NERUDA

NERUDA

EL LLAMADO DEL POETA

MARK EISNER

HarperCollins *Español*

Editora en Jefe: *Graciela Lelli*
Traducción: *Pedro Gómez, Daniel Jándula, Eloida Viegas*
Edición: *Juan Carlos Martín Cobano*
Diseño del interior: *S.E. Telee*

ISBN: 978-1-41859-777-1

Impreso en Estados Unidos de América

18 19 20 21 22 LSC 9 8 7 6 5 4 3 2 1

CONTENIDO

Nota del autor — VII

Introducción — I

Capítulo uno
A Temuco — 13

Capítulo dos
Donde nace la lluvia — 27

Capítulo tres
Una adolescencia extraña — 41

Capítulo cuatro
El joven poeta — 53

Capítulo cinco
Crepúsculos bohemios — 73

Capítulo seis
Canciones desesperadas — 95

Capítulo siete
Galope muerto — 121

Capítulo ocho
Lejanía — 147

Capítulo nueve
Opio y matrimonio — 169

Capítulo diez
Un interludio — 191

Capítulo once
España en el corazón — 215

Capítulo doce
Nacimiento y destrucción — 229

Capítulo trece
Escogí un camino — 263

Capítulo catorce
América — 285

Capítulo quince
SENADOR NERUDA 315

Capítulo dieciséis
LA HUIDA 339

Capítulo diecisiete
EL EXILIO Y MATILDE 355

Capítulo dieciocho
MATILDE Y STALIN 381

Capítulo diecinueve
PLENOS PODERES 419

Capítulo veinte
TRIUNFO, DESTRUCCIÓN, MUERTE 441

Capítulo veintiuno
COMO DUERMEN LAS FLORES 463

EPÍLOGO 481
APÉNDICE I 505
APÉNDICE II. SOBRE LA IMPORTANCIA
DE LA POESÍA EN CHILE 515
CRONOLOGÍA BÁSICA 521
OBRAS DE PABLO NERUDA 525
BIBLIOGRAFÍA ESCOGIDA, FUENTES ADICIONALES 529
AGRADECIMIENTOS 535
NOTAS 545
ÍNDICE 603

NOTA DEL AUTOR

En la redacción de los primeros capítulos se plantea la conveniencia de utilizar el seudónimo Pablo Neruda, que nuestro autor empleó a partir de los dieciséis años, o Neftalí, que forma parte de su nombre completo: Ricardo Eliecer Neftalí Reyes Basoalto. Cuando los hechos se sitúan después de estos primeros dieciséis años, me referiré a él como Pablo Neruda. Cuando, por el contrario, escribo sobre acontecimientos anteriores a este cambio de nombre, uso Neftalí o alguna combinación de sus nombres y apellidos.

Si me preguntan qué es mi poesía, debo decirles «no sé», pero si le preguntan a mi poesía, ella les dirá quién soy.

— Pablo Neruda, 1943

NERUDA

INTRODUCCIÓN

Nació
la palabra en la sangre,
creció en el cuerpo oscuro, palpitando,
y voló con los labios y la boca.

— «La palabra»

En la madrugada del 11 de septiembre de 1973, algunos generales de las fuerzas armadas chilenas llevaron a cabo un golpe de Estado contra el gobierno del presidente Salvador Allende, elegido democráticamente y de ideología marxista-socialista. Las fuerzas aéreas bombardearon el palacio presidencial, mientras las tropas de infantería tomaban masivamente el territorio. Allende se suicidó para evitar ser capturado.

Doce días más tarde, y tras padecer un grave cáncer de próstata, Pablo Neruda, figura central de la izquierda chilena y amado poeta, moría en un hospital de Santiago. Muchos dicen que se le partió el corazón al ver a su querido país arrollado por el terror; a sus amigos, torturados; y el progreso social por el que tanto habían luchado, destruido en un momento. Mientras él yacía en el hospital, los militares saquearon su casa.

El funeral de Neruda se convirtió en el primer acto público de resistencia contra la dictadura militar de Augusto Pinochet. Mientras miles de chilenos eran arrestados por el régimen y muchos más sufrían la violencia militar o «desaparecían», los amigos y seguidores de Neruda, su pueblo —aquellos que todavía no habían sido forzados a esconderse— marcharon por las calles de Santiago con su féretro gritando su nombre. Durante toda su vida, Neruda había

1

luchado por la paz y la justicia de su pueblo, con su pluma y con su quehacer. Ahora que los militares les habían arrebatado sus libertades, Neruda —aun muerto— hablaba una vez más por ellos.

Sus amigos más íntimos y algunos embajadores extranjeros escoltaron su féretro desde el hogar de su poesía hasta el cementerio. Aquella mañana corrió por todo Santiago, como un reguero de pólvora, que una gran multitud se estaba uniendo a la comitiva del funeral de Neruda. A pesar de los soldados apostados en las calles, armados con rifles automáticos, cientos de personas iban llegando de todas partes para proclamarlo como valeroso defensor de la verdad y para expresar su dolor por las cosas que habían sucedido en los trece días transcurridos desde el golpe. Lloraban la muerte de su poeta, la muerte y desaparición de sus amigos y familiares, y la muerte de su democracia.

Neruda se había convertido en un símbolo. A lo largo de su vida, se había posicionado activamente para desempeñar este papel. Desde su llegada a Santiago en 1922, siendo un joven y tímido anarquista, su súbita elección por el movimiento estudiantil para que fuera la voz de su generación, su elección por Allende y la turbulenta transición de Chile hacia el socialismo, Neruda fue fiel a lo que creía ser el llamado del poeta. Su sentido del deber como poeta entrañaba una obligación social, una vocación y un impulso. Por su parte, muchos trabajadores y activistas progresistas —no solo en Chile o en América Latina, sino por todo el mundo— lo adoptaron como héroe y lo reivindicaron como propio. Neruda fue «el poeta del pueblo» por antonomasia.

Procedentes de todos los ámbitos sociales y de todos los rincones de la dispersa ciudad de Santiago, los ciudadanos se iban uniendo a la larga procesión. Expresaban su dolor y cantaban por las calles, mostrando su resistencia y solidaridad con sus puños alzados. Su tristeza compartida produjo una fuerza unificadora. Aunque los soldados empuñaban sus armas y se mostraban preparados, solo podían mirar. Pinochet no se atrevió a hacer nada porque, tratándose de Pablo Neruda, las cámaras de los medios internacionales cubrían lo que estaba sucediendo en las calles. El mundo observaba.

Los asistentes andaban junto al vehículo fúnebre y llenaban las callejuelas. El ataúd cubierto de flores no estaba en el interior del vehículo, sino en su parte superior, para que el pueblo pudiera ver,

por última vez, a su poeta. Con solemnidad, de forma desafiante, las gentes cantaban la Internacional, con los puños levantados: «Arriba los pobres del mundo, en pie los esclavos sin pan, alcémonos todos al grito: ¡Viva la Internacional!».

Y por encima del dolor se elevaban los cantos: «¡No ha muerto! ¡No ha muerto! ¡Solo se quedó dormido! ¡Como duermen las flores cuando el sol se reclina! ¡No ha muerto, no ha muerto! ¡Solo se quedó dormido!».

Cuando la procesión llegó al cementerio principal de Santiago, el féretro fue llevado hasta la tumba, envuelto en el rojo, blanco y azul de la bandera chilena. Con las manos alrededor de la boca, como si de un megáfono se tratara, una mujer gritó sin temor: «¡Jota! ¡Jota! ¡Juventudes Comunistas de Chile!». Y a continuación: «¡Compañero Pablo Neruda!».

La multitud respondió: «¡Presente! ¡Está presente!».

«¡Compañero Pablo Neruda!».

———

En el documento filmado de este momento histórico, su intensa emoción se plasma en la imagen de un hombre consternado, de rostro curtido y cabellos bien peinados al que le faltan algunos dientes, quien, con ojos llenos de lágrimas y un nudo en la garganta, lucha por decir «¡Presente!». Este hombre encarna el amor que Chile sentía por Neruda: no solo los intelectuales o los militantes comunistas, sino los hombres y mujeres de a pie. Más allá de la política, para muchos, aquella marcha fue una expresión del alma de Chile, la esperanza y el orgullo del pueblo, y Neruda fue su catalizador.

———

Esta biografía nació veintiún años más tarde, en 1994, el año en que yo cumplí los veintiuno. Fascinado por América Latina, estudié en Centroamérica durante el penúltimo año de mis estudios en la Universidad de Michigan, donde me especialicé en Ciencias Políticas y Literatura Inglesa.

Había comenzado a interesarme por Neruda antes de aquel viaje y me llevé una edición bilingüe de sus poemas selectos que, en el futuro, me acompañarían en un espectacular recorrido.

Aquel año me encontré haciendo trabajo de campo en las tierras altas de El Salvador, observando la labor de la Asociación Nacional de Trabajadores del Campo, que ayudaba a la formación de cooperativas de café entre los campesinos. Esto fue tras las primeras rondas de reformas del territorio, dos años después de los acuerdos de paz que habían puesto fin a la horrible guerra civil que sufrió el país. La poesía de Neruda, que leía aquellas noches, hacía palpable y real la experiencia humana relacionada con la historia. La profunda y sencilla descripción de la humanidad que encontraba en los poemas de Neruda calaba en lo más hondo de mi ser.

Pocos años después de graduarme, me dirigí de nuevo al sur, con aquel mismo libro gastado en mi ajada mochila verde. Finalmente, llegué a Chile, ese país que se extiende como una delgada franja hacia la Antártida. Diferentes circunstancias me llevaron a trabajar en un rancho de su Valle Central, escondido entre los Andes y el mar. Aquel era sin duda parte del territorio de Neruda, su tierra: allí crecían los racimos de su vino tinto aterciopelado y las amapolas rojas que florecen en su poesía.

El rancho estaba cerca de la costa del Pacífico, fuente de tantas de sus metáforas. Su legendaria casa de Isla Negra no estaba demasiado lejos, al norte de la costa rocosa. Se extendía como el casco de un barco, porque Neruda era, como a él le gustaba decir, «un marinero en tierra»; aquella fue la nave desde la que escribió la mayor parte de su poesía durante la segunda mitad de su vida. Sus muros, a menudo curvos, estaban cubiertos de sus interminables colecciones, desde mascarones de proa hasta mariposas, todo ello mirando hacia la playa.

Pasé también un tiempo en la casa que Neruda tenía en Santiago, la capital de Chile. Como Isla Negra y La Sebastiana —otra casita que tenía en la preciosa ciudad portuaria de Valparaíso— se ha preservado como una casa museo. La Chascona se llamaba así por el indomable pelo rizado de su tercera esposa, Matilde Urrutia. Construyeron la casa como un refugio mientras su segunda esposa, Delia del Carril, aún estaba en vida.

Cuando me acerqué a la Chascona por primera vez, sentí una subida de adrenalina por todo el cuerpo. En medio de la espesa

vegetación verde, vi que la casa estaba pintada de una especie de azul francés y descansaba en la parte superior de un muro de cálidas piedras grises y doradas que arrancaba de la calle. Tras la casa se elevaba una empinada colina, con lo que parecían habitaciones y protuberancias de piedra que surgían de un camino escalonado.

Entré en una habitación cerrada por pesadas puertas marrones. Para mi asombro, era una tienda de *souvenirs*. Resignado a las limitaciones del momento, compré una entrada.

Después entré en un patio abierto con una pérgola de madera cubierta de parras entrelazadas. Desde el patio, unas escaleras subían hasta el salón y otras habitaciones situadas a ambos lados. Su biblioteca y su sala de escritura estaban en la parte superior del alto, encima del dormitorio. En los suelos se alternaban las losas azules y amarillas, como los pisos de una extraña tarta de boda multicolor; el suelo amarillo tenía paredes circulares, mientras que el azul de arriba era una caja encantadora que se encaramaba entre las copas de los árboles. Una puerta blanca en una pared blanca presentaba un desigual mosaico de piedra. Aquella era sin duda la casa de un artista.

Había marcos de metal modelados en dos ventanas que daban a una de las habitaciones del patio; una de ellas tenía una P de Pablo, y la otra una M de Matilde, ambas sobre un patrón de olas blancas de hierro. Quería pasar los dedos por ellas, pero tal intimidad estaba prohibida dentro de los límites del recorrido guiado.

Al pasar de una habitación a otra, me di cuenta de que Neruda había decorado su casa de tal forma que vivía, realmente, dentro de un intrincado poema visual: una pintura de Matilde con dos rostros, realizada por su amigo Diego Rivera, junto a las escaleras que llevan a su pequeño dormitorio; antiguos mapas del mundo y muchos de Chile en una habitación y una colección de estatuas de Extremo Oriente en otra; muebles *art déco* en el salón; una grandiosa foto de Walt Whitman en uno de los dos bares de la casa; varios fascinantes mascarones de proa con figuras de mujeres procedentes de barcos antiguos; y una colección de libros que iban desde la historia marítima de Chile hasta la poesía de Allen Ginsberg en su biblioteca, junto a la medalla de su Premio Nobel.

Al salir de la biblioteca de Neruda hacia su pequeña sala de trabajo, el atardecer convirtió las distantes elevaciones de los Andes en

una rígida y resplandeciente cortina de un naranja impresionante que se fundía con el blanco de la nieve de las cimas.

Volví al patio para interiorizar todo aquello. Allí conocí a Verónica, que trabajaba para la Fundación Pablo Neruda mientras estudiaba para una licenciatura sobre la literatura feminista latinoamericana en la Universidad de Chile, *alma mater* de Neruda. Iniciamos una conversación, que se convirtió en amistad. Aquella misma semana almorzamos juntos en uno de los antiguos rincones bohemios cerca de la casa de Neruda. Después, me permitió sentarme en el escritorio de Pablo, con su fotografía enmarcada de Walt Whitman.

Neruda parecía estar por todas partes. Mi vida se saturó de su poesía, hasta un punto que nunca he experimentado con otra literatura. Ahora que mi español era mucho más ágil, fluido y preciso, me sentía más cerca que nunca de sus palabras y, por la noche, en mi pequeña cabaña de aquel rancho, comencé a traducir su poesía. Aunque se habían publicado muchas traducciones preciosas, y yo me había ido enamorando de la obra de Neruda a través de las traducciones del libro de Ann Arbor, ahora comenzaba a darme cuenta de que muchas de aquellas traducciones no fluían como debían y mi interpretación era a menudo distinta.

Se lo comenté a Verónica y ella me presentó a dos de sus profesores y al director ejecutivo de la fundación. Tras debatir este asunto hubo un consenso a favor de la máxima que Edmund Keeley, destacado traductor de poesía griega, expresó tan acertadamente: «La traducción es un festín [...] siempre debe haber espacio para retocar y perfilar la imagen de forma más precisa cuando así lo indiquen los nuevos gustos y percepciones». Estas conversaciones, combinadas con otras que tuve en Estados Unidos a mi regreso, me llevaron a la redacción de un nuevo libro con traducciones dinámicas que representaría una nueva voz de Neruda en inglés, a partir de una colaboración sin precedentes con académicos para capacitar mejor a los traductores-poetas. Este libro se tituló, *The Essential Neruda: Selected Poems* [El Neruda esencial: poemas escogidos], con prefacio de Lawrence Ferlinghetti, uno de mis héroes literarios, publicado por City Lights Books en abril de 2004 con motivo de la celebración del centenario de Neruda.

Aquella experiencia fue un puente fácil hasta esta biografía, porque su precepto era la colaboración. Trabajé estrechamente con especialistas en Neruda —nerudianos— así como con célebres poetas y traductores, tanto en Chile como en Estados Unidos. Tengo con ellos una deuda inmensa, como atestiguan con más detalle los reconocimientos expresados al final de este volumen. Estas mentes destacadas y almas generosas no solo hicieron posible *The Essential Neruda*, sino que también ayudaron a allanar el terreno para esta biografía.

Con el trabajo de todos aquellos que se implicaron en *The Essential Neruda*, nos acercamos más a la esencia de sus palabras, permitiendo que vieran la luz nuevas traducciones, fieles por igual al sentido original de sus poemas y a su inherente belleza. La familiaridad que obtuve con las palabras de Neruda, con su carácter y con su mundo me permitió acercarme más a su esencia.

El éxito de *The Essential Neruda* hizo que se me pidiera la redacción de este libro. Al principio pensé: «¿por qué otro libro?». Ya se había escrito mucho sobre Neruda y buena parte de ello merecía mi admiración. ¿Qué novedad podía aportar mi trabajo?

Finalmente, pude apreciar la necesidad válida de otro acercamiento que pudiera dar vida a la apasionante historia de Neruda. Este volumen no es ni imparcial ni hagiográfico. Su propuesta es una versión narrativa de la vida y obra de Neruda, reforzada por una investigación exhaustiva que pueda llevar a esta destacada figura literaria a una audiencia más amplia. Mi objetivo es presentar a este personaje complejo y colosal en todos sus matices e inmensidad, abordando todos los aspectos de su vida personal y política, tanto los redentores e inspiradores como los más crueles y profundamente problemáticos.

Por otra parte, sentía que era vital unir en un solo volumen las tres corrientes inseparables del legado de Neruda: su historia personal, todo el canon de su poesía y su activismo social y político, tanto en sus escritos como en su acción política. Cada uno de estos elementos depende de los otros dos, y todos ellos están configurados por los demás. Ninguno de estos aspectos puede entenderse por completo si no se comprenden los demás. Este libro pretende explorar a fondo estas tres dimensiones de su vida, subrayando asimismo el fenómeno que subyace tras su interrelación. Sin el análisis exhaustivo de cada

uno de ellos no podrá contarse la verdadera extensión de la historia de Neruda.

A partir de dicho análisis, quiero también explorar las múltiples formas en que el lector puede interpretar a Neruda como personaje histórico. Neruda alcanzó su fama como «poeta del pueblo», al tiempo que actuaba como lo que algunos llaman un «comunista de champán». Parafraseando a su héroe Whitman, las contradicciones son inherentes dentro de sus multitudes. El traductor preferido de Neruda al inglés, Alastair Reid, me dijo en una ocasión: «Neruda es siete poetas distintos, si no nueve»: hay un Neruda para cada cual. Su legado puede entenderse de formas diferentes, pero se comprende mejor en el contexto de los sorprendentes acontecimientos históricos en que participó y las profundas complejidades de su vida —desde lo terriblemente vergonzoso a lo heroico e inspirador—, sin dejar de absorber la belleza e innovación de su poesía.

Dentro del análisis de estas tres corrientes —poesía, personalidad y política—, exploro el poder y efectividad de la poesía política y su naturaleza, y cómo el papel de Neruda como poeta del pueblo, un poeta político, conecta con los cambiantes climas políticos de este nuevo milenio. Puesto que Neruda estuvo tan ligado e implicado con importantes fenómenos del siglo XX, este libro llevará al lector a importantes acontecimientos históricos, como los movimientos estudiantiles, sindicales y anarquistas sudamericanos de la década de 1910, que se vincularon con movimientos parecidos en Europa: la Guerra Civil española, la batalla de Stalingrado, Fidel Castro, el culto al Che Guevara y la revolución cubana, así como las intervenciones de Richard Nixon en Chile y Vietnam.

———

Este libro tuvo también otro impulso, inspiración y fuente: en 2004, y con motivo del centenario del nacimiento de Neruda, no solo se publicó *The Essential Neruda*, sino que también se presentó un documental sobre él producido por mí. Aquella versión inicial condujo a la producción de un documental más ambicioso y extenso que se está realizando en este momento. El trabajo realizado para la película ha producido singulares gemas para esta biografía

que se expresa en un texto nutrido de entrevistas y conversaciones con personajes muy diversos.

Lamentablemente, algunos de los entrevistados han fallecido desde nuestra conversación. Neruda nació en 1904 y muchos de quienes lo conocieron durante la mayor parte de su vida no están ya con nosotros. Uno de ellos fue Sergio Insunza, ministro de Justicia bajo el gobierno de Allende, quien conoció a Neruda cuando tenía veintitantos años y el partido comunista chileno le pidió que escondiera al poeta y senador en su apartamento. El entonces presidente, Gabriel González Videla, había ordenado el arresto de Neruda por hablar abiertamente contra sus medidas antidemocráticas y opresivas en la cámara del Senado. Otro de los entrevistados, Juvenal Flores, tenía noventa y dos años cuando hablé con él. Flores trabajaba en un rancho del sur de Chile y ayudó a Neruda, cuando este huía, a atravesar los Andes a caballo, hacia el exilio.

Recuerdo una tarde que pasé en uno de los principales mercados agrícolas de Santiago. Cuando le pregunté a una efusiva vendedora de verduras qué pensaba de los poemas de amor de Neruda, soltó espontáneamente, «Me gustas cuando callas porque estás como ausente», la icónica primera línea del Poema XV de *Veinte poemas de amor*. Y a continuación, con una gran sonrisa y medio riendo, dijo, «Ya no sé más, ¡pero es un libro precioso!». Me contó que, aunque había leído aquel poema en su adolescencia, en la escuela, seis años atrás había adquirido un significado más elevado, cuando, con treinta y dos años, se había enamorado de un médico boliviano. Este se marchó finalmente de Chile, dejándole un ejemplar de *Veinte poemas de amor* como regalo de despedida.

Cuando le pedí su opinión sobre Neruda a otro de los trabajadores del mercado, contestó:

—Pues es nuestro poeta nacional. Ganó el Premio Nobel.

—¿Y qué significa esto para usted? —le pregunté.

—En primer lugar, es un orgullo, un honor. Y, en segundo lugar, para nosotros, Pablo Neruda fue, más allá de su poesía, una persona muy buena. Recordemos que Neruda era prácticamente nuestro embajador, el que trajo aquí a los españoles cuando España era una dictadura.

Estas experiencias constituyen reflexiones vivas y vitales que no podían encontrarse en la página impresa de los libros que encontré

en la biblioteca de Stanford, en la Biblioteca Nacional de Chile, en la Biblioteca del Congreso, en los archivos de Neruda, o en otras muchas fuentes clave que me alegro de haber podido consultar.

———

En 2004, Isabel Allende, la famosa escritora chilena, redactó la narración de mi documental. Isabel vive en el condado de Marín; en un día espectacular, la recogí en mi desvencijado Subaru lleno de grafitis para acompañarla, cruzando el Golden Gate, al estudio de grabación. Mi creativa colaboradora, Tanya Vlach, iba en el asiento de atrás, y ambos escuchamos, divertidos, las entusiastas explicaciones de Isabel sobre la habilidad de su joven nieta para inventar relatos de realismo mágico y, después, de lo que Neruda significó para ella.

Isabel tenía treinta y un años cuando se produjo el golpe. El presidente Salvador Allende era primo de su padre y ella una ambiciosa periodista, que escribía artículos de humor para la primera revista feminista de Chile. Había conocido a Neruda en su casa de Isla Negra, y su sugerencia de que escribiera novelas en lugar de artículos, puesto que era muy proclive a la exageración, acabó resultando profética. Cuando murió el poeta, Isabel salió valientemente a las calles con motivo de su funeral, aunque se mantuvo cerca del alto embajador sueco, pensando que, si finalmente los soldados abrían fuego, no dispararían a los diplomáticos de rango superior. Se quedó en Chile otro año, pero la libertad de prensa terminó el mismo día del golpe. A pesar de todos sus esfuerzos, en el nuevo clima de censura, sus intentos de trabajar como periodista fueron inútiles. Al final la dictadura se volvió demasiado amenazadora: «El círculo de la represión era cada vez más asfixiante».

Se presentó una ocasión de huir con su familia al exilio si actuaban con rapidez. Lo hicieron. Isabel no pudo llevarse casi nada. Nos contaba que solo se llevó una pequeña bolsa con tierra de su jardín y dos libros. Uno de ellos era *Las venas abiertas de América Latina*, de Eduardo Galeano, una historia de los siglos de explotación por parte de los gobiernos y empresas multinacionales extranjeros que dejaron a países como Chile muy vulnerables frente a horrores como los que acababan de producirse. El otro era una antigua edición de la poesía

de Neruda, un volumen de sus odas, no sus típicos poemas de amor o versos políticos, sino sus singulares, hermosos y lúcidos poemas que abordan la utilidad social de los objetos cotidianos. «Con las palabras de Neruda —ha dicho Allende— me llevaba conmigo una parte de Chile, porque Neruda era una gran parte del país», y de los sueños políticos que acababan de ser destruidos.

Isabel se llevó tierra del país que amaba y se llevó también a Neruda.

Tierra y poesía: dos fuentes de identidad, inspiración y esperanza poderosas y permanentes, como se ve en la maleta de Isabel y en la persistente tenacidad de la obra de Neruda. Tierra y poesía: castigadas pero fértiles.

En este relato de Isabel se materializa un sentimiento implícito en la obra y legado de Neruda: la poesía sirve a un propósito. La poesía no es solo para la élite o los intelectuales, sino para todo el mundo: desde los vendedores del mercado al ministro de Justicia, Sergio Insunza, y a Isabel Allende, desde Verónica, que estudia literatura feminista y trabaja en la Casa Museo de Neruda, hasta el hombre consternado que grita: «¡Presente!» con lágrimas en los ojos, la vida de Neruda no es sino un testimonio del poder de la poesía para ser algo más que bonitas palabras escritas; es una parte esencial del tejido existencial humano, que refleja la cultura y desempeña un papel en su formación. Sí, es cierto que evoca emociones, pero puede también cambiar la conciencia social, suscitando cambios personales y colectivos.

———

Estoy concluyendo la redacción de esta biografía al final de los primeros cien días de la presidencia de Trump. Desde su elección, la palabra «resistencia» se ha hecho operativa en nuestra nueva realidad política y también entre los poetas: el 21 de abril de 2017, por ejemplo, el *New York Times* presentaba un artículo —en su portada, la primera vez en décadas que el arte ocupaba este espacio— cuyo título podría traducirse como «Los poetas estadounidenses renuncian al tono suave: furia contra la derecha». ¿Qué nos aportan hoy las palabras y el ejemplo de uno de los poetas más icónicos e importantes de la resistencia del siglo pasado? ¿Cómo pueden sus palabras mover a

la acción, o abrir un espacio para la reflexión, para la sanación incluso? ¿Qué puede ofrecernos el periplo tumultuoso e influyente de este poeta entre convulsiones políticas, alzamientos y exilios a quienes seguimos modelando el próximo capítulo de nuestra propia historia cultural? En este periodo sin precedentes, ¿cuál es la relación entre la literatura y la política, entre artistas y cambios sociales? Espero que este libro ofrezca a los lectores la oportunidad de explorar estos asuntos junto a los vívidos detalles de la vida y obra de Neruda, que encuentran cada día un renovado propósito y relevancia.

A TEMUCO

Nació un hombre
entre muchos
que nacieron,
vivió entre muchos hombres
que vivieron,
y esto no tiene historia
sino tierra,
tierra central de Chile, donde
las viñas encresparon sus cabelleras
verdes,
la uva se alimenta de la luz,
el vino nace de los pies del pueblo.

—«Nacimiento»

El padre de Pablo Neruda, José del Carmen Reyes Morales, creció a finales del siglo XIX en una granja, a las afueras del pueblo de Parral, a unos 350 kilómetros al sur de Santiago, la capital chilena. El paisaje de aquel lugar era pintoresco: un mosaico de huertos bien regados, cultivos de flores y viñas se extendían por las estribaciones de los Andes. En este país, alargado y estrecho, que nunca tiene más de 180 kilómetros de anchura, Parral yace en las sombras de los montes, a unos 100 kilómetros al este del Pacífico. Es una zona donde escasea la lluvia pero no el sol, tórrida y seca, algo poco común en

el fértil Valle Central. Toda esta belleza no servía de mucho cuando de lo que se trataba era de alimentar a una numerosa familia con una tierra sin acceso al agua, que era el caso de la granja-hacienda de los padres de José del Carmen, a la que habían llamado Belén.

José del Carmen había heredado los sorprendentes ojos azules de su madre, pero ella, Natalia Morales, apenas tuvo tiempo de mirarlos, ya que murió poco después de traerlo al mundo, en 1872. El pequeño José quedó a expensas de su temible padre, José Ángel Reyes Hermosilla. El autoritario patriarca quería infundir el temor de Dios en José del Carmen y los otros trece hijos que tendría con una nueva esposa. Su voz era aterradora. Rara vez sonreía.

Su finca tenía poco más de 100 hectáreas cultivables, una extensión bastante modesta comparada con otras haciendas de su estilo en el Chile de aquel tiempo. La familia se esforzaba por sobrevivir del cultivo de aquellas tierras. Había poco dinero para invertir en la siembra, la compra de animales o buenas cepas. Con catorce hijos, había demasiadas bocas que alimentar en una granja que carecía de suficientes manos experimentadas para trabajar aquella obstinada tierra.

A medida que José del Carmen iba creciendo, crecía también su frustración con la vida de granjero. A pesar de la extensión de la finca, el muchacho sentía claustrofobia entre tantos hermanos y un padre autoritario. En 1891, a la edad de veinte años, José del Carmen subió a un tren de vapor para llevar sus sueños de una vida distinta al floreciente pueblo portuario de Talcahuano, unos 250 kilómetros al suroeste, donde acababa de iniciarse un gran proyecto de obra pública. Era un mundo completamente nuevo, que contrastaba marcadamente con los límites impuestos en Belén por una religión represiva. Aquí el futuro estaba abierto y sus responsabilidades eran pocas, y pronto se unió a un equipo que construía diques secos en el muelle.

La casa de José del Carmen en Talcahuano era una fría pensión regentada por una viuda catalana con tres hijas jóvenes. La pensión estaba cerca del puerto y albergaba a otros estibadores y trabajadores de los astilleros que habían venido de las provincias en busca de trabajo. José del Carmen sintió que sus posibilidades se ensanchaban con la interacción social de aquella sociedad urbana de un puerto internacional, tan distinto del mundo rígido y acotado de Belén y el

pequeño y provinciano Parral. Por otra parte, estaba presenciando un periodo histórico de transformación en el sur de Chile, con la importación de maquinaria para explotar la tierra y convertirla en una región agrícola, y la exportación de algunos de los principales productos de la región.

Aquel tiempo en el puerto le alejó más de la influencia de su padre, lo que le permitió encontrar una identidad propia e instilar en él una perspectiva de la vida racional y no religiosa. En aquella pensión cercana al muelle, conoció a Aurelia Tolrá, la hija adolescente de la propietaria, que se convertiría en una buena amiga. En los desplazamientos de José entre Parral y Talcahuano en busca de trabajo, la pensión sería un importante punto de referencia al que regresaría a menudo.

Charles Sumner Mason (Portland, Maine, 1829) acabaría desempeñando un papel fundamental en la vida de Neruda. Mientras que muchos europeos emigraron a Chile, especialmente al sur, fueron pocos los norteamericanos que lo hicieron. Aunque no sabemos exactamente lo que lo llevó a desplazarse a Sudamérica, lo cierto es que, tras una presunta parada en Perú, Mason recaló en Parral en 1866 cuando tenía treinta y siete años. Llegó con otro norteamericano (Henry «Enrique» St. Clair), atraído por los ricos depósitos minerales de Chile. Más adelante, ambos establecerían formalmente una empresa para explorar depósitos de plata en una zona montañosa.

En Parral, Mason se implicaría pronto en muchas cuestiones. Hacia 1891, cuando José del Carmen estaba comenzando sus aventuras, entrando y saliendo de la granja paterna de las afueras de Parral, Mason cumplió su vigésimo quinto aniversario como residente en Chile. Mason era un hombre hogareño, de buena posición, casado con Micaela Candia, hija de un importante hombre de negocios de Parral y padre de ocho hijos. Fue tan respetado a lo largo de su vida que a menudo se le pedía su mediación en disputas. En 1889 Mason representó incluso al padre de José del Carmen en un pleito.

Con el tiempo, Mason se trasladó al pueblo de Temuco, de reciente formación, a unos 350 kilómetros al sur. Allí, él y su familia podrían ampliar lo que habían establecido en Parral, aprovechando

todas las oportunidades que ofrecía la frontera. En sus memorias, Neruda describe Temuco y sus alrededores como el «lejano oeste» de Chile. Solo dos décadas antes, el pueblo mapuche de aquella región —una zona de bosques antiguos, volcanes nevados e impresionantes lagos volcánicos— había acabado de ser sometido por las fuerzas armadas chilenas. Los trescientos años de resistencia mapuche representaban el periodo más largo de guerra de un pueblo indígena en defensa de sus tierras y derechos contra la invasión colonial de la historia de América, que se remontaba a 1535. Con la derrota de los mapuches, se estableció el pueblo de Temuco en 1881 junto a un fuerte chileno, donde aquel mismo año se firmaron los acuerdos de paz.

Con la apertura y relativa seguridad de aquel territorio virgen para establecerse e iniciar actividades de explotación, Mason y otros quisieron aprovechar la oportunidad. En 1888, poco después de la muerte de su suegro (no hay registros de la fecha de defunción de su suegra), Mason comenzó a dar pasos firmes hacia su nueva ambición. Aquel año puso un pequeño anuncio en un periódico regional ofreciendo sus servicios como contador. Con su trabajo, prestó una ayuda vital a todos los emprendedores que establecían nuevos negocios en el sur y que tenían poca experiencia formal en el ámbito empresarial. Con su saber hacer e integridad, se ganó la confianza y el respeto entre los agentes clave en el desarrollo de Temuco. Unido a su facilidad para establecer relaciones personales, Mason ascendió rápidamente a la cima de la escena social y política de la ciudad.

Cuando en 1889 nació Laura, su séptima hija, Mason seguía a caballo entre Temuco y Parral. Para 1891, toda la familia se había trasladado felizmente a Temuco. Casi todos los hermanos de su esposa Micaela se desplazaron también allí con él.

La red nacional de ferrocarril llegó a Temuco en 1893, un acontecimiento de gran trascendencia para un floreciente pueblo fronterizo. En 1897, Mason construyó el Hotel de la Estación justo enfrente de la estación ferroviaria —a cincuenta metros de la ventanilla, para ser exactos— lo hizo sobre unos terrenos que había comprado con un importante descuento o puede que incluso los hubiera conseguido de forma gratuita. Se publicitaba con el título en inglés *The passenger's home* [Hogar del pasajero], y había un letrero que decía «Se habla inglés, alemán y francés». El hotel permitió que Mason

fortaleciera más si cabe su influencia sociopolítica en la prometedora Temuco, puesto que en él se alojaban o comían funcionarios del gobierno, hombres de negocios, importantes miembros de la empresa de ferrocarril, candidatos políticos de campaña y turistas. También se convirtió en un lugar de reunión para los políticos locales.

Poco después de cumplir veintiún años, José del Carmen viajó en tren a Temuco. Su población acababa de sobrepasar los diez mil habitantes, y había unos veinticinco mil explorando las zonas rurales adyacentes. El pueblo estaba dominado por una reciente oleada de emigrantes, con predominio de suizos alemanes. El gobierno chileno quería establecer una economía agrícola, especialmente para satisfacer la creciente demanda de alimentos por parte de los mineros del árido norte, donde esta industria estaba experimentando un gran auge. A fin de atraer a personas con capital y capacidades que les permitieran explotar la frontera virgen, el gobierno chileno promulgó la Ley de Inmigración Selectiva; era «selectiva» en el sentido de que solo se permitiría colonizar y enriquecer aquella zona a ciudadanos europeos honrados, en busca de nuevas oportunidades y dotados de un suficiente nivel socioeconómico. Con tal propósito, a estos inmigrantes se les concedían terrenos, exenciones de impuestos y otros incentivos. Estos formarían una sociedad extensa, fundaron nuevos pueblos y ciudades y dominaron la política local, al tiempo que establecían vínculos, hasta entonces inéditos, entre la región y la escena política nacional. Dichos emigrantes dominarían la estructura social y de clase de aquella región durante décadas.

José del Carmen también sería testigo de la audaz migración doméstica al incipiente Temuco de chilenos de todas las clases económicas, personas movidas por el entusiasmo de un territorio inexplorado y las oportunidades que ofrece la expansión, como habían hecho Mason y sus parientes. El resto de la población eran principalmente antiguos soldados que se habían establecido allí tras la guerra contra los mapuches y la Guerra del Pacífico, con la esperanza de encontrar trabajo, así como personas cansadas de las condiciones en los suburbios de Santiago decididas a probar suerte en el sur. Estos últimos grupos contrastaban con los alemanes y otra ciudadanía más «digna». Los recién excarcelados, desesperados, desempleados y antiguos soldados solían beber en exceso, y ello llevaba con frecuencia a violentas reyertas con arma blanca. Los

recién llegados a aquel territorio cercano a la punta meridional de Sudamérica tenían que enfrentarse a una serie de nuevos elementos, entre ellos la necesidad de prepararse para unos inviernos largos, fríos y muy lluviosos.

La población de Temuco era variopinta y, dentro y fuera de sus límites, estaba salpicada de personajes diversos como los huasos, los caballeros de la campiña que entraban al pueblo montados en sus caballos blancos para comprar provisiones y bebida. Aquellos hombres eran jinetes extraordinariamente diestros, a menudo terratenientes, y se distinguían por sus ponchos cortos y coloridos, decorados con amplias rayas, y sus chupallas (sombreros) negras de paja con cintas. Aun los estribos de sus sillas de montar estaban tallados a mano. Los huasos habían conservado estas técnicas artesanas de sus lugares de procedencia de las regiones norteñas, desde donde habían llegado en décadas anteriores.

Cuando José del Carmen bajó del tren al cenagoso andén, se encontró una estación llena de damas con vestidos largos y sofisticados sombreros, acompañadas de caballeros trajeados, la élite local. Había también personas vestidas de forma más sencilla, con ropa de trabajo, y algunos vendedores con gastados sombreros que vendían pan y queso para quienes iban a tomar el tren hacia el norte.

Probablemente, José se asombró también al ver a otra clase de personas: los mapuches. Estos indígenas estaban tan por debajo en el escalafón social que no se les contaba entre la población local ni se les permitía vivir dentro de los límites del pueblo. Las mujeres llevaban sus hermosas joyas de plata características sobre holgados ponchos negros, y los hombres se cubrían con ponchos multicolores. La mayoría de los ciudadanos chilenos, también las autoridades, trataban a los mapuches como parias.

Puesto que no se les permitía vivir dentro de los límites de Temuco, los mapuches venían al pueblo desde campos y bosques para comerciar con sus productos y se marchaban por la noche; los hombres, a caballo y las mujeres, a pie. La mayoría de ellos no sabían leer y su lengua nativa, el mapudungún, no tenía escritura. Cuando, pues, José comenzó a andar por las calles aquel primer día, se quedó mirando los enormes objetos que colgaban en el exterior de las tiendas para publicitar los artículos que se vendían en el interior: «una olla gigantesca, un candado ciclópeo, una cuchara antártica»,

como más adelante recordaría Neruda en sus memorias. «Más allá, las zapaterías, una bota colosal».

Mason conocía a José del Carmen por su padre, pero este era solo uno de los catorce hijos de su amigo. Pasó algunas noches en Temuco, pero Mason no lo alojó gratis en el hotel ni le ofreció un empleo. José siguió, pues, recorriendo la zona entre Talcahuano y Parral, trabajando aquí y allá, donde salía la oportunidad. Era una vida austera pero libre. Entonces, en una visita a Temuco en 1895, José tuvo un encuentro íntimo con Trinidad, la cuñada de Mason. Él tenía el encanto del trotamundos y Trinidad, de veintiséis años, cuyo rostro alargado y anguloso era más interesante que bello, tenía poco con que entretenerse en el complejo fronterizo de Mason.

Fue una pasión efímera, pero tuvo repercusiones para ambos de por vida. Esta aventura sería una de varias relaciones clandestinas protagonizadas por personas vinculadas de algún modo con Charles Mason. La infancia de Neruda estuvo indiscutiblemente bajo la influencia de estas historias silenciadas y sus repercusiones.

Trinidad conocía las consecuencias de tener un amante. Cuatro años atrás se había producido el primero de varios escándalos secretos. Trinidad tenía un hijo, Orlando, de una aventura anterior con Rudecindo Ortega, un temporero de Parral, de veintidós años, a quien Mason había contratado para que lo ayudara a iniciar sus negocios en Temuco. Micaela y Charles, tíos del muchacho, se indignaron por la indiscreción de Trinidad y adoptaron rápidamente a Orlando. Las circunstancias de su nacimiento nunca se mencionaron fuera de la familia de Mason.

Rudecindo Ortega nunca perdió el favor de Mason, que le tenía mucho cariño antes del escándalo y, por lo que parece, lo consideró menos culpable que a Trinidad. Más adelante, Mason permitiría incluso que Ortega se casara con Telésfora, su hija más joven.

Trinidad y José del Carmen escondieron su romance de Mason y Micaela, pero Trinidad se quedó embarazada, y esto hizo que su aventura saliera a la luz. Mason y Micaela se enfurecieron con ella por haber sido tan imprudente mientras vivía bajo su techo; puesto que cada bebé adoptado ponía en riesgo su buena imagen social, buscaron un castigo adecuado para aquella joven que, al parecer, no aceptaba que tenía que mantenerse casta hasta el matrimonio. Trinidad confesó quién era el padre y Mason le hizo llegar la noticia. José

del Carmen estaba en Belén o Talcahuano cuando se enteró de que Trinidad estaba embarazada, y respondió sin dilación, impasible: se negaba a casarse con ella. A diferencia de lo sucedido con el primer hijo de Trinidad, Micaela y Mason dijeron claramente que no iban a ver a aquel bebé ni a hacerse cargo de él.

Cuando su embarazo estaba muy avanzado, Trinidad regresó a Parral para dar a luz, muy probablemente porque allí contaría con el apoyo de sus parientes y amigos. En Parral se libraría de las habladurías de Temuco y, puesto que llevaba muchos años ausente de la ciudad, ninguno de sus paisanos sabría que no estaba casada.

En 1897, Trinidad dio a luz a su segundo hijo, Rodolfo, pero, según parece, Micaela y Mason le habrían prohibido quedarse con el bebé, que le fue entregado a una comadrona de la aldea de Coipúe, a orillas del plateado Toltén. Esta localidad estaba suficientemente lejos de Temuco y cerca de Parral como para que los Mason pudieran estar pendientes del niño y mandar ayuda a la comadrona para criarlo.

Durante los cinco años siguientes, José del Carmen estuvo trabajando temporalmente en los diques secos de Talcahuano, visitando Temuco con la esperanza de encontrar algún buen empleo en el ferrocarril y volviendo de vez en cuando a su hogar de Belén para descansar y trabajar un poco en los alrededores de Parral. Fue entonces cuando, en el pueblo que había dejado casi una década atrás, encontró el amor de su vida. Se llamaba Rosa Neftalí Basoalto Opazo y era una maestra que escribía poesía. En 1899, Rosa se había trasladado a Parral procedente de una zona rural para estar más cerca de los médicos, puesto que desde su infancia había tenido problemas pulmonares. José del Carmen la vio por primera vez poco después de su llegada al pueblo y se acercó a ella. Puede que Rosa Neftalí no fuera hermosa, pero había algo en la modesta grandiosidad de su rostro que irradiaba una sencilla dulzura. Aunque no era de naturaleza severa, su expresión transmitía sin duda una inequívoca seriedad. Era la clase de mujer que vivía su existencia con claros objetivos y determinación, quizá en parte porque no sabía hasta cuándo le permitiría su salud gozar de una vida activa.

Para José, que se había convertido en un hombre un tanto rudo por su vida de arduo trabajo y constante movimiento, la conducta dulce y práctica de Rosa resultaba cautivadora. Aunque enamorado,

José no estaba seguro de que fuera el momento de comenzar una familia, y durante los cuatro años siguientes no vivió en Parral. No obstante, cada vez que iba al pueblo se veía con Rosa siempre que podía. En 1903, le pidió finalmente que fuera su esposa. Se casaron en una sencilla ceremonia el 4 de octubre de 1903. José del Carmen tenía treinta y dos años, y Rosa, treinta. Se fueron a vivir a su casa —una vivienda de adobe, alargada y estrecha con tejas curvadas y ornamentales— en las afueras de Parral. Unos nueve meses más tarde, el 12 de julio de 1904, cerca de las nueve en punto de la noche, Rosa dio a luz un hijo, Ricardo Eliecer Neftalí Reyes Basoalto, que un día se daría a conocer al mundo como Pablo Neruda.

Dos meses y dos días después del parto, Rosa murió de tuberculosis. José, solo con su pequeño, se encerró en sí mismo. Su madre también había muerto poco después de su nacimiento, y esta reiterada desgracia arrojó a José en una profunda desesperación. Regresó a Belén y su madrastra se ocupó del niño; buscó una nodriza entre las campesinas y dejó a Neftalí bajo el cuidado de Maria Luisa Leiva. El 26 de septiembre, doce días después de la muerte de su madre, Neftalí fue bautizado en la Iglesia de San José de Parral. El angustiado José dejó de nuevo el pueblo, ahora no solo para ir de acá para allá, sino apremiado por la necesidad de proveer para las necesidades de alguien bajo su responsabilidad. En contraste con la ambivalencia que le inspiró su primogénito nacido de la relación con Trinidad, José sentía una gran intimidad y responsabilidad paternal hacia su nuevo hijo nacido legítimamente.

Oyó que había trabajo en la ganadería al otro lado de los Andes y marchó a Argentina, pero regresó seis meses más adelante, en marzo de 1905, sin un céntimo. Con Neftalí todavía en casa de sus padres, José tomó el tren a Talcahuano, que seguía creciendo con la actividad comercial del puerto catorce años después de su primera visita a la ciudad. José trabajó en los muelles como lo había hecho antes, siguiendo el ritmo de los grandes barcos que iban y venían del puerto, cargados de cereales y madera para la exportación, y de la maquinaria que ayudaría a cultivar las zonas rurales del sur, de reciente asentamiento.

José se alojó en la misma pensión de Talcahuano donde había vivido por primera vez a su llegada a la ciudad. En aquel entonces, la hija de la propietaria, Aurelia Tolrá, era una belleza adolescente

en ciernes. Ahora era una mujer joven, de rostro atento, largos cabellos negros y pómulos sinuosos. Rápidamente, ella y José se hicieron amigos íntimos y él le hablaba abiertamente de su tristeza e incertidumbre. José tenía treinta y tres años, estaba de luto por su esposa, y seguía trabajando de peón como lo había hecho los últimos catorce años. Su experiencia le había endurecido, y ahora tenía una razón por la que trabajar: los viajes en tren a Parral para visitar a su hijo. Durante las noches que pasaba en la pensión, José abría a menudo una botella de vino y hablaba con Aurelia, con los pitidos y sonidos metálicos resonando desde el puerto, unas cuadras más allá. Una noche, viendo el desbarajuste de su presente y su futuro, José le preguntó a Aurelia qué tenía que hacer con su vida. «Vuelve con Trinidad —le dijo ella—. Es la madre de tu primogénito».

Había pasado casi una década desde que Trinidad Candia Malverde había dado a luz a Rodolfo. José había mantenido un cierto contacto con ella, y estaba al corriente de la situación de su hijo mayor, que estaba siendo criado en los bosques por alguien que no era de la familia. Puede que albergara la esperanza de que Mason le prestara ayuda si volvía con Trinidad, siendo también el hijo viudo de su viejo amigo José Ángel de Parral. No hay duda de que Mason tenía las conexiones y la influencia suficientes para conseguirle un trabajo en el ferrocarril o algo similar. Además, tal vez José creyera que iba a encontrar en Trinidad el bálsamo que deseaba; llevaría consigo a Neftalí, que estaba en Belén, y recogería a Rodolfo de su crianza en los bosques para completar la familia.

Con un plan trazado, José regresó por fin a Temuco. Tuvo una larga y sincera conversación con Trinidad, que ahora era una mujer dulce y hogareña. José expresó sus intenciones a Mason, que le dio su bendición para casarse con Trinidad. A las 7:30 de la tarde del día 11 de noviembre de 1905, José y Trinidad contrajeron matrimonio en casa de Mason y Micaela.

Los recién casados pusieron su hogar junto a la granja Mason Candia. La vivienda pertenecía a Trinidad, que quince años atrás había recibido la parcela a través de una concesión gratuita de terreno, que muy probablemente Mason había conseguido moviendo algunos hilos. Aunque Mason habría apoyado hasta cierto punto a José del Carmen, quien quería darle a su cuñada una vida honesta, no se implicó a fondo con él, contrariamente a lo que este habría

esperado: Mason no movió ningún hilo a su favor; no tenía un nuevo trabajo para él.

Aun así, Neftalí, que ahora tenía dos años, fue llevado de Parral a Temuco según los planes que habían hecho. Desde el principio, y durante el resto de su vida, Trinidad lo trató con cálida ternura. En un retrato realizado en 1906 en un estudio de Temuco, con un vestido de lino blanco, botas negras y con la mano descansando en una silla acolchada, Neftalí muestra un aspecto sereno y angelical. Tiene las mejillas rechonchas y el porte de alguien muy seguro de sí mismo.

Pocos meses después de establecerse en su nuevo hogar de Temuco junto con Neftalí, el siguiente paso de José fue reclamar a Rodolfo, o, mejor dicho, declarar su paternidad y solicitar su custodia por primera vez. Nunca había sentido ninguna obligación o cariño por él hasta ahora en que, por el bien de todos, se había propuesto reunir a la familia. José del Carmen siguió el curso del río Toltén hasta Coipúe. La pequeña aldea donde el muchacho se estaba criando era un lugar salvaje, con un puñado de casas junto al río, y rodeado de un frondoso bosque de robles y unas cuantas granjas pequeñas y aisladas. José, que había venido vestido con chaqueta y chaleco, debió de parecerle de lo más exótico a aquel niño descalzo de ocho años. El único parecido entre ambos eran sus ojos azules. Cuando la única madre que había conocido le dijo a «Rodolfito» que saludara a su padre, el pequeño, descalzo y arisco, dio un paso atrás. Serían necesarias varias visitas para que el muchacho se acostumbrara a su padre y quisiera marchar con él a Temuco, y aun entonces siguió habiendo una cierta incomodidad entre ellos.

José del Carmen y Trinidad se establecieron en su casa de tablones en permanente estado de construcción. José comenzó a darse cuenta de que, en el enorme y activo mundo de Mason, él era un mero actor secundario. Entendió que no sería objeto de un trato especial por parte del cuñado de su esposa, cuarenta y tres años mayor que él. Entretanto, seguía llorando con gran sentimiento a Rosa Neftalí y a menudo regresaba a su tumba en Parral. En aquellos viajes, a veces visitaba a Aurelia Tolrá en Talcahuano. Siendo un hombre habituado a la libertad de la soledad, pronto se encontró tensando los límites de la vida familiar. No había pasado ni

un año desde que Aurelia le aconsejara regresar con Trinidad, y José comenzó a darse cuenta de que realmente deseaba estar con Aurelia.

Hacía años que la conocía, y durante aquel tiempo habían desarrollado una amistad íntima y especial. Con treinta y tantos años, José se comportaba de forma más digna que en el pasado. Había asumido una responsabilidad familiar, como la propia Aurelia le había instado a hacer. Corpulento y bien parecido, y con unos ojos azules fuera de lo común, José resultaba un hombre muy atractivo. Por ello, en una de sus visitas a Talcahuano y tras largas conversaciones en la pensión con una o dos botellas de vino, la madurez de José del Carmen causó una profunda impresión en Aurelia. Era innegable que se sentían atraídos. Aurelia era ahora toda una mujer, tierna, encantadora y de una belleza sobria pero impactante. Con la luna llena meciéndose en las aguas del puerto y toda la pensión dormida, se acostaron juntos aquella noche de finales de 1906. Ella se quedó embarazada.

Para evitar un escándalo, Aurelia dejó la pensión a cargo de sus hermanas y se trasladó a San Rosendo, una aldea situada en la encrucijada de dos líneas ferroviarias. Allí dio a luz a Laura, la hermanastra de Neftalí, el 2 de agosto de 1907. Aurelia estableció una nueva pensión en San Rosendo y cuidó valerosamente de Laura, aunque José del Carmen venía a menudo desde Temuco para estar con ella. Trinidad no sabía nada de esta relación ni del nacimiento de Laura.

Aurelia estaba dedicada a su hija y enamorada de José. Pero, a pesar de su carácter fuerte, que se hacía evidente en la autosuficiencia y disciplina necesarias para dirigir una pensión y criar a su hija sin ayuda de nadie, la situación de Aurelia se hizo cada vez más difícil. Su fe católica —siempre llevaba un crucifijo— le daba fuerza, pero era también fuente de una gran ansiedad. ¿Cómo podía, en buena conciencia, seguir viendo a un hombre casado que era también el padre de su hijo ilegítimo? Tras dos años angustiosos de aislamiento en San Rosendo, Aurelia, convencida de que sería incapaz de criar sola a su hija, le dijo a José que tenía que tomar una decisión: o bien volver con ella a Talcahuano y reconocer a su hija o, si quería seguir con la familia que había fundado en Temuco, llevarse a Laura con él y criarla con Trinidad. Estaba incluso dispuesta a renunciar a que

su hija llevara su apellido, Tolrá, y adoptara el de Trinidad, de modo que la niña se llamaría Laura Reyes Candia.

Desde Temuco, José del Carmen respondió a su propuesta. Tomó a su hijo Neftalí, que ahora tenía siete u ocho años, y juntos fueron a recoger a su hermanastra. Caía una fuerte lluvia cuando tomaron el tren a San Rosendo, donde Aurelia les estaba esperando. Era la primera vez que Aurelia y Neftalí se verían. Su ropa estaba empapada; Aurelia le ayudó a cambiarse, tendió su ropa y le puso a dormir en la misma cama que Laura. Confuso por aquel extraño viaje, Neftalí se durmió preguntándose quién era aquella niña delgada que estaba a su lado en la cama y por qué estaba allí. Pronto se formaría entre ellos un vínculo inquebrantable.

A la mañana siguiente, se despertó y vio que las cosas de Laura estaban empacadas. Aurelia tenía los ojos llenos de lágrimas cuando José del Carmen se llevó con él a su hija. También Laura se sintió sacudida por la repentina separación.

En aquel desvencijado tren de vapor, el padre y los dos hermanastros viajaron de vuelta a Temuco, viendo pasar incesantes bosques y prados por la ventana. José reflexionaba sobre su vida y el cambio que se avecinaba. Sería la última vez que visitaría a Aurelia.

Cuando el tren llegó a Temuco y los tres viajeros arribaron a la casa de madera, José confesó finalmente a Trinidad su aventura con Aurelia. Trinidad no se mostró indignada ni dolida. Parecía como si lo hubiera sabido desde el principio, o al menos lo hubiera sospechado. Trinidad tenía una entereza cuyo origen era imposible trazar, pero su naturaleza interior era dulce y diligente, con un sencillo sentido del humor. Su compasión era ilimitada. Sin una sola objeción, aunque es posible que acordara cuidar de Laurita con cierta resignación. En su casa de Temuco, Trinidad criaría, pues, a tres niños: a su Rodolfo, a Neftalí de Rosa y a Laura de Aurelia. Esta familia, con sus complejos orígenes y singulares dinámicas, configuraría los años de formación de Neftalí; sus secretos y transgresiones marcarían para siempre al futuro poeta.

DONDE NACE LA LLUVIA

Lo primero que vi fueron
árboles, barrancas
decoradas con flores de salvaje hermosura,
húmedo territorio, bosques que se incendiaban,
y el invierno detrás del mundo, desbordado.
Mi infancia son zapatos mojados, troncos rotos
caídos en la selva, devorados por lianas
y escarabajos, dulces días sobre la avena,
y la barba dorada de mi padre saliendo
hacia la majestad de los ferrocarriles.

—«La frontera (1904)»

Trinidad y su hijastro tenían una estrecha relación de confianza. En un momento posterior de su vida, Neruda hablaría de su madrastra como una mujer angelical. Trinidad no solo nutrió afectivamente a Neftalí, sino que también lo protegió todo cuanto pudo contra la creciente irascibilidad de su padre, como la propia madrastra de José había hecho con él durante su infancia. En sus memorias, Neruda se refiere a doña Trinidad como su «ángel guardián», y dice que su «suave sombra protegió toda mi infancia».

Trinidad dirigía el hogar de la familia Reyes, que estaba siempre en movimiento. El patio interior de la casa fue siempre un escenario familiar esencial para el desarrollo social de Neftalí durante su

27

infancia. Tanto la gran familia de Mason como los vecinos y amigos departían siempre en el patio y, como Neruda diría más adelante, lo compartían todo: «herramientas o libros, tortas de cumpleaños, ungüentos para fricciones, paraguas, mesas y sillas».

Por el patio crecía libremente el musgo y varias parras se encaramaban por los muros de dos pisos. A un lado, sobre un armario de metro y medio, había macetas rebosantes de geranios rojos, y en el centro crecía una palmera joven. Había otros árboles frutales junto a la cerca, y una pequeña parcela donde crecía el cilantro, la menta y algunas hierbas medicinales. Había también un gallinero. El portón que colgaba de la cerca resultaba irrelevante con el constante tránsito de personas, como los Ortega, los Mason y otros parientes, amigos y vecinos que la franqueaban constantemente.

Muchos miembros del clan Mason, del que Charles era el *pater familias*, vivían en la misma cuadra, en casas comunicadas por sus patios traseros. La vivienda de José del Carmen estaba junto a la de Charles Mason, más grande y mucho más bonita. En aquel tiempo los Mason vivían en una casa a rebosar con seis hijos (dos habían muerto en la infancia), además del adoptado Orlando, cuyo origen seguía siendo un secreto. Otra de las casas adyacentes era la de Rudecindo Ortega, padre biológico de Orlando y que más adelante se casó con Telésfora, la hija menor de Mason. En 1899, Telésfora dio a luz a Rudecindo Ortega Mason. Vivía también en las inmediaciones Abdías, un hermanastro de José del Carmen casado con Glasfira, otra de las hijas de Mason y Micaela, con sus seis hijos que crecieron con Neftalí.

Como las familias que las habitaban, en incesante crecimiento, aquellas casas parecían estar en perpetua construcción. Escaleras incompletas llevaban a suelos también inacabados y un conglomerado de objetos poblaba el complejo: sillas de montar alineadas en las entradas, grandes toneles de vino en los rincones, y paredes cubiertas de ponchos, sombreros, botas de montar y espuelas. Esta atmósfera de evolución constante avivaba la prodigiosa creatividad de Neftalí. Décadas más tarde, Neruda llenaría también sus casas de singulares colecciones de objetos, desde mascarones de proa, botellas de vidrio e incontables conchas marinas a máscaras asiáticas y muñecas rusas.

Tras los esfuerzos y el diseño de José del Carmen había un cierto pragmatismo. Un sendero que atravesaba el terreno rectangular

conectaba directamente la calle con el patio. Aparte de las particu-
laridades de cada objeto, en las paredes había una total ausencia de
sensibilidad creativa o artística. El segundo piso se construyó con
rapidez por la necesidad de ampliar el espacio cuando, en un breve
periodo, todos los niños fueron a vivir a la casa. Aunque la construc-
ción se realizó de forma básica y buscando el ahorro, las ventanas
eran grandes.

El cuarto de Neftalí miraba al patio, donde él se perdía bajo la
lluvia rastrillando las hojas del aguacate o mirando cómo desapare-
cía en el firmamento el humo oscuro que subía por la chimenea de
la cocina de leña. Cerca de la ventana estaba el pequeño escritorio
sobre el que el joven poeta escribiría sus primeros versos en su cua-
derno de aritmética.

Enfrente mismo de la casa había un bar sin nombre, una sencilla
caseta con postes en la entrada para atar las caballerías donde los
mapuches cambiaban por aguardiente —que en Chile se elaboraba
con uva, como una grapa rudimentaria— el dinero que hubieran
ganado con sus trueques aquel día. No todos los mapuches bebían,
pero Neftalí veía que en Temuco se les segregaba a todos. Muchos
de ellos se sentían abatidos por las injusticias a que se veían someti-
dos. Presenciar la condición de aquellas personas hizo que Neftalí
desarrollara una perenne empatía por los oprimidos. La situación
de dominación de aquellas gentes reflejaba el estado mental que se
apoderaba de él.

Neftalí parecía encarnar una melancolía natural que, lentamente,
se convertiría en profunda preocupación a medida que iba crecien-
do. Su delgada figura era un reflejo de su constitución débil. Su
exigente padre le infligió un formidable tributo emocional, y la ince-
sante lluvia de los largos inviernos de Temuco lo volvió impaciente.

El ferrocarril marcó tanto su infancia como la persistente lluvia.
El vaticinio de Charles Mason sobre el potencial del nuevo ferro-
carril para el desarrollo de las zonas que rodeaban Temuco resultó
acertado. Con el constante flujo de personal hacia el sur, la buena
marcha de su pensión era estable. José, integrado ahora en la familia
Mason, pensaba probablemente haber demostrado ser un cabeza de
familia firme, maduro y responsable. No sabemos si José lo consi-
guió o no con la ayuda de Mason, pero lo cierto es que acabó consi-
guiendo un empleo en la compañía ferroviaria.

Era un tipo de trabajo que le permitía viajar, satisfaciendo su deseo de estar en movimiento. Pronto lo ascendieron a conductor de un convoy de balasto, que esparcía roca triturada, grava de río y arena para formar el lecho de los raíles, y efectuaba reparaciones por las diferentes rutas. Era un trabajo implacable, en especial durante los meses de invierno, cuando José tenía que impedir que las lluvias torrenciales, que podían caer durante horas, arrastraran las viguetas de madera. José del Carmen había sido un campesino poco entusiasta y mediocre como obrero portuario, pero se le daban bien los trenes, que había conducido desde sus inicios. Pronto descubrió que era operador vocacional de vías férreas.

Cuando tenía cinco años, el joven Neftalí se unía a menudo a su padre en las vías, uno de los pocos lugares en que ambos podían estar juntos. Cuando cruzaban los bosques del sur, salvando ríos esmeralda nacidos en los Andes y atravesando pequeños puestos fronterizos, empobrecidas aldeas mapuches, despejados prados y volcanes, el mundo natural se desplegaba ante los ojos del niño como un tesoro de indómitas posibilidades.

Al final de su vida, Neruda comenzaba sus memorias con esta impresión, destacando su trascendencia como origen de su recorrido poético: «Bajo los volcanes, junto a los ventisqueros, entre los grandes lagos, el fragante, el silencioso, el enmarañado bosque chileno [...]. De aquellas tierras, de aquel barro, de aquel silencio, he salido yo a andar, a cantar por el mundo». La curiosidad esencial que auguraría su creación poética procedía de estos tempranos viajes.

«El Neruda esencial era un ser humano —dijo una vez su traductor Alastair Reid—. Nunca olvidó que había nacido desnudo en un mundo que no entendía, un mundo maravilloso».

El tren de su padre y los jornaleros que viajaban en él fascinaban a Neftalí. Primero estaba la locomotora, después uno o dos vagones para los jornaleros, rudos por una difícil vida anterior. Normalmente, vestían gruesos y pesados capotes que les proporcionaba la compañía estatal del ferrocarril. A menudo, solo se distinguían por sus andares y sus rostros endurecidos, muchos de ellos marcados, algunos con cicatrices. A continuación, un vagón en el que vivía José del Carmen durante sus largos recorridos por las vías, que podían durar una semana o más. Por último, un coche abierto de plancha plana que llevaba la roca triturada y todas las herramientas y equipo de los jornaleros.

Neftalí pasaría horas viendo a aquellos hombres palear el balasto por el extremo del tren para después repartirlo bien entre los raíles. Las piedras mejoraban el drenaje y sus agudos filos daban a los trabajadores un agarre para el inestable acoplamiento de las traviesas que, a su vez, mantenían los raíles en su lugar. Las inclementes lluvias causaban estragos en el lecho de la vía. La rápida expansión de la red ferroviaria en el sur era clave para entender el crecimiento de aquella zona (y, cada vez más, la economía de todo el país). José del Carmen y su grupo tenían la responsabilidad de mantener operativa dicha red, y estaban empeñados en garantizar el perfecto mantenimiento de las líneas que se les habían asignado, sin consideración de la meteorología y sin escatimar esfuerzos.

Cuando la carga del vagón se terminaba, se dirigían a Boroa, en la parte más remota de la frontera, o a otras canteras, en cualquier rincón de los bosques, donde los obreros trabajaban en «el núcleo terrestre» rompiendo las enormes rocas para elaborar el balasto y cargarlo luego en el tren. A veces pasaban más de una semana en esta tarea. Tras cargar completamente de piedras el vagón, se ponían nuevamente en marcha, enderezando raíles, extendiendo el balasto, reajustando las estacas de hierro que sujetaban el acero a las traviesas de madera y reparando las vías que lo requerían.

Todo era fantástico, si no extraño, escribió Neruda más adelante, en un artículo autobiográfico publicado en 1962 por un periódico brasileño. Toda la acción del tren y la lluvia y el bosque y los trabajadores se producía «en medio de faroles de vidrios verdes y rojos, de banderas de señales y mantas de tempestad, de olor a aceite, a hierros oxidados, y con mi padre, pequeño soberano de barba rubia y ojos azules, dominando como un capitán de barco la tripulación y la travesía».

Inmerso en estos aromas y colores, Neftalí fue también testigo de los aspectos sociales del bosque. Sobrecogido, observaba tímidamente a los jornaleros. Le parecían gigantes, hombres musculosos procedentes de los suburbios de Santiago, de los campos del Valle Central, de la cárcel o de la reciente Guerra del Pacífico. Eran hijos de los elementos que a menudo llegaban del sur vestidos de harapos, con rostros maltrechos, como Neruda expresaría más tarde con lirismo, por la lluvia o la arena, surcada su frente de gruesas cicatrices. La camaradería y la solidaridad que Neftalí veía entre ellos, en las

vías o en la mesa del comedor, donde contaban largos e improbables relatos, le entusiasmaban.

La mayor parte de aquellos hombres había ido a Temuco buscando algo mejor que su pasado difícil, y ahora se esforzaba por un sueldo de subsistencia. Neftalí era hijo de su jefe, y la especial fragilidad del muchacho contrastaba agudamente con la fuerza bruta de ellos. Estas disparidades ensanchaban su mente impresionable, e influirían en su interpretación de las clases y la sociedad para el resto de su vida, creando el fundamento de sus convicciones sociopolíticas. Esto llegaría a ser fundamental en su poesía e ideas políticas, lo llevó a identificarse con la clase obrera y abanderar su causa.

> Mi padre con el alba oscura
> de la tierra, hacia qué perdidos archipiélagos
> en sus trenes que aullaban se deslizó?
> ... y el grave tren cruzando el invierno extendido
> sobre la tierra, como una oruga orgullosa.
> De pronto trepidaron las puertas.
> 	Es mi padre.
>
>
>
> Lo rodean los centuriones del camino:
> ferroviarios envueltos en sus mantas mojadas,
> el vapor y la lluvia con ellos revistieron
> la casa, el comedor se llenó de relatos
> enronquecidos, los vasos se vertieron,
> y hasta mí, de los seres, como una separada
> barrera, en que vivían los dolores,
> llegaron las congojas, las ceñudas
> cicatrices, los hombres sin dinero,
> la garra mineral de la pobreza...
>
> 	—«La Casa»

A los diez años, cuando el tren se detenía en algún lugar de los bosques, Neftalí salía a explorar, sintiendo una instantánea conexión con la naturaleza. Los pájaros y los escarabajos le fascinaban. Los huevos de perdiz eran un prodigio; Neftalí escribió más adelante: «Era milagroso encontrarlos en las quebradas, empavonados, oscuros y relucientes, con un color parecido al del cañón de una

escopeta». La «perfección» de los insectos también le asombraba. Neftalí pasó muchos de los días de su infancia en el «mundo vertical» de los bosques, «una nación de pájaros, una muchedumbre de hojas» alrededor de Temuco. Los troncos podridos estaban llenos de tesoros: hongos, insectos y plantas rojas parásitas. Como él mismo lo expresaría en un poema que escribió en otro momento de su vida, Neruda se sentía «sumergido», literalmente, en el mundo natural:

> yo vivía con las arañas
> humedecido por el bosque
> me conocían los coleópteros
> y las abejas tricolores,
> yo dormía con las perdices
> sumergido bajo la menta.

—«Dónde estará la Guillermina?» *

Las exploraciones de Neftalí suscitaban la curiosidad de los trabajadores; algunos se interesaban en sus descubrimientos. Muchos de ellos se sentían atraídos por Neftalí, cuyas características físicas eran tan distintas de las suyas; puede que su fragilidad los inspirara de algún modo. José del Carmen se refirió a uno de aquellos hombres, llamado Monge, como «el más peligroso cuchillero». Una gran cicatriz recorría la oscura piel de su mejilla, que Monge complementaba con una sonrisa blanca, pícara pero cálida y acogedora, que iluminaba su rudeza. Monge, más que los demás, entraría al bosque con Neftalí para ayudarlo, con su fuerza y tamaño, a llegar a lugares inaccesibles para él. Le procuró tesoros increíbles —magnificentes hongos, escarabajos del color de la luna, flores brillantes, caracoles verdes, huevos de pájaros hallados en hendiduras— que pasaron de sus manos gigantescas y callosas a las suaves palmas del niño. Estos materiales se convertirían en nutrientes elementales de la experiencia creativa de Neftalí.

Mucho más adelante, Neruda escribiría: «Se comenzó por infinitas playas o montes enmarañados una comunicación entre mi alma, es decir, entre mi poesía y la tierra más solitaria del mundo. De esto

* Poema completo en el Apéndice I.

hace muchos años, pero esa comunicación, esa revelación, ese pacto con el espacio han continuado existiendo en mi vida».

No obstante, para Neftalí el tesoro no eran los meros objetos naturales que Monge le procuraba, sino el hecho en sí de que este se prestara a ayudarlo. No era un gesto con el que pretendiera agradar a su jefe, porque a José del Carmen no le haría ninguna gracia que uno de sus empleados nutriera la imaginación de su hijo en detrimento del trabajo. Más adelante, la muerte de Monge tendría un profundo impacto sobre Neftalí. Aunque no presenció su caída a un precipicio desde un tren en marcha, José le dijo a Neftalí que solo consiguieron reunir «un saco de huesos» de sus restos. El hombre más duro que conocía Neftalí había sido abatido por los peligros de su mundo.

Neftalí aprendió a medir la distancia entre su padre y los trabajadores. Se daba cuenta de que su progenitor procedía de una familia con pocos medios y que en otro tiempo había sido un vagabundo que buscaba trabajo en los Andes o en los muelles de los puertos. Tenían una cocinera, una mujer del pueblo que los ayudaba a preparar las comidas, aliviando el trabajo de doña Trinidad en su familia de cinco personas, un servicio que un conductor ferroviario podía permitirse. José del Carmen presionaba constantemente —o intentaba guiar— a sus hijos hacia una profesión, vida y clase social respetables. La escuela secundaria no era preceptiva y solo un pequeño número de niños seguía estudiando tras la primaria, que concluía alrededor de los doce años. A esta edad, la mayoría de los jóvenes entraban en escuelas de comercio o comenzaban a trabajar, pero no había duda de que los hijos de José del Carmen asistirían a la secundaria y estudiarían con disciplina.

A Neftalí le desconcertaba que su padre deseara tener un buen piano, algo impresionante que, tras viajar en el tren durante días, encontraba en su casa. No parecía en línea con su personalidad; había castigado a Rodolfo por su deseo de dedicarse a la música. Puede que la principal razón fuera que este instrumento otorgaba a la casa una cierta categoría. Era un símbolo de prestigio social.

El clan de Mason y los hermanos de José del Carmen, que los visitaban a menudo, influenciaban a Neftalí con sus tradiciones, que podían ser pomposas, ritualistas y machistas. En casa de los Mason se celebraban con frecuencia grandes fiestas y cenas, en las que el norteamericano de ojos azules y blanca melena, «parecido a Emerson»,

presidía la pródiga mesa: pavos aderezados con apio, cordero asado y, de postre, islas flotantes —leche nevada—, blancos merengues escalfados flotando sobre cremosas natillas decoradas con hojas de menta. El vino tinto corría durante toda la noche. Detrás de Mason colgaba una inmensa bandera chilena, con sus bandas roja y blanca y su solitaria estrella blanca sobre el cantón azul, a la que también había prendido con alfileres una diminuta bandera estadounidense.

Una tarde, siendo Neftalí adolescente, justo cuando el tren de la noche entraba en la estación de madera, a una cuadra de distancia, sus tíos lo llamaron desde el patio. Neftalí sabía que estaba a punto de producirse el gran ritual de la matanza del cordero. Sus tíos y otros amigos de la familia se habían reunido en un círculo, rasgueando guitarras y jugando con cuchillos bajo un árbol; solo los pitidos del tren y los tragos de vino peleón interrumpían las canciones. En estos eventos, Neftalí era una presencia delgaducha, de semblante inocente, con su mata de pelo oscuro peinado hacia atrás con un ligero pico de viuda. Como solía hacer en aquellos años, Neftalí iba vestido de negro, formal, con la que consideraba ya una necesaria «corbata de poeta», un fino y apretado acento negro en su cuerpo delgado. Iba vestido, como diría más adelante, «de riguroso luto, luto por nadie, por la lluvia, por el dolor universal».

Sus tíos rajaron la garganta del tembloroso cordero. La sangre caía en un tazón lleno de especias fuertes. Hicieron señas para que Neftalí se les acercara y se llevara a los labios el cuenco de sangre caliente, mientras se oían canciones y disparos de armas de fuego. Neruda explicaría más adelante que sentía la misma agonía del cordero, pero quería convertirse en centauro, como los demás hombres, por bárbaro que pareciera en aquel momento. De modo que, pálido e indeciso, venció su temor y bebió con ellos. Bebiendo aquella sangre, comenzó su tránsito hacia la hombría.

Desde sus primeros versos, uno de los símbolos de sus poemas sería la sangre, que representaba a la propia poesía. En una de sus cimas más elevadas, en el poema «Alturas de Macchu Picchu», implorando el alzamiento de los esclavos incas, las dos últimas líneas de los doce arrolladores cantos del poema dicen:

Acudid a mis venas y a mi boca.

Hablad por mis palabras y mi sangre.

Neftalí tuvo desde el principio una estrecha relación con su herma-
nastra, Laura, tres años menor que él. Cuando crecieron, ella sería
una de sus amigas, confidentes y defensoras más cercanas. El víncu-
lo entre ellos, nacido en aquella habitación la noche antes de que su
madre la entregara a su padre, se mantuvo a lo largo toda su vida. Él
sería siempre protector y tremendamente tierno con ella. Laura era
dulce y reservada, sencilla y complicada, devota de sus padres y más
todavía de Neftalí.

Rodolfo, por otra parte, estaba siempre en su propio mundo y
nunca tuvo una estrecha relación con ninguno de sus hermanos.
Ahora, siendo una adolescente, y teniendo solo seis años Neftalí,
le era difícil integrarse en la limitada estructura de la familia tras
su pasada vida en el bosque. Era un muchacho silencioso, excepto
cuando cantaba. Mientras que Neftalí pronto se refugiaría en la
poesía, Rodolfo lo hizo en el canto. Tenía una voz extraordi-
naria, pero cantaba solo, tras la puerta cerrada de su pequeña
habitación.

Los tres hermanos invocaban la protección de Trinidad para
ampararse de la impaciencia de su padre. José del Carmen man-
tuvo siempre una actitud severa hacia sus hijos, heredada quizá del
ejemplo de su padre. Durante la infancia y adolescencia de Neftalí,
José del Carmen se había embrutecido. Aunque no eran tan pobres
como Neruda diría más adelante, su salario de la empresa ferroviaria
gestionada por el Estado nunca les permitió prosperar o gozar de
bienestar, y dejaba poca esperanza de mejora. Sin embargo, a pesar
de estas frustraciones y de sus posibles aspiraciones, José del Carmen
nunca volvió a abandonar sus responsabilidades. No se le conoció
nunca otra aventura.

Neruda llamaba al sur de Chile la tierra «donde nace la lluvia».
En invierno llueve copiosamente por días interminables, una lírica
constante. Esta melancolía fue la banda sonora de la infancia de
Neftalí. El Temuco de sus recuerdos era el de calles llenas de barro,
zapatos gastados, frío, lluvia y una ausencia general de felicidad que
gravitaba sobre el pueblo.

Para Neftalí, la escuela fue una experiencia igualmente som-
bría. Las clases se llevaban a cabo en una casa enorme con aulas

destartaladas. Neftalí era siempre el último de la fila para entrar a la escuela o salir al recreo. No era especialmente alto para su edad, y sí notablemente delgado. Llevaba su tristeza como el uniforme formal que había decidido ponerse: una larga chaqueta de lana, con pantalones a juego y botas. Ya a esta edad, Neftalí tenía el rostro de una persona mucho mayor, un rostro que había visto más de lo que debería, y que entendía que la vida no era solo juego, sino también penurias y dificultades.

Unido a esta melancolía estaba también el hecho de que la constitución de Neftalí era frágil. Siempre tenía alguna indisposición: resfriados, fiebres, gripes. Juvencio Valle, uno de sus compañeros de clase, fue uno de sus primeros y pocos amigos verdaderos en el liceo, la escuela secundaria. Neftalí se había ido aislando, alejándose de los otros niños. Pero el introspectivo e inteligente Juvencio se sintió atraído por el «misterioso halo interior» de Neftalí y se estableció un vínculo entre ambos. La primera vez que Neftalí lo invitó a su casa, Trinidad les sirvió un café, pero preparó con leche el de Neftalí y le dejó a Juvencio café solo. Esto hizo que Neftalí se sintiera incómodo. «Quiso cambiar las tazas en obsequio a la visita. Pero Doña Trinidad alcanzó a verlo y se opuso: "No, no me cambien las tazas. No tengo más leche en este momento y el café con leche es para Neftalí, porque está débil"».

Siendo tan enfermizo, Neftalí se quedaba muchas veces en casa en lugar de ir a la escuela. Cuando guardaba cama, le pedía a Laura que asomara la cabeza por la ventana y le contara *todo* lo que sucedía en la calle: todo, hasta el detalle más insignificante. «Allí viene una indiecita que vende ponchos», informaría desde la ventana, o «al otro lado hay cuatro chiquillos jugando». Neftalí seguía pidiendo más detalles. Estaba obsesionado con la observación del mundo que lo rodeaba.

Neftalí estaba fascinado por el oscuro sótano de la escuela, que le parecía una tumba. A menudo bajaba solo, encendiendo a veces una vela, absorbido por el olor a humedad de su mundo oculto. Juvencio Valle, que compartía su curiosidad, lo acompañaba muchas veces. Valle, que se convertiría también en un conocido poeta, reflexionaría más adelante que ya en estos años de la infancia tenía la sensación de que Neftalí era una persona verdaderamente singular, con «una vibración imperceptible, un aire propio que sólo a él pertenecía y que

lo hacía diferente. Atmósfera inexistente para el ojo común, pero para mí potencialmente efectiva y real».

Mientras otros niños corrían, saltaban y gritaban en el grupo, Juvencio y Neftalí pasarían sus días juntos en el bosque, explorando, observando las cosas pequeñas del mundo —una hoja, un insecto, un sendero del bosque—, rutas de exploración forjadas por la curiosidad. Los demás niños no querían mucho trato con ellos. Se refugiaban «en [su] propio territorio, ese maravilloso universo de los sueños», donde ambos eran siempre los «adalides indiscutibles».

A veces bajaban al frío río Cautín, cuyo cauce atravesaba el pueblo cerca de la escuela y metían los pies en el agua para luego abstraerse mirando sin más la ondulada corriente desde la orilla. Muchas veces no llegaban puntuales a clase.

Neruda veía aquellos días como un periodo de descubrimiento. Comenzaba su perdurable amistad con Valle y exploraba el mundo natural, pero también la poesía lo encontró. Como escribió Neruda en *Memorial de Isla Negra*:

> Y fue a esa edad... Llegó la poesía
> a buscarme. No sé, no sé de dónde
> salió, de invierno o río.
> No sé cómo ni cuándo,
> no, no eran voces, no eran
> palabras, ni silencio,
> pero desde una calle me llamaba,
> desde las ramas de la noche;
> de pronto entre los otros,
> entre fuegos violentos
> o regresando solo,
> allí estaba sin rostro
> y me tocaba.
>
> —«Poesía»

Dos semanas antes de cumplir los once años, un desconocido pensamiento, emoción o experiencia encendió la chispa que se había venido desarrollando y Neftalí escribió su «primera línea vaga» de poesía de que tenemos constancia. Según sus memorias, tras escribir este poema, fue vencido por la emoción, atormentado por una

«especie de angustia y de tristeza», emociones que ya le eran familiares. El lenguaje sobre la página era profético y extraño, palabras «diferentes del lenguaje diario».

Cuando lo terminó, le llevó el poema a su padre. Temblando por la experiencia, tendió el papel a José del Carmen, que lo tomó distraído y se lo devolvió diciendo: «¿De dónde lo copiaste?», mientras volvía a su conversación con Trinidad.

Aquel poema ni siquiera parece un poema. Es una dedicatoria a su madrastra, escrita en letra fina y cursiva, en el dorso de una postal de un lago alpino rodeado por árboles nevados:

> De un paisaje de áureas
> regiones,
> yo escogí
> para darle querida mamá
> esta humilde postal. *Neftalí*

Es más que una mera nota. Armado con las herramientas básicas de la prosodia que estaba aprendiendo en su educación, complementada por sus lecturas, había compuesto un poema estructurado, aunque básico. La matizada versificación, con rimas y ritmos internos y palabras temáticas, es muy notable.* En este tierno y humilde regalo para su madrastra, ha invertido la fría escena alpina para crear un espacio cálido y áureo de la naturaleza. Neftalí está mirando fuera de sí mismo, el «yo» —«yo escogí»— a este espacio. Crear una perspectiva así en prosodia a los diez años demuestra los comienzos de una visión cósmica. Estaba emergiendo un poeta.

* Este primer poema de Neftalí, escrito en una postal para su madrastra, muestra ya una verdadera complejidad. Aparte del tema, en el texto encontramos un sublime ritmo de rimas internas:

> De un paisaje de áureas
> regiones,
> yo escogí
> para darle querida mamá
> esta humilde postal. *Neftalí*

La rima interna se mueve en torno a la *j* junto a las vocales cerradas *e, i* que encontramos en *paisaje, regiones* y *escogí*. Abundan también los sonidos con *i*, tónicas o átonas: *regiones, escogí, querida, humilde, Neftalí*. Destaca asimismo la reiteración de *a* en los últimos versos: *para, dar, querida, mamá, esta, postal, Neftalí*.

UNA ADOLESCENCIA EXTRAÑA

Yo tenía catorce años
y era orgullosamente oscuro,
delgado, ceñido y fruncido,
funeral y ceremonioso.

—«Dónde estará la Guillermina?»

La adolescencia de Neftalí estuvo marcada por el aislamiento, el amor no correspondido, la tristeza y sus frecuentes enfermedades, todo ello exacerbado por los confines de la casa de su severo progenitor y las difíciles condiciones climáticas y de pobreza de la frontera. La poesía se convirtió en una forma de expresar sus frustraciones y angustia, como queda claro en el poema titulado «Desesperación», que Neftalí escribió en su libreta cuando era un adolescente. Es posible que el lenguaje no fluya con tanta belleza como en su obra madura, pero su anhelo juvenil es palpable, como lo es también su inherente sensación de que, como poeta-observador, la visión es vital:

Se han cerrado mis ojos, Dios mío!,
y no sé de dolor dónde estoy.
... en mi alma me clava cruelmente el dolor.
Dónde miro? Mis ojos! Mis ojos!

Quién ahoga en mi boca mi voz?

Estoy solo, Señor, estoy solo
y no siento el latido de mi corazón.
Quién me llama en la sombra? Quién siente
mis aullidos de rabia y dolor?

La impotencia me estruja. No vienen!
Pero viene la negra desesperación.
A quién llamo, Señor, a quién llamo?
Es inútil que te llame a ti!

Me destrozo los dedos en vano,
pues bien sé que a mi alma tú no has de venir.
... Y se llevan mis voces los vientos,
y me traga el abismo de la oscuridad!

El narrador parece perdido en el fondo del mundo, frustrado en su lucha por utilizar la pluma para expresarse desde la oscuridad. Neftalí encontraría, sin embargo, varios adultos clave que le apoyarían a lo largo de su adolescencia. Desarrolló relaciones con algunos mentores en Temuco y sus alrededores que lo introdujeron a una literatura influyente y lo convencieron de su potencial como poeta. Por otra parte, estos mentores estimularon también su conciencia social y la postura política que marcaría una buena parte de su poesía.

Además, durante este periodo Neftalí se enamoró profundamente, más de una vez. La poesía se convirtió en algo más que una mera salida para expresar su predisposición a la melancolía y aliviar su confusión mental poniéndola sobre el papel; ahora era también una expresión de sus exuberantes sentimientos románticos y sexuales, una forma de sosegar su corazón destemplado. Sus experiencias de rechazo durante estos años formarían su carácter y Neftalí encontraría una nueva expresión poética para comunicar el doloroso lirismo del amor no correspondido. Fue aquí, en Temuco, donde se sembraron las semillas de la obra monumental de Neruda, *Veinte poemas de amor y una canción desesperada*.

Durante los veranos de su adolescencia, pasado el frío desbarajuste del invierno, Neftalí vagaba a menudo por las sucias calles de Temuco, solo, perdido en sus pensamientos. Muchas veces se mostraba ajeno a las fuentes de inspiración que lo rodeaban: el asombroso

volcán Llaima, perfilándose en la distancia con sus nieves perennes, o el azul río Cautín, estimulante y salvaje, que atravesaba el pueblo. Su mirada se dirigía a su interior y solo de vez en cuando algo externo capturaba su atención, como el oscuro caballo de madera de tamaño natural de la talabartería. Al verlo por primera vez se detuvo para mirarlo por la ventana: era precioso, según escribiría más adelante, estoico en su calma, aparentemente «orgulloso de su lustrosa piel y arreos de primer orden». Cuando cobró valor, Neftalí se atrevió incluso a entrar para acariciarle el hocico.

El vínculo de aquel muchacho tímido con el caballo de madera era muy notorio, puesto que casi cada día se desviaba de su itinerario para acariciarlo camino de la escuela. Su inocente imaginación lo atraía hacia ese caballo, que, a diferencia de los corceles fuertes y veloces de carne y sangre —para el trabajo o salvajes—, era «demasiado precioso para exponerlo al viento y a la lluvia helada del sur del mundo». Aquel caballo estaba siempre allí, a su disposición, siempre sosegado y quieto, igual que él, pero también «orgulloso» en su estatura de madera.

Uno de los lugares preferidos de Neftalí en Temuco era la desvencijada oficina de madera de Orlando Mason. Neftalí creía que Orlando era tío suyo, aunque era en realidad hijo de Trinidad, adoptado por los Mason. Orlando tenía ahora poco más de veinte años y era un conocido poeta y periodista que invertía su tiempo en la dirección de un periódico progresista radical en Temuco. Orlando era un revoltoso anarquista, cuando en Chile el anarquismo era una ideología relativamente común. Su pequeño periódico, *La Mañana*, arremetía contra injusticias, como la difícil situación de las clases medias, la continua opresión de los mapuches (en particular el saqueo de sus tierras por parte de abogados corruptos) y el poder abusivo de la policía.

Orlando era joven y rebelde, pero tenía un enorme talento, motivación e intelecto. Más allá del periódico, se estaba dando a conocer como orador y poeta de prestigio, siendo invitado a eventos sociales incluso al teatro de Temuco para que hablara con su talento dramático. Neftalí lo miraba fascinado. El apasionado idealismo de Orlando tocaba la fibra de Neftalí. No era solo un tío, sino un héroe y una inspiración romántica y revolucionaria. Como Neruda escribiría más adelante, «Orlando Mason protestaba por todo. Era hermoso

ver ese diario entre gente tan bárbara y violenta defendiendo a los justos contra los crueles, a los débiles contra los prepotentes».

Las cosas que Orlando denunciaba, defendía y contra las que reaccionaba, desde las páginas de su periódico y fuera de ellas —y que tanto inspiraban a Neftalí— eran las mismas que, en aquel momento, preocupaban a muchos chilenos. En Temuco concretamente, Orlando y otros estaban indignados por el terrible trato que recibían los mineros del carbón, mapuches muchos de ellos, trabajando duramente en el pueblito de Lota, en túneles que se extendían por debajo del océano Pacífico. Su jornada laboral se extendía desde las seis de la mañana hasta las seis de la tarde, con turnos de veinticuatro horas los fines de semana. A los trabajadores se les pagaba muchas veces con vales que solo podían canjear en la tienda de la empresa.

Aquellas condiciones inhumanas parecían todavía más escandalosas en contraste con la inmensa riqueza que ostentaban los propietarios de las minas, la familia Cousiño, una de las más ricas de todo el país. Matías Cousiño, el patriarca, había comenzado sus negocios con minas de plata en el norte, y ahora estaba ganando una fortuna con las minas de Lota y otras explotaciones que había puesto en marcha por toda la región. Los grandes buques de vapor atracaban en Lota procedentes del estrecho de Magallanes para reponer el carbón. La familia Cousiño diseñó un elaborado y refinado parque de estilo francés, de más de 12 hectáreas, lleno de estatuas griegas y plantas procedentes de todo el mundo.

Contrastaba con el parque la tragedia del trabajo infantil: niños pálidos de entre ocho y dieciséis años, con rostros y cuerpos demacrados, trabajaban doce horas al día. A los más pequeños se les hacía llevar las lámparas o transportar materiales y a menudo se acurrucaban en los rincones oscuros, inhalando gases venenosos.

El escritor y revolucionario activista social, Baldomero Lillo, cuyo padre fue minero de carbón en Lota, escribió relatos de primera mano, sorprendentemente crudos, de las condiciones de estos pequeños. Su clásica colección de relatos cortos, *Sub-Terra*, muestra aquellas condiciones sociales en una prosa conmovedora:

Los ojos penetrantes del capataz abarcaron de una ojeada el cuerpecillo endeble del muchacho. Sus delgados miembros y la

infantil inconsciencia [...] lo impresionaron desfavorablemente [...]. La mina no soltaba nunca al que había cogido, y como eslabones nuevos que se sustituyen a los viejos y gastados de una cadena sin fin, allí abajo los hijos sucedían a los padres.

El libro se publicó en 1904, el año en que nació Neftalí. Años más tarde, las cosas no habían mejorado demasiado, y Orlando trabajaba de manera incansable para propagar el mismo mensaje. Escribía en defensa de los abatidos por la angustiosa pobreza de Temuco y alrededores. La pobreza abatía aquellas almas como la lluvia que les calaba los huesos mientras andaban por unas calles llenas de barro con zapatos agujereados.

Influenciado por Orlando y otros, Neftalí desarrolló rápidamente una sensibilidad social. Tío Orlando le enseñaba a expresar sus preocupaciones por medio de la pluma, no solo mediante la poesía, sino también con la prosa. Orlando le inspiraba con relatos de su héroe, Luis Emilio Recabarren, quien había organizado a los mineros del norte y fundado en 1912 el Partido Obrero Socialista de Chile. La perspectiva de Orlando sobre la palabra escrita ayudaría a Neruda a definir su sentido de obligación social como poeta.

La poderosa raíz de estas convicciones puede atribuirse, en parte, al hecho de que el pensamiento político y filosófico de Neftalí como adolescente surgió durante un periodo especialmente vital y transformador de la historia del pensamiento chileno en la década de 1910-20. Fue un tiempo en que se incubó una nueva generación de ideas filosóficas y políticas (como el anarquismo, el socialismo y, lentamente, el marxismo). Este importante periodo de la historia chilena se inició en 1910 con el centenario del país como república independiente. Aquel acontecimiento llevó a un importante examen de conciencia: el país no estaba para fiestas. Los chilenos habían logrado cien años de independencia, pero la economía se encontraba en un estado deplorable, y la sociedad se veía aquejada por la enfermedad, la pobreza, la delincuencia y la miseria, lo que se traducía en un crecimiento descontrolado en Santiago y en disturbios laborales por las demandas desoídas por un gobierno aristocrático. Aquellos fueron los años de la «cuestión social», la preparálisis de los sistemas políticos en los que muchos chilenos se preguntaban: «¿Quiénes somos?».

Alejandro Venegas, un maestro de treinta y nueve años que viajó por todo el país en busca de una respuesta a esta pregunta, quizá lo expresó de forma especialmente apasionada en su libro *Sinceridad: Chile íntimo en 1910*:

> El pueblo, que es lo principal, permanece en un abandono deplorable: tenemos ejércitos, buques y fortalezas, ciudades y puertos, teatros, hipódromos, clubes, hoteles, edificios y paseos públicos, monumentos, y (lo que más engreídos nos tiene) magnates opulentos, dueños de verdaderos dominios, que viven en palacios regios, con un fausto que dejó pasmado a don Carlos de Borbón; pero, no a mucha distancia de los teatros, jardines y residencias señoriales, vive el pueblo, es decir, las nueve décimas partes de la población de Chile, sumido en la más espantosa miseria económica, fisiológica y moral, degenerando rápidamente bajo el influjo del trabajo excesivo, la mala alimentación, la falta de hábitos de higiene, la ignorancia extrema y los vicios más groseros.

Se había producido un asombroso ascenso del liberalismo en el país durante el siglo anterior, con una fuerza y amplitud relativamente singulares en el caso de Chile. Este ascenso del liberalismo produjo un debate más profundo sobre el papel de la Iglesia y el Estado dentro de la política y la sociedad en general, y muy en especial dentro del sistema educativo. Este fue el escenario en que apareció el positivismo, una filosofía que pretendía secularizar la sociedad. Era principalmente una filosofía anticlerical que subrayaba el pensamiento humano en lugar del religioso; la palabra «positivo» denotaba un conocimiento obtenido a partir del mundo observable. Abanderado por intelectuales como José Victorino Lastarria, el positivismo propugnaba que el hombre debe buscar la felicidad dentro de las fronteras finitas del mundo conocido.

La primera fusión de las capacidades literarias de Neftalí con el pensamiento sociopolítico se benefició directamente de este periodo especial del nuevo pensamiento en Chile. El mismo día en que cumplía trece años, quizá en el patio trasero de sus casas contiguas antes de su fiesta de cumpleaños, un excitado Neftalí, con un incipiente bigote apenas perceptible, entregó a Orlando un artículo de opinión que acababa de escribir.

Orlando, de tez oscura y baja estatura, lo leyó primero con ra-
pidez, y luego más lentamente. Con una sonrisa de oreja a oreja, le
dijo a su sobrino que sí, que iba a publicarlo en *La Mañana*. Aquel
fue el mejor regalo posible para Neftalí, disipando al menos por un
momento la habitual infelicidad que lo obsesionaba.

El trabajo impresionó a Orlando por su idealismo y estilo, y tam-
bién por ser obra de alguien tan joven. Se titulaba «Entusiasmo y
perseverancia» y comenzaba:

Estos dos son los factores que coadyuvan principalmente al le-
vantamiento y engrandecimiento de los pueblos.

Cuántas veces, víctimas del poco entusiasmo y perseveran-
cia caen por tierra ideas y obras de provecho, que al ponerse en
práctica aportarían bienes en abundancia a los países que las
adoptaran!

El artículo seguía diciendo:

Hay filósofos en el siglo presente que sólo tratan de difundir el
entusiasmo y la perseverancia y sus libros son verdades sinceras y
elocuentes, que leídas por todos, en especial por las clases obre-
ras, traerían grandes beneficios a la humanidad.

Neftalí reflexionaba sobre las realidades que veía a su alrededor,
desde los empleados del ferrocarril hasta aquellos que luchaban en
las chabolas de los aledaños del pueblo, desde el maltrato de los
mapuches, que él presenciaba cada día, hasta las injusticias de que
había oído en Lota. Por otra parte, a pesar de su juventud, algunos
aspectos de este artículo se relacionan directamente con la crisis de
conciencia suscitada por el centenario, verbalizando en su forma sin-
gular el hecho de que algo iba seriamente mal en el país y de que las
nuevas filosofías eran más humanitarias. En términos generales y
abstractos, estaba estableciendo un fundamento sólido, tanto para el
lector como para sí mismo como escritor y pensador.

Neftalí estaba directamente en sintonía con esta visión de la van-
guardia liberal que, en Chile, seguiría desarrollándose intelectual
y políticamente de un modo singular. A pesar de los periodos de
dura represión de aquellos que lo suscribían, esta tendencia seguiría

floreciendo, adoptando distintas formas en distintas etapas, hasta que llegó a la cima con la elección democrática en 1970 del presidente Salvador Allende, de ideología socialista-marxista, una victoria en que el poeta desempeñó un papel público importante desde Temuco.

———

En su temprana adolescencia hubo otra lucha social que captó la atención de Neftalí: las chicas.

La primera vez que Neftalí vio a Amelia Alviso sintió una aguda ansiedad que no iba a mejorar. Se conocieron cuando él tenía unos trece años. Un amigo que la conoció más adelante la describió como «una mujer muy hermosa, una morena, con los ojos negros muy lindos, de estatura mediana, muy bien hecha, y muy encantadora persona. Era una mujer, tocaba el piano muy bien, era muy... artista». En Temuco, sus padres eran propietarios de una planta eléctrica que iluminaba la ciudad.

Los padres de Amelia eran de hecho una de las parejas más ricas del pueblo, y prohibieron a su hija que pasará tiempo a solas con Neftalí porque su padre era un humilde conductor de ferrocarril. Destrozado, Neftalí se refugió en la poesía. El papel era un espejo donde ahora podían ver, descifrar, y compartir sus emociones y pensamientos. Pronto descubrió el poder sustentador y sanador de la poesía.

Neftalí mostraba una asombrosa destreza trabajando con las formas tradicionales de métrica y rima, y practicaba poniendo a prueba lo que podía escribirse dentro de una determinada construcción. En el liceo, habría escuchado los poemas de amor de Garcilaso de la Vega, quien a comienzos del siglo XVI introdujo las innovaciones del Renacimiento italiano en el mundo de la poesía española. Entre sus innovaciones más importantes estaba la ampliación de las estrofas de versos de ocho sílabas o menos a endecasílabos, lo que permitía un notable aumento de la flexibilidad.

Neftalí estaba también leyendo las «cadencias históricas» de los sonetos barrocos de Francisco de Quevedo, sus ritmos rápidos a menudo en epigramas. Siendo un ávido lector, dentro y fuera de clase, Neftalí se vio seducido por estas formas métricas tradicionales.

Las utilizó primero como un ejercicio básico en su composición; el
impulso para hacerlo surgió de forma espontánea. Aparte de una
cierta instrucción de sus varios mentores, Neftalí escribía por propia
voluntad, sin participar de ninguna clase formal de escritura creati-
va. Trabajaba dentro de ciertos patrones igual que un pintor puede
comenzar su obra a partir de ejercicios sencillos, tan sencillos como
los vectores numerados. Era una forma de practicar y agudizar sus
capacidades y de ganar confianza y adquirir notoriedad dentro de
las formas establecidas y, a veces, muy complicadas, cuyos límites él
mismo ensancharía más adelante.

Su práctica disciplinada y constante durante estos años de adoles-
cencia produjo algunos poemas muy conocidos y demostró ser una
formación esencial para sus *Veinte poemas de amor*, que comenzaría
a escribir unos cinco años más tarde. Parte de la fuerza de este libro
se debe a la hábil utilización por parte de Neruda de una serie de for-
mas y técnicas poéticas para intensificar las expresiones de emoción,
comprimiéndolas dentro de la estructura y ejerciendo, con ello, una
presión sobre los sentimientos, lo que incrementa su intensidad. Por
otra parte, la frecuente utilización de la repetición rítmica dentro de
estos poemas hacía que la emoción saltara de la página, de la lengua
del lector. Como ha dicho el poeta Robert Hass, la forma es «el
modo en que el poema encarna la energía del gesto de su creación».*

Como sostiene René de Costa en su obra *La poesía de Pablo Neru-
da*, el uso disciplinado de estos estilos tenía otro efecto deliberado.
La forma de sucesivas estrofas simétricas, normalmente cuartetos,
se posiciona en la página dándole la impresión al lector de que no

* En estas primeras obras, Neruda emplea con frecuencia el alejandrino, un metro
clásico presente durante siglos en la poesía francesa y en la española (entre otras),
Consta de cinco cuartetos simétricos de versos de catorce sílabas, flexibles, en rima
alterna. Neruda también se valió de tendencias recientes en su tiempo para la mé-
trica. Donde más claro se ve es en el Poema XV de los *Veinte poemas de amor*: «Me
gusta cuando callas...». Se toma la libertad de ser flexible a la hora de romper los
esquemas tradicionales de distribución de sílabas tónicas en cada verso, lo que le
permite acentuar de forma dinámica determinadas palabras, y así intensifica su im-
pacto. Tal como subraya René de Costa, en el Poema XV, por ejemplo, Neruda hace
hincapié en las expresiones que tienen que ver con los temas de ausencia, distancia
e incapacidad de comunicación con el ser amado. A veces construye el efecto me-
diante la repetición, un poco después, de un patrón reverberante de un verso, con
una leve variación. El segundo verso del Poema XV dice: «y me oyes desde lejos, y
mi voz no te toca». Dos cuartetos más adelante, escribe: «Y me oyes desde lejos, y
mi voz no te alcanza».

se trata de una pieza escrita con rapidez, sino más bien de un poema ponderado, clásico: una verdadera creación literaria. Con ello, el valor sentimental de un poema —o de todo un libro— se eleva, se glorifica incluso, por su asociación con los clásicos. Neftalí quería, sin duda, hacer todo lo posible para añadir gloria a sus poemas.

Durante este año transformador para la vida de Neftalí, comenzó a desear algo que trascendía al vuelo urgente y crucial que experimentaba en el acto esencial de escribir. Posiblemente fruto también de la influencia de Orlando, Neftalí comenzó a sentir con fuerza —si no desesperadamente— que, si otros no leían su poesía, esta carecía de propósito. Estaba obsesionado con que su poesía fuera compartida y promocionada, principalmente para que tanto él mismo como su trabajo fueran aceptados, aprobados y validados. A pesar de su timidez, Neftalí estaba tan seguro de que la poesía era la única cosa positiva que tenía en su interior que reunió el valor para presentar su obra para que fuera publicada. Animado por Orlando, envió uno de sus poemas a la popular revista de Santiago *Corre-vuela*. Aunque sus lectores de aquel tiempo consideraban la revista un tanto frívola y vulgar en comparación con otras publicaciones, esta tenía una sección dedicada a presentar a jóvenes poetas de las provincias.

Cuando llegó la respuesta, Neftalí corrió a la oficina de *La Mañana*, gritando:

«¡Tío, tío, van a publicar mi poema! ¡Van a publicar mi poema!». El 30 de octubre de 1918 se publicó, el poema de un joven de catorce años:

> Quisiera que mis ojos fueran duros y fríos
> y que hirieran muy hondo dentro del corazón,
> que no expresaran nada de mis sueños vacíos
> ni de esperanza, ni ilusión.
>
> Indescifrables siempre a todos los profanos,
> del azul hondo y suave del tranquilo zafir,
> y que no vislumbraran los dolores humanos,
> ni la alegría del vivir.
>
> Pero estos ojos míos son cándidos y tristes:
> no como yo los quiero ni como deben ser.
> Es que a estos ojos míos mi corazón los viste,
> y su dolor los hace ver!

Como muchos de sus poemas de este periodo, «Mis ojos» habla de encontrar una escapatoria de su destrucción personal. Es importante destacar que Neftalí es consciente de que su percepción del mundo no carece de filtros. El corazón que bombea su sangre, sus emociones y su sensibilidad añade un elemento humano a esta visión, que hace que sus ojos no solo perciban su entorno, sino que produzcan también estas abrasadoras sensaciones.

Durante los dos años siguientes, antes de graduarse del liceo, Neruda publicaría casi treinta poemas: quince más en *Corre-vuela*, y algunas obras en *Selva austral,* el diario literario de Temuco; la *Revista cultural* de Valdivia, la ciudad más importante del sur del país; y *Siembra*, en Valparaíso, una gran ciudad portuaria a unos ciento veinte kilómetros al noroeste de Santiago. La mayor parte de los diarios que publicaron su trabajo eran más bien de tendencias radicales.

Neftalí recibió estos éxitos con modestia, pero con gran satisfacción. Sus primeros logros impulsaron más su determinación de ser poeta, no solo para elevarse por encima de su torpeza física y social, sino también porque se sentía ya en el camino de desarrollar el oficio o profesión de poeta para toda su vida.

EL JOVEN POETA

> Yo vengo de una oscura provincia, de un país separado de todos los otros por la tajante geografía. Fui el más abandonado de los poetas y mi poesía fue regional, dolorosa y lluviosa.
>
> —«Hacia la ciudad espléndida», conferencia de aceptación del Nobel, 1971

Chile tiene una larga historia de reverencia por la poesía. Desde la poesía épica de Alonso de Ercilla, a principios del siglo XVI, hasta las fuertes raíces de la poesía oral de la cultura indígena mapuche, Chile se ha ganado una reputación como «nación de poetas», donde la poesía no es solo del gusto de la élite, sino recitada también por campesinos, obreros industriales, mineros y gente corriente alrededor de sus fogatas de campamentos o en la mesa de la cocina. Esta singular atmósfera alimentó la pasión de Neftalí por la poesía desde el principio.* Aunque era muy tímido, Neftalí participó en competiciones de poesía por toda la región. Pueblos diminutos en medio de la nada organizaban este tipo de certámenes como parte de sus fiestas populares. En 1919, cuando tenía quince años, Neftalí viajó en tren unos cuatrocientos kilómetros al norte, posiblemente

* Véase más sobre esta historia en el Apéndice II.

53

solo, para leer un poema en el insignificante y polvoriento pueblo de Cauquenes. Ganó el tercer premio de poesía en los Juegos Florales del Maule.

Al año siguiente, su poema «Salutación a la reina» ganó el primer premio en la Fiesta de la Primavera de Temuco. Teresa León Bettiens ganó el título de Reina de la Fiesta. Parecía un ángel bizantino con sus grandes ojos negros y su oscuro pelo rizado, complementado por una inteligencia palpable, expresada en su intrigante discurso que atrajo de inmediato la atención de Neftalí. La joven reina y el escriba de su salutación eran, cada uno a su manera, un par de excéntricos. Pronto se enamoraron.

La familia de Teresa vacacionaba en Puerto Saavedra, un pueblo primitivo y neblinoso en la costa del Pacífico, con solo unas quince casas construidas sobre elevados acantilados. Estaba a unos noventa kilómetros al oeste de Temuco. Aquel año resultó que la familia de Neftalí también veranearía en Puerto Saavedra. El primer día de vacaciones, el padre de Neftalí hizo sonar su silbato a las cuatro de la mañana para despertar a todo el mundo. La preparación para aquellos días fue una tarea prodigiosa, como diría Neruda en sus memorias; cada miembro de la familia corría por la casa disponiendo todo lo necesario, con una vela en la mano para poder ver durante la penumbra que precede al alba, las llamas agitándose con cada corriente de aire. La familia se alojaría en una vivienda propiedad del señor Pacheco, un amigo de José del Carmen. La casa era grande, pero no tenía suficientes camas para los cinco, de modo que llevaron sus colchones en el tren, enrollados en bolas gigantes.

El tren los llevó hasta la pequeña localidad de Imperial, donde tomaron un pequeño barco de vapor que los llevó río abajo. Cuando Neftalí se vio por primera vez ante el océano, se sintió fascinado ante sus inmensas olas y su colosal estruendo que le pareció el latido mismo del universo: «No hay nada más invasivo para un corazón de quince años que una navegación por un río ancho y desconocido, entre riberas montañosas, en el camino del misterioso mar». El océano iba a ocupar un importante lugar en el corazón y la poesía de Neruda; habría de vehicular muchas de sus metáforas. Una de las primeras veces en que vemos esto es en «La canción desesperada», que concluye *Veinte poemas de amor*, escrita en un momento

en que había perdido toda esperanza por Teresa durante su periodo universitario:

> Todo te lo tragaste, como la lejanía.
> Como el mar, como el tiempo. Todo en ti fue naufragio!

Más adelante en este mismo poema, Neruda recuerda sus primeros días:

> Era la alegre hora del asalto y el beso.
> La hora del estupor que ardía como un faro.

Hasta aquel momento, la expresión poética de Neruda sobre la naturaleza se había centrado en el bosque, que, en contraste con el constante movimiento del agitado océano, era firme e inamovible, un soliloquio de árboles antiguos y troncos podridos. Hacía que Neftalí se sintiera como si solo existieran él y el arrullo de los chucaos de cuello naranja, nada «sino ese grito de toda la soledad unida, / como esa voz de todos los árboles mojados». El único movimiento perceptible era el de las hojas que caían por las ráfagas de viento o el fluir de una cascada.

Por el contrario, en el mar, Neftalí descubrió un modelo masculino, un vórtice de agresión y acción acelerada, una figura paternal, como ha sugerido el famoso erudito nerudiano Hernán Loyola.

Para cuando tenía quince o dieciséis años, su desasosiego y su conciencia de sí mismo, aprisionados férreamente por la pequeñez de Temuco, llevaron a Neftalí a escribir versos como estos:

> Esta ciudad plomiza que me envuelve en su largo
> quebrantamiento que hace dolor mi soledad
> que me da el sorbo amargo
> de quedarme en la vida sin amor ni bondad.
>
> [...]
>
> ciudad gris y monótona bajo mis desencantos,
> bajo la lluvia turbia de mis primeros llantos
> en las desolaciones de la ruta primera.

... Ciudad que bajo el canto de la azul primavera
es hostil y cansada como un día cualquiera
con sus hombres que chatos de espíritu han dejado
que se desangre todo mi llano ilusionado.

—«Odio»

La huida a Puerto Saavedra y su relación con Teresa León Bettiens produjeron en Neftalí una especie de liberación. «Puerto Saavedra tenía olor a ola marina y a madreselva», recordaba Neruda en un artículo que escribió para la revista *Ercilla* con motivo de su decimosexto cumpleaños. «Detrás de cada casa había jardines con glorietas y las enredaderas perfumaban la soledad de aquellos días transparentes». Teresa vestía ropa flamenca mientras ambos hablaban, paseaban y coqueteaban por la costa y en los bosques, Neftalí casi siempre con su capa negra y sombrero de ala ancha (inspirado en el atuendo de su tío Orlando, el de poeta). Una vez, Teresa se vistió como una indígena mapuche: ¡escandaloso! Como la pianista rompecorazones Amelia Alviso, Teresa era de naturaleza artística. Se arrancaba a cantar, recitaba poesía; era espontánea e intelectual. En Teresa, Neftalí había encontrado finalmente un amor correspondido. La llamaba su «Marisol».

Como Amelia, también Teresa procedía de una familia de clase social más elevada que la de Neftalí; sus padres eran muy respetados entre la flor y nata de Temuco. Los jóvenes amantes estaban condenados desde el principio, porque los padres de Teresa no querían que su hija tuviera nada que ver con Neftalí. Lo llamaban jote, un tipo de buitre, por su aspecto rapaz con su sombrero y capa, solapas y alas. Y, si él hubiera mantenido su empeño por ser poeta y nada más, «los dos se habrían muerto de hambre». Los padres de Teresa le ordenaron que no viera más a Neftalí.

En esta ocasión, y a pesar de su dolor, Neftalí mostró un nuevo grado de resolución que seguiría demostrando en los años futuros. Los adolescentes siguieron viéndose, si no en playas iluminadas por la luna, sí mediante el intercambio de poemas en la distancia.

Neftalí hizo otros amigos aquel verano. La familia Parodi había hecho su pequeña fortuna con su aserradero que convertía en tablas los bosques de los alrededores de Puerto Saavedra. Su casa, en la que la familia vivía todo el año, era un centro de reuniones sociales

para las familias ricas e influyentes que venían durante el verano a la cada vez más concurrida y glamurosa comunidad costera. Nadie necesitaba invitación; el pueblo era lo bastante pequeño para que todos supieran cuándo eran las fiestas. A veces se leía poesía o había debates intelectuales sobre arte o sociedad. Neftalí solía aparecer y seguir lo que se decía sentado en un rincón.

Lo sorprendieron los «ojos negros y repentinos» de María, la hija menor de los Parodi. Intercambiaban papelitos muy doblados para que desaparecieran en la mano. Neruda escribiría para ella el que sería el decimonoveno de los *Veinte poemas de amor*.

> Niña morena y ágil, el sol que hace las frutas,
> el que cuaja los trigos, el que tuerce las algas,
> hizo tu cuerpo alegre, tus luminosos ojos
> y tu boca que tiene la sonrisa del agua.
>
> Un sol negro y ansioso se te arrolla en las hebras
> de la negra melena, cuando estiras los brazos.
> Tú juegas con el sol como con un estero
> y él te deja en los ojos dos oscuros remansos.

En Puerto Saavedra, Neftalí inició también una gran amistad con Augusto Winter, considerado por muchos el primer poeta ecológico de Chile. Su venerable carácter se veía acentuado por su hermosa barba, escalonada como los montones de estantes repartidos por las paredes de su biblioteca, una diminuta habitación abarrotada de libros, desde el suelo hasta el techo. Winter tenía la mejor biblioteca que Neruda vio en su vida. Tanto amaba la literatura y tanto deseaba compartir su pasión con los demás que prestaba sus libros a todo el mundo. En su primera visita, Neftalí se sintió inmediatamente atraído por los libros de Julio Verne y de Emilio Salgari, el escritor italiano de aventuras y ciencia ficción. En el centro de la habitación había una estufa de serrín, y él se instalaba junto a ella como si estuviera «condenado a leerme en tres meses de verano todos los libros que se escribieron en los largos inviernos del mundo». «¿Ya los leyó?», preguntaba Winter, pasándole una de las novelas de aventuras de Pierre Alexis Ponson du Terrail, protagonizada por el intrépido Rocambole. O quizá le instaba apasionadamente a leer la última novela de Vargas Vila, *Ante los bárbaros: los Estados Unidos y*

la guerra, donde el radical escritor colombiano denunciaba a Estados Unidos por su imperialismo en la Guerra de Cuba. Fuera cual fuera el libro que Neftalí estuviera leyendo, aquella biblioteca junto al mar era un santuario donde descubría nuevas ideas y mitos, que inflamarían su imaginación e informarían ricamente sus escritos.

Neftalí pasaba mucho tiempo explorando el desierto local de Puerto Saavedra, con las sublimes riberas verdes del extenso lago Budi, punteado a menudo de cisnes (siempre que no hubiera cazadores). Se sentaba en la ladera que se elevaba tras la segunda casa del señor Pacheco, donde se alojaba, y observaba durante horas el pálpito universal del océano azul claro. Desde aquella pendiente podía pivotar entre una vista del oleaje rompiendo en la playa o la perspectiva aérea del río uniéndose con el mar con pequeñas barcas en miniatura, como juguetes en la distancia; así pasaba mucho tiempo al principio, recién llegado. Solía cabalgar atravesando ondulados campos, adentrándose a veces con osadía en territorio mapuche. O se dirigía al pueblo, cerca de la biblioteca de Winter, y llegaba paseando hasta donde el río se encontraba con el mar, con dunas de arena elevándose suavemente, algunas pequeñas, otras enormes. Montando a caballo por la playa, se perdía en el trasfondo verde intenso de pinos, que complementaban los colores de la arena y el mar. En una entrevista, Neruda observó una vez que, antes de los treinta, cuando se quedaba en casa para escribir, era incapaz de hacerlo sin pensar en el sonido de la lluvia de Temuco y las olas rompiendo en la arena de Puerto Saavedra.

Al final del verano, Neftalí dejaría atrás a Winter y su biblioteca, el apacible tiempo con Teresa al aire libre y todas las demás maravillas de la costa. Temía el comienzo de otro año escolar que lo abocaba a la ansiedad. Pero en 1920 Neftalí conoció a una fascinante profesora que llegaría a ser otra de sus mentoras, abriéndole nuevos mundos literarios e inspirándolo intelectualmente y como poeta. La poetisa Gabriela Mistral había dejado su plaza de maestra en Punta Arenas, en el extremo sur de la Patagonia, y se había trasladado a Temuco para dirigir el liceo femenino de la ciudad. Veinticinco años después se convertiría en la primera persona latinoamericana en ganar el Nobel de Literatura. Cuando llegó a Temuco, con treinta y un años, era ya una de las poetas más conocidas de Chile. En 1914, sus *Sonetos de la muerte* habían ganado el primer premio en el concurso

de poesía más importante del país, celebrado en Santiago. Neftalí estaba entusiasmado con que una poetisa de su talla hubiera venido a Temuco.

Poco después de su llegada al pueblo, se vistió con una camisa de cuello blanco, chaleco negro y pantalones de tela negra, y llamó a la puerta de su casa, con la esperanza de que Mistral leyera alguno de sus poemas. Una joven artista de solo diecinueve años abrió la puerta. Se trataba de Laura Rodig Pizarro, que había conocido a Mistral en Punta Arenas y era ahora su ayudante, mientras desarrollaba su talento y se convertía en una aclamada pintora y escultora activista en el ámbito nacional. Neftalí no fue el único en Temuco que llamó a la puerta de Mistral; otros muchos escritores, intelectuales y pseudointelectuales querían la atención y bendición de una poeta tan especial, aislada en una recóndita frontera. Rodig le dijo a Neftalí que Mistral no estaba en casa y Neftalí se quedó esperándola tres horas, sin decir nada. Finalmente, triste, volvió a casa, con sus poesías en la mano. Pero al día siguiente regresó. Rodig le informó que Mistral tenía un terrible dolor de cabeza y no podía atenderlo. Sin embargo, impresionada por su persistencia a pesar de su evidente timidez, le dijo que dejara su libreta y ella se la daría a Mistral. Podría volver más tarde para ver si se sentía mejor y podían verse.

Cuando Neftalí regresó aquella misma tarde, fue Mistral quien abrió la puerta. Era alta y llevaba un vestido largo. Él la saludó con una leve inclinación. «Me he arreglado para recibirlo —dijo Mistral—. Estaba enferma pero me puse a leer sus versos y me he mejorado, porque tengo la seguridad de que aquí sí que hay un poeta de verdad. —Luego agregó—: Una afirmación de esta naturaleza no la he hecho nunca antes». Se hicieron amigos para toda la vida. Neftalí corría a menudo a su casa por la tarde después de las clases. Tomaban té junto a la cocina de leña de su modesta casa. «Mire, lea esto», solía decir Mistral, que le introdujo a la «terrible visión» de Tolstoi, Dostoievski y Chejov.

Ernesto Torrealba, el joven y pintoresco maestro de francés de Neftalí, fue otra de sus importantes influencias literarias. Siendo también escritor y crítico, Torrealba le dijo a Neftalí: «Si quieres escribir, no te limites al español y sus reglas, porque nunca te librarás de la pedagogía». Lo empujó a leer, entre otros, a Rimbaud, Baudelaire y Verlaine; leer francés lo ayudaría a escribir mejor

español. Como Mistral, Torrealba también promovió la importancia de la literatura rusa y le prestó varios libros de Maksim Gorky.

Las grandes capacidades lingüísticas de Neruda se veían en las traducciones de francés que hacía en la escuela, que impresionaron mucho a Torrealba, aunque ninguna de ellas ha sobrevivido.

La personalidad de Torrealba inspiraba a Neftalí y a sus compañeros de clase tanto como sus capacidades intelectuales. Era un hombre llamativo para la frontera del sur, soñaba con París, vestía elegantes corbatas y polainas de ante por encima de sus botas altas y llevaba siempre un bastón ornamental. Torrealba acabaría viajando a París, donde publicaría algunos textos atrevidos, como *París sentimental y pecador*. Murió en Santiago, a los treinta y cinco años, por causas desconocidas. Neruda le dedicaría su Nobel a su «profesor de Francés en el cielo».

En un soneto escrito el 30 de julio de 1919, Neftalí se refirió a él por primera vez en público, no como *un* poeta, sino como *el* poeta: «El poeta que no es humilde, ni burgués».

> Un muchacho que apenas tiene quince años,
> que hace versos punzado por la amargura,
> que saboreó las sales del desengaño
> cuando muchos conocen risa y [...]
>
> y sigue por la vida viviendo triste
> (Los hombres no han sabido que en él existe
> el poeta que niño no fue pueril).
>
> Y él espera orgulloso con sus dolores,
> inconocido y solo, días mejores
> que se imagina, loco, que han de venir.

Es digno de observar, junto con la fecha, dónde lo escribió: «en clase de Química». Sus compañeros de clase consideraban a Neftalí un estudiante perezoso, y tenía un problema especial con las matemáticas y la ciencia. Su más que evidente desinterés no ayudaba demasiado.

Aunque Neftalí pensaba que la poesía sería su salvación, José del Carmen no era precisamente de esta opinión y le reprendía por escribir; no quería que su hijo fuera un artista muerto de hambre o un

bohemio; su deseo era que tuviera un estilo de vida estable de clase media o superior y, a diferencia de él, estaba seguro de que los versos no eran una fuente de riqueza.

Rodolfo, el medio hermano de Neftalí, también sufrió las burlas de su padre por su vocación artística. Como Rodolfo contaría más adelante a su nieto, un día llamaron a José del Carmen para que asistiera a una reunión urgente en el liceo. Irritado por la molestia, se sorprendió cuando el profesor de música entró radiante a la sala. Después entró también Rodolfo. El maestro le explicó que Rodolfo tenía un don divino: poseía un extraordinario talento para el canto. El docente insistió en que Rodolfo tenía que emprender el camino hacia el canto profesional. En un punto se sacó un papel doblado del bolsillo y se lo pasó a José del Carmen: era un telegrama anunciando que Rodolfo, que comenzó su vida en una aldea perdida en lo profundo de los bosques, había sido becado para estudiar en el prestigioso Conservatorio Nacional de Música de Santiago. José del Carmen se quedó en silencio, lo cual indicaba que aquel asunto se decidiría en privado.

Transcurridos varios días de silencio, Rodolfo se acercó tímidamente a su padre. José del Carmen se enfadó con él y enumeró las faltas de Rodolfo tal como las veía: ociosidad, canto y falta de sentido común. El clímax de esta violenta explosión fue un puntapié con zapatos de puntera que acabó con Rodolfo en el suelo y con José azotándole la espalda con su cinturón. «Ociosos de mierda, los hijos que me fueron a tocar —gruñía, según recordaba Rodolfo—. Primero, uno anda juntándose con anarquistas y borrachos y luego el otro tonto grandote quiere seguir el mismo camino».

Neftalí temía que también él acabaría siendo objeto de aquella violencia, y no pasó mucho tiempo antes de que aquellos temores se materializaran. Un día, José del Carmen irrumpió en la habitación de Neftalí, tiró por el suelo sus estanterías de libros y escritos y luego los arrojó por la ventana al patio familiar. A continuación, bajó al patio y lo quemó todo mientras Neftalí lo observaba temblando y el resto de la familia miraba con estupefacción.

Después de aquello, Neftalí se sentía profundamente abatido, más hundido en su melancolía, hasta un día en que Laura lo llevó a su habitación sin que nadie lo notara. Su hermana sacó unas cuantas libretas que había escondido, llenas de poesía que él había escrito y

le había pedido a ella que transcribiera de forma legible. Se había olvidado de ellas. Hasta el día de hoy son el único registro de muchos de sus poemas de la infancia. Aquel gesto tierno selló permanentemente el vínculo entre ellos. Ella sería siempre su fiel confidente, quizá la más leal, porque él sabía con toda certeza que ella nunca lo traicionaría, ni siquiera ante su padre.

A pesar de la intimidación de su progenitor, Neftalí siguió adelante, expresando sus emociones por medio de la poesía. El 12 de julio de 1920, en su decimosexto cumpleaños, escribió al menos dos poemas. Uno de ellos fue el soneto «Sensación autobiográfica»:

> Hace dieciséis años que nací en un polvoroso
> pueblo blanco y lejano que no conozco aún,
> y como esto es un poco vulgar y candoroso,
> hermano errante, vamos hacia mi juventud.
>
> Eres muy pocas cosas en la vida. La vida
> no me ha entregado todo lo que yo le entregué,
> y ecuacional y altivo me río de la herida...
> ¡el dolor es a mi alma como dos es a tres!
>
> Nada más. ¡Ah! me acuerdo que teniendo diez años
> dibujé mi camino contra todos los daños
> que en el largo sendero me pudieran vencer:
>
> haber amado a una mujer y haber escrito
> un libro. No he vencido, porque está manuscrito
> el libro y no amé a una sino que a cinco o seis...

En estos versos, Neftalí demuestra un sorprendente nivel de confianza y también una actitud lúdica en sus dolorosas circunstancias, incluso una cierta infravaloración en el reconocimiento de su propia inocencia. Este poema marca un suave alejamiento de las imágenes literarias mayormente oscuras de aquellos años. Carece también de la desesperación de «El liceo», el segundo poema que escribió el día que cumplió dieciséis años.

«El liceo» es una de las composiciones más agudas de sus años de adolescencia. Muestra que Neftalí se estaba acercando a su oficio creativo de forma más consciente. Menos sumergido en su mundo interior, Neftalí comprende mejor las realidades del mundo exterior,

con la percepción de dónde y cómo encaja él en dicho mundo y, por tanto, de los dolores que este le traerá. Aquí lo vemos plantar con firmeza su posición de que la poesía puede ser una profesión, no una mera diversión. En su crítica del tedio de Temuco, claramente comienza a establecer su intención de dejar las provincias.

> El Liceo, el Liceo! Toda mi pobre vida
> en una jaula triste... Mi juventud perdida!
>
> Pero no importa, vamos! pues mañana o pasado
> seré burgués lo mismo que cualquier abogado,
> que cualquier doctorcito que usa lentes y lleva
> cerrados los caminos hacia la luna nueva...
> Qué diablos, y en la vida, como en una revista,
> un poeta se tiene que graduar de dentista!

Unos dos meses más tarde, en octubre de 1920, Ricardo Neftalí Reyes Basoalto comenzó a firmar sus poemas como Pablo Neruda. Esto era, en parte, para ocultar sus poemas de su padre, ya que su obra se hacía cada vez más pública. También estaba el puro romanticismo de tener un seudónimo. Sin embargo, aquel seudónimo suponía sobre todo una proclamación de que ya no era solo el colegial Neftalí Reyes Basoalto, sino Pablo Neruda, el poeta.

Los orígenes de este nombre son objeto de debate. Durante su vida, Neruda no revelaría los detalles exactos que le llevaron a adoptarlo o afirmaría que no los recordaba exactamente. Se trabaja con la hipótesis de que en una ocasión leyó un relato breve del escritor checo Jan Neruda en una revista y se le ocurrió aquello para que «despistara totalmente» a su padre. En 1969, cuatro años antes de su muerte, cuando la escritora brasileña Clarice Lispector le preguntó en una entrevista si era realmente descendiente del escritor checo, respondió: «Nadie consiguió hasta ahora averiguarlo». Algunos creen que el origen del seudónimo es la deslumbrante violinista morava Wilhelmine Neruda, cuya fotografía apareció en una revista chilena en 1920. El nombre de Pablo se debe muy probablemente al poeta Paul Verlaine.[*] En un poema que compuso unos meses antes

[*] Como Neruda nunca dio una respuesta definitiva, expertos como Hernán Loyola han especulado que la elección podría también estar relacionada con la *Divina*

de cambiar de nombre, titulado «La chair est triste, hélas!» («¡Oh, la carne está triste!»), Neruda escribió:

> Pobre, pobre mi vida envenenada y mala!
> Cuando tuve trece años leía a Juan Lorrain[*]
> y después he estrujado la emoción de mis alas
> untando mis dolores con versos de Verlaine. [†]

El poeta Pablo Neruda se forjó en adelante. En 1920, Neruda y sus amigos prepararon un ateneo literario en Temuco. En Chile, los ateneos literarios eran sociedades populares que organizaban conferencias y largos debates sobre el arte de las palabras. Aunque tenían reglas formales y reuniones periódicas, estaban abiertos a todos, a diferencia de las exclusivas y aristocráticas sociedades literarias que, en aquel momento, imperaban en Chile. Siendo como era el escritor temuquense más famoso de su generación, lo más lógico era que Neruda fuera su presidente. Su compañero de clase y amigo Alejandro Serani fue el secretario. Al principio, las reuniones en Temuco eran insignificantes, se celebraban en las casas de los miembros o, de vez en cuando, en un restaurante. Los miembros no eran ricos, en especial los estudiantes. Neruda no fue nunca el anfitrión de ninguna reunión: la oficina del periódico de Orlando Mason era demasiado pequeña y José del Carmen habría echado a todo el mundo, aunque Mason hubiera ofrecido su casa como lugar de reunión.

Neruda comenzó a pronunciar discursos sobre la importancia de los escritores rusos, los vanguardistas y lo que se escribía en Santiago. Esto fue un avance significativo considerando su habitual timidez. El poeta comenzaba a reunir los primeros destellos de una singular confianza en sí mismo que en los años siguientes iría en aumento (con algunos baches).

comedia de Dante, y Paolo, con Francesca, su amor imposible. Por aquel entonces se le ocurrió a Neruda su nuevo nombre, y escribió en «Ivresse» («ebriedad» en francés): «Hoy que danza en mi cuerpo la pasión de Paolo / y ebrio de un sueño alegre mi corazón se agita». Al final de sus años de adolescente, escribiría Paolo al lado de Teresa, el nombre de su amada, en la arena de Puerto Saavedra.

[*] Lorrain se llama en realidad Jean, y no Juan, como dice Neruda. Fue un prolífico poeta, periodista y novelista francés, miembro del movimiento decadentista, muy en consonancia con Verlaine. Famoso por su extravagancia, era el típico dandi de la Belle Époque. Falleció en 1906 a los cincuenta años.

[†] Nótese la distribución de la rima ABAB.

El ateneo estaba cada vez más agitado por las voces literarias del movimiento revolucionario estudiantil de la capital. Los miembros leían al respecto en el periódico *Claridad*, publicado por la Federación de Estudiantes de la Universidad de Chile (FECh), que, a partir de octubre de 1920, circulaba por Temuco y prácticamente por todo el país.

La FECh —la primera organización estudiantil de América Latina— se había fundado en 1906. Surgía del deseo de los estudiantes de defender mejor sus derechos e ideas. El periódico *Claridad* tomaba su nombre del movimiento Clarté, iniciado por intelectuales franceses en 1919 y nacido de un profundo rechazo de la guerra y sus horrores, que acababan de experimentar, puesto que la Primera Guerra Mundial había concluido el año anterior. Su publicación quincenal, Clarté, fomentaba el internacionalismo, el pacifismo y la acción política.

Con el tiempo, el aspecto «estudiantil» de la FECh perdió parte de su relevancia, cuando artistas y escritores comenzaron a participar y se fortaleció la alianza del grupo con el movimiento sindical. Dentro de la organización convivían una gran variedad de ideologías. Según uno de los dirigentes estudiantiles, la FECh era una mezcla de «radicales, masones, anarquistas, vegetarianos, liberales, algunos socialistas, colectivistas, nischeanos [...] católicos, entre las corrientes más conocidas».

Como alianza representativa de varios movimientos, la aristocracia chilena, que tenía mucho poder por todo el país, percibía cada vez más a la FECh como una amenaza. En 1920, la oligarquía chilena y el resto de la clase gobernante tenían problemas para manejar la creciente crisis posterior a una depresión económica muy importante. La escasez de alimentos era cada vez más frecuente, especialmente de artículos de primera necesidad, como el trigo (y, por tanto, de pan). Con una inflación generalizada, el salario de quienes todavía tenían trabajo no cubría las necesidades básicas. Las huelgas y las protestas eran constantes. Por otra parte, la emergente clase media estaba entrando masivamente en la vida política, mientras que las clases trabajadoras se implicaban de forma más directa en el proceso político formal, especialmente por medio de las elecciones.

Las elecciones chilenas de 1920 exacerbaron más la situación. El control absoluto que las clases altas conservadoras del país habían

mantenido en el Congreso y la presidencia durante casi tres décadas seguidas estaba bajo seria amenaza. En las elecciones presidenciales de aquel año, el liberal Arturo Alessandri perdió el voto popular por muy poco ante el candidato conservador, pero obtuvo una mayoría del colegio electoral. El Congreso nombró un Tribunal de Honor para que determinase el resultado. Los liberales no se fiaban. Entretanto, el presidente chileno, el conservador Juan Luis Sanfuentes, anunció de repente que su administración tenía razones (que no haría públicas) para creer que Perú y Bolivia estaban planificando un importante ataque sobre Chile para reclamar un territorio que habían perdido en la Guerra del Pacífico (1879–1883). Sanfuentes movilizó al ejército y, con la ayuda de la prensa y otros conservadores, creó un clima de guerra por todo el país. El objetivo era desviar la opinión pública de las elecciones, cuestionar el patriotismo de Alessandri y aprovechar el nuevo fervor nacional para sofocar los focos de disidencia popular.

Una buena parte de esta disidencia procedía directamente del movimiento estudiantil y sindical. Uno de sus dirigentes, Juan Gandulfo, era un orador excepcional, anarquista y miembro del sindicato internacional Industrial Workers of the World, y ejercería una gran influencia sobre la vida de Neruda. Gandulfo pronunció un dramático discurso desde el balcón de la sede de la FECh, criticando muchas de las estrategias políticas fracasadas, pero principalmente criticando al gobierno por su actitud belicista. Gandulfo hizo un apasionado alegato pacifista, exigiendo que se diera más información sobre las supuestas amenazas e instando al pueblo a no participar en las marchas y eventos «patrióticos», y a percatarse de que el gobierno estaba utilizando la amenaza de la guerra para manipular al pueblo.

En medio de esta crisis económica y política, la oligarquía se inquietó por la amenaza del orden social que planteaba el aumento del movimiento estudiantil y su alianza con los sindicatos. En la fría noche invernal del 19 de julio de 1920, una multitud de jóvenes «patriotas» chilenos, muchos de ellos hijos de los oligarcas —un buen número de los cuales se habían emborrachado con *whisky*— se dirigieron a la sede de la FECh buscando al «traidor» y comunista Juan Gandulfo. Uno de ellos vomitó sobre el piano de la federación, y después se limpió la boca con el borde de una bandera chilena que

otro joven le había dado. Golpearon a Gandulfo hasta que aparecieron algunos agentes de policía y lo sacaron de allí escoltado. Ninguno de los atacantes fue arrestado.

Durante los dos días siguientes, la propaganda anti-FECh se incrementó. Un artículo en *El Mercurio*, el principal periódico de Chile, criticaba a la federación y echaba la culpa de la agresión al «incendiario» discurso de Gandulfo. Por otra parte, varias «personalidades respetables» habían pedido la ilegalización de la federación estudiantil. La tensión se exacerbó hasta el punto de que, el 21 de julio, una multitud de jóvenes conservadores irrumpió en la sede de la FECh. Un informe de la policía, que después se archivaría, hablaba de casi tres mil agitadores cayendo sobre los estudiantes y el edificio de su organización. Seis miembros de la policía intentaron detenerlos en la puerta, pero no consiguieron evitar su entrada. En esta ocasión no se limitaron a vomitar sobre el piano, sino que lo destruyeron. Arrasaron con todo: ventanas, muebles, una mesa de billar, pinturas. Llevaron a la calle todos los archivos del periódico *Juventud*, precursor de *Claridad*, y los quemaron. La sede de la FECh estaba situada en el centro de la ciudad, en calles con un elevado volumen de tráfico. Algunos agentes de la Sección de Seguridad llegaron en medio del caos e incautaron documentos y archivos que se usarían como información sobre los estudiantes «subversivos». Sin embargo, en su informe, el comandante de la policía decía que, dada «la naturaleza tumultuosa de este asalto, el personal bajo mi mando no ha podido tomar el nombre de ninguno de los atacantes». No obstante, sí consiguieron arrestar a algunos de los estudiantes, especialmente a sus dirigentes. De hecho, durante los cuatro meses posteriores al asalto de la sede de la FECh, la policía y otros funcionarios del gobierno estuvieron persiguiendo a supuestos elementos subversivos en Santiago y Valparaíso. No se había establecido ninguna definición de lo que era un elemento subversivo. Según Daniel Schweitzer, antiguo dirigente estudiantil, que en aquel momento ejercía de abogado, «todo el que aspiraba a darle contenido humano y social a la acción del Estado o de los grupos era motejado de "subversivo"».

Uno de los dirigentes estudiantiles, el poeta José Domingo Gómez Rojas, fue arrestado por su implicación con el sindicato Industrial Workers of the World en Chile. Bajo unas condiciones carcelarias muy duras, su estado mental se deterioró con rapidez.

Tras solo tres meses entre rejas, fue trasladado a un centro psiquiátrico, donde murió. La versión oficial lo atribuyó a una meningitis, un diagnóstico que el movimiento estudiantil no cuestionó, pero sí relacionó directamente con su encarcelamiento y pobre tratamiento.

La muerte de Gómez Rojas fue uno de los incidentes más importantes para la posterior radicalización de los estudiantes en la Universidad de Chile. No cabe duda de que la noticia sacudió a Neruda, que se encontraba en Temuco, y que había considerado a Gómez Rojas como un temprano ejemplo contemporáneo de compromiso con «el deber del poeta». Como Neruda escribiría años más tarde: «La repercusión de este crimen, dentro de las circunstancias nacionales de un pequeño país, fue tan profunda y vasta como habría de ser el asesinato en Granada de Federico García Lorca» en España.

Claridad nació como resultado directo del asalto y destrucción de la sede de la FECh. Un grupo de estudiantes defendía la idea de lanzar una publicación de protesta que fuera «agresiva, de combate, destinada a mostrar a la opinión pública que el asalto no era suficiente para acallar a los jóvenes reunidos en la Federación», como escribió cuatro décadas más tarde Raúl Silva Castro, uno de los fundadores de la revista. El primer número salió el 12 de octubre de 1920, unos tres meses después del ataque, y fue tan bien recibido por el público que fue a la imprenta dos veces más. _Claridad_ se convertiría pronto en una de las publicaciones más importantes de su tiempo, con un total de 140 números hasta 1934. Fue un vehículo de expresión vital para estudiantes, jóvenes poetas e intelectuales, y llegaba a un amplio sector de lectores.

Rudecindo Ortega Mason, el hijo legítimo de Telésfora Mason, hija de Charles Mason, y Rudecindo Ortega, fue delegado de la FECh en la Provincia de Cautín (Temuco era su capital). Su papel principal era transmitir información de la sede de Santiago, mantener al corriente de lo que sucedía en la capital a la federación en la zona sur. Las asambleas locales de la FECh se celebraban en el Tepper, el teatro más grande de Temuco, que los propietarios, los hermanos Tepper, cedían gratuitamente. El grupo de la FECh era una presencia significativa en el silencioso paisaje social de la región; sus reuniones eran jubilosas veladas culturales en la misma línea de los salones europeos.

A finales de 1920, Ortega había convencido a algunos de los editores de *Claridad* de la importancia de la obra de Neruda, diciéndoles que el poeta seguía asistiendo al Liceo de Temuco, pero se trasladaría a Santiago en algún momento del próximo año. Tenían muchas ganas de leer su trabajo. Por petición de los editores, Ortega regresó pronto con un fichero entero con los poemas de Neruda y algunos recortes de prensa sobre los premios que había ganado.

El 22 de enero de 1921, en su duodécimo número, *Claridad* publicaba cinco de los poemas de Neruda, con una elogiosa introducción, escrita por Raúl Silva Castro, uno de los fundadores. Comienza diciendo:

> Pablo Neruda se nos revela —a través de estos últimos versos suyos— como un producto complejo que rima su ensueño traspasado por la realidad cotidiana e indispensable.
>
> Su juventud es para él un escudo. Adolescente aún, sabe de los anónimos retorcimientos del dolor humano, investiga en las fuentes del más moderno pensamiento, vive lo que expresa, y nos presagia las más preciosas cosechas líricas.

Los poemas escogidos por los editores de la selección de Ortega fueron «Campesina», «Pantheos», «Maestranzas de noche», «Las palabras del ciego» —todos ellos de factura reciente— y el primero de los tres sonetos que forman «Elogio de las manos», de 1919.

Los poemas escogidos por Ortega reflejan especialmente la vida interior de Neruda. Algunos, como «Las palabras del ciego», aluden a sus emociones internas, uno más sobre los ojos y la visión. Silva Castro comentó, con mucha perspicacia, que estos poemas reflejan a un «complejo» joven poeta «torturado en una hondísima preocupación casi extrahumana».

Más allá de estas notas interiores, la preocupación social que se destaca a lo largo de estos cinco poemas es congruente con las raíces y misión de *Claridad*, y pone de relieve que no todos los poemas de su adolescencia pivotan sobre las preocupaciones de su desolado estado mental. «Maestranzas de noche» se sigue considerando una de las poesías humanitarias y políticas más eficientes, desde el punto de vista emocional, de toda su carrera. Este poema muestra que Neruda ya poseía la capacidad de transformar su aguda percepción

de la injusticia en poesía conmovedora. Estos versos se inspiran en el heroico Monge, obrero ferroviario lleno de cicatrices que buscaba tesoros en el bosque para el joven Neftalí, hasta que cayó de la locomotora a un precipicio en un pronunciado viraje. En el poema, Neruda imagina una maestranza —una estructura construida alrededor de una plataforma giratoria para reparar y almacenar locomotoras— visitada por las almas de los obreros muertos. Neruda ilustra a la perfección el profundo efecto que ejercen sobre él las «desesperadas [...] almas de los obreros muertos». El foco está sobre *él* para que sea testigo de lo que ve y actúe en consecuencia: «Cada máquina tiene una pupila abierta para mirarme a mí». Hay una llamada a la justicia: «En las paredes cuelgan las interrogaciones», las preguntas que él plantea al público por medio del poema, suscitando empatía por todas partes.

Fierro negro que duerme, fierro negro que gime
Por cada poro un grito de desconsolación.

Las cenizas ardidas sobre la tierra triste.
Los caldos en que el bronce derritió su dolor.

Aves de qué lejano país desventurado
graznaron en la noche dolorosa y sin fin?

Y el grito se me crispa como un nervio enroscado
o como la cuerda rota de un violín.

Cada máquina tiene una pupila abierta
para mirarme a mí.

En las paredes cuelgan las interrogaciones,
florece en las bigornias el alma de los bronces
y hay un temblor de pasos en los cuartos desiertos.

Y entre la noche negra —desesperadas— corren
y sollozan las almas de los obreros muertos.

Misteriosamente, solo una semana después de que la FECh publicara las palabras de Neruda sobre «los obreros muertos», se produjo la matanza de San Gregorio: sesenta y cinco mineros murieron y treinta y cuatro fueron heridos cuando las tropas

gubernamentales abrieron fuego contra una multitud convocada por la Federación Obrera de Chile para protestar por las condiciones en la mina.

La FECh reconocía el talento poético de Neruda y simpatizaba con sus tendencias políticas. Aparte de publicar su trabajo en *Claridad*, un espacio al que Neruda aportaría poemas, críticas y artículos de opinión durante muchos años, la FECh lo nombró secretario de la sección en la provincia de Cautín. Alejandro Serani era secretario del ateneo, del que Neruda era presidente, y servía como presidente de la sección local de la federación. Los estatutos no permitían que la misma persona fuera presidente de ambas entidades. Serani acabó asumiendo las actas de ambas organizaciones y otras tareas administrativas menores en las que Neruda no se sentía nada cómodo, pero, según parece, a Serani no le importaba. Neruda, refortalecido, se dedicó en cuerpo y alma a la literatura del movimiento.

Poco después de que el gobierno comenzara a tomar medidas enérgicas contra los estudiantes «subversivos» de Santiago, uno de los dirigentes del movimiento, José Santos González Vera, abandonó la capital para evitar la represión. González Vera acabó en Temuco. Al poco de llegar al pueblo, el dirigente, siete años mayor que Neruda, visitó al joven poeta de la ciudad:

> Lo esperé en la puerta del liceo, alrededor de las cinco. Era un muchachito delgadísimo de color pálido terroso, muy narigón. Sus ojos eran dos puntitos negros [...]. A pesar de su feblez, había en su carácter algo firme y decidido. Era más bien silencioso, y su sonrisa entre dolorosa y cordial.

González Vera notó que Neruda llevaba consigo el libro de Jean Grave *La sociedad moribunda y la anarquía*. Grave era un zapatero francés convertido en editor y propagandista anarquista que estaba en contra de las tendencias violentas de generaciones anteriores.

Poco después de que González Vera se trasladara a Temuco, en diciembre de 1920, Neruda se graduó del Liceo, dándole la libertad de dejar atrás las frustraciones provincianas de Temuco y la dominación de su padre. Estaba más que dispuesto a llevar su activismo y su poesía a una ciudad de verdad.

Tras pasar un último verano cortejando sin éxito a Teresa en Puerto Saavedra, Neruda se preparó para su partida a Santiago. Justo antes de salir para la capital, deprimido, escribió:

> Cuando nací mi madre se moría
> con una santidad de ánima en pena.
> Era su cuerpo transparente. Ella tenía
> bajo la carne un luminar de estrellas.
> Ella murió. Y nací.
> Por eso llevo
> un invisible río entre las venas,
>
> .
>
> ... Esta luna amarilla de mi vida
> me hace ser un retorno de la muerte.
>
> —«Luna»

El poema estaba en un cuaderno nuevo junto a otros cuarenta y seis, tanto viejos como nuevos. En la cubierta se leía: «HELIOS, poemas de Pablo Neruda». Helios, el dios griego del sol, engendró a los dioses y al hombre. Neruda preparó el cuaderno meticulosamente, con su mejor caligrafía, consignando incluso algunas ilustraciones en sus páginas. Era el producto de toda la poesía de su juventud, y habría de servir de tarjeta de visita, una carta introductoria para los críticos literarios de la capital; un trabajo tan bien realizado que casi parecía preparado para una editorial.

Con su cuaderno en la mano, Neruda compró un billete de tercera y se subió a un tren nocturno a Santiago. No pudo dormir; con cada estación que dejaba atrás, crecía su sensación de libertad y sus dolorosos recuerdos de la infancia en las provincias parecían desaparecer. El pulso de la gran ciudad lo esperaba al amanecer.

CREPÚSCULOS BOHEMIOS

los largos rieles continuaban lejos
... sigue, sigue
el Tren Nocturno entre las viñas.
... y cuando
miré hacia atrás,
llovía,
se perdía mi infancia.
Entró el Tren fragoroso
en Santiago de Chile, capital,
[...] sentí un dolor de lluvia
algo me separaba de mi sangre
y al salir asustado por
la calle
supe, porque sangraba,
que me habían cortado las raíces.

—«El tren nocturno»

Neruda llegó a la bulliciosa Santiago en marzo de 1921, con un baúl metálico y «el indispensable traje negro del poeta, delgadísimo y afilado como un cuchillo», según sus memorias. A pesar de su tendencia a la timidez, Neruda afirmaba ahora su identidad con mucha audacia por medio de su vestimenta, que incluía los grandes sombreros negros de ala ancha que le gustaba llevar. Durante los

tres años siguientes, aquel estudiante sureño a veces hosco e intro-vertido pero ambicioso ascendió hasta la cima de la escena poética progresiva capitalina. En su interior, no obstante, albergaba una psique agitada.

Santiago, una ciudad de poco más de medio millón de personas, estaba a un mundo de distancia de Temuco. Neruda se sentía intimi-dado por las «miles de casas [...] ocupadas por gentes desconocidas y por chinches» e inmediatamente impresionado por nuevas vistas: los fastuosos carruajes tirados por elegantes caballos, sus cocheros con botas de cuero amarillo o caucho, y los nuevos tramos eléctricos que comenzaban a entrecruzar la ciudad.

Uno de los principales rasgos de la capital le recordaba a Temuco: las desigualdades. Las profundas divisiones entre las clases socia-les parecían incluso más acentuadas aquí que en las provincias. En Santiago, las familias importantes tenían raíces aristocráticas euro-peas, especialmente en París, Londres e Italia. Estas familias man-tenían un arraigado elitismo que hacía reflexionar a Neruda cuando salía de sus elegantes barrios y entraba en los miserables suburbios contiguos.

Neruda esperaba que Santiago lo introdujera en «su inmenso vientre, en donde se digieren los presupuestos, las ideas, las vidas y casi todas las luchas en nuestro país». A su llegada, llevó sus referen-cias a su primer alojamiento en Santiago, una casa de huéspedes en el 513 de la calle Maruri. Neruda llegó a la ciudad con una mínima asignación de su padre para sus estudios, pero aquel barrio parecía mucho más pobre que él, un denso bloque de duro hormigón que hacía que los tugurios de Temuco parecieran en comparación ba-rrios pintorescos. Flotaban en el aire variados olores de fumarolas y café y los ladridos de perros viejos resonaban en las calles vacías.

En medio de aquel entorno gris, al menos la casa de huéspedes era hermosa. Ocupaba el segundo piso de una antigua mansión de estilo colonial, con un arco en el centro y columnas en cada lado. Neruda tenía la suerte de ocupar un cuarto orientado hacia el oeste, con ventanas que miraban a un cielo amplio y apacible. Las puestas de sol eran prodigiosamente coloridas, realzadas por la cordillera de la costa que se iluminaba en la distancia. Al final de la tarde, en su balcón se desplegaba una vista de «grandiosos hacinamientos de co-lores, repartos de luz, abanicos inmensos de anaranjado y escarlata».

Los colores evocaban su creatividad, pero no hacían lo mismo con su estado de ánimo que, a pesar de su anhelada huida de Temuco, seguía siendo a menudo sombrío:

> Abro mi libro. Escribo
> creyéndome
> en el hueco
> de una mina, de un húmedo
> socavón abandonado.
> Sé que ahora no hay nadie,
> en la casa, en la calle, en la ciudad amarga.
> Soy prisionero con la puerta abierta,
> con el mundo abierto,
> soy estudiante triste perdido en el crepúsculo,
> y subo hacia la sopa de fideos
> y bajo hasta la cama y hasta el día siguiente...
>
> —«La pensión de la calle Maruri»

En la pared de su cuarto de la pensión, Neruda tenía una lámina del óleo *La muerte de Chatterton*, que muestra el cuerpo del atormentado poeta inglés Thomas Chatterton tendido en una cama. Supuestamente se envenenó con arsénico cuando tenía diecisiete años, incapaz, al parecer, de escapar de su desesperación y terrible pobreza en una sociedad materialista que le había dado la espalda. Era el año 1770. La pintura es inquietante, ya que glorifica el dolor del bello, prodigioso y radical escritor político. La historia de Chatterton afectó profundamente a los poetas románticos, muchos de los cuales nacieron en la época de su muerte. Lo convirtieron en un mártir; Neruda también lo hizo. Observó las similitudes entre la corta vida de Chatterton y la suya. Puede que aquella lámina sirviera también de recordatorio admonitorio sobre los riesgos de la depresión.

Tras su regreso a Santiago después de sus primeras vacaciones veraniegas, que pasó en Temuco, Neruda encontró nuevos alojamientos cerca del Instituto Pedagógico de la Universidad de Chile. Se había inscrito en el Instituto para titularse como profesor de Francés, una carrera que complacía a su padre lo suficiente como para pagarle la matrícula. También le permitiría conectar más profundamente con el espíritu de sus admirados *poètes maudits*, los poetas malditos,

Verlaine, Baudelaire, Mallarmé y otros que reflejaban sus demonios y romanticismo personales.

Pero, como en la secundaria, Neruda seguía siendo un estudiante falto de disciplina; nunca llegaría a tener un título universitario. Al principio se saltaba a menudo las clases para pasar el tiempo leyendo, escribiendo y bebiendo té sin parar en su habitación. Se habituó a leer debajo de una magnolia en el principal cementerio de Santiago. Todavía deprimido y sintiéndose solo, Neruda seguía encontrando alivio en la creación poética. La libertad de ser estudiante en Santiago no apaciguó su angustia mental y emocional. Pese a vivir en un entorno más «civilizado», no conseguía sustraerse al «dolor de lluvia» de su juventud.

A pesar de la riqueza de su poesía, seguía sintiéndose emocionalmente impotente, también en lo creativo. Sus sueños de establecerse como un poeta activo en Santiago fueron erradicados por el pesimismo. Mientras andaba por la ciudad, desalentado y rodeado de una inacabable masa de hormigón, cualquier idea de afectar líricamente aquella apagada monotonía parecía inútil. Por otra parte, todos aquellos edificios llenos de oficinas parecían vocear su temor de un trabajo en un despacho y un jefe. Esta frustración, esta angustiosa impotencia, es evidente en «Barrio sin luz».

> Ayer —mirando el último crepúsculo—
> yo era un manchón de musgo entre unas ruinas.
>
> Las ciudades —hollines y venganzas—,
> la cochinada gris de los suburbios,
> la oficina que encorva las espaldas,
> el jefe de ojos turbios.
>
> Sangre de un arrebol sobre los cerros,
> sangre sobre las calles y las plazas,
> dolor de corazones rotos,
> podre de hastíos y de lágrimas.

La persona que se expresa en el poema parece anhelar la pureza y tranquilidad de la vida rural que dejó atrás, no hay volcanes o bosques vírgenes en su paisaje actual. Su traslado a la ciudad parece haber sido negativo:

Lejos ... la bruma de las olvidanzas
... y el campo, ¡el campo verde!, en que jadean
los bueyes y los hombres sudorosos.

Y aquí estoy yo, brotado entre las ruinas,
mordiendo solo todas las tristezas,
como si el llanto fuera una semilla
y yo el único surco de la tierra.

Su aislamiento fue aliviado por otros dos poetas que habían compartido con Neruda su primera pensión: Romeo Murga, de su misma edad, y Tomás Lago, un año mayor. Con Lago compartiría una íntima amistad hasta el final de su vida; seis años más tarde escribirían juntos un libro de prosa poética, y ambos formarían parte del círculo social e intelectual que se gestó durante el periodo estudiantil de Neruda en Santiago. Como Neruda, Murga también había comenzado sus estudios de enseñanza de francés en la Universidad de Chile. Sus temperamentos se parecían en muchos sentidos y eran una presencia sosegadora el uno para el otro. Murga era alto y delgado. Como Neruda, llevaba a menudo un sombrero de ala ancha que enmarcaba su rostro oscuro y sus ojos verdes. Cuando hablaba, lo hacía en un tono amable. Siempre parecía preocupado por cosas de otro mundo. Un año más tarde, los tres poetas serían arrastrados por el torbellino del mundo universitario, participando activamente en furiosos debates literarios, bulliciosas revueltas estudiantiles, debates sobre todas las nuevas ideologías y protestas políticas. Pero, como Neruda en un principio, Murga tendía a distanciarse de la actividad.

A Murga se le veía como un miembro culto y bien informado de la que se conocería como «generación poética del año 20», pero su vida fue breve. Murga se suicidó en 1925, un mes antes había cumplido veintiún años. Como los poetas franceses que les precedieron, esta generación poética sería golpeada con la pérdida de al menos cinco de sus talentos más brillantes, que se suicidaron o contrajeron enfermedades agravadas por la pobreza y el alcoholismo.

De forma muy gradual, la camaradería de su nuevo círculo de amigos y contertulios intelectuales llevó a Neruda a su nueva vida. Se aventuró por los círculos bohemios de Santiago y pronto estaba absorto relacionándose con mucha gente y hablando de política radical, filosofía, amor y literatura en pequeños cafés y bares llenos de

humo. Walt Whitman, James Joyce y Víctor Hugo eran objeto de constantes conversaciones, así como los *poètes maudits* y el Nobel bengalí Rabindranath Tagore. El escritor francés André Gide era también un tema popular, especialmente su obra publicada en 1914 *Los sótanos del Vaticano*, una comedia surrealista de moralismo religioso. La generación de Neruda se identificaba mucho con esta obra. Aunque la sociedad chilena se había secularizado mucho durante las últimas décadas, los valores conservadores de la Iglesia Católica seguían impregnando profundamente la cultura de todo el país.

Era una generación apasionada por indagar en la literatura más vanguardista que salía cada año. En 1922, por ejemplo, se publicaron tres obras maestras: «La tierra baldía» de T. S. Eliot, *Ulises*, de James Joyce y *Trilce* del poeta peruano César Vallejo. En diferentes grados, todos estos trabajos influirían a Neruda.

Este grupo gravitaba también hacia la literatura nórdica de aquel tiempo, puesto que los chilenos, en su aislamiento austral, podían identificarse con sus personajes, sus paisajes cubiertos de nieve y, sus tendencias cada vez más inconformistas. *La saga de Gösta Berling*, de Selma Lagerlöf es un ejemplo esencial. Llena de realismo mágico, la novela sueca habla de temas como la depresión emocional y la pobreza económica, y presenta a un pastor y poeta rebelde que vive en el campo. Las descripciones que hace Lagerlöf de la joven condesa de este relato parecen análogas, desde un punto de vista narrativo, a las del *Crepusculario* de Neruda: «Y sus pensamientos, y sus esperanzas y su vida pareciéronle invadidos de este crepúsculo triste y gris. Sentía, con la naturaleza, esta hora de fatiga y de sombría impotencia».

Otro de los favoritos era el novelista neorrealista noruego Knut Hamsun. Sus frecuentes imágenes de oscuridad y erotismo tuvieron sin duda un cierto efecto en la composición de *Veinte poemas de amor*. Hamsun ganó el Nobel en 1920; *Veinte poemas de amor* se publicó en 1924.

Neruda halló un vínculo especial con los textos en alemán de Rainer Maria Rilke, traduciendo un fragmento de su única novela, *Los cuadernos de Malte Laurids Brigge*, para *Claridad*. Publicado en 1910, este libro representa la exploración fragmentada y muy experimental de un destituido poeta de veintiocho años, que anhela hallar su individualidad de forma muy parecida al propio Neruda.

Aunque Neruda y sus amigos estaban ávidos de conocer las obras más recientes de tierras extranjeras, se remontaban también a siglos anteriores. Creían que Francisco de Quevedo, el poeta español del siglo XVII, seguía siendo muy relevante. Su verso serio y a la vez satírico tuvo una importante influencia en Neruda. El gran trovador Shakespeare seguía presente; el rebelde papel de Julio César como héroe trágico era especialmente apropiado y popular entre los jóvenes revolucionarios chilenos.

Los gustos literarios del grupo iban cambiando con los constantes cambios de la influencia internacional. Con la mejora del transporte y la comunicación, Santiago estaba recibiendo un flujo constante de extranjeros, tras un siglo de aislamiento en que el país parecía atrapado en un rincón del mundo. Bares como El Hércules, El Jote y El Venezia eran centros de intercambio de estos nuevos libros e ideas. Los mundos entrecruzados de la política y la literatura estaban encontrando un terreno fértil y Neruda estaba allí.

La FECh, que se había recuperado de los ataques y persecución de 1919 y 1920, fue un importante impulso para la integración de Neruda en este círculo. Aquellos bohemios incorregibles intentaban imaginar otra clase de país. Su interés en la política era más romántico e idealista que práctico o directo. El anarquismo socialista seguía siendo la ideología más popular entre ellos, y muchos eran miembros del sindicato Industrial Workers of the World (un grupo que el gobierno seguía reprimiendo).

Muy lentamente y de forma hasta cierto punto comedida, Neruda se fue convirtiendo en un elemento representativo del círculo de Santiago de jóvenes poetas, artistas y activistas de izquierda. En comparación con su infancia «semi muda» en Temuco, aquí encontró vida y conversación y una comunidad de personas como él. No obstante, Neruda seguía hablando poco y lo hacía con una voz suave, uniforme, monótona y más bien nasal, un enorme contraste con su expresión lírica en el papel.

En fotografías de aquel tiempo, aunque rodeado de otros que claramente disfrutan de espectáculos cabareteros, banquetes o eventos de poesía, Neruda suele aparecer serio, abatido o perdido en sus pensamientos. Sus nuevos amigos consideraban, no obstante, que tenía una sonrisa dulce. Era alto y delgado, y su nariz prominente hacía que algunos se preguntaran si sus rasgos faciales podían ser de

origen árabe, algo bastante común en las familias chilenas procedentes de España.

Cuando adquirió notoriedad dentro de su círculo estudiantil, Neruda conoció a personas que serían importantes para su trabajo, entre ellos algunos mentores a quienes les gustó de inmediato. Uno de ellos era Pedro Prado, el prestigioso poeta chileno de sobresaliente talento, que tenía treinta y tres años cuando se conocieron. El apoyo de Prado sería decisivo para Neruda en los años por venir. Una influencia más inmediata y directa sobre su poesía de aquel tiempo fue la del poeta uruguayo Carlos Sabat Ercasty, a quien Neruda veneraba por su intenso lirismo y la profundidad de su conexión con la naturaleza y con la condición humana. En una evaluación de los últimos libros de Sabat, para los lectores de *Claridad* en su número del 5 de diciembre de 1923, Neruda expresó su apasionado entusiasmo por el poeta:

> Carlos Sabat es un gran río de fuerzas expresivas. Las encadena en atléticas sucesiones, las arrolla en resacas invasoras, las precipita en diáfanos collares de sílabas [...]. Todo bajo la presión de una activa conciencia de analítico, cubileteo diestro de los elementos primeros de la razón y del enigma [...]. Él es la trompeta de la victoria, el canto que divide las tinieblas...

Con una bravata que recuerda hasta cierto punto a la osadía que lo llevó a llamar a la puerta de Gabriela Mistral, Neruda escribió directamente a Sabat. En su primera carta, fechada en Santiago el 13 de mayo de 1923, comienza diciendo:

> Carlos Sabat: Desde la primera línea suya que yo leí, no ha tenido Ud. mayor admirador ni simpatía más del corazón. Yo también soy poeta, escribo y he leído como tres siglos: pero nada de nadie me había llevado tan lejos. Reciba, Sabat, mi abrazo a través de todas estas leguas que nos separan.

La carta concluía con estas líneas curiosamente atrevidas: «Mándeme todos sus otros libros [...]. Escríbame [...]. Qué edad tiene Ud.? Yo tengo 18 años». Teniendo en cuenta su habitual timidez y el hecho de que cuando escribe esta carta Neruda no había publicado todavía su primer libro, este tono familiar pone de relieve una actitud

osada o de intensa fascinación. Las intermitentes respuestas de Sabat al joven poeta, unas veces alentadoras y otras con doble sentido, perseguirían a Neruda a lo largo de su carrera.

Tan importantes como sus mentores literarios fueron otros escritores que introdujeron a Neruda en nuevas temáticas y acercamientos de estilo. Algunos miembros de este grupo fueron un tanto enigmáticos, como Alberto Rojas Jiménez, cuatro años mayor que Neruda, y uno de los principales dirigentes de *Claridad*. A pesar de su pobreza, poseía el aire de un dandy bohemio con «una idiosincrasia de príncipe de cuento». Tenía la costumbre de dárselo todo a sus amigos: sombrero, camisa, chaqueta, hasta sus zapatos. Quizá lo más importante es que conseguía disipar el estado sombrío de Neruda tomándole el pelo de forma desenfadada, aunque lo hacía siempre con tacto. Su alegría era contagiosa y en aquellos primeros años en Santiago, Neruda sin duda la necesitaba.

En octubre de 1921, seis meses después de su llegada a la capital, Neruda sería laureado como nunca antes en el festival de primavera de la FECh. El certamen llenó las calles de Santiago y en especial los alrededores de la Escuela de Bellas Artes de la Universidad de Chile, conocida como «Escuela de la Bohemia». La prerrogativa de organizar esta celebración, completada con la elección de su reina de la fiesta, era una validación muy necesaria para los estudiantes. Habían tomado un sendero marginal y arriesgado; aquella era su manifestación después de haber sido muy a menudo denigrados por la generación mayor y más conservadora.

La fiesta estaba llena de ceremonia y celebración. Una de las principales atracciones era la Gran Bacanal, un baile de disfraces que se celebraba en la sede de la federación. Para las «señoritas» la entrada era «completamente gratuita», mientras que a los jóvenes les costaba tres pesos. Los estudiantes participaban del tema de la bacanal disfrazándose de demonios y ángeles, de Cristóbal Colón, de mapuches, gitanos, árabes, piratas y Pierrots (el mimo de cara triste que suspira por recibir amor). Todos ellos hacían un recorrido por Santiago que terminaba con el baile en que el ponche, la cerveza y el vino fomentaban la desinhibición, la pasión sexual y la libertad. Los estudiantes abrazaban su identidad mientras el confeti caía como la nieve y el alcohol apagaba las ascuas que abrasaban su garganta. Todo Santiago observaba su alegría «en medio de tanta basura

despreciable del mundo» en que vivían, como lo expresaría Diego Muñoz, un amigo de la infancia de Neruda.

En medio de las celebraciones, Neruda se alzó por encima de los otros veinticinco poetas, más o menos, que participaban en el certamen, y consiguió el venerado premio de poesía. Al día siguiente, el 15 de octubre, su «Canción de la fiesta» se publicó en una hermosa edición de *Claridad* de dieciséis páginas. Se leía en voz alta en las aulas y bares por todo Santiago. Aquel poema captaba el pulso político emergente de los estudiantes en aquel momento.

> Hoy que la tierra madura se cimbra
> en un temblor polvoroso y violento,
> van nuestras jóvenes almas henchidas
> como las velas de un barco en el viento.

Antes del festival, Neruda era poco conocido fuera de su círculo estudiantil artístico y bohemio. Con «Canción de la fiesta» en primera línea, Neruda entró inesperadamente en el ámbito de los mayores talentos literarios del país. «La juventud tenía a su poeta». La ceremonia de entrega de premios se celebró en el Teatro Politeama, dos noches después de la fiesta, como parte de un programa más amplio en el que había también música sinfónica y baile. Sin embargo, Neruda era demasiado tímido para leer su poema ante la gran multitud y lo hizo en su lugar el ganador del año anterior.

Durante los días y semanas siguientes, se pedía constantemente y en cualquier lugar a Neruda que leyera su «La canción de la fiesta». Los jóvenes se identificaban mucho con aquellos versos. Pero Neruda no estaba preparado para asumir el rol del personaje en que se había convertido.

Cuarenta años más tarde reflexionaría sobre aquel momento en un poema:

> La canción de la fiesta ... Octubre,
> premio
> de la Primavera:
> un Pierrot de voz ancha que desata
> mi poesía sobre la locura

y yo, delgado filo
de espada negra entre jazmín y máscaras
andando aún ceñudamente solo,
cortando multitud con la melancolía
del viento Sur, bajo los cascabeles
y el desarrollo de las serpentinas.

—«1921»

Entre 1921 y 1926, *Claridad* publicó casi 150 obras de Neruda: poemas, crítica literaria y textos de carácter político. Siendo una publicación estudiantil, Neruda no recibía pago alguno por sus aportaciones y se arreglaba con una pequeña asignación de su padre que, por ahora, sabía muy poco de los escritos de su hijo.

Para diferenciar sus ensayos breves de su poesía, Neruda publicaba sus críticas literarias en *Claridad* bajo el seudónimo de Sachka Yegulev, de la novela homónima de Leonid Andréyev, un nombre escogido por razones ideológicas y un toque de romanticismo. Sachka dirige una sangrienta rebelión, pero pierde la vida en su lucha por la libertad. Aquel personaje ficticio era un héroe para muchos jóvenes latinoamericanos. La fascinación que Neruda sentía por Sachka se iría desvaneciendo, especialmente cuando se fue consolidando su pacifismo. Hubo también otros estudiantes que usaron pseudónimos rusos como homenaje a la herencia literaria del país y su revolución.

Los artículos de Neruda de principios de la década de 1920 demuestran que era ya un humanista de izquierdas muy politizado. El 27 de agosto de 1921, *Claridad* publicaba una glosa de Neruda que personifica la prosa activista que escribía durante estos años, en este caso dirigida a la clase trabajadora, titulada «El empleado»:

Y es que no sabes que eres explotado. Que te han robado las alegrías, que por la plata sucia que te dan tú diste la porción de belleza que cayó sobre tu alma. El cajero que te paga el sueldo es un brazo del patrón. El patrón es también el brazo de un cuerpo brutal que va matando como a ti a muchos hombres. Y ahora, no le pegues al cajero, no. Es al otro, es al cuerpo, al asesino cuerpo.

Nosotros lo llamamos explotación, capital, abuso. Los diarios que tú lees, en el tranvía, apurado, lo llaman orden, derecho,

patria, etc. Tal vez te halles débil. No. Aquí estamos nosotros, nosotros que ya no estamos solos, que somos iguales a ti; y como tú explotados y doloridos pero rebeldes...

En un editorial de 1922 hizo una de sus primeras alusiones a su idea del llamado del poeta. El texto, que aparece en la portada de *Claridad* junto a la ilustración de un hombre y una mujer, acurrucados a la intemperie, reflejando sus penurias en su postura y expresiones faciales. El narrador de la pieza afirma que mira a esta pareja «desdichada y muda», pero no le llega ningún mensaje; se siente perplejo y se pregunta: «por qué no se enciende en mis labios la hoguera de mi rebeldía? Por qué ante estos dos seres anudados en el símbolo mismo de mi dolor, no restalla en mi corazón y en mi boca la palabra roja que azote y que condene?». Sigue mirando el periódico, «¡y... nada!» Hasta que de repente el hombre del dibujo cobra vida, lo agarra con las manos, lo mira a los ojos y le dice:

Amigo, hermano, por qué callas? [...]. Tú que sabes la gracia de iluminar las palabras con tu lumbre interior, has de cantar y cantar tus placeres pequeños y olvidar el desamparo de nuestros corazones, la llaga brutal de nuestras vidas, el espanto del frío, el vergajazo del hambre? [...]. Si tú no lo dices y si no lo dices en cada momento de cada hora se llenará la tierra de voces mentirosas que aumentarán el mal y acallarán la protesta...

El discurso sigue unas líneas más hasta que el autor, Neruda, escribe: «Calla el hombre. Me mira su compañera. Y comienzo a escribir...».

En cuanto a su poesía, Neruda estaba trabajando en la conclusión y publicación de su primer libro, *Crepusculario*, cuyo título hace referencia a los abanicos escarlata de los últimos rayos del sol que veía desde su ventana de la calle Maruri. Sus amigos de *Claridad* se ofrecieron a publicar el libro, con la condición de que fuera él quien recaudara el dinero para la impresión. En aquel momento, esta era la única opción de Neruda, que vendió los pocos muebles baratos que tenía y empeñó su «traje negro de poeta», así como el reloj que José del Carmen le había regalado solemnemente (¡cuán insultado

se habría sentido de haberlo sabido!). Con lo que consiguió por estos medios solo podía iniciar el proceso de impresión y el inexorable impresor no le entregaría ningún ejemplar hasta que pagara el monto total de los costes.

Hernán Díaz Arrieta entró en la vida de Neruda en este momento crucial. Arrieta, que usaba como seudónimo la palabra inglesa Alone, se convertiría en uno de los críticos literarios más influyentes de Chile. Cuando conoció a Neruda, Arrieta escribía para el periódico capitalino *La Nación*. No obstante, no formaba parte del grupo más joven. Alone había oído hablar de Neruda y le reconoció un día mientras iba andando por La Alameda, una de las principales avenidas de Santiago.

Como escribió Alone en uno de sus libros casi cincuenta años más tarde, Neruda le pareció «pálido, de aire melancólico, visiblemente mal alimentado, proclive al silencio». Un tanto despistado y de «modales desganados». Neruda le explicó su situación a Arrieta: no podía disponer de la edición impresa hasta que pagara el monto total por adelantado, algo que no podía permitirse. El muchacho, como le pareció a Alone, no le había pedido nada; solo le contó la situación.

El momento en que se produjo este encuentro fue muy oportuno: Alone acababa de cobrar unas ganancias de una inversión que había hecho por un buen consejo de uno de sus amigos. El dinero, según admitió Alone más adelante, le había hecho sentirse poderoso. Con una ligera ostentación de magnificencia, le ofreció generosamente su ayuda para financiar la impresión. Neruda aceptó el gesto con modestia y gratitud.

Gracias a la donación de Alone, *Crepusculario* salió al mercado en junio de 1923, un mes antes de que Neruda cumpliera los diecinueve años. Él mismo escribió en sus memorias: «Pero ese minuto en que sale fresco de tinta y tierno de papel el primer libro, ese minuto arrobador y embriagador, con sonido de alas que revolotean y de primera flor que se abre en la altura conquistada, ese minuto está presente una sola vez en la vida del poeta».

Este libro marca un momento importante dentro del proceso de reconocimiento personal y social de Neruda desde que llegó a Santiago. Sus logros en *Crepusculario* surgen de este crecimiento, de su capacidad para captar, no solo sus propios estados de ánimo como

poeta, sino también las características esenciales de su generación. Una generación que —no solo en Chile— se había visto tremendamente afectada por los monumentales acontecimientos de la década anterior, durante la destrucción y la barbarie de la Primera Guerra Mundial, la Revolución de Octubre y los movimientos del anarquismo socialista y sindicalista, y la extensión del comunismo por todo el mundo.[*] Esta serie de cambios mundiales hizo que los escritores y toda clase de artistas desarrollaran nuevos estilos para expresar las nuevas realidades sociales: la desolación de la posguerra, la desilusión y la frustración sexual.[†]

Mientras estos acontecimientos mundiales agitaban el exterior, en Santiago los sucesos de las dos primeras décadas del siglo estaban cambiando rápidamente la ciudad. Aunque era una situación apasionante para algunos, provocaba ansiedad entre muchos miembros de la generación de Neruda. Como escribe Raymond Craib, experto en los movimientos estudiantiles chilenos de aquel tiempo:

> La serie vertiginosa de cambios tecnológicos que fomentaban la confianza de la élite en sí misma también daba pie a la consternación. La cultura de masas podría parecer una amenaza, y no «cultura» en absoluto. En el mundo nuevo de los cines, las clases sociales se mezclaban. Las nuevas formas de relaciones entre trabajadores y estudiantes crearon sentimientos de disociación en otros que estaban habituados a límites de clase más rígidos. La «muerte de Dios» y la crisis en la representación artística tuvieron como consecuencia el surgimiento de una política que cuestionaba la posibilidad misma de la representación. La afluencia continua de migrantes del norte, el crecimiento paralelo de la ciudad y las redes de movilidad dentro de ella hacía que los barrios de

[*] En cierta forma, el ambiente radical de la época se plasma en la portada del libro, que cuenta con ilustraciones de Juan Gandulfo, el dirigente anarquista cuyo nombre era sinónimo de revolución, y que ofreció desinteresadamente sus imágenes de grabados sobre madera (solo se utilizaron en la primera edición).

[†] «La tierra baldía» (1922) de T. S. Eliot y la novela *Canguro* de D. H. Lawrence son dos muestras destacadas de esta tendencia. Los chilenos también participaban en esta experimentación literaria; destacaba el prominente vanguardista Vicente Huidobro. La poesía bohemia de José Domingo Gómez Rojas —aunque truncada por su muerte tras los ataques contra el movimiento estudiantil— también encaja aquí. Muchos otros latinoamericanos de entonces escribían también en esa línea, entre los que destaca el peruano César Vallejo.

Santiago fueran transitados cada vez más por una multitud de extranjeros urbanos

Crepusculario no ilustraba, pues, a una generación atrapada en los excesos etílicos de la vida bohemia, sino más bien a jóvenes incapaces de entender todos estos cambios convulsos que se producían en su entorno, paralizados, por así decirlo, en el momento de crisis. Su entusiasmo estaba asimismo mezclado con desesperación, y su idealismo, inhibido por una apatía que, a menudo, se convertía en inercia.

Neruda describe este sentimiento en un artículo que escribió para *Claridad* varios meses después de la publicación de *Crepusculario*, tan emblemático que se imprimió en portada:

Somos unos miserables [...]. Jugamos a vivir, todos los días; todos los días salen al sol nuestros pellejos, espejos de cuanta ignominia se arrastra bajo el sol, maculados de todas las lepras de la tierra, desgarrados de tanto refregarse a la porquería circundante; deshechos, estériles, baldíos, de tanta ansiedad insatisfecha, de tanto sueño sacrificado. En ese pedazo diario de existencia, en ese asomarse a recibir la maldad y a devolverla, estamos enteros, amigos. Con nuestra ruindad inútilmente parchada por los viejos ensueños heroicos de otros hombres y de otros días. Con nuestras raíces, afiebradas de lodo, revolviendo el pantano y la huesera, inútilmente cubiertas por el toldaje del cielo infinito. Eso somos, amigos, y menos que eso. ¿Qué hemos hecho de nuestra vida, compañeros? Asco y lágrimas, lágrimas me asoman al preguntaros, ¿qué habéis hecho de vuestras vidas?

En *Crepusculario*, Neruda se unió, en su propia forma peculiar, a los escritores de la década de 1920. Escribió con una complejidad emotiva y magistral. Para trazar este retrato de su generación se sirvió de paisajes de barrios pobres y tristes campos. Dentro de estos marcos empleó frases concisas para crear imágenes que parecen salir de una pintura impresionista: hojas muertas, carne dolorida, una humilde pandereta, ojos angustiados, tierra triste, puentes enfermos, la mancha del musgo entre las ruinas. Neruda vive la aguda sensación de su incapacidad para frenar la degradación de todas estas cosas a su alrededor.

Y el poeta —el propio Neruda— está constantemente asustado, triste, cansado, necesitado, distante. En el poema «Tengo miedo», vemos la pureza de los sueños de juventud oscurecidos por las insoportables tensiones de la adolescencia:

> (En mi cabeza enferma no ha de caber un sueño
> así como en el cielo no ha cabido una estrella.)

Sin embargo, no todo se pierde en las profundidades. Tras estas líneas, el poema sigue:

> Sin embargo en mis ojos una pregunta existe
> y hay un grito en mi boca que mi boca no grita,
> No hay oído en la tierra que oiga mi queja triste
> abandonada en medio de la tierra infinita!

El grito ha quedado paralizado en la boca, reflejando el estado de parálisis de aquella generación. Pero el hecho de que haya un grito significa que existe una pregunta; que el potencial de expresarse y moverse más allá sugiere una clara salida en el horizonte (el que habla simplemente no ha conseguido todavía pasar al otro lado).

A pesar de la riqueza de esta descripción, la reputación pública de *Crepusculario* descansa sobre todo en el hecho de que fue el primer trabajo de Neruda, con muy poca apreciación por la poesía y por el modo en que esta captaba el *Zeitgeist* de su generación. Incluso en aquel momento, la mayor parte de su recepción por parte de la crítica —aparte de las positivas promociones desde *Claridad* y los amigos de Neruda—fue muy poco entusiasta. «En general, la obra da la impresión de contener más literatura que sentimiento», escribió Salvador Reyes, un contemporáneo de Neruda, en *Zig-Zag*.

Con la excepción de su poema más famoso, «Farewell», varios de los sobresalientes poemas del libro apenas se conocen hoy y se han dejado fuera de la mayoría de las antologías. «Maestranzas de noche», su lamento por Monge («Y entre la noche negra —desesperadas— corren / y sollozan las almas de los obreros muertos»), es un ejemplo. Este resuena por encima de los demás poemas sociopolíticos del libro, porque aquí, la compasión con el proletariado que Neruda

quiere expresar se origina en una verdadera relación personal con el asunto. Esta conexión permite la grandeza del poema. Se convirtió en el primer poema de Neruda publicado fuera de Chile: en 1923, su antigua mentora Gabriela Mistral, entonces en México, lo incluyó en una antología.[*]

El poema de Neruda sobre la desolación de Santiago, «Barrio sin luz», aparece también en *Crepusculario* y en el breve «Mi alma». Como muchos de los versos del libro, y algunos de los siguientes, era una lastimera descripción de cómo se sentía en aquel momento:

Mi alma es un carrousel vacío en el crepúsculo.

El poema que recibió mejor acogida en la calle fue «Farewell» (Neruda escribió el título en inglés). Los versos que siguen citándose hoy son las primeras señales poéticas del machismo de Neruda:

Amo el amor de los marineros
que besan y se van.

Diego Muñoz escribió que, poco después de la publicación de *Crepusculario*, él y Neruda se sintieron atraídos por dos bailarinas de La Ñata Inés, su cabaré favorito. Sarita era la hija mulata de un famoso percusionista negro. En su infancia, había actuado con su padre, y Muñoz recordaba vívidamente verla bailar cuando ambos eran jóvenes, en Concepción, antes de trasladarse a Temuco y entrar en la escuela de gramática de Neruda. Annie, la otra bailarina, tenía antepasados asiáticos, algo infrecuente en Chile en aquel momento, y juntas eran una exótica combinación para los chilenos, que en su mayoría tenían origen europeo.

Una noche que Diego tenía algo de dinero tras cobrar un relato breve, invitó solo a Pablo para que lo acompañara al cabaré, para poder hablar a solas con Sarita y Annie. Llegaron después de

[*] Mistral incluyó «Maestranzas de noche» en una antología de escritores europeos y latinoamericanos que, pese a ser concebida como libro de lectura para los colegios femeninos, alcanzó un enorme éxito: Lecturas para mujeres. La misma ministra progresista de Educación que la había enviado a México mandó imprimir veinte mil ejemplares. Un año después se publicó también en Madrid.

medianoche, justo cuando empezaba su número de baile, de especial sensualidad y atrevimiento en Chile.

Tras su actuación y frenéticas ovaciones, Diego le dio un mensaje al jefe de camareros para que lo transmitiera a las señoritas: «Aquí estamos sus amigos el pintor Muñiz y el poeta Pablo Neruda. ¿Quieren venir a nuestra mesa? Mucho nos gustaría recibirlas». Tras su segunda actuación las jóvenes se sentaron con ellos.

—¿Tú eres Pablo Neruda? —preguntó Annie al poeta— ¿Puedo pedirte algo?

—¿Qué? — respondió él.

—¿Quieres recitarme ese verso tan lindo que se llama «Farewell»?

Cuando Neruda respondió que no se acordaba de todos los versos, cuenta Muñoz que Annie recitó de memoria la mayor parte del poema:

> Amo el amor que se reparte
> en besos, lecho y pan.
>
> Amor que puede ser eterno
> y puede ser fugaz.
>
> Amor que quiere libertarse
> para volver a amar.
>
> Amor divinizado que se acerca
> Amor divinizado que se va.

Después fueron a cenar juntos y siguieron bebiendo. Diego y Pablo propusieron ir a bailar, pero a las dos mujeres no les apetecía. Lo que hicieron fue llevarse algunas botellas de licor a casa de Annie. Abrieron una de ellas y tomaron una ronda, luego otra y otra más. Diego se sentó a hablar con Sarita mientras que Annie no se cansaba de escuchar a Pablo. Finalmente, Annie alargó el brazo y apagó la luz. La narrativa del poema que tanto le gustaba a Annie tiene su origen en la traición, y trata de un hombre que dice «adiós» a su amante embarazada:

> Desde el fondo de ti, y arrodillado,
> un niño triste, como yo, nos mira.

Por esa vida que arderá en sus venas
tendrían que amarrarse nuestras vidas.

Por esas manos, hijas de tus manos,
tendrían que matar las manos mías.

.................................

Desde tu corazón me dice adiós un niño.
Y yo le digo adiós.

———

Aunque *Crepusculario* no tuvo el sensacional impacto que tendría el año siguiente *Veinte poemas de amor*, contribuyó mucho a la mayor reputación de Neruda. A los diecinueve años, su popularidad era tal que tenía discípulos que se vestían como él, copiaban sus metáforas, y, en especial cuando *Veinte poemas de amor* comenzó a recibir numerosos elogios, lo seguían por toda la ciudad. Los poetas más jóvenes se le acercaban con tanta frecuencia en los bares que, según Muñoz, él y otros amigos leían los poemas de estos discípulos para ver si merecían la atención de Neruda. La importancia de la poesía en la cultura chilena permitió que Neruda consiguiera el reconocimiento popular al principio de su trayectoria, que finalmente se convertiría en una gran fama dentro y fuera del país.

A pesar del entusiasmo y atención iniciales que rodearon la publicación de *Crepusculario*, el ánimo de Neruda se hundió una vez más. Aparte de la constante presión psicológica que suponía ser constantemente reconocido estaba el hecho de que, como su padre había pronosticado, aquel libro no hizo nada por mejorar la economía de Neruda. De hecho, cuando vio el grado de atención que su hijo prestaba a la poesía en detrimento de los estudios, José del Carmen redujo la asignación de Neruda. La mamadre, como Neruda llamaba a su madrastra Trinidad, se las arreglaba para hacerle llegar un poco de dinero por medio de su hermana Laura. A comienzos de 1924, Neruda se cruzó con Pedro Prado, el poeta que lo recibió tan cariñosamente cuando llegó a Santiago. Cuando Prado le preguntó dónde estaba viviendo en aquel momento, Neruda le respondió: «En un pasaje con muchas gentes; no te doy la dirección porque como no he pagado el arriendo, mañana o pasado me echarán».

Acababa de publicar un importante libro de poesía, pero estaba nervioso y desesperado. Se veía en una trascendental encrucijada, ansioso e inseguro de adónde debía llevar su poesía, dónde liberar su emoción, asumiendo la permanente conexión de estas dos cosas. En un artículo de opinión que apareció en la portada de *Claridad* varios meses después de la publicación de *Crepusculario*, Neruda le preguntaba a su generación: «¿Qué hemos hecho de nuestra vida, compañeros?».

Más adelante, él mismo daba su propia interpretación en el propio artículo: «Todos, todos, los más, los mejores, habéis consentido todos en aniquilaros mutuamente —responde Neruda—, como quien cumple una tarea, como quien labora su destino. Os he visto a besucones, a dentelladas, royéndoos, ensuciándoos, empequeñeciéndoos, siempre igualmente grises y bestiales. A fe mía que habéis cumplido la tarea, miserables [...]. Agua que retornó a la tierra. Nube que la racha hizo cenizas».

Él es, sin embargo, un poeta, y pasa a explicar lo que se ha convertido en su manifiesto personal de 1923, a sus diecinueve años de edad:

Y yo? Quién es éste que os reta, qué pureza y qué totalidad son las suyas? Yo, también como vosotros. Como vosotros empequeñecido, maculado, sucio, deshecho, culpable. Como vosotros. Nos traga la misma feroz garganta, el mismo monstruo terrible. Pero, oídme, yo he de liberarme. Lo comprendéis? El salto hacia la altura, el vuelo contra el cielo infinito, seré yo quien lo haga, y antes de vosotros. Antes de podrirme deberé ser otro, transformarme, liberarme. Vosotros podéis seguir la feria. Yo no. Me zafo de esto, arranco estos vestidos con que me conocisteis hasta ayer, y loco de tempestad, ebrio de libertad, convulso de amenazas, os grito: Miserables!

Neruda está ahora decidido a tomar un rumbo firme en estas encrucijadas, a llevar su poesía por una dirección distinta, en busca de su verdadera voz; a dar el salto fuera del sufrimiento que su anterior trabajo no era capaz de mitigar; a encontrar la liberación personal por medio de la transformación lírica. El camino que él mismo se trazaba estaba «suscitado por una intense pasión amorosa». La meta: «... englobar al hombre, la naturaleza, las pasiones y

los acontecimientos mismos que allí se desarrollaban, en una sola unidad».

Por el tiempo en que publicó esta exposición en *Claridad* y sintiéndose especialmente preocupado por su poesía, Neruda hizo otro viaje a Temuco para recuperar fuerzas; su ciudad natal le servía de refugio, a pesar de la constante tensión que tenía con su padre. Una noche, en el dormitorio del segundo piso donde había crecido, Neruda tuvo lo que más adelante llamaría una «curiosa experiencia». Pasada la medianoche, antes de acostarse, abrió la ventana y contempló una noche extraordinariamente silenciosa. Después, como describiría en sus memorias: «El cielo me deslumbró. Todo el cielo vivía poblado por una multitud pululante de estrellas. La noche estaba recién lavada y las estrellas antárticas se desplegaban sobre mi cabeza».

Como poseído por una euforia cósmica, se dirigió a su escritorio, el mismo en el que había escrito sus primeros poemas en sus cuadernos de matemáticas, y escribió un poema, trastornado, como intentando transcribir un dictado. La mañana siguiente lo leyó con la alegría más pura. Neruda sentía haber encontrado el nuevo estilo que había estado buscando: mucho más exuberante, más abierto, como el firmamento de la noche bajo el que había compuesto aquellos versos.

Cuando regresó a Santiago, le mostró uno de los nuevos poemas a su amigo Aliro Oyarzún, muy respetado por su conocimiento literario. «¿Estás seguro de que esos versos no tienen influencia de Sabat Ercasty?», le preguntó Oyarzún. Preocupado, pero dispuesto a probar suerte, Neruda le envió el poema al poeta uruguayo, el mismo a quien había escrito con atrevimiento al poco de llegar a Santiago. En esta ocasión fue igual de atrevido:

Lea este poema. Se llama «*El hondero entusiasta*». Alguien me habló de una influencia de usted en eso. Yo estoy muy contento de ese poema. Cree usted eso? Lo quemaré entonces. A usted lo admiro más que a nadie, pero qué trágico esto de romperse la cabeza contra las palabras y los signos y la angustia, para dar después la huella de una angustia ajena con signos y palabras ajenas. Es el dolor más grande, más grande todavía, que nunca

como ahora, y por primera vez (como en otras cosas que le mandé) creía pisar el terreno mío, el que me está destinado a mí solo.

Cuenta Neruda que la respuesta desde Montevideo fue: «Pocas veces he leído un poema tan logrado, tan magnífico, pero tengo que decírselo: sí hay algo de Sabat Ercasty en sus versos».

En la carta de Sabat había mucha alabanza, pero, a Neruda, las palabras de su héroe le sonaron a toque de difuntos para la nueva voz que había estado buscando. Llevó en el bolsillo la carta de Sabat durante muchos días hasta que se deterioró y se deshizo en pedazos. Neruda se encontraba en una encrucijada con respecto a su forma de escribir, y, como un día explicaría en sus memorias: «Terminó con la carta de Sabat Ercasty mi ambición cíclica de una ancha poesía, cerré la puerta a una elocuencia que para mí sería imposible de seguir, reduje deliberadamente mi estilo y mi expresión. Buscando mis más sencillos rasgos, mi propio mundo armónico, empecé a escribir otro libro de amor. El resultado fueron los "Veinte poemas"».

CANCIONES DESESPERADAS

Escuchas otras voces en mi voz dolorida.
Llanto de viejas bocas, sangre de viejas súplicas.
Ámame, compañera. No me abandones. Sígueme.
Sígueme, compañera, en esa ola de angustia.

 —Poema V

Junto con Teresa León Bettiens de Temuco, la musa de Neruda para la mayor parte del texto de *Veinte poemas de amor* fue Albertina Rosa Azócar. Albertina era hermana de su nuevo amigo Rubén, un estudiante brillante y encantador al que había conocido en el ámbito estudiantil. Albertina estudiaba francés en el Instituto de Pedagogía. Aunque era dos años mayor que Neruda, solo hacía uno que había entrado en la escuela. En otoño de 1921, el primer año de Neruda, fueron juntos a clase. Él se sintió instantáneamente atraído por ella. Albertina había oído hablar de su inteligencia, de su reputación en los círculos estudiantiles y de su poesía.

En el programa de Pedagogía Francesa de aquel año se habían inscrito noventa y seis mujeres y ochenta y ocho hombres, entre ellos Neruda, y todos compartían el único edificio de ladrillo del campus. Neruda no habría podido evitar a Albertina ni aunque hubiera querido. Era una muchacha afectuosa, cálida, calmada, sensual pero reservada, inteligente y comprometida. Albertina encendió en él fantasías románticas y sexuales que explosionarían en sus afectos, ideas y poesía.

Se veían en los encuentros de los sábados en que los estudiantes poetas leían sus trabajos. Albertina asistía a menudo con sus amigos. De mala gana, Neruda comenzó a participar. A Albertina le encantaba su voz soñolienta, que ella y una amiga imitarían más adelante. Pablo les gustaba, y Albertina se sentía también atraída físicamente por él, aunque muchas veces parecía enfermo. Encontraba encanto en su forma de ser siempre delicado, en su tristeza y melancolía. «Era muy joven, y muy romántico —recordaría Albertina medio siglo después de conocerse—. No sé, a muchas muchachas les gustan los poetas». Neruda había dejado atrás el porte desgarbado de su adolescencia. Aunque su flaqueza y palidez eran notorias, Neruda estaba desarrollando una cierta desenvoltura personal, con su aspecto alto y esbelto, sus corbatas oscuras y estrechas, y la chaqueta ferroviaria de su padre. Confiado por el prestigio de haber ganado el festival y por el respeto que tenía de su hermano, Neruda dio el paso de sentarse a su lado en clase.

Poco después, en la lluviosa tarde otoñal del 18 de abril de 1921, Neruda acompañó a Albertina a la casa de huéspedes donde se alojaba y comenzó su romance. Fueron paseando por la avenida Cumming, atravesando el corazón del barrio universitario. Neruda siguió acompañándola a casa después de las clases, deleitándola a veces con relatos fantásticos. Le dio libros en francés, con ribetes amarillos, uno al menos de la escritora Colette, que Albertina conservó toda su vida. No obstante, por lo general andaban en silencio, a veces durante horas, por el estrecho Parque Forestal que bordeaba las calles del centro de Santiago junto al río Mapocho. Pablo era muy tierno con ella, y la amaría como a pocas.

Albertina era inteligente pero no brillante, y atractiva aunque no irresistible. Su personalidad no era tan dinámica, apasionante y excéntrica como otras que habían entrado y salido de su vida, o como las que conocería durante las dos décadas siguientes. Su aspecto la hacía parecer casi «ausente», como diría Neruda en su famoso Poema XV: «Mariposa de sueño», «estás como ausente». Parecía especialmente sosa comparada con la vibrante Teresa León Bettiens, a quien seguía amando y deseando. La belleza de Albertina era también sutil: piel pálida, casi cerámica; nariz refinada y grande; labios bien formados; pómulos elevados y cercanos a sus ojos oscuros y tristes; y cabellos negros, intensamente rizados, que a menudo se

recogía en algún tipo de tocado. Su figura era, no obstante, fuerte y seductora.

Neruda la veía como una amante deliciosa y delicada que excitaba sus impulsos sexuales y conquistaba su timidez. Y, a diferencia de Amelia y Teresa, hijas de familias ricas de Temuco que le habían roto el corazón, Albertina estaba presente y le correspondía.

La importancia de Albertina para Neruda fue más allá de su romance. Neruda seguía luchando por encontrar su norte poético personal, su lenguaje propio, y en esta lucha su necesidad de alivio sexual se había convertido en una fuerza impulsora. En aquel tiempo, como principal objeto de su deseo sexual, Albertina se convirtió en una fuente de energía poética, algo que se intensificó, si cabe, cuando la perdió.

Sin embargo, el papel de Albertina en sus escritos fue más allá del de musa. Es posible que, al principio, Neruda escribiera poemas de naturaleza empática, como odas o himnos, pero la ausencia de respuestas a sus ansias desesperadas haría que Albertina dejara de ser musa para convertirse en antagonista, creando en él la aterradora sensación de estar atrapado en una tragedia. Igual que cuando era un pequeño escolar, también ahora recurrió a la tinta y el papel para expresar su desesperación. Neruda encontró alivio en su lirismo, que le preservó de una implosión emocional, al tiempo que creaba también un espacio de reflexión personal.

Al principio, su relación se limitaba a paseos silenciosos con un contacto físico limitado. Adelina, la hermana mayor de Albertina, observaba de cerca su relación, preocupada por la mala influencia que aquel poeta larguirucho y bohemio podía ejercer sobre su hermana. Adelina era represiva, casi tiránica, en la supervisión de su hermana menor, a quien consideraba frágil y que estaba solo en la gran ciudad porque en la Universidad de Concepción todavía no se enseñaba Pedagogía de francés. Rubén intercedió para ayudar a la pareja. Solía acompañar a Albertina en sus paseos hasta que se alejaban de casa, y la dejaba con Pablo para que pudieran verse.

En la generación de Neruda no era extraño que los amantes tuvieran relaciones sexuales. De hecho, los estudiantes anarquistas propugnaban prácticamente un movimiento de amor libre, como demuestran algunos de los artículos publicados en *Claridad*. Un par de meses después de empezar su relación con Albertina, Neruda

escribió un artículo muy característico, no solo de su propio talante, sino también de la actitud chovinista predominante en los círculos socialistas dominados por los hombres. Al tiempo que cargaba contra las tradiciones «burguesas» como el matrimonio y la castidad, hablaba de las mujeres como un instrumento de gratificación sexual.

Su artículo, titulado simplemente «Sexo», comenzaba con una nota preliminar de los editores de *Claridad*: «Publicamos este artículo porque refleja un estado de ánimo fatal en todos los jóvenes y porque encierra una manifestación de protesta contra la moral cristiana».*

El artículo empezaba diciendo: «Es fuerte. Y joven. La llamarada ardiente del sexo corre por sus arterias en sacudimientos eléctricos». Cuando «el primer amigo» compartió con él el secreto de la masturbación, «el placer solitario fué corrompiendo la pureza del alma y abriéndole goces desconocidos hasta entonces». Pero aquel tiempo ha pasado. «Ahora, fuerte y joven, busca un objeto en quien vaciar su copa de salud. Es el animal que busca sencillamente una salida a su potencia natural. Es un animal macho y la vida debe darle la hembra en quien se complete, aumentándose». (Solo dos meses atrás, había encontrado a aquella hembra en Albertina, aunque hasta aquel momento ella insistía en permanecer casta).

Cuando el hombre encuentra a una mujer con quien estar, «descubre que la entrega de una de esas mujeres trae una cosa divertida, y rara; la "deshonra" de la que quiso, como él, gozando un placer para el que la naturaleza le dió un órgano. Entonces el hombre joven, que es honrado, aprende a conocer la moralidad hipócrita que inventaron para impedir la eclosión plena de sus inclinaciones físicas».

* Una obra que Neruda escribió siendo sexagenario, destinada a sus memorias, aporta luz sobre la actitud que tenía hacia la religión a sus veintitantos años, en la línea de la «protesta contra la moralidad cristiana» en un país muy católico. En ese texto, explica que, durante siglos, sacerdotes de todos los ritos e idiomas han vendido parcelas del cielo, junto con todos sus servicios: agua, luz, buena televisión, el confort de una conciencia tranquila. Sin embargo, lo curioso de esa propiedad «donde habita un ser terrible llamado Dios» es que nadie la ha visitado nunca. Pero ellos siguen vendiéndolas, mientras el precio del metro cuadrado «del aire celestial o de la tierra divina» sigue subiendo. El poeta afirma: «Desde muy niño me rebelé contra este reino siempre invisible y contra los extraños procedimientos de los diferentes dioses».

Al parecer sin otro recurso, acude a una «casa de placer», pero el joven «es puro, reduce su necesidad natural y desprecia compadeciendo, la máquina que ha de darle el placer a tanto la hora». Menospreciando las leyes, «siente deseo de volcar su rabia sobre los que le dieron el deseo ancestral que lo amarra como un gancho enorme, a la vida».

Unos dos meses después de la publicación del artículo, Albertina estuvo de acuerdo en consumar su relación. Con sus ojos fijos en ella, observaba aquel cuerpo de mujer, como escribiría más adelante en *Veinte poemas de amor*, con sus blancas colinas, muslos blancos abriéndose por primera vez. Quería socavarla y alcanzar el fondo de la tierra.

Sin embargo, siguiendo un patrón que acabaría siendo habitual, mientras tenía entre sus brazos a una de sus amantes seguía deseando a otra que se hallaba lejos: en este caso, a Teresa León Bettiens, que seguía viviendo en Temuco. La reina de las fiestas de primavera de 1920 de aquel pueblo seguía intrigada por el curioso poeta, a pesar de que sus padres lo habían llamado «buitre». A veces se veían cuando Neruda volvía al sur por vacaciones, como lo hizo durante los primeros meses de 1923 (la estación veraniega en América del Sur).

Aquel sería un año fundamental para Neruda: se había establecido en la capital y estaba iniciando la redacción de *Veinte poemas de amor*. Sin embargo, casi la mitad de los poemas pertenecían a Teresa, unos versos suscitados por el tiempo que pasaron juntos en Puerto Saavedra y por los anhelos que siguieron. El tiempo que pasó con ella en aquel pueblo hizo que Neruda elevara Puerto Saavedra a una altura mítica en su poesía. Los sueños, el amor y el sexo se combinaban en este paisaje, en que el océano se funde con los bosques, mientras florecían el cuerpo y la feminidad de Teresa. Esta era poética, natural, excéntrica, casi exótica en su espíritu andaluz, muy distinta de las mujeres que había conocido en los suburbios de Santiago. Teresa desafiaba a sus padres para estar con él, en patios llenos de amapolas, donde el río que primero le había llevado al mar fluía ahora por sus olas.

Sus cartas a Teresa son muy elocuentes:

Y yo, tú lo sabes, caigo de repente en ataques de soledad, de cansancio, de tristeza, que no me dejan hacer nada y que me ponen

amarga la vida. Para qué escribirte durante esos momentos! Y entonces, en esas horas que me cogen de improviso, qué dulce, qué hermoso es recibir cartas lejanas, de la mujer amada, de ti, y volver a querer la vida y volver a alegrarse! —Pablo.

Otra que escribió para Teresa desde Santiago en 1923 dice:

Ha llovido ayer, también hoy. Me he llenado de nostalgia. Ah, mi vida lejana! Todo lo tengo lejos, mi infancia, mis pensamientos, después tú, y las lluvias eternas cayendo sobre el techo, todo ese mundo definitivamente abandonado me ha llenado la cabeza de viejas meditaciones y viejos recuerdos.

Ámame, Pequeña. —Pablo.

Una misiva más desolada, donde su profesada devoción exclusiva a ella corre paralela a su constante profesión de lo mismo a Albertina:

Te confieso mi desencanto de todo, cuando tú tienes derecho —tendrás?— a ser mi encanto único [...]. Dímelo, nunca has pensado en estas cosas que me golpean a martillazos en el corazón? Nunca has abandonado tu cabeza de señorita para dolerte un poco del abandono de este niño que te ama? —Pablo

En algún momento de mayo de 1923, Albertina hubo de someterse a una urgente intervención quirúrgica. Al parecer, una apendicitis infectada inflamó el delgado tejido que recubre el interior de las paredes abdominales. Este agudo proceso, llamado peritonitis, puede ser fatal. Esta cirugía de urgencias era especialmente complicada en aquel tiempo; estuvo más de un mes ingresada en el hospital. Su amante se mostró entregado, visitándola todos los días que duró su recuperación.

Durante este ingreso, Neruda escribió «Hospital», un breve artículo en prosa para *Claridad*, que forma parte de una serie de doce escritos impresionistas bajo el título «La vida distante»:

Un dedo de sol amarillo que podía atravesar el cortinaje era, a menudo, el único centro de mi existencia. Lo miraba abrillantarse, distenderse, difluirse. Los gemidos de mis compañeros de sala me sacaban a veces de aquella obsedante observación, y toda la

tristeza mortal de aquellas salas de enfermos se vaciaba de súbito sobre mi corazón derrotado.

Convaleciente, recorría a pasos lentos los corredores extrañamente silenciosos. Las hermanas cruzaban a mi lado en sus trajines de todos los días y, a veces, un trémulo grito angustioso me detenía cerca de una ventana o frente al hueco de una puerta [...]. En el centro del patio las monjas tenían un altar a la Virgen: una gruta roquediza, trepada de enredaderas. Era el único punto luminoso en medio del hospital en sombras. De día y de noche estaban encendidas todas las velas de aquella hornacina, y yo iba encendiendo uno a uno mis cigarros en aquellas sagradas llamas que el viento de la noche hacía vacilar.

Cuando Albertina se recuperó por completo, sus padres le pidieron que regresara a su hogar en Lota. Antes incluso de su enfermedad, nunca les había gustado la idea de que su hija estuviera en una ciudad tan amenazadora, a más de 500 kilómetros de distancia. Por otra parte, la Escuela de Educación de la Universidad de Concepción, a solo cuarenta kilómetros de Lota, acababa de comenzar un programa propio de francés. Sus padres no veían ya ninguna razón para que Albertina estuviera en Santiago. Después de toda esta constancia por parte de Neruda, del nacimiento de tanto amor, de repente se le pidió que se mantuviera a distancia de Albertina.

Neruda se sintió aplastado por este giro de los acontecimientos. Su frustración se convirtió en una rabia difícil de aliviar. Aunque expresó muchas veces su deseo de trasladarse a Concepción, nunca lo hizo y, por el momento, la situación de Albertina sería inamovible. Naturalmente, se refugió en la poesía y su desesperación por la ausencia de su amada motivó la creación del más famoso de sus *Veinte poemas de amor*.

Su exasperación halló también un vehículo en más de cien cartas sorprendentes que le escribió a Albertina entre 1923 y 1932 (y que ella guardó). Antes de su separación, le había escrito sobre los detalles más nimios de la vida diaria y sobre pensamientos profundos. Sin embargo, inmediatamente después de su traslado a Concepción, casi todas sus cartas hablaban de forma desesperada y agresiva de cuánto la necesitaba. La correspondencia se volvió bastante desagradable. La mayoría de las cartas comenzaban con un ataque a Albertina, un reproche, que casi siempre se convertía después en un apaciguamiento

y una suave declaración de cuánto la amaba. Neruda combinaba estas misivas con bellas ilustraciones, como dibujos que surgían de la palabra «beso». Quizá esperaba hacerla sentir culpable por inspirar su obsesión y producirle este dolor. La llamaba «cucaracha fea», simplemente «fea» y otras varias veces, «mala mujer». Sus apodos para Albertina parecían remontarse a su descubrimiento del bosque en su infancia: Lombriz regalona, Lombriz zalamera, Niña de los secretos, Rana, Culebra, Araña, Cucaracha, Mala pécora, Muñeca adorada, Pequeña sinvergüenza, Mi niña fea, Mi niña bonita, Ratoncita, Caracola, Abeja, Querida mocosa de mi alma.

En las cartas más antiguas podemos ver los ingredientes emocionales y lingüísticos de algunos de los poemas que aparecen en *Veinte poemas de amor*. Mientras Albertina estaba en Concepción, en una carta fechada el 16 de septiembre de 1923, Neruda le confía: «Yo, tendido en el pasto húmedo, en las tardes, pienso en tu boina gris, en tus ojos que amo, en ti». Más adelante, en el Poema VI, toma la misma imaginería de la carta y ahonda en ella, convirtiéndola en un poema dinámico de varios niveles:

> Te recuerdo como eras en el último otoño.
> Eras la boina gris y el corazón en calma.
> En tus ojos peleaban las llamas del crepúsculo.
> Y las hojas caían en el agua de tu alma.
>
> Apegada a mis brazos como una enredadera,
> las hojas recogían tu voz lenta y en calma.
> Hoguera de estupor en que mi sed ardía.
> Dulce jacinto azul torcido sobre mi alma.

En la misma carta en que menciona su boina gris, Neruda declara: «Pequeña, ayer debes haber recibido un periódico, y en él un poema de la ausente (tú eres la ausente)».

El poema al que acaba de referirse se había publicado en *Claridad* seis días antes:

> A ti este arrullo, Pequeña, donde estés, donde vayas.
> Caliente río trémulo, la ternura moja mi voz, mi voz que te
> nombra.

Por ti, más lejos que los arreboles lejanos, y las montañas lejanas,
y las estrellas lejanas, por ti, más lejos miro, más lejos.

...

La ausente, la que cierra los párpados, al otro lado de la sombra.
Te hablo y mi voz te llama, Pequeña. No te vayas, no te vayas
nunca.

Esta idea de que invocar su ausencia hará que ambos estén más
presentes, se hace evidente en la carta tras mencionar el poema y
su papel en él: «Te gustó, Pequeña? Te convences que te recuerdo?
En cambio tú. En diez días, una carta» Neruda admite: «Como soy
vanidoso soy muy sensible a todo eso [al hecho de que ella no le
escriba]».

Fiel a su naturaleza autobiográfica, *Veinte poemas de amor* parece
una obra compuesta a partir de muchas de estas cartas, tanto en sus
palabras como en la psicología subyacente. Esto se ve claro en una
carta posterior a Albertina, que contiene las primeras palabras del
Poema XV:

Casi siempre tengo deseos de escribirte, entonces si no recibo tu
carta me desconcierta una molestia. Es como si estuvieras pen-
sando en otra cosa mientras te hablo, o como si te hablara a
través de una pared y no oyera tu voz.

Así comienza el Poema XV:

Me gustas cuando callas porque estás como ausente,
y me oyes desde lejos, y mi voz no te toca.
Parece que los ojos se te hubieran volado
y parece que un beso te cerrara la boca.*

Años más tarde, Albertina relataría que, durante los días que pa-
saron juntos en Santiago, «cuando salíamos a caminar era muy ca-
llado, bueno, yo también era muy callada».

* Poema completo en el Apéndice I.

En los años transcurridos desde la publicación del libro, el Poema XV puede considerarse el más popular, junto al XX («puedo escribir los versos más tristes esta noche»). La propia Albertina dijo que su preferido era «Me gustas cuando callas». La energía del poema está en la glorificación de la ausencia de su amada por parte de Neruda, una ausencia idealizada cuando descubrimos que el que habla en el poema lucha por aceptar que él y su amada no están juntos.*

Neruda tuvo varias musas/temas para *Veinte poemas de amor*, aunque Albertina y Teresa fueron las dos más importantes y frecuentes. En todos los poemas, la amada no está presente; cada verso es una llamada fallida a tenerla junto a él. Los poemas dirigidos a Teresa expresan una angustia que se retuerce y se hace cada vez más intensa a medida que la futilidad de su deseo por ella se iba incrementando con el tiempo. A finales de 1923, la oposición de los padres de Teresa a su relación se había convertido en un peso excesivo para ella. Neruda le mandó su última carta desde Santiago con la esperanza de hacerla cambiar de opinión:

> La vida tuya, Dios, si existe, querrá hacerla buena y dulce como yo la soñé. La mía? Qué importa! Me perderé por un camino, uno de los tantos que hay en el mundo. No será tu senda la mía, no concluirás cuando yo concluya, y mis escasas alegrías no llegarán a iluminarte, pero cuánto te he amado! Terusa, y por qué este amor grande no ha de poder llenar el vacío de esta separación?
>
> No, ya no puedo escribirte. Tengo una pena que me aprieta la garganta o el corazón. Mi Andaluza, todo se terminó?
>
> Di que no, que no, que no. —Pablo.

«Ya no la quiero, es cierto, pero cuánto la quise», se convence casi al final del Poema XX, que parece surgir directamente de su carta a

* El tema de la «ausente» se encuentra también en uno de sus apodos para Albertina, «Netochka». En la primera novela (inacabada) de Dostoyevsky, Netochka Nezvanova, Netochka es una joven huérfana con una vida de penurias. Como Neruda podría saber, «Netochka Nezvanova» significa «Doña Nadie, sin nombre» en ruso; Neruda habría visto a Albertina como alguien que «está como ausente», que no es nadie pero posee todos los pensamientos de él, que en teoría no tiene nombre pero está muy presente. En una entrevista de 1983, Albertina contó que su apodo favorito era Netochka.

Teresa. La frustración cósmica se extiende por un paisaje nocturno en el que Neruda podría «escribir los versos más tristes» (como «Es tan corto el amor, y es tan largo el olvido»). «Pero tal vez la quiero», está dispuesto a reconocer casi al final, aunque se ha resignado a seguir viviendo sin ella:

> Porque en noches como esta la tuve entre mis brazos,
> mi alma no se contenta con haberla perdido.

> Aunque éste sea el último dolor que ella me causa,
> y éstos sean los últimos versos que yo le escribo.

Puede que la haya perdido, pero sigue teniendo poesía, tiene todavía el poder, sirva para lo que sirva, de escribir los versos más tristes.

Sin embargo, Neruda no se resigna a perder a Albertina. Se sentía terriblemente angustiado por su ausencia, quizá porque ella no le había dado una respuesta definitiva, quizá porque no conseguía entender o aceptar que no quisiera estar con él. Sus cartas muestran su psique destrozada y su abrasadora frustración:

> Lo único que desespera en los demás es la sequedad de corazón. Figúrate que la descubra en ti, en ti que eres parte de mí mismo. Entonces me dan deseos de darle cabezazos a la pared. Eso es lo que tú crees injusticia o maldad. No, no es eso, es desesperación. Tú eres mi última esperanza. Compréndelo, tu oficio es perdonarme. Todo se compensa con el salvaje cariño que te tengo. No es cierto, mala pécora? No es cierto que tú también tienes algo de culpa? Rana, culebra, araña. Te pellizcaré la nariz.

Neruda concluye la carta con su habitual combinación de desprecio y súplica:

> Como de costumbre recibe, mocosa fea, un largo, largo beso de tu
> —Pablo

La pasión de Neruda invocaba en él una cierta crueldad, como se ve en estas cartas, una temblorosa combinación de burla,

desesperación y tierno cariño. Para Neruda, en aquel momento, a punto de cumplir los veintiuno, el amor, el odio y la posesión se entrelazan: «deseo [...] comerte con besos», le escribió en abril de 1925. Se enfurece contra el abandono, al que él era especialmente sensible por la pérdida de su madre, como se ve en sus primeros poemas. También demuestra un constante estado de necesidad y ansiedad extrema, un posible resultado de su infancia, enfermiza, frágil y triste. Se enfurece también contra figuras de autoridad como su padre, el de Albertina y los padres de otras amantes del pasado que han sido y son un obstáculo en su camino, y se enfurece contra estas mismas amantes, a quienes culpa de su dolor, como a Albertina.

Albertina dijo más adelante que se habría casado con Neruda de no haber sido por su traslado y la prolongada separación que siguió. Neruda hizo poco, no obstante, por encontrar la forma de estar con ella en Concepción. Aunque en aquel tiempo no estaba en esa ciudad, Rubén, el hermano de Albertina y gran amigo de Neruda, habría podido sin duda facilitarle el viaje y la estancia en la ciudad por medio de amigos comunes. Pero Neruda no lo intentó, quizá porque su incapacidad de estar con la «ausente», con toda la tensión emocional que ello conllevaba, era más gratificante para él y su poesía que la confrontación que suponía su presencia. Aunque el Poema XV empieza diciendo «Me gustas cuando callas porque estás como ausente», concluye:

> Me gustas cuando callas y estás como distante.
> Y estás como quejándote, mariposa en arrullo.
> Y me oyes desde lejos, y mi voz no te alcanza:
> déjame que me calle con el silencio tuyo.

A pesar de su pasión alarmante y a menudo hostil, Albertina seguía sintiéndose atraída por él. Ahora mostraba un agudo sentido del humor, y era todo un enigma, con una mente e imaginación brillantes, y con una fama y talla como voz de su generación que iba en aumento. Más aún, para 1925, Neruda había cambiado su aspecto desmañado y se había convertido en un joven apuesto, suave, incluso elegante a veces, sobre todo cuando vestía traje, abandonados ya la vieja chaqueta de ferroviario y el enorme sombrero.

En su momento, Neruda pudo atravesar los exasperantes «marcos cuadrados» de la sociedad conservadora que restringía su poderosa voluntad de amar libremente. Su compañera en esto fue Laura Arrué, otra de las musas de *Veinte poemas de amor*. Laura brillaba con un resplandor inocente. De pelo rubio y ensortijado, piel de porcelana y pómulos refinados, Diego Muñoz y otros veían en ella un gran parecido con Greta Garbo. Era también inteligente y muy aguda.

Laura vio por primera vez a Neruda en la sede de la FECh durante la fiesta de primavera de 1921, en que fue coronado como el mejor poeta. Laura tenía solo catorce años y se había sentido alborozada por la energía y el fantástico espectáculo de todo el festival, incluida la excentricidad de Neruda, que recogió su premio en total silencio.

Dos años más tarde, su hermana mayor, que también estudiaba en el Instituto de Pedagogía, la llevó a una de las primeras extensas lecturas de Neruda en la sala principal de la Universidad de Chile. Dos poemas en particular tocaron las fibras de su joven corazón: «Farewell» («Desde el fondo de ti, y arrodillado, / un niño triste, como yo, nos mira»; «Amo el amor de los marineros / que besan y se van»), y el Poema VI, sobre Albertina:

Te recuerdo como eras en el último otoño.
Eras la boina gris y el corazón en calma.
En tus ojos peleaban las llamas del crepúsculo
Y las hojas caían en el agua de tu alma.

Laura, que ahora tenía diecisiete años, pensó que su voz sonaba como la de un ganso, un poco quejumbrosa, con un lamento casi obcecado. Igual que Albertina y sus amigas, Laura solía imitar a Neruda para hacer reír a sus amigos. Sentía que aquel gemido de su voz aguda debía ser, en cierto modo, un rasgo característico de su personalidad, pero tenía algo de entrañable.

El padre de Laura era un popular poeta, culto y sensible, de espíritu abierto y que, en palabras de ella, se alegraba con todas las manifestaciones de la naturaleza. Puede que Laura heredara de él su permanente interés por el arte en cualquiera de sus formas. Lo cierto es que iba en busca de conferencias, recitales, conciertos y exposiciones de arte por todo Santiago.

En 1923, Laura estaba cursando su tercer año en un internado experimental, la progresista Escuela Normal (No. 1). Su fundación supuso un avance en América Latina, un marco educativo ejemplar que permitía que las mujeres se formaran como maestras (aunque sin mejorar su categoría en la sociedad). La escuela fomentaba vigorosamente el arte y la literatura, e invitaba a escritores, artistas e intelectuales para que presentaran y compartieran su trabajo e ideas.

La escuela decidió pedirle a Neruda que realizara una sesión de lectura y les tocó a Laura y a su compañera de clase, Agustina Villalobos, entregarle la invitación en nombre del director y el profesorado. En aquel momento, Neruda vivía en una habitación muy pequeña de una casa de huéspedes venida a menos en el 330 de la calle Echaurren. Había ido pasando por muchas residencias de aquel tipo, puesto que vivía con recursos muy limitados. Laura y Agustina lo encontraron en su habitación, echado en un colchón sobre un diván barato. Una vieja caja de azúcar hacía las veces de mesita de noche, y junto a ella una silla con ropa amontonada. Estos eran todos los muebles que poesía, puesto que había tenido que vender el resto para financiar la impresión de *Crepusculario*.

Cuando Laura y Agustina entraron tímidamente en el cuarto, Neruda sonrió y puso lentamente el libro que estaba leyendo encima de otros amontonados sobre la caja de azúcar. Le entregaron la invitación junto con un ramillete de claveles blancos. Neruda les preguntó sus nombres, en qué curso estaban y de dónde eran. Laura respondió que era de San Fernando, un tranquilo pueblo entre los Andes y la costa, a unos ciento cincuenta kilómetros al sur de Santiago. San Fernando está en la provincia de Colchagua, que en mapudungún significa «valle de pequeños lagos». El nombre conmovió a Neruda. La región posee algunos de los suelos más fértiles del país. Los abuelos de Laura poseían una gran hacienda en la que cultivaban de todo, desde cereales hasta cebollas. La abuela de Laura era inflexible en el hecho de que su familia no debía mezclar su sangre con extranjeros; ellos eran supuestamente de pura ascendencia española. Su madre, no obstante, quería algo distinto para sus hijas. Para experimentar la vida en la ciudad cosmopolita y acceder a una buena educación, Laura y su hermana mayor estaban viviendo en la gran casa de su primo en Santiago.

Es posible que a Neruda le hubiera gustado saber todo esto, pero la conversación de aquella noche se limitó a unos breves comentarios antes de que las muchachas se marcharan tras haber cumplido su misión. Neruda se sintió inmediatamente cautivado por la extraordinaria belleza de Laura. La brevedad de aquel encuentro no le permitió apreciar su lucidez y perspicacia. Tampoco supo que, aunque Laura consideraba su forma de vestir un tanto pretenciosa, también lo encontraba atractivo.

Con aquella invitación que le entregó Laura, Neruda inició una serie de visitas a su escuela, en particular a su profesora de Historia, María Malvar de Leng, que también vivía allí. Durante aquellas visitas, la maestra solía llamar a Laura para que acompañara a Neruda, con grandes voces, desde el balcón del segundo piso con vistas al patio. Pronto Laura y Neruda comenzaron a verse fuera de la escuela. Tenían que ir acompañados por la prima mayor de Laura. A sus padres no les gustaba nada la relación entre su joven hija y aquel «atroz trovador».

Era la primavera de 1923. Albertina acababa de trasladarse a Concepción. Se sabe muy poco sobre la relación entre Laura y Neruda. Él no escribió sobre ella más adelante, por respeto a su amistad con Homero Arce, futuro marido de Laura, que llegaría a ser su fiel secretario. Arce murió en 1977 a manos de agentes de la dictadura que le rompieron el cráneo. Cinco años más tarde, Laura se abrió —hasta cierto punto— en una conmovedora autobiografía: «Amé a Pablito un tiempo corto y violento».

El 14 de febrero de 1924, desde Puerto Saavedra, Neruda le escribía a su héroe Carlos Sabat Ercasty: «He terminado aquí mi nuevo libro *Veinte poemas de amor y una canción desesperada*, que pienso publicar en el mes de abril». Por fin estaba preparado, pero ahora tenía que encontrar una editorial. Con este libro quería llegar a un público más amplio y conseguir un reconocimiento mayor que con *Crepusculario*. Estaba siendo muy ambicioso y se dirigía únicamente a editoriales bien establecidas y con prestigio, esperando que los lectores de poesía tradicional vencieran su asombro inicial por unos poemas

poco convencionales y explícitos y apreciaran el lirismo puro que les era inherente.

Aun así, ensambló su trabajo para que reflejara su estilo personal, singular y vanguardista. El venerable Augusto Winter, con su abundante barba amarilla y blanca, lo ayudó a mecanografiarlo todo en la misma casa y biblioteca en la que, con los años, Neruda había leído tantos libros, junto a las costas y playas donde había visto el mar por primera vez. Ahora, mirando más allá de las propias palabras, Neruda insistió en que utilizaran hojas cuadradas de papel marrón de envolver para conseguir un aspecto distinto para su presentación a las editoriales. Winter cedió incluso al impulso de Neruda para hacer que las páginas parecieran arrugadas. El anciano poeta se sirvió del filo de un serrucho para presionar los bordes de las páginas y crear este efecto.

Los primeros esfuerzos por convencer a los editores mejor considerados fueron infructuosos, y Neruda se tomó las negativas como un agravio personal. Carlos Acuña, director y editor de *Zig-Zag*, rechazó su propuesta. A continuación, Neruda envió el manuscrito a Carlos George Nascimento. Inmigrante portugués de las Islas Azores, Nascimento había comprado una librería en Santiago en 1917 que se convirtió en un centro para escritores, críticos y otros intelectuales, y donde se reunían para analizar las corrientes literarias. Más adelante, Nascimento extendió su negocio a la publicación. Aunque acabaría siendo conocido como uno de los mayores editores de la historia literaria de Chile, en aquel momento, solo estaba comenzando como editor y declinó la petición de Neruda.

«Ah mal hombre! —le escribió Neruda a Pedro Prado—. Alguna vez le pesará; les pesará a todos». La actitud de Neruda hacia su obra durante este periodo es digna de mención: estaba completamente seguro de su calidad y obstinadamente firme en su determinación de ver cumplidas sus elevadas aspiraciones literarias. Su ambición y convicción de su grandeza —narcisismo— distinguirían e impulsarían a Neruda a lo largo de su vida. Fue también su resiliencia y tenacidad ante el rechazo lo que le permitió seguir su vocación a pesar de los denigrantes intentos de disuadirle por parte de su padre.

Pedro Prado, que ahora estaba aún más establecido como destacado poeta que cuando Neruda lo conoció recién llegado de

Temuco, presionó a Nascimento a su favor. Entonces Eduardo Barrios, uno de los novelistas más relevantes de Chile y mentor de Nascimento, le habló de «un muchacho muy tranquilo, modesto, que usa el seudónimo de Pablo Neruda. Va a ser un gran poeta. Dará que hablar algún día. No lo pierda de vista».

Dentro de los pequeños límites de su oficina y librería, Nascimento veía a Neruda como un joven pálido y delgado. El poeta apenas hablaba, sin embargo, emanaba una delicada sensibilidad y Nascimento la sentía, hasta el punto de que el editor reconocería más adelante que Neruda lo había convencido sin ni siquiera darse cuenta. Aunque Neruda era «tan flaquito y callado, se salía con la suya», recordaba Nascimento años más tarde. En persona, Neruda no solo consiguió convencer a Nascimento de las inherentes virtudes de los poemas de la recopilación, sino también de que publicara el libro en el formato que quería: grande y cuadrado, una edición cara porque las medidas del papel estaban fuera de los estándares normales. Aquella forma cuadrada había provocado recientemente una pequeña revolución en el diseño de los libros de poesía. La obra de Neruda sobresalía en el escaparate de la librería, señalando la diferencia entre una poesía vanguardista y la antigua prosa normal, antes incluso de que se leyera una sola línea.

En junio de 1924, un mes antes de que Neruda cumpliera los veinte, el libro estaba a la venta. Probablemente, Nascimento hizo una primera tirada de menos de quinientos ejemplares, pero, cuando Neruda tomó uno de aquellos libros recién salido de la prensa, con sus noventa y dos páginas entre dos tapas de papel grueso, su corazón se aceleró triunfante. Había dedicado una buena parte de su joven vida al desarrollo de aquel libro, cuyos poemas había gestado durante casi una década, en la que había emprendido «la más grande salida de mí mismo: la creación, queriendo iluminar las palabras». Ahora lo había conseguido. Y no lo había hecho con un libro de poemas juveniles publicado por una editorial estudiantil, sino con lo que él consideraba un «verdadero» libro de poesía publicado por una editorial que, aquel mismo año, fue la primera en sacar, en Chile, un libro de su antigua mentora, Gabriela Mistral.[*]

[*] *Desolación*. El Instituto de las Españas de Nueva York había publicado una versión más pequeña del libro en 1922.

En este libro, Neruda desarrollaba un estilo poético con el que iluminaba las palabras de un modo revolucionario, atestándolas de imaginería y emoción. Este «gran salida» de su ser creativo solo se produjo cuando se permitió abandonar una forma de escribir que reflejaba demasiado estrechamente a la de Sabat Ercasty. Neruda había dejado a un lado aquel estilo para revelar una nueva potencia. En su momento, llevar a cabo aquella ruptura había sido angustiante, pero en lugar de estancarse en su malhumor, Neruda se tragó el orgullo y guardó los antiguos poemas en un cajón. Siguió forjando y triunfó.

El libro generó entusiasmo desde el comienzo. Para la generación de Neruda, se convirtió en un inmenso acontecimiento cultural que atravesaba las restricciones formales que habían venido definiendo la poesía latinoamericana, para emplear un lenguaje nuevo, franco, muchas veces brutal y brutalmente bello. Aquel libro causó un impacto especial en el ámbito estudiantil; lo leían incluso los estudiantes de ingeniería. Para muchos, no bastaba con leer y releer aquellos versos. Tenían que leerlos en voz alta, cuando comían con los amigos, o solos con la puesta de sol. En poco tiempo, los amigos de Neruda y muchas otras personas habían memorizado una gran parte del libro. La gente llenaba los recitales de aquellos poemas en los teatros y otros espacios, y no necesariamente los que realizaba el propio Neruda, sino también los que llevaban a cabo rapsodas profesionales que de inmediato incluyeron *Veinte poemas de amor* en su repertorio.

Fue un libro que marcó aquel tiempo y fue, a su vez, marcado por él. Los jóvenes de aquella generación se descubrían a sí mismos en los poemas, se reconocían en ellos. Se identificaban con el amor que estaban leyendo. En aquellos años, las mujeres jóvenes habían comenzado a afirmarse en la escena social. Los años veinte fueron un periodo de florecimiento de la libertad sexual en muchas partes del mundo; eran años propicios para un libro que le hablaba al movimiento de revolución sexual entre la juventud chilena.

La popularidad de Neruda se disparó. El potencial de nuevas musas para el poeta se multiplicó con las oleadas de seguidoras incondicionales que se desataron con *Veinte poemas de amor*. Había recorrido un largo camino desde aquel ensayo publicado en *Claridad* en el que lamentaba que solo le estaban permitidas las relaciones sexuales con unas prostitutas que no podía permitirse. El estudiante activista

José Santos González Vera escribió que las mujeres leían los poemas de Neruda y «en seguida, querían un recuerdo suyo». Sin embargo, durante este periodo, aunque el poeta parecía disfrutar de la intensa atención de muchas mujeres, el solo pensaba en Albertina y Laura.

Neruda había querido siempre que *Veinte poemas de amor* no solo despertara el interés de la generación más joven, sino también de lectores más maduros habituados a la poesía tradicional. Del mismo modo que las editoriales dedicadas a un público más amplio se negaron a publicarle, la difusión del libro se topó también con la resistencia de estos mismos lectores. En *Zig-Zag*, cuyo editor había declinado publicar la obra de Neruda, el escritor y profesor de literatura Mariano Latorre escribió una reseña negativa de *Veinte poemas de amor*. Declaraba que el libro «no convence» que «su dolor, su desesperación, es demasiado retórico, demasiado cerebral». Latorre no hallaba en el libro ninguna furia verdadera, ninguna explosión, «no hay un grito en el que el poeta se abandone y el verso adquiera esa intimidad dolorosa y simple que se advierte en Verlaine».

En un artículo sobre la actividad literaria de Chile en 1924 publicado en la respetada revista *Atenea*, otro crítico, el sacerdote agustino Alfonso Escudero, concluía que a los versos de Neruda les «falta el agua de la emoción». Ni siquiera Alone, que había financiado la publicación del primer libro de Neruda y mantenido correspondencia con el joven poeta, estaba convencido de los méritos del nuevo volumen. En su reseña en *La Nación*, Alone explicaba que en *Veinte poemas de amor* «domina cierta especie de sequedad entrecortada, casi dolorosa, una violencia de expresión, hija tal vez del excesivo afán de novedad». Aunque esto podía haber funcionado con otros, no convenció a Alone. «Las mujeres siempre encuentran hermosas las palabras de amor que se dirigen a ellas; pero nosotros las hallamos (éstas) desconcertantes, faltas de sentido, desorientadas». Al hablar en primera persona del plural, Alone parece separar las opiniones de dos generaciones, y las de los hombres de las de las mujeres. Alone seguía diciendo: «Comprendo [...] que se necesita cierta locura para hablar en versos y cantar [...] pero la locura, como todo, tiene su límite».

En conclusión, compara el libro con un campo estéril. Aunque la tierra está bien arada y floja, las semillas esparcidas por las generosas manos del poeta «Todavía no brotan, falta el agua de la emoción humana [...]. Esperemos como los labradores que siempre aplazan su esperanza para el año próximo».

El contraste entre el rechazo de la obra de Neruda por parte de los críticos reconocidos y las intensas emociones que tantos otros experimentaban con sus poemas era total.

Esta disparidad entre los críticos y el público se debía esencialmente a que los primeros no sabían cómo responder a un trabajo tan singular. Algunos lectores, entre ellos ciertos sofisticados críticos, no estaban habituados a leer poemas con alusiones sexuales tan directas. Se sentían perturbados por ellas, incapaces de aceptar el uso subliminal del sexo como herramienta poética, y especialmente en la construcción de las metáforas entretejidas a lo largo del libro. Por otra parte, el empecinamiento de los críticos (y de muchos lectores) en las alusiones al cuerpo ensombrecía aspectos fundamentales de la potencia del libro. Los poemas están más llenos de suspiros que de profesiones de amor. Aunque puede que parte del lenguaje erótico fuera fuerte y diferente, violento incluso en su dicción —«mi cuerpo [...] te socava»— los poemas en sí no son verdaderamente provocativos.

Los críticos y lectores de la vieja guardia solo percibían las imágenes literarias como un lenguaje incómodamente directo y, por tanto, lo rechazaban alegando que no era poesía culta, sino insultante y vulgar. En el folclore tradicional, especialmente representado por las canciones y danzas de la cueca chilena, y por una buena parte del arte popular de aquel tiempo, se hacía mucha referencia al cuerpo y al sexo. Pero el folclore era la «cultura de las clases bajas»; supuestamente, la poesía pertenecía a la «cultura de la clase alta». Esta separación impregnaba la mayor parte de la crítica de aquel tiempo.

Críticos como Alone y Latorre eran todavía proclives a una poesía impregnada de sentimentalismo; se inclinaba especialmente por poetas chilenos como Manuel Magallanes Moure y Max Jara. El último libro de Jara, publicado solo dos años antes de *Veinte poemas de amor*, había cautivado a Alone, a Latorre y a otros con su melancolía. A pesar de la deliberada elaboración de este sentimiento —precisamente lo que Neruda intentaba evitar en sus

obras— los críticos se aferraban a estos poemas como los represen-
tantes ideales de la cultura de las clases altas chilenas. No estaban
muy seguros de lo que tenían que hacer cuando ese «campesino» Pa-
blo Neruda, que no era más que un muchacho, pretendía rebajar, si
no eliminar, la separación entre los escalafones, para escribir poesía
seria y de calidad al alcance de todos.

Aunque los críticos se mostraban horrorizados por el crudo ero-
tismo de sus versos, Neruda no era el primer poeta sudamericano
de renombre que utilizaba este tipo de imaginería. En los años que
mediaban entre el cambio de siglo y la publicación de *Veinte poemas
de amor* en 1924, dos poetisas influyentes y revolucionarias, del otro
lado de los Andes ya habían escrito poemas eróticos que conectaban
también de forma visible el cuerpo y el alma. Las veneradas uru-
guayas Delmira Agustini y Juana de Ibarbourou —la última tan
popular por todo el continente que se la conocía como Juana de
América— saturaban de estos temas sus poemas de elevado conteni-
do sexual. Aun así, para los críticos (y muchos lectores) de Santiago,
estas mujeres estaban fuera de su órbita y no las consideraban lo
suficientemente relevantes como para poner en jaque la definición de
poesía, como sí estaba haciendo aquel joven de su propio territorio.

Los críticos y otros lectores tenían también un problema, con
el lenguaje desarrollado por Neruda, no solo por su erotismo, sino
porque sus expresiones y metáforas sonaban muy distintas: «Inclina-
do en las tardes tiro mis tristes redes / a tus ojos oceánicos» (Poema
VII), o «Pensando, enredando sombras en la profunda soledad [...].
Pensando, soltando pájaros, desvaneciendo imágenes, enterrando
lámparas» (Poema XVII). Las formas de los poemas iban también
cambiando a lo largo del libro, lo cual era un tanto perturbador para
algunos y cautivador para otros.

En su importante obra, *La poesía de Pablo Neruda*, René de Costa
subraya otros rasgos fundamentales que molestaban a los lectores,
aunque impulsaban la potencia del libro. *Veinte poemas de amor*,
centra su preocupación en el presente; es de hecho el verdadero mo-
mento de la experiencia melancólica al que apunta Neruda. Cada
poema del libro suena como un monólogo en que el poeta parece
estar hablando consigo mismo. Escribe en poesía pensamientos no
expresados anteriormente, casi siempre dolorosos y reprimidos en
su interior. La intensa concentración de este sentimiento silenciado

alienta la intimidad confesional de la voz del poeta. Esta es, escribe de Costa, una razón subyacente por la que *Veinte poemas de amor* sigue siendo una obra tan poderosa para el lector moderno como lo fue cuando se publicó.

Neruda ancló estos métodos no tradicionales de composición en recursos literarios esenciales con una determinada métrica, esquemas de rima, rima interna y repetición. Todo el trabajo que realizó escribiendo alejandrinos durante su adolescencia en Temuco le permitió formar estas intrincadas construcciones, añadiendo precisión al lirismo. Estas enmarcan el poema de modo que cuando las presiona, la tensión hace que las líneas salten de la página.

La poesía de Neruda se adentró en el mismo territorio que ocuparían los pintores expresionistas y muralistas monumentales como David Alfaro Siqueiros y Diego Rivera. Sus poemas eran figurativos y realistas, pero dimensionalmente épicos. Neruda tenía grandes aspiraciones para el libro y este consiguió cumplir su principal objetivo, que era comunicarse con un grupo más amplio de receptores. Si la poesía tradicional chilena pudiera compararse con la música de cámara, el libro de Neruda sería un concierto de esta música llenando un estadio. La publicación de *Veinte poemas de amor* fue un verdadero fenómeno.

Desde principios de siglo, cada vez más personas sin gran formación académica leían poesía que, por otra parte, era cada vez más asequible. Cuando el libro de Neruda comenzó a circular, alcanzó a lectores de diversos orígenes sociales, sobre todo a las clases inferiores y muy especialmente a las medias bajas que representaban un sector significativo de la sociedad chilena. En Chile no se había devorado nunca un libro con tanta pasión.

A pesar de la fantástica acogida por parte del público en general, psicológicamente, Neruda no podía superar el rechazo de los críticos y profesores universitarios, aunque sus compañeros habían escrito reseñas muy positivas. El hecho de que Alone no entendiera su trabajo fue un duro golpe para Neruda, que se sentía frustrado e impaciente.* Diego Muñoz intentó razonar con él una noche en

* Años más tarde, Alone reconoció que su reseña negativa se debió a que estaba «seducido y un poco tiranizado por el espíritu francés». Entonces pensaba que «fuera de la claridad, la sencillez y el orden, no hay salvación».

un bar, diciéndole que, al margen de los críticos, el propósito de la literatura está en su capacidad para comunicar lo que uno siente y empoderar a otros mediante el lenguaje para que, también ellos, puedan comunicar y expresar lo que sienten. La vieja guardia —los Alone y los Latorre— necesitan su tiempo para asimilar las revoluciones literarias. «Tus *Veinte poemas de amor*... no necesitan ninguna explicación, ningún guía que explique lo que tú has querido decir porque está claramente dicho».

Muñoz instó a Neruda a olvidarse de los críticos formales. Pero las críticas ya habían hecho su efecto. Neruda se deprimió de nuevo y se defendió públicamente con una carta abierta bastante atrevida, rayando la agresividad, que apareció en *La Nación*, el periódico en que Alone había publicado su reseña negativa. Su título era «Exégesis y soledad» y decía:

Emprendí la más grande salida de mí mismo: la creación, queriendo iluminar las palabras. Diez años de tarea solitaria, que hacen con exactitud la mitad de mi vida, han hecho sucederse en mi expresión ritmos diversos, corrientes contrarias. Amarrándolos, trenzándolos, sin hallar lo perdurable, porque no existe, ahí están veinte poemas de amor y una canción desesperada [...] algo he sufrido haciéndolos...

Traté de agregar cada vez más la expresión de mi pensamiento y alguna victoria logré: me puse en cada cosa que salió de mí, con sinceridad y voluntad.

De hecho, Neruda recibió pocos ataques de los críticos, y la sensación popular era positiva. Carlos George Nascimento había amortizado el riesgo asumido. Aunque en aquel momento el éxito del libro se debía en gran parte al escándalo que suscitaba, era éxito al fin y al cabo. Y seguiría siéndolo: en el futuro, la divulgación de *Veinte poemas de amor* seguiría creciendo hasta convertirse en uno de los libros de poesía más populares del mundo. Para 1972, se habían vendido dos millones de ejemplares solo en español, y muchísimos más en otros idiomas. Aunque es difícil precisar las cifras de ventas en el ámbito mundial, algunos expertos consideran que están alrededor de los diez millones de ejemplares.

Recordando a Neruda un año después de su muerte, el influyente escritor argentino Julio Cortázar, nos ofrece una incisiva idea de lo

que supuso este libro. Eran muy pocos los que conocían la existencia de Neruda cuando *Veinte poemas de amor* llegó a Buenos Aires. Pero aquel libro:

> Bruscamente nos devolvía a lo nuestro, nos arrancaba a la vaga teoría de las amadas y las musas europeas para echarnos en los brazos a una mujer inmediata y tangible para enseñarnos que un amor de poeta latinoamericano podía darse y escribirse *hic et nunc*, con las simples palabras del día, con los olores de nuestras calles, con la simplicidad del que descubre la belleza sin el asentimiento de los grandes heliotropos y de la divina proporción.

Aquella sexualidad sin eufemismos fue clave, como lo fue la ruptura con la tropología tradicional europea y el cambio a un nuevo lenguaje poético que representaba un erotismo y una voz propiamente latinoamericanos. El erotismo —que incluye una sutil representación de sexo oral— no es algo que simplemente se vierte en la página escrita, sino que entrelaza el cuerpo y el alma. El alma está presente íntima y dolorosamente y el corazón abierto de par en par. La mayoría de los poemas hablan de las tragedias del amor, de sus anhelos y desesperación. No son expresiones estereotipadas que pretenden captar o estimular a la persona deseada.

La efectividad de Neruda para combinar estas cosas se debe en parte a los recursos literarios que aplicaba con tanta destreza. El libro comienza con cuatro estrofas de alejandrinos. y con una serie de metáforas y comparaciones sencillas y vívidas: otro rasgo peculiar de Neruda. Las primeras líneas del Poema I dicen:

> Cuerpo de mujer, blancas colinas, muslos blancos,
> te pareces al mundo en tu actitud de entrega.

Comparar a las mujeres con la naturaleza no era nada nuevo, pero Neruda lo hace con una nueva riqueza e intensidad. Casi todos los poemas del libro presentan diversos paisajes diurnos o nocturnos como elementos integrales.

La mujer, como el mundo, está plenamente dispuesta. Aquí, Neruda parece contemplar a Albertina (supuestamente) antes de tener relaciones sexuales. Dirige su atención directamente a ella, que

yace ante él en su «actitud de entrega». Entrega es la dación de algo y es también rendición, o la cesión del propio ser.

En las líneas siguientes, él penetra su cuerpo, su mundo, conectando profundamente con ella:

> Mi cuerpo de labriego salvaje te socava
> y hace saltar el hijo del fondo de la tierra.

Su angustia se basaba en la esperanza de un alivio carnal:

> Fui solo como un túnel. De mí huían los pájaros
> y en mí la noche entraba su invasión poderosa.
> Para sobrevivirme te forjé como un arma,
> como una flecha en mi arco, como una piedra en mi honda.

Dispara su saeta fálica, en venganza por su corazón herido:

> Pero cae la hora de la venganza, y te amo.
> Cuerpo de piel, de musgo, de leche ávida y firme.

El drama recuerda sus cartas a Albertina: venganza, seguida por declaraciones de amor. De nuevo Neruda describe a una Albertina ausente mientras él acomete los «vasos» del pecho. Él intenta llenar esta ausencia y ella gime:

> Ah los vasos del pecho! Ah los ojos de ausencia!
> Ah las rosas del pubis! Ah tu voz lenta y triste!

Pero su orgasmo no le satisface:

> Cuerpo de mujer mía, persistirá en tu gracia.
> Mi sed, mi ansia sin limite, mi camino indeciso!
> Oscuros cauces donde la sed eterna sigue,
> y la fatiga sigue, y el dolor infinito.

A pesar de un público que comparte sus aspiraciones, y de los grandes elogios que recibió *Veinte poemas de amor*, la fatiga y la

aflicción siguieron persiguiendo a Neruda. Con veinte años cumplidos y la aceptación de una vida de éxito literario, había otro asunto que comenzaba a hacerse acuciante, algo que acosaba su vida y esperanzas para el futuro: la necesidad de ganarse la vida.

GALOPE MUERTO

> Cada día tengo que conseguirme dinero para comer. He sufrido mi poco, mi chiquilla, y he estado con ganas de matarme, de aburrido y desesperado.
>
> —Carta a Albertina Azócar, 26 de agosto de 1925

Cuando en mayo de 1925, Rubén, el hermano de Albertina, regresó a Chile tras un viaje a México, encontró a su amigo Neruda triste y abatido. A pesar del éxito de *Veinte poemas de amor y una canción desesperada*, «la situación anímica de Pablo era angustiosa y desconcertada», escribió Rubén.

Las frecuentes cartas que Neruda envió a Albertina durante aquel periodo demostraban su inquietud. Una de estas misivas pone especialmente de relieve su estado mental. Neruda la escribió durante una difícil visita a sus padres en Temuco, el 24 de septiembre de 1924, «por la noche, junto al fuego».

> Amargos han sido estos días, mi pequeña Albertina. Crisis nerviosa o reunión de porquerías, ya no me aguanto solo. Me desespero, me afiebro. Anoche leí dos largas novelas. Ya amanecía y aún me revolcaba en la cama como un enfermo [...]. Por qué mi madre me parió entre estas piedras? Y agotado como estoy no tengo fuerza para tomar el tren [de regreso a Santiago].

Rubén había observado que eran tres las cosas que hacían sufrir a Pablo: «dinero, amor y poesía».

En cuanto al amor, Neruda seguía furioso y obsesionado con Albertina, que estaba estudiando en Concepción. En marzo de 1925, durante las vacaciones de verano en Temuco, Neruda le había escrito otra carta desde el escritorio de su infancia. Las palabras que escogió para la salutación fueron «Mocosa fea». Le dijo que no sabía lo que le estarían diciendo sobre él, pero que, fuera lo que fuera, era irrelevante porque él la amaba.

Quizá había oído decir que se había acostado con la joven Laura Arrué o con otras muchachas: «Tú sabes que me gusta divertirme [...]. Mi corazón te pertenece, mi pequeña cukaracha, hebra por hebra, hasta las raíces. Lo demás, puede importarte?».

Le preguntaba por sus planes para regresar a Santiago. «Yo creo que debes hacer esto: aprovechar la esperanza que tu padre tiene en ti, hablar con él en serio, y decirle que irremediablemente debes estudiar [en Santiago] [...] ganártelo, conquistártelo». Le instaba a escribirle concluyendo su carta: «piensa que cada día necesito saber de ti, perra querida».

Ninguna palabra de Neruda podría hacer que Albertina se enfrentara a su padre. Por su parte, no parece que él hubiera pensado nunca en trasladarse a Concepción, aunque acogía una de las mejores universidades fuera de Santiago.

Para Albertina, Neruda seguía siendo alguien intrigante y seductor. Aunque la insultaba sin cesar en sus cartas, envolvía sus escarnios con tiernas expresiones de cariño. Había demostrado su devoción visitándola cada día en el hospital después de su operación. Le había escrito poemas extraordinarios. Tenía una mente eminente, era un hombre apuesto, y, naturalmente, ahora tenía una gran reputación como joven y asombroso poeta.

Aunque una parte de su mente estaba fija en la inalcanzable Albertina, Neruda seguía locamente enamorado de Laura Arrué en Santiago. Después de graduarse en la escuela secundaria, Pablo y Laura comenzaron a verse con frecuencia. Según sus amigos, ella tenía una belleza «celestial» y un talante encantador; era brillante y estaba iniciando una exitosa carrera en la enseñanza. Según parece, su relación tuvo desde el principio una dimensión sexual. En 1924, él le dio a ella un ejemplar de *Veinte poemas de amor*. «Escóndelos

bajo el colchón —le dijo él—, no te lo vayan a pillar tus tías porque te lo rompen».

Sin embargo, durante su romance con Laura, Neruda seguía escribiendo frecuentes cartas a Albertina en Concepción. Un año después de la publicación de *Veinte poemas de amor*, su correspondencia con ella seguía coincidiendo con sus versos. «Ah —le escribió a Albertina en abril— si supieras, mi mujercita querida, el deseo loco de tenerte junto a mí [...] de comerte con besos más inmensos que esta ausencia».

Neruda acompañó fielmente a Laura al Ministerio de Educación cuando fue a informarse sobre su próximo nombramiento como docente, ayudándola a conseguir la posición que merecía. El puesto estaba en una pequeña escuela en el pueblecito de Peñaflor, a unos treinta y cinco kilómetros al sudoeste de Santiago. Aunque la distancia era relativamente corta, la logística del transporte dificultaba que Neruda pudiera visitarla a menudo. Tenía que tomar un tren a las ocho de la mañana hasta Malloco, y continuar el trayecto en un carro tirado por cuatro percherones. Pero merecía la pena sorprender a Laura. La zona de Peñaflor era famosa por su abundante vegetación y arroyos, grandes parques entre haciendas de más de un siglo, rebosantes de flores. Neruda regresaba a Santiago antes del anochecer, emocionado y sonriente, con ramos de madreselvas y lilas en las manos.

A medida que su romance se hacía más intenso, se acrecentaban también los obstáculos entre ellos. Igual que en el caso de Amelia y Teresa, los padres de Laura tomaron medidas para evitar que su hija de dieciocho años se acostara con un afamado y bohemio poeta donjuán. Llamaron a la familia propietaria de la residencia de Laura y les pidieron que vigilaran sus movimientos para impedir que los amantes se vieran.

Indignado y furioso, Neruda conspiró para secuestrar a Laura, con su consentimiento. Su compañero en la operación fue Eduardo Barrios, el mismo escritor que le había ayudado a convencer a Carlos Nascimento para que publicara *Veinte poemas de amor*. Este tenía un automóvil, que era la clave de la operación. Ambos esperaron hasta la medianoche, y realizaron la señal convenida, encendiendo intermitentemente los faros del coche. Pero Laura había perdido el valor para intentar este desafío. Aunque en un principio

la idea le había parecido emocionante y romántica, sus potenciales repercusiones eran demasiado graves. Los escritores esperaron y esperaron, pero Laura no salió. Neruda volvió a Santiago, retraído y desilusionado.

Su situación económica era tan desesperada como su vida amorosa. A pesar de la gran popularidad de *Veinte poemas de amor*, el número de ejemplares vendidos era exiguo y los derechos de autor, representaban una miseria. Cuando José del Carmen supo que su hijo había abandonado los estudios, dejó de enviarle su asignación.

Por petición de Neruda, Nascimento lo contrató para elaborar una antología de obras selectas del socialista francés y Premio Nobel, Anatole France. Pero con aquel dinero no pudo vivir mucho tiempo. Escribir para *Claridad* no era suficiente, ni tampoco los ingresos de los artículos que le pedían de vez en cuando los principales periódicos. Puesto que no se iba a graduar en el Instituto de Pedagogía, no disponía de credenciales para enseñar formalmente, y tampoco lo hacía de forma extraoficial. Sí recibía una cierta compensación por sus recitales y charlas, pero no se dedicaba activamente a buscar este tipo de servicio remunerado.

Aunque su hermana, Laura, actuando de intermediaria, le hacía llegar pequeñas cantidades de dinero de su madrastra, para poder comer en el día a día, Neruda seguía dependiendo tanto de su fama en el ámbito bohemio como de sus inciertas entradas de dinero. Cuando a finales de marzo de 1925 volvió a Santiago desde Temuco, ni siquiera disponía de una habitación en una pensión que pudiera llamar suya. Se planteó salir de Chile, pero no tenía los recursos para hacerlo.

Entretanto, Nascimento deseaba publicar más trabajos de su poeta estrella y le dio un insignificante anticipo para un nuevo libro. Aunque fue una aportación económica muy limitada, para Neruda supuso probablemente un valioso estímulo en sus esfuerzos por explorar nuevos terrenos creativos.

Rubén había mencionado que, a su regreso de México, Neruda se encontraba en un estado tal que parecía que «su alma giraba sobre sí misma, tratando de encontrarse [...] deseaba renovarse en algún sentido y examinarse desde otra atmósfera y otra perspectiva». El deseo de explorarse a sí mismo, de encontrar nuevas perspectivas que le permitieran asentarse, estaba llevando a Neruda a experimentar

una vez más con su estilo; quería revitalizarse mediante el proceso creativo.

Ante una nueva encrucijada estética, Neruda volvió a avanzar por caminos inexplorados de aventura y experimentación literaria. A pesar de la singular potencia de los poemas de amor, se sentía agitado y decidido a romper con su realismo lírico y con las formas poéticas tradicionales. Había acabado con el realismo. Neruda pretendía ahora «despojar la poesía de todo lo objetivo y decir lo que tengo que decir en la forma más seria posible».

Esto le llevó al descubrimiento de una particular forma vanguardista. Carecía de rima y métrica, y prescindía de puntuación o del uso de mayúsculas en un intento de reproducir mejor la cruda expresión del subconsciente. Se esforzó por llevar su poesía más cerca aun de la «una pureza irreductible, lo más aproximado a la desnudez del pensamiento, al íntimo trabajo del alma». Neruda ni siquiera utilizó mayúsculas en el título del libro que resultó de este experimento: *tentativa del hombre infinito*. Veinticinco años después de su publicación, reflexionando en lo que le aportó aquella experiencia como escritor, Neruda llamaría *tentativa*, «uno de los libros más importantes de mi poesía».

Con *tentativa* estaba desarrollando una singular forma de escritura automática, una técnica que le permitió avanzar con éxito a partir del realismo de su poesía anterior. De hecho, Neruda expuso sus ideas sobre este nuevo proceso creativo en un artículo aparecido en *Claridad*, en junio de 1924, el mismo mes en que se publicó *Veinte poemas de amor*. Dicho artículo se tituló acertadamente, «Una expresión dispersa»:

> yo escribo y escribo sin que mi pensamiento me encadene, sin libertarme de las asociaciones del azar [...]. Dejo libre mi sensación en lo que escribo: disasociado, grotesco, representa mi profundidad diversa y discordante, construyo en mis palabras lo construido por la libre materia y destruyo al crear lo que no tiene existencia ni agarradero sensible.

El acercamiento de Neruda en este artículo está en línea con muchos de los principios del movimiento surrealista que se estaba desarrollando en París. Sin embargo «Una expresión dispersa» apareció

cuatro meses antes de que André Breton publicara el *Manifiesto surrealista* en París, lo cual muestra que Neruda iba a la par del movimiento vanguardista, si no, de algún modo, un poco por delante. Su método de escritura no era una apropiación, sino un procedimiento en gran medida propio.

El surrealismo surge del principio de que las verdaderas fuerzas creativas proceden del inconsciente y de que el arte es el principal vehículo para su liberación. Como escribió Breton en su *Manifiesto*, «se basa en la creencia en la realidad superior de determinadas formas de asociación hasta ahora inexploradas». La «omnipotencia del sueño» y el «juego desinteresado del pensamiento» son clave.

No obstante, como pone de relieve René de Costa, mientras que Breton y otros surrealistas querían captar la voz del subconsciente, Neruda solo pretendía emular su estilo. Por ello, no permitía que el flujo del pensamiento espontáneo se situara solo en la última página y filtraba tales «expresiones dispersas» mediante una cierta evaluación y revisión, mejorando la claridad de la composición y creando ciertas construcciones conscientes y temas recurrentes.*

Para Neruda, estos cambios calculados suponían un cierto salvavidas que mantenía a flote el poema, por encima de la incomprensibilidad del inconsciente profundo. Protegido de este modo, Neruda avanzó hacia la recuperación del subconsciente mediante su nueva técnica de abandonar toda puntuación y uso de mayúsculas, no solo para acercar más su poesía al «pensamiento desnudo», sino como una ayuda artística que relajaba la fluidez del discurso poético, una estructura desinhibida que refleja el marco onírico del poema.†

* En *tentativa* había más influencias y elementos de estilo que los que se encuentran tras la iniciativa de la expresión dispersa. Los poetas que el excéntrico profesor de francés de Neruda, Ernesto Torrealba, le animó a leer en el liceo, sobre todo Mallarmé y Apollinaire, conformaron el estilo, la sustancia y la visión del libro. El viaje nocturno de *tentativa* tiene similitudes con el viaje de «Le bateau ivre» (El barco ebrio) de Rimbaud. Neruda también recibió la influencia de la poesía experimental de Vicente Huidobro, un escritor chileno en el París de entonces, con once años y una generación literaria más que él. *tentativa* fue en realidad una especie de «taller poético», en palabras de Neruda, que le sirvió para explorar y experimentar con los estilos y voces de todos aquellos poetas diferentes.
† Cuando Nascimento le envió las galeradas de *tentativa*, Neruda se las devolvió enseguida, sin anotar cambios. «Ninguna errata?», preguntó el editor. Neruda respondió: «Las hay y las dejo». Neruda omitió deliberadamente las mayúsculas y los signos de puntuación (aunque sí usó tildes), pues sentía que al dejar esos fallos estaba imitando mejor los sonidos de la voz del subconsciente.

Este onirismo impregna el libro, que se centra en el viaje nocturno fantástico de un joven melancólico que se propone su propio redescubrimiento y el logro de un estado de conciencia pura. Lo acompañamos en un viaje por el tiempo y el espacio, a través de la unión y desunión con la noche, una narración poética que se desarrolla mediante quince cantos, todos ellos singularmente compuestos pero íntimamente ligados. Estos cantos se despliegan en páginas de cuarenta por cuarenta, divididos y dispuestos en cada página de forma inconsistente pero no fortuita, creando bloques en blanco que aumentan la sensación ilusoria del libro.

El hombre infinito del poema busca una unidad absoluta, una nueva realidad, una conciencia restaurada: una búsqueda que refleja la propia pasión de Neruda por descubrirse y expresarse. De hecho, este libro se ha descrito como «parte búsqueda y parte mapa interior». Y curiosamente, la búsqueda se compone por medio de un proceso creativo que comienza en los pensamientos «dispersos» y el tono inconsciente. Neruda tenía veinte años cuando comenzó a escribir *tentativa*; al comienzo del libro se nos dice que el tema del poema es «un hombre de veinte años». Vemos a este joven con su «alma desesperada», el mismo estado en que Rubén encontró a Neruda inmediatamente antes de que este comenzara a escribir *tentativa*, con su alma «giraba sobre sí misma, tratando de encontrarse».

En el primer canto, Neruda describe un tapiz casi cinematográfico del vacío nocturno por el que aquel hombre va a viajar. Pronto, como Alicia con su espejo, hará trizas su «corazón como el espejo para andar a través de mí mismo». Ahora está habilitado para viajar por la noche e intentar conquistarla para conseguir la unidad absoluta. En un clímax que se produce hacia la mitad del libro, alcanza la unión física durante una experiencia sexual con la noche, personificada en una mujer; se hace uno con la noche:

> torciendo hacia ese lado o más allá continúas siendo mía
> en la soledad del atardecer golpea tu sonrisa
> en ese instante trepan enredaderas a mi ventana
> el viento de lo alto cimbra la sed de tu presencia

Tras el éxtasis de este trascendental encuentro con la noche no está ya melancólico, sino revitalizado:

> ay me sorprendo canto en la carpa delirante
> como un equilibrista enamorado o el primer pescador

Ahora puede también ser poeta y comienza a buscar reflexivamente su ser interior:

> el cielo profundamente mirando el cielo estoy pensando
> con inseguridad sentado en ese borde
> oh cielo tejido con aguas y papeles
> comencé a hablarme en voz baja decidido a no salir

Esto conecta con la descripción que Rubén hace de la determinación del poeta de dirigir su búsqueda introspectiva. Este deseo de explorarse a sí mismo y el ansia de hallar una nueva perspectiva en que afirmarse, no solo llevó a Neruda a experimentar con el proceso creativo y el estilo, sino que se manifestaron también como elementos narrativos de *tentativa*: este pensamiento meditativo genera la narración poética.

Y aunque con el último canto da la impresión de que el poeta ha logrado lo que busca: «(estoy de pie en la luz como el medio día en la tierra / quiero contarlo todo con ternura)», fuera de la página escrita, la finalización del libro no trajo ninguna resolución inmediata a su trío de inquietudes, «amor, dinero y poesía». Aparte de los pocos situados en la vanguardia,* su nuevo libro no obtuvo la acogida popular y de la crítica que él había esperado. De hecho, en 1950, veinticinco años después de su redacción, Neruda observó que *tentativa* era «el libro menos leído y menos estudiado de mi obra». Aquel libro se había pasado por alto principalmente por su fuerte carácter

* El libro fue muy bien valorado por algunos de los principales poetas de la vanguardia latinoamericana. Huidobro lo incluyó en la histórica antología *Índice de la nueva poesía americana*, que apareció en el mismo año que *tentativa*. (Contenía también un poema de Rubén Azócar). Huidobro publicó además uno de los cantos en un número del diario francés *Favorables París poema*, que editaban él y César Vallejo.

experimental y poco convencional, lo cual, por una parte, hace de él un trabajo excepcional y rico, aunque, por otra, ha hecho que tanto lectores y críticos como editoriales (y traductores) lo hayan rehuido. No ayudó que su débil recepción quedara rápidamente eclipsada por los inmensos logros de *Residencia en la tierra*, su siguiente libro de poesía (unos logros que, como veremos, se debían en parte a su experimentación en *tentativa*).

Una de las primeras reseñas convencionales de *tentativa* la escribió Raúl Silva Castro, el exdirigente estudiantil que había sido el primero en publicar a Neruda en *Claridad*. Crítico ahora de *El Mercurio*, Silva se quejaba: «La carne y la sangre que tanto habíamos admirado en los otros libros del autor están ausentes aquí [...]. [El lector] bien podría comenzar a leer desde el final como desde el principio, o incluso el medio. Entendería lo mismo, es decir, muy poco». Alone, que no había sido excesivamente agudo en su valoración de *Veinte poemas de amor*, estaba perplejo con este último trabajo y se refería a él diciendo que «seguía el estilo del absurdo».

A Neruda le resultaba desconcertante la negativa recepción popular de *tentativa*. Pero aun así, había conseguido un hito asombroso: Como poeta conocido por su constante evolución, *tentativa* es uno de los ejemplos más sorprendentes del crecimiento poético de Neruda. Consiguió romper con los límites de las convenciones en que había sido instruido y descubrió una nueva forma de expresarse libremente, adentrándose en su mente y captando el estilo en que el lenguaje sonaba en su interior. Aunque puede resultar un poco difícil de seguir, no es una efusión total de pensamientos dispersos; el texto brilla con tensión poética y un sentido de propósito temático. De hecho, los primeros poemas de su próximo libro, *Residencia en la tierra*, se inspiró en el singular acercamiento de Neruda al surrealismo, mostrando un uso novedoso de símbolos expresivos e imágenes. Este es uno de los resultados más importantes de la experimentación de Neruda con *tentativa*: se había propuesto desarrollar un nuevo estilo y, al hacerlo, construyó la infraestructura poética esencial que serviría de puente entre el superventas poético *Veinte poemas de amor* y *Residencia en la tierra*, una obra sin precedente, influyente y con una enorme repercusión.

El propio Neruda veía este trabajo como un elemento crucial para su evolución como poeta: «Yo he mirado siempre la *tentativa*

del hombre infinito como uno de los verdaderos núcleos de mi poesía —afirmó cuando tenía cincuenta años—, porque trabajando en estos poemas, en aquellos lejanísimos años, fui adquiriendo una conciencia que antes no tenía y si en alguna parte están medidas las expresiones, la claridad o el misterio, es en este pequeño libro, extraordinariamente personal [...] dentro de su pequeñez y de su mínima expresión, aseguró más que otras obras mías el camino que yo debía seguir».

———

Las amistades fueron una nota positiva en la vida de Neruda, como muestra su relación con Rubén Azócar. Rubén era un hombre muy inteligente, y tan diligente y apasionado en su trabajo como maestro que sus amigos y alumnos lo llamaban «profesor de profesores». Aunque era popular dentro del grupo de la FECh, se mantenía al margen de los vicios del estilo de vida bohemio. Rubén tenía unas cejas imponentes, tan pobladas que sus amigos las llamaban «cejas de árbol». Directo y siempre alegre, Rubén fue una presencia estabilizadora para Neruda, uno de sus amigos más cercanos, antes incluso de su primer encuentro con su hermana Albertina.

A su regreso de México, donde había estado ejerciendo como docente, Rubén obtuvo plaza en el liceo de Ancud, un pueblo pequeño pero importante de Chiloé, una preciosa isla verde situada al sur de la costa chilena. Siempre generoso, Rubén invitó a Neruda a unírsele, con la esperanza de que el reconfortante cambio de aires de Santiago aliviara la angustia de su amigo. Se ofreció incluso a ayudar económicamente a Neruda compartiendo una parte de su salario de profesor. Desesperado por un cambio, Neruda aceptó la oferta de Rubén y se fue con él, a escribir en aquella frondosa isla.

Neruda y Rubén tomaron un tren a Concepción. Durante los pocos días que estuvieron allí, Neruda se las arregló para encontrarse a solas con Albertina. Aun así, ella no cedió a su insistente presión para que se fuera con él a Chiloé, o a algún otro lugar. Por un lado estaba su padre, pero también su propia determinación de terminar sus estudios. No quería abandonarlos para ir a vivir con él a una isla, especialmente teniendo en cuenta que ninguno de los dos tenía trabajo. Neruda se fue de Concepción terriblemente frustrado por

su incapacidad de persuadir a Albertina, ni siquiera hablando con ella cara a cara. Partió para Temuco con amargura, acompañado por Rubén.

Concepción linda con Talcahuano, la ciudad portuaria donde José del Carmen había trabajado en los diques secos y vivido su amor secreto con Aurelia Tolrá, la madre de Laura, hermanastra de Neruda. Cuando el tren de Neruda a Temuco dejó atrás a Albertina, rodaba sobre los mismos raíles que el que llevó a su padre cuando dejó a su amante, muchos años atrás.

Era invierno y la lluvia cubría el sur, recordándole su infancia en Temuco. Neruda estaba a punto de tener otra tempestuosa disputa con su padre. Cumplidos ahora los veintiuno, Neruda se preparaba como había hecho cuando era adolescente. En su casa de pionero, José del Carmen explotó con su hijo; tan encolerizado estaba que se le oía desde la calle. Quería saber por qué había dejado de nuevo sus estudios y se negaba a apoyarle mientras este dejaba su camino hacia una carrera estable y un lugar en la clase media. Y desde luego, no iba a mantenerle para que él se dedicara a escribir poesía. Si seguía empeñándose en ser escritor, tendría que valerse por sí mismo.

Después de varios días en Temuco, mientras Rubén seguía su camino a Chiloé para comenzar su docencia en el liceo, algo hizo que Neruda regresara a Santiago. No había dejado del todo la idea de ir a Chiloé; de hecho, desde la capital, le escribió a Albertina imaginando «la primera noche que durmamos juntos bajo las estrellas de Ancud». (Al mismo tiempo, y mientras seguía escribiéndole a Albertina, fiel a su naturaleza, Neruda reavivó su relación con Laura Arrué). Le contaba que había estado enfermo pero estaba pensando viajar a Chiloé en octubre o noviembre, después le suplicaba que fuera con él y le reprobaba que no quisiera unirse a él, que ni siquiera le escribiera. Habían pasado dos años desde la publicación del Poema XV, sobre el silencio y ausencia de Albertina, que termina diciendo: «Una palabra entonces, una sonrisa bastan. / Y estoy alegre, alegre de que no sea cierto». Ahora, al concluir esta carta le dice: «Una palabra tuya de franqueza, mocosa, y no me harías hacer ese estúpido viaje».

Albertina no le respondió, de modo que, a finales de noviembre, se dirigió de nuevo al sur. Tras detenerse en Temuco, Neruda siguió hasta el pueblo de Osorno. Normalmente habría podido ver, desde

el pueblo, el imponente volcán Osorno coronado por su glaciar, pero este estaba oculto por una furiosa lluvia, que lo hacía parecer tan aletargado y fuera de lugar como la actividad interior de Neruda. En una postal que Neruda le mandó a Albertina al día siguiente, este le dice que la lluvia cubría el pueblo con una inmensa tristeza. El 23 de noviembre de 1925, se trasladó a Puerto Montt, donde tomó un pequeño vapor que, por el canal de Chacao, lo llevó hasta Chiloé.

Aquel viaje fue una huida muy necesaria. Su estado de ánimo comenzó a elevarse mientras estaba en el barco, mirando la expansión de agua bajo la lluvia incesante. Aquella fue la primera vez que Neruda había dejado el territorio continental de Chile, y suponía un importante receso. La isla de Chiloé, la segunda mayor de Sudamérica, está frente a la costa chilena, justo en el límite septentrional de la Patagonia, con volcanes coronados de nieve en la distancia. Es una tierra legendaria, inspiradora de mitos y rica en folclore indígena, donde abundan los relatos de bosques de gnomos y brujas.

Estaba totalmente desconectada de la tierra que le era familiar a Neruda, especialmente de Santiago: llena de amplios lagos y densos bosques, adornados de bayas silvestres, salpicada de diminutos pudús, de menos de medio metro de altura y difíciles de ver, y con delfines frente a la costa. Chiloé está rodeada por un archipiélago de islas más pequeñas. Unas sesenta singulares iglesias de madera bordean la costa, puestas como faros para guiar a los marineros, con torres simétricas en sus fachadas y entradas abovedadas pintadas en colores que van desde los amarillos brillantes a los azules profundos. En los pueblos, casas diminutas pintadas con encantadores tonos azules, amarillos y rojos abrazan la ribera, la mayoría de ellas construidas sobre grandes pilotes de madera que se elevaban sobre los gratuitos terrenos del mar.

Rubén había alquilado una habitación «muy pasable» para los dos en el Hotel Nilsson. Solo costaba una décima parte de su salario, con lo que Rubén cubría todos los gastos de Pablo y, aquella primera noche, comieron como reyes: el mejor cordero de la Patagonia y salmón fresco, recién pescado en la zona. Se quedaban hasta tarde fumando el mejor tabaco, y mandaban sacos de ostras y algo de dinero para que sus amigos de Santiago las acompañaran con bebida. A los vecinos de Ancud les encantaban los bohemios de la capital. Hicieron muchos amigos y leían sus poemas en voz alta en la principal

plaza local. En Chiloé Neruda encontró el enriquecimiento, descanso, diversión e inspiración creativa que necesitaba.

Cuando Nascimento recibió el manuscrito de *tentativa del hombre infinito*, le dio a Neruda un pequeño anticipo para que comenzara un nuevo proyecto.* Preguntándose cómo podía resultar el experimento, Nascimento le pidió a Neruda que escribiera una obra de ficción, con la única condición de que fuera algún tipo de relato policíaco. Cuando comenzó a escribir este nuevo libro sobre Chiloé, los paradisiacos alrededores de la isla comenzaron a inspirar las imágenes y atmósfera de la novela (una continuación en cierto modo de la atmósfera onírica de *tentativa*). Por otra parte, la geografía costera del marco del relato refleja la zona de los alrededores de Puerto Saavedra, la costa de su juventud.

El habitante y su esperanza es una apasionada aventura de amor y crimen en prosa, en la oscuridad de la frontera chilena. Neruda la llamó, entre paréntesis debajo del título, «Novela» pero, indudablemente, no lo es. Se acerca más a una novela corta, formada por breves capítulos que suman solo setenta y seis páginas. Nascimento la publicó al final de aquel año, poco después de que su autor cumpliera veintidós años. Era su cuarto libro. Al igual que *tentativa del hombre infinito*, fue recibido con poco entusiasmo. No obstante, algunos le vieron méritos: en su reseña positiva publicada en *La Nación*, Alone la llamó «un triunfo».

Neruda dice en el prólogo:

Yo tengo un concepto dramático de la vida, y romántico; no me corresponde lo que no llega profundamente a mi sensibilidad.

Para mí fue muy difícil aliar esta constante de mi espíritu con una expresión más o menos propia. En mi segundo libro VEINTE POEMAS DE AMOR Y UNA CANCIÓN DESESPERADA, ya tuve algo de trabajo triunfante. Esta alegría de bastarse a sí mismo no la pueden conocer los equilibrados imbéciles que forman una parte de nuestra vida literaria.

* El trato con Nascimento, al menos la ocasión en que Neruda recibió y devolvió tal cual las galeradas, tuvo lugar en Santiago, a finales de 1925. El año escolar había terminado y llegaban las vacaciones, así que Rubén y Neruda habían regresado a casa por unos días. Neruda pasó un tiempo con Laura Arrué, pero, cuando ella se fue a San Fernando a pasar el verano con la familia, él regresó a Chiloé, donde llevaba un estilo de vida que le permitía e incitaba más a escribir.

Como ciudadano, soy hombre tranquilo, enemigo de leyes, gobiernos e instituciones establecidas. Tengo repulsión por el burgués, y me gusta la vida de la gente intranquila e insatisfecha, sean artistas o criminales.

En *El habitante*, inmediatamente después del prólogo, nos sumergimos en un rico mundo de ensueño situado en Cantalao e inspirado en Puerto Saavedra, que establece el tono sensorial de todo el libro, escrito en primera persona.

Ahora bien, mi casa es la última de Cantalao, y está frente al mar estrepitoso, encajonada contra los cerros. El verano es dulce, aletargado, pero el invierno surge de repente del mar como una red de siniestros pescados, que se pegan al cielo, amontonándose, saltando, goteando, lamentándose. El viento produce sus estériles ruidos, desiguales, según corran silbando en los alambrados o den vueltas su oscura boleadora encima de los caseríos o vengan del mar océano arrollando su infinito cordel. He estado muchas veces solo en mi vivienda mientras el temporal azota la costa. Estoy tranquilo porque no tengo temor de la muerte, ni pasiones, pero me gusta ver la mañana que casi siempre surge limpia y reluciendo. No es raro que me siente entonces en un tronco mirando hasta lejos el agua inmensa, oliendo la atmósfera libre, mirando cada carreta que cruza hacia el pueblo con comerciantes, indios y trabajadores y viajeros. Una especie de fuerza de esperanza se pone en mi manera de vivir aquel día, una manera superior a la indolencia, exactamente superior a mi indolencia.

Una de las cualidades de *El habitante* es la yuxtaposición que hace Neruda de la prosa poética y la narración realista, de modo que el estilo y la imaginería casi sustituyen a la trama. En palabras de Alone: «Es un relato y no es un relato». La historia: un ladrón de caballos encuentra a su amante muerta, desnuda sobre una cama, fría como un gran pez marino plateado. La había matado su marido, socio del ladrón, cuando descubrió que le engañaba. Entonces, el ladrón de caballos venga la muerte de su amante matando a su marido, y escapa luego por la oscura campiña de la frontera.

El «no relato» aparece mediante capas de imágenes surrealistas. Todo se produce en silencio, colándose inadvertidamente por medio

de una lluvia furiosa en los bosques, con un río que choca con un mar negro que llora, todo ello envuelto por la negrura. La estructura subyacente de esta novela corta se basa en la idea surrealista de crear dos realidades marcadamente distintas, de modo que además del «relato», Neruda crea un poder emotivo y una realidad poética, que es el «no relato», la fuerza y el valor del libro.

Sin embargo, no tuvo una buena acogida de público, ni podía tenerla. La reseña de Alone fue la única positiva entre los críticos de cierto nivel, y la mayoría de ellos pasaron por alto esta obra. Ni siquiera la talla de Neruda pudo ayudar a vender el libro. Neruda escribiría otros libros de prosa y una obra teatral, pero *El habitante* sería su única incursión publicada en el ámbito de la ficción.

En junio de 1926, Neruda estaba preparado para regresar a Santiago. Siempre elegante, quería regresar con estilo, lo cual significaba llevar unos pantalones oxford. Puesto que en aquella isla perdida nadie tenía idea de lo que eran, él mismo hubo de hacerle un dibujo al sastre. Cuando el sastre hubo hecho su trabajo, se celebró una cena en su honor la noche de su partida en el Hotel Nilsson. Rubén explicó que a la despedida de Neruda concurrieron unas ciento cincuenta personas, entre las cuales había algunos dignatarios locales.

Igual que su estado de ánimo se había elevado en el ferri que lo llevaba a Chiloé, Neruda se vino de nuevo abajo al retomar su antigua vida en Santiago. Aunque los nuevos caminos que había explorado le habían enriquecido como escritor, no habían resultado muy útiles para su estado de ánimo.

A su regreso, alquiló una habitación con dos amigos, Tomás Lago y Orlando Oyarzún, puesto que ninguno de ellos podía permitirse una habitación propia. En aquella habitación, Neruda y Lago trabajaron juntos durante varios meses en un pequeño volumen de veintiún relatos en prosa expresionista y experimental que Nascimento publicaría aquel mismo año de 1926. El título del libro, *Anillos*, reflejaba la útil fusión de ambos estilos, distintos trasfondos e intenciones vanguardistas. Su relación estaba tan bien integrada que es difícil decir de quien es cada historia, puesto que tampoco se dan indicaciones que permitan distinguirlos.

El libro se arraiga fuertemente en el paisaje, meteorología y estaciones del sur. Junto a los temas familiares de la melancolía, la angustia y la soledad, aparecen también reiteradamente el otoño, el viento que seca el alma y el mar que vuelve una y otra vez. Producida por una asociación libre, la prosa de esta obra se inflama con potente elocuencia cuando Neruda, con Lago, irrumpe en otro nuevo estilo poético. Aun hoy algunos pasajes parecen extravagantes:

Las noches del Sur desvelan a los centinelas despiertos y se mueven a grandes saltos azules y revuelven las joyas del cielo. Diré que la recuerdo, la recuerdo; para no romper la amanecida venía descalza, y aún no se retiraba la marea en sus ojos. Se alejaron los pájaros de su muerte como de los inviernos y de los metales.

Anillos nunca recibió una atención significativa, si bien su publicación demuestra lo prolífico que era Neruda. Aunque ninguno de sus primeros libros era especialmente extenso, había publicado cinco obras en tres años.

La habitación que compartían Neruda, Lago y Oyarzún estaba al final de un estrecho tramo de escaleras sobre una pequeña frutería y cafetería. Sus propietarios eran doña Edelmira y su marido, una pareja humilde y bondadosa. La señora Edelmira le servía abundantes platos de comida y mucho café cuando finalmente Neruda bajaba por la tarde. Oyarzún dormía sobre un lecho de periódicos y Neruda y Lago compartían el mismo canapé de muelles sin colchón. Con su estilo inimitable, Neruda colgaba de las paredes viejos paraguas donde escondía cartas y poemas.

Un día, Laura Arrué fue a decirle a Pablo que se marchaba de Santiago. Su madre había aparecido repentinamente a «petición» de Berta, su hermana mayor. Al parecer, Neruda se había ganado fama de donjuán, y Berta quería rescatar lo antes posible a su joven hermana del peligro de aquel poeta bohemio y vanguardista. La madre de Laura se la llevaba de vuelta a San Fernando. Laura había ido a despedirse.

Se las había arreglado para viajar sola, lo cual permitió que Neruda la acompañara a la estación. En la sala de espera Neruda le leyó

algunas líneas que acababa de escribir, una especie de carta de despedida en la que le decía lo difícil que iba a ser acostumbrarse a su ausencia:

> Apareció el otoño en el rincón del pueblo y las hojas destrozándose señalan las fechas del abandonado. Triste es la soledad. En la puerta estás tú muñeca de ojos redondos, buques de minerales doloridos, flor azul amanecida entre brazaletes y tristezas; desde lejos te tiro mi ansiedad rayada con líneas difíciles de fuego que te sorprenderá cuando salga la niña con su mamá de San Fernando.

El texto continúa con imaginería y pensamientos vanguardistas de libre asociación que Neruda había estado usando en sus libros recientes. Era un lenguaje bastante extraño para una nota de despedida, en un tono totalmente distinto de las hostiles y descaradas cartas a Albertina. No había signos de desesperación en estas palabras a su muy querida Laura, convertida en otra de las amantes que sus progenitores separaron de él.

No obstante, sus cartas a Albertina seguían siendo un tanto obsesivas y expresando la misma indignada angustia. «Yo he cruzado por tantas historias!», exclamaba en una de ellas. Había publicado nuevos libros, pero «He salido cansado de todo esto, ansioso de descansar en ti. Ésa es la impaciencia, el desaliento que me causas». Más adelante escribe: «Te tengo como si no existieras» palabras que, nuevamente, parecen salidas del Poema XV: «... estás como ausente». No obstante, como hace a menudo en su correspondencia con ella, la línea siguiente contradice totalmente este sentimiento: «Y eres una amarra, la única, en mi vida». A esta positividad le sigue de nuevo un desagradable reproche en su extraño juego psicológico de persuasión: «De verdad, a veces me gustaría que te murieras».

Neruda estaba notablemente cansado a su vuelta de Chiloé. La publicación de sus obras y su creciente fama y categoría no conseguían moderar su desaliento. «Estoy aburrido de todo pienso morirme en la primera ocasión» le escribía a Albertina el 12 de mayo de 1926. Desde un punto de vista poético, con la nueva voz que había desarrollado, Neruda se adentró profundamente en el pozo de su creciente depresión. De esta experiencia proceden potentes poemas

que formarían el primer volumen de su emblemática *Residencia en la tierra*.

Aunque Neruda estaba preocupado por la ínfima atención que había recibido *tentativa*, este hecho se debía en parte a que su nuevo poema, «Galope muerto», la había eclipsado. Este poema era un ejercicio en el que Neruda intentaba abordar el galope muerto de su estado mental. Para él era una composición muy seria con la que se proponía la perfección. Apareció en *Claridad* justo después de la publicación de *tentativa* y es uno de los poemas más importantes de la historia de la literatura española. El profesor John Felstiner de la Universidad de Stanford afirma que con «Galope muerto» Neruda consiguió una «sensación de una nueva realidad que incluía no solo los fenómenos del mundo, sino el potencial de la mente para percibirlos. "Galope muerto" es el primer intento de Neruda de encarnar —o, mejor dicho, de adoptar—esa realidad en el verso». Puesto que las experiencias mentales que pretende comunicar no son comunicables mediante el lenguaje poético heredado, Neruda inventa el suyo, un lenguaje hermético que se sirve de una imaginería simbólica, extraña y esotérica. Como la letra de una canción, aunque su significado no sea claro en un primer momento, las palabras pueden aun así ejercer una poderosa influencia sobre el oyente. «Galope muerto» sería el primer poema de *Residencia en la tierra*, que se publicaría ocho años más tarde.*

En este poema, Neruda intenta poner un cierto orden en sus sentimientos más profundos. No entiende el «interminable torbellino», de la vida que «tan rápido, tan viviente», cuando su mente está «en lo inmóvil [...] como aleteo inmenso». Solo encontrando y utilizando su perspectiva poética puede «percibir [...] ay, lo que mi corazón pálido no puede abarcar». Por medio de la poesía que, para él, ralentiza la vida, puede ahora dedicarse a darle sentido a todo. Puede contemplar, inquirir. Todo comienza a ponerse en su lugar. La claridad solo se alcanza en el acto de crear la poesía.

* El tiempo influye en la valoración de la obra por parte del lector, sobre todo en estos poemas tempranos de *Residencia*. Hoy podemos apreciar la grandeza de un poema como «Galope muerto», pero, si solo hubiéramos leído lo que la literatura había dado hasta aquel momento, estaríamos tan perplejos como quienes lo leyeron cuando se publicó. «Galope muerto» apareció en medio de la fascinación de posguerra por el existencialismo, cuando los lectores no estaban acostumbrados a la enigmática prosodia del poema, sin quizás haber leído nada parecido antes.

Neruda expresa también una extraña voluntad de resistir y adaptarse a las adversidades ante los estímulos emocionales, mentales y situacionales que giran a su alrededor (como describe hacia la mitad del poema):

en multitudes, en lágrimas saliendo apenas,
y esfuerzos humanos, tormentas,
acciones negras descubiertas de repente
como hielos, desorden vasto,
oceánico...

En lugar de limitarse a expresar su impotencia cuando se produce, se introduce directamente en el caos: «entro cantando, / como con una espada entre indefensos». Su canto —su poesía— es un arma para enfrentarse a lo que le envuelve, representa su voluntad de crear una cierta apariencia de orden.

El poema va de la negatividad a la positividad. La primera estrofa termina diciendo:

el perfume de las ciruelas que rodando a tierra
se pudren en el tiempo, infinitamente verdes.

Los últimos versos del poema dicen:

Adentro del anillo del verano
... los grandes zapallos ...
estirando sus plantas conmovedoras,

Con este estiramiento de los zapallos, Neruda decide que también él se extenderá hacia adelante. Él es como este zapallo, lleno ahora de inspiración.

Una cosa es escribir estas cosas en el papel, y otra soportar las realidades de la vida.

Para alejarse de sus temores en Santiago, Neruda visitaría Valparaíso. Más allá del puerto y las grandes plazas llenas de ornamentados edificios coloniales, aduanas e instalaciones navales, las cuarenta y dos colinas de la ciudad se elevan sobre laderas curvas y amontonadas como un anfiteatro natural. Dispuestas a lo largo de calles estrechas y tortuosas, sin ningún patrón simétrico, las casas de dos y tres pisos se desploman sobre las laderas formando un mosaico de colores, cada casa de una tonalidad distinta: magenta, topacio, aguamarina; los ricos rojos de las vides chilenas: un ramillete de tonalidades como el de una bandada de loros. Y estos colores embellecidos con resplandecientes tejados de cinc, ropas tendidas en las ventanas e incontables chapiteles de iglesias sobresaliendo como pequeños mástiles de barcos. Funiculares ingleses —pequeños tramos con cables— subiendo y bajando por las laderas más empinadas, como una San Francisco sudamericana. A Valparaíso se la conoce, de hecho, como la Joya del Pacífico, y para Neruda fue exactamente esto.

Incluso durante sus primeros años en Santiago, «el pulso magnético» de Valparaíso parecía llamarlos a él y a sus amigos. Tras toda una noche de confraternización en Santiago, podían tomar impulsivamente un tren de tercera al amanecer. Para esta variopinta cuadrilla de poetas y pintores, activistas y románticos, «Valpo» era el marco perfecto para dar rienda suelta a su efervescente locura por sus colinas y las orillas del Pacífico.

Ahora más maduro y contenido que en aquellos primeros años de activa camaradería, Neruda se dirigió a Valpo solo, huyendo de la escena en Santiago. Se hospedó con algunos nuevos amigos que había hecho: Álvaro Hinojosa, su hermana Silvia y su madre. La familia Hinojosa había extendido una invitación a Neruda y él la había aceptado en diversas ocasiones para pasar un par de días o incluso, una vez, un par de meses, no solo por la inspiración de aquel singular ambiente y la salobre brisa marina, sino también por su apreciada amistad con la familia, especialmente con Álvaro. Neruda buscaba un receso para su estado de ánimo retraído en la excéntrica cultura de Valparaíso, en la poesía de sus magnificentes colinas, calles y callejuelas serpenteantes, en la casa de sus amigos junto al océano. A pesar de la admiración que se había ganado en Santiago, en su dinámico círculo de amigos, se sentía confuso, más deprimido

que antes. El alivio que había experimentado en Chiloé era ya un recuerdo lejano. No ayudaba que tanto Laura Arrué como Albertina Azócar hubieran sido alejadas de él por sus padres. Probablemente tuvo otras aventuras románticas durante este periodo, pero nada duradero.

Álvaro era también escritor, principalmente de relatos cortos y columnas. Nunca llegó a escribir la gran obra a la que aspiraba y nunca publicó ningún libro. Pero para Neruda esto era inconsecuente. Lo que sí era de gran importancia era el ejemplo de disciplina y compromiso para escribir que veía en Álvaro. Todas las mañanas que Neruda pasó en su casa, vio a Álvaro, sin salir de la cama, con unas gafas encaramadas en la jorobilla de la nariz, pulsando frenéticamente las teclas de su máquina, consumiendo todas las resmas de papel que caían en sus manos.

Álvaro fue también una importante influencia literaria para Neruda, especialmente por su entusiasta promoción de las obras de James Joyce. La teoría estética de este autor irlandés llegaría a ser clave, tanto para el desarrollo artístico de Neruda en su juventud, como para su propia estética, tal como se revela en *Residencia en la tierra*.

La primera vez que visitó a los Hinojosa, Álvaro advirtió a su familia que no se preocuparan por darle conversación porque Neruda no era muy hablador. Naturalmente, todos estuvieron de acuerdo, aunque su madre consideró que aquel era un extraño rasgo para un huésped. Sin embargo, una noche que Neruda llegó tarde a casa encontró que la señora Hinojosa todavía no se había acostado y comenzó a hablar con ella espontáneamente. Estuvieron charlando mucho rato. Cuando Sylvia le preguntó más tarde de qué habían hablado, su madre respondió: «De negocios. Es un muchacho encantador».

Aunque Neruda estaba mentalmente aletargado, a veces andaba durante horas. Caminaba sin rumbo por las colinas, asomándose a las sinuosas travesías que cruzaban horizontalmente las calles, sin saber lo que encontraría tras las casas lapislázuli o verde agua. A veces se sentaba simplemente en alguna plaza con los marineros o bajaba por la calle adoquinada para mirar el mar y respirarlo. Podía pasarse el resto del día paseando por los mercados, las tiendas de antigüedades, las enormes plazas abiertas de la parte baja, con la brisa marina, las gaviotas, los mercados de pescado del muelle y las largas aduanas de color naranja. Después volvía de nuevo a la parte alta,

ascendiendo por tramos y tramos de empinadas escaleras, luego descendía otra vez por otra parte, tomando un funicular y contemplando la vista. Al caer la tarde aparecía por algún muelle para admirar la puesta de sol en el océano, los mismos colores que había visto cinco años atrás en la pensión de la calle Maruri, los que inspiraron el *Crepusculario* y seguían absorbiéndolo con tristeza.

Encontraba, sin embargo, un cierto alivio y esperanza en el hundimiento, cada tarde, de aquel caqui-naranja en el agua. Durante aquellas horas el sol arroja una luz blanda y brumosa sobre las colinas multicolores; Neruda intentaría absorber algo de aquel arte mientras observaba a los marineros de la marina chilena, o a quienes trabajaban en los mercantes llevando a cabo las mismas tareas que su padre en los duros muelles de Talcahuano. Con su mirada solitaria, los habría observado bebiendo y hablando entre ellos, o con mujeres, unas imágenes que se le antojarían salidas de su primer poema conocido, «Farewell», publicado algunos años atrás:

> Amo el amor de los marineros
> que besan y se van.

«La noche de Valparaíso! —escribió medio siglo después—. Un punto del planeta se iluminó, diminuto, en el universo vacío». Con las colinas resplandeciendo como una herradura dorada sobre el agua, Neruda salía con Álvaro y a veces con otros amigos a la vida nocturna del puerto y los distritos prohibidos. Cuando llegaban a casa, solía ponerse a escribir hasta quedarse dormido. Otros días, no obstante, cuando le vencía la desolación, a duras penas conseguía salir de casa.

Años más tarde, Neruda construiría su casa poco convencional en las colinas que se alzan sobre el puerto encantado, uno de los tres preciados espacios que acabaría comprando. Pero en aquel momento, a mediados de los años veinte, seguía luchando por cada peso. Estas penurias llevaron a Neruda y a Álvaro a urdir al menos dos planes de negocio para conseguir algo de dinero, dejándose llevar, finalmente, por las ideas comerciales y el estímulo de la señora Hinojosa. Su empresa más lucrativa fue diseñar e imprimir «postales cómicas» acompañadas de un par de versos, que intentaban vender

por las calles, en los trenes y en restaurantes. La única postal que se vendió tenía el rostro recortable de un apache —a los gánsteres del hampa parisina durante la *Belle Époque* se les ponía nombres tribales de indios americanos— que se movían por la postal gracias a una diminuta cadena de metal. En ella se leía:

Coloque la tarjeta bien horizontalmente,
menéela o golpéela usted ligeramente,
y lárguese a reír incontenerblemente.

Se las arreglaron para convencer al propietario de varios cines de que utilizara aquella postal como reclamo publicitario para una película protagonizada por Lon Chaney que se estaba proyectando en aquel momento, y les compró doscientas. Al poco, Neruda le escribió a Albertina: «Pienso también meterme en un negocio de cine». Como era de esperar, aquello no fue bien y no se vendieron más postales. Neruda se las había apañado para mantenerse a flote desde que llegó a Santiago, y ahora su situación económica se estaba haciendo más precaria que nunca. En una carta fechada el 8 de octubre de 1926, Neruda escribió a su hermana, Laura, en Temuco, suplicándole que intercediera con su padre que le mandara dinero, ya que la pensión más barata costaba 100 pesos que no tenía. A pesar de que José del Carmen se había expresado con firmeza en contra de darle dinero, Neruda le imploró a su hermana que consiguiera que su padre hiciera el envío por telégrafo «porque estoy comiendo una sola vez al día». También necesitaba toda clase de ropa, «especialmente camisas (N.º 37) y calzoncillos de 87 cm. de cintura». Le pedía, asimismo, calcetines y pañuelos.

Como le había advertido su padre, Neruda necesitaba un trabajo de verdad que le proporcionara unos ingresos estables. También quería salir de las fronteras de Chile, de ser posible le gustaría ir a París, el epicentro cultural de la vanguardia de aquel tiempo, donde podría escribir siguiendo, literalmente, los pasos de Rimbaud, Baudelaire, Verlaine y Mallarmé. Novelistas, filósofos, lingüistas, pintores, músicos, escultores y poetas de todo el mundo se estaban trasladando a la ribera izquierda de París. El gran poeta peruano César Vallejo se había instalado en esta ciudad, como también los pintores españoles

Pablo Picasso y Joan Miró y escritores estadounidenses como Gertrude Stein, William Carlos Williams, Ernest Hemingway, Hilda «H.D». Doolittle, y Ezra Pound. ¿En qué otro lugar podía querer estar Neruda?

Si no era París, de acuerdo, podía ser cualquier otro lugar menos Temuco o Santiago. Ni siquiera Valparaíso, que en su momento había sido una buena válvula de escape, podía ofrecerle ocupación y residencia prolongadas. Sus colegas iban y venían de lejanas partes del mundo: España, Rusia, Colombia. Neruda también anhelaba viajar. ¿Pero cómo? Algunos se las habían arreglado para conseguir algún tipo de beca, en Chile o en el extranjero, como periodistas o músicos, pero como poeta Neruda no tenía acceso a estas oportunidades. En diciembre de 1926, Neruda le escribió a su hermana:

Laura

Te escribo para decirte a ti sola que salgo a Europa el 3 de enero. A qué voy a Temuco? Estoy tan aburrido de pelearme con mi padre. Y vieras tú mi cabeza cómo se vuelve loca. Tengo 15 días y no tengo más dinero que el pasaje. Qué comeré en Génova? Humo? A ver si tú te consigues algo.

Tu hermano

En aquel momento, conseguir un empleo en el extranjero a través del Ministerio de Asuntos Exteriores era una posibilidad muy real para Neruda. En Latinoamérica, especialmente durante la primera mitad del siglo XX, era corriente llamar a poetas e intelectuales a ocupar cargos diplomáticos *ad honorem*, en que se les adjudicaba un salario que les permitía vivir frugalmente mientras seguían trabajando en su campo y actuaban como emisarios culturales de su país. Neruda entendió que esta era su mejor opción, la mejor forma de salir del país y de su precariedad económica. Aunque era generalmente una nominación independiente, sin duda era positivo que Neruda no actuara ya como el joven radical de años anteriores. Era aquel un momento de calma en su actividad política, un periodo en que iba a concentrarse en intereses más personales. Ahora, aquella «hoguera de mi rebeldía» solo humeaba. En lugar de responder al llamamiento que hacían los pobres compañeros en la portada de

Claridad, dedicó sus esfuerzos más tenaces a obtener un empleo en el extranjero.

En 1924, Neruda había conseguido que un amigo suyo hablara a su favor con el director de un departamento del Ministerio de Asuntos Exteriores. El director del departamento ya conocía la poesía de Neruda y pronto le invitó a su imponente oficina del palacio presidencial de La Moneda. Allí, Neruda se tranquilizó, pero pronto se sintió decepcionado por aquel hombre, que comenzó diciéndole que le encantaba su poesía y que conocía sus «ambiciones». Invitó a Neruda a sentarse en un cómodo sillón. A continuación, comenzó a decirle lo afortunado que era por ser un poeta joven, se quejó por tener que estar en aquel cuchitril e inició una conversación sin sentido que duró una hora. Neruda salió con un apretón de manos y una promesa vacía de que se le asignaría un empleo en el extranjero.

Durante casi tres años, Neruda estuvo visitando de vez en cuando a este director, quien, tan pronto como lo veía entrar, arqueaba las cejas y llamaba a una de sus secretarias, diciendo: «No estoy para nadie. Déjeme olvidar la prosa cotidiana. Lo único espiritual en este ministerio es la visita del poeta. Ojalá nunca nos abandone». Cada vez, Neruda entraba con la única intención de conseguir que se le asignara un puesto en algún consulado. Si podía conseguir una reunión, el director del departamento se limitaba a hablar sin parar sobre temas que iban desde la novela inglesa a la antropología, siempre dejando a Neruda con la certeza de que pronto conseguiría su nombramiento.

No supo nada de aquel hombre hasta abril de 1927, cuando Neruda se encontró casualmente con un amigo, Manuel Bianchi. Manuel estaba bien situado dentro del cuerpo diplomático, y sabía cómo funcionaba el sistema.

—¿No sale aún tu nombramiento? —le dijo.

—Saldrá en cualquier momento. Lo tendré de un momento a otro, según me lo asegura un alto protector de las artes que trabaja en el ministerio.

Bianchi sonrió y dijo:

—Vamos a ver al ministro.

Tomó a Neruda del brazo y lo llevó por la escalinata de mármol. A medida que avanzaban, los funcionarios se hacían a un lado por respeto a Bianchi, lo cual sorprendió a Neruda. Tras todo aquel

tiempo, por fin veía al ministro de asuntos exteriores, un hombre muy bajito que se sentó de un salto en el escritorio para compensar su estatura. Bianchi le dijo al ministro lo mucho que su amigo quería salir de Chile. Sin inmutarse, el ministro tocó un timbre, y al poco apareció por la puerta el funcionario que Neruda había estado visitando todo aquel tiempo.

—¿Qué puestos están vacantes en el servicio? —le preguntó el ministro.

El elegante funcionario, que ahora no podía ponerse poético hablando de novelas inglesas o de Tchaikovsky, enumeró enseguida todas las ciudades del mundo que necesitaban cónsules. De aquella rápida lectura de nombres extranjeros, Neruda solo retuvo uno, Rangún (hoy Yangón, y, en los escritos de Neruda, Rangoon), una ciudad de la que nunca había leído nada ni oído hablar. Era la capital de Birmania. Después de escuchar la lista de nombres, cuando el ministro de asuntos exteriores le preguntó:

—¿Dónde quiere ir, Pablo?

—A Rangoon —respondió Neruda sin dudarlo.

Inmediatamente, el ministro dijo a su subordinado que lo nombrara.

Poe supuesto, Rangún no era París, pero tampoco era Chile.

En la oficina del ministro había un globo terráqueo. Neruda y Bianchi buscaron la misteriosa ciudad llamada Rangún. El viejo mapa tenía una profunda abolladura en una zona de Asia y fue en aquella depresión donde la encontraron. «Rangoon. Aquí está Rangoon».

Capítulo ocho

Lejanía

Estoy solo entre materias desvencijadas,
la lluvia cae sobre mí y se me parece,
se me parece con su desvarío, solitaria en el mundo muerto,
rechazada al caer, y sin forma obstinada.

—«Débil del alba»

Neruda estaba ansioso por salir de Chile, pero le angustiaba que ninguna de sus amantes se fuera con él. Les suplicó tanto a Albertina Azócar como a Laura Arrué que se casaran con él. Fue a visitar a Laura a su ciudad natal en el fértil valle de Colchagua una última vez antes de irse. Laura lo amaba, pero fue en vano. Solo tenía veinte años y su familia no la dejaría irse. Neruda le entregó el manuscrito original de *tentativa del hombre infinito* y un retrato suyo, tomado por el prometedor fotógrafo francés Georges Sauré. No fueron exactamente regalos; tal como Laura lo describió, él quería que ella los mantuviera a salvo mientras no estuviera. Parecía que la intención principal de Neruda detrás de esta imposición aparentemente sincera era simplemente asegurarse su atención, que con su presencia, a través del manuscrito y de la fotografía a su lado, su vínculo no se diluyera demasiado en su ausencia.

Incluso mientras cortejaba a Laura, Neruda le escribió a Albertina una y otra vez, rogándole que se fuera con él. Se encontró exactamente con el mismo problema, el mismo obstáculo aparentemente

injusto de la clase social que había surgido con Amelia y Teresa en Temuco, ahora compuesto por un camino de vida bohemio que resultaba aún más alarmante para sus padres. Albertina todavía vivía en casa de su familia mientras estudiaba en Concepción. Mientras intentaba hacer entrar en razón a Neruda, su padre y su madre la controlaban, pero ella los amaba y respetaba; temía decepcionarlos. Sus padres descubrieron la correspondencia de su hija con el poeta y se la confiscaron, y aunque ella quiso responder a Neruda no lo hizo, ya que no pudo escabullirse a la oficina de correos. El silencio que siguió lo torturó. Su vida era tan restringida, ¿cómo podía siquiera pensar en escaparse con él al otro lado del mundo? Ella amaba a Neruda, pero no lo suficiente como para desafiar a sus padres.

Sin Laura ni Albertina a su lado, Neruda temía la soledad que le esperaba en Birmania. Por mucho que quisiera el puesto, se mantuvo tímido de muchas maneras y por primera vez tuvo miedo de viajar a un destino tan lejano, y tan terriblemente diferente de todo lo que conocía. De modo que, cuando su excéntrico amigo Álvaro Hinojosa sugirió que Neruda cambiara su billete de primera clase en el transatlántico por dos en tercera clase para poder unirse a él, Neruda aceptó inmediatamente y nombró a Hinojosa canciller del consulado. La posición puede sonar importante, pero es un título imaginario; la propia posición de Neruda estaba en la parte inferior de la jerarquía, era demasiado baja para merecer cualquier función de la cancillería. Apenas habría suficiente trabajo y dinero para mantener a Neruda. Pero Neruda miró a Álvaro y se sintió aliviado por la perspectiva de contar con su compañía en este salto hacia lo desconocido.

Antes de irse, su grupo de amigos le organizó una animada fiesta de despedida, el punto culminante de varias celebraciones que comenzaron tan pronto como el ministro le dio el trabajo. «Mientras comíamos y bebíamos —recordó Diego Muñoz—, cambiamos informaciones acerca de Birmania, de Rangoon, de su clima, de sus habitantes, de la belleza de las birmanas con sus vestimentas orientales. Hacíamos un cuadro muy exótico y soñábamos todos con aquel país distante en donde habría de vivir nuestro amigo».

El 15 de junio de 1927, un mes antes del vigésimo tercer cumpleaños de Neruda, Hinojosa y él tomaron el tren Transandino

hacia Argentina. En Buenos Aires, Neruda conoció al gran escritor argentino Jorge Luis Borges, cinco años mayor que él, cuyos primeros dos libros de poesía y los primeros dos libros de ensayos se habían publicado en los últimos cuatro años. Sería la única vez que estos titanes de la literatura y la cultura latinoamericanas se verían cara a cara. Borges ya respetaba a Neruda; un año antes, había incluido un poema de *tentativa del hombre infinito* en una importante antología que había coeditado. Cuando se encontraron, Neruda le dio una copia del libro, sencillamente dedicada «A Jorge Luis Borges, su compañero Pablo Neruda. Buenos Aires, 1927».

A pesar de que la influencia de Walt Whitman en Neruda aún era leve, hablaron sobre la importancia que tenía para ambos. También hablaron de la lengua española. Refiriéndose a su sonido, con sus largas palabras y, comparado con el inglés, con su rigidez para la poesía, Borges declaró, algo burlón, que «era una lengua torpe, y [...] esa era la razón por la que nadie había logrado nada de ella». Sonriendo, decidieron que era demasiado tarde para comenzar a escribir en inglés de repente. Tendrían que «tratar de hacer lo mejor en una lengua de segunda categoría», dijo Borges, recordando la conversación años después.

Su reunión fue mucho más diplomática que íntima; nunca desarrollarían una relación fraternal. De hecho, los dos se fueron distantes aunque relativamente respetuosos rivales, principalmente debido a sus diferencias políticas. También había un elemento de ego, ya que durante la mayor parte del siglo XX fueron considerados los dos mejores escritores sudamericanos. Dos años después del encuentro en Buenos Aires, Neruda le escribiría a un amigo argentino: «Borges [y Xul Solar ...] realmente parecen espectros de viejas bibliotecas [...]. Borges, que usted me menciona, me parece más preocupado de problemas de la cultura y de la sociedad, que no me seducen, que no son humanos. A mí me gustan los grandes vinos, el amor, los sufrimientos, y los libros como consuelo a la inevitable soledad. Tengo hasta cierto desprecio por la cultura como interpretación de las cosas [...]. Cada vez veo menos ideas en torno mío, y más cuerpos, sol y sudor».

En una entrevista de 1975, Borges dijo que Neruda «escribió todos esos tontos poemas de amor sentimentales, ya sabes... Cuando se hizo comunista, su poesía se hizo más fuerte. Me gusta el Neruda

comunista». Puede que le hubiera gustado al poeta comunista, pero ciertamente no le gustaba el idealista comunista. Una de las razones por las que nunca volvieron a verse fue que el conservadurismo de Borges y el comunismo de Neruda eran incompatibles.

Hicieron esfuerzos especiales por evitar nuevos encuentros. En una ocasión, cuando Borges visitó Chile, Neruda eligió ese momento para irse de vacaciones. Parece que ambos pensaron que, a excepción del idioma, tenían muy poco en común como escritores.

En una entrevista de 1970 para el *Paris Review*, Neruda se sintió interpelado por la afirmación: «A usted le atribuyen un antagonismo con Borges».

«El antagonismo que se me atribuye con Borges no existe en el fondo, puede existir en forma intelectual y cultural por nuestra diversa orientación —respondió Neruda—, no se puede pelear en paz. Pero yo tengo otros enemigos, no los escritores. Mis enemigos son los gorilas, para mí el enemigo es el imperialismo, y son los capitalistas y los que dejan caer el napalm en Vietnam. Pero no es Borges mi enemigo [...]. Él no entiende nada de lo que pasa en el mundo contemporáneo y piensa que yo tampoco entiendo. Entonces, estamos de acuerdo».

Neruda e Hinojosa embarcaron en el Badén, el barco que los llevaría primero a Río de Janeiro y luego a Lisboa, Portugal. «Este era un barco alemán que se decía de clase única, pero esa "única" debe haber sido la quinta», recordó Neruda. Parecía dividirse entre dos grupos principales de pasajeros: inmigrantes portugueses y españoles, cuyas comidas se servían juntas, lo más rápido posible, y luego una variedad de otras con mayor rango social, en su mayoría alemanes que regresaban de trabajar en cómodas posiciones, en minas y fábricas de todo el Cono Sur.

El 12 de julio de 1927, Neruda le escribió a su hermana dos horas antes de llegar a Lisboa. Era su vigésimo tercer cumpleaños, aunque no hizo referencia a ello en la carta. En cambio, anunciaba su itinerario: Portugal, España y luego Francia. Mientras que muchos de su generación se quedaron en París más tiempo, él estuvo allí menos de dos semanas, antes de dirigirse a Birmania.

Cuando le escribió a Laura, Neruda no estaba pensando en las ricas experiencias que le esperaban en la *Rive Gauche*, sino que se centró en su ansiedad:

> Tengo un poco de miedo de llegar porque aquí en el barco he sabido que la vida es allá sumamente cara, que la pensión más barata cuesta $1.600 mensuales, y yo voy en condiciones sumamente malas. Además hay peste, tercianas, fiebres de toda clase. Pero qué hacerle! Hay que someterse a la vida y luchar con ella pensando que nadie se cuida de uno.

Después de una breve estancia en Lisboa, llegaron a Madrid el 16 de julio. Neruda se quedaría allí solo tres días. Era una oportunidad de presentarse como poeta en la tierra de origen de su lengua materna, pero la experiencia fue inquietante. De las pocas personas que vio en la ciudad, que en cinco años se convertiría en un hogar querido, una fue el crítico y poeta Guillermo de Torre, que acabaría por ser cuñado de Borges. Se había convertido en un destacado vocero de la vanguardia española que florecía entonces en Europa y América Latina, especialmente de su rama experimental, el ultraísmo.

Hay dos relatos muy diferentes de la visita. En 1950, Neruda afirmó:

> Cuando llegué a España por primera vez en 1927 [...] me encontré con Guillermo de la Torre, que era el crítico literario de las tendencias modernas, y le mostré los primeros originales del primer volumen de *Residencia en la tierra*. Él leyó los primeros poemas y al final me dijo, con toda la franqueza del amigo, que no veía ni entendía nada, y que no sabía lo que me proponía con ellos. Yo pensaba quedarme más tiempo. Entonces, viendo la impermeabilidad de este hombre, lo tomé como mal síntoma y me fui a Francia [...] tenía veintitrés años recién cumplidos, y era natural que mi sitio no estaba en las postrimerías del *ultraísmo*.

El ultraísmo favorecía la fragmentación y la sorpresa, un rechazo de las representaciones tradicionales de la realidad y de sus «impurezas», y exaltaba lo mecánico y lo científico, todo lo «moderno» e innovador, por encima de lo íntimo, lo trascendental y lo humano. No se correspondía con Neruda. De hecho, durante su regreso a

España siete años después, escribiría un famoso ensayo defendiendo su «poesía impura».

En una carta amistosa y abierta a Neruda, Guillermo de Torre respondió con su propia versión del encuentro, diciendo que habían hablado cordialmente en un café hasta el amanecer. No recordaba haber leído ninguno de los poemas de *Residencia en la tierra*, pero sí que «de lo único, al cabo, que puedo estar seguro es de que entonces no pronuncié la palabra que quizá esperabas: "genial"».

Unas dos semanas después de su encuentro en Madrid, de Torre escribió un «Esquema panorámico de la nueva poesía chilena». Publicado en la revista *La Gaceta Literaria* (que de Torre ayudó a fundar), situaba a Neruda «a la cabeza de la actual promoción lírica figura hoy, sin duda», como «una estela profunda que siguen sus jóvenes colegas». Admiraba los *Veinte poemas de amor*, «un punto de perfección y equilibrio», pero al que seguía la imperfección y la inestabilidad, dado que Neruda estaba «insatisfecho» con ese libro y «pretende superarse». En Madrid le había dado a De Torre sus libros publicados más recientemente, como *tentativa del hombre infinito*. En ellos, escribió De Torre, Neruda dio un salto hacia adelante, «proscribiendo toda norma coercitiva». Sin embargo, aunque su ambición creaba «un lirismo abstracto y desnudo», parecía haberlo intentado demasiado, y esta poesía no funcionaba tan bien como cuando escribía más entonado. A pesar de las ligeras reservas de Torre sobre el trabajo posterior, el artículo, especialmente debido a que apareció en una prestigiosa revista europea, fue un reconocimiento significativo de la importancia de Neruda.

Cuatro días después de llegar a España, Neruda e Hinojosa partieron hacia París, la ciudad de los sueños de Neruda. Todo París, toda Francia, toda Europa, parecía contenida en «doscientos metros y dos esquinas: Montparnasse, La Rotonde, Le Dôme, La Coupole y tres o cuatro cafés más». Era el cenit de la escena de Montparnasse, y Neruda, metiéndose poco a poco, quedó profundamente impresionado. También conoció a un significativo y talentoso poeta latinoamericano presente en la Ciudad de la Luz:

> Por esos días conocí a César Vallejo, el gran cholo; poeta de poesía arrugada, difícil al tacto como piel selvática, pero poesía grandiosa, de dimensiones sobrehumanas. Por cierto que tuvimos

una pequeña dificultad apenas nos conocimos. Fue en La Roton-de. Nos presentaron y, con su pulcro acento peruano, me dijo al saludarme: —Usted es el más grande de todos nuestros poetas. Sólo Rubén Darío se le puede comparar. —Vallejo —le dije—, si quiere que seamos amigos nunca vuelva a decirme una cosa se-mejante. No sé dónde iríamos a parar si comenzamos a tratarnos como literatos.

Neruda también pudo disfrutar de un aspecto particular de la vida nocturna parisina, al menos durante unas horas. Alfredo Cóndon, un escritor mediocre, hijo del mayor magnate naviero de Chile, invitó a Neruda y Álvaro a una noche de aventuras en la ciudad. Estaba loco, pero era amable y bien parecido. Los llevó a un club nocturno ruso cuyas paredes estaban decoradas con paisajes del Cáucaso. Pronto se encontraron rodeados por mujeres rusas muy jó-venes, o mujeres que fingían ser rusas, vestidas como campesinas de las montañas. Bailaron, mientras Cóndon pedía más y más cham-pán, hasta que se desmayó en el suelo.

Después de dejar a Cóndon en su lujoso hotel, los dos chilenos volvieron su atención hacia una joven del bar que los había acom-pañado en el taxi. La invitaron a sopa de cebolla al amanecer en Les Halles, el vibrante e inmenso mercado, siempre activo, que data del siglo XII. Neruda e Hinojosa coincidieron: no encontraban a la joven mujer ni bonita ni fea. Su nariz respingona se ajustaba a lo que pensaban que era un estilo parisino. La invitaron a su sórdido hotel. Neruda sostiene que estaba tan agotado que simplemente fue a su habitación y se dejó caer en su cama, mientras ella siguió a Álvaro a su habitación. Más tarde, sin embargo, Neruda despertó con Álvaro sacudiéndole con urgencia. «Pasa algo», dijo. «Esta mujer tiene algo excepcional, insólito, que no te podría explicar. Tienes que probarla de inmediato».

Neruda escribió:

Pocos minutos después la desconocida se metió soñolienta e indul-gentemente en mi cama. Al hacer el amor con ella comprobé su misterioso don. Era algo indescriptible que brotaba de su profun-didad, que se remontaba al origen mismo del placer, al nacimiento de una ola, al secreto genésico de Venus. Álvaro tenía razón.

Al día siguiente, en un aparte del desayuno, Álvaro me previno en español:

—Si no dejamos de inmediato a esta mujer, nuestro viaje será frustrado. No naufragaríamos en el mar, sino en el sacramento insondable del sexo.

Neruda y Álvaro decidieron brindarle unos cuantos regalos. No solo incluían flores y chocolates, también «la mitad de los francos que nos quedaban». Describiendo esta escena en sus memorias, casi cincuenta años después, Neruda observa que la joven «confesó» que no trabajaba en el cabaré ruso, «que lo había visitado la noche antes por primera y única vez». Luego, después de la sopa, las flores, los chocolates y los francos, «tomamos un taxi con ella. El chofer atravesaba un barrio indefinido cuando le ordenamos detenerse. Nos despedimos de ella con grandes besos y la dejamos ahí, desorientada pero sonriente. Nunca más la vimos»*.

Dejando París atrás, Neruda nunca olvidaría el tren que los llevó a Marsella, «cargado como una cesta de frutas exóticas, de gente abigarrada, campesinas y marineros, acordeones y canciones que se coreaban en todo el coche». Desde Marsella, volvieron a salir al mar, cruzaron el Mediterráneo y bajaron por el canal de Suez. Durante el viaje, Neruda e Hinojosa, que llevaban máquinas de escribir, pasaron el tiempo componiendo cartas de amor para que los marineros las enviaran a sus amantes en Marsella.

Al poeta le gustaba viajar, y por el momento eso suavizaba su estado de ánimo. El viaje se convertiría en un refugio constante a lo largo de su vida. El barco navegó hacia el océano Índico, deteniéndose en Colombo, Ceilán (ahora Sri Lanka); Sumatra, las Indias

* La violenta cosificación de la mujer descrita en esta escena establece un patrón de comportamiento misógino perturbador que continuaría durante el tiempo de Neruda en el extranjero. Quizás aún más perturbador para el lector de hoy es el hecho de que esta descripción proviene de lo que escribió Neruda en sus memorias, cincuenta años después. No hay registros de archivo para este acontecimiento. Por lo tanto, es imposible verificar esta descripción, con el fin de evaluar completamente si estos eventos tuvieron lugar y, si así fue, determinar si la joven accedió a tener relaciones sexuales con Neruda o fue violada por él.

Orientales holandesas (ahora Indonesia); Singapur; y finalmente Rangún, donde Ricardo Neftalí Reyes, alias Pablo Neruda, asumió el cargo de cónsul chileno en octubre de 1927.

En ese momento, Rangún era la capital y centro administrativo de la colonia británica de Birmania, situada frente a la India en la esquina noreste de la bahía de Bengala, entre Bangladés y Tailandia (conocida como Siam hasta 1949).

Los británicos de Rangún y Birmania enervaban a Neruda. Los veía como explotadores imperialistas que abrumaban a la colonia, «monótona» e ignorante. Podía hablar con ellos en un inglés mayormente autodidacta, relativamente fluido para esta época, pero prefería involucrarse lo menos posible. Los británicos intentaban hacer que los demás se sintieran inferiores, pensaba Neruda. Él no conocía nada del idioma nativo birmano, y como en su mayor parte estaba prohibido en la colonia, muchos birmanos hablaban inglés.

El 28 de octubre, poco después de su llegada, Neruda le escribió a su hermana que Rangún lo estaba aburriendo terriblemente. «Aquí las mujeres son negras —se lamenta—, no hay cuidado, no me casaré». A pesar de la política de clase progresista que había demostrado en *Claridad* y en su poesía, Neruda tenía la convicción del momento de que las personas no blancas estaban por debajo de él. Pero eso no significaba que no fueran sexualmente interesantes; tal vez aún más:

> mujer para mi amor, para mi lecho,
> mujer plateada, negra, puta o pura,
> carnívora celeste, anaranjada,
> no tenía importancia.

Neruda sería más promiscuo durante su tiempo en las costas de la bahía de Bengala, y más tarde en el mar Arábigo, que en cualquier otro momento de su vida.

Pero, aparte de la emoción de la caza, Neruda estaba desilusionado. Los trópicos eran sofocantes para el chileno, no conocía a nadie allí y su trabajo carecía de inspiración o estímulo. Como explicó en 1971:

> En aquellos momentos, como ahora, Chile necesitaba materia prima para hacer velas. Esta materia prima se llama parafina-wax

—es un nombre que recordaré toda mi vida—, y procedía de la Petroleum Harmat Oil Company, de Birmania. Debido a esto, Chile necesitaba a una persona en Birmania para controlar los papeles, para poner cuños. Después se suprimió ese sistemas de facturas consulares y pude regresar. Pero nadie iba nunca a verme, a consultar, pues no había ni chilenos ni más relaciones en aquel país, ni económicas ni intelectuales.

Esta pudo haber sido una de las razones por las cuales el Ministerio de Relaciones Exteriores permitió a los poetas jóvenes tener estos puestos tan remotos.

El 7 de diciembre escribió a Yolando Pino Saavedra, un compañero de clase del Instituto de Pedagogía que más tarde se convirtió en un destacado investigador del folclore chileno: «Las mujeres, material indispensable para el organismo, son de piel oscura, llevan altos peinados tiesos de laca, anillos en la nariz y un olor distinto. Todo es encantador la primera semana, pero las semanas, el tiempo pasa...». Cinco días más tarde, escribió al poeta Joaquín Edwards Bello, con quien se sentía muy unido, diciendo que estaba envejeciendo en Birmania y que se estaba volviendo tedioso. «Este es un hermoso país, pero huele a destierro. Pronto se fatiga uno de ver raras costumbres, de acostarse sólo con mujeres de color».

Un mes después, buscando un respiro, Neruda e Hinojosa iniciaron un ambicioso viaje que abarcó desde enero hasta finales de marzo. Fue iluminador y aventurero desde el principio, en Saigón, seguido de dos días en Bangkok, y luego los fantásticos templos camboyanos del siglo XI y las estatuas budistas de Batambang. Antes de irse de Chile, *La Nación* le había encargado a Neruda que recopilara una serie de «Informes de Oriente». En su crónica de este viaje, pinta sus observaciones (absorciones) de estos nuevos mundos en imágenes muy impresionistas, como si todo lo que tenía frente a él fuera ilusorio, surrealista:

Qué difícil es dejar Siam, perder jamás la etérea, murmurante noche de Bangkok, el sueño de sus mil canales cubiertos de embarcaciones, sus altos templos de esmalte. Qué sufrimiento dejar las ciudades de Cambodge, que cada una tiene su gota de miel, su ruina khmer en lo monumental, su cuerpo de bailarina en la

gracia. Pero más aún imposible es dejar Saigón, la suave y llena de encanto.

Dejaron atrás Indochina y continuaron por Hong Kong, seguidos de Shanghái y Japón. Hong Kong, con su brillo, estaba lleno de sorpresas, con «ruidos de respiraciones misteriosas, de silbatos increíbles». En China, se exclama ante las calles de Asia: «sorpresivo, magnético arroyo [...] qué saco de extravagancias, qué dominio de colores y usos extraños, cada suburbio». Todo le parecía un extraño mejunje «revuelto entre los maravillosos dedos del absurdo».

Sin embargo, aunque estas vistas misteriosas serían alimento para su poesía, a su regreso a Rangún las emociones que había experimentado en las otras partes de Asia pronto se evaporaron. En una carta a su hermana Laura, durante el camino de regreso de Japón, justo después de señalar lo difícil que le era explicar todas esas cosas extraordinarias, se queja de que «La vida en Rangoon es un destierro terrible» y de que «yo no nací para pasarme la vida en tal infierno». «Es como vivir en un horno día y noche», escribe. Ansiaba irse, continuar sus estudios en Europa. Pero lo del destierro era cosecha propia; él se quedó allí.

Creativamente, Neruda buscó inspiración a través de la escritura de cartas y de las cartas que recibió a su vez. Su actividad epistolar proporcionó una liberación del sofoco que estaba sufriendo. Comenzó una correspondencia con el escritor Héctor Eandi, después de que el argentino escribiera un artículo muy positivo sobre él. El 11 de mayo de 1928, en el segundo de una serie de intercambios crudos y reveladores, Neruda terminó una nota para él así:

> A veces por largo tiempo estoy así tan vacío, sin poder expresar nada ni verificar nada en mi interior, y una violenta disposición poética que no deja de existir en mí, me va dando cada vez una vía más inaccesible, de modo que gran parte de mi labor se cumple con sufrimiento, por la necesidad de ocupar un dominio un poco remoto con una fuerza seguramente demasiado débil. No le hablo de duda o de pensamientos desorientados, no, sino de una aspiración que no se satisface, de una conciencia exasperada. Mis libros son ese hacinamiento de ansiedades sin salida.

Al regresar de su viaje, Neruda y Álvaro alquilaron una pequeña casa en la calle Dalhousie en Rangún. Neruda no era buena compañía. Estaba de mal humor, solo quería leer y escribir por su cuenta. Álvaro tenía una relación romántica con una mujer local. Como escribió en una crónica parecida a un diario de ese tiempo:

> Nuestra amistad con Pablo se enfriaba visiblemente. Sobre todo por parte de él. Había llegado a convertirse en mi antagonista declarado. En las cosas que nos afectaban a los dos, obraba como si yo no existiera. Una noche llegué algo alegre y dispuesto a conversar. Pablo tomó un libro y contestándome de mala gana buscaba manera de acabar con mi charla superficial y algo alcohólica. Intenté varios temas para interesarlo. Nada. Entonces le dije: «Me voy mañana a Calcutta». No tenía la menor idea de semejante resolución para ejecutarla de un día para otro. Pero mi objetivo era obligarlo a hablar. Todo su comentario fue: «Es un disparate». Y siguió su lectura.

Álvaro se había entrometido en el espacio personal del irritable poeta. Después de despedirse de él, Álvaro terminó yendo a Calcuta (ahora Kolkata), donde trató de triunfar en la industria del cine: Neruda se quedó solo, que era lo que parecía querer. En breve, sin embargo, comenzaría a quejarse constantemente por la soledad que sentía. Su aislamiento estaba causado por su estado mental, en gran medida, tanto como culpaba a la cultura y el medioambiente. Como siempre, su práctica de escribir poesía serviría como un bálsamo para la desolación total de su mente. Neruda tamizaba sus corrientes mentales mientras vertía su alma en su poesía. Construyó un conjunto de símbolos reflexivos, sin precedentes, intricados, dando voz al inconsciente. Este trabajo produjo la mayoría del primer borrador de *Residencia en la tierra*.

En agosto de 1928, Neruda escribió a su viejo amigo de FECh José Santos González Vera:

> ... o sufro, me angustio con hallazgos horribles, me quema el clima, converso días enteros con mi cacatúa, pago por mensualidades un elefante [...] mis deseos están influenciados por la tempestad y las limonadas

Ya le he contado, grandes inactividades, pero exteriores única-
mente; en mi profundo no dejo de solucionarme [...] mis escasos
trabajos últimos, desde hace un año, han alcanzado gran perfec-
ción (o imperfección), pero dentro de lo ambicionado. Es decir,
he pasado un límite literario que nunca creí capaz de sobrepasar,
y en verdad mis resultados me sorprenden y me consuelan. Mi
nuevo libro se llamará *Residencia en la tierra* y serán cuarenta
poemas en verso que deseo publicar en España. Todo tiene igual
movimiento, igual presión, y está desarrollado en la misma re-
gión de mi cabeza, como una misma clase de insistentes olas.

Durante casi toda su vida, Neruda fue un escritor tremendamen-
te prolífico, tanto de poesía como de prosa. No sacrificaba cons-
cientemente la calidad por la cantidad, sino que de manera natural
producía tanto que no siempre se podía mantener un nivel superior.
Curiosamente, fue cuando estuvo en Birmania, sufriendo uno de
sus períodos más frustrantes e improductivos, por medio de la len-
titud, con su entorno mental restringiendo el flujo de su energía
creativa y forzándolo a ser más deliberado, cuando escribió este libro
de «gran perfección» sin precedentes. Al verse obligado a sacar sus
poemas de su «profundo», los resultados eran consistentemente de
excelente calidad. Muchos lectores y críticos afirman que, si bien no
todos pueden ser obras maestras en sí mismos, simplemente no hay
poemas «malos» o «flojos» en *Residencia en la tierra* de la época en
que escribió en Asia. Uno se vería en apuros para hacer esa declara-
ción con cualquiera de sus otros libros.

Al regresar a Birmania de su viaje a Saigón y Japón y otras para-
das intermedias, Neruda le escribió a Laura, destacando el desafío
de encontrar el lenguaje para expresar los elementos fantásticos que
estaba observando y experimentando: «Me parece difícil contar a
Uds. las infinitas cosas raras que llenan este lado del mundo: todo es
distinto, las costumbres, las religiones, los trajes, parecen pertenecer
más a un país visto en sueños que a la realidad de cada día».

Neruda, desde el punto de vista compositivo, estaba desarrollan-
do una forma de interpretar estos «colores y usos extraños», este
«saco de extravagancias», este «revuelto entre los maravillosos de-
dos del absurdo», como las había descrito en su crónica para *La
Nación*. Estaba presenciando las maravillas del mundo frente a él,

mientras también las experimentaba e interpretaba internamente en su pensamiento.

Y sueños. Durante este período, con frecuencia se refiere a los sueños, ya sea en sus «Informes de Oriente» o cuando escribe, desde una casa de opio a un amigo en Chile, que está trabajando en un libro que se llamará «Colección Nocturna» —el título original de *Residencia en la tierra*—, y confía en que «exprese grandes extensiones de mi interior».

Así como *tentativa del hombre infinito* era una variación del surrealismo y otros estilos ideados por sí y para sí, ahora había desarrollado esa variación aún más: los poemas de este primer volumen de *Residencia en la tierra* redefinieron la poesía española con la forma de surrealismo propia de Neruda. Él había creado una nueva retórica claramente suya, rápidamente etiquetada como nerudismo, que presentaba un uso transformacional de símbolos expresivos con imágenes esotéricas. Con ellos fue capaz de encontrar un lenguaje para todos los sueños, para las cosas extrañas, tanto externas como internas y las que hay en medio, con el fin de hallar una manera de expresarse a sí mismo y a sus lectores.

Esta nueva *ars poetica* se describe en el poema de Residencia que lleva ese título en el nuevo libro:

> Entre sombra y espacio, entre guarniciones y doncellas,
> dotado de corazón singular y sueños funestos,
> precipitadamente pálido, marchito en la frente
> y con luto de viudo furioso por cada día de vida,
> ay, para cada agua invisible que bebo soñolientamente
> y de todo sonido que acojo temblando,
> tengo la misma sed ausente y la misma fiebre fría
> un oído que nace, una angustia indirecta,
> como si llegaran ladrones o fantasmas,
> y en una cáscara de extensión fija y profunda,
> como un camarero humillado, como una campana un poco
> ronca,
> como un espejo viejo, como un olor de casa sola
> en la que los huéspedes entran de noche perdidamente ebrios,
> y hay un olor de ropa tirada al suelo, y una ausencia de flores
> —posiblemente de otro modo aún menos melancólico—,

pero, la verdad, de pronto, el viento que azota mi pecho,
las noches de substancia infinita caídas en mi dormitorio,
el ruido de un día que arde con sacrificio
me piden lo profético que hay en mí, con melancolía
y un golpe de objetos que llaman sin ser respondidos
hay, y un movimiento sin tregua, y un nombre confuso.

Hoy el libro sigue siendo una poderosa articulación del esfuer-
zo del poeta. El escritor Jim Harrison señala en la introducción de
Residencia en la tierra de la edición para el centenario de 2004 en
New Directions: «En cada verso, uno sigue con gran dificultad la
conciencia magullada que la produjo, porque a diferencia de la ma-
yoría de la poesía, procede del mundo interior hacia el exterior del
poeta». El autor, ganador del Pulitzer, Ariel Dorfman, que creció en
Chile, comentó:

Cada vez que siento la necesidad de comprender la turbulencia,
el caos de la vida, cómo la vida entra en erupción de diferentes
maneras y en la vida cotidiana, siempre voy a *Residencia en la
tierra*, y volveré a ella continuamente. Y especialmente durante
mi adolescencia, mi adolescencia tardía [en la década de 1960],
sentí que era una muy buena compañía para mí, porque es en
gran medida la forma en que Neruda se refería a una realidad
de América Latina donde todo está sin resolver, donde no hay
centro, no hay núcleo, no hay fundamento, y sin embargo la base
está en las palabras mismas.

Sin embargo, costó tiempo obtener una reacción tan positiva
—o cualquier reacción— de sus contemporáneos. Era demasiado
avant-garde para el lector convencional de la época. Al igual que
hizo con *Veinte poemas de amor*, Neruda luchó para convencer a un
editor de que lo publicara. La batalla con este libro sería más dura,
y la respuesta no sería tan sensacional como cuando se lanzó su pri-
mera obra maestra.

Aunque Neruda estaba emocionado con los avances en su escritura,
asuntos más mundanos requirieron la atención del poeta. En junio,

envió un cable urgente al Ministerio de Asuntos Exteriores diciendo que había estado sin fondos durante dos meses. En una carta a Héctor Eandi, Neruda escribió:

> Los Cónsules de mi categoría —Cónsules de elección u honorarios— tenemos un miserable sueldo, el más reducido de todo el personal. La falta de dinero me ha hecho sufrir inmensamente hasta ahora, y aún en este momento vivo lleno de innobles conflictos. Tengo 166 dólares americanos por mes, por aquí este es el sueldo de un tercer dependiente de botica. Y aún peor este sueldo depende de las entradas que se reúnan en el Consulado, es decir que si no hay en un mes dado exportaciones a Chile no hay tampoco sueldo para mí.

Eandi se esforzó en encontrar a alguien que publicara *Residencia en la tierra* en Buenos Aires, pero para Neruda, Argentina «me parece todavía demasiado provinciana [...]. Mi mayor interés es publicarlos en España». No solo quería ser publicado en España, sino que también quería vivir allí, ser trasladado de su «destierro» en Extremo Oriente y obtener un puesto en Europa. Aunque nunca lo había conocido en persona, Neruda comenzó a escribir al escritor y diplomático chileno Carlos Morla Lynch, que ocupaba diversos puestos en la embajada de Chile en Madrid. Su amigo mutuo Alfredo Cóndon, el del incidente del bar ruso, los puso en contacto. Las cartas de Neruda fueron abiertas e íntimas desde el principio:

> Carlos Morla, de sentirme solo, me siento solo. Quisiera que me llevaran a España. Hay por allí algún Consulado en perspectiva? Qué debo hacer para que el Departamento me traslade? La vida aquí es tan terriblemente oscura. Hace años que muero de asfixia, de disgusto. Dónde está el remedio? Quisiera vivir en algún pequeño pueblo de Europa, tan eternamente como el cuerpo me asista. Es esto posible? Ud. y el Embajador podrían hacer algo por mí?

El ministerio escuchó la súplica de Neruda y lo asignó a un puesto en Ceilán.

Según Neruda, esa salida fue acelerada por un giro peligroso con una relación dramática que tuvo con una mujer birmana en Rangún

un par de meses antes de irse. Su nombre era Josie Bliss. Se vestía como una inglesa y, en sus memorias, Neruda la describió como «una especie de pantera birmana» y una «terrorista amorosa».

Josie Bliss fue uno de los personajes más intrigantes y emocionantes en la vida de Neruda, sobre todo por cómo la describe en sus memorias. Siete u ocho de sus poemas aluden a ella. Fue una de las seis mujeres que tuvieron un capítulo completo dedicado a su biografía en un libro titulado *Los amores de Neruda*, de Inés María Cardone, que abarcaba toda su vida. Sin embargo, existe la posibilidad de que no fuera más que una invención excéntrica. Josie Bliss puede no haber existido en absoluto, excepto en los escritos de Neruda y algunas anécdotas que contó a sus amigos más tarde.

Tal vez Neruda inventó su evocador nombre para embellecer su historia, o tal vez el nombre fue de propia elección de ella; los lugareños de esa generación a menudo adoptaban nombres en inglés para poder integrarse mejor en la economía colonial. Hoy por hoy, nadie sabe su verdadero nombre, y no hay ningún rastro oficial de «Josie Bliss». Se suponía que era una mujer errática, y en ese momento en Birmania, pudo haber caído en las grietas «oficiales». Pero nadie ha presentado pruebas de su existencia. No hay fotografías. Y aunque no es sorprendente que él no la mencionara en ninguna de sus cartas a su hermana y su madre, es desconcertante que alguien que consumió tanto de su tiempo emocional y energía ni siquiera apareciera una vez en la sincera correspondencia que mantuvo con Héctor Eandi.

En su estudio «Chasing Your (Josie) Bliss: The Trouble Critical Afterlife of Pablo Neruda's Burmese Lover», Roanne Kantor escribe: «Neruda y varias generaciones de críticos que analizan su vida y obra han llenado montañas de papel con descripciones de Josie como exótica, apasionada, animalista y celosamente homicida. Detrás de todas estas descripciones, sin embargo, hay un vacío absoluto: nos falta no solo la evidencia de archivo para corroborar esta versión particular de Josie, sino incluso alguna evidencia suficiente para sugerir que alguna vez hubiera existido Josie».

Su romance fue el propio de una frenética química física. Las descripciones de Josie Bliss de Neruda, principalmente en sus memorias escritas décadas después de los encuentros, sobrepasan lo creíble: sus celos y obsesiones posesivas, cómo ella estallaba cuando él recibía

telegramas desde casa y a veces ella los encontraba primero y los escondía sin abrirlos, cómo ella «miraba con rencor el aire que yo respiraba».

A veces me despertó una luz, un fantasma que se movía detrás del mosquitero. Era ella, vestida de blanco, blandiendo su largo y afilado cuchillo indígena. Era ella paseando horas enteras alrededor de mi cama sin decidirse a matarme. «Cuando te mueras se acabarán mis temores», me decía. Al día siguiente celebraba misteriosos ritos en resguardo a mi fidelidad.

No es imposible que hubiera una mujer extremadamente tempestuosa, joven, emocionalmente inestable a la que apelaba. Sin embargo, Neruda exageró e inventó mucho en sus escritos y a lo largo de su vida. Además, su descripción se ajusta a las problemáticas narrativas relacionadas con la raza, el género y Oriente que se desarrollaron durante esos años, mostrando aspectos fundamentales de cómo se veía a sí mismo y al mundo que lo rodeaba en ese momento. Josie es excéntrica y exótica y del mismo color de piel que todas las otras mujeres locales con las que se acostaba, pero también tiene cierta posición, viste ropa inglesa y posee un lugar propio donde vivir. Él la describe como una verdadera amante, alguien con quien seriamente hubiera considerado casarse, a diferencia de la forma en que percibía a otras birmanas nativas. En otras palabras, ella encarna una fantasía, una mujer aceptable en la que Neruda puede proyectar todos sus fetiches racializados... y racistas.

La *opera prima* de George Orwell, *Los días de Birmania*, publicada en inglés en 1934, es un modelo a partir del cual Neruda pudo haber desarrollado aún más el personaje en años posteriores. El personaje birmano *femme fatale* de Orwell, Ma Hla May, se parece mucho a Josie. Envuelta en comparaciones animalísticas también, a veces Ma Hla May es como una gatita, otras veces es un gusano. Al igual que Josie, que usa ropa occidental para tratar de ocultar su verdadera identidad, Ma Hla May usa polvo facial blanco. Ma Hla May también es extravagantemente celosa y, a veces, suicida.

La «mujer oriental» prototípica, a ojos de un escritor occidental de la época, tal como la describió el eminente teórico poscolonial Edward Said, era dócil, elegante y sexualmente dócil. O, en palabras

de Kantor, las mujeres orientales eran vistas como «sabias», pero paradójicamente eran inocentes hasta la ingenuidad o incluso la estupidez, aunque como animales en su higiene y en sus condiciones de vida, y emocionalmente volátiles, lo que provocaba estallidos de violencia, y un comportamiento masoquista y «fatal». Esta es Josie Bliss, como la interpreta Neruda, de los pies a la cabeza.

El poema en prosa «La noche del soldado» es la primera pieza que se cree que tiene relación con Josie Bliss. El orador se acerca a las nativas «muchachas de ojos y caderas jóvenes, seres en cuyo peinado brilla una flor amarilla como el relámpago». Como si nunca hubiera tenido esa oportunidad en Chile, usa sus cuerpos como aula, laboratorio o espejo. Quiere quitarse los collares de colores «... y examino, porque yo quiero sorprenderme ante un cuerpo ininterrumpido y compacto, y no mitigar mi beso».

De sus poemas y otras expresiones parece deducirse que el período de aproximadamente dos meses durante el cual tuvo lugar la supuesta relación de Josie Bliss fue una actividad sexual furiosa, cruda y desinhibida para Neruda, con al menos una mujer, abriendo un nuevo nivel de erotismo dentro de sí mismo. Estas experiencias, combinadas con su nuevo entorno, afectaron su poesía, aumentando la claridad tanto de su contenido como de sus imágenes.

«El joven monarca» presenta una visión clara del personaje de Josie Bliss. En este breve poema en prosa dice: «quiero casarme con la mujer más bella de Mandalay» (Mandalay fue la capital de Birmania antes de que los británicos tomaran el control, el epicentro de la cultura del país). Ella es un «Amor de niña de pie pequeño y gran cigarro». Ella tiene flores de color ámbar en su cabello negro «cilíndrico». Ella vive peligrosamente; ella es la hija del rey; ella es su «tigre». Sin embargo, después de besar su cabello en espiral, el orador llora de inmediato por su «ausente»: no esta mujer, sino tal vez Albertina. No se sabe con certeza si el que habla se casa con su novia, o si realmente quiere hacerlo.

A medida que avanzaba la narración, a través de los poemas que escribió y más tarde en sus memorias, cuando Neruda abandonó Birmania se llamaba a sí mismo viudo. La separación de Josie Bliss está marcada por el fantástico poema «Tango del viudo», donde Josie ya no es la princesa mejorada; ahora es la «Maligna», y en realidad no ha muerto.

Josie Bliss «acabaría por matarme», escribió Neruda en sus memorias. Cuando recibió un aviso oficial para trasladarse a un nuevo puesto en Ceilán, lo usó como una oportunidad para huir de ella. Se preparó para su partida en secreto, y luego, «abandonando mi ropa y mis libros» para que no detectara que algo andaba mal, «salí de la casa como de costumbre y subí al barco que me llevaría lejos».

En sentido literario, al menos, el poema «Tango del viudo» actúa como una carta de explicación para Josie que él nunca envió. Después de recibir su traslado del Ministerio de Relaciones Exteriores, antes de tomar el barco a Ceilán, pasó «dos meses de vida» en Calcuta, desde noviembre de 1928 hasta el final de ese año (se reunió allí con Hinojosa). El «Tango del viudo» estaba fechado en «Calcuta, 1928». Se convirtió en algo así como un clásico de culto entre los que estaban familiarizados con la obra de Neruda. Poco después de la publicación en Madrid de *Residencia en la tierra*, Guillermo de Torre elogió el «Tango del viudo» como «profundo». En 2004, Mario Vargas Llosa, el peruano ganador del Premio Nobel de Literatura de 2010, escribió que esos versos le «electrizan la espalda», produciendo «ese desasosiego exaltado y ese pasmo feliz en que nos sumen las obras maestras absolutas».

Es la potencia de este poema lo que ha perpetuado el mito de Josie Bliss, más que otra cosa, fascinando a lector tras lector, generación tras generación. El poema está intrincadamente estructurado, combina un sentimiento convincente con imágenes provocativas. Es similar a muchas de sus cartas a Albertina, en las que teje declaraciones de su pasión persistente por ella con duras palabras de degradación.

El poema comienza con «Oh Maligna» y sigue:

> ya habrás hallado la carta, ya habrás llorado de furia,
> y habrás insultado el recuerdo de mi madre
> llamándola perra podrida y madre de perros,
> ya habrás bebido sola, solitaria, el té del atardecer
> mirando mis viejos zapatos vacíos para siempre...

A medida que el poema continúa, la distancia que él pone entre ellos se vuelve inquietante. Extraña la vida doméstica que compartían: «No hay perchas en mi habitación, ni retratos de nadie en las

paredes». Luego, reflexiones de sus proyecciones de ella como la clásica «mujer fatal» masoquista y violenta:

> Enterrado junto al cocotero hallarás más tarde
> el cuchillo que escondí allí por temor de que me mataras...

Sin embargo, anhela volver a la escena:

> y ahora repentinamente quisiera oler su acero de cocina...

Neruda convierte en cíclica la amenaza percibida, el deseo y la barbarie a lo largo de todo el poema.

> Daría este viento del mar gigante por tu brusca respiración
> ... y por oírte orinar, en la oscuridad, en el fondo de la casa,
> como vertiendo una miel delgada, trémula, argentina, obstinada,
> cuántas veces entregaría este coro de sombras que poseo,
> y el ruido de espadas inútiles que se oye en mi alma.

Era revolucionario escribir una frase como «por oírte orinar, en la oscuridad» en español, un verso que todavía canta con su sonido y su sustancia provocativos. Representa la cruda realidad de la vida diaria y la intimidad que puede endulzarse, de la orina a la miel. Él casi eleva su excrecencia corporal a lo divino. Sin embargo, hay un trasfondo oscuro: la mujer del poema es como un animal salvaje.

Las memorias de Neruda contienen una posdata para Josie Bliss. Supuestamente, ella descubrió dónde estaba ahora y lo siguió, montando su campamento justo enfrente de su casa. «Como pensaba que no existía arroz sino en Rangoon, llegó con un saco de arroz a cuestas, con nuestros discos favoritos de Paul Robeson y con una larga alfombra enrollada. Desde la puerta de enfrente se dedicó a observar y luego a insultar y a agredir a cuanta gente me visitaba». Su desorden público obligó a la policía colonial a advertir a Neruda de que, si no la acogía, sería expulsado del país. «Yo sufrí varios días, oscilando entre la ternura que me inspiraba su desdichado amor y el terror que le tenía. No podía dejarla poner un pie en mi casa. Era una terrorista amorosa, capaz de todo».

Supuestamente atacó con un cuchillo largo (el mismo cuchillo de cocina, tal vez) a una dulce joven inglesa que vino a visitar al cónsul.

El vecino de Neruda la sorprendió y luego, sin un aviso explícito, acabo marchándose, rogándole a gritos al poeta que la acompañara en el barco de regreso a Rangún. Neruda la acompañó al muelle, y cuando se abrazaron, ella lo bañó con lágrimas y besos, hasta los dedos de los pies, «su rostro estaba enharinado con la tiza de mis zapatos blancos [...]. Aquel dolor turbulento, aquellas lágrimas terribles rodando sobre el rostro enharinado, continúan en mi memoria».

Dejando a un lado la elegancia de la escritura, aunque existiera Josie, Neruda la presenta como un cuento exótico, demostrando cómo se veía a sí mismo como una excepción a la cultura imperialista, sin darse cuenta de que sus propias palabras indican su racismo. «Me adentré tanto en el alma y la vida de esa gente, que me enamoré de una nativa», comienza su historia de Josie Bliss en sus memorias, un comentario similar al clásico «algunos de mis mejores amigos son...». Sintió que conocía la cultura birmana, casi como un antropólogo, pero su relación con Josie estaba inundada de estereotipos. Se felicita por su valiente y justa interacción, por «adentrarse tanto», mientras propagaba un tropo racista y sexista. Neruda estaba promoviendo activamente la igualdad social y la justicia al mismo tiempo que elaboraba estas memorias en la década de 1960. Sin embargo, su deshumanización de las mujeres no blancas ciertamente socava su autoridad moral cuando escribe sobre los «oprimidos». Las contradicciones entre la vida personal y las actitudes de Neruda y sus futuros ideales políticos se pusieron de manifiesto durante su tiempo en Asia y resurgirían a menudo durante toda su vida.*

* Hay una necesidad natural de tratar de entender por qué Neruda puede haber creado a Josie, pero no es posible saber definitivamente si lo hizo o no. Josie es la lente a través de la cual Neruda procesó su experiencia, y hubo algunos beneficios para él al transformar una experiencia, que en el momento real que conocemos fue difícil, aburrida, frustrante y decepcionante, en esta historia, algo de un valor duradero. Y hay una gran brecha en sus archivos, en los testimonios de otros durante este período; pudo aprovecharse de eso. Aun así, solo podemos especular cuánta verdad hay detrás de los elementos de la historia de Josie Bliss y cuánto es pura fantasía. Mejor que la especulación es simplemente descansar con el hecho de que tenemos un pequeño misterio aquí y dejarlo tal cual.

OPIO Y MATRIMONIO

Yo oigo el sueño de viejos compañeros y mujeres amadas,
sueños cuyos latidos me quebrantan:
su material de alfombra piso en silencio,
su luz de amapola muerdo con delirio.
—«Colección nocturna»

Neruda se mudó a Colombo, en el lado occidental de la gran isla de Ceilán, a un bungaló fuera del centro de la ciudad, cerca de la playa. Tenía un perro; su mangosta, Kiria; y al menos un sirviente, Ratnaigh. Alguien le tomó una fotografía posando de pie contra una palmera, con los brazos cruzados sobre un chaleco oscuro metido en sus pantalones blancos. Llevaba su cinturón negro subido hasta lo alto de su larguirucho torso, sus piernas parecen desproporcionadamente largas, y su atuendo es demasiado formal para la ocasión. No está tan flaco como en su época de estudiante, aunque todavía es delgado, con un reflejo de madurez en la cara. Mientras posa para la foto, mira hacia el sur del mar Arábigo, como si no quisiera estar allí. A su lado, Ratnaigh, vestido de blanco, está agachado en la arena, con los brazos cruzados sobre las rodillas, aparentemente relajado y cómodo.

El pequeño bungaló estaba fuera del ajetreo y el bullicio de Colombo. En una carta a Eandi dice: «Le he hablado de Wellawatta,

el barrio en que vivo? Mar y palmeras, aguas, hojas. El mar me rodea violentamente, sin dejar nada a mi alrededor [...]. Eandi, nadie hay más solo que yo».

De hecho, al principio parecía haber poca diferencia con respecto a Rangún. Atrapado «entre los ingleses vestidos de *smoking* todas las noches, y los hindúes inalcanzables en su fabulosa inmensidad, yo no podía elegir sino la soledad, y de ese modo aquella época ha sido la más solitaria de mi vida»*. No está claro por qué se aisló persistentemente de los demás. Del mismo modo que expresa su desdén por los británicos, también muestra superioridad y autoritarismo hacia los lugareños, como se ve en su correspondencia en Birmania y ahora en su nuevo cargo. «Si Ud. mi querida mamá pasara por mi casa en Colombo, oiría cómo grito de la mañana a la noche al mozo para que me pase cigarrillos, papel, limonada y me tenga listos los pantalones, las camisas y todos los artefactos necesarios para vivir».

Y no se aisló de los lugareños de ascendencia europea. «Nunca leí con tanto placer y tanta abundancia como en aquel suburbio de Colombo», escribió Neruda en 1968, desde las comodidades de Isla Negra, para un artículo de una revista. «Tenía yo un amigo, lejos de la ciudad, Lionel Wendt, pianista [...]. Como yo llegaba a Ceilán tan ávido de conocer los libros ingleses, él se encargó de prestármelos en continua sucesión». Todos los sábados, un ciclista traía un nuevo suministro en un saco de patatas de la casa de Wendt en Colombo «a mi bungalow en Wellawatta».

Los sacos de patatas contenían los últimos poemas de T. S. Eliot en Londres y el recientemente publicado *Adiós a las armas* de Hemingway. Hubo dos novelas ahora clásicas publicadas el año anterior (1928), ambas conocidas por sus impactantes interpretaciones de las relaciones y el sexo: *El amante de Lady Chatterley* de

* El vocabulario que Neruda usa cuando se refiere a los asiáticos, especialmente aquí en una cita de sus memorias, que no es un comentario contemporáneo, es significativo. Era convencional para los latinoamericanos referirse a alguien del subcontinente indio como hindú, independientemente de su religión, para distinguirlo de los indígenas de América. En Sri Lanka, la mayoría cingalesa es budista, y la diferencia religiosa con la minoría hindú tamil es de gran importancia para esos grupos (como lo es la distinción entre criollo, mestizo e indio en Chile). El hecho de que Neruda ignore esta diferencia se debe a que no reconoció (ni le importaron) las realidades de la tierra en la que vivía.

D. H. Lawrence (una copia de Florencia, ya que todavía estaba prohibida en el Reino Unido) y *Contrapunto* de Aldous Huxley*.

También revisitó a Rimbaud, Quevedo, Proust y otros clásicos que Wendt tenía disponibles.

Además de su nuevo amigo pianista, Neruda tuvo más interacción social con los europeos que nunca. Pasó un tiempo con el amigo de la infancia de Wendt, George Keyt. Entre las edades de los tres no había más de cuatro años de diferencia. Wendt y Keyt nacieron en Ceilán y tenían sangre mixta europea y asiática. Educados en escuelas británicas, ambos formaban parte de la élite colonial.

Sin embargo, aunque pudieron haber nacido y haberse criado en esa sociedad, ambos eran miembros muy poco convencionales del grupo. Además de ser concertista de piano, Wendt era un importante mecenas del arte vanguardista y un fotógrafo ecléctico y experimental.

Keyt se había convertido al budismo; como pintor, su síntesis de las innovaciones modernistas europeas con las antiguas tradiciones del sur de Asia le otorgaría fama mundial. Neruda incluso escribió una crítica para el *Times of Ceylon* de una exposición de arte de 1930 de la que su amigo formaba parte: «Keyt, en mi opinión, es el núcleo viviente de un gran pintor [...]. Estas figuras adquieren una extraña grandeza expresiva e irradian un aura de sentimiento intensamente profundo».†

* La novela de Huxley en realidad había sido influenciada por los recientes viajes del inglés a través de la India y Extremo Oriente. La estadía fue vista como un hito para el desarrollo intelectual de Huxley, donde «el idealismo y el misticismo se habían juzgado deficientes y rechazados», y constituyen una comparación interesante de la experiencia de Neruda. Y mientras Neruda lee estos libros en medio de sus propias inseguridades e incertidumbres de clase y privilegio, es interesante notar también que Contrapunto presenta un personaje basado en el amigo de Huxley, D. H. Lawrence, un personaje que actúa como portavoz para disolver las divisiones de clase, para vivir la vida con emociones intuitivas, no con la «restricción británica de rígidos labios superiores».

† La hermana de George Keyt, Peggy, era tía del famoso autor Michael Ondaatje (conocido por *El paciente inglés*, entre otros títulos). Ondaatje nació en Sri Lanka en 1943 y abandonó el lugar en 1954. En sus memorias escribió: «Una tía mía recuerda [que Neruda] venía a cenar y se arrancaba en cualquier momento a cantar, pero muchas de sus oscuras piezas claustrofóbicas de *Residencia en la tierra* las escribió

Aunque, como en casa, encontró camaradería con intelectuales y artistas de ideas afines, esto no pareció sacarlo de su aislamiento mental. Neruda nunca fue un bebedor excesivo (aunque siempre disfrutaba del vino tinto y el *whisky*), excepto en este momento, cuando parecía que no tenía nada mejor que hacer, aparte de escribirle a Eandi: «Estoy solo; cada diez minutos viene mi sirviente, Ratnaigh, viene cada diez minutos a llenar mi vaso». Se sentía solo a pesar de la presencia constante de otros seres humanos: «Me siento intranquilo, desterrado, moribundo». Después de suplicarle a Eandi que fuera a reunirse con él, en letras mayúsculas incluso («¡VENGA!»), regresaba pronto a una compulsión por su particular sentido de destierro, casi un exilio autoimpuesto: «Se acuerda de esas novelas de José Conrads [*sic*] —le pregunta a Eandi— en que salen extraños seres de destierro, exterminados, sin compensación posible? A veces me siento como ellos, solamente que; este "solamente que" es tan largo». Más tarde escribió: «Hace dos días interrumpí esta carta, me caía, lleno de alcoholes».

Tenía la posibilidad de regresar a Chile, pero no hizo nada para cambiar sus circunstancias. En lugar de eso, se revolcaba en la autocompasión.

———

Neruda también escribía constantemente a Albertina y a Laura Arrué, quizá también a Teresa.* No hubo respuesta de Laura. De hecho, no había recibido ni siquiera una de las cartas que había prometido escribir, y se desilusionó. Anticipando la posible censura de

aquí, poemas que contemplaron este paisaje regido por un surrealismo atestado de gente, lleno de opresión vegetal».

* La sobrina de Teresa Rosa Muller, muy cercana a su tía, cree que Neruda también le escribió a Teresa. Teresa mantuvo una comunicación constante con la hermana de Neruda, Laura, durante este período y, como ella intuía, todavía estaba enamorada de él. Ella no se casó hasta los cuarenta y cinco años, rechazando a sus muchos pretendientes. Pudo haber amado a Neruda con fuerza, pero no lo suficiente como para superar las objeciones de sus padres. Justo antes de su boda, Rosa, una niña pequeña en ese momento, recuerda haberse sentado al lado de Teresa, que estaba junto a un baúl, «sacando todo lo que tenía de Pablo Neruda. Sacó cartas; sacó los recortes. Me dijo: "No. Esto yo ahora lo voy a quemar, porque no tengo por qué tenerlo, porque yo ahora me voy a casar". Quemó mucho». Es posible que las cartas de Neruda de cuando estuvo en Asia se quemaran.

la madre de Laura, Neruda había enviado sus cartas a través de su amigo Homero Arce, que trabajaba para el servicio postal chileno. Pero Homero se había enamorado profundamente de Laura; él nunca le dio ninguna de las cartas de Neruda.

Finalmente, llegó la carta tan esperada de Albertina. Ella estaba en París, de camino a Bruselas, en una beca para aprender un nuevo sistema de enseñar francés a los niños. El poeta respondió enseguida, desesperadamente, como siempre, diciendo que esta sería la última oportunidad que tendrían de estar juntos, y agregó: «Me estoy cansando de la soledad, y si tú no vienes, trataré de casarme con alguna otra». Le dio todos los detalles de un barco que la llevaría de Francia a Colombo y le dijo: «Cada día, y cada hora de cada día me pregunto: Vendrá?».

Ella nunca lo hizo. La comunicación con Albertina se truncó cuando el director de la escuela abrió la carta de Neruda y le exigió una explicación sobre por qué estaba aparentemente considerando una propuesta así de Ceilán mientras estaba allí para estudiar. Albertina se negó a responder y se vio obligada a regresar a casa. Ella lo amaba, pero como más tarde relató: «Pero en aquel tiempo, de esto hace más de cincuenta años, usted comprenderá no era lo mismo que actualmente. Tenía la obligación de volver a la Universidad y por otro lado mis padres eran bastante severos... así que yo no me atreví a irme».

De una carta posterior a Héctor Eandi, escrita el 27 de febrero de 1930:

Y una mujer a quien mucho he querido (para ella escribí casi todos mis *Veinte poemas*) me escribió hace tres meses, y arreglamos su venida, nos íbamos a casar, y por un tiempo viví lleno de su llegada, arreglando mi bungalow, pensando en la cocina, bueno, en todas las cosas. Y ella no pudo venir, o por lo menos no por el momento, por circunstancias razonables tal vez, pero yo estuve una semana enfermo, con fiebre y sin comer, fue como si me hubieran quemado algo adentro, un terrible dolor.

Al menos siete de los primeros quince poemas de *Residencia en la tierra* son sobre Albertina o Laura Arrué, o ambas. Albertina se presenta como un fantasma, es la «encandilada, pálida estudiante»

que «surges de antaño», pero no es real, solo un «fantasma». En estos versos, Neruda alcanza una oscuridad que en *Veinte poemas de amor* solo insinuaba. Sus narradores están atrapados en el pasado, incapaces de existir en el presente, que en cualquier caso solo ofrece remordimiento y temor:

> En el fondo del mar profundo,
> en la noche de largas listas,
> como un caballo cruza corriendo
> tu callado callado nombre.
>
> Alójame en tu espalda, ay refúgiame,
> aparéceme en tu espejo, de pronto,
> sobre la hoja solitaria, nocturna,
> brotando de lo oscuro, detrás de ti.
>
> Flor de la dulce luz completa,
> acúdeme tu boca de besos,
> violenta de separaciones,
> determinada y fina boca...
>
> ——«Madrigal escrito en invierno»

Haciéndose eco de sus cartas, Neruda acusa a la «dama sin corazón» Albertina de «tirana» de sus emociones en su poesía. Como hemos visto antes, él culpa a las mujeres en su vida por su dolor psíquico y parece incapaz de hacer nada al respecto.

Sexualmente, mientras tanto, se sentía cómodo en el rol de agresor (incluso de depredador), el rol que desempeñó con Josie Bliss. Como escribió en sus memorias: «Amigas de varios colores pasaban por mi cama de campaña sin dejar más historia que el relámpago físico. Mi cuerpo era una hoguera solitaria encendida noche y día en aquella costa tropical. Mi amiga Patsy llegaba frecuentemente con algunas de sus compañeras, muchachas morenas y doradas, con sangre de Boers, de ingleses, de dravidios. Se acostaban conmigo deportiva y desinteresadamente».

La mujer más hermosa que Neruda vio en Ceilán fue una tamil de la casta paria, una «intocable», que limpiaba la caja de lata que había en el fondo de su inodoro sin agua. «Se dirigió con paso solemne

hacia el retrete, sin mirarme siquiera, sin darse por aludida de mi existencia, y desapareció con el sórdido receptáculo sobre la cabeza, alejándose con su paso de diosa». «Era tan bella [...] a pesar de su humilde oficio». Para él, ella no era humana, sino una «otra» exótica: «Como si se tratara de un animal huraño, llegado de la jungla, pertenecía a otra existencia, a un mundo separado». Llevaba un sari rojo y dorado de la tela más barata, pesados brazaletes en sus tobillos desnudos; un pequeño punto brillaba a cada lado de su nariz. Él la llamaba, pero «sin resultado».

Neruda simplemente no podía quitársela de la cabeza, así que «Una mañana, decidido a todo, la tomé fuertemente de la muñeca y la miré cara a cara. No había idioma alguno en que pudiera hablarle. Se dejó conducir por mí sin una sonrisa y pronto estuvo desnuda sobre mi cama. Su delgadísima cintura, sus plenas caderas, las desbordantes copas de sus senos, la hacían igual a las milenarias esculturas del sur de la India. El encuentro fue el de un hombre con una estatua. Permaneció todo el tiempo con sus ojos abiertos, impasible. Hacía bien en despreciarme. No se repitió la experiencia».

En sus escritos y en los de otros, no hay evidencias de que Neruda haya cometido otro asalto de esta naturaleza, pero aquí describe su ejercicio de poder y privilegio sin mucha vergüenza. Durante el acto de violación, él la percibe como inhumana, un pedazo de piedra. Luego proyecta la divinidad sobre ella, comparándola con una diosa sublime como una de las «milenarias esculturas del sur de la India».* Tal vez siente que se absuelve en cierto grado a través de esa exaltación.

Si bien pudo haber entendido la clase social en el sentido marxista, Neruda nunca relacionó esa abstracción con las realidades institucionales del racismo, el sexismo o la casta social, todas las cuales desempeñaron un papel decisivo en este acto de violencia. Su versión

* Por espantoso que sea el resto del pasaje, Neruda al menos no estaba equivocado sobre una base puramente fáctica para comparar la figura de esta mujer con las estatuas del sur de la India. Si bien ha habido tamiles en Sri Lanka durante mucho tiempo, étnicamente trazan su linaje hasta Tamil Nadu, «Tierra de tamiles», una región que cubre el sudeste de la India, casi tocando el extremo noroeste de Sri Lanka. Neruda visitó esta zona, en el tiempo que los británicos la llamaban Madrás (por su ciudad principal, ahora llamada Chennai), entre sus períodos en Birmania y Ceilán. La gran mayoría de los tamiles son hindúes (ver nota al pie sobre el uso de «hindú» en Neruda para describir a los lugareños, en la página 172).

de los acontecimientos no está desvinculada de su interpretación, en el mismo capítulo, de sus experiencias con su «pantera birmana», Josie Bliss. La mujer no es una mujer, sino una caricatura de sumisión e inferioridad cultural que él puede dominar.

El comportamiento de Neruda, tanto aquí como a lo largo de su estancia en Asia, era una muestra de imperialismo perpetrado a escala humana, una réplica exacta del imperialismo ejecutado en una escala geopolítica contra la cual tanto despotricó mientras estuvo en Asia y mientras escribía sus memorias. Su violación de una persona basada en su sentido del derecho y superioridad inherentes fue una expresión perfecta de la violación de una nación a otra basada en estas mismas presunciones de mérito y valor. En su narcisismo, no podía ver la conexión.

Su narcisismo se expresa aún más en la forma en que integra en el relato de la violación el deber de la mujer de limpiar su excremento. Esto equivale a la divinización de su excremento, ya que es una diosa sublime que vacía su orinal. Esta diosa merece menos consideración que incluso una prostituta, a quien Neruda al menos habría pagado por sus servicios. O, como dijo el filósofo esloveno Slavoj Žižek, como parte de un estudio más amplio, la relación que Neruda propone debe tomarse muy en serio: «elevar el exótico Otro a una divinidad indiferente es estrictamente igual que tratarlo como a una mierda».

¿Contó Neruda al mundo esta historia en los años sesenta porque sintió, consciente o inconscientemente, que debía contarla? ¿O había mantenido la misma idea en cuanto al derecho que le asistía para cometer la violación? Ni siquiera más adelante en su vida reconocería la inhumanidad de sus acciones. No hay arrepentimiento verdadero, no hay explicación para esa conducta. Si tal vez sintió una punzada de arrepentimiento, esta pasó rápidamente.

En medio de las especulaciones sobre un posible traslado a Singapur, Neruda expresó su emoción a Eandi por el «mágico archipiélago malayo, bellas mujeres, bellos ritos». «He estado ya dos veces en Singapore, Bali, y he fumado muchas pipas de opio allí, no sé si aquello

me gusta, pero es diferente, *anyhow*», escribió, con énfasis en *anyhow* («de todos modos») al escribirlo en inglés.

Sin embargo, sus memorias describen una experiencia distinta, muy desagradable, con el opio. Lo consumió de forma habitual en Ceilán, aunque años más tarde, en sus memorias, negaría su disfrute, tal vez tras reflexionar mejor sobre el desarrollo de su carrera como poeta de fama mundial.

«Fumé una pipa... No era nada... Era un humo caliginoso, tibio y lechoso... Fumé cuatro pipas y estuve cinco días enfermo, con náuseas que me venían desde la espina dorsal, que me bajaban del cerebro.

»Tanto se había dicho, tanto se había escrito...». Tenía que haber más en eso.

La literatura del opio tiene una larga historia, desde Homero y Virgilio hasta Shakespeare. Pero Neruda se sintió más atraído por las obras que retrataban experiencias reales con la droga, como la «visión en un sueño» de Samuel Taylor Coleridge en su poema «Kubla Khan», las *Confesiones de un inglés comedor de opio* de Thomas De Quincey y, quizás, sobre todo para Neruda, el clásico de 1860 *Los paraísos artificiales*, de su héroe Baudelaire. El opio apareció en muchas obras de la literatura británica del siglo XIX,* especialmente en los poemas de los románticos ingleses. No solo hicieron líricos los misterios de la droga oriental, sino que también la tomaron en abundancia. Como argumentó M. H. Abrams en *The Milk of Paradise* (1934), los efectos del opio causaron que los románticos se «inspiraran en éxtasis». Un no consumidor nunca podría experimentar el reino de los sueños y sensaciones que condujeron a algunos de los mejores escritos de la época.

* El opio también aparece en la literatura latinoamericana, quizás más notablemente en el relato de Rubén Darío de 1888 «El humo de la pipa», escrito en Valparaíso. Después de la cena, el anfitrión viene con una pipa para los invitados, ya ebrios con alcohol. «¡Oh, mi Oriente deseado, por quien sufro la nostalgia de lo desconocido!». Con cada bocanada viene un relato inspirado diferente. En uno viaja a Alemania, en otro a Persia. Darío nunca nombra la droga, pero obviamente se trata del opio. César Vallejo también escribió sobre esto, aunque es poco probable, debido al momento y el lugar, que Neruda lo hubiera leído. Considerada la mejor narración de Vallejo, así comienza «Cera» (1923): «Aquella noche no pudimos fumar. Todos los ginkés de Lima estaban cerrados» (Vallejo había sido un gran consumidor en algún momento).

Hay muchas referencias positivas al opio en la literatura occidental que Neruda debió de haber leído, aunque su experiencia fue negativa. Una vez más, hay una disyuntiva entre lo que quería de Asia y lo que encontró en su realidad. «Debía conocer el opio, saber el opio, para dar mi testimonio... Fumé muchas pipas, hasta que conocí... No hay sueños, no hay imágenes, no hay paroxismo... Hay un debilitamiento melódico, como si una nota infinitamente suave se prolongara en la atmósfera... Un desvanecimiento, una oquedad dentro de uno...». Sintió cómo el más leve movimiento del cuerpo o un ruido distante de la calle «entran a formar parte de un todo». Si bien esa forma era «una rebosante delicia», con el experimento completo, supuestamente tomó la decisión juiciosa de parar: «No volví a los fumaderos... Ya sabía... Ya conocía... Ya había palpado algo inasible... remotamente escondido detrás del humo». Él deja claro que está al mando de su voluntad.

Sin embargo, hay evidencia tanto en su correspondencia como en su poesía de la época de que su uso pudo no haber sido tan limitado como describe en sus memorias. «Pablo duerme, se tira una caña de opio y despierta justamente para cumplir sus deberes oficiales», escribió Hinojosa en una posdata a una carta que Neruda le escribió a Eandi. Lo que había comenzado como un encanto exótico se convirtió en un escape de su «destierro», la automedicación para su incesante aislamiento, depresión y frustración. El opio iba más allá de una conexión con Baudelaire y se convirtió en una forma de dejar atrás su sufrimiento.

Describe el escenario en la sexta de las doce crónicas que escribió para *La Nación* a su regreso. Titulada «Diurno de Singapore», está fechada en octubre de 1927:

Hay forjadores que manejan sus metales en cuclillas, vendedores ambulantes de frutas y cigarros, juglares que hacen tiritar su mandolino de dos cuerdas. Casas de peinadoras en que la cabeza de la cliente se transforma en un castillo duro, barnizado con laca. Hay ventas de pescados adentro de frascos; corredores de hielo molido y cacahuetes; funciones de títeres; aullidos de canciones chinas; fumaderos de opio con su letrero en la puerta: Smoking Room.

Los mendigos ciegos anuncian su presencia a campanillazos. Los encantadores de serpientes arrullan sus cobras sonando su música triste, farmacéutica.

Como era de esperar, aunque al principio parecía establecer vínculos comunes con los consumidores de opio de Singapur y la cultura que rodeaba a la droga, más tarde escribiría sobre ellos con repulsión. Al final, la única comunidad con la que estaba interesado en conectarse a través del uso del opio era la comunidad literaria predominantemente europea que le precedió. Nunca descubrió la manera de lograr esa conexión.

Es imposible entender con exactitud cómo el uso de opio afectó a su escritura, si es que lo hizo. Sin embargo, al examinar algunos de los poemas, parece, como dice el profesor Francisco Leal, que el efecto que el opio ejerce «sobre el cuerpo, los sentidos y la percepción del tiempo» aparece en los poemas de *Residencia en la tierra*, en «algunas visiones (espantosas o sorprendentes)».[*]

La mayoría de los escritores consumidores de opio elaboran sus palabras una vez que descienden sus estados de sueño, pero el letargo y otros efectos de la droga pueden obstaculizar su capacidad para obtener la voluntad y la energía necesarias con que articular lo que experimentaron bajo la influencia de las «mejoras», como las describía Coleridge. No obstante, Neruda demostró que, a pesar de su retraimiento mental, estaba lo suficientemente motivado para pintar esas imágenes y sensaciones en un marco que se sostuviera en la página.

[*] En su estudio *Opium and the Romantic Imagination*, Alethea Hayter sostiene que «la acción del opio puede desactivar algunos de los procesos semiconscientes por los cuales la literatura comienza a escribirse». Quienes estaban dotados con una imaginación creativa y una tendencia a la *rêverie* (la capacidad de perderse en pensamientos oníricos y agradables, como en un sueño diurno) de hecho pueden encontrar un «material único» a través del uso de esta droga. Abriendo las puertas de la percepción, el opio puede abrir a esos individuos a un «material único para [su] poesía», «presentando imágenes cotidianas bajo una luz diferente».

«El escritor», afirma Hayter, «puede ser testigo del proceso mediante el cual las palabras y las imágenes visuales surgen simultáneamente y en paralelo en su propia mente. Puede mirar, controlar y posteriormente usar el producto de la imaginación creativa en una etapa anterior de su producción que normalmente es accesible para la mente consciente». Esto recuerda algunos de los discursos de Neruda sobre cómo quería trabajar con «expresiones dispersas» y otros procesos de su mente creativa.

Hay cinco poemas en prosa en el primer volumen de *Residencia en la tierra*. Permiten a Neruda un espacio para más narración, relatar lo que ve desde la distancia, a diferencia de los poemas en verso del libro que a menudo se basan en la observación interna. Tres de ellos parecen describir experiencias y escenarios relacionados con el opio.

En el poema «Colección nocturna» (que había sido el título preliminar del libro), el hablante, aparentemente solo en el mundo, se encontró con el «ángel del sueño». «Él es el viento que agita los meses, el silbido de un tren». Está «perfumado de frutos agudos», «una repetición de distancias», «un vino de color confundido». La «sustancia» del ángel es el «alimento profético [que] propaga tenazmente». En la séptima estrofa, esa sustancia se menciona como los «frutos blandos del cielo». Como señala Roanne Kantor, profesora de literatura comparada en Harvard, las imágenes «parecen referirse a una sustancia comestible asociada con un estado alterado de conciencia más allá del mero sueño». La sustancia, además, se envía al hablante en un «canasto negro», del mismo modo que la resina negra del opio normalmente viene en una carcasa oscura. En un verso vemos dos cualidades: «... galopa en la respiración [náusea] y su paso es de beso [seducción adictiva]». Hacia el final, el hablante rompe con lo nocturno y emerge en el colectivo de otros consumidores de opio, y luego dirige su atención a la ciudad en la que se encuentra, lejos del abrazo del ángel del sueño donde comenzó.

«Comunicaciones desmentidas» representa a alguien en un estado inducido por el opio con las imágenes y sensaciones consecuentes. El poema define la atmósfera en la que vive ahora, un mundo opaco con humo «como una espesa leche» de opio, rodeado de un coro mudo e inmóvil, con los huesos apoyados en un sillón de cemento, sometido, donde aguarda «el tiempo militarmente, y con el florete de la aventura manchado de sangre olvidada».

«Establecimientos nocturnos» es el tercer poema en prosa que está claramente influenciado por el opio. Los «establecimientos» no son prostíbulos ni bares; son fumaderos de opio, con distintos pisos de madera, sin decoración, sin ruido (Neruda nunca usó la palabra «opio» en estos poemas). «Difícilmente llamo a la realidad, como el perro, y también aúllo», comienza el poema, casi como una evocación, llevando sus esfuerzos a conjurar algo para que su mente se

agarre en ese «galope muerto» a las casas de opio. Está sumergido en su propia confusión y necesita algo que lo ayude a avanzar, fuera de la neblina lechosa de su estado mental.

Las primeras imágenes son repulsivas y reflejan la atmósfera general. Los habitantes de la articulación de opio que rodean al poeta hablante son animales y grotescos: «... cuántas ranas habituadas a la noche, silbando y roncando con gargantas de seres humanos a los cuarenta años». Él quiere atraerlos, «establecer el diálogo del hidalgo y el barquero, pintar la jirafa, describir los acordeones, celebrar mi musa desnuda». En lugar de ello, él los condena. No se menciona la salvación desde el fondo de estas confusiones: «Execración para tanto muerto que no mira, para tanto herido de alcohol o infelicidad, y loor al nochero [...] al sobreviviente adorador de los cielos». Cuando se rompe su trance, trata de separarse por completo de los otros usuarios.

El opio es el tema del poema que comienza la sección de reflexiones poéticas sobre su época en Asia en su autobiográfico *Memorial de Isla Negra* (1964). El título es el «El opio en el Este», muy específico. Esta no es la droga europea de Coleridge y Baudelaire. El poema, de gran riqueza literaria, se abre con el mismo presagio de exploración que se lee en sus memorias, escritas más tarde: «Quise saber. Entré...». Él queda sorprendido por el silencio. Solo crepitan las tuberías. De su «humo lechoso» entra «una estática dicha»:

> era el opio la flor de la pereza,
> el goce inmóvil,
> la pura actividad sin movimiento.
>
> Todo era puro o parecía puro,
> todo en aceite y gozne resbalaba
> hasta llegar a ser sólo existencia,
> no ardía nada, ni lloraba nadie,
> no había espacio para los tormentos
> y no había carbón para la cólera.

Pero en esta época de su vida, al entrar en los cincuenta años, Neruda se proyectaba como un campeón del comunismo, y él y sus camaradas toleraban estas drogas como una escapatoria a las contradicciones de la realidad. Desde esta perspectiva, Neruda no habla de

cómo esta «única existencia» se convirtió en parte de su vida y su trabajo mientras consumía constantemente «el opio en el Este». Su postura política nunca pone la responsabilidad sobre sí mismo en ese momento, sino que hace lírica —idealiza— la noción del «opio para los explotados» (por los imperialistas):

> Miré: pobres caídos,
> peones, coolies de ricksha o plantación,
> desmedrados trotantes,
> perros de calle,
> pobres maltratados.
> Aquí, después de heridos,
> después de ser no seres sino pies,
> después de no ser hombres sino brutos de carga,
> después de andar y andar y sudar y sudar
> y sudar sangre y ya no tener alma,
> aquí estaban ahora,
> solitarios

Hambrientos, cada uno «había comprado / un oscuro derecho a la delicia». Después de haber buscado «toda vida», «estaban / [...] en el reposo [...] / respetados, por fin, en una estrella».

En sus memorias, Neruda termina su exposición de su experimento con el opio con una condena y una conclusión radicales: «nunca más» volverá a las casas o fumará este veneno oriental, porque ahora sabe que no debe confundir su arte con el narcótico ni mezclar los poemas del poeta singular con el de los yonquis. No es para él; es para los demás. Al escribir sus reflexiones en la década de 1960, parece tomar prestado de la cita de Karl Marx «La religión es el opio del pueblo», afirmando: «El opio no era el paraíso de los exotistas que me habían pintado, sino la escapatoria de los explotados».

Aunque Neruda sería más tarde el líder de las personas explotadas que encontró en los antros — «los hombres que tiran del ricksha todo el día»— cuando estuvo entre ellos a finales de la década de 1920, no vio nada en ellos digno de liderar. Redujo a las mujeres a objetos sexuales y los sirvientes al ritmo de un reloj, como cuando «cada diez minutos viene mi sirviente, Ratnaigh, viene cada diez

minutos a rellenar mi vaso». Justo después del comentario de «escapatoria para los explotados», en las líneas que siguen, es como si, incluso tres décadas más tarde, todavía condenara a los habitantes de los antros por no estar a la altura de esos «exotistas que me había pintado» la literatura europea: no solo eran pobres, sino «pobres diablos». Así que, en el mismo párrafo: «No había ningún cojín bordado, ningún indicio de la menor riqueza... Nada brillaba en el recinto, ni siquiera los semicerrados ojos de los fumadores».

Neruda encontró un decepcionante callejón sin salida en su experiencia con la espiritualidad oriental. Era un intelectual curioso inmerso en una sociedad budista, un nuevo reino para él, mientras que al mismo tiempo estaba inmerso en su propia depresión espiritual y mental, y uno puede imaginar el efecto de estar rodeado de personas que buscan un camino hacia el final de su sufrimiento, a la iluminación, al nirvana. Comenzó a aprender detalles de la vida y la filosofía de Buda. Cuando estuvo en Birmania, se había aventurado en la sorprendente ciudad antigua de Pagan, o Bagan, donde vio la que quizá era la colección más grande y más nutrida de templos y monumentos budistas del mundo. En Ceilán viajó por la jungla a cinco «misteriosas ciudades cingalesas [antiguas ciudades budistas]», como escribió en una crónica de *La Nación*. En Anuradhapura, con la noche iluminada por la luna llena, quedó impresionado por las inmensas pagodas en las sombras, que «se llena de budistas arrodillados y las viejas oraciones vuelven a los labios cingaleses». En una carta a Eandi, adjuntó una fotografía del «extraño Buda hambriento, después de aquellos inútiles seis años de privación». «Yo vivo rodeado de miles o millones de retratos de Gautama en marfil, alabastro, maderas —añade—. Se acumulan en cada pagoda, pero ninguno me conmueve como la de este delgado y arrepentido».

Los aspectos del budismo lo atraían y lo desafiaban al mismo tiempo. Como diría a un entrevistador muchos años después, aunque su madre era devota, su padre era ateo, y esta combinación le dio una mezcla de curiosidad y escepticismo al abordar las tradiciones místicas. Hay una cierta honestidad en su enfoque al examinar la filosofía y la práctica, y esto aparece en algunos de sus escritos. En «Significa sombras», un poema profundo y fascinante, escrito probablemente en Colombo a fines de 1929, muestra una buena

comprensión del samsara, la idea budista de un ciclo continuo de nacimiento y renacimiento,* que cautivaría a muchos occidentales en el futuro.

En el poema, el hablante se ve fascinado por estar en el ciclo de la reencarnación: unido a las «vitales, rápidas alas de un nuevo ángel de sueños», instalado en sus «hombros dormidos para seguridad perpetua»:

> de tal manera que el camino entre las estrellas de la muerte
> sea un violento vuelo comenzado desde hace muchos días y
> meses y siglos...

Es un ciclo que se remonta a antes de su nacimiento, al fondo del pasado, y ahora con el ángel, avanzando hacia la eternidad. Él quiere, como escribe más tarde, «reservar» su «profundo sitio» para que dure eternamente. Sin embargo, su percepción personalizada de este concepto está en conflicto con el verdadero pensamiento budista. Los budistas, de hecho, buscan la liberación de la condición de estar atrapados en los ciclos, yendo hacia la iluminación y el nirvana.

La esencia de Pablo Neruda en este momento de su vida era su sufrimiento: su sufrimiento por conseguir los deseos de su ego. El budismo aboga por la liberación del deseo para aliviar el sufrimiento. Neruda se deleitaba incluso en los anhelos pasados, el asombro que sentía bajo las estrellas en Puerto Saavedra, por ejemplo, y su anhelo de Albertina. Abrazar el budismo era anatema para un hombre que se aferraba a sus deseos y se agarraba por igual a su sufrimiento, que se definía por ellos. Rechazarlos no habría significado la libertad y la iluminación, como propone el budismo, sino la muerte. Descubrió que el budismo, aunque era fascinante, era casi antitético de su persona.

En «Significa sombras», la tercera de las cuatro cuartetas ilustra esto:

* «Oriente y Oriente», un artículo de *La Nación* de 1930, muestra aún mejor el alcance de su lectura de textos orientales y cómo articula sus pensamientos. Incluso cita los Upanishads, el antiguo texto indio de las enseñanzas hindúes: «Sin perderse, y perdiéndose, vuelve el ser a su origen creador, "como una gota de agua marina vuelve al mar"».

Ay, que lo que soy siga existiendo y cesando de existir,
y que mi obediencia se ordene con tales condiciones de hierro
que el temblor de las muertes y de los nacimientos no conmueva
el profundo sitio que quiero reservar para mí eternamente.

El punto crucial del problema de Neruda, según el budismo, está en el último verso. Él se pregunta por el yo eterno, mientras que el budista cree que nada es eterno. El poema termina acertadamente en un subjuntivo, una oración por lo opuesto a lo que predica el budismo. Él emerge seguro de que quiere seguir apegado a su ego. El budismo se vuelve inútil, como cualquier otra experiencia: las mujeres, lo exótico, el opio. No puede encontrar lo que necesita y lo aparta a la acera. Él abraza el ciclo que el budismo busca liberar:

Sea, pues, lo que soy, en alguna parte y en todo tiempo,
establecido y asegurado y ardiente testigo,
cuidadosamente destruyéndose y preservándose incesantemente,
evidentemente empeñado en su deber original.

En 1964, ya como ateo socialista beligerante, escribe en su poema «Religión en el Este» que en Rangún:

comprendí que los dioses
eran tan enemigos como Dios
del pobre ser humano.

.

dioses serpientes enroscados
al crimen de nacer,
budhas desnudos y elegantes
sonriendo en el coktail
de la vacía eternidad
como Cristo en su cruz horrible,
todos dispuestos a todo,
a imponernos su cielo,
todos con llagas o pistola

.

dioses feroces del hombre

para esconder la cobardía
. .
toda la tierra olía a cielo,
a mercadería celeste.

———

En 1929, casi un año después de su residencia en Ceilán, Neruda se encontraba en un estado de ánimo desconcertante. «A veces soy feliz aquí, pero qué demoníaca soledad», le escribió a Eandi durante un monzón.

Esta tormenta cayó con fuerza sobre la psique de Neruda. «Agua sin parar [...] una mala humedad que penetra hasta los huesos»: fue «la época más triste del trópico». Mientras llovía, leyó. Junto con «los Hogares», la revista argentina que le envió Eandi, leyó novelas en inglés que le prestaba Wendt.

La soledad, escribió Neruda, se estaba convirtiendo en:

... una sala húmeda a mi alrededor, me envenena en verdad, por-que las pequeñas heridas pasajeras se hacen desmesuradas: no hay cómo atajarlas y hemorragian hasta el alma. Pero hoy qué hermoso día fresco, después de una terrible tempestad de ano-che, en que mi casa se llenó de agua y dos cocoteros cayeron quemados del rayo, en el jardín. Hoy es verde y transparente: el mar está espeso y detenido, azul.

Esta última oración sugiere que la hemorragia psicológica puede haberse estado desacelerando, dejando espacio para el optimismo. Se estaba abriendo más, pero estaba cansado de su vida en Ceilán, preocupado por quedarse estancado en su «inactividad de muerte». Por fortuna, llegaron buenas noticias: sería transferido a Singapur, un país mucho más cosmopolita y atractivo, con jurisdicción sobre el igualmente atractivo Java. Animado, Neruda le escribió a Eandi sobre extender sus sentidos para acabar experimentando y rejuvene-ciendo en la belleza de las mañanas posmonzónicas por primera vez desde que estuvo allí. Algo lo estaba calmando. De alguna manera, Neruda parecía salir de su depresión justo cuando terminaba la dé-cada de 1920 y comenzaba la depresión global subsiguiente.

Wellawatta, Ceylán, 27 de febrero 1930:

El Cónsul General de Calcutta me ha propuesto ir a Singapore y
Java, si me nombran allí está bien. Me gusta Java.

Sí, naturalmente, a veces estoy locamente alegre, no por culpa
de Patsy y sus similares, sino por resolución de mi salud, de mi
piel aún joven. Tendido en la arena, solo, en las mañanas grito de
alegría EANDIIIII, y todo lo que se me ocurre, los pescadores
me miran asombrados, y les ayudo a tirar las redes.

Al parecer, Neruda escapaba por fin del infierno. Partió a Singapur
muy animado a principios de junio de 1930, listo para asumir su
nuevo cargo, acompañado por su «buen sirviente Dom Brampy»,
a quien se refirió como «mi *boy* cingalés», que en algún momento
reemplazó a Ratnaigh. El cónsul también trajo su mangosta «suma-
mente amigable». A su llegada se dirigió al mundialmente famoso
Hotel Raffles y se registró. Había comenzado a lavar la ropa cuando
recibió la alarmante noticia de que Singapur llevaba mucho tiempo
sin tener un cónsul chileno. No había nada allí para él. Volvió co-
rriendo al puerto, al parecer con su ropa aún mojada, esperando que,
si el correo de Singapur no existía, el de Java al menos sí. El barco
holandés que había venido desde Colombo, afortunadamente, toda-
vía estaba allí, listo para dirigirse a la colonia holandesa de Batavia
(ahora Yakarta, capital de Indonesia). Neruda subió a bordo.

Batavia se encuentra en el extremo noroeste de la inmensa isla
aunque relativamente estrecha de Java.* El paisaje aquí era diferen-
te de aquel donde Neruda había estado, y se encontraba lleno de
montañas volcánicas. Había fértiles franjas de arrozales y cafetales,

* La Compañía Inglesa de las Indias Orientales y los comerciantes holandeses, junto
con sus respectivos gobiernos y fuerzas armadas, se enfrentaron durante casi una dé-
cada, conspirando contra el príncipe Jayawikarta de Java para controlar el comercio
de la región. En 1619, después de haber perdido terreno, el ejército holandés apro-
vechó una oportunidad creada por los rivales del príncipe y atacó, incendiando la
ciudad de Jayakarta, como se conocía entonces a Yakarta. El príncipe huyó cuando
los holandeses asumieron el poder y tomaron el puerto y la zona. Lo rebautizaron
Batavia, y pronto se convirtió en otra parte de las Indias Orientales Holandesas, que
cubrían la mayor parte de la actual Indonesia.

lo que convertía la zona en una de las más rentables de todas las colonias holandesas. En 1930, era también una ciudad mucho más cosmopolita que los puestos anteriores de Neruda, con tiendas, entretenimiento y mejores caminos para explorar los alrededores más salvajes. Neruda se involucró gradualmente con la élite colonial holandesa. A pesar de que nunca había jugado mucho al tenis, fue en un partido de tenis donde conoció a una alta y atractiva mujer holandesa de ojos azules, Maria Antonia Hagenaar Vogelzang. Todavía vivía con sus padres, lo cual no era raro. Neruda la llamaría Maruca, la versión en español de Marietje, el nombre con el que ella llegó a Batavia.

Por fin, en Extremo Oriente, Neruda iniciaba un romance con una mujer que cumplía con sus requisitos sociales. Maruca, con su sangre europea, era buen partido. Tal vez ella sentía un afecto maternal por él. Al principio, lo adoraba de una manera emocionante, de primer amor, casi ciega. En las canchas de tenis y los mercados y en los viajes de un día tropical, tenían mucho tiempo libre para desarrollar su relación. Compartían el deseo de estar con alguien de su propia raza con una posición social similar. Poco más tenían en común. El año anterior, Neruda le había escrito a Eandi desde Ceilán que quería casarse «pronto, mañana mismo». Eso y vivir en una gran ciudad eran sus únicos deseos persistentes.

Ambos quedarían satisfechos. En una postal fechada el 31 de enero de 1931, anunció la noticia: «No más solo! Querido Eandi: Me he casado hace un mes». Su boda tuvo lugar el 6 de diciembre de 1930, menos de medio año después del encuentro en la cancha de tenis.

Una semana más tarde escribió a su padre; le anunciaba el acontecimiento, enfatizando que su esposa era de una «distinguida familia» y que había querido contarle antes sobre su decisión de casarse «y esperar su consentimiento, pero debido a numerosas circunstancias, nuestro enlace se verificó mucho antes de la fecha que pensábamos». Neruda lo apaciguó: «Desde ahora no tendrán ustedes la inquietud de saber que su hijo está solo y lejos de ustedes, ya que tengo a alguien que esté conmigo para siempre». Y añadió acerca de sus cualidades: «María tiene muy buen carácter [...] somos felices». También le dijo a su padre que, como ella no hablaba español y él no hablaba holandés, ambos se entendían en inglés «perfectamente».

Neruda le escribió a su buen amigo Ángel Cruchaga Santa María (que luego se casaría con Albertina):

Me he casado. Hazme el favor de hacer publicar en buena forma este retrato de mi mujer en *Zig-Zag*. Allí tienen un cliché mío.

Para qué decirte que esto es para complacerla a ella. Ella te conoce ya mucho. Eres un ser familiar en esta casa.

Te ruego me envíes dos copias del *Zig-Zag* en que aparezca.

Pero no te olvides, que acaso pudieras destruir la paz de un hogar!

Frenéticamente tuyo,

Pablo
Neruda

Con la frescura de los recién casados, la pareja lucía de maravilla. Diez meses después del matrimonio, el 5 de septiembre de 1931, Neruda dio detalles a Eandi sobre su vida como hombre casado en Java. Él y su esposa holandesa estaban «sumamente juntos, sumamente felices», le escribe. Todo lo que dice a continuación parece contradecir esto. Vivían «en una casa más chica que un dedal. Leo, ella cose. La vida consular, el protocolo, las comidas, smokings, fracs, chaqués, uniformes, bailes, los cocktails, todo el tiempo: un infierno».

A veces salían en coche, llevando un termo, coñac y libros a las montañas o la costa para observar «la isla negra, Sumatra y el volcán submarino Krakatau. Comemos sandwichs. Regresamos. No escribo [...]. Cada día es igual a otro en esta tierra. Libros. Films».

Nunca escribió un solo poema de amor a Maruca. En una página que él menciona en sus memorias, la dejó a un lado entre paréntesis, diciendo solamente: «Había conocido a una criolla, vale decir holandesa con unas gotas de sangre malaya, que me gustaba mucho. Era una mujer alta y suave, extraña totalmente al mundo de las artes y de las letras». Luego, con un estilo y formato distinto al reto del libro, inserta lo siguiente, como si no pudiera escribir más que esas dos oraciones sobre ella en primera persona:

(Algunos años después, mi biógrafa y amiga Margarita Aguirre escribiría: «Neruda regresó a Chile en 1932. Dos años antes se había

casado en Batavia con Maria Antonieta Agenaar [*sic*], joven holandesa establecida en Java. Ella está muy orgullosa de ser la esposa de un cónsul y tiene de América una idea bastante exótica. No sabe el español y comienza a aprenderlo, pero no hay duda que no es sólo el idioma lo que no comprende. A pesar de todo, su adhesión sentimental a Neruda es muy fuerte y se los ve siempre juntos. Maruca, así la llama Pablo, es altísima, lenta, hierática»).

En Batavia, después de enviar las cartas de rigor para anunciar su matrimonio, Neruda estaba ansioso por regresar a Chile con Maruca de su brazo. No tendría que esperar mucho para mostrarla en persona. El gobierno chileno redujo drásticamente sus cargos consulares debido al tremendo efecto económico que la Gran Depresión estaba teniendo en el país. A medida que los precios de las materias primas se desplomaron, también lo hizo la tesorería del gobierno chileno, y a medida que el comercio mundial disminuyó, también lo hizo la cantidad de ingresos comerciales de los que dependían los cónsules como Neruda. Si bien la familia de Maruca podría haber organizado algo para ellos en Batavia, él estaba listo para regresar a casa de todos modos, y ahora tenía el ímpetu que necesitaba. El poeta tanto tiempo despreciado por el amor regresaba a casa con una mujer a su lado.

UN INTERLUDIO

«La sangre tiene dedos y abre túneles
debajo de la tierra».

—«Maternidad»

Neruda y Maruca llegaron a Chile el 18 de abril de 1932, después de un deprimente viaje de dos meses a bordo de un buque de carga, el Forafic. El hecho de que solo pudieran permitirse cruzar los mares en un barco tan incómodo, con pocas cabinas pensadas para pasajeros y un motor diésel más lento que el de un barco de vapor era una prueba de que el matrimonio con Maruca no resolvió al instante la situación financiera de Neruda. Esto los dejó con el escaso salario de cónsul, que prácticamente había desaparecido durante sus últimos días en Asia. El viaje fue tedioso, sin cubiertas diseñadas para pasajeros, solo una principal llena de tubos abiertos, chimeneas, cables y carga adicional. Los excesivos problemas de comunicación con su nueva esposa, y la rápida constatación de que no sentía verdadera pasión por ella, ni siquiera paciencia, frustraron toda la emoción que Neruda hubiera reunido para comenzar su nueva vida en Chile. Su energía se evaporó, reemplazada por los terribles estados de ánimo que creía haber dejado atrás.

A lo largo de ese viaje por el océano Índico, cruzando el Atlántico y en la costa del Pacífico de Chile, no tenía mucho más que hacer aparte de escribir. Escribió un poema brutal, inquietante e

hipnótico: «El fantasma del buque de carga». El que habla es el único pasajero a bordo, quizá el fantasma del título del poema. El navío se vuelve también fantasmal, y sus interioridades nos recuerdan los motores de la locomotora en «Maestranzas de noche». Aquí, las «fatigadas máquinas que aúllan y lloran» están

> empujando la proa, pateando los costados,
> mascando lamentos, tragando y tragando distancias,
> haciendo un ruido de agrias aguas sobre las agrias aguas,
> moviendo el viejo buque sobre las viejas aguas.

El tiempo se destaca como algo «inmóvil y visible como una gran desgracia». Neruda parece estancado, espectral, completamente solo, a pesar de su nuevo matrimonio. Curiosamente, al ordenar los poemas en el primer volumen de *Residencia en la tierra*, colocó «El fantasma del buque de carga», con todo el desencanto con su esposa blanca, justo antes de «Tango del viudo», que expresa su deseo de estar con Josie Bliss otra vez. Un poema titulado «Josie Bliss» cierra el segundo volumen de *Residencia en la tierra*.

Finalmente, el 18 de abril de 1932, Neruda y Maruca desembarcaron en Puerto Montt, donde empieza la Patagonia. Si hubieran llegado a Valparaíso, el barco habría navegado por un puerto lleno de embarcaciones vacías sin carga y sin ningún lugar adonde ir. En el mismo tiempo en que el país estaba sufriendo las repercusiones de la depresión económica mundial, la crítica industria salitrera de Chile también se desplomó. El desierto de Atacama, que cubre la parte norte del país, es la fuente más grande del mundo de salitre, o nitrato sódico. Se conocía como «oro blanco» debido a la demanda mundial; sus dos usos principales eran el de fertilizante, que eleva el rendimiento de los cultivos en un momento de rápido desarrollo de la población mundial, y como ingrediente de la pólvora, sobre todo al comienzo de la Primera Guerra Mundial. Los impuestos a la exportación de minas de propiedad extranjera ayudaron a financiar al gobierno, y las minas eran una importante fuente de empleo. Pero, justo cuando la guerra terminaba, se desarrolló un sucedáneo sintético. El precio del salitre se redujo a la mitad entre 1925 y 1932. La demanda internacional de cobre chileno también cayó abruptamente.

En su *World Economic Survey* (Encuesta Económica Mundial), *1932-33*, la Liga de Naciones clasificó a Chile como la nación más devastada por la Depresión. Las señales eran claras y alarmantes: el desempleo en alza descontrolada, el agotamiento severo de la oferta monetaria, los esfuerzos desesperados del gobierno por generar ingresos, miles de personas sin hogar, la represión de las protestas y el inicio de la anarquía social. El dictador Carlos Ibáñez fue presionado para que renunciara, y el siguiente presidente electo fue derrocado en un golpe que creó la República Socialista de Chile, aunque no pasaron ni doce días hasta que hubo otro golpe, este desde dentro. Los partidarios de Ibáñez enviaron a los líderes más liberales a la isla de Pascua. Al carecer de apoyo y legitimidad, el nuevo gobierno duró solo tres meses hasta ser también derrocado. Eso condujo a unas nuevas elecciones en octubre de 1932, en las que Arturo Alessandri, respaldado por una coalición de liberales, demócratas y radicales, fue elegido presidente por segunda vez. (Otro evento que tuvo lugar el año en que Neruda regresó a Chile tendría una influencia aún mayor en el curso de su vida: Adolf Hitler se hizo ciudadano alemán en 1932, principalmente para poder presentarse a las elecciones. Se convirtió en el Führer en 1934).

Tal vez a causa del colapso de los servicios básicos en el país, el telegrama de Neruda a sus padres no llegó a tiempo para advertirlos de su llegada. Laura estaba mirando por la ventana cuando vio a su medio hermano y a su nueva cuñada bajando de un automóvil con sus maletas. José del Carmen los saludó con calma, mientras doña Trinidad los abrazaba a los dos con su candidez innata. Su padre pasó de calmado a crítico rápidamente, no podía refrenar sus insultos a su hijo por sus malas decisiones, y ahora estaba su nuera y quizá unos nietos, a los que su hijo debía tener en cuenta. El frío invernal y la lluvia que caía sobre Temuco empeoraron el estado de ánimo, frustrando a Neruda, que había estado tan libre de estos enfrentamientos mientras se hallaba en la calidez de sus destinos previos; había dejado los trópicos y había pasado todas las semanas en un barco de carga solo para enfrentarse a esto. Se llevó a Maruca a Santiago en menos de una semana.

El viejo mundo bohemio de Neruda los esperaba en Santiago. La pareja encontró un apartamento en la calle Catedral, adonde sus amigos irían de visita constantemente. La primera impresión que

Maruca tuvo de la capital chilena fue la de las mugrientas y oscuras piedras de los muros de los edificios de apartamentos, las fachadas grises de los edificios a cada lado de su estrecha calle. Llegado desde los verdes paisajes abiertos de Java, este escenario incoloro debió de haber sido asfixiante, como lo sería su vida en Chile.

Neruda, de nuevo al fin en su propio territorio, asumió su lugar como rey de la «banda de Neruda», como sería conocido el grupo. Entre sus miembros, Maruca dejó una profunda sensación de desagrado. «Era un ser hostil», recuerda Diego Muñoz, «que no demostraba ningún interés por conocer a los viejos amigos de Pablo». Diego pensaba que Maruca era la esposa más inapropiada para un poeta. Ella les cerró la puerta a los amigos de Pablo, por lo que salía con ellos sin ella. Durante ese primer largo invierno, ella lo esperaba casi todas las noches, mirando por la ventana hasta que llegaba a casa a altas horas de la madrugada. Cuando él entraba, Maruca «lanzaba una andanada en inglés torrentoso como un chorro de agua fría», según Muñoz.

Neruda mantuvo la calma, si no la indiferencia, en medio de esta discordia. No le importaba el dolor que la endurecía, el abismo que los separaba cada vez más. Se había resignado al hecho de que el nivel de elegancia, educación y mundanalidad que había percibido por primera vez en ella no era suficiente para mantener una atracción emocional y física, ahora que había logrado regresar a casa con una mujer a su lado y, al mismo tiempo, había escapado de su aislamiento en Asia.

Muñoz, sin embargo, también escribió que él y sus amigos encontraron a Neruda notablemente cambiado a su regreso: «Ya no era el muchacho sombrío, melancólico, ausente —recordaron—. Ahora conversaba mucho, reía por cualquier motivo». José María Souvirón, un poeta español que estaba en Santiago en ese momento, escribió que el Pablo de entonces era un joven bastante larguirucho «de aspecto melancólico», pero contento con lo que estaba pasando en su vida. Neruda era agradable y divertido una vez que llegaba a conocerte, «resuelto en sus filias y sus fobias, incrédulo pero respetuoso, buen bebedor y gozador de la vida», incluso «hedonista». La mirada, insistía su amigo, la tenía puesta en España.

Y también en Albertina. Poco después de regresar a Chile desde Asia, Neruda le escribió en Concepción:

Tú sabrás que estoy casado desde diciembre de 1931 [*sic*, 1930].
La soledad que tú no quisiste remediar se me hizo más y más
insoportable [...].

Me gustaría tanto besarte un poco la frente, acariciar tus ma-
nos que tanto he querido, darte un poco de amistad y el cariño
que tengo todavía para ti en el corazón.

No muestres a nadie esta carta. Nadie sabrá tampoco que tú
me escribes.

Rápidamente le escribió otra vez, y le sobreexplicaba su decisión
de casarse con otra mujer:

Mis telegramas, mis cartas te dijeron que yo iba a casarme con-
tigo en cuanto llegaras a Colombo. Albertina, yo ya tenía la li-
cencia de matrimonio, y pedido el dinero necesario. Tú sabes
esto, te lo repetí con paciencia en cada una de mis cartas, con
gran detalle. Ahora me cuenta mi hermana que yo te pedí que te
fueras a vivir conmigo, sin casarte, y que tú has dicho esto.

Nunca! Por qué mientes? Además de la horrible amargura de
que no me hayas comprendido tengo la de que me calumnias.

Te he querido mucho, Albertina, tú lo sabes, y te has portado
mal, callada cuando más necesité de ti...

Una tercera carta mostraba que aún no podía reconciliarse con
su silencio:

Mi querida Albertina, contesté tu carta hace ya como un mes,
y no me dices nada de lo que te pregunto [...]. Tengo tanto que
hablarte, reprocharte, decirte. Me acuerdo de ti todos los días,
pensé que me escribirías una carta cada día pero eres tan ingrata
como antes.

Aún no puedo entender qué te pasó en Europa. No entiendo
aún por qué no fuiste.

Albertina reconoció su matrimonio como legítimo, aun cuando
él no lo hiciera. Ella no cedió. Sin embargo, volvería a ser amiga de
Pablo cuando se casó con su amigo Ángel Cruchaga Santa María,
cinco años después.

La atención de Neruda también había regresado a su incapaci-
dad de crear unos ingresos sostenibles como poeta. A través de un

compañero escritor, pudo conseguir algunos trabajos en la Extensión Cultural del Ministerio de Trabajo. Si bien el pago fue mínimo, era genial tener algún trabajo cuando la Depresión se agudizaba en Chile. Trabajó en el proyecto ministerial Bibliotecas para el Pueblo. Esta fue una iniciativa progresista que estuvo bajo la constante amenaza de los conservadores, que odiaban estos programas populistas, especialmente durante una crisis económica que exigía austeridad.

———

Las obras que Neruda esperaba publicar desde hacía mucho tiempo finalmente encontraron su sitio durante este tiempo de regreso a Chile. A principios de 1933, se publicó *El hondero entusiasta*, basado en la poesía antigua de la época en que se vio influido por el estilo de Sabat Ercasty. En su prefacio, Neruda admitió que la influencia de Sabat lo llevó a suprimir el libro por un tiempo y que al final solo contenía una porción de los poemas originales. Esta colección, advirtió, era «el documento de una juventud excesiva y ardiente». Los poemas recibieron mínima atención tanto de críticos como de lectores.

Al mismo tiempo, Neruda había estado retrasando la publicación del libro que suponía su mayor preocupación, *Residencia en la tierra*. Neruda estaba seguro de que esta publicación sería un éxito rotundo en todo el mundo de habla hispana, y fijó su futuro literario en él, hasta el punto de que no se conformaría con que saliera en ningún otro lugar que no fuera España. En cualquier otro lugar, según la visión arrogante de su autor, sería un fracaso en relación con todo lo que había hecho, todo lo que sentía que había logrado. Chile todavía le parecía un país atrasado en el contexto de la gran tradición literaria de Europa.

Pero habían pasado más de tres años desde que escribió a Eandi desde Colombo para decirle que había pensado «ayer mismo que ya es tiempo de publicar mi largo tiempo detenido libro de versos». «En Chile tengo editor que me paga, y cuida mucho mis ediciones, pero no quiero». Unos meses más tarde parecía que, mientras que nada sucedía con la publicación del libro España, Eandi planteó la posibilidad de que *Residencia* pudiera publicarse en Argentina, con un adelanto decente. Pero Neruda se negó, insistiendo en España.

Esta resolución la acompañó con la insinuación de que los poemas eran demasiado buenos para cualquier otro destino: «He estado escribiendo por cerca de cinco años estas poesías, ya ve usted son bien pocas, solamente 19, sin embargo me parece haber alcanzado esa esencia obligatoria: un estilo, me parece que cada una de mis frases está bien impregnada de mí mismo, gotean».

Mientras tanto, había puesto un manuscrito en manos de Alfredo Cóndon, el aspirante a escritor chileno que hospedó a Neruda en París, para desmayarse luego en el bar ruso. Lo que a Cóndon le faltaba en talento literario lo compensaba con su riqueza personal y contactos. Ya había conectado a Neruda con Carlos Morla Lynch, el escritor y diplomático establecido en la embajada de Chile en Madrid, en la que Cóndon era ahora secretario. Aunque Morla Lynch no logró trasladar a Neruda a España, sí lo llevó a Java.

Ahora Cóndon acudía a él con el manuscrito de *Residencia*, rogándole que buscara un editor, por lo que Morla Lynch le pasó el manuscrito y el encargo a Rafael Alberti, una figura destacada de la excitante e influyente generación de jóvenes escritores de España en esa época. «Desde su primera lectura —recuerda Alberti—, me sorprendieron y admiraron aquellos poemas, tan lejos del acento y el clima de nuestra poesía». Llevó el libro por todo Madrid, creyendo que «tan extraordinaria revelación tenía que aparecer en España. Lo propuse a los pocos editores amigos. Fracaso. Comencé entonces a cartearme con Pablo. Sus respuestas eran angustiosas. Recuerdo que en una de sus cartas me pedía un diccionario y disculpas por los errores gramaticales que pudiese encontrar en ellas».

Cuando Alberti llegó a París en 1931, le habló a Alejo Carpentier de este «poeta absolutamente extraordinario» que se desempeñaba como cónsul en Java y era desconocido en Europa, y que debería publicarlo. Carpentier había huido de la represión política en Cuba y estaba a caballo entre los mundos del surrealismo y el periodismo en Francia. Estaba trabajando como editor de una nueva revista; colaboraba con otros miembros latinoamericanos destacados de su generación que residían en París. El esfuerzo lo dirigía y financiaba la joven escritora Elvira de Alvear, otra recién llegada a Montparnasse. Procedía de la burguesía argentina y financió la publicación a partir de los ingresos que recibía regularmente de su país de origen. Como Carpentier relató más tarde, escribió a Java, y Neruda le envió el

manuscrito, cuya poesía lo sorprendió. Habló con de Alvear, y decidieron imprimir primero algunos de los poemas en el siguiente número de la revista y luego publicar todo el libro. Incluso habría un anticipo de 5.000 francos. Alberti le envió un cable a Neruda con las noticias. Pero, luego, como consecuencia de la Depresión, Argentina aprobó una ley que restringía la exportación de capital. De Alvear tuvo que regresar a casa. Neruda nunca recibió los francos ni *Residencia* se publicó en Francia. Ahora, todo parecía más difícil: después de publicar un libro tras otro en los últimos años, ya no parecía infalible a la hora de publicar. Incluso el giro del destino de las finanzas de Alvear parecía justo lo opuesto de la buena suerte que Neruda tuvo cuando conoció a Alone, justo después de recoger sus ganancias de una inversión en bolsa, y el crítico aceptó pagar la impresión de *Crepusculario*.

Neruda mantuvo su testaruda y arrogante convicción de no hacer nada «menos» que tener el libro publicado en España, desperdiciando tres años en que dejó pasar oportunidades de firmar contratos con editoriales sólidas de Argentina y Chile. Incluso hizo publicar su último trabajo (aunque mucho menos significativo), *El hondero entusiasta*, por Nascimento en Santiago, sin pensárselo dos veces. Nascimento había publicado cinco libros de Neruda, tal vez no con gran volumen de ventas, pero casi todos ellos fueron esfuerzos dignos, y los más importantes se abrieron camino en Europa, Estados Unidos y otros lugares.

Pero, tres años después, Neruda no pudo aguantar más. Todavía era demasiado arrogante para permitir un lanzamiento completo fuera de España, pero se moría de ganas de sacar algo, mientras todavía se mantenía firme en cuanto a tener un estreno desatacado en Europa. Así que acordó con Nascimento hacer una edición limitada de cien copias de lujo, con papel de Holanda, cada una firmada por el propio poeta. Para Neruda, esta estrategia mantenía el libro aparentemente bajo su control. (No se parecía a los libros anteriores de Neruda: desde *Veinte poemas de amor* y *tentativa* hasta *El habitante*, *Anillos*, incluso el nuevo *El hondero entusiasta*, todos vendían cientos de copias cada uno). Y, lo más importante, aún dejaba abierta la oportunidad de que un editor español imprimiera una serie completa de ediciones populares que se considerarían la primera edición real. Estos cien eran más para los amigos, los

literatos y los críticos. Esperaba que el entusiasmo de ellos generara un gran revuelo y atrajera a un editor español.

Pero, cuando Nascimento publicó las cien copias, algunos críticos se mostraron poco entusiastas; no reaccionan tanto a los versos mismos como a todo el enfoque de Neruda; sentían que el ego de Neruda se había vuelto demasiado grande; otros simplemente estaban celosos. Algunos, las dos cosas, como Pablo de Rokha, uno de los antagonistas de Neruda a lo largo de su vida literaria, un poeta que amasó un corpus torrencial y fue lo suficientemente importante como para tener más adelante un colegio y un barrio de Santiago con su nombre. De Rokha ya había criticado a Neruda en papel, y ahora lo atacó de nuevo en el periódico *La Opinión*, diez días después de la publicación de primera *Residencia*, en un artículo audazmente titulado «Epitafio a Neruda». «Neruda es el amo, el dueño y la víctima de la máscara; de aquella "máscara del poeta" que inicia y define *Residencia en la tierra*», escribió de Rokha. El tono del libro es «excesivo y alevoso»; las palabras de Neruda cuelgan «como hilachas; la máscara se ha llovido, se ha mojado por adentro».

Aludía claramente al único gran recital de poesía de Neruda desde su regreso, que había sido en un teatro con una escenografía de máscaras asiáticas, como salido de una ópera china. Neruda había hecho su lectura de pie detrás de una de las máscaras gigantes, sin mostrar ni una sola vez su rostro, mientras leía los primeros poemas de *Residencia* con una «voz arrastrada, gangosa, nasal, como de lamento». Había comenzado con el poema «Juntos nosotros»:

> Qué pura eres de sol o de noche caída,
> qué triunfal desmedida tu órbita de blanco,
> y tu pecho de pan, alto de clima,
> tu corona de árboles negros, bienamada,
> y tu nariz de animal solitario, de oveja salvaje
> que huele a sombra y a precipitada fuga titánica.

La lectura continuó más de una hora, Neruda apenas hacía inflexiones, recitaba de modo «monocorde, gemebundo», como describió uno de los presentes. Después de terminar, todos esperaron

ansiosamente a que el poeta apareciera en el escenario. Pero no salió a recibir la mezcla de aplausos e indiferencia; se quedó detrás de la máscara.

Generalmente, aparte de Rokha, el primer volumen de *Residencia* encontró críticas favorables en Chile. Aun con la redundancia y la monotonía, los lectores acogieron bien la intensidad de esta sorprendente poesía, una intensidad marcada por una nueva retórica, una nueva forma de expresarse en un poema, una intensidad que era la fuerza motriz del libro e iba hacia los receptores emocionales de los lectores. Neruda había vuelto a la vanguardia. Sus amigos lo consideraron un éxito sin precedente. Sin embargo, fue difícil encontrar una crítica formal no partidista, las más destacadas, aparte de la de Rokha, las escribieron sus amigos o sus devotos.* En 1935, después de que se imprimiera el segundo volumen, Alone, cuya reputación como crítico literario había seguido creciendo con los años, hizo su primera valoración completa de la obra. Fue positiva. El argumento principal de Alone fue que la capacidad de Neruda para alcanzar un nivel tan serio de autenticidad y transparencia provenía del hecho de que lo había escrito con verdadera convicción. Neruda no temía abandonar su zona de confort, creía él, y este nuevo nivel de confianza era evidente en la impenetrabilidad de las formas poéticas. Neruda ya no busca claridad para ser entendido. Su madurez poética es evidente; su cruda evocación es compleja y disonante, pero completamente desnuda.

La acogida crítica y social que logró la edición limitada fue justo lo que Neruda había imaginado. Ahora solo necesitaba dar el siguiente paso: encontrar a un editor en España. Y Neruda necesitaba dar otro paso también: encontrar trabajo. Aunque aún esperaba trabajar en España, con el logro de *Residencia* en su haber, el Ministerio de Relaciones Exteriores lo nombró para un puesto en Argentina en agosto de 1933. Cuatro años antes, le había escrito a Eandi desde Ceilán; dos líneas después de describir que la vida en Colombo era como la muerte, preguntaba: «Buenos Aires, ¿no es este el nombre del paraíso?».

* Por ejemplo, en los principales periódicos de Santiago, *El Mercurio* y *La Nación*, hubo un comentario de su amigo Luis Enrique Délano en el primero y una pieza bastante artificial de Norberto Pinilla en el segundo, que sobre todo defiende el carácter triste de Neruda. La rara ocasión en que Pinilla tiene algo negativo que decir acerca de un poema, no va más allá de llamarlo opaco y sin belleza.

La escritora chilena María Luisa Bombal sería un personaje central en la vida bonaerense de Neruda. Había regresado a Chile desde Europa en la misma época en que Neruda regresó de Asia. Con veintitrés años en ese momento, resplandecía; con su pelo corto, se había convertido en una de las escritoras de ficción más conocidas de Chile. Mientras estudiaba literatura en la Sorbona, comenzó a experimentar con la actuación, tomando clases en la famosa École de l'Atelier. Cuando a su familia le llegó la noticia de que había pisado los escenarios, algo que consideraban impropio, la presionaron para que volviera a Chile. Al desembarcar, vio a su madre y a sus hermanas gemelas con sus sombreros de ala y, detrás de ellas, a un hombre alto y corpulento, de veintiocho años. Era Eulogio Sánchez Errázuriz, el rico nieto de un expresidente, y un pionero de la aviación chilena. Cada movimiento que hacía parecía estar lleno de convicción; su voz era firme. Saludó a María Luisa y se ofreció a recoger su equipaje. Sus hermanas le explicaron que era un nuevo amigo de la familia. Casi de inmediato, como muchas otras mujeres, María Luisa se enamoró locamente de él.

Comenzó un romance breve e intenso, pero Sánchez pronto se cansó de la vehemencia de María Luisa. Ella le escribía una carta tras otra, trató de acercarse a él otra vez, pero estaba claro para todos, menos para ella, que Sánchez, definitiva e irrevocablemente, no la amaba y nunca la amaría. Incluso les mostró esas cartas a sus hermanas y les pidió que convencieran a María Luisa de que diera reposo a sus pasiones.

María Luisa estaba atormentada por la pérdida. Una noche, tratando de dar normalidad a su relación, Sánchez las invitó a ella y a su hermana Loreto a cenar. Expresó claramente su deseo de no tener nada más que una amistad con María Luisa. Ella se ausentó de la mesa, fue a su cuarto, buscó entre los cajones hasta que encontró su revólver y luego se pegó un tiro en el hombro izquierdo. Pasaría un mes recuperándose en el Hospital del Salvador de Santiago.

Las gemelas Bombal y Neruda se conocieron poco después de su regreso de Extremo Oriente. Un día llevaron a María Luisa a su casa, creyendo que los dos se llevarían bien. Tenían razón. Una amiga que estuvo en el encuentro dijo: «Pablo la adoró en seguida».

Rápidamente llegó a sentir que ella era «la única mujer con la cual se puede hablar seriamente de literatura». A pesar de su sufrimiento por Sánchez, su inteligencia, su cultura, su humor y su juventud cautivaron a Neruda. (También estaba impresionado por su hermana Loreto. En este caso, los sentimientos no eran platónicos. Según María Luisa y otros, se había enamorado de ella. Y se contaba que tuvieron una aventura que duró hasta que él se fue a Argentina).

Después de haber estado en París, y rara vez en Santiago antes de irse, María Luisa sabía muy poco de los escritores e intelectuales de la ciudad que se congregaban alrededor de Neruda como si fuera de la realeza. Él la presentó a sus amigos, quienes la encontraron elegante, amable, brillante y creativa.

María Luisa también se hizo buena amiga de Maruca (la única amiga de Maruca, aparte de Juanita Eandi en Argentina). Como la inestabilidad mental de María Luisa coincidió con el nuevo puesto consular de Neruda en Buenos Aires, el poeta la invitó a vivir con ellos en la capital argentina, pensando que un nuevo comienzo y algo de distancia le harían bien. Y así fue.

Si bien su posición todavía tenía la etiqueta de cónsul «por elección», comenzaba a parecer que se establecía una carrera profesional dentro del cuerpo diplomático que proporcionara algo más que pequeños estipendios. Sin embargo, cuando apareció para tomar posesión de su puesto en Buenos Aires, el cónsul general de Chile, Sócrates Aguirre, anunció:

—Usted se va a encargar de darle lustre al nombre de Chile.

—¿De qué manera? —preguntó Neruda, algo indeciso.

—Estableciendo relaciones amistosas con los escritores y la intelectualidad. Su tarea es la cultura. De lo demás nos preocupamos Rojitas y yo —explicó.

Estas nuevas relaciones directas no solo ayudarían al país de Neruda a brillar, sino que alegrarían su propia disposición.

Las experiencias concretas de fraternidad que tuvo Neruda a su regreso a Chile y ahora en Argentina dieron nueva vida a su sentido del yo y a su bienestar. Le permitió convertirse en un participante activo en la que pronto sería una intensa vida social en Buenos Aires e involucrarse más plenamente en el mundo.

Comenzó con Héctor Eandi: ya no era solo una persona comprensiva del otro lado del mundo a la que Neruda nunca había visto,

con la única conexión de un cable o un telegrama transcontinental; ahora eran amigos tangibles, se veían cara a cara. Neruda estaba libre del aislamiento que sentía en Asia, donde la mayoría de sus fugaces interacciones sociales se daban con personas hacia las que sentía poco más que desdén.

Dos años antes, poco después de casarse, Neruda y Maruca le habían enviado un paquete de regalos a Eandi y su familia desde Batavia, con un par de pijamas para su hija pequeña, Violna, y un abanico de Java para su esposa, Juanita. Ahora los cinco se sentaban uno al lado del otro, encantados de estar juntos, y los adultos conversaban durante horas. (Sin embargo, cuando la conversación tocó el tema de los niños, y los Eandi preguntaron a los Neruda acerca de sus planes, estos se quedaron callados, y respondieron con vagas sonrisas seguidas de expresiones mudas).

Eandi era un crítico literario de raza. Neruda se dio cuenta cuando Eandi escribió una pieza aduladora sobre su poesía. Ahora quería hacer todo lo posible para asegurarse de que Neruda fuera bien recibido en Argentina, al menos por aquellos a quienes les preocupaba la literatura. Neruda ya era un nombre conocido entre los lectores de poesía del este de los Andes. Se había lanzado recientemente en Buenos Aires una edición de *Veinte poemas de amor*, el primer libro suyo publicado fuera de Chile, y que lo catapultaría a la fama internacional. Y, justo a su llegada, la legendaria revista argentina *Poesía* publicó cuatro de sus poemas de *Residencia*. Eandi promocionó estas publicaciones en el periódico de Buenos Aires *La Nación* el 8 de octubre de 1933, dos meses después de la llegada de Neruda.

> Continuando la línea lírica de sus obras anteriores: *Crepusculario*, *Veinte poemas de amor y una canción desesperada* y *tentativa del hombre infinito*, *Residencia en la tierra* (1925-1931) reúne obras de una total madurez, en las que se evidencia un profundo temperamento de poeta lírico, servido por una técnica sorprendente [...]. Pero su lenguaje es tan hondo, tan implicado de hechos y cosas humanas; hay en sus palabras una tal violencia de pasión; sabe llegar de tal modo a la *raíz de la emoción*, que sus versos crean, poderosamente, su propio clima.

Además de su amistad con Eandi, Neruda hizo rápidamente nuevos amigos en Argentina; Maruca y su apartamento grande y

moderno se convirtieron pronto en un centro social para el mundo literario de Buenos Aires. Daba hacia la «Broadway de Buenos Aires», la calle Corrientes, una arteria de la vida y cultura de la ciudad que nunca dormía. Era una esquirla brillante de la ciudad donde la gente se olvidaba de la crisis financiera y se divertía con abandono.

Las vistas panorámicas desde su apartamento del piso veinte eran fantásticas, como un chocante contraste con los confines grises amurallados de los alrededores de su apartamento de la calle Catedral en Santiago. Sin embargo, incluso en un entorno tan alegre, a pesar de todos los avances que había hecho, Neruda aún no era impermeable a la depresión. Estaba otra vez abatido, su estado de ánimo no estaba bien, a pesar de que se encontraba con nuevos y viejos amigos en una ciudad cosmopolita, todos ansiosos por pasar tiempo con él.

Dos de las figuras de renombre con las que Neruda, y en ocasiones Maruca, pasaron mucho tiempo fueron los poetas Norah Lange y Oliverio Girondo, una pareja legendaria que se casaría tiempo después. Sara «La Rubia» Tornú, una importante promotora progresista de la cultura literaria y artística, también se convirtió en una confidente cercana, al igual que José González Carbalho, poeta lírico, periodista y fundador principal de la influyente revista *Martín Fierro.*[*] Borges estuvo en Buenos Aires también durante este período, pero estuvo significativamente ausente del escenario social de Neruda.[†]

El primer mes en Buenos Aires fue agotador para Neruda. Pesaba sobre él el fracaso del lanzamiento de *Residencia*. Había transcurrido casi medio año desde la primera impresión de cien copias en Santiago, y, a pesar de su buena acogida en general, a pesar de su idea de que bastaría con la tirada solo para amigos y lectores influyentes,

[*] Neruda le tomó tanto afecto a Carbalho que quince años después escribió un poema dedicado a él en el *Canto general*, dando testimonio de la fraternidad que ambos habían desarrollado en Argentina. El poema gira en torno al tema de escuchar la voz universal del poeta en el silencio de la noche. En la estrofa final, Neruda le dice a su amigo: «Hermano, eres el río más largo de la tierra [...] fiel a la transparencia de la lágrima augusta / fiel a la eternidad agredida del hombre».

[†] Entre agosto de 1933 y octubre de 1934, Borges codirigió y fue uno de los principales colaboradores de la *Revista multicolor de los sábados*, el suplemento literario de *Crítica*, un periódico de amplia circulación y notable prestigio. Sin embargo, parece que no tuvo ningún contacto con Neruda mientras estuvo allí, y hay muchas especulaciones diferentes sobre el motivo. En este momento, Borges estaba enamorado de Norah Lange, que cada vez estrechaba más y más su relación con Neruda. Esto podría haber generado celos e incluso enemistad.

resultó que había muchas copias sin colocar; simplemente no se estaban vendiendo. Esa pesada sensación negativa que había sentido de una forma u otra durante gran parte de su vida vino sobre él una vez más, justo cuando comenzó a parecer que se había elevado por encima de ella. No podía fingir que había escapado por completo. Debió de haber sentido impotencia cuando miraba desde su envidiable apartamento, con Buenos Aires palpitando a sus pies, al recordar las relaciones estrechas y directas con estos nuevos amigos de alcurnia. Este desaliento se articula en uno de sus clásicos más auténticos, «Walking Around», uno de los tres taciturnos poemas escritos durante su primer mes en Buenos Aires: «Sucede que me canso de ser hombre».

El título original del poema estaba en inglés, no por esnobismo o afectación, sino para vincularlo con el *Ulises* de James Joyce, en el que el protagonista, Leopold Bloom, camina por Dublín, relacionándose libremente durante el transcurso de un «día ordinario» de 1904. La influencia del irlandés en Neruda había crecido; Neruda había leído el *Ulises* en Sri Lanka y tradujo algunos de los primeros poemas de Joyce para una revista argentina.

«Walking Around» muestra a Neruda en el punto más alto de su destreza. La potencia del poema proviene de la nueva implementación que hace de una constelación de materiales lingüísticos y simbólicos, de modo que el poema todavía parece de vanguardia en la actualidad:

> Sucede que me canso de ser hombre.
> Sucede que entro en las sastrerías y en los cines
> marchito, impenetrable, como un cisne de fieltro
> navegando en un agua de origen y ceniza.
>
> El olor de las peluquerías me hace llorar a gritos.
> Sólo quiero un descanso de piedras o de lana,
> sólo quiero no ver establecimientos ni jardines,
> ni mercaderías, ni anteojos, ni ascensores.
>
> Sucede que me canso de mis pies y mis uñas
> y mi pelo y mi sombra.
> Sucede que me canso de ser hombre.[*]

[*] Poema completo en el Apéndice I.

La presencia de María Luisa Bombal en Buenos Aires resultaba reconfortante para Neruda, y el sentimiento fue mutuo, en sentido platónico, para ambos. Su suave y natural creatividad y calidez lo ayudaron, y él, de la misma manera, la ayudó a ella. Ella se sirvió de su escritura, volviendo en *La última niebla* sobre su agonía y deseos de los últimos años. Precursora del realismo mágico, la obra la puso en el camino de convertirse en una de las pocas novelistas latinoamericanas reconocidas a nivel mundial. Es el primer libro en la literatura latinoamericana que narra la experiencia de un orgasmo desde la perspectiva de una mujer, la propia autora. La novela fue publicada en 1935, dos años después de que se mudase con los Neruda.

Escribió la mayor parte en la brillante y enorme cocina del departamento. El piso era de mármol, rematado en fina cerámica azul. Tanto el piso como las paredes eran blancos brillantes, un espacio de trabajo ideal. «¿Qué te parece?», preguntaba María Luisa, leyendo unas pocas frases de su manuscrito. Neruda dudó en darle su consejo, porque él entendía cómo funcionaba su mente. Cuando hiciera sugerencias, ella las consideraría, pero tenía claro lo que quería expresar, tal como Neruda había notado. «Nunca te dejes corregir por nadie», le dijo. El relato de Bombal da una rara idea de Neruda, el amigo y editor desinteresado (y objetivo).

Neruda llegó a admirar tanto su escritura en la cocina que comenzó a acompañarla allí. Trabajaron codo con codo, ella en su novela, él continuando con nuevos poemas de *Residencia*. Este cambio (escribir en presencia de otro en lugar de hacerlo en solitario) marcó un giro en la disposición de Neruda; su estado de ánimo se elevó una vez más, en una tendencia hacia una mayor estabilidad.

Llamaba a María Luisa la «abeja de fuego», refiriéndose a la pasión que sentía ardiendo en ella y la creatividad con la que parecía tomar vuelo. «Nos adorábamos», recordó María Luisa en 1973, justo después de la muerte de Neruda. «Nuestra amistad era de índole intelectual, pero muy emotiva. Los dos éramos tan excesivamente jóvenes...».

Ella describió a Maruca como el completo opuesto a Pablo. «¿Qué haría ella [Maruca] sin la compañía cotidiana de María Luisa, tan

inteligente como liviana, que jamás finge ni pretende saber más de lo que sabe?», se pregunta la biógrafa de Bombal, Ágata Gligo.

Según María Flora Yáñez, «la esposa javanesa de Neruda [...] semejaba a un gigantesco gendarme rubio», cuando se conocieron en el apartamento de Buenos Aires. María Flora era una novelista chilena, hermana del buen amigo de Neruda, Juan Emar, alias Pilo, aunque ella y Neruda no se habían conocido en persona hasta su reciente llegada a Argentina. Neruda había ido a su hotel para saludarla y la invitó a un cóctel en su honor en su «apartamento ultramoderno», como ella lo describió. Quería presentársela a los mejores escritores de la ciudad. María Flora, tan acostumbrada como estaba a hallarse en presencia de importantes figuras literarias, quedó impactada por la profundidad del talento que Neruda había reunido en la sala. De hecho, se quedó sin aliento al ver a la sublime Alfonsina Storni, una de las principales voces del feminismo moderno y escritora de una poesía inquietantemente hermosa.* La mayoría se fue temprano, a las nueve, pero Neruda le pidió a María Flora que se quedara junto a Storni.

María Flora escribió que cuando terminaron de comer (algo tarde, de acuerdo con la costumbre argentina), Neruda propuso terminar la noche en la «peña» subterránea El Signo. María Flora vio a Maruca haciéndole un gesto a Neruda mientras desaparecía en su dormitorio. Siguió a su esposa y pronto los gritos llenaron el apartamento con una acalorada discusión. Cuando regresaron, Neruda parecía desinflado, y Maruca todavía se convulsionaba de rabia. «Vamos a El Signo», ordenó, y se fueron sin Maruca.

El Signo acababa de abrir ese año en el sótano de El Hotel Castelar. Por la noche funcionaba como una tertulia de arte, o como salón o lugar de reunión para hablar sobre artes. Se convirtió en el mejor lugar para muchos de los involucrados en ese mundo. José González Carbalho y Norah Lange, entre otros amigos que acababan de juntarse con Neruda, fueron los primeros en ponerlo en marcha.

* La poesía de Storni, erótica y casi siempre influenciada por su feminismo, tendría un impacto internacional. Ella escribió lo que se ha considerado una poesía de «belleza fatal que conduce a una muerte inevitable». Un año después de que Neruda llegara a Argentina, fue diagnosticada de cáncer de mama. Cuatro años más tarde, con el cuerpo aplastado por el dolor y la mente deprimida y agotada, fue hasta el muelle y se adentró en el océano en Mar del Plata, donde se ahogó.

Neruda comenzó a tener líos a espaldas de su esposa. Bombal sabía de ellos, especialmente debido a su admiración por su hermana Loreto. También hubo sospechas de que existía más que amistad entre Neruda y la vanguardista Norah Lange, a pesar de su relación en ese momento con el poeta Oliverio Girondo. Norah y Neruda se divertían mucho juntos. Una noche en el restaurante de moda Les Ambassadeurs, sin Maruca, hicieron que la banda tocara la «Marcha nupcial» y los dos se acercaron a la orquesta para parodiar el ritual del matrimonio. Más tarde, todos bastante borrachos, caminaron por la gran calle Corrientes gritando y cantando. En algún momento, Norah se rio y dijo en voz alta: «Pablo, esta noche me acuesto contigo», a lo que Pablo, en el mismo tono de alegría, respondió: «Con mucho gusto». Girondo estaba allí, igual de borracho, y también se rio, con la pipa en la boca. Hubo rumores, sin embargo, de que fue algo más que una broma.

María Luisa Bombal tenía su propia visión de la relación de Neruda con las mujeres, con las que «tenía muchísima suerte»:

> Y realmente no se esforzaba mucho. Se dejaba querer, seducir, y a veces surgían unos amores tremendos, muy románticos y llenos de dificultades [...]. Necesitaba a su lado una mujer capaz de dominarlo y mimarlo. La pobre Maruca era buena, pero tan distante de todo lo suyo, del mundo de Pablo. No lo entendía para nada. Además era fría y remota y Pablo era tan ansioso de ternura; siempre anduvo en busca de una madre en la mujer. No todas servimos para mamá.

Y entonces Maruca descubrió que estaba embarazada. Las noticias no acercaron a la pareja. Neruda estaba nervioso, ya que sentía que había cometido un terrible error al casarse con ella. Continuó manteniendo la distancia y se permitió refugiarse en acontecimientos que lo apartaban del embarazo.

Uno de esos acontecimientos fue su encuentro, a mediados de octubre de 1933, con Federico García Lorca. El poeta, dramaturgo experimental y titiritero de ojos soñadores, de treinta y cinco años de edad, vino a Buenos Aires para el estreno latinoamericano de su obra *Bodas de sangre*. Se convirtió en la comidilla de la ciudad, con una crónica en prensa. Neruda conoció a Lorca en una recepción, y

así comenzó una profunda amistad. Neruda lo consideraba la persona más feliz que había conocido, un brillo indispensable de alegría. Cada uno tenía un gran respeto por la escritura del otro, Lorca leyó mucho de lo que escribió Neruda justo después de que se conocieran. Le firmó una copia de su *Romancero gitano* con estas palabras: «Para mi queridísimo Pablo, uno de los pocos grandes poetas que he tenido la suerte de amar y conocer». Cada vez que Lorca escuchaba a Neruda comenzar a recitar sus poemas, él se cubría los ojos y sacudía la cabeza, gritando: «Para! Para! No sigas leyendo, no sigas, que me influencias!».

En cuanto a los elogios de Neruda a Lorca, más adelante describiría sus obras como si describiera toda la esencia de Lorca: diría que en sus tragedias «se renovaba cobrando nuevo fulgor fosfórico el eterno drama español, el amor y la muerte enmascarados o desnudos».

El verso de Lorca, al igual que su personalidad, era sorprendente: a menudo muy espontáneo, a menudo oscuro, a menudo vibrante. El poeta Robert Bly describe el estilo más bien mágico de Lorca como «poesía que salta»: de repente, las imágenes saltan sin que lo esperes, con una pasión que brota de su interior.

Los dos hablaban sin parar, pero también se escuchaban el uno al otro. Esto continuó durante casi seis meses en Buenos Aires, antes de que Lorca regresara a España. Neruda recordaría a Lorca como un torrente de movimiento y deleite, «un niño abundante, el joven caudal de un río poderoso [...] hacía de la travesura una obra de arte. Nunca he visto tanta atracción y tanta construcción en un ser humano». El gran apetito de Lorca por la vida contribuyó a dar más energías a Neruda, o tal vez a darle unas energías como nunca antes las había tenido.

En sus memorias, Neruda narra una tarde en la gran casa del millonario propietario de un imperio periodístico, Natalio Botana, donde Lorca también estuvo presente. En la fiesta, Neruda supuestamente conoció a una poeta «etérea» que, cuando se sentaron frente a la mesa para cenar, «dirigió sus ojos verdes más a mí que a Federico». Después, los tres poetas salieron a una piscina iluminada. La química entre Neruda y su nueva amiga estaba creciendo. Una torre que se elevaba sobre la piscina llamaba a la aventura; sus paredes blancas y lima brillaban bajo la luz nocturna; subieron. Con el

sonido de las guitarras de la fiesta y el canto en la distancia, cuenta Neruda: «Tomé en mis brazos a la muchacha alta y dorada y, al besarla, me di cuenta de que era una mujer carnal y compacta, hecha y derecha». Pronto estaban en el suelo de la atalaya, Neruda desvistiéndola, cuando se dio cuenta de que Lorca los estaba mirando, completamente sorprendido de lo que veía (Lorca era homosexual).

Neruda escribió, mucho después de que Lorca muriese en España, que le había gritado a su amigo: «¡Largo de aquí! ¡Ándate y cuida de que no suba nadie por la escalera!», mientras ofrecía su «sacrificio al cielo estrellado y a la Afrodita nocturna» haciendo el amor con la poetisa. Lorca huyó con tanta prisa para completar su misión, según escribió Neruda, que, en medio de la oscuridad, se cayó por la escalera de la torre y rodó hasta abajo. «Tuvimos que auxiliarlo mi amiga y yo, con muchas dificultades. La cojera le duró quince días». Esta historia no es un invento, al menos no toda. Una joven sobrina de dos inmigrantes de la ciudad natal de Lorca iba a su hotel para visitarlo de vez en cuando. En una ocasión lo encontró apoyado en la cama, con la pierna vendada. «Tuve un accidente en una fiesta», explicó tímidamente.

Neruda le devolvió el favor, en cierto sentido, ayudando a Lorca cuando estaba en una posición complicada con mujeres. Neruda había comenzado a sospechar de la homosexualidad de Lorca, aunque nunca tuvo problema con eso. De hecho, se benefició de ello: como describió años más tarde, Lorca le contó cómo las mujeres, «casi siempre poetisas en ciernes» llenaban su habitación de hotel en Buenos Aires, hasta el punto de que no podía respirar. Al descubrir el «pánico ante el asedio femenino» de Lorca, Neruda inmediatamente ofreció sus servicios a su amigo. Acordaron que, en momentos de verdadera alarma, Lorca llamaría a Neruda, quien se apresuraría a hacerse «cargo de alguna manera de la agradable misión de arrastrar a otra parte a alguna de sus admiradoras». Neruda estaba bastante satisfecho con este convenio: «... y con cierta eficacia, saqué algunos resultados inesperadamente primorosos de mi colaboración. Algunas de esas palomas engañadas por la luz de Federico, cayeron en mis brazos».

María Luisa Bombal recordaba que en esos maravillosos días en Buenos Aires, muy lejos de sus pensamientos suicidas:

Éramos felices y despreocupados. Pablo llegaba de la oficina y me decía:

Se acabó el Cónsul

Y me pedía que fuéramos a buscar a Federico, que vivía en una residencial, «para que nos cante, nos baile, nos haga reír». Con Federico la vida era continua fiesta. No conocí hombre con mayor encanto del espíritu, del corazón. Era completamente irresistible. Con su sonrisa contagiosa era el alma de las reuniones. A Pablo siempre le gustó ser el centro de atención, pero él era distinto, le cedía todo.

Lo que más le encantaba era que nos interpretara al piano.

—María Luisa es así...

Y tocaba unas notas vaporosas, cantarinas...

—Esto es Pablo...

Y aquellos acordes lentos, profundos, eran Pablo.

Dos semanas después de conocerse, el 28 de octubre de 1933, el PEN Club de Buenos Aires ofreció un almuerzo en honor de Lorca y Neruda: «España y América juntos». Se realizó en el último piso del elegante Hotel Plaza, con más de un centenar de escritores presentes. Cuando llegó el momento de dar gracias a sus anfitriones, se pusieron en pie y comenzaron a rendir homenaje a Rubén Darío, que había sido un líder de las transformaciones en la poesía española en las décadas anteriores al nacimiento de estos dos poetas. Mientras Neruda lo admiraba, Lorca lo reverenciaba: el nicaragüense había sido una gran influencia en su poesía. Sabían que Darío había vivido en Buenos Aires en algún momento e incluso había escrito un largo «Canto a la Argentina». Pero la ciudad parecía carecer de cualquier reconocimiento público a él: ni monumentos, ni parques, ni recuerdos a uno de los mejores poetas latinoamericanos, que había cantado las alabanzas del país en versos inmortales. Los dos amigos no lo consideraban correcto. Así que decidieron ofrecer sus brindis habituales, como homenajeados, de una manera un poco fuera de lo común (aunque no tan fuera de lo común para aquellos que conociesen a la pareja).

Lorca era un apasionado de las corridas de toros de su España natal, y su idea era dividir la conversación entre él y Neruda, como explicó a la multitud, «una suerte llamada "toreo del alimón", en que dos toreros hurtan su cuerpo al toro cogidos de la misma capa». La

charla iría sobre «el poeta de América y de España». Lorca llamaba: «Rubén...», «¡Darío!», respondía Neruda.

Continuaron alternándose, hablando antifonalmente, enfatizando su deuda con la tradición y la necesidad de su generación de trascenderla. En 2004, el legendario autor Jim Harrison describió el evento como una «justa de poesía trascendente. Esa noche, ambos poetas se pusieron en la primera fila de la poesía». Neruda dijo que hablaban como si estuvieran «unidos por un cable eléctrico», mientras cada uno continuaba espontáneamente la línea de pensamiento del otro poeta:

NERUDA: ¿Dónde está en Buenos Aires la plaza Rubén Darío?
LORCA: ¿Dónde está la estatua de Rubén Darío?
NERUDA: Él amaba los parques. ¿Dónde está el parque Rubén Darío?
LORCA: ¿Dónde está la floristería Rubén Darío?

[...]

NERUDA: ¿Dónde está el aceite, la resina, el cisne de Rubén Darío?
LORCA: Rubén Darío duerme en su Nicaragua natal debajo de su horrible león de mármol, como esos leones que los ricos colocan en las entradas de sus casas.

Los intercambios se hicieron aún más largos y complejos, en una competencia que terminó con un brindis en homenaje a la gloria de Darío, cuyas «fiestas de palabras, choques de consonantes, luces y forma», como Lorca decía, habían enriquecido el idioma español para siempre.

En los salones literarios de las casas que le abrieron sus puertas o que él hospedó en su propio departamento; en bares, restaurantes y cafés; y en las aceras, Neruda recibió alimento y ánimo del afecto de sus nuevos amigos. A diferencia de sus primeros tres emplazamientos, este no fue ningún «destierro», ni literal ni psicológico. De hecho, fue la primera vez fuera de Chile que experimentó tal confraternidad, con semejantes amigos intelectuales y cultos, creadores de nuevos pensamientos y de arte.

La experiencia de Maruca en Buenos Aires fue muy diferente. Bombal no podía evitar oír las discusiones de la pareja mientras

todos estaban en el apartamento. Maruca se oponía a sus interminables noches en la ciudad y estaba terriblemente aburrida. Ella tenía poco don de hacer amigos, al menos dentro del círculo de Neruda.

Lorca regresó a España en marzo de 1934. Justo antes de irse, se vio sacudido por una inquietante premonición de su inminente muerte. «María Luisa, no quiero irme. Yo me voy a morir. Me siento muy extraño».

Unos meses más tarde, se materializaron las aspiraciones de Neruda, cuando lo trasladaron a un nuevo puesto, uno hecho a medida para un hombre literario y amigo de Lorca: sería cónsul de España.

ESPAÑA EN EL CORAZÓN

> España es para mí una gran herida y un gran amor. Esa época es para mí fundamental en mi vida. Por lo tanto, casi todo lo que he hecho después —casi todo lo que he hecho en mi poesía y en mi vida— tiene la gravitación de mi tiempo de España
>
> —Barcelona, junio de 1970

El Pablo Neruda que entró a España en la primavera de 1934 era una persona diferente a la que huyó de una España sangrienta en 1937. Un año antes de partir hacia España, Neruda le había escrito a Héctor Eandi desde Santiago:

> Yo no siento angustia alguna por el momento del mundo. Aún me siento reintegrándome a la vida occidental, me gusta sólo gozar de los placeres de que me privé por años. Una ola de marxismo parece recorrer el mundo, cartas que me llegan me acosan hacia esa posición, amigos chilenos. En realidad, políticamente, no se puede ser ahora sino comunista o anticomunista.
>
> [...]
>
> Y todavía me queda esa desconfianza del anarquista hacia las formas del Estado, hacia la política impura.
>
> [...]
>
> Hay aquí una invasión de odas a Moscú, trenes blindados, etc. Yo sigo escribiendo sobre sueños...

La experiencia de Neruda en la Guerra Civil española lo afectaría emocionalmente hasta los tuétanos; sus horrores reavivarían su compromiso político. Pronto él también escribiría odas a los soviéticos y a Stalin.* Neruda se haría miembro del Partido Comunista chileno, uniéndose a muchos de sus amigos allí. España encendió en él toda una vida de ardiente activismo por la paz, la justicia y los derechos del proletariado.

Sus tres años allí forjaron una nueva voz. La guerra lo obligó a tomar un compromiso personal por sacar a la luz las injusticias. Pasarían unos veinte años hasta que Neruda volviera a escribir «del sueño, de las hojas, de los grandes volcanes de su país natal». Incluso entonces, gran parte de ese verso tenía temas sociales y políticos. Después de España, Neruda tuvo un nuevo sentido de la vocación del poeta, nunca antes había sentido el deber tan vital e inmediato de usar su poesía como una herramienta para el cambio social. España empujaría a Neruda a convertirse en el poeta del pueblo.

Neruda se preparó con entusiasmo para su partida a España, donde Lorca y otros artistas y escritores lo esperaban, una generación que muchos dicen que rivalizó con el Siglo de Oro español. Madrid se estaba convirtiendo en el nuevo París. Sin embargo, también dejaba atrás la París de Sudamérica, Buenos Aires, y a un grupo de amigos, y una experiencia que lo había moldeado a medida que se adentraba en este nuevo capítulo de su vida. En la cena de despedida, celebrada en un sofisticado restaurante del barrio de La Boca, veinte de sus amigos posaron para una alegre fotografía grupal. Maruca, ahora embarazada, no mira directamente a la cámara; su mirada es casi tímida, hacia abajo y a la derecha. Parece que está incómoda y no quiere estar allí.

Los Neruda zarparon el 5 de mayo de 1934, siete años después de que él cruzara el Atlántico rumbo a Extremo Oriente. Sin embargo, el traslado de Neruda a España comenzó con un mal augurio: llegó una carta de su antiguo compañero de cuarto, Tomás Lago, con la noticia desgarradora de que su querido amigo Alberto Rojas Jiménez acababa de morir. Rojas Jiménez y un amigo habían sido expulsados

* Stalin se convirtió en el héroe de Neruda cuando fue el único líder mundial que apoyó a los republicanos españoles después de que el fascista Francisco Franco lanzase su golpe militar e iniciara la Guerra Civil.

de un bar por no tener suficiente para pagar la cuenta. Habían ca-
minado por Santiago hasta la casa de su hermana, bajo una lluvia
fría, con una botella de vino; el empobrecido poeta iba sin chaqueta.
Contrajo una neumonía bronquial y murió dos días después. Cuan-
do Neruda escribió sobre su muerte a Sara Tornú en Buenos Aires,
describió a Rojas Jiménez como «un ángel lleno de vino».

Neruda lloró cuando supo la noticia. Él y el pintor Isaías Cabezón,
un amigo de Chile que estaba en Barcelona en ese momento, lleva-
ron velas enormes a la basílica de Santa María del Mar, un templo
del siglo XIV. La iglesia es famosa por sus espléndidas vidrieras,
aunque su brillo no fue tan evidente en la oscuridad, cuando cada
uno se bebió una botella de vino blanco, arrodillados en los bancos.
«No sabía rezar», admitió Neruda a Sara Tornú, por lo que se sintió
agradecido por Cabezón, católico, que fue y «rezó en cada uno de
los innumerables altares». Neruda ni siquiera creía en Dios, pero allí
de rodillas, viendo sus velas bailar en la oscuridad mientras Cabezón
realizaba los rituales, se alegró de que el escenario de esta ceremonia
silenciosa lo acercara más a su amigo perdido.

Neruda escribió entonces una notable elegía, «Alberto Rojas
Jiménez viene volando»: el título se debe a que uno de los juegos de
Rojas Jiménez era hacer pajaritas de papel, a menudo con un poema
escrito en ellas. La elegía se publicaría en el segundo volumen de
Residencia. «Es un himno fúnebre, solemne —le escribió a Tornú—,
y si lo lees en tu casa, ha de hacerlo Amado Villar, con voz acongo-
jada, porque de otra manera no estaría bien».

> Más allá de la sangre y de los huesos,
> más allá del pan, más allá del vino,
> más allá del fuego,
> vienes volando.
>
> Más allá del vinagre y de la muerte,
> entre putrefacciones y violetas,
> con tu celeste voz y tus zapatos húmedos,
> vienes volando.
>
>
>
> Oh amapola marina, oh deudo mío,
> oh guitarrero vestido de abejas,

no es verdad tanta sombra en tus cabellos:
vienes volando.

El poema continúa de esta misma forma, bombeando líricamente su dolor, estrofa tras estrofa, las veinticuatro que lo componen, dramáticas, maduras y bastante conmovedoras.

———

La comunidad de intelectuales, activistas políticos y artistas visuales, literarios y de *performance* dentro de la cultura progresista de la Segunda República Española mitigaría pronto el dolor de la prematura muerte de Rojas Jiménez. Neruda se convirtió en una parte integral de ese círculo. España no solo transformó su política y su poesía, sino también su personalidad; allí, por fin, superó su lucha con la depresión. Al fin perdió todos los rastros de melancolía; incluso el estallido de la guerra, en lugar de desanimarlo, lo animó a actuar. No más cartas desesperadas a Albertina u otras amantes del pasado; no más surrealismo desolado. Nunca más escribiría sobre la aguda angustia mental de sus primeros treinta años.

Desde el principio, a Neruda sencillamente le encantó estar en España:

Era España tirante y seca, diurno
tambor de son opaco,
llanura y nido de águilas, silencio
de azotada intemperie.

Como, hasta el llanto, hasta el alma
amo tu duro suelo, tu pan pobre,
tu pueblo pobre, cómo hasta el hondo sitio
de mi ser hay la flor perdida de tus aldeas
arrugadas, inmóviles de tiempo,
y tus campiñas minerales
extendidas en luna y en edad
y devoradas por un dios vacío...

—«Cómo era España»

La situación social y política de España, sin embargo, se complicó cuando Neruda llegó en 1934. En 1898, España se había quedado sin los vestigios de su imperio de ultramar después de perder a Filipinas y Cuba ante Estados Unidos. El rey Alfonso XIII utilizó las fuerzas restantes del ejército para conservar la corona, reafirmó su poder en el territorio nacional al tiempo que renovaba la actividad militar en su último frente colonial, el Marruecos español. Pero también se enfrentaba a una feroz resistencia en el frente interno.

En 1909, en las montañas del Rif de Marruecos, los españoles fueron ampliamente superados por los locales en una serie de batallas por un territorio rico en mineral de hierro. El ejército decidió llamar a miles de reservistas catalanes para servir como refuerzos en Marruecos; comenzaron con catalanes de la clase trabajadora. Quinientos veinte de ellos ya habían cumplido su servicio activo seis años antes, y no esperaban volver a servir. No fue un movimiento nada sabio por parte del ejército; ya existía una ira generalizada y reprimida contra el gobierno en toda Cataluña. Tan solo una década antes, al mismo tiempo que estallaban unos disturbios por el pan liderados por mujeres, un boicot fiscal bien organizado, iniciado por comerciantes y pequeños empresarios, hizo que Barcelona pareciera tan inflamable que se decretó el «estado de guerra». En 1901, una huelga general de trabajadores paralizó la ciudad; los sindicalistas se duplicaron para el final de la siguiente década.

En julio de 1909, el gobierno parecía ajeno al paradigma de transformación política de la ciudad. Mientras los reservistas abarrotaban el navío contra su voluntad, los oficiales tuvieron la ocurrencia, al parecer, de saludarlos con arengas patrióticas, incluso con el himno nacional, la «Marcha Real». Damas bien vestidas les entregaban medallas religiosas del Sagrado Corazón. Y el barco que los llevaría al Rif era propiedad de un industrial de la aristocracia bien conocido por beneficiarse de la actividad militar en África. En los muelles de Barcelona, ese día, «se exhibía a vista de todos la estrechez de la construcción social del Estado español», señala la académica de la Guerra Civil española Mary Vincent. Una estridente multitud de proletarios se había reunido para protestar por la partida forzada, vitoreando mientras las medallas de las damas bien vestidas eran arrojadas al mar. La oligarquía católica fue peligrosamente insensible al surgimiento de las masas seculares.

Frustrados, y ahora indignados por esta última acción, los líderes socialistas, anarquistas y sindicales de Barcelona anunciaron una huelga general en solidaridad con los reservistas. La ciudad ya era un polvorín de ira contra el gobierno que la huelga convirtió rápidamente en una revuelta total. En lo que se conoció como la Semana Trágica de Barcelona, republicanos, comunistas y anarquistas se unieron para apoderarse de la ciudad, con multitudes volcando tranvías y quemando conventos. Los soldados barceloneses rechazaron las órdenes de disparar contra sus conciudadanos; tropas de toda España fueron convocadas para aplastar el levantamiento. Según los informes, más de cien civiles fueron asesinados y más de mil setecientos fueran acusados en tribunales militares de «rebelión armada». Cinco fueron ejecutados por «irresponsabilidad moral».

En 1917, hubo huelgas laborales revolucionarias en España tras el derrocamiento del zar en Rusia. De nuevo, el ejército salvó a la monarquía. El rey logró aferrarse al poder, pero la corrupción y la ineptitud crecieron, al igual que la influencia militar, debilitando a la monarquía. En 1929, la depresión económica mundial hizo que la situación fuera aún más insostenible en un país desesperado, especialmente para los campesinos sin tierra. Cuando las elecciones municipales de abril de 1931 dieron un giro decididamente antimonárquico, el rey se dio cuenta de que el ejército ya no estaba con él. Rápidamente dejó el país, rumbo a Roma. La República Española —con un gobierno de, por y para el pueblo— fue proclamada en las calles de Madrid. «¡Viva la República!».

Los líderes republicanos hasta entonces exiliados y encarcelados se reunieron en Madrid y nombraron un nuevo gabinete, incluyendo a los socialistas como ministros de Justicia y Trabajo. En Barcelona se declaró el Estado y la República de Cataluña. Durante las semanas siguientes, el gabinete decretó docenas de actos progresistas, como proteger a los pequeños agricultores contra las ejecuciones hipotecarias. En sus primeros diez meses, la República construyó siete mil escuelas. El nuevo gobierno proclamó la plena libertad religiosa. Aunque la mayoría de los gobiernos mundiales reconocieron la República, el Vaticano y la administración católica conservadora en Chile no lo hicieron, aunque mantuvieron una presencia diplomática. Al elegir una nueva asamblea constitucional, con el sufragio extendido a todos aquellos mayores de veintitrés años, incluidas las

mujeres, una coalición izquierdista obtuvo una rotunda mayoría de representantes. En honor a la Revolución francesa, la nueva asamblea se convocó en el Día de la Toma de la Bastilla, el 14 de julio de 1931. Una nueva Constitución, ratificada cinco meses después, declaraba que España era una «República de trabajadores de todo orden».

El espíritu idealista y progresista de la nueva República provocó una exuberante edad de oro en el círculo de escritores e intelectuales a la que pronto se unió Neruda.

En mayo de 1934, poco después de su llegada a Barcelona, Neruda visitó Madrid, el corazón de una escena social y cultural a la que se sentía atraído. Lorca y otros poetas se encontraron con él en la estación. Salió de su automóvil, alto, con los bolsillos de su chaqueta llenos de periódicos, una primera impresión perfecta en sus nuevos amigos. Inmediatamente fueron a una taberna, donde hablaron, leyeron poesía y bebieron vino tinto.

Carlos Morla Lynch, que conoció a Neruda en persona ese día después de una extensa correspondencia, lo describiría de la siguiente manera: «Pálido, una palidez cenicienta, ojos largos y estrechos, como almendras de cristal negro, que ríen en todo tiempo, pero sin alegría, pasivamente. Tiene el pelo muy negro también, mal peinado, manos grises. Lo que en él me cautiva es la voz, una voz lenta, monótona, nostálgica, como cansada, pero sugestiva y llena de encanto».

Al día siguiente, en una fiesta en honor de Neruda, Lorca bailó envuelto en una alfombra, y Neruda leyó *Residencia*, su primer recital público en España. Entre los presentes se encontraban Rafael Alberti y Luis Cernuda, dos de los miembros más respetados e influyentes de la Generación del 27 y su comunidad social. Neruda pronto se convertiría en elemento central del grupo.

En el centro de la sala, Lorca seguía. Lorca tenía «una personalidad física verdaderamente extraordinaria», como diría más adelante Neruda, y leyó con fuerza, sus ojos expresaban el misterio emocional de las líneas mientras su acento oscuro y rústico tomaba el control de la habitación. En este punto, Lorca era, según su compañero

Pedro Salinas, una «institución» en Madrid: «Más que una persona, era un clima». Luis Buñuel proclamó: «De todos los seres vivos que he conocido, Federico es el primero. No hablo ni de su teatro ni de su poesía, hablo de él. La obra maestra era él [...]. Era como una llama». Las líneas que Lorca leyó esa noche fueron estas:

> Cuando yo me muera,
> enterradme con mi guitarra
> bajo la arena.
>
> Cuando yo me muera,
> entre los naranjos
> y la hierbabuena.
>
> Cuando yo me muera,
> enterradme si queréis
> en una veleta.
>
> ¡Cuando yo me muera!

Neruda encontró, dicho con sus palabras: «Una brillante fraternidad de talentos y un conocimiento pleno de mi obra. Y yo, que había sido durante muchos años martirizado por la incomprensión de las gentes, por los insultos y la indiferencia maliciosa —drama de todo poeta auténtico en nuestros países— me sentí feliz».

Cuando Neruda tomó posesión de su cargo en España, el cónsul general de Chile, Tulio Maquieira, le dijo: «Usted es poeta. Pues, dedíquese entonces a la poesía. No tiene para qué venir a este consulado. Dígame, nomás, dónde tengo que mandarle su cheque todos los meses».

Esta libertad le permitió a Neruda trasladarse fácilmente a la embajada en Madrid. Neruda y Maruca se mudaron allí el 1 de junio de 1934. Lorca se reunió con ellos en la estación, esta vez llevando flores. Poco después, Lorca presentó a Neruda en la primera lectura pública chilena en España, en la Universidad de Madrid, quizá la introducción más admirable que Neruda haya recibido a lo largo de su vida:

Están ustedes a punto de escuchar a un auténtico poeta. Uno de esos cuyos sentidos están entrenados para un mundo que no es nuestro y que pocas personas perciben. Un poeta más cercano a la muerte que a la filosofía, más cercano al dolor que al intelecto, más cercano a la sangre que a la tinta...

[Esta es] poesía que no se avergüenza de romper con la tradición, que no le teme al ridículo, y que de repente puede romper a llorar en medio de la calle...

Les aconsejo que escuchen atentamente a este gran poeta y se dejen tocar a su manera. La poesía, como cualquier otro deporte, requiere una larga iniciación, pero en la verdadera poesía hay un perfume, un acento, un rastro luminoso que todos los seres vivos pueden percibir. Y con suerte les ayudará a nutrir ese grano de locura que todos tenemos dentro de nosotros, que muchas personas matan para ponerse el odioso monóculo de la pedantería de los libreros. Sería imprudente vivir sin eso.

———

Entre los miembros más destacados del círculo cultural de Madrid estaba Delia del Carril. Era una brillante artista argentina, comunista y activista política, y tenía raíces aristocráticas, una combinación tentadora para Neruda. Emocionado por que los suyos conocieran a su nuevo amigo, Lorca solía hablar de «un poeta chileno estupendo, Pablo Neruda», a quien conoció en Buenos Aires, que «vendrá de cónsul a Madrid en octubre». Delia había leído algunos de los poemas de Neruda de *Residencia*, que aparecieron en revistas antes de su llegada a España. Aun así, el chileno era un misterio para ella, como ella lo era para él.

Hubo una sensación magnética cuando se sentaron uno al lado del otro en la Cervecería Correos, uno de los principales lugares de reunión del grupo. Según lo describió Delia, Neruda «puso su brazo alrededor de mi hombro y así nos quedamos». Ni creativa, ni intelectual ni política, Maruca no participó en absoluto en el mundo social de Neruda. En sus últimos meses de embarazo, ella permaneció la mayor parte del tiempo en casa. Mientras tanto, el resplandor de Delia seducía, pero Neruda se enamoró de ella sobre todo por su mente brillante (que no había sido el caso con Maruca o Albertina).

Ella sería central en la vida de Neruda durante años. En España, encajaban a la perfección. Su aventura comenzó rápidamente y no hicieron mucho por mantenerla en secreto.

Delia nació en 1884, en una familia rica y de clase alta. No había nada raro en ella; ella siempre fue una rebelde. Galopaba en su caballo por los jardines de la finca de su familia. Su mansión de Buenos Aires era conocida por albergar a algunos de los intelectuales más famosos de la época. Albergaba recitales de poesía, salones culturales, exhibiciones de arte, bailes nuevos y largas conversaciones sobre compositores franceses. Delia y sus hermanos estuvieron presentes en las reuniones y desde allí desarrolló un apetito por la cultura. Comenzó a leer poesía francesa en su infancia.

Ocho días antes de cumplir los quince años, el padre de Delia, un expresidente de la Corte de Justicia Suprema de la Nación, se pegó un tiro en el jardín de la familia. Estaba abatido por la muerte de su querida madre, que había sucumbido al cáncer de mama exactamente un año antes. Delia había compartido un fuerte vínculo con su padre; sentía que él entendía su carácter impulsivo, sus arrebatos, su obsesión por entender todo. Ella nunca volvió a hablar de él.

En respuesta a la tragedia, la madre de Delia se llevó a los niños a París, dividiendo sus vidas entre Europa y Buenos Aires. Delia tomó clases de canto y arte. Como debutante, fue a fiestas, bailes y óperas. Cuando llegó a la mayoría de edad, sus reuniones con amigos se hicieron cada vez más intelectuales. Sin embargo, aunque parecía ser una de las más felices y vitales de su círculo, quienes la conocieron bien veían que trataba de encontrar su definición de sí misma.

En 1921, a la edad de treinta y siete años, Delia puso fin a un breve matrimonio con un rico poeta, crítico de arte, adicto a la morfina y aventurero. Él había sofocado su independencia, y ella lo descubrió en una aventura con una famosa bailarina española. Delia fue a Argentina, donde tuvo un intenso pero breve romance con el poeta de vanguardia Oliverio Girondo. En 1929, regresó a París y estudió pintura con Fernand Léger en l'Académie Moderne. Entablaron una gran amistad, que se rumoreaba que, al menos de forma esporádica, había sido amorosa. Se hizo amiga de Pablo Picasso, Rafael Alberti y María Teresa León, así como de los poetas surrealistas franceses Louis Aragon y Paul Éluard. Aquí conoció el marxismo y la causa comunista. Era una época de crecimiento del fascismo en Europa,

y, en los círculos franceses, el arte por sí solo no era suficiente. Tenía que haber un compromiso político acorde con ello. Este nuevo escenario y sus ideales apasionados de igualdad y justicia llenaban su vacío, le brindaban la identidad que había estado buscando. Se unió al Partido Comunista Francés y a la recién formada Asociación de Escritores y Artistas Revolucionarios.

Mientras estaban en París, Rafael Alberti y María Teresa León le contaron a Delia sobre la emoción de la nueva República en su España natal. Estaban a punto de regresar e invitaron a Delia a acompañarlos. Delia recaló al instante en el círculo de jóvenes intelectuales y escritores activistas en Madrid, como Neruda más tarde.

El joven cabrero poeta Miguel Hernández y el gran cineasta Luis Buñuel también fueron miembros de esta comunidad. Muchos eran amigos de Picasso, a pesar de que este se había mudado a Francia. También estuvo involucrado el famoso y excéntrico pintor surrealista Salvador Dalí, especialmente en «un amor erótico y trágico» con Lorca. Para estos jóvenes artistas e intelectuales, la emergente cultura socialista y progresista de España resultaba estimulante. Junto con Alberti, Delia se convirtió en una de las maestras políticas del grupo. Con su fluidez en el español, el inglés y el francés, Delia era indispensable como traductora para los comunistas internacionales y otros izquierdistas que llegaban para unirse al fermento creativo de la República. Neruda recibiría gran parte de su formación ideológica de ella.

Se decía que Delia era incansable en su trabajo, como una hormiga. Así, «la Hormiga» se convirtió en su apodo; años después de su muerte, sus amigos aún la llamaban tiernamente «la Hormiguita».

Delia tenía cincuenta años cuando conoció a Neruda, que era veinte años más joven que ella. Inés Valenzuela, que se casaría con el amigo de la infancia de Neruda, Diego Muñoz, y se convirtió en una de las mejores amigas de Delia, dijo que la Hormiguita siempre parecía y actuaba mucho más joven que ella (Inés era treinta y seis años más joven). Carlos Morla Lynch la describió en su diario como «loca, cariñosa, buena». A menudo, le hablaba sobre el comunismo: «Viene rápidamente».

Neruda, a menudo con su boina, y Delia, vestida con sus pañuelos rojos, comenzaron a reunirse con otros miembros del grupo cada tarde en la Cervecería Correos. La risa y la bebida comenzaban allí.

Delia hablaba de política; Neruda hablaba sobre cualquier poesía nueva. Si había otros poetas entre ellos, quizás se estrenaban algunos versos. Más tarde los dos iban al teatro, al cine o, tal vez, a una fiesta, o al bar Satán, que dirigía un joven cubano, o al restaurante Granja del Henar. O simplemente caminaban por las calles de Madrid con una botella de vino o de anís Chinchón en la mano, comiendo calamares fritos con aceite de oliva de los vendedores ambulantes. Como Ernest Hemingway acababa de escribir en 1932: «Irse a dormir temprano en Madrid es como querer sentar plaza de persona extravagante, y vuestros amigos se sentirán molestos durante algún tiempo con vosotros. Nadie se va a la cama en Madrid antes de haber matado la noche. Por lo general, se cita a un amigo poco después de medianoche en el café».

En la otra vida de Neruda, con la embarazada Maruca, la pareja ocupó un departamento de ladrillo que Alberti había encontrado para ellos. El edificio estaba ubicado en el famoso barrio de Argüelles, rebosante de actividad. Este no era solo el territorio de poetas e intelectuales, sino del pueblo. La humanidad palpitaba en mercados abiertos llenos de salazones. Neruda se demoraba ansiosamente en el mercado, paseando e inspeccionando el apio, los pimientos picantes, los tomates, las patatas y las pilas de pescado fresco del Mediterráneo y el Atlántico, ingredientes básicos de la dieta española.

Neruda menciona los «pescados hacinados» en un poema fundamental, «Explico algunas cosas», donde describe la vitalidad de la República Española, ya que estos montones de abundancia y sustancia colectiva eran un símbolo audaz de la «esencia» de la vida de la época.

Compraba embutidos, carne, pescado, queso, pan y más cosas y, si no se dirigía a la Cervecería Correos o a un café para encontrarse con Delia y los demás, los llevaba a su nuevo departamento. El edificio, parte de un nuevo bloque de apartamentos de alquiler, se llamaba La Casa de las Flores, debido a los geranios distribuidos por cinco pisos de terrazas ajardinadas. Era un contraste fresco, inspirado y llamativo con la arquitectura burguesa tradicional de Madrid, cuyas casas y edificios solían estar cargados con fachadas ostentosas y molduras decorativas. El edificio, que más tarde sería declarado monumento nacional, ocupaba toda una cuadra, con tiendas y un restaurante a la altura de la calle, y un gran jardín cerrado y un

patio, todo lo cual contribuía a la funcionalidad social del edificio. Quizá lo mejor de todo era que su conjunto estaba situado en el ángulo y la altura ideales para que el cálido resplandor de la luz de verano iluminara todo lo que había dentro. A Lorca le gustaba escribir poemas allí.

Este era el hogar perfecto para Neruda; su diseño moderno, con ángulos limpios, coincidía con los proyectos literarios que florecerían allí. Y cuando la luz llenaba el apartamento del quinto piso de los Neruda, podías mirar hacia fuera y ver las vastas, conmovedoras e históricas llanuras de la región de Castilla, «como un océano de cuero», como escribió en «Explico algunas cosas».

Neruda derribó una pared interior para convertir dos cuartos en un gran salón y lo llenó de libros. Adornó las paredes con máscaras de Siam, Bali, Sumatra, el archipiélago malayo y Bandung: «Doradas, cenicientas, de color tomate, con cejas plateadas, azules, infernales, ensimismadas», como señaló en sus memorias. Tal vez le recordaban a Josie Bliss. Las máscaras siguieron a Neruda de muchas maneras, física y literariamente, y las atesoró; decorarían todas sus casas.

Las noches bohemias con poetas y amigos a menudo terminaban en el apartamento de los Neruda. El hecho de que Maruca estuviera sufriendo las incomodidades de sus últimos meses de embarazo no parecía importarle. A veces las fiestas continuaban hasta el día siguiente, o al otro, alimentadas por los potentes ponches de Neruda y su desprecio por el tiempo. Los invitados compartirían las camas para unas siestas breves, solo para despertarse y encontrar la fiesta aún en pleno apogeo.

Las reuniones culminaban a menudo con la «inauguración» de un monumento público, un ritual inventado por Lorca y Neruda, cuya amistad se había intensificado aún más. Todos los invitados llegaban a un monumento de Madrid, donde los dos poetas se presentaban como representantes oficiales del gobierno. Tal como hicieron en el Hotel Plaza en homenaje a Rubén Darío, pronunciaban espontáneamente un discurso poético dedicado al tema del monumento, mientras sus amigos interpretaban el papel de una banda ceremonial imaginaria para añadir más carácter al acontecimiento.

Al igual que en Santiago y Buenos Aires, Maruca no participaba. Se había formado un muro entre la pareja, y el idioma español

ayudó a reforzar la barrera. Maruca podía hablarlo, pero no con fluidez. Para el nuevo grupo de amigos de Neruda, el español era la esencia de su comunicación, creación e interés. Algunos de ellos eran reacios a Maruca. El diplomático chileno Carlos Morla Lynch se refirió a ella como «la jirafa» en sus diarios.

Mientras tanto, el tímido y aislado Pablo Neruda, con sus alteraciones de ánimo, ya era cosa del pasado. Ahora, su personalidad nacía y florecía en esta mágica vida madrileña y en sus compañías; estaba entusiasmado. También experimentó una creciente intimidad intelectual, romántica y física con Delia. Sin embargo, la primera amenaza para este ambiente idílico ya se divisaba en el horizonte: la paternidad.

NACIMIENTO Y DESTRUCCIÓN

Oh niña entre las rosas, oh presión de palomas,
oh presidio de peces y rosales,
tu alma es una botella llena de sal sedienta
y una campana llena de uvas es tu piel.
Por desgracia no tengo para darte sino uñas
o pestañas, o pianos derretidos,
o sueños que salen de mi corazón a borbotones,
polvorientos sueños que corren como jinetes negros,
sueños llenos de velocidades y desgracias.

—«Oda con un lamento»*

La hija de los Neruda nació prematuramente el 18 de agosto de 1934. La bebé, llamada Malva Marina Trinidad (en homenaje a la madrastra de Neruda), tenía hidrocefalia, una cabeza agrandada debido a la acumulación de líquido en el cráneo. No soportaba la luz y tenía que estar en una habitación oscura. Viviría solo ocho años.

Cuatro semanas después de su nacimiento, Neruda le escribió a su querida amiga de Buenos Aires Sara Tornú:

Mi hija, o lo que yo denomino así, es un ser perfectamente ridículo, una especie punto y coma, una vampiresa de tres kilos.

* Misteriosamente, parece que «Oda con un lamento», que forma parte de *Residencia*, se hubiera escrito para la hija de Neruda, Malva Marina. Sin embargo, se escribió en Buenos Aires antes de su nacimiento.

Todo bien ahora, oh Rubia queridísima, pero todo iba muy mal. La chica se moría, no lloraba, no dormía; había que darle con sonda, con cucharita, con inyecciones, y pasábamos las noches enteras, el día entero, la semana, sin dormir, llamando médico, corriendo a las abominables casas de ortopedia, donde venden espantosos biberones, balanzas, vasos medicinales, embudos; llenos de grados y reglamentos. Tú puedes imaginar cuánto he sufrido. La chica, me decían los médicos, se muere, y aquella cosa pequeñilla sufría horriblemente, de una hemorragia que le había salido en el cerebro al nacer. Pero alégrate Rubia Sara porque todo va bien; la chica comenzó a mamar y los médicos me frecuentan menos, y se sonríe y avanza gramos cada día...

Neruda no se refiere a Maruca ni una sola vez en esta larga carta. Vicente Aleixandre, Premio Nobel de Literatura en 1977, notó el sentimiento un tanto maníaco de Neruda por su hija cuando vino a ver a la niña a La Casa de las Flores:

Pablo, allá, se inclinaba sobre lo que parecía una cuna. Yo le veía lejos mientras oía su voz. *Malva Marina, ¿me oyes? ¡Ven, Vicente, ven! Mira qué maravilla. Mi niña. Lo más bonito del mundo.* Brotaban las palabras mientras yo me iba acercando. El me llamaba con la mano y miraba con felicidad hacia el fondo de aquella cuna. Todo él sonrisa dichosa, ciega dulzura de su voz gruesa. Llegué. Él se irguió radiante, mientras me espiaba. *¡Mira, mira!* Yo me acerqué del todo y entonces el hondón de los encajes ofreció lo que contenía. Una enorme cabeza, una implacable cabeza...

Pablo, lleno de luz y sueños, «irradiaba irrealidad». Su fantasía era tan firme como una piedra, según Aleixandre, maravillado por la alegría que derivaba del orgullo que Neruda tenía por apreciar a su hija.

Mientras Neruda fluctuaba en sus gestos de tristeza y negación, escribió solo unos pocos poemas perturbadores sobre su hija. Uno, «Maternidad», lo escribió antes de que ella naciera, en Buenos Aires. En otro, «Enfermedad en mi hogar», parece quejarse más del sufrimiento que tiene que soportar por su culpa que por el sufrimiento de ella. Otro poema, la sublime «Oda con un lamento», parece ser una reacción a la condición de Malva y su incapacidad para remediarlo. Sin embargo, también fue escrito antes de su nacimiento, en Buenos Aires. «Melancolía en las familias» se escribió a principios de

1935, varios meses después de su nacimiento. Combina la sangre de
la Guerra Civil española tras las paredes de su apartamento con la
espeluznante sobriedad del interior. Una vez más, en su narcisismo,
se centra en sus propias emociones, ignorando las de su familia, fi-
jándose en cómo:

> por sobre todo hay un terrible,
> un terrible comedor abandonado,
> con las alcuzas rotas
> y el vinagre corriendo debajo de las sillas,
> un rayo detenido de la luna,
> algo oscuro, y me busco
> una comparación dentro de mí:
> tal vez es una tienda rodeada por el mar
> y paños rotos goteando salmuera.
> Es sólo un comedor abandonado,
> y alrededor hay extensiones,
> fábricas sumergidas, maderas
> que sólo yo conozco,
> porque estoy triste y viajo,
> y conozco la tierra, y estoy triste.

La única vez en todos sus escritos que menciona el nombre de ella
es en un poema de celebración, en su «Oda a Federico García Lorca»,
escrito antes de su muerte. Ella aparece junto a Maruca, Delia, Ra-
fael Alberti, María Luisa Bombal y otros quince nombres en una
sección que visualiza a todo el grupo que visita la casa de Lorca (in-
cluso entonces, su esposa y su hija son secundarias, ya que él primero
dice: «llego yo con Oliverio, Norah, / Vicente Aleixandre, Delia»;
no los enumera hasta la tercera línea de nombres: «Maruca, Malva
Marina, María Luisa, y Larco»). Lorca había escrito su propio poema
de lamento por su incapacidad de ayudar, «Versos en el nacimiento
de Malva Marina Neruda». En Granada, cuando lo escribió, se lo
envió a Neruda en fraterno consuelo, frustrado por la desesperante
situación:

> Malva Marina, ¡quién pudiera verte
> delfín de amor sobre las viejas olas,

cuando el vals de tu América destila
veneno y sangre de mortal paloma!
¡Quién pudiera quebrar los pies oscuros
de la noche que ladra por las rocas
y detener al aire inmenso y triste
que lleva dalias y devuelve sombra!

Después de su nacimiento, las referencias de Neruda a su hija desaparecen de su correspondencia. No la menciona ni una vez en sus memorias, como si nunca hubiera existido.

Poco después del nacimiento y la conmoción inicial, los ánimos y la actividad de Neruda parecían estar tan vivos como siempre, como si no fuera consciente de la gravedad de la condición de su hija recién nacida. Era reacio a estar atado a Malva y a la angustiada Maruca más de lo que el deber dictase. Conforme la guerra se cernía sobre Europa, su vida se entrelazaba más y más con la de Delia.

A principios de 1935, Pablo y Delia eran inseparables. «Adoro a Delia y no puedo vivir sin ella», escribió Neruda en una carta. Ese enero, Neruda le escribió a Héctor Eandi otra vez. Esta vez mencionó a Malva Marina, que «crece y engorda», pero no a Maruca, mientras que Delia era «profundamente buena». Habló sobre sus nuevos amigos: «De amigos como siempre, estoy rodeado de ellos, Alberti [...] Lorca, Bergamín, poetas, pintores, etc. Ninguna dificultad con ellos, son de mi sangre. Yo que he vivido mi adolescencia lleno de aspereza vital me convenzo de la bondad de las gentes, de lo parecido que son a uno».

Sin embargo, no había fraternidad entre Neruda y dos de los otros poetas más importantes de su propio país, ambos significativamente mayores, Pablo de Rokha y Vicente Huidobro. Las tensiones habían aumentado entre los tres, y de Rokha propinó algunos golpes a Neruda en la prensa. Pero una acusación de 1934, en la que un discípulo de Huidobro decía que Neruda había plagiado uno de sus poemas de amor, provocó una contienda, y estalló por todos lados una vehemente y a veces desagradable «guerra literaria».

En aquel entonces, Volodia Teitelboim era un miembro del Partido Comunista de Chile de dieciocho años y un escritor emergente, profundamente impresionado por Vicente Huidobro, de cuarenta y un años, el «hermano mayor» de la intelectualidad chilena. Un día, en la Biblioteca Nacional, Teitelboim leía *El jardinero*, del bengalí Rabindranath Tagore. Se publicó en 1913, el mismo año en que Tagore fue galardonado con el Premio Nobel por su «habilidad consumada» y su «verso profundamente sensible, fresco y hermoso». Cuando Teitelboim leyó el trigésimo poema de *El jardinero*, pensó inmediatamente en el Poema XVI de Neruda. De Tagore:

Tú eres la nube del crepúsculo que flota en el cielo de mis
 sueños.
Te dibujo según los anhelos de mi amor.
Eres mía, y habitas en mis sueños infinitos.

En Neruda:

En mi cielo al crepúsculo eres como una nube
y tu color y forma son como yo los quiero.
Eres mía, eres mía, mujer de labios dulces,
y viven en tu vida mis infinitos sueños.

El resto del poema sigue siendo muy similar al de Tagore, que fue uno de los poetas favoritos de Neruda y de sus amigos en sus días de estudiante. Después de comparar los dos textos, Teitelboim consultó a un amigo poeta, y luego, en la portada de la revista cultural *Pro* de noviembre de 1934, bajo el título «El *affaire* Neruda-Tagore», imprimió los dos poemas uno al lado del otro. No había necesidad de acusar a Neruda de plagio: puestos de esta manera estaba claro cuán similares eran.

Pro era un proyecto de Huidobro; él había fundado o ayudado a dirigir un puñado de revistas de vanguardia. Dado que no se adjuntaba ninguna firma personal en esa primera página, la gente atribuyó directamente el asunto a Huidobro, a pesar de que era cosa de Teitelboim. Huidobro, en España en ese momento, afirmó que ni siquiera estaba al tanto.

Neruda, que en el pasado elogió la poesía de Huidobro, especialmente en *Claridad*, apenas reaccionó. Antes, su inseguridad lo habría llevado a arremeter como respuesta, pero ahora, al contenerse, trivializó la acusación e hizo que sus acusadores parecieran mezquinos.

Pero Pablo de Rokha se unió a la refriega. Ya era conocido por sus acciones mordaces contra otros poetas: cuando el asunto del plagio pasó a primer plano, de Rokha fue tras Huidobro, indignado por el hecho de que su esposa hubiera quedado fuera de una nueva antología importante de poesía chilena publicada bajo la dirección de Huidobro (con Teitelboim como editor principal). De Rokha había mostrado animosidad hacia Neruda durante algún tiempo, probablemente por celos de que el poeta más joven se le hubiera adelantado en el reconocimiento público. Hubo sus críticas negativas a Neruda, incluyendo la ya mencionada reprimenda de *Residencia*, «Epitafio a Neruda». Un año antes de aquello, en 1932, escribió una desagradable pero elocuente columna periodística titulada «Pablo Neruda: Poeta a la moda», en la cual tildó a Neruda de «oportunista» que iba «administrando su renombre con paciencia y con cautela». De entre todas sus obras, se despachó ampliamente con el libro más popular de Neruda, los «modernos» *Veinte poemas de amor*, poniéndolo como poco más que la «biblia típica de la mediocridad versificada».

Un mes después de que Teitelboim publicara los dos poemas en paralelo, de Rokha atacó a Neruda en un breve artículo publicado en *La Opinión*, donde era columnista:

> Y para ser un plagiario, menester es poseer un oportunismo desenfrenado, una vanidad sucia y enormemente objetiva, como de histrión o de bufón fracasado, una gran capacidad de engaño y de mentira, una noción miserable y egolátrica y deleznable, a la vez [...].
> Se ha demostrado y publicado que Neruda ha plagiado a Tagore, el poeta indio.

En este punto, en reacción a la acusación pública, Neruda dijo que sí, que había tomado prestado de Tagore, pero insistió en que no era plagio, sino más bien una «paráfrasis». Según parece, varios de los amigos de Neruda alegaron que antes de que saliera la primera

edición de *Veinte poemas de amor*, sugirieron que se insertara una nota en el libro, explicando, o más bien «dejando constancia», del hecho de que el Poema XVI era una paráfrasis de *El jardinero* de Tagore.

Tomás Lago y Diego Muñoz recriminaron a Huidobro por lo que juzgaban un acto trivial e incluso traicionero contra un compañero progresista chileno. Ahora Huidobro se vio obligado a entrar en la controversia. El número de enero de 1935 de la revista *Vital*, que también dirigía él y que tenía un número de lectores mucho más amplio e importante que *Pro*, se apropió de la primera página que Teitelboim había impreso en la edición de *Pro* de noviembre de 1934, señalando que los siguientes poemas habían sido publicados sin ningún comentario. Luego presentó los dos poemas uno al lado del otro una vez más, con «El *affaire* Neruda-Tagore» en letras grandes encima.

Mientras que *Pro* no contenía ningún comentario, en el número de *Vital* Huidobro incluyó dos crudas cartas contra Lago y Muñoz. En una, dijo de Lago:

Es sabido que Ud. ha lanzado calumnias y sus habituales porquerías sobre mí [...].

Ya me habían dicho que es Ud. chismoso e intrigante como cortesana vieja. Desgraciado. Sus calumnias no pueden nada contra mi vida cuyos hechos, conocidos de todo el mundo, hablan demasiado elocuentes para ser vulnerados por cualquier reptil.

Le considero a Ud. un perfecto idiota, un cretino absoluto y nadie más cobarde que Ud.

En otra parte, Huidobro también escribió una defensa personal extraordinaria al respecto:

Publicado este plagio, se produce un fenómeno curioso en los circulillos de Los Compinches: Gran indignación, furia (uterina).

¿Contra quién? ¿Contra Neruda por haber plagiado? ¿Contra Tagore por haber escrito diez años antes un poema bastante tonto y con las mismas ideas que iba a tener diez años después Pablo Neruda?

No. La indignación va contra el que descubrió el plagio.

Es el colmo.

Y por no dejar de equivocarme, los compinches se enfurecen con Huidobro, que no tenía arte ni parte en el asunto.

Los ataques continuaron, especialmente por parte de Rokha, hasta el punto de que Lorca, Alberti, Hernández, Aleixandre, Cernuda y otros once poetas españoles publicaron tres poemas recientes de Neruda en una edición titulada *Homenaje a Pablo Neruda* en defensa de su amigo. En una parte del prólogo se lee:

> Chile ha enviado a España al gran poeta Pablo Neruda, cuya evidente fuerza creadora, en plena posesión de su destino poético, está produciendo obras personalísimas, para honor del idioma castellano [...]. Nosotros, poetas y admiradores del joven e insigne escritor americano al publicar estos poemas inéditos —últimos testimonios de su magnífica creación— no hacemos otra cosa que subrayar su extraordinaria personalidad y su indudable altura literaria.

Neruda almorzó en la casa de Carlos Morla Lynch poco después. El anciano diplomático notó que Neruda estaba encantado con el panfleto que sus amigos habían enviado en oposición a Huidobro, su enemigo. «Los hombres son todos pequeños cuando llega el momento en que deberían ser grandes», señaló Morla Lynch.

Los que se oponían a Neruda desdeñaron el *Homenaje* como elogio partidista. Finalmente, la «guerra literaria» llegó a tal punto que en abril de 1935 Neruda acabó entrando en la refriega. Respondió a sus adversarios con una mordaz réplica poética que él no publicó, sino que pasó de mano en mano por España y de vuelta a Chile. Todos sabían que era suyo, aunque él no lo firmó. El poema se titula desafiantemente «Aquí estoy».*

¡Cabrones!
¡Hijos de putas!
Hoy ni mañana
ni jamás

* En 1938, unos amigos de Neruda imprimieron el poema en dieciséis páginas sueltas, acompañado de ilustraciones de Ramón Gaya.

acabaréis conmigo!
Tengo llenos de pétalos los testículos,
tengo lleno de pájaros el pelo,
tengo poesía y vapores,
cementerios y casas,
gente que se ahoga,
incendios,
en mis Veinte poemas,
en mis semanas, en mis caballerías,
y me cago en la puta que os malparió,
Derokas, patíbulos,
Vidobras...

En la quinta edición de *Veinte poemas de amor*, publicada en 1937, Neruda afirma al comienzo del libro que el Poema XVI era, «en parte principal, paráfrasis de una de Rabindranath Tagore, en *El jardinero*». Luego escribe: «Esto ha sido siempre y públicamente conocido», añadiendo que «a los resentidos que intentaron aprovechar, en mi ausencia, esta circunstancia, les ha caído encima el olvido que les corresponde y la dura vitalidad de este libro adolescente».

Hubo un rival literario más famoso que se unió a las voces que criticaban a Neruda. El poeta español Juan Ramón Jiménez, que ganaría el Premio Nobel de Literatura de 1956, representaba a la vieja guardia de la poesía. Mientras que la poesía de Jiménez era refinada, la de Neruda pretendía trascender la pureza formal. Sin embargo, era algo más que diferentes enfoques sobre el estilo poético lo que los separaba. Jiménez llamó a Neruda «un gran poeta malo»*. Este desaire parecía venir más por el hecho de que estaba sufriendo un cambio de guardia en la poesía española. Se estaba quedando atrás, mientras que la generación de Lorca, que incluía a Neruda, estaba en el centro del escenario.

Después del comentario de «gran poeta malo» de Jiménez, Neruda y sus amigos comenzaron a bromear llamando a la casa de Jiménez, colgando el teléfono tan pronto como él respondía. Pero,

* Como nota histórica coincidente, fue la esposa de Jiménez, Zenobia Camprubí, quien tradujo *El jardinero* de Tagore del hindi al español, que Teitelboim leyó y luego reimprimió en *Pro* y *Vital*. Neruda estaba sin duda al tanto de esto, ya que se la atribuye debajo de su traducción en esos números.

más significativamente, Neruda compuso con su pluma una refutación más madura al insulto de Jiménez. El poeta e impresor Manuel Altolaguirre acababa de pedirle a Neruda que comenzara y editara una revista de poesía bellamente diseñada, con poetas contemporáneos, para que fuera «la representación de lo más alto y lo mejor de España». Neruda nombró a la revista *Caballo verde para la poesía*. Por pequeñas que hayan sido, estas revistas ayudaron a establecer el clima cultural de un período histórico. Para el primer número, Neruda escribió un manifiesto, «Sobre una poesía sin pureza», proclamando la urgente necesidad de un nuevo estilo, un contraste directo con el hermoso pero refinado, verso «puro» distanciado de Jiménez. Comienza:

> Es muy conveniente, en ciertas horas del día o de la noche, observar profundamente los objetos en descanso: las ruedas que han recorrido largas, polvorientas distancias, soportando grandes cargas vegetales o minerales, los sacos de las carbonerías, los barriles, las cestas, los mangos y asas de los instrumentos del carpintero. De ello se desprende el contacto del hombre y de la tierra como una lección para el torturado poeta lírico. Las superficies usadas, el gasto que las manos han infligido a las cosas, la atmósfera a menudo trágica y siempre patética de estos objetos, infunden una especie de atracción no despreciable hacia la realidad del mundo.
>
> La confusa impureza de los seres humanos se percibe en ellos, la agrupación, uso y desuso de los materiales, las huellas del pie y los dedos, la constancia de una atmósfera inundando las cosas desde lo interno y lo externo.
>
> Así sea la poesía que buscamos, gastada como por un ácido por los deberes de la mano, penetrada por el sudor y el humo, oliente a orina y a azucena, salpicada por las diversas profesiones que se ejercen dentro y fuera de la ley.
>
> Una poesía impura como un traje, como un cuerpo, con manchas de nutrición, y actitudes vergonzosas, con arrugas, observaciones, sueños, vigilia, profecías, declaraciones de amor y de odio, bestias, sacudidas, idilios, creencias políticas, negaciones, dudas, afirmaciones, impuestos.

Esta declaración esencialmente rebate la fuerte defensa de Jiménez de una poesía «desnuda» basada en los matices del lenguaje y el

intelecto. En contraste, Neruda intentaba rehumanizar el poema desde esa forma. Los tiempos estaban cambiando. El manifiesto de Neruda influyó rápidamente en muchos de sus amigos españoles y extranjeros, en especial por la necesidad de una poesía turbulenta como expresión de las circunstancias cada vez más turbulentas de España. El país estaba experimentando los dolores de una gran agitación política, con una amarga polarización, y se encaminaba a la guerra civil. Esa guerra estallaría solo ocho meses después de que el ensayo se publicara.

El manifiesto no abandonaba el material lírico que formó las primeras partes de *Residencia*. Pero sí anunciaba su nueva estética, que estaba tomando forma, influenciada por las circunstancias de su vida en España y por los escritos de sus amigos españoles. Amplió el alcance de su poesía para incorporar de todo, desde declaraciones políticas hasta sueños y profecías.

Neruda describió los elementos de un nuevo estilo de poesía basado en la experiencia humana, una respuesta insurgente a la injusticia y la violencia. Neruda estaba rodeado de izquierdistas que hacían todo lo posible por defender a la Segunda República de sus enemigos conservadores, derechistas y fascistas. En este contexto, «Sobre una poesía sin pureza» abogaba por una poesía sucia, mugrienta, como de las manos de un trabajador, oliendo a «orines y lirios». Neruda ahora enfatizaba escribir de lo real antes que de lo ideal, de lo cotidiano en lugar de lo extraordinario. Era una desviación completa de sus poemas de Extremo Oriente; ya no había vuelta atrás para Neruda.

Su poema de principios de 1935 «Estatuto del vino» muestra el claro alejamiento de las purezas del pasado:

> Hablo de cosas que existen, Dios me libre
> de inventar cosas cuando estoy cantando!

Mientras escribía en España, inspirado por Lorca y otros, Neruda quedó absorto al leer la obra de maestros poetas anteriores. Publicó traducciones de poemas de William Blake y partes del poema épico

de Walt Whitman «Canto de mí mismo». Había comenzado a leer a Whitman cuando tenía quince años, y a los diecinueve propuso y escribió una crítica en *Claridad* de una nueva traducción de las «bellas palabras del varón de Camden». Lorca había empezado a idolatrar a Whitman mientras vivía en Nueva York, seis años atrás, después de que de un amigo le hablara del amor de Whitman por sus «camaradas» y de su intento de articular ese amor en *Hojas de hierba*. La exaltante «Oda a Walt Whitman» de Lorca es el poema más largo (y más explícito) del libro que salió de ese viaje, *Poeta en Nueva York*. Pero no era solo la homosexualidad de Whitman; estaba su uso radical del verso libre, con un lenguaje sorprendente, y «Canto a mí mismo» es un poema sobre la democracia, un poema que dramatiza cómo la imaginación de uno alimenta el poder creativo. Todo esto sintonizaba con el estado de ánimo de Neruda mientras estaba en España, ya que él también comenzó a ver a Whitman desde una perspectiva heroica.

«Canto a mí mismo» se publicó por primera vez en 1855. Pero el estallido de la Guerra Civil de Estados Unidos seis años después tuvo un efecto transformador en Whitman y su poesía. Las tragedias que lo rodeaban exigían una voz más impulsada por la política; su romanticismo idealista se vio reemplazado por el realismo, con el que documentó directamente lo que vio a través de la poesía del testimonio, ya no de la imaginación. Cuatro años después de traducir «Canto a mí mismo», el estallido de la Guerra Civil española afectó a Neruda de la misma manera.

Neruda tendría una relación de por vida con Whitman. Fue una gran influencia en gran parte de la poesía que Neruda escribió tras el estallido de la Guerra Civil española, particularmente en *Canto general*. En *El canon occidental*, Harold Bloom afirma que Neruda «puede considerarse el más auténtico heredero de Whitman. El poeta de *Canto general* es un rival más digno que cualquier otro descendiente de *Hojas de hierba*».* Pocos años después de salir *Canto*, Neruda explicó en un Congreso Cultural Continental en Santiago cuánto había significado Whitman para él, y repitió la declaración de 1871 del bardo: «Yo pediría un programa de cultura trazado no

* Borges es el único otro latinoamericano incluido entre los veintiséis autores de Bloom en representación de Europa y las Américas, que empieza con Dante.

para una sola clase o para los salones de conferencias, el oeste, los trabajadores, los hechos de las granjas y de los ingenieros... Yo pediría de este programa o teoría una amplitud tan generosa que incluyera la más ancha área humana».

> Es por acción de amor a mí país
> que te reclamo, hermano necesario,
> viejo Walt Whitman de la mano gris,
>
> para que con tu apoyo extraordinario
> verso a verso matemos de raíz
> a Nixon, presidente sanguinario...

Finalmente, en septiembre de 1935, *Residencia en la tierra* fue publicado en España por Cruz & Raya, que no solo publicó el primer volumen, sino un segundo que contiene veintitrés poemas escritos desde 1931.* La nueva poesía de Neruda alcanzó un enorme éxito entre los lectores. Lo más importante es que el libro obtuvo la aclamación de la crítica fuera de los círculos tradicionales de Neruda. Dos meses después de la publicación del libro, la revista de París *Le Mois* proclamó:

> Puede asegurarse que en ningún país de Europa la poesía está tan próspera hoy en día como en España y América Latina. La joven pléyade de poetas castellanos que se han agrupado alrededor del maestro Juan Ramón Jiménez, es más verdadera en talentos de primer orden que ninguna otra.
>
> Sin embargo, la publicación poética más importante del año, es incontestablemente el conjunto de dos volúmenes del chileno Pablo Neruda, «*Residencia en la tierra*», libro admirable, obra de «un grande y verdadero poeta, de un poeta de poderoso aliento, de visión amplia y profunda».

* Los poemas de la edición chilena de 1933 se escribieron entre 1925 y 1931. Como Neruda había esperado desde el principio, el libro publicado en España pasó por ser la primera edición real, y los cien libros firmados individualmente por él en Santiago solo una edición especial limitada.

La antigua mentora de Neruda, Gabriela Mistral, también estuvo en Madrid, ejerciendo como cónsul. Ella escribió una entusiasta crítica del libro, que apareció en *El Mercurio* de Chile el 23 de abril de 1936, llamando a Neruda el poeta que «nos descubre y nos entrega las formas más insospechadas de la ruina, la agonía y la corrupción». Neruda «viene, detrás de varios oleajes poéticos de ensayo, como una marejada mayor que arroja en la costa la entraña entera del mar que las otras dieron en brazada pequeña o resaca incompleta». Poco después de su reseña, Mistral —a quien Morla Lynch había calificado como magnífica y extraordinaria— cayó en desgracia en Chile cuando un periodista de Santiago publicó algunas de sus cartas privadas, que indignaron a españoles, a chilenos en España y a la comunidad diplomática. En una de ellas, les escribió a sus amigos chilenos, la poeta María Monvel y el crítico Armando Donoso:

Aún no sé si debo contarle mi España real o si debo dejarlo con la suya, ay, que son tan diferentes [...].

Vivo hace dos años en medio de un pueblo indescifrable, absurdo fraude, hasta noble, pero absurdo puro. Hambreado y sin ímpetu; analfabeto como los árabes vecinos (tan lamentable casta); inconexo: hoy republicano, mañana monárquico felipista; pueblo con desprecio y odio de todos los demás pueblos: de Francia, de Inglaterra, de Italia, de... la América que llaman española.

El Ministerio de Asuntos Exteriores chileno envió rápidamente a Mistral a Portugal y ascendió a Neruda de agregado cultural a cónsul en Madrid. Sería cuestión de tiempo que él también tuviera problemas con el ministerio, cuando sus nuevas actividades políticas se hicieron más intensas y polémicas.

Incluso antes de que estallara la Guerra Civil española, con Hitler y Mussolini acumulando poder, la creciente amenaza fascista global ya alarmaba a los progresistas de todo el mundo. Al mismo tiempo, el floreciente Frente Popular, la nueva alianza entre comunistas, socialistas y otros de la izquierda, intentaba acelerar su avance hacia las victorias electorales, particularmente en Francia. Con este

fin, y como parte de una campaña para salvaguardar la cultura «de la amenaza del fascismo y la guerra», se celebró en París el Primer Congreso Internacional de Escritores para la Defensa de la Cultura, en junio de 1935. Fue un acontecimiento lleno de estrellas, con 230 delegados de treinta y ocho países. Neruda asistió para representar a Chile.

La variada audiencia consistió en estudiantes, jóvenes y miembros de la clase trabajadora. Los oradores incluían en sus filas a Aldous Huxley, Anna Seghers, Louis Aragon, E. M. Forster y Bertolt Brecht. Se llenaron las tres mil butacas de la Maison de la Mutualité de forma que, en muchas sesiones, tuvieron que instalarse altavoces fuera para todos los que no podían entrar.

Neruda aún no era un comunista declarado y tenía cuidado de no ser parcial, ya que aún era un diplomático oficial del gobierno conservador chileno. Sin embargo, su simple asistencia a la conferencia como delegado oficial ya era todo un pronunciamiento. Hizo otro posicionamiento al final de la conferencia cuando firmó con su nombre en una declaración que condenaba a los gobiernos latinoamericanos que reprimían a intelectuales y escritores.

———

En este viaje, Neruda formó finalmente parte del escenario de la Rive Gauche. Las discusiones que comenzaron en el Congreso Internacional continuaban hasta la noche en los cafés de las aceras. Les había dicho a sus compañeros de viaje que fueran prudentes con los planes y los costos, tratando de prolongar su estadía con fondos limitados. No era solo por razones políticas y literarias; el corazón de Neruda palpitaba de pura lujuria. Hay un largo poema en el tercer volumen de *Residencia*, «Las furias y las penas», un poema de amor romántico y erótico, de anhelo y, finalmente, de tristeza. Desconcertado por quién podría ser el sujeto, en la década de 1960 el erudito Hernán Loyola le preguntó directamente a Neruda quién era la figura femenina del poema «en la identidad real, extratextual». Respondió, un tanto elípticamente: «la mujer de Carpentier».

Gracias a una investigación diligente e ingeniosa, Loyola dedujo que Neruda se refería a la joven parisina Eva Fréjaville. Supuestamente, era la hija ilegítima de Diego Rivera y una francesa. En

diciembre de 1934, estuvo con el influyente escritor cubano Alejo Carpentier cuando vino a Madrid. Parece que algo surgió entre ella y Neruda, a pesar de su creciente devoción por Delia y su respeto por Carpentier.

Neruda sabía que Eva estaría en París durante la conferencia; tal vez fue por su insistencia por lo que Delia se quedó en Madrid. Mientras que Delia era veinte años mayor que Neruda, Eva era bastante más joven, solo tenía veintidós o veintitrés. Delia era hermosa pero no erótica. No así Eva. Aunque seguía con Carpentier, le encantaba coquetear, probar su poder de seducción, no solo con Neruda, sino con otros, sin comprometerse con ninguno de ellos. Neruda se sintió abatido, en la trampa de la traición de la amante con la que él estaba traicionando a su esposa. Su viaje parisino no fue una experiencia edificante.

Incluso bajo la inminente amenaza disturbios civiles, dejando a un lado a Maruca y Malva Marina, la vida de Neruda en Madrid era idílica. Delia estaba pasando tanto tiempo en el apartamento de Neruda (mientras mantenía el suyo) que Carlos Morla Lynch escribió una vez: «... vive con él, su mujer y la niña enferma. Un drama que terminará mal».

Lorca entraba y salía de la ciudad con su euforia contagiosa, ocupado en dirigir su grupo de teatro, La Barraca. Estaba formado por estudiantes universitarios que viajaban a pueblos pobres de toda España para representar a Cervantes y otros clásicos. Morla Lynch recordaba cómo una noche Lorca irrumpió en una reunión en su casa «con impetuosidades de ventarrón», anunciando su objetivo de llevar el teatro español «al alcance del pueblo», y sus ideas sobre cómo hacerlo «con la violencia de una erupción, en su espíritu en constante efervescencia». Lorca, tan vital en este momento, tenía el impulso de la energía de la República y de su compromiso de abordar los problemas sociales a través del teatro.* La Barraca ilustraba el

* Como explicó Lorca en una «Charla sobre poesía» de ese año: «El teatro es una escuela de risas y lamentos, un tribunal abierto donde la gente puede introducir costumbres antiguas y equivocadas como evidencia, y puede usar ejemplos vivientes

entusiasmo de la joven República; el gobierno dio prioridad a financiar la iniciativa de Lorca, que promovía sus propios ideales progresistas a la vez que fortalecía a los artistas y estudiantes implicados.

Neruda, Lorca y otros miembros de la banda celebraron la Navidad de 1935 en el departamento de Delia. Decidieron darse un festín con un pavo, asignando a Isaías Cabezón, el pintor chileno, la tarea de comprarlo. Compró uno vivo. Alguien sugirió darle al ave un vaso de vino añejo para que la carne fuera más jugosa. Cabezón se tomó esto en serio, o al menos actuó como si así fuera, porque cuando llegó a casa de Delia a las diez de la noche, confesó que había ido de bar en bar, sirviéndole vino, cerveza y vermut, sirviéndose para él también. El pavo era tan grande que no cabía en un horno normal, por lo que lo llevaron a una panadería para asarlo. No se lo comieron hasta las dos de la mañana.

Una semana después, pasaron la fiesta de Año Nuevo en las calles. Con los cuellos de las chaquetas subidos para protegerse del frío intenso que se había apoderado de la ciudad, se dirigieron a la Puerta del Sol, la icónica y elegante plaza, donde comieron las doce uvas tradicionales, una por cada mes, entre miles de otros jubilosos madrileños. No hay constancia de que Maruca estuviese presente en ninguna de estas noches.

El año siguiente no sería tan festivo. Hubo una matanza de mineros en Asturias, una región del noroeste de España. Mientras Alberti y María Teresa León estaban de viaje por Moscú, los fascistas intentaron destruir su casa. En enero de 1936, la Segunda República Española experimentó otra crisis gubernamental. El otoño anterior, dos escándalos financieros importantes, combinados con la división interna, habían desacreditado a la administración. En la subsiguiente lucha por el poder, se disolvió el Parlamento y se convocaron elecciones nacionales para febrero.

Los partidos de izquierda dejaron de lado sus diferencias y se postularon como Frente Popular. La propaganda derechista acusaba al Frente de ser una creación de la Internacional Comunista dirigida por los soviéticos, en un intento de despertar el temor a una inminente revolución española patrocinada por Moscú. El jefe del

para explicar las normas eternas del corazón». La devoción de Lorca a este arte como herramienta social inspiraría la nueva poesía social de Neruda.

partido monárquico español, José Calvo Sotelo, pidió que las fuerzas militares combatieran a las «hordas rojas del comunismo» y advirtió a la nación de que, si los españoles no votaban por el Frente Nacional conservador, una «Bandera Roja» sobrevolaría España.

El 16 de febrero de 1936, el Frente Popular ganó tanto el voto popular como la mayoría en el Parlamento. Sin embargo, fue una victoria frágil; si el derechista Frente Nacional se hubiera fusionado con el centro, habría obtenido una ligera mayoría numérica. Neruda y sus amigos celebraron la victoria en una magnífica fiesta en su departamento de La Casa de las Flores.

Al día siguiente de las elecciones, cuando Francisco Franco y otros generales conspiraron para derrocar al nuevo gobierno, se extendieron por Madrid los rumores de un posible golpe militar. Franco tenía todo el odio de la izquierda por sus acciones cuando lideró una brutal represión contra el levantamiento de los mineros en 1934. A menudo alababa públicamente a Mussolini.

El 19 de febrero, Manuel Azaña asumió el poder como nuevo presidente de España. Dos días más tarde, Franco fue apartado de su puesto como jefe del Estado Mayor y enviado a Las Palmas, como comandante general de las Islas Canarias. Este «destierro» alimentó la hostilidad de Franco hacia el nuevo gobierno y sus ambiciones de derrocarlo.

En los primeros meses de 1936, se intensificó la tensión entre la izquierda y la derecha en España, tanto en el gobierno como en la calle. En marzo, miembros del grupo fascista La Falange comenzaron a marchar ostentosamente por Madrid en escuadrones de automóviles, empuñando ametralladoras, disparando esporádicamente a supuestos rojos en los barrios de clase obrera.* Después de que La Falange intentase asesinar a un miembro socialista del Parlamento, el primer ministro Azaña ilegalizó el partido y encarceló a gran

* La Falange (del griego *falanx*, una formación militar griega) era una organización fascista fundada en 1934 por José Antonio Primo de Rivera, hijo del general Miguel Primo de Rivera, que había gobernado el país durante el reinado de Alfonso XIII hasta la caída de la monarquía y el nacimiento de la Segunda República. La Falange creía en la intervención del gobierno en la economía y la sociedad, pero no creía en el bolchevismo ni el socialismo. Era nacional y republicana, pero no creía en la democracia. Sus objetivos políticos eran muy similares a los de los fascistas italianos. Franco asimilaría a La Falange en su propio estilo de fascismo, unificando con éxito al grupo con los monárquicos bajo su estandarte nacional.

parte de su cúpula. Esto creó una mayor polarización y la violencia continuó. En junio, muchos miembros de los partidos comunistas, socialistas y anarquistas promovieron públicamente una revolución contra el gobierno republicano depuesto, mientras que la prensa de derechas inculcaba en la clase media el temor a un estado comunista y fomentaba la idea de que solo un golpe militar podría salvar a España. La incapacidad del gobierno para actuar de manera decisiva mantuvo encendidos los ánimos de la derecha mientras el país entraba en un estado de guerra civil no declarada.

A finales de junio, era tal el estado de caos en Madrid que Neruda convenció a Maruca de que ella y el bebé estarían más seguros en Barcelona, donde el cónsul local de Chile se haría cargo de ellos. Con su esposa y su hijo fuera, Neruda y Delia vivieron juntos abiertamente, aunque su tiempo en Madrid también se estaba acabando.

El 11 de julio, Lorca y otros amigos, entre ellos Fulgencio Díez Pastor, un parlamentario socialista, cenaron en La Casa de las Flores. Entre los acontecimientos del día se contaba que un grupo de falangistas se había apoderado temporalmente de Radio Valencia y había transmitido que la revolución fascista estaba en camino. Graves rumores circulaban por Madrid; todos estaban nerviosos. En la cena, Lorca pudo ver la extrema preocupación que Díez Pastor mostraba, y él era un miembro del Parlamento; ¡él sabía más que todos los demás! Lorca estaba petrificado y no podía dejar de preguntarle a Díez Pastor: «¿Qué va a pasar? ¿Qué debería hacer? ¿Habrá un golpe?». Lorca saltó de repente: «¡Me voy a Granada!». «¿Por qué? — le dijo Díez Pastor—. Estás mejor aquí en Madrid». Otros amigos le darían consejos similares en los próximos días.

El día siguiente, 12 de julio, era el trigésimo segundo cumpleaños de Neruda. Ni eso trajo un respiro: los falangistas asesinaron al teniente de policía José Castillo, uno de los líderes de la izquierda republicana. Al día siguiente, uno de los líderes de los monárquicos conservadores, José Calvo Sotelo, fue secuestrado, le dispararon dos tiros en la nuca y lo arrojaron a un cementerio en las afueras de Madrid. Esa noche, en una cena con amigos, Delia insistió en que los fascistas dispararon a Calvo Sotelo para echarle la culpa a los republicanos. De hecho, los colegas republicanos del teniente Castillo habían cometido el asesinato, lo que para muchos evidenciaba que el gobierno republicano ya no podía controlar a sus propias fuerzas.

En el funeral de Calvo Sotelo, sus deudos levantaban el brazo en un saludo fascista. En el funeral del teniente Castillo, los simpatizantes republicanos, comunistas y socialistas alzaban el puño cerrado al aire.

La premonición de Lorca sobre su propia muerte, que había sentido por primera vez al abandonar Argentina, era recurrente. Como poeta izquierdista homosexual cuya defensa de la República había sido cada vez más abierta, Lorca sabía que sería un objetivo de la derecha fascista. La intensidad de la violencia que invadía Madrid lo desquiciaba. Estaba tan asustado por todo que rara vez salía de noche a menos que estuviera con amigos, como Neruda o Carlos Morla Lynch. El día del asesinato de Calvo Sotelo, se encontró en un café con el poeta Juan Gil-Albert, quien más tarde lo describió como angustiado, preguntando frenéticamente, tal como había hecho la otra noche en la cena con Díez Pastor: «¿Qué va a pasar? ¿Qué va a pasar?». Aquella noche, bebiendo coñac con un amigo, tomando un trago tras otro entre cigarrillos, Lorca advirtió de que «estos campos se van a llenar de muertos». Se fue de Madrid sin decir adiós y huyó a su ciudad natal de Granada, donde esperaba que su influyente familia conservadora lo protegiera.

El 17 de julio, el general Francisco Franco encabezó un levantamiento militar en el Marruecos español. Comenzó ejecutando a doscientos oficiales superiores de la Legión Extranjera española en África que seguían siendo leales al gobierno republicano. Mientras tanto, otros cuatro generales y altos oficiales de España se coordinaron para derrocar al gobierno republicano. La Guerra Civil española había comenzado. Franco y sus compañeros insurgentes tomaron el control de la mayoría de las fuerzas armadas. Mussolini y Hitler le proporcionaron aviones y armas. Sevilla cayó ante los nacionales de Franco el día después del levantamiento. Los insurgentes avanzaron a gran velocidad hacia Córdoba, Granada y Madrid. La líder comunista Dolores Ibárruri fue a la radio para instar a los ciudadanos a repeler la rebelión. Dijo que las mujeres debían prepararse para luchar contra los insurgentes con cuchillos y aceite hirviendo. Sus últimas palabras se convirtieron en el grito de la izquierda: «¡No pasarán!»

El día después de que los insurgentes tomaran Sevilla, un general rebelde se dirigió con cinco mil soldados a Barcelona para tomarla. Fueron derrotados por una coalición de fuerzas leales a la República,

lideradas por el sindicato de trabajadores. Los planes de Franco para dar un golpe rápido no se realizarían; la lucha se prolongaría durante tres años.

Al comienzo de la guerra, el marqués de Heredia Spínola y su familia abandonaron Madrid para unirse a Franco en su base en Burgos. Cuando abandonaron su mansión, la Alianza de Intelectuales Antifascistas para la Defensa de la Cultura la ocupó y la convirtió en su base de operaciones. La Alianza era un grupo fundado por amigos de Neruda que estaban decididos a poner su intelecto y creatividad al servicio de la República. Utilizaron la escritura y el teatro para elevar la moral en el hogar, y para la concienciación y las adhesiones en el extranjero. (El grupo se juntó después de que los miembros regresaron motivados del Congreso de la Asociación Internacional de Escritores para la Defensa de la Cultura de 1935 en París. La Alianza fue, en efecto, el capítulo español de la Asociación Internacional).

El extravagante «Palacio Zabálburu», como se conocía a la mansión del marqués, lo construyeron con una fortuna familiar que habían conseguido con la trata de esclavos con la Nueva España. Situado en el centro de Madrid, sirvió como el hogar ideal para la Alianza. Durante la guerra, abrió sus puertas para servir como hotel abierto para los miembros de las Brigadas Internacionales de escritores, artistas y activistas que llegaban para ayudar a la causa republicana. Más de tres mil hombres y mujeres vinieron de Estados Unidos para luchar, eran la Brigada Abraham Lincoln. Muchos de estos idealistas internacionales se implicaron directamente en el trabajo de la Alianza.

El palacio sirvió como centro de hospitalidad y actividad social durante el Segundo Congreso Internacional de Escritores para la Defensa de la Cultura, que tuvo lugar en 1937. Ernest Hemingway, Langston Hughes y el fotógrafo Robert Capa se hospedaron allí, así como Nicolás Guillén, que iba camino de ser considerado el poeta nacional de Cuba; Octavio Paz, que llegó a ser el poeta mexicano más importante del siglo (recibió el Nobel en 1990); y Louis Aragon, uno de los poetas franceses más importantes del siglo, junto con su esposa, Elsa Triolet, también una prolífica escritora.

Cuando Langston Hughes llegó a Madrid, con Franco golpeando la ciudad casi a diario, se preguntaba por qué la Alianza le daba a

elegir entre «las habitaciones grandes y magníficamente amuebladas en el piso más alto». Las viviendas eran muy escasas, pero esta habitación era amplia y abierta. Pronto descubrió que su disponibilidad se debía a su vulnerabilidad a los ataques fascistas.

Por la noche podía ver los destellos del fuego enemigo cuando disparaban contra la ciudad. Pero como ya me había instalado, me quedé allí. Los únicos clientes alojados en el piso de arriba éramos otro americano y yo. Los escritores españoles, que pensaban que todos los americanos éramos como Ernest Hemingway, creían que nos encantaba vivir delante de las armas.

Según Hughes, «Guillén, mucho más sabio, cogió uno de los cuartos de los criados, en un piso inferior». Recordaba el palacio como una «casa ricamente amueblada con unas cincuenta habitaciones». Las paredes de la sala estaban cubiertas de Goyas y de Grecos. Había verdaderas sillas de estilo Luis XV. Los miembros de la Alianza trabajaban y dormían rodeados de lujo. Había una habitación entera, como describió Hughes, llena de armaduras y trajes de correspondencia, como los que llevaba don Quijote. Había baúles llenos de faldas sevillanas con volantes y otros con trajes de luces de toreros. La ropa más ostentosa fue donada a la Cruz Roja, aunque algunas prendas aristocráticas las usaron para ratos de alivio cómico: los miembros de la alianza se ponían sombreros con plumas, capas y vestidos largos para la cena. Hughes recuerda cómo «a veces, en las noches más frías, cuando no teníamos nada mejor que hacer, los hombres nos vestíamos con chaquetillas de toreros y las mujeres con antiguos trajes sevillanos e improvisábamos un baile de disfraces con mis discos de jazz».

En agosto, la Alianza de Intelectuales Antifascistas publicó un primer número de lo que inició como una serie de folletos y luego se convirtió en una pequeña revista. Se escribió sobre todo para soldados republicanos; muchos lo leían mientras estaban en primera línea. Su título era *Mono azul*, el uniforme del trabajador que ahora era el uniforme *ad hoc* de los soldados en el frente.* Un miembro de

* Los monos (overoles) azules eran baratos, comunes, útiles y representativos de la clase trabajadora. Lorca los usaba cuando trabajaba con su compañía teatral, La Barraca.

una unidad solía leerlo en voz alta para aquellos que no sabían leer. La lista de colaboradores era extraordinaria. Incluía a casi todos los grandes escritores españoles que no eran franquistas, como Antonio Machado, Luis Cernuda, Vicente Aleixandre, María Teresa León y Rafael Alberti; estos dos últimos eran los principales responsables de la publicación. Vicente Huidobro también contribuyó, al igual que André Malraux, novelista y teórico del arte francés que se unió a la Fuerza Aérea Republicana Española durante la guerra civil. John Dos Passos, el gran autor estadounidense de *Manhattan Transfer* y la sobresaliente trilogía *U.S.A.*, también participó, aunque más tarde se alejaría de la causa republicana, cuando sus simpatías se escoraron hacia la derecha.

A principios de agosto, el presidente de la República Española, José Giral, pidió ayuda al primer ministro socialista de Francia, el poeta Léon Blum. Este al principio había ofrecido ayuda, pero estaba tratando desesperadamente de mantener unida su propia alianza de Frente Popular. Presionado por los centristas y la derecha en su propio país y también por el primer ministro conservador británico, Stanley Baldwin, Blum declaró la neutralidad de Francia en el conflicto de España. Incluso se unió a Baldwin para promover un acuerdo europeo de no intervención en la Guerra Civil española. Veintisiete países, incluidos la Unión Soviética, Alemania e Italia, lo firmaron. El embajador de Estados Unidos en España, Claude Bowers, se identificaba con el gobierno republicano, pero esto no alteró su apoyo a la posición estrictamente aislacionista de la administración Roosevelt.[*]

Los republicanos españoles estaban decepcionados con las democracias europeas y latinoamericanas que respetaron el acuerdo de no intervención y no hicieron nada para ayudarlos. El fuerte apoyo

[*] El Congreso de Estados Unidos acababa de aprobar la Ley de Neutralidad de 1935, que impedía la exportación de «armas, municiones e instrumentos de guerra» desde Estados Unidos a naciones extranjeras en guerra. Aunque la ley no se aplicaba a las guerras civiles, el Departamento de Estado disuadió a las empresas de vender aviones a la República, diciendo que hacerlo sería contrario al espíritu de la política de Estados Unidos. La ley no prohibía que el petróleo y otros recursos similares se vendieran a crédito a los contendientes europeos, ya que no se los clasificó como «instrumentos de guerra». Texaco y Standard Oil entregaron aproximadamente veinte millones de dólares en crudo a Franco, indispensable para sus operaciones durante la guerra.

de México a la defensa de la República fue una notable excepción, aunque era poco lo que la nación podía ofrecer a la causa. Al menos los republicanos se vieron reforzados por los sacrificios de las Brigadas Internacionales, que vinieron por su cuenta a luchar por la República contra los fascistas.

Cuando Lorca huyó de Madrid antes del comienzo de la guerra, tardó un par de días en difundirse la noticia de su partida. Neruda no entendía por qué su amigo se había perdido el combate de lucha que se suponía que debían ver juntos. Pero Lorca estaba en Granada, aliviado de estar lejos de la agitación de Madrid y consolado por su familia que ahora lo rodeaba. Pudo relajarse un poco, al menos para calmar su ansiedad después de establecerse y comenzar a trabajar en una nueva obra de teatro.

Luego, en la noche del viernes 17 de julio, apenas tres días después de su regreso, llegaron a Granada las noticias sobre el levantamiento de los oficiales del ejército en el Marruecos español. El lunes 20 de julio, soldados en la guarnición de Granada se alzaron contra su general leal republicano. A última hora de la tarde se habían apoderado de gran parte de la ciudad. El cuñado de Lorca, un médico socialista que justo diez días antes había sido elegido alcalde de Granada por el consejo de la ciudad, fue encarcelado. Las cárceles se llenaron rápidamente por encima de su capacidad. La gente se encerró en sus casas y la ciudad básicamente quedó desierta.

Dos días después, los granadinos salieron a las calles para celebrar la llegada de un general y los refuerzos de tropas enviados por Franco. Alrededor de cinco mil lugareños se alistaron en el ejército nacional (el de los «nacionales»). Se produjeron las primeras ejecuciones de «indeseables».

La presencia de Lorca en la zona no era un secreto, ya que los vecinos se delataban entre sí y se elaboraron listas. Se estaba quedando con su familia en la Huerta de San Vicente, su casa de verano, medio kilómetro a las afueras de Granada. Una noche soñó que mujeres con vestidos y velos negros se le acercaban con crucifijos en las manos.

Los miembros de La Falange fascista fueron a Huerta, una vez para buscar una radio de onda corta que supuestamente Lorca tenía y con la que estaba hablando con Rusia, y otra vez para interrogar al vigilante de la propiedad, cuyos hermanos habían sido acusados de asesinato. Ataron al vigilante a un árbol y lo golpearon. Luego entraron a la residencia de Lorca. Los falangistas arrojaron a Lorca por las escaleras, lo golpearon y lo llamaron marica, y exigieron información sobre personas que conocía. Habían rodeado toda la casa como si fueran a ejecutarlos, cuando otro escuadrón se detuvo y le dijo al primero que lo dejaran y se fueran.

Ingenuos, los Lorca no imaginaron que el peligro persistiría. Después de sopesar diferentes opciones, trasladaron a Federico a la casa de un amigo de la familia, el compositor de fama internacional Manuel de Falla, un católico devoto respetado por los nacionales. Pero, el 15 de agosto, oficiales nacionales se presentaron en la casa de Falla para exigir el arresto de Lorca. Cuando el protector de Lorca preguntó por qué lo arrestaban, el agresivo oficial a cargo, Ramón Ruiz Alonso, simplemente respondió: «Por sus obras». Se llevó a Lorca y lo encarceló en el edificio del gobierno civil de Granada.

Tres días más tarde, alrededor de las tres de la mañana, Lorca fue subido a un automóvil y esposado a un maestro que había sido arrestado una hora antes. Dos guardias y dos miembros de La Falange los condujeron a la pequeña aldea de Víznar, a diez kilómetros de Granada. Lorca y el maestro se unieron a dos toreros conocidos por su ideología izquierdista, que estaban retenidos en un edificio que había servido, hasta ese mes, como lugar de juegos de verano para niños. Ahora, soldados, guardias, sepultureros y un par de amas de casa ocupaban el piso superior. Bajaron a Lorca, y un joven y devoto guardia católico le dijo que iban a ejecutarlo, convencido de que era su deber cristiano informar a Lorca para que tuviera la oportunidad de hacer una confesión final. «¡Pero no he hecho nada!», gritó el poeta. Intentó rezar una oración, pero solo podía llorar. «Mi madre me lo enseñó todo, ¿sabe usted? Y ahora lo tengo olvidado. ¿Estaré condenado?».

Antes de que saliera el sol, Lorca y los otros tres prisioneros fueron fusilados junto a un olivar. Un año antes, Neruda había escrito su «Oda a Federico García Lorca». Los emotivos versos ahora

parecen inquietantemente premonitorios, exudando el dolor deses-
perado que Neruda sentiría en la muerte de su amigo:

> Si pudiera llorar de miedo en una casa sola,
> si pudiera sacarme los ojos y comérmelos,
> lo haría por tu voz de naranjo enlutado
> y por tu poesía que sale dando gritos.

«Aquel crimen fue para mí la [incidencia] más dolorosa de una
larga lucha», escribió Neruda en su libro de memorias. Alberti dijo
que la muerte de Lorca fue su propia muerte. «La noticia de su muer-
te hizo llorar a todos», recordó Delia años más tarde. Además del
horror del asesinato de un amigo, la muerte de Lorca representa-
ba algo más. Hizo que todos se sintieran vulnerables. Se convirtió
en un mártir porque lo marcaron como objetivo, en parte, por ser
poeta. Cuando se le preguntó qué crimen habría cometido Lorca,
Ramón Ruiz Alonso respondió: «Ha hecho más daño con la pluma
que otros con la pistola». «En realidad, Federico murió porque era
poeta», dijo Luis Buñuel, dando voz a los pensamientos de muchos.
Pareció como si los fascistas acabaran de asesinar a la poesía.

«Muera la inteligencia» era uno de los eslóganes predilectos de la
derecha.

El destino de Lorca movió a los poetas a participar activamente
en la guerra, no solo como observadores. Pablo Neruda se había
convertido en un poeta diferente; ahora se convirtió en un hombre
diferente. No había más palomas o calabazas muertas surrealistas
escuchando. Estaba la sangre de los niños. Estaba la sangre de Lorca,
y mucho más que vendría.

A los dos meses de guerra, España era una herida abierta, san-
grante. Franco y sus generales tomaron grandes extensiones del país
y se preparaban para nuevos ataques. A principios de octubre, los
aviones alemanes Junker e italianos Caproni bombardearon puntos
de suministro y aeródromos en la carretera hacia Madrid. Los go-
biernos europeos estaban al tanto del descarado desafío de Hitler y
Mussolini al acuerdo de no intervención, pero enfrentarlos supon-
dría el riesgo de aumentar las tensiones en una región que ya era un
polvorín; España no era lo suficientemente importante como para
arriesgarse a provocar una chispa incendiaria. La Unión Soviética

reaccionó de otro modo. Tres meses después de que Franco empezara la guerra, la Unión Soviética comenzó a suministrar equipamiento militar a los republicanos (aunque a veces a precios muy altos).

El plan del ejército de los nacionales para asaltar la capital se basaba en la convicción de que la resistencia sería mínima. Sin embargo, aparte de las docenas de oficiales del ejército que se habían mantenido fieles a la República y habían impartido una formación acelerada a los trabajadores madrileños, la gran mayoría de la ciudad también permaneció leal y los ciudadanos se prepararon para «defender a muerte cada uno de los adoquines de Madrid», como decía un lema suyo. Los refugiados que huían de las pequeñas ciudades que los nacionales habían tomado contaban la implacable brutalidad que el ejército rebelde empleaba a medida que avanzaba hacia la capital. Las historias recorrieron la ciudad cuando se preparaba para el asalto, pero una gran mayoría de la población creía en la necesidad esencial de defender a la República de sus enemigos. Los residentes estaban listos para resistir calle a calle y casa a casa.

Cuando se le preguntaba a Neruda cuándo escribiría algo para *Mono azul*, respondía dando largas. Sin embargo, de pronto, un día de septiembre, Neruda apareció en las oficinas de *Mono azul* y le entregó a Luis Enrique Délano un nuevo poema, escrito a máquina con algunas correcciones en tinta:

> No han muerto! Están en medio
> de la pólvora,
> de pie, como mechas ardiendo.
>
> .
>
> Madres! Ellos están de pie en el trigo,
> altos como el profundo mediodía,
> .
> Hermanas como el polvo
> caído, corazones
> quebrantados,
> tened fe en vuestros muertos!
> No sólo son raíces
> bajo las piedras teñidas de sangre,
> no sólo sus pobres huesos derribados
> definitivamente trabajan en la tierra,

sino que aun sus bocas muerden pólvora seca
y atacan como océanos de hierro, y aun
sus puños levantados contradicen la muerte.
...
Dejad
vuestros mantos de luto, juntad todas
vuestras lágrimas hasta hacerlas metales...

Estaba escrito en el nuevo estilo de Neruda. Debía ser entendido inmediata y claramente por una amplia audiencia. Las palabras audaces y repetidas, y las imágenes vívidas eran lo que contaba ahora para cumplir su propósito: mandar un mensaje a través del verso. «Canto a las madres de los milicianos muertos» fue el primer poema de Neruda publicado sobre la Guerra Civil española, que apareció en la edición del 24 de septiembre de 1936 de *Mono azul*. Fue publicado sin firmar, dado que Neruda era un representante oficial del gobierno chileno.

Continuó escribiendo un total de veintiún poemas como reacción a la guerra, contenidos en su libro *España en el corazón*. Luego formaron parte de *Tercera residencia*. Esta poesía fue recibida con tanto entusiasmo que en 1938 el ejército republicano español la imprimió con la ayuda del amigo de Neruda, el impresor y editor de *Caballo verde para la poesía*, Manuel Altolaguirre, en el monasterio de Montserrat, justo detrás de las líneas del frente. Altolaguirre escribió más tarde que «el día que se fabricó el papel del libro de Pablo fueron soldados los que trabajaron en el molino. No sólo se utilizaron las materias primas (algodón y trapos) que facilitó el Comisariado, sino que los soldados echaron en la pasta, ropas y vendajes, trofeos de guerra, una bandera enemiga y la camisa de un prisionero moro». (Esta imagen puede ser demasiado romántica para ser cierta, la historia es difícil de creer teniendo en cuenta las dificultades para la producción de papel a partir de esos materiales. También está la cuestión de si existió alguna fábrica de papel en esa zona). De donde sea que obtuvieran el papel, los soldados republicanos compusieron la plancha, lo imprimieron y llevaron copias de este formidable libro de poesía en el frente en sus mochilas. Alberti, que luchó en la guerra civil, los llamó «versos sagrados para nosotros». El Comisariado de la división oriental imprimió las primeras quinientas copias, incluida

una inscripción en homenaje al autor que seguía a la portada: «El gran poeta Pablo Neruda [...] convivió con nosotros los primeros meses de la guerra».

Neruda no fue el único poeta que orientó su trabajo hacia la lucha para salvar a la República Española. También lo hicieron Langston Hughes y Tristan Tzara, el fundador rumano de Dada.

De entre los autores no españoles, el poeta inglés W. H. Auden escribió uno de los poemas sobre la guerra que más fama ha llegado a alcanzar. Se trata del célebre «*Spain 1937*» («España 1937»). En los memorables cuatro versos finales de este poema, Auden involucra a la naturaleza en el escenario, diciendo que hasta las estrellas están muertas y que ni los animales quieren mirar a la terrible escena que deja la guerra española. Pueden quedar los consuelos y palmaditas en la espalda de la historia, pero eso poco ayuda al final.

César Vallejo, Octavio Paz y Nicolás Guillén también se unieron a Neruda para escribir por España. Muchos poetas españoles constituyeron la base del esfuerzo, sobre todo los de la Generación del 27, entre ellos Vicente Aleixandre, Miguel Hernández, Jorge Guillén, Pedro Salinas y Rafael Alberti. Miembros de generaciones anteriores como Antonio Machado y Juan Ramón Jiménez también escribían poesía contra los fascistas. Su participación fue tan significativa que a la Guerra Civil española se la ha llamado la «Guerra de los Poetas»,* aunque no fueron los únicos movidos por el horror de la guerra para crear obras maestras: Pablo Picasso y Joan Miró reflejaron sus emociones en lienzos; George Orwell escribió *Homenaje a Cataluña*, que retrata la violencia, el sacrificio y la inhumanidad de la guerra.

* La Guerra Civil española como «guerra de poetas» no tenía precedentes en la historia. Desde la antigüedad se habían tomado las grandes batallas como tema para la poesía, pero esos poemas se leían después del momento de la acción. Los románticos eran idealistas con deseo de lograr un cambio social, pero había grandes diferencias entre aquello a que aspiraban en sus versos y lo que lograron. Un ejemplo es la respuesta de Percy Bysshe Shelley a la matanza de 1819 en Peterloo, donde la policía montada cargó contra más de sesenta mil manifestantes: Shelley esperaba que su poesía estimulara a los trabajadores a alzarse en una nueva revuelta. Sin embargo, nadie lo publicaría en más de una década, mucho después del momento en que esa revuelta había pasado.

El progreso en los medios de comunicación en la década de 1930 facilitó y agilizó la recepción de noticias, lo que permitió a los poetas escribir con más inmediatez. En las guerras de siglos anteriores, uno generalmente tenía que esperar a que las noticias se entregaran a caballo desde un lejano campo de batalla.

Pero, a diferencia de los cuadros y las novelas, la poesía se escribía rápidamente y se imprimía de inmediato, a veces en trozos de papel, convirtiéndola en una herramienta más efectiva durante la lucha para inspirar a los soldados republicanos, elevar la moral y atraer la atención internacional sobre la causa. Los poetas también buscaban desesperadamente despertar adhesiones entre los líderes mundiales, apelando a sus gobiernos para que acudieran en ayuda de la República, como hizo Rusia, mientras que Alemania, Italia y Portugal ayudaban constantemente a Franco y a sus «nacionales».

Ernest Hemingway se había enamorado de España la década anterior; regresó en 1937 como corresponsal de la North American Newspaper Alliance. Quizás fue el escritor no comunista más profundamente involucrado en la causa republicana y, sin embargo, podría decirse que nadie pidió tanta ayuda extranjera para detener a los fascistas ni fue tan decidido, ruidoso y apremiante como él.

En un informe del frente que se publicó en enero de 1938, informó sobre los miembros de las Brigadas Internacionales: «Desde que los vi la primavera pasada, se han convertido en soldados. Los románticos se han retirado, los cobardes se han ido a casa junto con los malheridos. Los muertos, por supuesto, no están allí. Los que quedan son duros, con rostros ennegrecidos, y, después de siete meses, conocen su oficio». Los artículos de Hemingway se volvieron cada vez más propagandísticos; muchos de ellos tenían como objetivo lograr el apoyo estadounidense a la República.

Hemingway también ayudó a escribir, narrar y recaudar fondos para la película de propaganda *Tierra de España*. La periodista Martha Gellhorn también estuvo en España en 1937, cubriendo la guerra para el *Collier's Weekly*. Ella era amiga de la Primera Dama Eleanor Roosevelt y pudo organizar una proyección de la película en la Casa Blanca para los Roosevelt y varios asesores militares, con el director de la película, Joris Ivens, y Hemingway también presentes. Franklin Roosevelt ya había comenzado a simpatizar con la República, a pesar de los reparos por los radicales izquierdistas y los anarquistas. Y no se hacía ilusiones sobre la importancia de la guerra: para él no se trataba solo de España, sino de

una crisis internacional que amenazaba con desencadenar la mayor contienda europea; en abril de 1936, un año antes de que llegaran Hemingway y Gellhorn, había dicho que España era su mayor preocupación. Después de la proyección, le dijo a Ivens que le gustaba la película y sugirió editarla para enfatizar aún más que «los españoles están luchando no solo por el derecho a su propio gobierno», sino en particular por el derecho a cultivar la tierra que el antiguo régimen había obligado a dejar improductiva. Aun así, la película no logró evitar que Roosevelt adoptara una postura contraria a la intervención (Hemingway y Gellhorn se casarían tres años después).

Hemingway está más estrechamente relacionado con la guerra debido a su tremenda novela *Por quién doblan las campanas*, la historia de un joven estadounidense que ya está en España antes de la guerra y se une a las Brigadas Internacionales después de que esta estalle. Se basó en acontecimientos que tuvieron lugar en 1936 y 1937. Algunos han señalado que la novela fue influenciada e inspirada por la Alianza de Intelectuales Antifascistas, sobre todo por el teatro de guerrillas dirigido por Rafael Alberti y María Teresa León, que actuó para los soldados en el campo. Pero, por muy convincente que sea el libro, Hemingway no comenzó a escribirlo hasta 1939. Lo terminó en julio de 1940, veinte meses después de la caída de la República. ¿La campana sonó demasiado tarde? Fue publicado aquel octubre.

El poema más importante de Neruda durante este periodo, uno de los más destacados de su vida, lo desencadenó el primer gran ataque de las fuerzas fascistas en Madrid a finales de octubre de 1936. Fue implacable. El bombardeo de Junkers comenzó el día 23. Los aviones italianos arrojaron octavillas advirtiendo a los ciudadanos que abandonaran la ciudad o «la aviación nacional la barrerá [a Madrid] de la tierra». Una semana más tarde, los aviones de combate rusos estaban en los cielos alrededor de la capital; en tres días obligaron a todos los bombarderos italianos a retirarse, un gran impulso de confianza para los republicanos. El 8 de noviembre, veinte mil soldados nacionales, junto con tanques blindados alemanes,

atacaron y comenzaron a tomar posiciones en los suburbios de la ciudad. Más tarde ese día llegaron las tropas de la primera Brigada Internacional. La lucha continuó, sin pausa, prolongándose casi un mes. Aun así, los ciudadanos de Madrid y la determinación republicana continuaron resistiendo la ofensiva.

El 17 de noviembre, con la energía y la moral agotadas, los nacionales lanzaron un despiadado bombardeo empeñado en destruir la resistencia de la ciudad. Dos mil proyectiles por hora golpearon el centro de Madrid. Pero la ciudad resistió. Franco acabó cediendo, sobre todo cuando el asedio comenzó a poner a la opinión mundial en su contra. No pudo tomar la ciudad hasta marzo de 1939.

El poema con más fuerza de *España en el corazón* es posiblemente «Explico algunas cosas». Es el segundo que publicó Neruda durante la guerra y se basa en el realismo sin rodeos de «Canto a las madres de los milicianos muertos». «Explico algunas cosas» apareció en *Mono azul* en enero de 1937 con el título original de «Es así».

Neruda había llegado a un momento del que no había vuelta atrás. En su juventud, aunque había observado las injusticias sociales de la frontera, había recibido influencia de su tío anarquista en Temuco, y se había involucrado en la política radical del movimiento estudiantil en Santiago, había publicado poemas de amor apolíticos y el experimento metafísico *tentativa del hombre infinito*. En Extremo Oriente, Neruda se volvió introspectivo y su poesía se desconectó de la política. Ahora se dio cuenta de que ya no podía permanecer centrado en su experiencia interna. Aquella poesía no podía ignorar las realidades de lo que estaba sucediendo en España en 1936, o en Italia y Alemania, o en cualquier parte del mundo.

En «Explico algunas cosas», Neruda emplea un lenguaje claro para transmitir el profundo cambio que había experimentado debido a los horrores presenciados. La experiencia había alterado completamente la orientación y el propósito de su poesía. Como el aclamado autor Ariel Dorfman, que creció en Chile, parafraseara del hablante del poema: «Ya no puedo escribir sobre los fragmentos de la realidad, sobre el hecho de que estoy fragmentado, cuando la realidad real —la sangre, la carne, los niños— están siendo fragmentados por bombas».

Preguntaréis: Y dónde están las lilas?
Y la metafísica cubierta de amapolas?
Y la lluvia que a menudo golpeaba
sus palabras llenándolas
de agujeros y pájaros?

Os voy a contar todo lo que me pasa.

Yo vivía en un barrio
de Madrid, con campanas,
con relojes, con árboles.

.

 Mi casa era llamada
la casa de las flores, porque por todas partes
estallaban geranios: era
una bella casa
con perros y chiquillos.

.

 Federico, ¿te acuerdas
debajo de la tierra,
te acuerdas de mi casa con balcones en donde
la luz de junio ahogaba flores en tu boca?
 Hermano, hermano!
. .

Y una mañana todo estaba ardiendo

. .

y desde entonces fuego,
pólvora desde entonces,
y desde entonces sangre.
Bandidos con aviones y con moros,
bandidos con sortijas y duquesas,
bandidos con frailes negros bendiciendo
venían por el cielo a matar niños,
y por las calles la sangre de los niños
corría simplemente, como sangre de niños.

. .

Preguntaréis por qué su poesía
no nos habla del sueño, de las hojas,
de los grandes volcanes de su país natal?

Venid a ver la sangre por las calles,
venid a ver
la sangre por las calles,
venid a ver la sangre
por las calles!

ESCOGÍ UN CAMINO

Yo de los hombres tengo la misma mano herida,
yo sostengo la misma copa roja
e igual asombro enfurecido:
 un día

palpitante de sueños
humanos, un salvaje
corcel ha llegado
a mi devoradora noche
para que junte mis pasos de lobo
a los pasos del hombre.

 Y así, reunido,
duramente central, no busco asilo
en los huecos del llanto: muestro
la cepa de la abeja: pan radiante
para el hijo del hombre: en el misterio el azul se prepara
para mirar un trigo lejano de la sangre.

—«Reunión bajo las nuevas banderas»

Como el violento caos de la guerra se intensificaba, Neruda se llevó
a su familia fuera de España, a Marsella. El consulado era usado
como base para muchos miembros del cuerpo diplomático chileno
que habían sido desplazados por la guerra civil en España. Luego
llevó a su esposa e hija a unos doscientos veinticinco kilómetros al
este de Montecarlo, donde esperaba que estuvieran más seguras. Las

dejó allí y regresó a Marsella. Delia también había huido de Madrid y ahora estaba en Barcelona. El 10 de diciembre de 1936, Neruda le escribió:

> Yo no quiero sino que vengas, me siento solo, esta mañana me he cortado las uñas por primera vez solo, y a pesar de las dificultades qué bien estar sin Maruca: me sentía vivir de nuevo [...].
> Te abrazo con todo mi corazón y te quiero cada día, espero verte, que es lo único que quiero. Pablo.

Neruda escribió al Ministerio de Asuntos Exteriores, preguntando si podría ser reasignado en Marsella, pero le dijeron que regresara a Chile. La Guerra Civil española estaba originando tensiones dentro del cuerpo diplomático de Chile, bajo la administración del presidente Arturo Alessandri, que se había vuelto más conservador a causa de su dependencia del apoyo de la derecha. Muchos en el cuerpo eran partidarios de Franco, incluido Carlos Morla Lynch. Cuando se sometió a votación la presencia de la República Española en la Liga de Naciones, Chile votó en contra. La derecha veía a Neruda como un verso suelto.

Pero Neruda no estaba listo para abandonar aún la lucha en Europa. A comienzos de 1937, conoció a Delia en París, esperando rendir un tributo a Lorca mientras estuvo allí. Neruda era tan consciente de las sensibilidades políticas y pidió permiso a su superior, Tulio Maquieira, para dar la charla. Desde Marsella, Maquieira envió una explicación diplomática de su desaprobación:

> Mi estimado amigo,
> Mucho he celebrado las buenas noticias que me da sobre su niñita. Me alegro también que en sus gestiones financieras vaya teniendo éxito.
> Hay discusiones acerca de si el poeta amigo está vivo o muerto; Ud. sostiene que esta última disyuntiva. Bien. Pero en tal caso, García Lorca habría perecido como víctima de la beligerancia en que está dividida España. Hacer su elogio en estos momentos, en que las pasiones arden al rojo vivo, importa una incitación muy indiscreta a la polémica y hasta exponer, como una bandera de combate, su nombre ilustre, dando así ocasión a los energúmenos del bando contrario para enseñarse en la memoria que debe ser

sagrada para sus amigos. Es inútil que Ud. me diga que su conferencia no será política, porque tendrá que serlo por definición en estas circunstancias. No, mi querido Neruda, todavía no ha llegado la hora de García Lorca. [ay!]

Sin inmutarse, Neruda y Delia se mudaron a un lugar en la Rive Gauche. El barrio bohemio, con su famosa comunidad internacional de escritores, artistas e intelectuales, se había convertido en un hervidero de actividad contra el fascismo y en defensa de la República Española. Sin embargo, justo cuando llegó Neruda, se supo que 10.500 soldados italianos habían aterrizado en España. Cualquier esperanza de salvar la República parecía más débil que nunca. Neruda se involucró en la Asociación Internacional de Escritores para la Defensa de la Cultura, una organización formada después del Congreso Internacional de París de 1935. Delia le presentó a varias figuras literarias, incluidos los poetas surrealistas comunistas Louis Aragon y Paul Éluard, que llegarían a ser buenos amigos.

En París, Neruda se embarcó en una serie de empresas editoriales que apoyaban a la causa republicana. Colaboró con Nancy Cunard, una activista que «encarnaba la energía deslumbrante y el espíritu tumultuoso de su edad». Neruda conoció a Cunard en Madrid, donde informaba sobre la guerra para el *Manchester Guardian* y la Associated Negro Press. Ahora en París, publicaron juntos una revista de solidaridad llamada *Les poètes du monde défendent le peuple espagnol* (Poetas del mundo defienden al pueblo español). Cunard tenía una imprenta en su casa; Neruda la ayudó a componer la plancha. El dinero de la venta de la revista fue para apoyar a los soldados republicanos que luchaban contra las tropas de Franco. Los fondos recaudados no fueron significativos, pero, al igual que con *Mono azul*, el apoyo dedicado e inquebrantable de los colaboradores de renombre era decisivo. Su participación fue una promesa pública que aumentó la moral de todos los defensores de la República y ayudó a promover la toma de conciencia internacional y la identificación con la causa. Después, el 30 de enero de 1937, Neruda, Delia, César Vallejo, Alejo Carpentier, el muralista mexicano David Alfaro Siqueiros y otros formaron el Comité Iberoamericano para la Defensa de la República Española. Fue una fuerte muestra de unidad. Neruda se convirtió en uno de los editores de su boletín semanal, *Nuestra España*.

En febrero, el primer número de la revista de Neruda y Cunard apareció en español, con un poema de cada uno de ellos (Cunard traducida al español por Vicente Aleixandre), así como unos versos de Miguel Hernández. En la portada anunciaban: «Madrid será la tumba del fascismo internacional — Escritores: combatid en vuestra patria a los asesinos de Federico García Lorca. Pedimos dinero, alimentos, ropa y armas para la República Española. ¡No pasarán!».

Los siguientes seis números traían piezas de una serie de escritores internacionales, incluida una estrofa inédita de Lorca. Esfuerzos como estos inspiraban muestras de solidaridad de escritores de todo el mundo.

A pesar de la desaprobación de Maquieira, el 20 de febrero de 1937, Neruda dio su conferencia sobre Lorca a otros simpatizantes de la República Española. Neruda habló por primera vez sobre Lorca, y luego sobre poetas como Alberti y Hernández que estaban combatiendo en España. Así terminó la conferencia:

> He querido traer ante vosotros el recuerdo de nuestro gran camarada desaparecido. Muchos quizá esperaban de mí tranquilas palabras poéticas distanciadas de la tierra y la guerra. La palabra misma España trae a mucha gente una inmensa angustia mezclada con una grave esperanza. Yo no he querido aumentar estas angustias ni turbar nuestras esperanzas, pero recién salido de España, yo, latino-americano, español de raza y de lenguaje, no habría podido hablar sino de sus desgracias. No soy político ni he tomado nunca parte en la contienda política, y mis palabras, que muchos habrían deseado neutrales, han estado teñidas de pasión. Comprendedme y comprended que nosotros, los poetas de América Española y los poetas de España, no olvidaremos ni perdonaremos nunca, el asesinato de quien consideramos el más grande entre nosotros, el ángel de este momento de nuestra lengua. Y perdonadme que de todos los dolores de España os recuerde sólo la vida y la muerte de un poeta. Es que nosotros no podremos nunca olvidar este crimen, ni perdonarlo. No lo olvidaremos ni lo perdonaremos nunca. Nunca.

En *Nuestra España*, Neruda había publicado una carta «A mis amigos de América»:

Recibo cada día solicitudes y cartas amistosas que me dicen: deponga usted su actitud, no hable de España, no contribuya a exasperar los ánimos, no se embarque usted en partidismos, usted tiene una alta misión de poeta que cumplir, etc., etc. [...] quiero responder de una vez por todas que, al situarme en la guerra civil al lado del pueblo español, lo he hecho en la conciencia de que el porvenir del espíritu y de la cultura de nuestra raza depende directamente del resultado de esta lucha...

Al día siguiente, Neruda recibió una carta de Tulio Maquieira diciendo que había recibido información oficial desde Santiago en la que el ministro de Asuntos Exteriores «desaprobaba» las actividades políticas partidistas de Neruda. Ese mismo mes, salió la segunda edición de *Les poètes du monde défendent le peuple espagnol*, esta vez en francés, con un poema de Vicente Aleixandre y Tristan Tzara, así como traducciones francesas de los poemas de Neruda, Hernández y Cunard del anterior número. La edición de abril venía con poemas de Lorca y Langston Hughes. W. H. Auden tenía la intención de servir en las Brigadas Internacionales por sentido del deber: «Aquí hay algo que puedo hacer como ciudadano, no como escritor». A su regreso a Londres, envió «España 1937» a Cunard y Neruda.

Neruda y Delia se unieron a los esfuerzos para preparar un Segundo Congreso Internacional de Escritores para la Defensa de la Cultura, que se celebraría en España. Neruda trabajó para que los escritores latinoamericanos asistieran. Si bien recibió un pequeño salario por ello, no estaba ocupándose debidamente del sustento de Maruca, que todavía estaba en Montecarlo sin poder ganarse la vida. Desesperada, Maruca llevó a su hija a Holanda. Ser de Batavia, una colonia holandesa, facilitó su inmigración y la de Malva Marina, y estuvo con algunos parientes en La Haya. Era ya obvio que el matrimonio no duraría mucho más. Al parecer, Neruda pudo haber hecho un viaje para visitarlos. De todos modos, su postura era que la incertidumbre de lo que le esperaba en Chile y de su nueva oficina consular podría ser demasiada inestabilidad, especialmente dada la condición de Malva Marina; ella y Maruca debían quedarse en

Holanda. En este momento, también estaba claro que la enfermedad de Malva era incurable.

Mientras tanto, en abril de 1937, Franco y sus generales veían frustrados sus esfuerzos por tomar el control del norte del País Vasco. Aunque se había centrado en Madrid, se trataba de difundir el terror y convertir ciudades y pueblos en polvo y cenizas, una declaración gráfica y enfática destinada a destruir rápidamente la moral de la gente y su voluntad de resistir. La pequeña ciudad de Guernica, que durante siglos había ocupado un lugar sagrado en la identidad vasca, se convirtió en objetivo debido a su importancia como símbolo de las libertades regionales. Los lunes eran días de mercado en Guernica, una ocasión en que las calles se llenaban de gente y había numerosos puestos, y así, el lunes 26 de abril de 1937, a partir de las 4:40 de la tarde, con la aprobación orgullosa de Franco, veintitrés aviones de guerra en una operación conjunta entre la Legión Cóndor nazi y la Fuerza Real Aérea de la Italia fascista arrojaron bombas sobre Guernica durante tres horas seguidas. La ciudad quedó envuelta en llamas. La cifra de muertos fue alrededor de doscientos, pero el daño en la psique colectiva fue inconmensurable. El bombardeo de Guernica representó la incineración indiscriminada de inocentes por parte de los fascistas. Los ciudadanos que trataban de escapar a las colinas fueron ametrallados. Nunca había sucedido nada como esto en Europa. Era la primera vez que una población civil había sido atacada por aire con el aparente objetivo de la destrucción total. Era el ataque del totalitarismo.

Las noticias de la matanza se extendieron como ondas expansivas por todo el mundo. El objetivo de Franco y sus aliados con aquellas bombas era acabar con la moral. En ese sentido, fallaron. Si bien Guernica fue un golpe terrible para Neruda y sus amigos, esto no los devastó. El bombardeo inspiró algunas de las obras de arte más impactantes de la época, especialmente el *Guernica* de Picasso. Sabían que el mejor curso de acción era el poder de la pluma o el pincel, y se dedicaron a actos creativos para resistir y dar forma a obras de resistencia.

Cuando las bombas fascistas cayeron sobre Madrid, el Segundo Congreso Internacional de Escritores para la Defensa de la Cultura se reunió, primero en Barcelona y luego en Valencia, durante las primeras semanas de julio, y finalmente regresó a París. Las reuniones se llevaron a cabo en diferentes ciudades para mostrar solidaridad con toda la República. Alrededor de doscientos escritores de veintiocho países participaron en la reunión, entre los que se contaban Ernest Hemingway, Thomas Mann, John Dos Passos, Upton Sinclair, Octavio Paz, Langston Hughes y el poeta ruso Ilyá Ehrenburg. Para Neruda y Delia, que fueron fundamentales en su organización, el congreso fue un logro histórico. Para la República luchadora y ensangrentada, elevó algunos espíritus.

El compatriota rival de Vicente Neruda, Vicente Huidobro, comunista militante, también estaba en París en ese momento. Dirigían dos delegaciones diferentes que trabajaban por la misma causa. El Sindicato de Trabajadores Intelectuales Chilenos de Huidobro era una organización comunista, mientras que la razón de ser de la Alianza de Intelectuales Antifascistas de Neruda era luchar contra el fascismo. El hecho de que Huidobro cofundara su sindicato con el antagonista de Neruda, Pablo de Rokha, aumentó la preocupación de que las tensiones, por mezquinas que fueran, pudiesen amenazar la solidaridad entre quienes trabajan para la República.

En un esfuerzo por evitar cualquier conflicto, César Vallejo, Tristan Tzara y otros nueve firmaron y enviaron una breve y elocuente carta en la que deploraban el hecho de que siguieran existiendo «motivos de discordia» entre los dos camaradas, pues son «luchadores ambos de la misma causa. En atención a lo que las personas de cada uno de Uds. representan», instaron a los dos chilenos a «olvidar cualquier motivo de resentimiento y división» para que, «con entusiasmo acrecido y dentro de una sola voluntad», todos pudieran servir mejor «bajo la bandera del pueblo víctima por el triunfo material y moral sobre el fascismo». No hubo más discusiones públicas entre ellos.

Cuando el congreso se producía en Madrid, Neruda fue a La Casa de las Flores, que estaba justo en la primera línea de la batalla por la ciudad. El bloque en el que se encontraba, de hecho, ya había cambiado de bando varias veces. Miguel Hernández, con su uniforme de miliciano y portando su rifle, había asegurado una camioneta para recuperar los libros, máscaras y otras pertenencias que Neruda

había dejado atrás. El departamento estaba en ruinas debido a los bombardeos y los tiroteos, había libros esparcidos entre los escombros por el suelo. Delia recordaba décadas después que, en medio de las ruinas de «nuestra» casa, «apareció nuestro perro Flak. Había derribado una ventana al percibir nuestra presencia allí. Pablo se alegró al verlo». El frac de cónsul y su colección de máscaras asiáticas habían desaparecido, pero, como más tarde escribió Neruda, los saqueadores habían dejado ollas y sartenes y la máquina de coser, que eran más valiosas que las máscaras en tiempos de guerra. «La guerra es tan caprichosa como los sueños, Miguel», comentó Neruda a su compañero. Sería la última vez que los dos se verían: Hernández moriría en prisión cinco años después.

Neruda habló públicamente en el congreso una sola vez, en su penúltimo día en París. Lo hizo sobre la nueva unidad de los escritores y el pueblo de América Latina, que se unían para luchar contra el fascismo. Terminó así su breve discurso:

> Jamás fraternidad tan grande se situó tan cerca ni en el mismo frente de la justicia y de la vida: nos queda únicamente separarnos para llevar esta lucha contra el fascismo criminal a todos los rincones del mundo y, puesto que en España se defiende, con una calma salvaje, la libertad y la grandeza del hombre, en cualquier lugar que luchemos por la libertad y la grandeza del hombre, aunque no la nombremos, incluso sin saberlo, será por España por quien lucharemos, será por España por quien combatiremos.

La resolución final del congreso instaba a los demás escritores del mundo, por el bien de la cultura y la humanidad, a no permanecer neutrales.

Al carecer de una nueva posición consular, Neruda resolvió regresar a su hogar en Chile con Delia. Antes de hacerlo, escribió una larga carta al ministro de asuntos exteriores de Chile, defendiéndose de la creciente crítica de su activismo público. Incluía la línea, separada del resto del texto: «Yo no soy comunista; soy antifascista».

Por la misma época, fue más allá, respondiendo a una pregunta del periódico chileno *Ercilla*: «Yo no soy comunista. Ni socialista ni nada. Soy simplemente escritor. Escritor libre que ama la libertad con sencillez. Amo el pueblo. Pertenezco a él porque de él vengo. Por

ello soy antifascista. Mi adhesión al pueblo no peca de ortodoxia ni de sometimiento».

———

Maruca le escribió una carta a Trinidad, su suegra o, como decía ella, «mi querida madre», desde La Haya el 2 de septiembre de 1937, anunciando que «Neftalí» viajaba de regreso a Chile. «Ya les contará todo». Maruca le dijo a Trinidad que siempre pensaba en ella con gran afecto, pero que no había escrito en varios meses porque «hemos vivido en un tiempo horrible, de guerras, de viajes y muchas miserias con una chiquita enferma». Termina enviando cariño para todos y un fuerte abrazo a Trinidad, de «tu hija Maruca».

Neruda y Delia habían embarcado en el vapor francés Arica una semana antes y llegaron a Valparaíso poco más de un mes después. Los amigos de Neruda y muchos seguidores esperaban allí para encontrarse con ellos en la estación Mapocho de Santiago. Delia bajó del tren con un traje azul de dos piezas y un pequeño sombrero rosa. Para la multitud, parecía que acababa de aparecer una actriz famosa, tal era su aspecto glamuroso. «Esta es la Hormiga —anunció Neruda—. Salúdenla». Diego Muñoz y otros se hicieron inmediatamente amigos de Delia. Ya habían escuchado muchas cosas buenas sobre ella. «Era una mujer culta, encantadora», escribió Muñoz en sus memorias. Sin embargo, Neruda parecía más cansado, aparentaba un poco más de sus treinta y tres años. Su experiencia en España lo había envejecido, física y mentalmente. Hubo una gran fiesta en su honor esa noche en el City Hotel. Neruda era ahora una figura importante en su país, un poeta aclamado en el escenario internacional.

Aunque había anunciado que no era comunista, su ideología y sus alianzas lo estaban guiando en esa dirección. Amigos suyos, como Diego Muñoz, Tomás Lago y Rubén Azócar, eran muy activos en el Partido Comunista, lo que añadía un componente intelectual y artístico a la base del proletariado. Neruda se unió a ellos en la organización de eventos en solidaridad con España, pero se habría arriesgado a la expulsión del servicio diplomático si se hubiera unido al Partido Comunista.

Neruda y sus amigos organizaron una división chilena de la Alianza de Intelectuales para la Defensa de la Cultura. En su primera

reunión en noviembre, Neruda fue elegido presidente y dio un discurso titulado «Escritores de todos los países, uníos a los pueblos de todos los países». Fue un grito de guerra:

> Desde este momento la Alianza de Intelectuales que reúne en su seno hombres de diferentes credos y disciplinas, estará al frente, en la batalla por la libertad y la democracia, por la dignidad de la cultura, con hechos y palabras, ya que las palabras son nuestras armas, armas que pueden y deben ser temibles para las fuerzas obscuras de retroceso.

En las semanas siguientes, Neruda hizo varias lecturas de sus poemas de *España en el corazón* en Santiago y Valparaíso. Durante los meses que siguieron, estuvo involucrado en varias conferencias y actos por parte de la Alianza de Intelectuales y otros grupos, hablando sobre España y la amenaza del fascismo en Chile.

En su convención de abril, el Frente Popular chileno (con la Confederación Chilena de Trabajadores incorporada a sus filas) nombró a Pedro Aguirre Cerda candidato presidencial para las elecciones de octubre, frente al ultraconservador Gustavo Ross. Neruda y la Alianza de Intelectuales se pusieron a trabajar en la campaña por Aguirre Cerda.

———

Mientras tanto, Neruda y Delia profundizaron en su relación. Alquilaron una casa confortable en un barrio tranquilo de Providencia, apartada del ruidoso centro de la ciudad, en contraste con el pequeño y gris apartamento en el que había vivido con Maruca antes de Buenos Aires y España. Abrieron su casa a los amigos, como Neruda haría el resto de sus años de vida.

Fernando Sáez, director ejecutivo de la Fundación Pablo Neruda en el momento de escribir estas líneas, escribió en su biografía sobre Delia que para ella:

> La casa abierta es, también, una manera muy sutil de mantener cuidado sobre Pablo [...]. La Hormiga es inflexible, y puede ser dura. «Eso no, Pablo, usted es un retrasado mental», es su frase

de batalla. Y él se las arreglaba para hacerle pasar un mal rato, obligando a algún amigo a contar un chiste grosero, o a emplear una palabra que tuviera un significado vulgar que la sacara de sus casillas. Pero esta es una parte. Lo que se ve es una pareja afectuosa, inseparable, compenetrada. Él es mucho más espontáneo, querendón, afectuoso, preocupado. Con una educación donde los sentimientos no deben exhibirse, Delia aparenta cierta frialdad y su amor se expresa en la incondicionalidad, en un apoyo sin restricciones, en la total admiración.

Como no tenían ingresos por sus libros, la casa la compraron principalmente con fondos de su pensión del Ministerio de Relaciones Exteriores, que había comenzado a ahorrar cuando partió hacia Birmania en 1927. Era una suma modesta que nunca había llegado a tocar. La mayoría de sus viviendas en los últimos años habían sido pagadas por el ministerio, y aunque bebía y comía bien, sus gustos no eran excesivamente caros.

Poco después de su regreso a Chile, Delia hizo un viaje de regreso a Buenos Aires, principalmente para atender sus asuntos financieros. Había estado fuera siete años. Su familia congeló sus cuentas a causa de su postura política, excluyéndola de los bienes familiares a los que ella pudo haber pensado que tenía derecho.

Cuando el padre de Neruda cayó enfermo ese abril, muy probablemente por un derrame cerebral, el poeta fue a Temuco para estar con la familia. Le escribió a «mi querida Hormiga de mi alma» que, aunque su padre tenía la resistencia de un buey, agonizaba. Y su hermanastra, Laura, «no sirve para las circunstancias», así que todo recaía sobre él. Desde que llegó, dijo Neruda, su padre pasaba horas inconsciente y luego, en momentos de relativa lucidez, lo criticaba: «¿Por qué andas tan torcido? Enderézate».

Todavía con su familia en Temuco, el Primero de Mayo de 1938, Neruda, en representación de la Alianza de Intelectuales, pronunció un discurso en el que imploraba a los trabajadores que defendiesen sus derechos. También advirtió sobre el crecimiento del nazismo en el sur, con una gran población de inmigrantes alemanes. El 1 de mayo también era el Día Nacional de la Alemania Nazi y muchos chilenos de la región lo celebraron. Neruda rugió: «Fuera de Chile los enemigos de la Patria! Fuera de aquí los espías y los agentes de

Hitler el carnicero megalómano! Que se clausuren las escuelas nazis de la frontera y del sur!».

———

El padre de Neruda murió el 7 de mayo. Más adelante, Neruda hablaría con admiración de su padre, cuyas rigurosas objeciones a la labor poética de su hijo habían servido para fortalecer su resolución. La personalidad de su padre podría parecer rocosa, pero detrás de esa dureza había una genuina preocupación por su hijo, y Neruda lo sabía.

En su brillante *Memorial de Isla Negra*, Neruda recordó a José del Carmen:

> Mi pobre padre duro
> allí estaba, en el eje de la vida,
> la viril amistad, la copa llena.
> Su vida fue una rápida milicia
> y entre su madrugar y sus caminos,
> entre llegar para salir corriendo,
> un día con más lluvia que otros días
> el conductor José del Carmen Reyes
> subió al tren de la muerte y hasta ahora no ha vuelto.
>
> —«El padre»

———

Para descansar un poco durante su estancia en Temuco, Neruda se quedó en la casa del doctor Manuel Marín, médico y amigo de la familia Reyes. Marín notó que, la noche en que murió el padre de Neruda, el poeta se encerró en el estudio. A la mañana siguiente, el doctor encontró lo que el poeta había escrito la noche anterior: las primeras líneas del *Canto general de Chile*, que con el tiempo evolucionaría hacia el más extenso *Canto general*. En estos versos, Neruda tomó las semillas de la convicción que había descubierto en España y las replantó en su Chile natal. España estaba «en su corazón», pero Chile y América Latina hundían raíces en él como nunca antes. El poema que escribió esa noche fue «Descubridores de Chile», que

describe la violencia y la opresión desatada por los conquistadores en su saqueo del Nuevo Mundo.

Si bien aún no había incluido en su perspectiva a todas las Américas como hacía con el poemario más largo, en este *Canto* reducido, Neruda aplicó sus convicciones políticas a Chile. Aquí encontró un nuevo público para sus versos, no solo entre sus colegas intelectuales, sino en el pueblo, la gente. Haciendo campaña en el gran mercado de Santiago, La Vega Central, por el candidato presidencial Pedro Aguirre Cerda, Neruda leyó la casi totalidad de *España en el corazón* a los trabajadores del sindicato de porteros y conserjes. Era la primera vez que sacaba su poesía a las calles de esa manera, y permanecían en completo silencio mientras leía. Cuando terminó, muchos aplaudieron, mientras que otros bajaron la cabeza. Entonces, un hombre que Neruda pensó que podría ser el líder del sindicato dijo: «Compañero Pablo, nosotros somos gente muy olvidada, nosotros, puedo decirle, nunca habíamos sentido una emoción tan grande. Nosotros queremos decirle...», y, según el poeta, el trabajador comenzó a llorar, igual que hicieron otros.

Neruda dijo que la reacción de los trabajadores le hizo sentir «la garganta anudada por un sentimiento incontenible», y que este fue el acto más importante en su carrera literaria hasta ese momento. Si bien esta descripción puede parecer exagerada, también transmite la creciente identificación de Neruda con la clase trabajadora y los pobres. Adoptó un tono nuevo y humilde, diciendo que su oficio de poeta no era mayor que el del panadero, el carpintero, el minero; que él no era más grande que los justos de cualquier clase.

Cuando estaba trabajando en *Canto general* entre 1949 y 1950, Neruda comenzó a escribir con una voz que buscaba hablar en nombre de las masas. Aunque de alguna manera se arrogó el papel de defensor del pueblo, el «poeta del pueblo», la mayoría parecía valorar su representación. Su buena aceptación entre el pueblo le había dado una gran visibilidad para fomentar su activismo en favor de los trabajadores y de todos los que sufrían injusticia económica. Hasta cierto punto, su postura era artificial, y él representaba el papel de su nueva imagen como poeta del proletariado. Pero también había sinceridad detrás; era un papel que surgió naturalmente como parte de su trayectoria personal, política y poética desde la infancia. Había evolucionado desde su creencia inicial en el papel del poeta,

respondiendo al llamado del poeta, cumpliendo su obligación de compartir con el mundo y la humanidad los dones creativos que se le habían otorgado al nacer, y que había trabajado tan duro por desarrollar.

———

La madrastra de Neruda falleció tres meses después de la muerte de su padre, el 18 de agosto de 1938. Su ternura y su fuerza serena habían sido esenciales para el Neruda niño. La paz y serenidad de doña Trinidad Malverde había sido constante a lo largo de los años, una rareza en su familia, en el mundo que lo rodeaba y en sí mismo.

Neruda había reconocido su importancia de maneras sutiles. La postal que se considera su primer poema iba dirigida solo a ella. Mientras estaba perdido en Asia, escribió cartas también dirigidas solo a ella. Cuando escribió a su padre desde España para contarle acerca del nacimiento de su hija, explicó que su nombre completo, Malva Marina Trinidad, era en homenaje a su madrastra, la mamadre.

> Oh dulce mamadre
> nunca pude
> decir madrastra,
> ahora
> mi boca tiembla para definirte,
> porque apenas
> abrí el entendimiento
> vi la bondad vestida de pobre trapo oscuro,
> la santidad más útil:
> la del agua y la harina,
> y eso fuiste...
>
> ——«La mamadre»

En el momento de la muerte de Trinidad, la hermanastra de Neruda, Laura, de treinta y un años, todavía vivía en Temuco. Con su padre y su madrastra desaparecidos y sin haber restablecido nunca la relación con su propia madre, se mudó a Santiago en 1938

y encontró trabajo en la administración de la escuela pública. El vínculo que compartía con Neruda estaba intacto.

Neruda quería también a su hermanastro mayor, Rodolfo, según el camarada cercano y biógrafo Volodia Teitelboim, pero permanecían distantes. Rodolfo probó suerte en una variedad de tentativas empresariales en Temuco, con poco éxito. Al final, encontró trabajo en la ciudad de Santiago.

El «tío» de Neruda, Orlando, había abandonado Temuco después de que el régimen de Ibáñez cerrara *La Mañana*, como relató en una emotiva carta a Gabriela Mistral después que ella ganara el Nobel. Finalmente, comenzó a trabajar como reportero para *La Nación*.

Mientras tanto, la madre de la hija de Neruda estaba en La Haya, desesperada por una ayuda que solo él podía proporcionar, pero que le negaba.

———

Mientras Neruda se encontraba enterrando a sus padres, se iniciaba en Europa una crisis humanitaria. Justo dos días antes de la Navidad de 1938, Franco lanzó una batalla final y decisiva para tomar Barcelona y el resto de Cataluña, dejando a los republicanos solo con Madrid y sus alrededores del centro del país, rodeados por todas partes por los nacionales. Barcelona cayó a finales de enero; Cataluña cayó poco después. Cuando los nacionales comenzaron a ocupar Barcelona, el pánico asoló la región. La violencia y las represalias parecían inminentes.

Más de medio millón de hombres, mujeres y niños huyeron al este hacia Francia, por los nevados Pirineos, sufriendo neumonía, congelación y hambre. El primer ministro francés, Léon Blum, intimidado por las amenazas de la derecha, y como firmante del pacto de no intervención, no dio asilo a los refugiados, sino que los llevó a campos de concentración. Muchos que no tenían familia en Francia fueron enviados de regreso a la España de Franco. Miles de personas murieron de frío, inanición y enfermedades en los campamentos. El 27 de febrero, Inglaterra y Francia reconocieron oficialmente al gobierno de los nacionales, poniendo aún más en peligro a los refugiados.

El 4 de marzo de 1939, el pintor chileno Luis Vargas Rosas escribió a Neruda una carta urgente desde París:

Hay 1600 intelectuales en los campos de los cuales solo han salido 40, la mayor parte fugados. La situación de ellos es angustiosa y es de inmediata necesidad ayudarles.

[...].

Si los tramites son largos para hacerlos ir oficialmente, como no obtener una suma suficiente para el pago de pasajes de estos camaradas. En medio de tanta desgracia Chile para ellos representa la felicidad de recomenzar la vida. Yo sé que tú harás lo que esté a tu alcance por humanidad, solidaridad y amistad de los que van en esta lista...

Neruda atendió a la llamada. Pedro Aguirre Cerda acababa de ganar las elecciones con un margen del 1 % de los votos, 222.720 frente a 218.609. Neruda fue a ver al nuevo presidente, en cuya campaña había trabajado tanto. Aguirre Cerda recibió a Neruda con afecto y aceptó ayudarlo en su búsqueda de apoyo para los refugiados españoles.

Mientras tanto, en Madrid, la Segunda República Española se hacía añicos. En este momento, para los republicanos, era menos una cuestión de supervivencia que de cómo rendirse con la menor cantidad de represalias, aunque Franco únicamente aceptaría una rendición incondicional. Después de resistir durante tanto tiempo, Madrid cayó finalmente el 28 de marzo de 1939; Valencia al día siguiente. Durante los siguientes dos días, todas las fuerzas republicanas restantes se rindieron sin condiciones. La Guerra Civil española terminó el 1 de abril, cuando el general Francisco Franco declaró la victoria y se hizo con el poder en todo el país. No habría esfuerzos por la reconciliación. La histórica energía idealista que había creado el efímero y magnífico mundo en el que se habían encontrado Neruda y Delia, en el que había florecido tanta humanidad, había quedado aplastada por las botas de un dictador fascista que gobernaría el país hasta su muerte en 1975.

Cinco días después de la victoria de Franco, el presidente Aguirre Cerda firmó una orden que nombraba a Neruda cónsul de segunda clase en París, ya no como cónsul honorario, sino como profesional,

con una ocupación real (y un salario decente). Fue enviado a «La
más noble misión que he ejercido en mi vida».

Delia ya había estado trabajando en Santiago, en proyectos para
recolectar ropa y productos para los refugiados. Los organizadores
realizaron un festival de cine, una feria del libro y un concierto.
Con el Comité Chileno de Ayuda a los Refugiados Españoles,
vendieron copias de «Un autógrafo de Pablo Neruda», tal era su
prestigio ahora. Allí afirmó:

> América debe tender la mano a España en la desventura. Mi-
> llares de españoles se amontonan en inhumanos campos de
> concentración, llenos de miseria y angustia.
> Traigámosles a América,
> Chile [...] abre las puertas para que en su territorio se alber-
> guen estas víctimas españolas del fascismo europeo. Agregad a
> este gesto generoso vuestra ayuda material!
> Españoles a Chile.

Delia y Neruda llegaron a Francia a finales de abril de 1939 y
se mudaron a un apartamento en la Rive Gauche. A su llegada,
Neruda se dio cuenta de que la política sería una barrera para sus
objetivos. «Gobierno y situación política no eran los mismos en
mí patria», escribió Neruda en sus memorias, refiriéndose al nuevo
presidente progresista de Chile. «Pero la embajada en París no ha-
bía cambiado. La posibilidad de enviar españoles a Chile enfurecía
a los engomados diplomáticos. Me instalaron en un despacho cer-
ca de la cocina, me hostilizaron en todas las formas hasta negarme
el papel de escribir».

Cuando Aguirre Cerda dio el discurso presidencial anual ante
el Congreso Nacional en mayo, su bienvenida inicial a los refugia-
dos españoles había desaparecido. Estaba luchando por mantener
unida a su coalición, y se enfrentaba a la presión de la derecha,
que temía ser invadida por comunistas y anarquistas si se abrían
las puertas de Chile. Toda la inmigración estaba ahora controlada
por Santiago y limitada a los trabajadores industriales, mineros
y agrícolas. A los soldados, hombres de negocios y personas de
artes liberales, humanidades o campos científicos se les denegó la
entrada.

Neruda no se arredró. El Partido Comunista Francés había estado utilizando un viejo buque de carga canadiense, el Winnipeg, para transportar armas a la República Española. Ahora que la República había caído, Neruda se aseguró de evacuar a los refugiados a través del Canal de Panamá y hasta Valparaíso; sus bodegas de carga se convirtieron en un dormitorio abarrotado.

El poeta estaba a cargo de la lista de pasajeros. Refugiados de todo tipo le escribieron, suplicando por la oportunidad de huir del régimen de Franco. A principios de junio, la United Press informó que Neruda había reunido una lista de unos dos mil refugiados listos para abordar rumbo a Sudamérica. Esto fue mucho más de lo que la mayoría de los chilenos había esperado, y los políticos de la derecha protestaron con vehemencia.

El ministro de Asuntos Exteriores, Abraham Ortega, envió a Neruda un alarmante cable el 17 de junio:

Rep. de Chile N. 2006
MRREE
Conchile París
N. 538 - 17 junio 1939

Informaciones prensa dicen vendrán 2 mil refugiados. Comité está recién formado no tiene medio ni preparación recibirlos. Aténgase mandar contingente sin previa autorización este Ministerio. Aténgase instrucciones por aéreo.

ORTEGA

Bajo la presión añadida de la derecha, el presidente Aguirre Cerda rescindió la orden de embarque. Como recordó Delia, Pablo se enfureció con la indecisión de su presidente. Le telegrafió para decirle que, si el Winnipeg no navegaba, se pegaría un tiro. Llamó al ministro Ortega y dijo que no obedecería la contraorden del presidente. Este acabó cediendo.

A principios de agosto de 1939, 2.004 refugiados de los campos de concentración abordaron el Winnipeg: 1.297 varones mayores de catorce años, 397 mujeres mayores de catorce años y 310 niños. Eran agricultores, pescadores, cocineros, panaderos, herreros, albañiles, sastres, fogoneros, zapateros, electricistas, médicos,

ingenieros y químicos. Con tantos apretujados en un bote no destinado a pasajeros, las condiciones durante el viaje de un mes fueron miserables.

La hazaña recibió atención internacional: periódicos de todo el mundo describieron la aventura, con Neruda, el «poeta principal» de Chile, como lo describió el *New York Tribune*, identificado como el director de la operación. Con el titular «2078 refugiados españoles en un barco para 93 pasajeros», el *New York Times* informó que el Winnipeg pasó por el Canal de Panamá el 21 de agosto. El barco llegó a Valparaíso el 3 de septiembre para recibir una gran bienvenida y canciones de la Guerra Civil española. Entre los que vinieron a brindar atención médica a los refugiados estaba un joven doctor Salvador Allende.

Una vez en Chile, el proceso de encontrar viviendas y trabajos para los refugiados fue relativamente sencillo. Con su aspecto respetable, teniendo en cuenta lo que habían pasado, junto a su buena conducta y una fuerte ética laboral, se ganaron la simpatía y el apoyo de los chilenos. Causaron una impresión tan favorable que a la derecha le resultó difícil menospreciarlos y denunciar su llegada, como había planeado hacer. «Contrariamente a lo que pudo esperarse, la llegada del Winnipeg no trajo consigo ninguna repercusión ingrata», escribió el presidente Aguirre Cerda a Neruda en Francia, felicitándole y dándole las gracias por su exitosa misión.

«Nos recibieron con señales de alegría y honor», dijo un inmigrante a Nancy Cunard. «Alabado sea Pablo Neruda —escribió Cunard—, por haber cambiado para ellos el miserable epíteto de "refugiado" por esa palabra viril que ha convertido a las dos Américas en lo que son, la palabra "inmigrante"».

Uno de los inmigrantes recordó: «El cambio no podía ser más impresionante. Nosotros los execrables rojos, humillados, peligrosos, asesinos, transformados en héroes de la democracia, tratados maravillosamente, homenajeados, vitoreados por una muchedumbre en la Estación Mapocho».

———

El mismo día que el Winnipeg atracó en Valparaíso, comenzó la Segunda Guerra Mundial. Inglaterra y Francia declararon la guerra

a Alemania en respuesta a la invasión nazi de Polonia. Chile estaba decidido a permanecer neutral.

Neruda continuó tratando de conseguir que más refugiados españoles cruzaran el Atlántico, pero no pudo conseguir el dinero que el Ministerio de Relaciones Exteriores había solicitado para cada refugiado como una «garantía» de que la responsabilidad económica no recaería sobre el gobierno. El 20 de octubre, el ministro Ortega telegrafió a Neruda: «Prensa anuncia embarques doscientos sesenta refugiados españoles. Reitero instrucciones anteriores suspender absolutamente embarques punto. Muy urgente enviar dinero refugiados porque situación muy crítica».

Neruda estaba desafiando las órdenes y la paciencia de su gobierno, que era reacio a ser visto como un puerto abierto que daba la bienvenida a los refugiados, especialmente a los comunistas, no solo de España, sino de cualquier parte del mundo. Dos semanas más tarde, para poner distancia entre Neruda y los refugiados españoles en Francia y frenar los esfuerzos de rescate, Ortega nombró a Neruda secretario de la embajada de Chile en México.

Al mismo tiempo que recibía alabanzas por su humanitarismo, Neruda parecía deseoso de repudiar a Maruca y a su hija. Ellas aún estaban en Holanda, no muy lejos. Aunque trajo a tanta gente que no conocía a Chile, no hizo lo mismo por su hija y su esposa. Continuó pasando por alto las súplicas desesperadas de Maruca por dinero para hacerse cargo de la manutención de Malva Marina. Desamparada, Maruca había puesto a su hija al cuidado de la familia de un electricista en Gouda, Holanda.

El 18 de noviembre de 1939, le escribió una reveladora carta a Neruda desde La Haya. Muestra su lucha con agudos sentimientos de aislamiento, anhelo y desesperación:

Mi querido Chancho,

Tu descuido de nosotras es realmente increíble, sobre todo por tu hija. Estamos a día 18 y todavía no he recibido el dinero de tu parte. A primeros de este mes tuve que pagar la manutención y alojamiento de Malva Marina de octubre. Con mi salario solo

pude pagar una parte; ahora esos pobres todavía esperan deses-
peradamente el resto. ¡De verdad, qué vergüenza! ¡Qué mala per-
sona! ¡No tengo palabras! No será porque no tuvieras el dinero,
ahora estás mucho mejor de lo que nunca has estado en Chile...

Bueno, Chancho [*ilegible*] querido, envíame pronto el dinero,
por favor.

No me metas en más problemas. Ya hay demasiadas penas en
el mundo. Estoy tan alterada con todo que se me está cayendo el
pelo otra vez, la peluquera está asustada y dice que no se puede
hacer nada...

Malvina le manda muchos besos y amor a su papá. Y yo. Tuya,
Chancha.

Capítulo catorce

AMÉRICA

Entonces en la escala de la tierra he subido
entre la atroz maraña de las selvas perdidas
hasta ti, Macchu Picchu.
Alta ciudad de piedras escalares,
por fin morada del que lo terrestre
no escondió en las dormidas vestiduras.
En ti, como dos líneas paralelas,
la cuna del relámpago y del hombre
se mecían en un viento de espinas.

—«Alturas de Macchu Picchu»

Al regresar de Francia por segunda vez, Neruda y Delia pasaron por el Canal de Panamá, y luego desembarcaron en Lima para que el poeta pudiera dar un discurso en un banquete. Sus palabras de esa noche son una evidencia interesante de que ahora estaba apartando su foco de Europa y regresaba a su continente nativo, su gente y su identidad:

Hablamos solos, los americanos, en un mundo duramente desierto, creemos y dudamos en la soledad de un territorio misterioso, sin más testigos que las ancianas piedras sagradas. Y de esta soledad debemos sacar resistencia y esperanza, porque alguien mañana preguntará por nosotros, por cada uno de nosotros, golpeando las puertas de la historia.

285

Neruda estaba desarrollando una nueva conciencia panamericana, enraizada en las luchas del continente, a lo largo de los siglos, desde los esclavos incas que construyeron Macchu Picchu hasta las injusticias de su tiempo. En España había luchado contra el fascismo, y en América Latina la batalla era por los derechos de los pueblos indígenas y los trabajadores, y contra el imperialismo.

Neruda y Delia llegaron a Chile a finales de diciembre de 1939, una vez más recibidos como personas famosas, con una gran reunión en la estación Mapocho de Santiago. La revista *Qué hubo* informó:

Pocas veces habíamos presenciado una recepción tan cálida, tan emocionante, como fue la que el pueblo y la intelectualidad chilenos y los refugiados españoles tributaron al poeta y diplomático Pablo Neruda a su llegada a Santiago. Escritores, políticos, profesores, artistas y centenares de admiradores esperaban al poeta. Al descender Neruda del tren, y mientras caía de abrazo en abrazo, se escucharon gritos fervorosos:

—¡Viva Pablo Neruda!

—¡Viva el poeta del pueblo!

Para Neruda y Delia, fue un regreso agridulce. Neruda anhelaba continuar su trabajo en favor de los refugiados. Muchos de los que permanecieron en Europa murieron en los campos o fueron enviados de regreso a la España de Franco, donde vivían en la pobreza y con frecuencia acababan presos. A Neruda le resultó difícil aceptar la neutralidad de su gobierno y cumplir con su papel.

Como él no tenía que incorporarse inmediatamente a su nuevo puesto en México, Neruda y Delia pasaron un tiempo en Isla Negra, un pequeño pueblo de pescadores a unos ciento veinte kilómetros de Santiago. La ciudad recibía ese nombre por un afloramiento de rocas cerca de la costa. Neruda se había enamorado de una pequeña casa situada en una colina, con una magnífica vista del Pacífico chocando contra los peñascos de la escarpada playa de abajo. El aire olía a sal y arena, árboles y arbustos en flor. Era un escenario perfecto para escribir su poesía. Neruda y Delia compraron la casa y el terreno al propietario, un marinero socialista.

La pareja dividió su tiempo entre la costa y Santiago, donde tuvieron una vida social y política muy activa.

El biógrafo de Delia, Fernando Sáez, escribe sobre su relación en este momento:

El lugar de Delia era el apoyo al poeta en su trabajo y en su futuro. Pero eso significaba, muchas veces, una posición que a ratos se volvía desagradable. Si la conversación, la discusión, el análisis de cualquier acontecimiento le apasionaban, el giro que tomaba la vida en Chile con el grupo de amigos, esa fiesta permanente, donde el vino corría en exceso, y muchas veces quedaban al descubierto intimidades de las que prefería no saber y que Pablo alentaba, la obligaban a tomar distancia. A veces, llamar al orden, poner las cosas en su lugar, hacer el papel molesto de vigilante. No discutían por esto, ella simplemente expresaba su molestia retirándose; él, se desentendía de una manera solapada porque sabía que el disgusto no pasaba a mayores.

Este período de acomodo doméstico fue solo temporal. El 19 de junio, Neruda recibió una comunicación del presidente Aguirre Cerda y del nuevo ministro de Asuntos Exteriores, Cristóbal Sáenz, nombrándolo ya no secretario, sino cónsul general de Chile en México. Un mes más tarde, después de las fiestas de despedida y los homenajes, Neruda y Delia zarparon una vez más.

El 21 de agosto de 1940, varios días después de su llegada a la ciudad de México, Neruda tomó oficialmente posesión de su cargo de cónsul. El mismo día, en la misma ciudad, León Trotsky, el archirrival de Stalin, murió después de que un asesino le clavase un piolet la tarde anterior. Trotsky debía ser el sucesor natural de Lenin, hasta que Stalin lo liquidó. Él y sus muchos seguidores habían estado esperando que Stalin fuera derrocado para que Trotsky pudiera regresar como nuevo líder de la nación. Su asesinato fue la culminación de un prolongado esfuerzo de Stalin para eliminarlo. Trotsky fue el blanco principal de una campaña más amplia contra los disidentes que planteaban amenazas ideológicas al comunismo soviético durante los años treinta y cuarenta.

Muchos han intentado desde entonces vincular a Neruda con el asesinato. La sospecha de su participación se usó durante la década de 1960 como razón para negarle el Premio Nobel de Literatura. En un artículo de 2004, en el conservador *Weekly Standard*, cuyo título, traducido, diría: «Mal poeta, pésima persona: Cien años de Pablo

Neruda», Stephen Schwartz escribió que Neruda «incluso participó en un intento de asesinato». En un comentario de 2006 para el *London Times*, el escritor Oliver Kamm mencionó que Neruda fue «tan sumiso admirador de Stalin que, siendo Cónsul General de Chile en México en 1940, conspiró en el asesinato de Trotsky». Sin embargo, no hay pruebas de que el momento de la llegada de Neruda a Ciudad de México fuese más que una coincidencia. Cuando los guardaespaldas de Trotsky entraron en la habitación después de escuchar sus gritos, solo había un hombre presente, un agente de la policía secreta soviético. Neruda afirmó que nunca vio a Trotsky, «ni de cerca ni de lejos, ni vivo ni muerto»*.

Sin embargo, Neruda recibió una carta del muralista mexicano David Alfaro Siqueiros. Se conocieron en Buenos Aires y volvieron a coincidir años después cuando Siqueiros fue a España para unirse a la causa contra Franco, luchando en el frente. Después de que Siqueiros regresara a México en 1939, la KGB comenzó a poner en marcha planes para matar a Trotsky, a quien el presidente de México, Lázaro Cárdenas, proporcionó asilo. Un ruso al que Siqueiros conocía desde España, ahora oficial de la KGB, lo reclutó para dirigir al menos uno de los dos grupos preparados para matar a Trotsky. En mayo de 1940, el grupo del famoso pintor actuó primero, tres meses antes de que el piolet alcanzara su objetivo. Siqueiros dirigió a unos veinte comunistas mexicanos y españoles, casi todos veteranos de la Guerra Civil, en un asalto armado contra la villa de Trotsky. Fue un fracaso. Mataron a uno de sus guardaespaldas, pero no se acercaron

* En 1944, los servicios de inteligencia de Estados Unidos interceptaron y descifraron un cable de Moscú a Ciudad de México que decía: «Estamos en desarrollo [RAZRABOTKA] con Pablo NERUDA». «Desarrollo», según Estados Unidos, se refería a ser estudiado o formado. «Razrabotka» aludía a una de las etapas del reclutamiento, que incluía la «evaluación del candidato y el desarrollo de su confianza en el agente del caso». No hay absolutamente ninguna evidencia de que Neruda hubiera sido «captado» para servir como agente de los Soviets, por la razón que fuera.

Esta información fue desclasificada en 1995, cuando la CIA comenzó a publicar unos tres mil mensajes que había interceptado de la inteligencia soviética como parte del proyecto Venona, de la etapa de la Guerra Fría, que incluía el espionaje en torno al desarrollo de la bomba atómica en Estados Unidos, que aportaba pruebas contra Julius Rosenberg y Alger Hiss, entre otros. En septiembre de 1995, un informe de la oficina de política de la NSA decía: «Hemos progresado en el próximo grupo de mensajes que se harán públicos». Luego enumeraba diecisiete nombres «previamente señalados para su redacción» que «tras las discusiones... quizá salgan a la luz». Entre ellos: «Neruda».

a él. Siqueiros fue arrestado posteriormente. Su explicación a las autoridades fue que solo trataban de recopilar información de inteligencia acerca de las supuestas tramas contrarrevolucionarias de Trotsky en México. Fue puesto en libertad bajo fianza. El muralista se escondía en las colinas para evitar el juicio, cuando Neruda llegó para tomar su puesto y recibió su nota:

> Pablo Neruda, te escribe un prófugo de la justicia, que se llama Siqueiros para decirte que lamenta mucho no haberte podido dar el abrazo de bienvenida, y para suplicarte escuches algo que Angélica te tratará.

Se desconoce lo que Angélica Arenal, la segunda esposa de Siqueiros, tenía que decirle a Neruda. Sin embargo, el artista fue arrestado tan solo unos días después. Sin dudarlo, Neruda colaboró activamente en su liberación.

Si bien no hay fundamento de hechos para las afirmaciones de que Neruda participó en el asesinato de Trotsky, no se puede negar que estaba en vías de convertirse en un estalinista acérrimo. De este incidente nació una prolongada amistad entre Siqueiros y Neruda, uno de tantos lazos fraternales entre Neruda y los grandes artistas e intelectuales de su época que se forjaron a través del estalinismo, el comunismo y las causas izquierdistas.

———

Neruda y Delia trasladaron el consulado de la casa del cónsul anterior a la amplia avenida Brasil, donde instalaron una pequeña biblioteca chilena para estudiantes chilenos y mexicanos. La reputación del poeta-cónsul rápidamente le trajo nuevas amistades con los artistas, intelectuales y activistas de izquierda de México. Neruda y Delia también se reencontraron con muchos de sus viejos amigos de España que habían huido de la guerra y se habían establecido en México. El apartamento *art decó* que alquilaron en la calle Revillagigedo se convirtió en un centro social. El dramaturgo mexicano Wilberto Cantón recordaba a Neruda siempre con su amplia sonrisa, y la colección de conchas que llenaba el apartamento. Los únicos otros adornos eran una reproducción de una pintura al óleo de Henri

Rousseau, un retrato del gran poeta y dramaturgo del Siglo de Oro español Lope de Vega, y un retrato de Federico García Lorca.

Más tarde se mudarían a una gran villa en Coyoacán. Neruda era feliz. Dondequiera que vivieran, había fiestas constantes. A veces se ponía un disfraz: de búho, de bombero, de general del ejército, de inspector de trenes (su amigo el novelista oaxaqueño Andrés Henestrosa dijo que Neruda hacía esto para «ocultar su fealdad»). En una ocasión, se vistió de maquinista de tren, con gorra y todo, y fue a la fiesta revisando el pasaje de todos. La fiesta más grande que organizaron Delia y Neruda fue para celebrar el bautismo de la hija de Henestrosa, Cibeles. Acudieron cuatrocientos invitados. Durante dos días, la gente bailó, bebió, cantó y trepó a los árboles en el jardín de Neruda. Fue tan ruidosa que el propietario los echó. Luego se mudaron a un departamento al lado del gran Paseo de la Reforma.

Cuando Wilberto Cantón escuchó por primera vez a Neruda leer en público, le «quedó grabado el acento lírico y subterráneo de su lectura: sílabas casi cantadas, en una melodía simple y primitiva, como de sacerdote medieval».

Solicitaron a Neruda que diera lecturas tanto de discursos como de poesía en todo México, y su mensaje con temas panamericanos se desarrollaba y se hacía más consistente. En un discurso en la Escuela Nacional Preparatoria, aseguró a la audiencia que nunca hubo unas naciones hermanas aparentemente diferentes tan cercanas como México y Chile:

Entre Acapulco azul y Punta Arenas polar, está toda la tierra, con sus climas y sus razas y sus regiones diferentes [...]. Mexicanos y chilenos nos encontramos (tan sólo) en las raíces y allí debemos buscarnos: en el hambre y en la insatisfacción de las raíces, en la busca del pan y la verdad, en las mismas necesidades, en las mismas angustias, sí, en la tierra, en el origen y en la lucha terrestre nos confundimos con todos nuestros hermanos, con todos los esclavos del pan, con todos los pobres del mundo.

La polarización entre derecha e izquierda, a favor y en contra del fascismo, se hacía cada vez más inestable, incluso en México. El 24 de julio de 1941, Neruda habló en el bellísimo Anfiteatro Simón Bolívar de la Universidad Nacional, donde la parte posterior del

escenario está cubierta por el primer gran mural de Diego Rivera, en homenaje a Bolívar («el libertador de las Américas») el día del 158 aniversario de su nacimiento. Después de hablar el filósofo español Joaquín Xirau, Neruda se dirigió al podio, con el papel en la mano, y leyó su nuevo y bastante largo «Canto a Bolívar», declamado con su incipiente voz enfática (el poema comienza describiendo a Bolívar como «Padre nuestro que estás en la tierra»). La audiencia quedó en silencio y emocionada hasta que Neruda llegó a la estrofa final:

> Yo conocí a Bolívar una mañana larga,
> en Madrid, en la boca del Quinto Regimiento,
> Padre, le dije, ¿eres o no eres o quién eres?
> Y mirando el Cuartel de la Montaña, dijo:
> «Despierto cada cien años cuando despierta el pueblo».

La audiencia estalló en una lluvia de aplausos, hasta que se produjo un altercado. De repente, desde la parte superior del anfiteatro, los jóvenes fascistas comenzaron a gritar, provocados por las referencias a España en el poema de Neruda. «¡Muerte a la República Española!» «¡Larga vida al Generalísimo!». Lanzaron insultos a los izquierdistas «salvajes» que estaban perjudicando la decencia de la universidad.

El decano, Neruda y otros invitados se apresuraron a salir, mientras que los que se quedaron entre la audiencia se enfrentaron a los fascistas en una batalla campal. El decano quiso compensar a Neruda por el incidente, y la universidad publicó su poema en una edición especial ilustrada de quinientas copias.[*]

Neruda atendió a sus obligaciones consulares y sus deberes poéticos y sociales, lo que en principio le pareció una buena combinación para el Ministerio de Relaciones Exteriores. Como testigo de su diligencia, el embajador chileno en México, Manuel Hidalgo Plaza, comunista, manifestó su gran satisfacción con Neruda en su revisión

[*] El poema se incluiría más tarde en la sección final de *Tercera residencia*.

anual: «El señor Reyes está desarrollando una interesante labor de propaganda de los valores intelectuales de nuestro país, y, noble y prestigiosa, de estudio de las posibilidades de nuestros productos en México».

Pero Neruda enfureció al ministerio poco después, mientras trabajaba en otra revista literaria, esta titulada *Araucanía*, llamada así por la región del sur de Chile. Tenía una imagen de una mujer mapuche que sonreía abiertamente con grandes dientes en la portada, y el ministro de Asuntos Exteriores lo reprendió por su «desacato» al representar a Chile con una mujer así, «y eso que —señaló Neruda en sus memorias— el presidente de la república era don Pedro Aguirre Cerda, en cuyo simpático y noble rostro se veían todos los elementos de nuestro mestizaje». La revista solo publicó un número.

Vinieron problemas más serios. Alrededor de abril de 1941, Neruda supo que el gobierno mexicano no quería a Siqueiros en una cárcel pública. El presidente de México, Manuel Ávila Camacho, era progresista y Siqueiros era uno de los artistas más importantes del país. Como influyente cónsul general y amigo de Siqueiros, los funcionarios del gobierno mexicano esperaban que Neruda le pudiera conceder un visado para ir a Chile. La relación de Neruda con Siqueiros se había estrechado recientemente desde que estuvieron en Ciudad de México. Con ayuda de un oficial, Neruda lo sacaría de la cárcel por la noche para cenar. A Neruda y los mexicanos se les ocurrió la idea de que el visado se emitiera con el pretexto de que Siqueiros pintara un mural en una escuela del pueblo de Chillán, que había sido devastado recientemente por un terremoto.

Pero el 23 de abril, el Ministerio de Asuntos Exteriores chileno instó a Neruda a anular el visado. El poeta respondió con un rechazo, defendiendo sus razones. Al día siguiente, Neruda recibió un segundo cable que lo instaba a anular el visado. Esta vez, Neruda escribió una larga carta en defensa de Siqueiros, sosteniendo que el muralista había recibido una invitación del director del Museo Nacional de Bellas Artes de Chile. El 30 de abril, Neruda recibió un cable que decía que el ministerio consideraba sus acciones «un grave error». Neruda respondió ofreciéndose a renunciar a su puesto. Siqueiros y su esposa, Angélica Arenal, estaban de camino a Chile. Se les permitió una estancia de dos meses. El ministerio suspendió a Neruda con un mes sin sueldo.

Aunque el poeta ya había ofrecido su renuncia, estaba furioso porque el gobierno lo había amonestado y no había pagado su sueldo. Neruda todavía no se había unido al Partido Comunista chileno, pero estas provocaciones lo llevaron a ser más activo políticamente. El 8 de junio de 1941, envió una carta al secretario del partido, el senador Carlos Contreras Labarca:

> Quiero saber, mi querido Carlos, que piensa Ud. de todo esto, si debo aceptar esta nueva provocación tragándomela, cosa difícil porque los términos en que viene mi suspensión son francamente agresivos y fuera del respeto que debo yo merecerlos, o debo terminar este asunto y regresar a Chile y acompañarlo en su lucha.

Neruda estaba obsesionado con lo que pensarían sus camaradas que habían muerto en España y estaba cada vez más deseoso de tomar posición. No podía evitar darse cuenta de que su posición actual era para el gobierno chileno una forma conveniente de mantenerlo alejado del frente interno.

———

A pesar de la afrenta que suponía la suspensión, dejaba libre a Neruda para viajar. Cuanto más veía, tanto más afectaba a su pensamiento, su visión y su conciencia su experiencia de Centro y Sudamérica. Los viajes también relajaron su relación con Delia, que se había puesto algo tensa en Ciudad de México. Delia estaba cansada de las fiestas constantes de Neruda y de tener que hacer de sargento. Los actos infantiles de Neruda la molestaban, al igual que su dependencia de ella como secretaria personal y editora de su poesía. Pero la vida de viajes les iba bien a ambos.

Se dirigieron a Guatemala en automóvil. Vivieron con el escritor Miguel Ángel Asturias durante una semana, iniciando así una profunda y fraterna amistad. El dictador Jorge Ubico gobernaba Guatemala en ese momento. Entre muchos otros abusos, reprimía la libertad de expresión, lo que llevó a Asturias a retener la publicación de su novela *El Señor Presidente*, un libro sobre las maldades de un déspota. Sería una de las obras clave para que le concedieran el Premio Nobel de Literatura en 1967. Durante el viaje de Neruda a

Guatemala, un grupo de poetas ansiosos y jóvenes le pidió que diera un recital de poesía (después de solicitar el permiso de Ubico por telegrama). Mientras Neruda leía sus poemas con entusiasmo, con la esperanza de abrir una ventana de expresión para los estudiantes a pesar de la opresión, el jefe de la policía se sentó ostensiblemente en primera fila. Neruda escribió que más tarde se enteró de que cuatro ametralladoras apuntaban a la audiencia y a él mismo, que habrían abierto fuego si el jefe de policía se hubiera levantado y ordenado que se detuviera la lectura.

Fue en este viaje a América Central cuando Neruda fue testigo de primera mano del daño que un gobierno dictatorial puede hacer a un país y a su gente. Los crímenes de Ubico y el saqueo de Guatemala por compañías extranjeras tuvieron como consecuencia directa el lírico y ardiente poema «La United Fruit Co.». Parte de su fuerza se la debe al uso de versos cortos, que, como Robert Hass señala, parece que «llevan una sensación de fuerza contenida».

Cuando sonó la trompeta, estuvo
todo preparado en la tierra,
y Jehová repartió el mundo
a Coca-Cola Inc., Anaconda,
Ford Motors, y otras entidades:
la Compañía Frutera Inc.
se reservó lo más jugoso,
la costa central de mi tierra,
la dulce cintura de América.

. .

Entre las moscas sanguinarias
la Frutera desembarca,
arrasando el café y las frutas,
en sus barcos que deslizaron
como bandejas el tesoro
de nuestras tierras sumergidas.
Mientras tanto, por los abismos
azucarados de los puertos,
caían indios sepultados
en el vapor de la mañana:
un cuerpo rueda, una cosa

sin nombre, un número caído,
un racimo de fruta muerta
derramada en el pudridero.

En el poema (que sería incluido en *Canto general*), Neruda afirma que la United Fruit Co. y otros intereses imperialistas compraron su poder por medio de desenvainar «la envidia», enajenando «los albedríos»; «estableció la ópera bufa» y regaló «coronas de César». Expone una letanía de dictadores, a los que se refiere como «moscas». Primero, el general Rafael Leónidas Trujillo Molina, «el Dictador más Dictador de todas las Dictaduras de la Historia», en palabras del narrador Junot Díaz en su novela *La maravillosa vida breve de Óscar Wao*, que gobernó implacablemente la República Dominicana desde 1930 hasta su asesinato en 1961.

Entonces Neruda escribe sobre Nicaragua. «Tacho» era el apodo del asesino Anastasio Somoza García, que gobernó brutalmente desde 1936 hasta que fue asesinado en 1956. Franklin D. Roosevelt dijo de él: «Somoza puede ser un hijo de puta, pero al menos es nuestro hijo de puta». Después de su asesinato, sus dos hijos continuaron el reinado de la familia hasta la victoria revolucionaria sandinista de 1979.

El hondureño Tiburcio Carías Andino, que gobernó desde 1932 hasta 1949, es el siguiente. Carías Andino se ganó el apoyo de las compañías bananeras aplastando las huelgas y al movimiento obrero, ilegalizando al Partido Comunista de Honduras y tomando medidas extremas contra la prensa.

Neruda continúa hacia El Salvador: el general fascista Maximiliano Hernández Martínez tomó el control de El Salvador en el golpe de 1931. Un año después, en respuesta a un levantamiento popular, presidió una horrible matanza que, según algunos cálculos, asesinó a cuarenta mil campesinos.

Por último, Guatemala. Bajo la dictadura de Jorge Ubico de 1931 a 1944, la United Fruit se convirtió en la compañía más importante del país. Recibió enormes extensiones de bienes inmuebles y exenciones de impuestos, convirtiéndola en la mayor terrateniente del país; y también controlaba el único ferrocarril del país, la producción de electricidad y el principal puerto caribeño, mientras que,

como escribe Neruda, «los indios caían sepultados» por los abismos «azucarados de los puertos».

———

En julio, su suspensión de un mes había expirado y Neruda recuperó su cargo como cónsul general. Necesitaba el dinero. El drama de Neruda al desafiar las órdenes en el caso Siqueiros no tuvo repercusiones perdurables; sabiendo lo desesperado que estaba por ello, el Ministerio de Asuntos Exteriores incluso le reembolsó a Neruda el salario retenido. Sin embargo, con la invasión alemana de Rusia el 22 de junio de 1941, la guerra se extendió a toda Europa. Para Neruda, esto significaba que ya no podía permitir que la diplomacia limitara su activismo político literario.

Entonces, la realidad de la lucha contra el fascismo golpeó a Neruda, literalmente. Justo después de la Navidad de 1941, Neruda, Delia y su secretaria consular estaban en un parque en Cuernavaca. Mientras brindaban por Roosevelt, que acababa de declarar la guerra a las potencias del Eje tras el ataque japonés del 7 de diciembre en Pearl Harbor, por el nuevo presidente de México, Ávila Camacho, por Winston Churchill y por Stalin, un grupo de diez a trece simpatizantes nazis que habían estado sentados cerca atacaron de improviso al jubiloso grupo con puños, sillas y botellas, «en formación militar», según Neruda, y gritando «¡Heil Hitler!», haciendo el saludo nazi con los brazos. El poeta sufrió una herida de diez centímetros en la cabeza después de ser golpeado, según dijo, por un gato hidráulico negro. Los asaltantes huyeron en cuanto llegó la policía.

Las agencias Associated y United Press distribuyeron una fotografía de Neruda y su herida por todo el mundo, junto con un relato del incidente. (Los breves informes de los servicios de cable, que aparecieron en el *New York Times*, el *Baltimore Sun* y otros, identificaban a Neruda como cónsul chileno, pero, curiosamente, no mencionaban que era un poeta bien reconocido). Neruda recibió cientos de telegramas de todas partes del mundo deseándole lo mejor.

La herida en la cabeza no impidió sus celebraciones de Año Nuevo con sus amigos, que habían aumentado su número hasta incluir a un nuevo grupo de exiliados europeos. Esa noche cantaron el himno

socialista y comunista, «La Internacional», en español, francés, alemán, polaco, rumano y checo. Muchos de los invitados recordarán más tarde que fue en esta fiesta cuando vieron por última vez a la legendaria fotógrafa, actriz y activista comunista italiana Tina Modotti. Murió cinco días después, al parecer, por un ataque al corazón, aunque muchos creen que fue asesinada. Modotti fue una inspiración para Neruda; dio testimonio contra el fascismo y otras injusticias a través de sus fotografías, tal como hacía Neruda a través de su poesía, y solía dejar a un lado su cámara para hacer un trabajo más serio con el Partido Comunista, como también haría Neruda. «No puedo resolver el problema de la vida perdiéndome en el problema del arte», escribió. En su funeral, Neruda leyó su elegía «Tina Modotti ha muerto»:

> En las viejas cocinas de tu patria, en las rutas
> polvorientas, algo se dice y pasa,
> algo vuelve a la llama de tu dorado pueblo,
> algo despierta y canta.

No todo fue paz y armonía en esta esfera social, comenzó a surgir la discordia personal entre Neruda y otras personas de la órbita de poetas, intelectuales y demás. Uno de esos choques fue con Octavio Paz. En ese momento, Paz era el director de la revista literaria *Taller*. Neruda le dio a Paz un breve ensayo para que lo publicara, en el cual lanzaba algunos toques a Juan Ramón Jiménez, su rival en España. Por un «error imperdonable», en la portada no se mencionaba a Neruda como colaborador. En ese mismo número de *Taller*, Paz publicó poemas de Rafael Alberti, que este había dedicado a José Bergamín, un poeta con quien Neruda había tenido una disputa. Neruda se enfureció con Paz por publicar la consagración a su enemigo: «Tú has sido cómplice de una intriga contra mí». (Con todo el alboroto, este ligero desacuerdo se disolvería, pues *Taller* era una publicación poco conocida, y Paz —aunque llegaría a ganar el Premio Nobel en 1990— aún no era una figura literaria importante). Neruda era propenso a la paranoia con respecto a otros artistas, un problema que continuaría toda su vida.

Al mismo tiempo, Paz y Bergamín estaban editando una nueva antología de poesía hispana moderna, *Laurel*. Bergamín tenía que seleccionar a dos poetas mexicanos y dos españoles para incluirlos. Neruda se indignó aún más cuando Bergamín no eligió a su amigo Miguel Hernández, encarcelado en una de las prisiones de Franco, como uno de los poetas españoles; en el poema de *Canto general* de Neruda, «A Miguel Hernández, asesinado en los presidios de España», da un toque a Bergamín y *Laurel*, mientras rinde homenaje a su amigo perdido:

Y a los que te negaron en su laurel podrido,
en tierra americana, el espacio que cubres
con tu fluvial corona de rayo desangrado,
déjame darles yo el desdeñoso olvido
porque a mí me quisieron mutilar con tu ausencia.

Neruda se negó a aportar sus propios poemas para *Laurel*. La antología de 1.134 páginas incluía a sus amigos Alberti, Cernuda, Aleixandre, Altolaguirre (el impresor de *España en el corazón*) y Lorca. En la parte inferior de la última página se lee: «(Los autores de esta Antología incluyeron en ella a los poetas Pablo Neruda y León Felipe. Cuando estaba en prensa este libro, esos señores solicitaron de nuestra Editorial no aparecer en él. Lamentándolo, cumplimos su deseo)».

Paz escribió años más tarde:

Después hubo un cambio. Empezó a cubrir con los mismos términos de oprobio a los poetas puros y a los trotskistas. En una ocasión me atreví a defenderlos; me miró con asombro, casi con incredulidad, y después me respondió con dureza. No volvimos a tocar el tema pero sentí que desde entonces me veía con desconfianza. Había caído de su gracia.

De hecho, cuando acaba de celebrarse un banquete en honor a Neruda pocos días después de la publicación de *Laurel*, las tensiones llegaron a un punto crítico. Neruda parecía estar más ebrio de lo habitual aquella noche. En un momento determinado, le dijo a

los que estaban sentados con él en la mesa de honor: «Me gustaría saludar a Octavio». Paz estaba sentado en una de las enormes mesas al otro lado de la sala. José Luis Martínez, que llegaría a ser un ilustre dirigente de varias instituciones culturales mexicanas, fue a buscarlo. Pero cuando Paz llegó para saludar a Neruda, se encontró con un rechazo inesperado. El chileno le dijo que no saludaba a los maricones, y que lo llamaba así porque estaba compinchado «con esos hijos de puta, esos maricones [Benjamin y los otros editores de *Laurel*]». El insulto fue tan desagradable que puso nerviosa a Delia, que se giró hacia Neruda y le preguntó: «Pablo, ¿qué haces?».

Cuando se despidió, al final de la noche, saludó sarcásticamente a Paz señalando su camisa, diciendo que estaba «más limpia que [su] conciencia». Luego insultó a la madre de Paz y lo agarró con tanta fuerza que le rompió parte del cuello de la camisa. A continuación, siguió con una diatriba sobre los autores de la «maldita antología».

Más tarde esa noche, Neruda le dijo al poeta español Juan Larrea: «No sé lo que tú pensarás, Juan. Pero te diré que a mí la poesía ya no me interesa. Desde ahora pienso dedicarme a la política y a mi colección de conchas». Sin embargo, la poesía, para Neruda, era inevitable; era su principal vía de expresión política. Pero el comentario de Neruda a Larrea expresa su ambición de volverse más activo políticamente, aparte de la página escrita.

———

La segunda mitad del tercer volumen de *Residencia en la tierra* se traslada de España al frente ruso. En el verano de 1942, Hitler comenzó un asedio a la ciudad industrial de Stalingrado. El asedio fue uno de los más cruciales y sangrientos de la guerra. Stalin prohibió a los civiles huir, bajo amenaza de ejecutarlos; los puso a trabajar en las barricadas y en la creación de defensas. Un gran bombardeo de los aviones nazis provocó que una feroz tormenta de fuego se extendiera por la ciudad; murieron miles y la ciudad quedó reducida a cenizas y escombros. La salvaje lucha continuó. Los tanques salieron de las fábricas y entraron en batalla tan rápido que ni siquiera estaban pintados. Más de medio millón de soldados murieron en la batalla, y las bajas totales fueron de casi dos millones.

Los comunistas y otros en todo el mundo suplicaban a los aliados que abrieran un segundo frente y ayudaran a defender a Rusia. Con este fin, Neruda escribió un largo «Canto a Stalingrado»:

> hoy ya conoces, Rusia, la soledad y el frío.
> Cuando miles de obuses tu corazón destrozan,
> cuando los escorpiones con crimen y veneno,
> Stalingrado, acuden a morder tus entrañas,
> Nueva York baila, Londres medita, y yo digo merde,
> porque mi corazón no puede más y nuestros
> corazones
> no pueden más, no pueden
> en un mundo que deja morir solos sus héroes.
>
> Los dejáis solos? Ya vendrán por vosotros!
> Los dejáis solos?
> Queréis que la vida
> huya a la tumba, y la sonrisa de los hombres
> sea borrada por la letrina y el calvario?
> Por qué no respondéis?

Neruda escribió este poema para despertar la conciencia del público e inspirar el activismo desde las bases, desde el proletario hasta el intelectual. Lo leyó por primera vez en el teatro sindical de electricistas de Ciudad de México. Los trabajadores quedaron tan motivados que hicieron carteles del poema y los pusieron por toda la capital. El poema se extendió rápidamente al norte, a Estados Unidos y Canadá, y al otro lado del océano.

Pero pronto muchos críticos se manifestaron en contra de la poesía política de Neruda y, una vez más, el Ministerio de Relaciones Exteriores se sintió incómodo con sus comentarios públicos. Desafiando a la crítica, Neruda escribió un «Nuevo canto de amor a Stalingrado»:

> Yo escribí sobre el tiempo y sobre el agua,
> describí el luto y su metal morado,
> yo escribí sobre el cielo y la manzana,
> ahora escribo sobre Stalingrado.

El esquema de la rima se pierde en las traducciones a otros idiomas; el segundo verso siempre rima con el «Stalingrado» del cuarto. El poema continúa otras veintisiete estrofas, cada una golpeando el nombre «Stalingrado» en la mente del lector, reforzado por la poderosa rima.

En su reseña de las primeras traducciones al inglés de *Residencia en la tierra* —los tres volúmenes—, el *New York Times* afirmó que Neruda «alcanza un pico de fervor en dos largos poemas a Stalingrado. De hecho, parece comunicar sus convicciones de forma más aguda cuando escribe sobre los grandes acontecimientos de su generación».[*]

En enero de 1943, tras más de un año de intensa presión de Estados Unidos, Chile puso finalmente fin a su neutralidad y rompió relaciones diplomáticas con Alemania, Japón e Italia. Poco después, el Departamento de Estado de Estados Unidos invitó a Neruda a participar en la «Noche de las Américas», un programa de canciones, baile y música de célebres artistas estadounidenses y latinoamericanos. Lo organizaba el Consejo para la Democracia Panamericana.

El acto se llevó a cabo en el gran teatro Martin Beck (ahora Teatro Al Hirschfield), una importante sala de Broadway, el 14 de febrero. Neruda se convertía, incluso en Estados Unidos, en cabeza de cartel. El anuncio del acto en la agenda teatral del *New York Times* decía:

NOCHE DE LAS AMÉRICAS

Oradores principales

Vicente **LOMBARDO TOLEDANO** *Pablo **NERUDA**

Presidente, Confederación de Trabajadores de América Latina

* Gran poeta chileno, cónsul general en México

[*] La reseña apareció en 1947, la primera en el *Times* sobre una versión en inglés del libro, una edición trascendental de New Directions, traducida por Ángel Flores. *Residence on Earth: Selected Poems* fue «inteligentemente publicado en español e inglés en páginas bilingües». Era una crítica entusiasta de Milton Bracker, uno de los principales corresponsales del *Times* y colaborador de *New Yorker*. «El aroma de Neruda es claramente político en el sentido más noble. Él es principalmente un poeta que combina las palabras con una originalidad punzante», escribió Bracker.

Langston Hughes fue uno de los maestros de ceremonias.

Neruda le habló al público sobre las minas de carbón de Talca-huano, donde, cuando el primer barco soviético llegó a Chile, los mineros subieron a las colinas por la noche y usaron sus linternas para enviar señales a los marineros soviéticos, un saludo de «fra-ternidad internacional». Terminó su discurso con la conclusión de que «todos los países se buscan bajo las estrellas para unirse junto al mar».

Fuera del acto, hablando con la prensa, Neruda presionó a su país para que recuperase sus relaciones con Rusia, lo que «conven-drá enormemente a Chile». Sus palabras llenaron de inmediato los periódicos de Chile. Una vez más, el Ministerio de Relaciones Ex-teriores expresó su continuo descontento con que, como cónsul, hi-ciera declaraciones públicas tan inapropiadas, especialmente en un contexto internacional. La tensión creció por ambos lados.

En marzo, Delia y Neruda se dirigieron a Washington D. C., don-de Neruda fue recibido como un famoso dignatario y poeta, con miembros de la elite cultural y política de Washington deseosos de conocerlo. *The Washington Post* se refirió a Neruda como «el más destacado poeta español de su tiempo». Fue agasajado en la embaja-da de Chile y dio una conferencia en la Unión Panamericana (aho-ra Organización de Estados Americanos). El fiscal general Francis Biddle invitó a Neruda a su casa a tomar el té; su esposa, Katherine Garrison Chapin, era poeta y mecenas literaria. Fue invitado a la Biblioteca del Congreso por el bibliotecario jefe, el poeta Archibald MacLeish, que había sido elegido por Roosevelt para impulsar una agenda progresista. Entre otras actividades, Neruda firmó el ejem-plar de la biblioteca de la quinta de las quinientas copias de *Espa-ña en el corazón*, impresas por Manuel Altolaguirre y los soldados republicanos.*

* Rafael Sánchez Ventura, un «poeta angélico de la rebelión» y «campeón incansable y arrebatado / de la injusticia absoluta», como expresó Lorca, había sido miembro de la Junta Republicana para la Preservación y Protección de los Tesoros Artísticos de España. En 1940, envió varias obras de Altolaguirre a la Biblioteca del Congreso para que las conservaran para la posteridad.

El 19 de marzo de 1943, Carlos Morla Lynch, ahora miembro de la delegación chilena en Suiza, envió un telegrama diplomático a Santiago: «Señora Neruda avisa desde Holanda que su hijita falleció dos marzo sin sufrimiento. Desea reunirse con su marido brevedad posible». No consta que el poeta hubiera manifestado una emoción notable al recibir la noticia. Ninguno de sus amigos lo recuerda hablando mucho de Malva Marina. Mientras acababa de escribir un poema sobre la muerte de Tina Modotti, como había hecho anteriormente por la muerte de otros amigos, Neruda no escribió nada sobre la muerte de su hija.

Nueve días después, se produjo otra muerte, que pareció causar en Neruda un impacto emocional mayor que el de la muerte de su hija. El 28 de marzo, Miguel Hernández, el joven poeta español que Neruda le sugirió a Octavio Paz que incluyera en *Laurel*, murió por una tuberculosis no tratada en la cárcel de Alicante, España. Era la duodécima prisión en la que había estado recluido durante los últimos tres años. Neruda, Delia y muchos otros le suplicaron a la Iglesia Católica que interviniese en su nombre, sin éxito. Algunas de las mejores poesías de Hernández las compuso durante sus últimos años: su último poema estaba garabateado junto a su cama en el muro de la prisión: «Adiós, hermanos, camaradas y amigos. Despedidme del sol y de los trigos». Neruda y Delia estaban angustiados por su muerte; sentían que debieron haber hecho más para evitarla. Su dolor alimentó su compromiso político personal.

Dos meses después, Neruda recibió un telegrama de Morla Lynch reiterando que Maruca quería regresar a Chile y que Neruda tenía que conseguirle un pasaporte chileno. La respuesta de Neruda fue calculada: «A pesar que agradezco el interés del Embajador Barros lamento manifestar que no deseo el regreso de mi ex esposa a Chile y que suspenderá mesada si lo hiciera».

De hecho, Neruda ya había comenzado el proceso de divorcio, incluso antes de la muerte de Malva. En sus archivos hay un recibo de un abogado mexicano por la suma de quince pesos para una traducción certificada del neerlandés al español de su acta de matrimonio. Neruda solicitó a un juez cerca de Cuernavaca la disolución de su matrimonio con Maruca. Allí, como en otras partes de México en ese momento, se promulgaron leyes para acelerar los divorcios, en parte debido a los ideales progresistas, en parte para atraer a los

extranjeros y los honorarios que pagaban por un divorcio fácil y rápido.

Sus abogados imprimieron un aviso legal en un pequeño periódico dirigido a la «Sra. María Antonia Hagenaar», declarando que el proceso de divorcio impugnado había sido «promovido su contra por Neftalí Ricardo Reyes, por incompatibilidad de caracteres», y la emplazaba a que «conteste demanda dentro tres días publicación presente». Si ella no respondía en este plazo de tiempo, perdería su oportunidad de impugnar el divorcio. Teniendo en cuenta que Maruca estaba en la Holanda ocupada por los nazis en ese momento y que no podía viajar con su hija enferma, sin mencionar la escasa probabilidad de que viera el aviso, era prácticamente imposible que respondiera a tiempo.

Neruda ganaría el divorcio, y en el encantador pueblo de Tetecala, a la sombra de la pirámide de Xochicalco, a la una del 2 de julio de 1943, Ricardo Neftalí Reyes Basoalto se casó con Delia del Carril Iraeta. A pesar del calor y los mosquitos, almorzaron al aire libre con los invitados, bebieron, cantaron y leyeron poesía hasta el anochecer. Pablo le regaló a su nueva esposa un collar de plata oaxaqueña. Proclamó que había encontrado en Delia lo que todos sus amigos juntos no podían darle.

———

Un incidente trágico en Brasil aceleró la participación de Neruda en la política más allá de su papel consular. En esos años, Brasil estaba gobernada por una dictadura de derechas que había prohibido toda actividad política de la izquierda. En 1935, Luís Carlos Prestes, el «caballero de la esperanza» brasileño, como lo llamaba Neruda, había sido arrestado y torturado. Su madre, que había huido a España, ahora estaba en México. Neruda había estado ayudándola a liberar a Prestes, cuando ella murió en junio de 1943. El expresidente mexicano Lázaro Cárdenas telegrafió al dictador brasileño, Getulio Vargas, pidiendo que dejara a Prestes fuera de la cárcel para asistir al funeral de su madre, con su garantía personal de que volvería a prisión, pero Vargas se negó. El funeral se convirtió en una protesta multitudinaria, con intelectuales y trabajadores marchando codo con codo en la procesión. Neruda leyó un largo poema, «Dura

elegía», que se convirtió en parte de *Tercera residencia*. El embajador brasileño en México se indignó por las palabras de Neruda y se quejó ante el gobierno chileno. Un periódico derechista de Ciudad de México publicó la respuesta de Neruda:

> Como Cónsul General de Chile (y no representante diplomático), mi deber es trabajar por la intensificación de las relaciones comerciales y culturales entre México y mi país. Pero como escritor, mi deber es defender la libertad como norma absoluta de condición civil y humana, y ni reclamaciones ni incidentes de ninguna especie cambiarán mis actuaciones ni mi poesía.

Era el momento. Neruda decidió regresar a Chile y renunciar a su cargo consular. Su activismo le impedía servir más allí.

Desde las altas mesetas de México, desde su viaje a América Central, y a pesar de la distracción de la situación europea, sintió un impulso creciente de escribir de manera explícita contra las injusticias que estaba presenciando en un contexto cada vez más amplio. Hacia el final de su estancia, comenzó a encontrar las formas líricas y las herramientas con las que se reorientaría, lejos de su enfoque europeo, hacia una expansión de su proyecto *Canto general de Chile*. Estos poemas marcaron la génesis del enfoque de Neruda de usar el lienzo de las Américas para contextualizar sus preocupaciones, un lienzo que descubrió cuando miraba desde las alturas de Macchu Picchu. Su uso del gran libertador de las Américas como vehículo del «Canto a Bolívar» es un ejemplo inicial.

Al comienzo del poema épico, debe demostrar que está completamente integrado en ese lienzo. Debe establecer que tiene un corazón apasionado y la habilidad poética para transformar toda esa historia, geografía y gente en poderosas estrofas de revelación y cambio. Esto lo afirma en su poema «América, no invoco tu nombre en vano». Apareció por primera vez en la mexicana *Revista América* en julio de 1943, y se convertiría en una pieza central del *Canto general*. En sus conmovedores versos, sugiere que ha sido llamado para asumir este papel, facultado por su capacidad poética y sus ideales progresistas. Neruda lo escribe como introducción personal a su nueva vocación. Son las credenciales con las que se presenta, comprometido y facultado, para escribir y poner voz a la conciencia del continente.

América, no invoco tu nombre en vano.
Cuando sujeto al corazón la espada,
cuando aguanto en el alma la gotera,
cuando por las ventanas
un nuevo día tuyo me penetra,
soy y estoy en la luz que me produce,
vivo en la sombra que me determina,
duermo y despierto en tu esencial aurora:
dulce como las uvas, y terrible,
conductor del azúcar y el castigo,
empapado en esperma de tu especie,
amamantado en sangre de tu herencia.

Neruda utilizó sus últimas semanas en México para reunirse con amigos y reavivar antiguas enemistades. Lanzó un bofetón de despedida a Octavio Paz: en una entrevista con la influyente revista mexicana *Hoy*, dijo que «lo mejor de México son los agrónomos y los pintores», y que «en poesía hay una absoluta desorientación y una falta de moral civil que realmente impresiona».

Paz respondió públicamente:

El señor Pablo Neruda, cónsul y poeta de Chile, es también un destacado político, un crítico literario y un generoso patrón de ciertos lacayos que se llaman «sus amigos». Tan dispares actividades nublan su visión y tuercen sus juicios: su literatura está contaminada por la política, su política por la literatura y su crítica es con frecuencia mera complicidad amistosa.

La fiesta de despedida debía celebrarse el 27 de agosto. Se colocaron carteles que invitaban al público por toda la ciudad de México. El embajador Óscar Schnake escribió de regreso a Santiago que se convirtió en un tributo importante, con más de mil asistentes:

[Fue] emocional, maravilloso, difícil, imposible de describir. Se celebró en el Frontón México, ya que se hubo de elegir el salón más amplio de México; y aun así gran número de los asistentes no pudieron estar sentados sin que ello produjera la más mínima molestia, tal era el espíritu fervoroso de los adheridos al inolvidable homenaje [...].

... es hoy el poeta de América en la estimación más pura y humana; cariño al hombre, firme y sereno, plena y generosamente entregado a sus ideas.

La escritora francesa Simone Téry, que conoció a Neruda tanto en París como en México, brindó por el poeta: «Pablo Neruda es todo niño, tan sencillo, tan inocente, tan misterioso como un niño. Pero niño gigante, niño de genio, así que todos los que llegan a su lado, sean militares, estadistas o catedráticos, tienen que volver a su propia infancia».

César Martino, expresidente de la Cámara de Representantes de México y luego jefe del Banco de Crédito Agrícola, se dirigió a Neruda:

Eres tú, desde que llegaste a México, eco de nuestro país; del de ayer, bruscamente salvaje e inicuamente explotado; del de hoy, luchador decidido para salvar su propio destino y unirlo al de los pueblos libres que son capaces de llevar el incendio libertario al corazón de los que aún no lo son y augurio feliz de mañana, que habrá de ser para todos de esplendor y justicia.

El 30 de agosto de 1943, casi doscientas personas se reunieron en el Aeropuerto Central de México para despedirse de Delia y Neruda.

———

No sería un regreso rápido a casa. La gira de Neruda por el oeste de las Américas de camino a Chile tenía el propósito de despertar a los que dormían y alentarlos a que se levantaran. Fue celebrado como un héroe popular, al menos para la izquierda, en todo el continente. Una de sus paradas fue Colombia, cuyo presidente izquierdista, Alfonso López Pumarejo, lo había invitado. Durante su estancia en Colombia, Neruda y Delia visitaron la región cafetalera de Caldas. Allí, con los Andes como telón de fondo, los trabajadores se unieron a los niños en una ceremonia para bautizar una escuela rural con el nombre de «Pablo Neruda».

La acogida de Neruda —su persona, su política y su poesía— no siempre fue tan positiva. Entre sus críticos estaba el poeta Pedro

Rueda Martínez, que en el periódico conservador de Bogotá, *El Siglo*, insistió en que la política de Neruda era una debilidad: «Ha querido mezclar al verso el sentimiento de la lucha clasista. Es casi un fanático proletario que deja a un lado un motivo de pura emoción artística, para encender un odio de partido».

El fundador del periódico, Laureano Gómez, también criticó a Neruda, cuando este fue recibido por el gobierno liberal, al que Gómez se oponía por favorecer al fascismo. Gómez publicó poemas difamatorios que escribió contra Neruda con seudónimo. Por supuesto, Neruda no podía dejar que esto sucediera, y respondió con una rima ingeniosa que se burlaba de Gómez: «Laureano, nunca laureado».

Delia y Neruda viajaron luego a Lima, Perú, donde Manuel Prado, el presidente de la recientemente restaurada democracia peruana, les ofreció un almuerzo honorario. En los días siguientes, Neruda dictó una conferencia, «Un viaje a través de mi poesía», en el magnífico Teatro Municipal. Poco después dio una charla a escritores peruanos que acababa de redactar. Con el título de «América, tus lámparas deben seguir ardiendo», destacó los lazos entre Chile y Perú tal como había hecho en México. Otra manifestación de su panamericanismo en evolución, el nombre de la charla, nos recuerda el nombre que daría al primer poema de *Canto general*, que retrata la génesis de las Américas: «La lámpara en la tierra».

El presidente Prado preparó luego una expedición a Macchu Picchu para Neruda y Delia. Las ruinas incas aún no eran el lugar turístico que es hoy; viajaron a través de los Andes durante tres días a burro y a pie. El sitio místico inspiró su magnífico poema «Alturas de Macchu Picchu», que se convirtió en el segundo poema de *Canto general*. «Pensé que el ombligo de la historia americana está allí; era el centro, la apoteosis y el origen de todo el continente americano. Creo que un europeo puede admirar la grandeza de Machu Pichu, pero no puede comprender el sentimiento histórico que tenemos forzosamente nosotros al contemplarla».

De hecho, Neruda dijo que la idea de ampliar el alcance de *Canto general de Chile* en un canto general a todas las Américas nació cuando visitaba ese enclave antiguo: «En mi país surgió el núcleo de la obra; pero después de visitar México, Perú y, sobre todo, Machu Pichu, me sentí ligado individualmente a la tierra americana, a todo

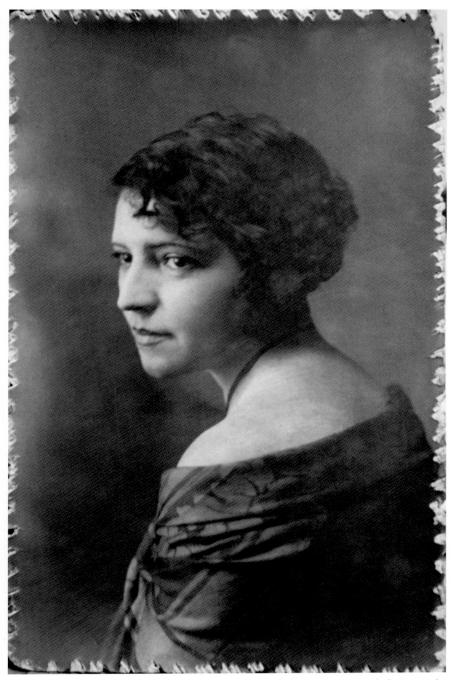

Teresa León Bettiens (en torno a los veinte años de edad), 1925. Reina de la Fiesta de Primavera de Temuco, sirvió de musa para *Veinte poemas de amor*.

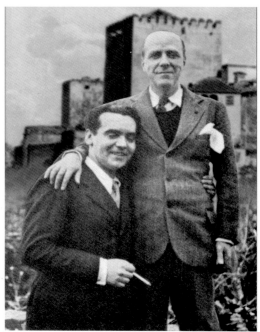

Federico García Lorca y Carlos Morla Lynch delante de la Alhambra de Granada, la ciudad de Lorca.

© Editorial Renacimiento, Sevilla

El 25 de abril de 1949, al finalizar el Primer Congreso Mundial de Partidarios de la Paz, en París, Pablo Picasso anunció que tenía una sorpresa y presentó a Neruda, que acababa de huir para exiliarse de Chile.

© Associated Press

Funeral de Neruda, 25 de septiembre de 1973. © **Marcelo Montecino**

Funeral de Neruda, 25 de septiembre de 1973. © **Marcelo Montecino**

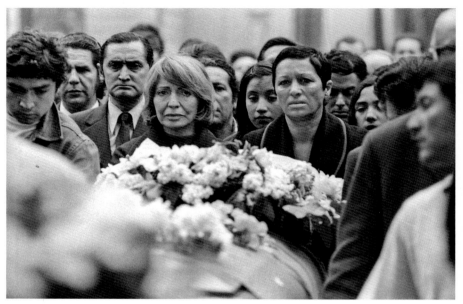

Matilde Urrutia caminando en procesión tras el ataúd de su esposo.

© **David Burnett/Contact Press Images**

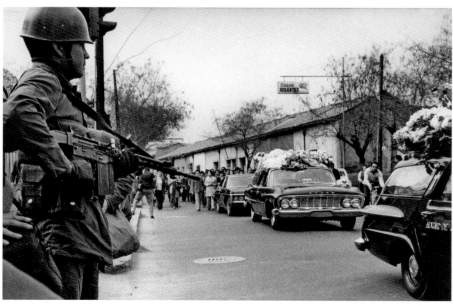

Soldado flanqueando la procesión funeraria. © **David Burnett/Contact Press Images**

el continente». Necesitaba regresar y cambiar el rumbo del canto, escribir esta nueva proyección.

Una de las razones por las cuales «Alturas de Macchu Picchu» es un poema tan extraordinario es que Neruda había descubierto cómo ser directo políticamente sin aplicar estrictas fórmulas dogmáticas o de realismo social a sus versos. Enfoca la historia panamericana a través de la lente del propio proceso de descubrimiento de Neruda. Es capaz de forjar una visión de la desigualdad del pasado que persiste en el presente: «Pensé muchas cosas a partir de mi visita al Cuzco. Pensé en el antiguo hombre americano. Vi sus antiguas luchas enlazadas con las luchas actuales». «Alturas de Macchu Picchu» ofrece una voz para las generaciones pasadas y presentes. Escribió el poema mientras miraba al océano en Isla Negra.

La división del poema en doce partes se asemeja a las estaciones del *via crucis*, donde cada una es como una meditación en un alto a lo largo de su peregrinaje para encontrar sus raíces perdidas. Las crónicas de la peregrinación se presentan casi como unas escrituras religiosas, que expresan la visión continental por la que había estado luchando.

El comienzo del primer canto, como dijo Neruda, «es una serie de recuerdos autobiográficos»:

Del aire al aire, como una red vacía,
iba yo entre las calles y la atmósfera,
llegando y despidiendo

Hasta entonces, a lo largo de su vida, había pasado de un día a otro, «del aire al aire», de la nada a la nada. Se sentía como una red vacía. Del Poema VII en *Veinte poemas de amor*:

Inclinado en las tardes tiro mis tristes redes
a tus ojos oceánicos.

Y del Poema XIII:

Entre los labios y la voz, algo se va muriendo.
Algo con alas de pájaro, algo de angustia y de olvido.
Así como las redes no retienen el agua.

La cuarta sección de «Alturas de Macchu Picchu» comienza con su admisión de que «la poderosa muerte me invitó muchas veces». Pero en la sexta sección encuentra el lugar de descanso que le permite ver el sitio como sagrado, meditar en su visión panamericana y ver la historia y el futuro en un continuo:

> Entonces en la escala de la tierra he subido
>
> .
>
> hasta ti, Macchu Picchu.
> Alta ciudad de piedras escalares,
> por fin morada del que lo terrestre
> no escondió en las dormidas vestiduras.
> En ti, como dos líneas paralelas,
> la cuna del relámpago y del hombre
> se mecían en un viento de espinas.
>
> Madre de piedra, espuma de los cóndores.
>
> Alto arrecife de la aurora humana.
>
> Pala perdida en la primera arena.

Comienza a encontrar un sentido de solidaridad, de comunidad, al producirse el momento transformador, en el que Neruda presencia el pasado en el presente: «Me trajo el sentimiento de comunidad en la construcción [...] como si el hombre dejara en una construcción la continuidad más verdadera de su vida».

> Ésta fue la morada, éste es el sitio:
> .
> Aquí la hebra dorada salió de la vicuña
> a vestir los amores, los túmulos, las madres,
> el rey, las oraciones, los guerreros.

El poema alcanza su clímax en la sección duodécima, donde habla con los esclavos que construyeron Macchu Picchu:

> Sube a nacer conmigo, hermano.
>
> Dame la mano desde la profunda

zona de tu dolor diseminado.
No volverás del fondo de las rocas.
No volverás del tiempo subterráneo.
No volverá tu voz endurecida.
No volverán tus ojos taladrados.
Mírame desde el fondo de la tierra,
labrador, tejedor, pastor callado:
domador de guanacos tutelares:
albañil del andamio desafiado:
aguador de las lágrimas andinas:
joyero de los dedos machacados:
agricultor temblando en la semilla:
alfarero en tu greda derramado:
traed a la copa de esta nueva vida
vuestros viejos dolores enterrados.
Mostradme vuestra sangre y vuestro surco,
decidme: aquí fui castigado,
porque la joya no brilló o la tierra
no entregó a tiempo la piedra o el grano:
. .
Yo vengo a hablar por vuestra boca muerta.

¿Cómo tuvo Neruda el privilegio de hablar a través de ellos, de hablar sobre ellos? Neruda se esforzó en contar la historia desde el punto de vista del pueblo, no la historia que contaron los conquistadores.

El canto termina:

A través de la tierra juntad todos
los silenciosos labios derramados
y desde el fondo habladme toda esta larga noche
como si yo estuviera con vosotros anclado,
contadme todo, cadena a cadena,
eslabón a eslabón, y paso a paso,
afilad los cuchillos que guardasteis,
ponedlos en mi pecho y en mi mano,
como un río de rayos amarillos,
como un río de tigres enterrados,
y dejadme llorar, horas, días, años,
edades ciegas, siglos estelares.
. .

Acudid a mis venas y a mi boca.
Hablad por mis palabras y mi sangre*.

Él ve con los ojos de ellos; ellos con los de él. El «llamado del
poeta» encierra un sentido de vocación y, al mismo tiempo, un sen-
tido de actividad: el poeta se llama a sí mismo y, simultáneamente,
a los demás; y, a través de su voz, da voz a los llamados de los demás.

El chileno Raúl Zurita, un maestro moderno de la poesía de
resistencia, opina que este es el poema más grande en la historia de
la lengua española. Para la antología de 2014 *Pinholes in the Night:
Essential Poems from Latin America*, editada por Zurita (con Forrest
Gander), los únicos poemas seleccionados de Neruda fueron can-
tos de «Alturas de Macchu Picchu». Magdalena Edwards, entrevis-
tando a Zurita y Gander para *Los Angeles Review of Books*, señaló
que no había nada de *Residencia*: «¿Cómo hacer la selección en este
caso?».

Zurita explicó que él hizo sus selecciones pensando en «qué con-
vierte a un poeta exactamente en el poeta que es». Elegir un poema
de *Residencia* es elegir un gran trabajo, «sin duda, una de las dos o
tres obras más importantes de la poesía del siglo XX». Pero ese es
de un individuo llamado Ricardo Neftalí Reyes Basoalto primero,
Pablo Neruda después. Sin embargo, «al elegir "Alturas de Macchu
Picchu" no se trata simplemente de seleccionar el poema más ex-
traordinario de ese idioma, sino de elegir el idioma; es decir, elegir
el habla de un continente». Está tratando de limpiar los crímenes
que vinieron con la imposición del idioma español en el continente
valiéndose del uso poético de ese mismo idioma. Para Zurita, por
tanto, elegir «Macchu Picchu» antes que cualquier otro poema de
Neruda era «una apuesta por un nuevo destino: no para un indivi-
duo único» —como el narrador de *Residencia*— «sino para todo el
mundo».

Los poemas de Neruda a favor de la República Española y la
supervivencia de Stalingrado fueron reacciones a sucesos en tiem-
po real. «Macchu Picchu» se remonta a la historia. Sin embargo, a
diferencia de muchos de los poemas posteriores de Neruda, no es

* El poema completo está en el Apéndice I.

mera propaganda comunista. El compromiso de Neruda con los trabajadores que construyeron Macchu Picchu se basó en un pozo que ahora había excavado y explorado profundamente, un pozo de empatía y compromiso que unía a la clase trabajadora en una escala mucho más amplia, a través de una técnica más habilidosa que la de su adolescente «El tren nocturno».

Esta empatía es lo que le permitió tener la osadía de erigirse en el portavoz de los trabajadores, y decir: «He venido a hablar por medio de sus bocas muertas», e implorar: «Vengan a mis venas y a mi boca». Pero, a pesar de su compromiso y trabajo político, ¿realmente se había ganado este privilegio? Sin duda era una afirmación osada que pocos podrían atreverse a hacer. Pero el personaje Neruda era en este punto tan grande que lo hizo, incluso fue más lejos, dado que la utilizó con suma habilidad como recurso poético. Sitúa el poema y al hablante de modo que une las realidades del pasado y el presente. Más allá de su arrogancia, «Macchu Picchu» consigue su fin y es uno de los poemas más ricos y dinámicos del siglo. Aunque Neruda proclama que los esclavos muertos hablarán a través de él, al final no gira en torno a él, como recalca Zurita, sino que es más bien una exploración del pasado como forma de crear un destino mejor para todos.

Y la aceptación general de Neruda por parte de los lectores como la voz de los caídos y los oprimidos asentaba aún más la personalidad que él mismo creaba, el sentido de la responsabilidad que había sentido desde que comenzó a escribir cuando era adolescente. En una entrevista en 1965 con el crítico inglés J. M. Cohen, Neruda dijo: «El problema del futuro en nuestro mundo y en el suyo es el hombre mismo. En mi poema "Alturas de Macchu Picchu", utilizo la visión de los hombres antiguos para comprender a los hombres de hoy. Desde el inca hasta el indio, desde el azteca hasta el campesino mexicano contemporáneo, nuestra tierra natal, América, tiene magníficas montañas, ríos, desiertos y minas ricas en minerales. Sin embargo, los habitantes de esta tierra generosa viven en una gran pobreza. ¿Cuál debe ser la obligación del poeta?».

SENADOR NERUDA

Tú qué hiciste? No vino tu palabra
para el hermano de las bajas minas,
para el dolor de los traicionados,
no vino a ti la sílaba de llamas
para clamar y defender tu pueblo?

—«El traidor»

Cada vez que Neruda regresaba del extranjero, ya fuera de Extremo Oriente, de España o de México, llegaba transformado. En Lima, le dijo al periodista Jorge Falcón: «Voy a Chile porque hace tiempo que siento su ausencia. Hace diez y seis años que estoy de un país a otro, con breves estancias en mi Patria. Ahora quiero, deseo, quedarme en ella. E intervenir más directamente en su política». Expresaba su creencia de que una izquierda unificada representaba una esperanza más fuerte para el futuro de Chile, y un Chile fuerte ayudaría a hacer que toda América del Sur fuera más fuerte. Se retiraría del cuerpo diplomático.

Una vez en Chile, mientras esperaban a que se terminaran algunas reparaciones en la nueva casa que compraron en la Avenida Lynch, los Neruda se alojaron en el apartamento de Sylvia Thayer. Sylvia era una actriz de renombre y hermana del amigo de Neruda, Hinojosa, que lo había acompañado a Extremo Oriente en su juventud. Antonia Ramos, una joven argentina que estudiaba en la

Universidad de Chile, también se alojaba en el apartamento. Ella escribió:

> Pablo ya estaba gordito y pelado. Ella era delgada, muy fina, con unos modales magníficos [...]. Pablo era excesivamente bohemio, llegaban las dos de la mañana, despertaban a todo el mundo y se quedaban conversando hasta las cuatro o cinco de la mañana. La casa se transformó en un hormiguero, refugiados españoles, gente de México, no se puede imaginar lo que era eso [...], ella vivía en función de él y la bohemia. Tenían esa cosa gratuita de los libres, que no les importa nada de nada. Pero ella era sobria, manejaba con gran paciencia y mucho estilo la vulgaridad de la vida en común. Ella era la elegancia, él un *enfant terrible*.

Pronto se terminaron las reparaciones en su nuevo hogar, y, después de una gira por Chile dando conferencias, se mudaron allí. En recuerdo de su tiempo en México, llamaron a la casa La Michoacán. La familia de Delia había vendido un edificio en Argentina, y con ese dinero los Neruda tuvieron mayor estabilidad financiera; también recibieron ayuda del fondo de pensiones de los empleados públicos, ahora que Neruda se había retirado oficialmente del cuerpo diplomático. Era una casa de tamaño mediano con una pequeña oficina para Pablo y un gran patio, donde construyeron un escenario de estilo anfiteatro dedicado a Lorca y un estudio para que Delia practicara su arte, en particular, el grabado. Modelaron la casa al estilo típico de las casas indígenas o mestizas de Michoacán: vigas gruesas y madera vieja. La colección de mariposas de Neruda se exhibía en un gran marco junto a la rústica mesa de comedor y las sillas frente a la chimenea. Se sentaba fuera en un tronco debajo de un enorme roble y ahí escribía su poesía.

Neruda se implicaba mucho en el diseño de sus casas. Eran muy particulares, no solo porque él necesitaba un ambiente que inspirara la escritura, ni porque le encantara acoger a sus amigos, sino también por su creatividad innata, que daba como resultado entornos que reflejaban su imaginación y, a su vez, la despertaban.

De todos los objetos y colecciones de Michoacán, lo que más destacó el escritor chileno José Donoso era un bar decorado con

postales de finales de siglo, una gran novedad en aquel entonces. Siempre le impresionó el don de Neruda para «penetrar más allá de lo que está establecido» y elegir cosas, ya fueran reales o abstractas, que solo él descubría. Su capacidad de establecer una relación profunda entre él y su entorno era, según Donoso, esencial: «Era creador en lo poético y lo vital del entorno».

Neruda disfrutaba compartiendo sus casas con los demás. Diego Muñoz había comenzado recientemente una relación con Inés Valenzuela, que solo tenía dieciocho años en ese momento. Neruda y Delia los invitaron a vivir en la casa con ellos. Delia era diez años mayor que la madre de Inés, pero Inés pensaba en ella de manera diferente. «Nunca pensé en la Hormiga como una persona mayor», recordó en una entrevista sesenta años después. Delia era «muy, muy joven... de adentro», y alegre. Inés se sintió instantáneamente en casa con su nuevo amigo de sesenta años. Delia «tenía don de hacerse sentir bien a todo el mundo que llegaba a su casa, todo el mundo que conocía».

Rafael Alberti también tuvo una impresión duradera de la vida en La Michoacán cuando visitó Chile, invitado por Neruda para dar lecturas y charlas. Durante su estancia, Neruda brindó una serie de fiestas en honor a Alberti, a las que asistió una ecléctica mezcla de poetas, escritores, políticos, pintores y completos extraños. Una noche, Alberti vio a Neruda abrir la puerta de la cocina y encontró un grupo de intrusos de aspecto extraño que sostenían copas de vino mientras freían una enorme cantidad de huevos en una sartén grande. Divertido y perplejo, Neruda se limitó a hacer una señal a Alberti, y los dos se retiraron en silencio. «Ellos sabrán lo que están preparando —le dijo Neruda a Alberti—. "No los conozco [...]. Creo que es la primera vez que vienen por aquí"».

Neruda condujo a Alberti lejos de la cocina y del resto de invitados a una habitación separada, cerrando la puerta con cuidado al entrar. Sirvió a su amigo un gran vaso de vino y él se sirvió un generoso *whisky*, y luego dijo: «Te voy a leer algo que creo muy importante, y que todavía casi nadie conoce». Según palabras de Alberti, «con su lenta voz balanceada y dormida», Neruda le leyó «Alturas de Macchu Picchu», que acababa de terminar. Cuando la larga y secreta lectura terminó, regresaron a la fiesta, que estaba en pleno apogeo.

Durante estas fiestas, Neruda a veces iba solo a La Vega Central y compraba enormes quesos para la fiesta, generalmente de tipo mantecoso, que es más bien suave, como mantequilla en la lengua. También sacaba varias damajuanas de vino local, nada sofisticado. Todos lo ayudaban, y se ayudaban, a dar cuenta del vino, del pan y de esos enormes quesos, mientras crecía la conversación alrededor de la mesa, creando una sensación comunitaria.

———

Neruda vivía una vida bohemia en La Michoacán, pero también intensificó su activismo y recitales públicos. El 7 de noviembre de 1943, leyó «Nuevo canto de amor a Stalingrado» a una multitud enorme en el Estadio Nacional en celebración del vigésimo sexto aniversario de la Revolución de Octubre. Fue transmitida por radio a todo el país. Chile, junto a muchos otros países latinoamericanos, no había reconocido a la Unión Soviética desde la revolución de 1917; Neruda exigía ahora ese reconocimiento.

Y entonces, en diciembre de 1944, el Partido Comunista chileno nombró a sus candidatos para las elecciones parlamentarias en marzo de 1945. Aunque todavía no era miembro oficial, el partido le pidió a Neruda que se postulara para las provincias mineras del desierto del norte, Tarapacá y Antofagasta. Había cinco escaños del Senado para las elecciones, y esta región árida era donde el Partido Comunista tenía más fuerza entre la gran población de la clase obrera. Neruda probablemente fuera un candidato muy popular allí. El poeta aceptó el nombramiento.

El desierto de Atacama, que cubre el norte de Chile, es el desierto más seco del mundo. Su arena contiene abundantes y variados minerales valiosos, sobre todo una gran cantidad de cobre e importantísimos campos de nitrato. En ellos se encuentran los componentes que producen el nitrato de sodio o salitre chileno, una forma superior de pólvora y un negocio lucrativo de exportación a países en guerra. El nitrato de sodio también se extraía para su uso como eficaz fertilizante (hasta que se crearon productos sintéticos más baratos). La importancia de los minerales de la región era tan grande que, en 1879, Chile inició la Guerra del Pacífico contra Bolivia y Perú para hacerse con la parte superior del desierto. (Chile

salió victorioso en 1884, Bolivia perdió su acceso al mar, y Perú, su territorio del sur). Chile le arrebató a Perú la provincia productora de nitrato más valioso, y sus minas pasaron de la noche a la mañana a ser controladas por los chilenos. El gobierno peruano había nacionalizado sus minas al aumentar la deuda exterior, una carga que el gobierno chileno no quiso asumir. En vez de eso, permitió a los empresarios privados que explotaran los recursos, que se convirtieron en la principal fuente de ingresos para el estado chileno, iniciando una ola de expansión económica, a la vez que brindaba una bonanza a los nuevos propietarios de minas privadas.

En los años siguientes, un empresario inglés, John Thomas North, había acumulado tantas posesiones que se lo consideraba el «rey del nitrato». Antes del final de la década de 1880, el valor y la extensión de los recursos que controlaba parecían un estado dentro de un estado. Y no fueron solo los campos de nitrato lo que el capital británico había adquirido; controlaban la mayoría de los medios de producción de Chile: las minas, los ferrocarriles y los bancos que financiaban la economía y cosechaban sus beneficios. Los británicos, y luego Estados Unidos, ocuparon el lugar de España en la explotación económica del país y de su gente.

Muchos criticarían más tarde al gobierno por no haber mantenido las minas en manos chilenas, pero otros argumentaban que el país simplemente no podía permitírselo y señalaron la ganancia imprevista que el Tesoro obtuvo con los impuestos a la exportación. Como dijo el entonces presidente Domingo Santa María: «Dejen que los gringos exploten el nitrato libremente. Yo estaré esperando en la puerta».

Los chilenos pobres emigraron en gran número para trabajar en las minas del norte, donde se les pagaban salarios miserables y con frecuencia vivían en las lúgubres casas de la empresa o en barrios marginales instalados alrededor de las minas. Como sucedió por toda América Latina, en la industria bananera, por ejemplo, los trabajadores se veían obligados a depender de la tienda de la compañía para sus provisiones. La situación ya de por sí miserable del proletariado chileno se tornó desesperada con el virtual colapso de la economía en 1919. No solo hubo una desaceleración en la demanda de minerales después del final de la Primera Guerra Mundial, sino que Alemania había inventado un sustituto sintético del

nitrato de sodio que se vendía a precios más bajos que el salitre de Chile. Miles de trabajadores perdieron sus trabajos y se dirigieron a Santiago buscando cualquier tipo de empleo. Vivían en casas de vecinos mugrientas y precarias. Muchos entraron en el activismo político y se radicalizaron.

La represión continua del gobierno sobre el movimiento obrero durante este tiempo modeló a la política del país, creando tremendas tensiones y divisiones que perduraron a lo largo del siglo XX. Incluso antes del colapso de la economía, las fuerzas armadas chilenas disolvían las huelgas y protegían a las empresas (en su mayoría extranjeras). Hubo una matanza de cincuenta y ocho trabajadores (con más de trescientos heridos) en Antofagasta en 1906, y otro baño de sangre en Iquique al año siguiente. En la primera década del siglo XX, el incansable líder sindical socialista de Chile, Luis Emilio Recabarren, fue elegido para el Congreso Nacional con los votos de los trabajadores. Recabarren fundó el Partido Socialista de los Trabajadores en 1912. Diez años más tarde completó su conversión al marxismo y creó el Partido Comunista chileno. Neruda retrata su interpretación de esta historia en el poema de *Canto general* «Recabarren (1921)»:

Es el chileno interrumpido
por la cesantía o la muerte.

Es el durísimo chileno
sobreviviente de las obras
o amortajado por la sal.

Allí llegó con sus panfletos
este capitán del pueblo.
Tomó al solitario ofendido
que, envolviendo sus mantas rotas
sobre sus hijos hambrientos,
aceptaba las injusticias
encarnizadas, y le dijo:
«Junta tu voz a otra voz»,
«Junta tu mano a otra mano».

.........................

Organizó las soledades.
Llevó los libros y los cantos
hasta los muros del terror,
juntó una queja y otra queja,
y el esclavo sin voz ni boca,
el extendido sufrimiento,
se hizo nombre, se llamó Pueblo*,
Proletariado, Sindicato,
tuvo persona y apostura.

. .

y se llamó Partido.
Partido
Comunista.

En 1920, las huelgas obreras estaban tan fuera de control que el presidente Sanfuentes declaró el estado de sitio en Santiago y Valparaíso. En 1925, los soldados mataron a tiros a más de mil doscientos trabajadores del nitrato en La Coruña, y unas doscientas personas fueron arrestadas en la sede de Trabajadores Industriales del Mundo de Valparaíso. Los periódicos de los obreros fueron confiscados, los sindicatos fueron saqueados y los líderes sindicales, arrestados. Recabarren pidió una revolución no violenta. Durante las siguientes décadas, liderados por el Partido Comunista y con cierto margen de maniobra por la actitud menos represiva de las administraciones de Santiago, los trabajadores del norte desarrollaron uno de los movimientos más organizados e influyentes de América Latina.

Neruda no estaba solo cuando lanzó su campaña al Senado en esta región tumultuosa y económicamente importante. Encontró una mano derecha en un extrabajador del nitrato, Elías Lafertte Gaviño, cofundador del Partido Socialista de los Trabajadores y líder de su nueva escisión, el Partido Comunista de Chile. Lafertte se postulaba para el otro escaño del Senado en el norte. Llevaron su campaña a los trabajadores de las minas, se involucraron en su

* Como escribe Alastair Reid: «La palabra *pueblo* significa en español mucho más que un lugar o las personas que lo habitan: humaniza un lugar como un estado del ser, como un conjunto de valores y lealtades. En inglés no tiene esta profundidad».

vida cotidiana y dieron apoyo a sus peticiones de mejores salarios, educación y condiciones de trabajo.

Lafertte escribió sobre cómo era visitar la vivienda que una empresa de una mina de nitrato ofrecía a sus trabajadores:

> Entro en su casa y ella me va mostrando los camastros, algunos sobre el suelo, una mesa hecha de cajones, una sola silla para toda la casa. No hicieron cocina a las habitaciones. A ras del suelo un fogón hecho de calaminas y de zunchos, hace de cocina [...]. No hay un water ni un baño en el campamento y como falta el agua, que a veces deben comprar, el eczema y las úlceras que producen los ácidos de la elaboración del salitre son un problema más en sus vidas angustiosas. /

El 24 de febrero de 1945, Neruda y Lafertte promovieron una gran manifestación en el estadio de la ciudad más grande de la provincia, Antofagasta, presidida por el alcalde y el congresista de la ciudad, ambos comunistas. Neruda leyó un nuevo poema, «Saludo al Norte», con expresiones financieras y rimas consonantes por todas partes, que efectivamente funcionaba como un discurso de campaña:

> Norte, llego por fin a tu bravío
> silencio natural de ayer y de hoy,
> vengo a buscar tu voz y a conocer lo mío,
> y no te traigo un corazón vacío:
> te traigo todo lo que soy.*

Neruda fue consecuente con sus versos; él y Lafertte fueron elegidos senadores el 4 de marzo. A lo largo de Chile, el Partido

* La capacidad del poema para servir como retórica política gira en torno a la metáfora que Neruda usa en él. Comienza presentando la imagen de la patria como una mujer esbelta bañada en sudor, su cuerpo hecho de gente. A partir de ahí, el verso nos lleva al fundador del Partido Comunista, Recabarren, y luego a su compañero, Lafertte, cuyo sudor y lágrimas salados, dice Neruda, nos recuerdan al salitre, un mineral que nos lleva de vuelta al desierto, la patria misma. No solo exalta a los líderes, sino que dice que encarnan el país mismo. Además de la metáfora, el sonido lírico era clave en la capacidad del poema para servir de discurso de campaña. Para recaudar fondos, la campaña vendía panfletos con el poema impreso en el interior y una foto de Neruda delante.

Comunista tenía sensación de triunfo, con otros dos senadores y veinte diputados electos más.

Ese mismo mes, Neruda fue galardonado con el Premio Nacional de Literatura de Chile, a pesar de una fuerte oposición política dentro del actual jurado autoseleccionado del gobierno conservador. «Este triunfo sobre el prejuicio y la acción anticomunista —dijo Neruda— con que quieren envenenar al mundo para aprovechar los restos derrotados del nazismo, significa para mí, más que un éxito personal, la esperanza de que mi patria adquiera cada día mejores títulos en el terreno de la dignidad democrática del mundo». Pero la tensión que dividía a comunistas y capitalistas era excesiva. La era de McCarthy había comenzado, y resurgió la fiebre anticomunista en Estados Unidos y en toda América Latina.

Durante sus años en el Senado, Neruda demostró una dualidad en su carácter que ha sido comentada por muchos. No solo escribió una gran poesía, incluida la poesía política, sino que también demostró ser un político ágil. Era mucho más que una figura de renombre a quien el partido podría exhibir como candidato para obtener un escaño. Encendió la Cámara con una variedad de temas, desde exigir el sufragio femenino —que se consiguió en 1949— hasta los derechos laborales. Su astucia política fue tal que, durante las décadas siguientes, muchos políticos y miembros del partido irían a Isla Negra para comentar sus preocupaciones con él.

Neruda amaba parte de esta nueva vida y detestaba el resto. Pudo haber sido un político muy eficaz, pero eso no significaba que siempre disfrutara de servir al público, como comentó en una entrevista en el periódico venezolano *El Nacional*: «No todo, en la política, es la acción fecunda y brillante: la parte más recia, la más absorbente, es la de ese trabajo cotidiano y menudo, esa especie de función burocrática del político, que parece no tener objeto ni sentido, y sin embargo, resulta inevitable».

Descubrió que los aspectos sociales y personales —escribir y responder cartas, recibir y saludar a las personas, las reuniones constantes, las charlas, las cenas tranquilas— eran algo «extremadamente aburrido y fatigoso y, lo que es peor, quita todo el tiempo que sería necesario consagrar a la poesía». La política y la literatura eran «ocupaciones tan abrumadoras y absorbentes que

son incompatibles». Escribió mucho menos durante este tiempo, pero lo que escribió dio de lleno en el blanco.

El 8 de julio, en una ceremonia en el Teatro Caupolicán, Neruda se unió oficialmente al Partido Comunista de Chile. Seis días después, viajó a São Paulo, Brasil, para una ceremonia pública por Luís Carlos Prestes, el líder izquierdista al que se le había prohibido salir de la cárcel para el funeral de su madre en México, lo que desencadenó una tormenta política. Prestes había sido liberado después de una década de encarcelamiento. Jorge Amado, uno de los escritores más importantes de Brasil y miembro del Partido Comunista Brasileño, recibió a Neruda para la celebración de la libertad de Prestes; los dos serían amigos de por vida.

Amado, Neruda y Prestes hablaron ante una multitud de más de cien mil entusiastas en el Estádio do Pacaembu. Neruda leyó un poema, escrito para la ocasión, que comenzaba con él diciéndole a la multitud:

> Cuántas cosas quisiera decir hoy, brasileños,
> cuántas historias, luchas, desengaños, victorias
> que he llevado por años en el corazón para decirlos,
> pensamientos
> y saludos.

Entre los saludos que portaba había palabras enviadas de parte de los trabajadores chilenos, mineros, albañiles, marineros; estaban la nieve, la nube y la niebla; y a una «niña pequeñita dándome unas espigas»:

> Un mensaje tenían: Era: Saluda a Prestes.
> Búscalo, me decían, en la selva o el río.
> Aparta sus prisiones, busca su celda, llama.
> Y si no te permiten hablarle, míralo hasta cansarte
> y cuéntanos mañana lo que has visto.
> —«Dicho en Pacaembú (Brasil, 1945)»

Mientras Neruda estaba en Brasil, los trabajadores de nitrato organizaron una huelga en el norte de Chile. Las empresas habían roto la congelación de los precios de las tiendas de la compañía que habían negociado con el sindicato. Estalló la violencia entre los trabajadores y las autoridades. El gobierno intervino e ilegalizó los sindicatos en Tarapacá. Los senadores Lafertte y Neruda, ahora de regreso en el país, intentaron visitar las minas, pero se les negó la entrada. El 28 de enero, la Federación de Trabajadores de Chile inició una marcha solidaria en Santiago. Después, muchos de los miles de participantes se reunieron en la plaza Bulnes, frente al palacio presidencial. Hubo una intensa lucha entre los manifestantes y la policía, y finalmente la policía disparó contra la multitud, matando a seis personas e hiriendo a muchas más.

La poesía que Neruda escribió en ese momento, que llenaría *Canto general*, era contundente y de gran carga política, progresista y reactiva. Escribió no solo sobre la historia de las Américas, sino también sobre los acontecimientos actuales, en poemas como «Los muertos de la plaza (28 de enero 1946, Santiago de Chile)», o «Las masacres»:

En medio de la Plaza fue este crimen.

No escondió el matorral la sangre pura
del pueblo, ni la tragó la arena de la pampa.

Nadie escondió este crimen.

Este crimen fue en medio de la Patria.

En medio de todo esto, Neruda recibió una vez más un cable de Carlos Morla Lynch, diciéndole que Maruca estaba ahora en Bélgica y que todavía deseaba reunirse con su esposo. Ella insistía en que no había recibido dinero de él en casi seis meses. Neruda respondió a través del Ministerio de Relaciones Exteriores que, aunque ahora estaba divorciado, todavía estaba dispuesto a enviarle dinero y le pidió su dirección en Bélgica. Ese mismo día, 22 de agosto, Morla Lynch envió otro mensaje, diciendo que la señora Neruda negaba que estuvieran divorciados y quería que le pagaran en Perú o Chile. Neruda se plantó.

En enero, el presidente de Chile, Juan Antonio Ríos, había renunciado a su cargo; se estaba muriendo de cáncer. Cuando se convocaron nuevas elecciones, la creciente clase media conservadora creó una división en el Partido Radical. Una facción de los radicales creó una alianza con la izquierda, incluidos los comunistas. Nominaron a Gabriel González Videla como candidato presidencial. Su exagerada y ostentosa postura de izquierdas irritó a los elementos más conservadores del Partido Radical. Esta fue una razón clave para la división.

Neruda, con su carisma y su capacidad para conectar con la gente, fue puesto al frente de las comunicaciones de la campaña. Debía difundir la imagen de González Videla por todas partes, «hasta en la sopa», según el político y escritor comunista chileno Volodia Teitelboim. Al comienzo de la campaña, Neruda leyó una de las muchas baladas que recitaría en todo el país, esta específicamente compuesta para el candidato. Los versos, con rima en los pares, eran a veces agitadores:

> En el norte, el trabajador del cobre,
> en el sur, el trabajador del ferrocarril,
> de un extremo del país al otro,
> la gente lo llama «Gabriel».

Neruda hizo campaña en todo el país, en la radio y en los periódicos (la televisión de Chile todavía estaba a una década de nacer). El 4 de septiembre de 1946, el candidato de Neruda ganó con el cuarenta por ciento de los votos, dado que el voto de la derecha se dividió entre otros dos candidatos. Sin embargo, según la constitución chilena de la época, como no obtuvo la mayoría, el Congreso Nacional debió votar a González Videla. Los altercados violentos dieron muestra de la polarización política del país, pero González Videla finalmente fue nombrado presidente, después de diseñar un gabinete diverso y llegar a un acuerdo secreto con los Demócrata-cristianos de centro izquierda y con algunos de la derecha.

Tan pronto como González Videla asumió el cargo, cumplió su promesa de campaña con la izquierda anulando las restricciones a la sindicalización rural. Casi inmediatamente después, cumplió su trato secreto con la derecha y con los terratenientes, y respaldó la

legislación que prohibía a los nuevos sindicatos campesinos hacer huelga y limitaba sus poderes de negociación colectiva, entre otras restricciones.

Esta traición no impidió que los comunistas promovieran los esfuerzos de sindicalización, ahora más que nunca. La gente estaba respondiendo, y tenían miembros del partido en el gabinete y en puestos importantes de varios ministerios del gobierno. Llevaron su lucha a las minas y a las ciudades, abogando por la calidad de vida de los trabajadores y su derecho a organizarse. Su punto central estaba en la lucha de clases. Los sindicatos se convirtieron en la herramienta más efectiva para avanzar en el frente de izquierda y comunista, y las huelgas fueron el mecanismo más práctico.

Mientras tanto, la economía estaba en recesión, y González Videla quitó de sus prioridades legislativas las reformas sociales que había prometido a la izquierda, y se concentró en fomentar el crecimiento a través de la industrialización, sin disposiciones que permitieran a los trabajadores beneficiarse de cualquier aumento en las ganancias. Empezó a culpar a los comunistas de la agudización de los problemas económicos del país.

En esos momentos, Estados Unidos tenía una influencia significativa en la economía chilena gracias a las empresas mineras estadounidenses y la importación de cobre chileno. Ejerció una gran presión sobre González Videla para que reprimiera la sindicalización de los mineros, para proteger sus intereses económicos. Además, se estaba gestando la Guerra Fría; América Latina sería un importante campo de batalla de esa lucha por el poder durante el resto del siglo, con las estrategias de política exterior de Estados Unidos centradas en contener la amenaza del comunismo y la influencia soviética en el hemisferio. González Videla parecía atascado en la disyuntiva de complacer a Washington o alinearse con los soviéticos. Trató de complacer a todos, luchando por aferrarse a cualquier apariencia de apoyo y poder, haciendo malabarismos con diferentes partidos y facciones a la izquierda y a la derecha, abandonando cualquier ideal que pudiera haber tenido durante el proceso.

A finales de 1946, la división del gobierno tuvo un impacto inmediato en Neruda. En diciembre, el presidente González Videla envió al Senado la nominación de Neruda como embajador

extraordinario y plenipotenciario ante el gobierno italiano. González Videla daba por sentado que aún disfrutaba de su luna de miel con los comunistas y quería recompensar al jefe de relaciones públicas de su campaña, pero el matrimonio estaba a punto de romperse. Los miembros del Partido Liberal se alinearon con la derecha y votaron en contra de la nominación del poeta. El resultado fue un empate. González Videla se reunió con los líderes del Partido Liberal, para solicitar su apoyo, pero se negaron a votar por un miembro del Partido Comunista. El presidente retiró la nominación.

Al iniciarse el año 1947, las tensiones políticas en el gobierno chileno siguieron aumentando, inflamadas por el movimiento obrero chileno. El 26 de febrero, Neruda acababa de regresar de un viaje al norte, donde había visitado una huelga de mineros de nitrato. Anunció en el Senado por qué las huelgas eran necesarias:

> Tuve oportunidad de preocuparme de recoger los datos necesarios: he convivido con los obreros, he dormido en sus habitaciones y en estos días he visto el trabajo en la pampa, en las máquinas, trabajos algunos que podrían citarse como ejemplos de los más duros realizados sobre la tierra. Sin embargo, los salarios apenas alcanzan a los obreros para cubrir los gastos de su alimentación y, naturalmente, no bastan para satisfacer ninguna necesidad de índole cultural.

Continuó diciendo que las condiciones en las minas que las empresas Tarapacá y Antofagasta explotaban juntas eran tan espantosas que solo había seis duchas para dos mil personas y prácticamente no había letrinas. «Cómo es posible —inquirió—, señor presidente, tolerar que nuestros compatriotas estén entregados a esta explotación ignominiosa!». Neruda dio muchos discursos largos en el Senado a lo largo de su breve mandato, sobre temas que iban desde la dictadura en Paraguay hasta un homenaje a Gabriela Mistral o el sufragio de las mujeres. También participó activamente en la campaña del Partido Comunista para las elecciones municipales de ese año. El primer domingo de abril de 1947, los comunistas lograron importantes victorias electorales, obteniendo el 16,5 % de los votos. Era un porcentaje sustancial dentro de un

sistema que incluía muchos partidos y facciones. Los comunistas eran ya el tercer partido más popular del país, detrás de los radicales y los conservadores. Aunque solo eran unas elecciones municipales, el resultado tuvo una gran repercusión al poner en marcha una cadena de eventos dramáticos, y a menudo violentos.

Los comunistas ganaban terreno en Chile. Tenían puestos clave en el gabinete, tenían más miembros en otros puestos gubernamentales a lo largo y ancho del país, y, lo fundamental, contaban con el apoyo de los sindicatos. Pudieron situar la lucha de clases como un foco político de primer orden para el país. Los otros partidos y el presidente se dieron perfecta cuenta de ello. Además, los partidos radicales y liberales estaban perdiendo fuerza con sus votantes. Ellos y los demás partidos ya opinaban que los comunistas estaban sacando demasiado de la presidencia de González Videla, y ahora se veían más debilitados, mientras que sus adversarios eran más fuertes. Incapaces de competir dentro del gobierno, salieron de él y renunciaron a sus puestos. Incluso los socialistas retiraron su apoyo al poder de los comunistas, aunque tampoco se alinearían con la derecha.

El presidente se vio atrapado; su alianza se había derrumbado, y no tenía apoyo en el Congreso. El día después de las elecciones municipales, Volodia Teitelboim, representante del Partido Comunista ante el presidente, y Ricardo Fonseca, secretario general del partido, fueron invitados por González Videla a acudir a La Moneda. Teitelboim escribió:

Pensamos que de entrada habría algunas palabras alegres sobre la victoria obtenida la víspera. Pero nos recibió en las astas. Embistió como un toro aparentemente ciego. No podía ser, no podía aceptar que los comunistas se transformaran en un gran partido a través de las urnas. Empleó una expresión que después de se puso en boga. Nos pidió «submarinear». «Ustedes tienen que sumergirse en la oscuridad. Ser como los peces, no hacer ruido, estar en un lugar donde nadie los vea. Esa es la condición para sobrevivir. En caso contrario sucumbirán».

El presidente pidió a tres de los miembros del Partido Comunista de su gabinete que dimitieran. Ellos obedecieron. González

Videla los reemplazó con miembros del Partido Radical, gesto que la derecha acogió con satisfacción. Pronto estalló una intensa batalla entre los comunistas y los trabajadores y el gobierno. Indignada por las acciones del presidente, la izquierda salió a las calles y desafió directamente al ejecutivo. Los vientos de la lucha de clases soplaban desde los Andes hasta el Pacífico, desde el desierto en el norte hasta las cuencas mineras del sur.

A pesar de la lucha de la izquierda, el gobierno se defendió. Estados Unidos, con sus intereses económicos vitales en Chile, usó su influencia para que González Videla desatara una campaña de propaganda y política que provocase una reacción anticomunista en todo el país. Cada vez había más líderes comunistas en prisión. El gobierno señaló al partido como la causa de los problemas de la nación. Continuaron los enfrentamientos violentos. En junio, por ejemplo, los conductores de autobuses y los trabajadores asociados hicieron huelga en Santiago. El gobierno ordenó a los militares que intervinieran. Cuatro trabajadores fueron asesinados, hubo veinte heridos y líderes comunistas y sindicales encarcelados. El presidente declaró el estado de emergencia en Santiago.

Luego, el 22 de agosto de 1947, el Congreso Nacional aprobó, a propuesta del presidente, la Ley para la Defensa de la Democracia, lo que tendría graves repercusiones durante años. De hecho, prohibiría al Partido Comunista y privaría de derechos a sus miembros, expulsándolos del movimiento obrero, las universidades y los puestos públicos. *El Siglo* fue ilegalizado, así como una revista relacionada con el partido. También se le dio al gobierno más poder para declarar estados de emergencia y reprimir cualquier amenaza a la producción comercial o al «orden nacional».

El 6 de octubre, el embajador de Estados Unidos en Chile, el escritor Claude Bowers, telegrafió a Washington: «González Videla declaró la guerra al comunismo como resultado de lo que él afirma que es un complot comunista para derrocar al gobierno y obtener el control de la producción (y privar a Estados Unidos de su uso en caso de emergencia) de materias primas estratégicas, a saber, cobre y nitratos». Estados Unidos aseguró al presidente chileno que, si las huelgas de los mineros continuaban, pondría a su disposición envíos urgentes de carbón. El 9 de octubre, el embajador Bowers telegrafió a Washington: «Nuestra guerra con los

comunistas está en dos frentes, Europa y América del Sur». Cuatro días después, agregó: «El problema es claro como el cristal: o comunismo o democracia».

Ese mismo día, en el Senado, Neruda defendió las huelgas del carbón y citó un editorial del *New York Times* escrito dos días antes: «¿Están los mineros chilenos bien pagados, bien alimentados, bien alojados, con suficiente atención médica y con una razonable esperanza de seguridad para su vejez? La respuesta obviamente es negativa». Si la respuesta se revirtiese, «el comunismo tendría poco atractivo».

El gobierno chileno, sin embargo, no abordó ninguno de estos problemas. En una acción política audaz, el 21 de octubre, González Videla rompió las relaciones diplomáticas con la Unión Soviética y Yugoslavia, justificando la medida por la situación laboral chilena. A la mañana siguiente, dos turnos de trabajadores de una de las mayores minas de carbón submarino en Lota se negaron a regresar a la superficie, y ocuparon la mina desde su interior. Los trabajadores exigieron que las fuerzas armadas abandonaran la zona y que los líderes sindicales encarcelados fueran liberados. Fueron expulsados con gases lacrimógenos, y trescientos de ellos fueron encarcelados en la isla desolada de Santa María, frente a la Patagonia. Mientras tanto, cientos de líderes comunistas y otros considerados «subversivos» bajo la nueva Ley para la Defensa de la Democracia eran trasladados a un campo de concentración en Pisagua, en la costa norte del país.[*] El presidente le encargó a un capitán del ejército de treinta y tres años llamado Augusto Pinochet que dirigiera el campamento.

González Videla continuó con una letanía de acusaciones de intenciones antipatrióticas contra la izquierda, especialmente contra el movimiento obrero. Rompió relaciones diplomáticas con todas las naciones comunistas, alegando que la Unión Soviética y Checoslovaquia se habían infiltrado en el país. El terror rojo causaba estragos en todas las Américas: en Argentina, Juan Perón ilegalizó el Partido Comunista Argentino y tenía planes para negarles a todos los comunistas el derecho al voto; en Estados Unidos, las

[*] La dictadura de Ibáñez había levantado Pisagua a fines de la década de 1920 para internar a los homosexuales.

investigaciones del Comité de Actividades Antiamericanas de la Cámara estaban en su apogeo.

En Chile, la creciente persecución del gobierno y el encarcelamiento de dirigentes sindicales comunistas provocaron precisamente lo que se pretendía evitar con esas medidas, ya que los trabajadores mineros y ferroviarios se declararon en huelga en todo el norte. Se llamó al ejército para mantener el orden; los soldados estuvieron lejos de ser amables. Los arrestados fueron enviados a Pisagua, a lo que Neruda calificaría de «campo de concentración [...] al estilo nazi». En el pleno del Senado del 21 de octubre, Neruda alzó la voz: «La censura está llegando al Parlamento. No se puede ni hablar siquiera!». El poeta no reprimió su enfado y gritó: «¡Hay asesinatos en la zona del carbón!». Luego, indignado, le dijo a su amigo Tomás Lago que González Videla era un «traidor, un ser despreciable de la peor especie».

El gobierno cerró el periódico comunista *El Siglo* el 27 de noviembre. Con la prensa chilena bajo censura, Neruda sintió el «deber ineludible, en estos trágicos momentos, de aclarar en lo posible la situación de Chile» para el mundo, y lo hizo a través de un largo artículo para que su amigo Miguel Otero Silva lo publicara en su periódico de Caracas, *El Nacional*. Lo describió como una «carta íntima para millones de hombres», y su urgencia se expresaba en el título: «La crisis democrática de Chile es una advertencia dramática para nuestro continente». Comenzaba con su necesidad de «informar a todos mis amigos del continente sobre los desdichados acontecimientos ocurridos en Chile. Comprendo que gran parte de la opinión se sentirá desorientada y sorprendida, pues los monopolios norteamericanos de noticias habrán llevado a cabo, seguramente (en este caso como en otros), el mismo plan que siempre han puesto en práctica en todas partes: falsear la verdad y tergiversar la realidad de los hechos». A lo largo del texto, argumentaba que la ruptura de la democracia y de los derechos básicos que estaba sucediendo en Chile, debida a la Guerra Fría y otros factores, fácilmente podría tener lugar en cualquier otro país de la región, y más aún si la situación en su país no se corregía pronto.

Neruda detalló con más pormenores la situación en Chile: los miembros comunistas del gabinete fueron expulsados después de una valiente cruzada para asegurarse de que el gobierno cumpliera

sus promesas al pueblo chileno; que «esta política de tipo nuevo, activo y popular» que practicaba la izquierda «desagradó profundamente a la vieja oligarquía feudal de Chile que influenció y fue cercando poco a poco al presidente de la República»; y que «compañías tan poderosas, mejor digamos todopoderosas» que poseen «todos los depósitos minerales de Chile», aprovechaban para envolver con sus numerosos tentáculos al presidente recién elegido.

Luego, Neruda explicó las acciones de González Videla citando un cable que un periodista británico del *News Chronicle* había enviado a Londres el junio pasado: «El presidente González Videla cree que la guerra entre Rusia y Estados Unidos comenzará antes de tres meses, y las presentes condiciones políticas internas y externas de Chile se basan en esta teoría».

También trató de explicar por qué estaba luchando la izquierda, en particular los comunistas. Su ambiciosa agenda incluía la distribución de las tierras sin cultivar entre los campesinos sin tierra, la igualdad salarial entre hombres y mujeres, la nacionalización de las principales industrias, la creación de un banco estatal como la Reserva Federal y una iniciativa nacional para construir viviendas públicas a gran escala.

Neruda describió el abuso que sufrían los trabajadores y líderes sindicales en su país, y advirtió que la represión pronto se extendería por toda América Latina. Estos regímenes títeres de Estados Unidos «estrecharán el cerco de esclavitud tenebrosa para nuestros países». Ese régimen títere, reiteró, «tendrá como biblia el *Reader's Digest*», combinado con tácticas policiales, para promulgar «torturas, prisiones y destierros».

El artículo se reimprimió y circuló por todo Chile. Fue publicado y distribuido en toda América Latina, así como en la Unión Soviética y otros países. En el pleno del Senado del 10 de diciembre, Neruda criticó nuevamente al gobierno por sus tácticas de terror y censura de la prensa. Arremetió contra el Departamento de Estado de Estados Unidos por propagar la represión anticomunista en el continente.

Pero sus colegas no estaban impresionados. Según la constitución chilena, todos los senadores tienen privilegios para ciertas protecciones, incluida la inmunidad en los enjuiciamientos legales. El día de Navidad de 1947, el gobierno chileno solicitó a la

Corte Suprema el desafuero del senador Neruda por su violación de la Ley de Seguridad Interna del Estado y por haber «ultrajado con publicidad el nombre de la nación chilena y [...] calumniado e injuriado con la mayor villanía al Presidente». Pero Neruda no se arredró. El 30 de diciembre, se dirigió al Senado una vez más, para elogiar al parlamento panameño por negarse a otorgar a Estados Unidos parte de sus tierras para las bases militares. Panamá, dijo, era un ejemplo y una esperanza para toda América Latina, un agudo contraste con el régimen de González Videla. El 5 de enero, el tribunal de apelaciones dictaminó que las «falsas» palabras de Neruda contra el gobierno eran motivo para despojarlo de su inmunidad. Neruda y sus abogados apelaron inmediatamente.

Al día siguiente, Neruda volvió a hablar en el Senado, esta vez en una sesión extraordinaria. Antes de comenzar, un senador conservador pidió a Arturo Alessandri, expresidente de la República y actual presidente del Senado, que suspendiera la sesión, con el argumento de que no había asuntos pendientes. Rudecindo Ortega Mason, el que había presentado los poemas de Neruda a *Claridad*, acababa de ser elegido senador.* El senador Mason se unió a Alessandri para argumentar enérgicamente que, si impedían que Neruda hablara, eso sería censura. No lograron persuadir a la cámara, y el Senado votó a favor de cerrar la sesión, censurando así a Neruda. Alessandri renunció en señal de protesta y disgusto por lo que acababa de ocurrir. Sin embargo, su renuncia no fue aceptada y, después de mucho negociar, se le concedió la palabra a Neruda.

Comenzó su histórico discurso con el anuncio de que volvía «a ocupar la atención del Senado, en los dramáticos momentos que vive nuestro país», para abordar el artículo «Crisis democrática», que había escrito «en defensa del prestigio» de Chile. Luego acusó a González Videla, especialmente por su «desenfrenada persecución política», con el fin de evitar «críticas a las medidas de represión».

* Cinco años mayor que Neruda, era hijo de la hija de Charles Mason, Telésfora, y del padre de Orlando Mason, Rudecindo Ortega. Representó a Temuco como diputado en el Congreso y luego renunció al Senado en protesta contra la Ley para la Defensa de la Democracia; una década más tarde fue nombrado embajador de Chile en las Naciones Unidas, donde prestó servicios como presidente del Consejo de Seguridad.

Este sería «el único recuerdo de su paso por la historia de Chile», profetizó Neruda.

Neruda cambió a una forma más sofisticada de retórica:

Al hablar ante el Honorable Senado en este día, me siento acompañado por un recuerdo de magnitud extraordinaria.

En efecto, en un 6 de enero como éste, el 6 de enero de 1941, un titán de las luchas de la libertad, un Presidente gigantesco, Franklin Delano Roosevelt, dio al mundo el mensaje en que estableció las cuatro libertades, fundamentos del futuro por el cual se luchaba y se desangraba el mundo.

Las enumeró: «Derecho a la libertad de palabra; Derecho a la libertad de cultos; Derecho a vivir libres de miseria; Derecho a vivir libres de temor». «Este fue el mundo prometido por Roosevelt», dijo, pero Truman, junto con los dictadores latinoamericanos y los González Videla del mundo, «Es otro el mundo que desean [...]. En Chile no hay libertad de palabra, no se vive libre de temor. Centenares de hombres que luchan por que nuestra patria viva libre de miseria son perseguidos, maltratados, ofendidos y condenados».

La arenga se publicaría más tarde con el título de «Yo acuso», tomado de la carta abierta de Émile Zola de 1898 en defensa del judío francés Alfred Dreyfus, acusado de vender secretos a Alemania.

La amenaza de represalias siguió a los Neruda a todas partes. Justo después del discurso de Neruda, Delia fue al peluquero Monsieur Paul; si iban a ser enviados a Pisagua, ella quería estar lista. Neruda había perdido más de cinco kilos y tenía problemas para conciliar el sueño.

El 13 de enero, el Senado debatió darle al presidente más poderes excepcionales en ciertas partes del país, que quedarían bajo el control de las fuerzas armadas. Al presidente se le daría carta blanca para suprimir cualquier forma de «propaganda antipatriótica» y para restringir el derecho a reunión y asamblea. Neruda continuó su crítica abierta, y después de que el debate sobre los poderes de excepción hubiese terminado, comenzó a leer los nombres de los presos políticos en Pisagua, rindiendo homenaje a cada

uno de ellos. Leyó más de 450 nombres hasta que fue cortado debido al cierre de la sesión del Senado. Continuó con los restantes cincuenta y seis nombres al día siguiente.

El Senado otorgó a González Videla los poderes extraordinarios que había solicitado en una votación al final de esa sesión: veintiocho votos a favor, solo ocho en contra. Seis días después, el tribunal de apelaciones del país envió el caso contra Neruda a la Corte Suprema.

Mientras tanto, el Ministerio de Relaciones Exteriores envió un cable a su cuerpo diplomático en Bruselas, ordenando que dieran «toda clase de facilidades objeto permitir viaje esposa legítima señor Neruda a Chile». Los cargos de bigamia contra Neruda estaban saliendo en la prensa, acusándolo de seguir casado con Maruca. El gobierno quería llevarla a Chile para probar que tenía dos esposas.

El 21 de enero de 1948, Alessandri, aún presidente del Senado, le otorgó a Neruda permiso constitucional para abandonar el país treinta días. Pero, aunque tenía permiso para ausentarse del Senado, no obtuvo el permiso del presidente, que controlaba las fronteras. Neruda le pidió al embajador mexicano Pedro de Alba que lo ayudara a salir de Chile. De Alba hizo que el agregado militar mexicano acompañara a Neruda y Delia a la frontera argentina en un automóvil con placas diplomáticas. Pero la policía fronteriza chilena les hizo dar la vuelta, alegando que los documentos para cruzar la frontera no correspondían a la matriculación y fabricación de su automóvil. El agregado mexicano intentó negociar, pero la policía se negó. Neruda llamó al embajador mexicano, que le dijo que regresara a la embajada mexicana de Santiago. Neruda estaba visiblemente angustiado. Anunció que no abandonaría la embajada porque temía por su vida.

El embajador de Alba quería darle asilo a Neruda en México, pero el ministro de Relaciones Exteriores de México le ordenó no hacerlo, por temor a un incidente internacional. Neruda no quería causarle problemas a de Alba, por lo que tomó un taxi hasta la casa de una amiga, Carmen Cuevas, fundadora de un influyente grupo de música y danza folclórica. El taxista no habló ni lo miró durante el viaje. Según la amiga y biógrafa de Neruda, Margarita Aguirre, cuando Neruda salió y preguntó cuánto era la tarifa, el conductor respondió: «No me debe nada, don Pablo, y buena suerte».

El 30 de enero, en la plaza principal de Santiago, jóvenes miembros de una organización anticomunista quemaron un ataúd marcado simbólicamente como perteneciente a Neruda. Tres días más tarde, Neruda y Delia volvieron a conducir hasta la frontera con Argentina, pero se les negó el paso porque sus documentos llevaban el nombre de Ricardo Neftalí Reyes (el año anterior había cambiado su nombre legalmente a Pablo Neruda). Al día siguiente, el Tribunal Supremo, en una votación de dieciséis a uno, despojó a Neruda de su inmunidad con el argumento de que había publicado declaraciones falsas y tendenciosas. El gobierno ordenó oficialmente su arresto.

Capítulo dieciséis

LA HUIDA

A todos, a vosotros
los silenciosos seres de la noche
que tomaron mi mano en las tinieblas, a vosotros,
lámparas
de la luz inmortal, líneas de estrella,
pan de las vidas, hermanos secretos,
a todos, a vosotros,
digo: no hay gracias,
nada podrá llenar las copas
de la pureza,
nada puede
contener todo el sol en las banderas
de la primavera invencible,
como vuestras calladas dignidades.

—«El fugitivo: XII»

En las primeras planas de los diarios se podía leer el titular: «Se busca a Neruda en todo el país». Los artículos continuaban bajo la letra en negrita: «Numeroso personal trata en estos momentos de ubicar al parlamentario comunista que está prófugo. Orden de detención con allanamiento y descerrajamiento dictó el ministro sumariante, señor González Castillo...». «También se nos informó, a última hora, que 300 agentes fueron citados al teatro de Investigaciones, para recibir instrucciones pertinentes de altos jefes». La fotografía

de Neruda empapelaba todo el país y se ofrecieron recompensas por su captura. La radio no dejaba de emitir noticias sobre el caso Neruda.

El poeta y Delia se escondieron inmediatamente. Durante la mayor parte de 1948 y hasta principios de 1949, la pareja vivió clandestinamente en su propio país, buscando una forma de cruzar la frontera; se ocultaron en al menos once casas diferentes. Los agentes interrogaron a todos sus amigos. La policía registró no menos de sesenta y tres casas, a veces tan cerca de encontrarlos que llegaron a una casa en la que la pareja había estado el día anterior. No había ninguna orden de arresto de Delia; como ciudadana argentina, el gobierno chileno no podía tocarla. Pero, al estar con Neruda, era imprescindible que evitara ser vista o interrogada.

Una de las casas donde la pareja se quedó fue el pequeño apartamento de los jóvenes comunistas Aida Figueroa y Sergio Insunza. Ya habían alojado a un par de líderes obreros de las minas de carbón de Lota, en el sur, que huían de la persecución, pero se quedaron de piedra cuando abrieron la puerta y se encontraron a Neruda y Delia. Neruda se había dejado barba y llevaba gafas de montura gruesa sin lentes, pero la joven pareja lo reconoció de inmediato. Aida quedó tan sorprendida de verlo en su puerta que se echó hacia atrás y se golpeó la cabeza contra la pared. Neruda la miró a través de los anteojos falsos, con un pequeño sombrero calañés andaluz encaramado en su gran cabeza, con la tradicional copa cónica y ala plegada, y sonrió amablemente. Delia estaba de pie junto a él, la legendaria Hormiga, a quien la pareja también reconoció de inmediato, a pesar del pasamontañas de punto que le cubría gran parte del rostro. Detrás de ellos estaba el joven historiador y miembro del partido Álvaro Jara, dirigiendo la operación.

«Adelante, pasen, pasen», los recibió Aida. Los tres se presentaron. La hija de dos años de Aida y Sergio, Aidita, todavía despierta a pesar de lo tarde que era, miró al poeta con gran curiosidad y le preguntó: «¿Por qué diablos usas anteojos sin lentes?». Neruda puso una alegre y cómica cara de sorpresa y se rio de buena gana.

Aida, que por entonces tenía veinticinco años, no había conocido a ninguno de los dos, por lo que los veía como «algo monumental». Se sorprendió de que fueran personas tan llanas. Ella les ofreció su habitación y la de Sergio con una cama doble, pero no

aceptaron. «Se fueron a dormir a la cama del bebé, que era un colchón de dos plazas y, según Pablo, durmieron como cucharitas».

Fue en casa de Aida y Sergio donde Neruda comenzó a trabajar tenazmente en la ampliación de *Canto general*. Él ya había escrito «Macchu Picchu» y comenzó a trabajar en lo que sería la sección de apertura, «La lámpara en la tierra», usando una máquina de escribir. La joven pareja estaba en su último año de la facultad de derecho y se iban temprano por la mañana a las clases, lo que le dejaba a Neruda todo el día para escribir. El apartamento estaba justo al lado del Parque Forestal, que discurre a lo largo del cauce del río Mapocho, lo que brindaba al poeta una visión tranquilizadora de antiguos árboles majestuosos, estatuas, hierba verde y parejas sentadas en bancos. A menudo, cuando estaba escribiendo, Aidita subía y bajaba por su cuerpo como si estuviera escalando una estatua amistosa, mientras que Neruda no mostraba objeciones ni parecía distraerse.

Por las tardes, reunía a todos y leía lo que había escrito. Delia, como siempre, lo ayudaba a corregir errores y hacía sugerencias. Aida le traía la información histórica y geográfica que necesitaba de la Biblioteca Nacional. Los cuatro se llevaban muy bien y se hicieron amigos para toda la vida.

Neruda y Delia se escondieron en Valparaíso durante varias semanas, con la idea de escapar del país en barco, pero el plan nunca se materializó. Luego se quedaron escondidos en Santiago, en la casa de la fotógrafa Lola Falcón, esposa del escritor Luis Enrique Délano, un muy buen amigo de Neruda, que trabajaba como cónsul chileno en Nueva York. Lola había regresado a Chile a instancias de su esposo, pues se había dado cuenta de cuán precaria era su situación a la luz de lo que estaba sucediendo con la política de Chile. La vida en casa de Lola, especialmente sin su esposo allí, resultó difícil. Carecía de la atmósfera despreocupada de la casa de los Insunza-Figueroa. Ella estaba nerviosa; había tensión constante mientras *La Nación* y la radio daban actualizaciones diarias sobre los esfuerzos por detener al comunista fugitivo y afirmaban que su captura sería inminente. Los dirigentes del partido visitaban la casa para largas reuniones a puerta cerrada con su poeta compañero y Delia, tras lo cual se quedaban a comer. A menudo, los amigos de la pareja hacían lo mismo.

Quizás debido al papel de Luis Enrique en el consulado de Nueva York, sus amigos pensaron que los Délano tenían mejor posición de la que realmente tenían. Lola necesitaba ayuda, pero no recibió ningún apoyo económico de Neruda, Delia ni el partido. Aunque maldecía por lo bajo, Lola era tímida y no se quejaba, incluso cuando una y otra vez tenía que ir a buscar provisiones para invitados y reuniones inesperadas. Delia era de poca utilidad en la cocina, y Neruda no se ofrecía voluntario, por lo que Lola terminaba cocinando para todos. Pronto pidió auxilio a Luis Enrique para que enviara más dinero.

Pablo mantuvo un estricto horario de trabajo mientras estuvo en casa de los Délano. Escribía por la mañana, generalmente a mano con una pluma estilográfica y, a veces, en una máquina de escribir. Su rutina se vio interrumpida cuando Rubén Azócar vino y le informó de que la policía estaba realizando una búsqueda a fondo por el vecindario; como mínimo, seguramente se acercarían a la casa. La dirección del partido lo trasladó a otra casa a las pocas horas de lo que *La Nación* asegurase a sus lectores que era inminente la captura de Neruda.

Por aquel entonces, Delia y Neruda recibieron cobijo de Víctor Pey, un ingeniero español que había ido a Chile en el Winnipeg. Después de leer los periódicos una tarde, él y Neruda comenzaron un debate largo sobre la situación. Pey señaló, como muchos otros, que, si la policía realmente arrestaba a Neruda, eso crearía titulares internacionales pondrían en evidencia al gobierno. Neruda no estaba tan seguro. Pero el ingeniero de ojos azules explicó que, políticamente, para Neruda y para la izquierda, lo mejor que podía pasar en ese momento era su captura. El poeta se quedó en silencio y miró al español con incredulidad. «Si me detienen, esos tipos me van a humillar, tenlo por seguro —insistió Neruda—. Los conozco. Me van a someter a todo tipo de indignidades».

Algunos sentían que el gobierno no se tomaba en serio lo de perseguir a Neruda, por temor a un escándalo internacional y a perjudicar su imagen. Sin embargo, hay evidencias de que la policía lo estuvo buscando activamente durante este tiempo, por los informes internos que se hicieron públicos más tarde. La policía anotó que estaban tras la pista de al menos dieciséis automóviles diferentes, pero, como el jefe de investigaciones atestiguó en una consulta de

la corte de apelaciones, Neruda tenía numerosos amigos en círculos intelectuales, políticos y diplomáticos más allá de los miembros del partido, todos los cuales podrían esconderlo fácilmente. El jefe adjuntó una lista de sesenta y tres casas que tenían bajo vigilancia.

En los últimos meses de 1948, nostálgico de la camaradería de su antiguo mundo literario y deseoso de recibir comentarios sobre sus nuevos poemas, Neruda invitó a un grupo de amigos cercanos a una lectura íntima de su nuevo material para *Canto general*. Estaba en Valparaíso, y se emplearon grandes esfuerzos para que no trascendiera la reunión. Entre el grupo estaba su hermana, Laura; un congresista comunista; el director de la biblioteca de la Universidad de Chile; sus viejos amigos Rubén Azócar y Tomás Lago; y la esposa de Lago, Delia Soliman. Era la primera vez que Lago veía a Neruda desde que se emitió la orden de arresto.

Comenzó alrededor de las cinco en punto, bebieron *whisky*, y un Neruda relajado, sentado en un diván, leyó más de setenta páginas del *Canto general* en gestación. Los amigos se turnaron para leer más de los nuevos poemas de Neruda. Él miraba con especial interés a quien leía, mientras bebía su *whisky*. Estaba tan concentrado en la lectura que cada vez que surgía un sonido esporádico que interrumpía el recital —alguien que se aclaraba la garganta ruidosamente, o incluso el crujido de una silla—, Neruda levantaba el dedo hacia el que estaba leyendo: «Repite. Repite. Fulano tosió y no se oyó nada». Todos se reían.

La lectura comenzó a seguir un ritmo. Hacia el final, Neruda apostillaba sobre figuras históricas o eventos mencionados en un poema, especialmente en la sección «Los conquistadores». Continuó bebiendo su *whisky*, a pesar de las protestas de Delia, que estaba contando las copas. La habitación estaba fría; no había calefacción. Alrededor de las diez cenaron juntos, y hacia la medianoche todos se marcharon, contentos del breve respiro en medio de aquellos tiempos oscuros.

Unos días más tarde, Tomás Lago llevó a Juvencio Valle al escondite de Valparaíso. Valle, el amigo poeta de Neruda que creció en Temuco, no lo había visto en varios meses. Vino con su perro Kutaka, que se emocionó al reconocer, de inmediato, a Neruda. Valle se sentó en silencio mientras Neruda y el perro jugaban, el corazón del fugitivo se llenó con este simple y vital placer.

Mientras tanto, los titulares seguían diciendo que Neruda sería atrapado cualquier día. La persecución de los comunistas continuó a lo largo de 1948. La revista *Vea* informó:

Hasta la tarde del lunes 27 de octubre, 800 eran los dirigentes políticos y sindicales pertenecientes al Partido Comunista, detenidos en todo el país. Esta cifra, con todo, no es oficial, porque la policía sigue guardando reserva sobre las proyecciones de esta acción. Pero la ciudad de Antogafasta, a pesar de este secreto, marca un récord, con más de 400 detenidos.

Neruda, temeroso de unirse a los demás en la cárcel, continuó moviéndose de una casa a otra, dejándose crecer aún más la barba, viajando bajo el alias de Antonio Ruiz Legarreta, ornitólogo. Durante más de un año, se frustraba un plan tras otro para huir en bote o en automóvil, hasta que Víctor Pey se dio cuenta de que un amigo suyo podía ayudarlos.

Jorge Bellet era miembro del partido y capataz en un rancho al pie de los Andes, justo al norte de la Patagonia. Desde allí, Neruda podía cruzar hasta Argentina a caballo a través de un paso sin patrulla, conocido por pocas personas aparte de los mapuches y los contrabandistas. Después de que él y Bellet trazaran el plan, Pey envió un mensaje contándoselo a Galo González, el líder principal del partido en ese momento. Unos días más tarde tuvo luz verde.

La salida se retrasó durante casi una docena de semanas debido a las lluvias torrenciales en la región austral de esos meses de invierno. Cuando el camino quedó al fin transitable, el primer paso era conducir unos ochocientos kilómetros hacia el sur hasta Valdivia. Pey creía que debía hacerse en un solo automóvil, uno en condiciones mecánicas óptimas. El conductor tenía que ser un mecánico y conocer la ruta a la perfección. También obtendrían nombres y direcciones de miembros del partido fiables a largo plazo que vivieran en las ciudades a lo largo de la ruta, para alojarse si sucediera algo.

Al final, Bellet condujo el automóvil él mismo, un Chevrolet rojo cereza prestado por un miembro del partido. Salir de Santiago fue el primer paso, y el más peligroso. Con este fin, reclutaron al doctor Raúl Bulnes, que se había mudado a Isla Negra un mes antes de que Delia y Neruda visitaran por primera vez el pueblo costero y

se convirtieran en buenos amigos suyos. Sirvió como médico para la policia, ostentó el rango de capitán y podía poner la bandera verde de la policía en su automóvil. Bellet y él sacarían a Neruda de Santiago bajo la protección del verde y el blanco.

Cuando fueron a la casa a recoger a Neruda, se encontraron con el poeta, Delia, Galo González y los senadores comunistas Carlos Contreras Labarca y Elías Lafertte Gaviño, que habían representado a las provincias del norte con Neruda. A Delia le dijeron que no iría con Neruda, y se puso furiosa. La dirección del partido dijo que la decisión la motivaba la preocupación por su seguridad, aunque ella sabía montar y sería Neruda quien tendría que aprender a montar de nuevo, sin haber subido a un caballo desde su infancia. Pero la operación era demasiado complicada y peligrosa, le dijeron. Sería aún más complicada si se trataba de una pareja. Gritó de frustración, pero sus argumentos dieron contra oídos sordos.

Lala, la esposa del doctor Bulnes, instó a los demás no solo a dejar ir a Delia, sino también a ella. Ella era una buena amazona que podría ayudarles. Pero rechazaron su ayuda. «Era machista Galo —dijo—. Mi marido [que sería parte de la operación] no era político. Yo era comunista de alma».

Había sido un año y medio difícil de vida fugitiva. Delia dijo años después: «Una vez, Pablo y yo íbamos en un auto y un policía nos detuvo. Se sentó delante y nos fuimos a la parte posterior. No dijimos ni una palabra... en cierto sentido, ese período fue muy romántico, si sabe a qué me refiero». Otros, sin embargo, han dicho que, a pesar de algunos momentos muy buenos y de la calidez del vínculo, las constantes dificultades y la ansiedad tensaban la relación, y los resentimientos acumulados estallaron con la exclusión de Delia del escape andino. Algunos creían que era el propio Neruda quien se oponía a su compañía; tal vez no quería estar atado a ella ni ser responsable de su seguridad, pero él nunca lo dijo. Más tarde, Delia sintió que la separación marcaría el comienzo de un distanciamiento definitivo entre ellos, pero en ese momento nadie podía imaginar que dejaran de ser pareja. Hubo abrazos de despedida por ambos lados, un beso y un largo abrazo entre Pablo y Delia.

Salieron por la noche, Bellet en el asiento del pasajero, el senador fugitivo en la parte posterior. Gracias a la bandera de la policía, el coche del doctor Bulnes pasó sin problemas por un puesto de

control al límite de la ciudad. Alrededor de las nueve de la noche, en un sitio acordado cerca de la ciudad de Angostura, a cincuenta kilómetros al sur de Santiago, Neruda y su automóvil se encontraron con Víctor Pey y el Chevrolet rojo. Un congresista comunista exiliado, Andrés Escobar, también estaba allí. Líder de los trabajadores del ferrocarril, tenía experiencia arreglando motores y podría ayudar si había algún problema con el automóvil. Aparecieron cinco pequeños vasos, que Neruda llenó de *whisky*. Brindaron por la misión y por el final de González Videla.

Escobar, Bellet y Neruda entraron en el Chevy; Pey se fue con Bulnes. «Creo que desde este momento —dijo el poeta a los otros dos— me debes llamar Antonio; yo soy Antonio Ruiz Legarreta, ornitólogo, que viaja hacia el Sur para trabajar en un fundo maderero que tú administras. Esto será así hasta que me entregues a unos camaradas en Argentina». Bellet asintió y condujo en silencio, con toda su atención en la carretera, a unos quinientos kilómetros de distancia de la ciudad fluvial costera de Valdivia. Desde allí, girarían hacia el este, hacia los Andes.

Pasaron junto a carros y carruajes tirados por caballos, y luego camiones. El aire de la tarde era cálido y transportaba aromas a jazmín y estiércol. Neruda, que parecía abatido e inquieto mientras tenía que ocultarse, comenzó a llenarse de esperanzados y renovados ánimos en el camino abierto hacia el esperado escape. Rompió el silencio de Bellet y fue una especie de parlanchín durante la mayor parte del viaje, más animado a cada ciudad que pasaban.

Temprano por la mañana comenzó a nombrar, o a tratar de hacerlo, los insectos que salpicaban el parabrisas, o los nombres científicos de los árboles que veían. Habló sobre la agricultura de las diferentes regiones por las que pasaron, sobre las uvas rosadas y los diferentes vinos, a medida que ascendían y descendían el Valle Central, hacia donde él nació y se crio.

Entraron en lo que se consideraba el sur de Chile. Cuando salían de la gran ciudad de Chillán, un policía que estaba de pie a un lado de la carretera les hizo señas con su porra para que se detuvieran. Bellet detuvo el auto. El oficial se acercó a la ventana y le pidió humildemente que, si no les era molestia, lo llevasen unos diez kilómetros carretera arriba, a casa de su madre. Bellet no se arriesgó a poner una excusa, a pesar de que la imagen de Neruda había sido

ampliamente difundida en prensa y en las oficinas de la policía. Dejaron al oficial en casa de su madre sin incidentes.

Finalmente, llegaron a Temuco. Neruda no había estado allí en años, pero no podía parar a ver a nadie. Era cerca del mediodía y nadie lo reconoció. Se dio cuenta de cuántas de las carreteras principales estaban ahora pavimentadas, pero también vio los mismos carros tirados por bueyes, conducidos por los mismos sufrientes mapuches. Sintió nostalgia de la inocencia de su infancia, a pesar del dolor que traía consigo. Pasaron junto a un tren que le trajo intensos recuerdos de su padre, e inspiraron al poeta a contar historias de su infancia a sus compañeros de viaje.

Finalmente, llegaron a Valdivia y a la majestuosa confluencia de tres ríos que fluyen a lo largo de la ciudad histórica, rodeados de bosques y campos verdes. Se detuvieron solo para repostar. Neruda sintió que el empleado de la estación lo miraba como si reconociera al poeta, aunque, si lo hizo, parecía estar en connivencia con la fuga, ya que no dijo nada.

Tomaron un bote para cruzar el enorme lago Maihue hasta una pequeña masa de tierra que les separaba de otro lago, en cuya orilla opuesta se encontraba el rancho. Como Neruda le describiría a Delia, el bote los llevó a través de la noche oscura, sobre el lago agitado por el fuerte oleaje. Bebieron tragos de *whisky* mientras pasaban por islas oscuras rodeadas de desierto. Cuando llegaron al siguiente pedazo de tierra: «Alumbraban una fogata para guiar a la embarcación, con estopa y madera y desde lejos se veía la altísima montaña saliendo del agua y a la luz única del fuego irregular unas figuras minúsculas que se convirtieron en hombres y mujeres a medida que atracábamos. Pronto los dejamos atrás en un tractor coloso, de ésos que llevan en la cola un anexo en el que íbamos, y adelante una especie de silla de dentista escarlata en la que Bel avanzaba en las tinieblas, con velocidad, entre árboles colosales, hojas enmarañadas, raíces del tamaño de un edificio, en general, toda mi poesía».

Después de cruzar el siguiente lago, que a Neruda le pareció como acercarse al fin del mundo, llegaron por fin a la orilla del rancho. Una casa de troncos rústica en una colina con un techo de tejas de roble y sillas hechas de ramas les proporcionaría refugio.

Leoné Mosálvez tenía quince años cuando Neruda, alias Antonio Ruiz, se quedó durante un mes y medio con ella, sus padres y su

hermano en el rancho. Ella lo describió como un poco gordo, con una nariz prominente. Iba vestido de forma sencilla, normalmente con un suéter y una gorra con una pequeña visera que nunca se quitaba. Llevaba zapatos gruesos hechos para la montaña. «A veces escribía en unos cuadernos de tapas gruesas. Se pasaba escribiendo, a veces en la cama, a veces en la mesa. La puerta de su pieza no estaba cerrada. Cuando salía al campo siempre andaba con un lápiz y una libreta donde anotaba». Decía que, cuando no estaba con Bellet, montaba a caballo o escribía, solía ir a observar aves; se ponía muy contento cuando veía un pájaro carpintero local.

Poco después de la llegada de Neruda, José Rodríguez, el dueño de la hacienda Hueinahue, hizo una visita sorpresa al rancho. Por razones políticas y económicas —había ganado una gran cantidad de dinero con las importaciones brasileñas e inversiones en tierras e industrias—, Rodríguez debía lealtad al presidente González Videla. Pero también tenía en gran estima a su viejo capataz Bellet. A pesar de las aprensiones de Neruda, Bellet pensaba que era mejor explicar inmediatamente lo del fugitivo que se ocultaba en la propiedad, para evitar sorpresas si el propietario lo averiguaba más tarde.

Afortunadamente, Rodríguez era amante de la poesía. Cuando Bellet le contó sobre la presencia de Neruda, Rodríguez pidió verlo. Bellet lo condujo a la cabaña donde se alojaba Neruda, y Rodríguez salió del *jeep* y caminó rápidamente hacia él. Abrazó al poeta y sonrió: «Tú eres un hombre al que siempre he deseado conocer. Eres el poeta al que más admiro. Invítame a pasar a tu maravillosa casa, porque la casa en que tú estés será siempre maravillosa».

Bebieron *whisky* y hablaron durante horas, y Neruda leyó algunos poemas de *Canto general* que acababa de escribir. En una carta a Delia, Neruda describió cómo llevó a Rodríguez al bosque y buscaron y nombraron una colección completa de insectos, tal como él hacía en los bosques del sur en su juventud.

Mientras tanto, Bellet había decidido que Juvenal Flores y su hermano Juan, porteadores que trabajaban en el rancho y traían madera virgen de las alturas, guiarían a Neruda a través del paso de Lilpela. A los hermanos Flores no se les contó el plan de escape hasta un día antes de que se fueran. No se les dijo quién era realmente Antonio Ruiz, solo que quería aprender a montar a caballo.

El 1 de marzo de 1949, cuatro días antes de que Neruda conociera a varios comunistas argentinos en San Martín de los Andes, al otro lado de la cordillera, se produjo una reunión por sorpresa cuando Víctor Bianchi llegó al rancho. Estaba trabajando como inspector para el Ministerio del Interior y era un viejo amigo de Neruda; su hermano Manuel Bianchi había ayudado a Neruda a conseguir su primer destino consular en el Ministerio de Asuntos Exteriores veintidós años antes. Era tan pintoresco como el resto de su clan, un artista que tocaba la guitarra y disfrutaba cantando serenatas a las mujeres. También conocía las tierras del sur de Chile a la perfección.

Bianchi no tenía idea de que Neruda se estaba escondiendo en Hueinahue y se asombró de verlo. Entre sorbos de *whisky*, Bianchi declaró que se uniría a la expedición. Bellet quería despejar un camino hasta llegar a la montaña, pero Bianchi, que conocía bien la zona, creía que sería una pérdida de tiempo y energía, e ideó una ruta más práctica. La partida comenzó temprano, la mañana del 3 de marzo.

Neruda llevaba todas las páginas de *Canto general* que había escrito hasta el momento en una alforja. Bianchi afirmó que también traía una máquina de escribir. Neruda además trajo consigo un enorme y viejo volumen ilustrado sobre las aves de Chile.

Los hermanos Flores iban armados con pistolas nuevas. Despejaron con machetes la vereda a seguir. El grupo pasó a través de un denso lugar inhabitado, subiendo pendientes empinadas y cruzando un arroyo, avanzando lentamente a través del bosque primigenio. Llegaron a un claro iluminado por el sol con una hermosa pradera verde resplandeciente de flores silvestres y un arroyo rumoroso. Según Neruda, encontraron una calavera de buey que parecía estar dentro de un círculo mágico en la hierba, como si fuera parte de un ritual. La expedición se detuvo y los hermanos Flores desmontaron. Fueron hasta el cráneo y pusieron monedas y comida en sus cuencas oculares, con la intención de ayudar a los viajeros perdidos que pudieran encontrar algo que los ayudara dentro de los huesos. Luego se quitaron sus sombreros y comenzaron una danza extraña, saltando sobre un pie alrededor del cráneo abandonado, moviéndose en el anillo de huellas dejadas por los muchos que habían pasado por allí antes que ellos. Fue allí, «al lado de mis impenetrables compañeros», afirmó Neruda veintidós años después en su discurso de aceptación del Nobel, donde llegó a comprender «de una manera

imprecisa [...] que existía una comunicación de desconocido a desconocido, que había una solicitud, una petición y una respuesta aún en las más lejanas y apartadas soledades de este mundo».

Comieron y bebieron un poco de café, y desde la pradera subieron y subieron un poco más, llegando finalmente a unas ricas aguas termales —los Baños de Cuihuío— donde descansaron y pasaron la noche preparándose para el esfuerzo del día siguiente, sobre el paso de Lilpela. En los baños, vieron lo que parecían establos rotos. Entraron en uno y vieron grandes troncos de árboles ardiendo por el calor, el humo se escapaba a través de las grietas en el techo. Vieron montones de piezas de queso local y varios hombres tumbados cerca del fuego, agrupados como sacos. En su discurso del Nobel, Neruda describió lo que sucedió a continuación:

> Distinguimos en el silencio las cuerdas de una guitarra y las palabras de una canción que, naciendo de las brasas y la oscuridad, nos traía la primera voz humana que habíamos topado en el camino. Era una canción de amor y de distancia, un lamento de amor y de nostalgia dirigido hacia la primavera lejana, hacia las ciudades de donde veníamos, hacia la infinita extensión de la vida.
>
> Ellos ignoraban quiénes éramos, ellos nada sabían del fugitivo, ellos no conocían mi poesía ni mi nombre. ¿O lo conocían, nos conocían? El hecho real fue que junto a aquel fuego cantamos y comimos, y luego caminamos dentro de la oscuridad hacia unos cuartos elementales. A través de ellos pasaba una corriente termal, agua volcánica donde nos sumergimos, calor que se desprendía de las cordilleras y nos acogió en su seno.
>
> Chapoteamos gozosos, cavándonos, limpiándonos el peso de la inmensa cabalgata. Nos sentimos frescos, renacidos, bautizados, cuando al amanecer emprendimos los últimos kilómetros de jornadas que me separarían de aquel eclipse de mi patria. Nos alejamos cantando sobre nuestras cabalgaduras, plenos de un aire nuevo, de un aliento que nos empujaba al gran camino del mundo que me estaba esperando. Cuando quisimos dar (lo recuerdo vivamente) a los montañeses algunas monedas de recompensa por las canciones, por los alimentos, por las aguas termales, por el techo y los lechos, vale decir, por el inesperado amparo que nos salió al encuentro, ellos rechazaron nuestro ofrecimiento sin un

ademán. Nos habían servido y nada más. Y en ese nada más, en ese silencioso nada más había muchas cosas subentendidas, tal vez el reconocimiento, tal vez los mismos sueños.

Montaron de nuevo a la mañana siguiente. El camino a través del valle era hermoso, rodeado de grandes colinas verdes, pero estaba lleno de obstáculos. Con frecuencia tenían que cruzar troncos caídos, y el bosque se hacía tan espeso que impedía su avance, a pesar de los esfuerzos de los hermanos Flores por despejar el camino que tenían ante ellos. En un momento dado, uno de los hermanos dijo que una pendiente curva que había más adelante era muy empinada y estrecha, y que sería mejor si don Antonio desmontaba y avanzaba un poco. Las instrucciones no le llegaron a tiempo, o tal vez las ignoró. Neruda avanzó mal sentado en la silla de montar, sin inclinarse hacia adelante para ayudar al caballo a subir. Todo sucedió en un momento, y Bellet vio el caballo de Neruda caer al suelo rocoso. Neruda estaba bien; él había podido evitar su caída de alguna manera agarrándose a un árbol mientras el caballo caía. Pero, según Bianchi, el rostro del caballo estaba ensangrentado, con una parte de su lengua rota.

No había más remedio que continuar, pero, como Bianchi escribió en su diario sobre el viaje: «La herida desató el sentimentalismo del poeta y un momento después la selva fue testigo de la más inesperada escena de ternura, en medio de una fuga. Pablo acariciaba al caballo, prodigándole palabras de consuelo y prometiéndole no volver a montarlo en el resto del viaje». Esto llevó a una discusión absurda, con Bianchi y Bellet insistiendo en que Neruda siguiera a caballo, y Neruda diciendo que sería innoble montarlo. El poeta finalmente cedió, y siguieron a caballo.

Pese a lo difícil que le resultaba a veces respirar a esa altura, Neruda no se detuvo. Se estaban acercando al paso de Lilpela cuando, de repente, el caballo de Neruda perdió pie, retrocedió y se tambaleó hacia el borde del camino que estaban siguiendo. «¡Tírate!» gritó Bianchi, justo antes de que el caballo cayera sobre su espalda. Neruda logró caer en la hierba. Estaba cansado y nervioso, pero ileso. Se sentó en una roca y, cuando terminó de tomar aire, dijo: «¡Pensar que la última vez que pasé la Cordillera reclamé contra las incomodidades del ferrocarril transandino!».

Atravesaron el paso y sintieron alivio al entrar en Argentina y descender al valle del río Huahum. El primer puesto de control del lado argentino estaba en Hua Hum, junto al lago Nonthué. Bellet mostró la documentación de las autoridades para todos los del partido, incluidos los hermanos Flores, y una falsificada para Antonio Ruiz, el ornitólogo que los acompañaba. Bellet tenía un salvoconducto de la policía de Valdivia que lo identificaba como administrador de una importante granja de madera. Explicó que el viaje a Argentina era para fines comerciales y que los hermanos Flores los esperarían en el lado oeste del lago, cuidando de los caballos.

El lago Nonthué es el brazo norte del extenso lago Lácar. El grupo cruzó los primeros kilómetros hacia el sur en bote y luego cambió de barco para dirigirse hacia el este durante cerca de veinticinco kilómetros, antes de llegar a la costa de San Martín de los Andes. Los matices del sol poniente teñían la impresionante vegetación que rodeaba el lago. Fueron inmediatamente al Hotel del Turismo, a un par de kilómetros de la ciudad, y descansaron bien. Bellet planeaba encontrarse con el compañero comunista de Buenos Aires a las nueve en punto de la mañana siguiente.

Pero cuando Bellet fue a la ciudad para la cita, no encontró a nadie. Así fue durante los próximos días. Primero oyeron que no había llegado ningún tren. Después no oyeron nada. El gobernador de la provincia, el jefe local de los parques nacionales y otras tres autoridades locales, intrigados por sus invitados chilenos, los invitaron a cenar. Incluso los llevaron a un club nocturno, y Antonio Ruiz usó sus expertas destrezas diplomáticas para agasajarlos a todos.

Finalmente, llegó el operativo de Buenos Aires; hubo algunas complicaciones con los militares. Todo estaba listo, y a la mañana siguiente Neruda se fue, después de una fiesta de despedida de sus nuevos amigos de San Martín.

Los comunistas argentinos condujeron a Neruda a Buenos Aires. Tomó prestado el pasaporte de su amigo Miguel Ángel Asturias, que estaba sirviendo allí como cónsul guatemalteco. Su rostro tenía un extraño parecido con el de Neruda. Neruda atravesó Río de la Plata hasta Montevideo, Uruguay, y luego voló a Francia. Habían pasado casi dos años desde que se emitió la orden de arresto contra él.

El discurso para el Nobel de Neruda proporciona un buen colofón a toda aquella experiencia estimulante y aterradora:

Y digo de igual modo que no sé, después de tantos años, si aquellas lecciones que recibí al cruzar un vertiginoso río, al bailar alrededor del cráneo de una vaca, al bañar mi piel en el agua purificadora de las más altas regiones, digo que no sé si aquello salía de mí mismo para comunicarse después con muchos otros seres, o era el mensaje que los demás hombres me enviaban como exigencia o emplazamiento. No sé si aquello lo viví o lo escribí, no sé si fueron verdad o poesía, transición o eternidad los versos que experimenté en aquel momento, las experiencias que canté más tarde.

De todo ello, amigos, surge una enseñanza que el poeta debe aprender de los demás hombres. No hay soledad inexpugnable. Todos los caminos llevan al mismo punto: a la comunicación de lo que somos. Y es preciso atravesar la soledad y la aspereza, la incomunicación y el silencio para llegar al recinto mágico en que podemos danzar torpemente o cantar con melancolía; pues en esa danza o en esa canción están consumados los más antiguos ritos de la conciencia: de la conciencia de ser hombres y de creer en un destino común.

CAPÍTULO DIECISIETE

EL EXILIO Y MATILDE

Este libro termina aquí. Ha nacido
de la ira como una brasa, como los territorios
de bosques incendiados, y deseo
que continúe como un árbol rojo
propagando su clara quemadura.
Pero no sólo cólera en sus ramas
encontraste; no sólo sus raíces
buscaron el dolor, sino la fuerza,
y fuerza soy de piedra pensativa,
alegría de manos congregadas.

—«Aquí termino (1949)»

Cuando Neruda llegó a París, muchos de sus amigos estaban en la ciudad para el Primer Congreso Mundial de Partidarios de la Paz. Pablo Picasso le encontró un apartamento seguro: el hogar de Françoise Giroud, periodista y líder del movimiento feminista francés. Ella había escondido a judíos durante la ocupación alemana. Neruda adoraba ese apartamento —estaba lleno de pinturas de Picasso— y envió a buscar a Delia inmediatamente.

El Congreso Mundial se inauguró el 20 de abril de 1949, con 2.895 delegados de setenta y dos naciones que afirmaban hablar en nombre de seiscientos millones de personas. (El gobierno francés vetó a 384 delegados debido a su supuesto carácter subversivo). Se convocó una conferencia simultánea en Praga, conectando en

directo con París por teléfono y radio. Había dinero para cubrir los gastos. El objetivo del Congreso Mundial era «unir a todas las fuerzas activas en todos los países para la defensa de la paz».

En París, la reunión se realizó en la espléndida Salle Pleyel, de estilo *art decó*, una de las salas de conciertos más famosas y más grandes de la ciudad. Picasso contribuyó con su paloma recientemente pintada, que fue exhibida en las paredes de la Salle Pleyel y sirvió como motivo ornamental prominente en el telón del escenario principal. Se convertiría en un símbolo universal por la paz. Una pancarta en una pared de la Salle Pleyel declaraba: «Hitler quería que peleáramos contra la URSS. No fuimos ni hemos de ir tras Truman». (Muchos sospechaban que la escalada militar de Estados Unidos y sus aliados no era una medida defensiva, sino más bien un movimiento para iniciar una guerra contra los soviéticos).

Al concluir el Congreso Mundial, el 25 de abril, Picasso puso nerviosa a la multitud al anunciar que tenía una sorpresa. Programado a la perfección, un Neruda aparentemente relajado salió al escenario con un traje a rayas. Fue su primera aparición pública desde que huyó de Chile, y en un salón lleno de amigos y admiradores. Neruda sonreía mientras Picasso le besaba en la mejilla. La audiencia rugió. Entre ellos se encontraban personalidades icónicas, como los artistas Diego Rivera, Marc Chagall y Henri Matisse; el escritor italiano Italo Calvino; la feminista y científica francesa Eugénie Cotton; y los poetas franceses Paul Éluard y Louis Aragon. Entre los delegados de Estados Unidos estaban el autor de *Espartaco*, Howard Fast, que sería encarcelado un año después por negarse a testificar ante el Comité de Actividades Antiamericanas de la Cámara de Representantes (HUAC, por sus siglas en inglés); el erudito activista afroamericano W. E. B. Du Bois; y el cantante, actor y adalid de los derechos civiles Paul Robeson (Charlie Chaplin y Henry Miller, entre muchos otros izquierdistas de renombre, no asistieron, pero prestaron su nombre en apoyo de la conferencia).

Du Bois señaló la diversidad de la multitud. Estaba el «hecho palpable de que el mundo de color se encontraba presente», no como representantes simbólicos, «sino como miembros de un movimiento mundial con pleno derecho y plena participación». Du Bois, veterano de esas reuniones, declaró que en París «asistí a

la reunión más grande de hombres que se haya reunido en tiempos modernos para avanzar en el progreso de todos los hombres».

El último día, el Congreso Mundial organizó «la manifestación masiva más impresionante» que Du Bois hubiera presenciado: cien mil personas de paz clamando en un estadio: «¡Paz! ¡Paz!». «Ninguna mentira, distorsión, o desviación de nuestra prostituida prensa puede ocultar o borrar el desgarrador significado de este espectáculo —escribió Du Bois—. Nadie que lo haya visto lo olvidará jamás».

El día antes del mitin en el estadio, Neruda comenzó su breve discurso pidiéndole a sus «queridos amigos» que lo excusaran por llegar tarde a su reunión; el retraso se debía «a las dificultades que he tenido que vencer para llegar hasta aquí». Sin embargo, la persecución política en Chile le hizo «apreciar que la solidaridad humana es más grande que todas las barreras, más fértil que todos los valles». Terminó su breve comentario leyendo «Canto a Bolívar», el poema que había leído por primera vez frente al primer mural de Rivera en Ciudad de México, en 1941.

Howard Fast reflexionó sobre el Congreso Mundial en un artículo impreso en español para la revista chilena *Pro arte*: «Neruda era como la conciencia del mundo, que había hecho una nueva canción vital y democrática y una nueva y más terrible denuncia de la corrupción del imperialismo. A través de Neruda, Chile había tomado forma para el mundo».

En un descanso, Fast subió al escenario y esperó para tender su mano al poeta. Neruda parecía exhausto: «Cien personas le hacían preguntas simultáneamente. Con una mano se tenía de Picasso, como si esta realidad pudiera disiparse repentinamente, y con la otra saludaba y saludaba».

El HUAC tenía una opinión diferente sobre el acto. Un extracto de su crónica del Congreso Mundial:

Paul Robeson, negro y comunista, para quien América ha significado fama y fortuna como cantante, actor y atleta, recibió una ovación tremenda cuando declaró: «Es indudablemente impensable para mí y para los negros acudir a la guerra en interés de aquellos que nos han oprimido durante generaciones» contra un país (refiriéndose a Rusia), «que en una generación ha levantado a nuestro pueblo a la dignidad plena de la humanidad».

Las declaraciones traicioneras de Robeson han sido abrumadoramente repudiadas por miembros prominentes de su propia raza como Jackie Robinson, Walter White, Lester Granger, Josh White y muchos otros.

Estas no eran solo reuniones sociales; toda la política mundial estaba involucrada. El HUAC subrayó que el Congreso Mundial no «escatimaba ningún esfuerzo para diluir la verdad acerca de la agresión soviética o la dictadura comunista». Los participantes instaron a condenar a los medios de comunicación, personas y organizaciones que, «de acuerdo con los estándares comunistas, "expanden su propaganda para causar una nueva guerra"».

Después de las fiestas posteriores al Congreso Mundial, que siempre incluían lecturas de poesía, Neruda y Delia emprendieron el primero de los muchos viajes futuros por Europa, particularmente por Europa del Este. También irían a Rusia, China y México, no para escapar de las autoridades sino como parte de una gira de acciones y reuniones políticas y literarias. El ritmo de su actividad era vertiginoso; tenían una gran demanda y estaban dedicados a su causa. El gobierno chileno no pudo detener a Neruda mientras estuvo en países de izquierda, y dudaba poder hacerlo en ningún otro lado, ya había alcanzado demasiada visibilidad en el escenario mundial.

Con gran emoción, Neruda y Delia volaron a Moscú el 6 de junio. El viaje estaba programado para coincidir con las celebraciones del 150 aniversario del nacimiento de uno de sus poetas favoritos, Alexander Pushkin. El mismo Stalin los recibió, y le regaló a Delia un abrigo de astracán, hecho con la piel de un cordero persa recién nacido, con forro de seda roja. Estaban en lo que parecía la tierra prometida: su recorrido fue diseñado por funcionarios para asegurarse de que estos prominentes voceros de los soviéticos vieran solo lo bueno. Neruda, aún agradecido con Stalin por su apoyo a la República Española, no necesitaba mucha persuasión. Antes de abandonar Moscú, compró ediciones antiguas de la poesía de Pushkin. La voz de Pushkin, política pero narrativa, y vernáculamente lírica, puede verse como una influencia en la poesía conversacional que Neruda comenzó a escribir tras este viaje.

Las celebraciones continuaron en Leningrado, donde Neruda pronunció un entusiasta discurso denunciando a sus enemigos,

incluido González Videla, mientras alababa al padre del Partido
Comunista de Chile, Luis Emilio Recabarren. Stalingrado fue la
siguiente parada, la ciudad a la que Neruda había escrito dos cancio-
nes de amor. Dio un discurso y leyó sus versos. Después de leer sus
poemas en español, un actor lo hizo en ruso.

Luego fue a Danzig, Polonia; a Budapest; y a Praga. Tenía la
intención de ir a Londres después, pero mientras estaba en Praga, la
embajada británica le denegó un visado. Le cerraron el paso los mu-
ros de la Guerra Fría, ya que los gobiernos occidentales estaban pre-
ocupados por su nuevo estatus de personaje famoso y propagandista
del comunismo. Estados Unidos estaba lo suficientemente preocu-
pado como para vigilarlo: después de que Neruda no pudiese llegar a
Inglaterra, fue a una breve visita a Cuba. Poco después de su llegada,
el consejero de la Embajada de Estados Unidos en La Habana envió
una nota confidencial, dirigida al Secretario de Estado, informando
de cómo —así comenzaba la misiva— «El periódico comunista *Hoy*
publicó una fotografía de Pablo NERUDA, poeta y senador comu-
nista de Chile, tomada en La Habana en el transcurso de una rueda
de prensa. A Neruda, de quien se sabe que estuvo en la URSS y en
París, se le negó la visa cuando intentó visitar Inglaterra a su regreso
a esta región». Añadía que «se están realizando esfuerzos para obte-
ner más información sobre los pasaportes diplomáticos usados por
Neruda y su esposa». La embajada también destacaba cómo Neruda
hizo declaraciones a la prensa contra Videla y que «una fuente esta-
dounidense de confianza señala que Pablo Neruda y su esposa salie-
ron de La Habana por aire para México el 23 de agosto». Los mexi-
canos permitieron gustosamente la entrada de Neruda y Delia, el 28
de agosto de 1949, a pesar de la insistencia del gobierno chileno ante
el mexicano en el sentido de que sus pasaportes no eran válidos. (La
estrecha relación de Neruda con México continuó durante toda su
vida). La pareja estuvo acompañada por Paul Éluard. Estuvieron allí
para asistir al Congreso Continental de la Paz en Ciudad de México.

Neruda hizo un anuncio trascendental durante su discurso en el
Congreso de la Paz: renunció a gran parte de sus primeras obras. Les
dijo a los asistentes que acababa de venir del Festival Mundial de
Juventud y Estudiantes, en medio de las ruinas de Varsovia, donde
había escuchado «un sonido como de abejas en una colmena infi-
nita: el sonido de la alegría pura, colectiva e ilimitada de la nueva

juventud del mundo». Después del festival, algunos traductores húngaros le preguntaron cuál de sus poemas debería incluirse en una nueva antología. Fortalecido en sus convicciones políticas por lo que acababa de ver, revisó sus libros más antiguos para elegir una selección de sus poemas. Después de volver a leerlos, sintió que esas páginas más antiguas, especialmente los dos primeros volúmenes de *Residencia*, eran tan derrotistas y pesimistas que serían perjudiciales para su misión de inspirar el activismo socialista en los lectores de todo el mundo. Quería positividad y al menos alguna forma de realismo social, no poemas llenos de oscuro simbolismo con nombres como «Olvido». Todo lo que había escrito antes de la Guerra Civil española parecía ahora frívolo. Explicó su nuevo pensamiento al Congreso de la Paz:

> Ninguna de aquellas páginas llevaba en sí el metal necesario a las reconstrucciones, ninguno de mis cantos traía la salud y el pan que necesitaba el hombre allí.
>
> Y renuncié a ellas. No quise que viejos dolores llevaran el desaliento a nuevas vidas. No quise que el reflejo de un sistema que pudo inducirme hasta la angustia fuera a depositar en plena edificación de la esperanza el légamo aterrador con que nuestros enemigos comunes ensombrecieron mi propia juventud. Y no acepté que uno solo de esos poemas se publicara en las democracias populares. Y aún más, hoy mismo, reintegrado a estas regiones americanas de las que formo parte, os confieso que tampoco aquí quiero ver que se impriman de nuevo aquellos cantos.

Los comentarios de Neruda parecen haber evolucionado a partir de una reunión el año anterior, en el Congreso Mundial de Intelectuales en Defensa de la Paz, de 1948, en Wrocław, Polonia, donde el escritor soviético Alexander Fadeyev había pronunciado un largo discurso, en el que había criticado la cultura estadounidense, así como los escritos de un puñado de escritores occidentales, incluidos Henry Miller, Eugene O'Neill y el filósofo francés Jean-Paul Sartre. «Si las hienas usaran la pluma o la máquina de escribir escribirían como [ellos]», gritó, palabras que llevaron a los miembros del Bloque del Este a un estruendoso aplauso, pero que horrorizaron a los delegados estadounidenses y británicos. Henry Miller, por ejemplo, era

problemático a causa de sus «obsesiones eróticas», y Sartre, por sus «fornicaciones intelectuales», como dijo un comunista.

El ataque contra O'Neill, en particular, desconcertó al filósofo francés Julien Benda. Sí, la naturaleza de las obras de los estadounidenses, a menudo lúgubres, bastante nihilistas y desesperanzadas, podían resultar incongruentes con la pura positividad del realismo social estalinista. Pero, aun así, Benda sabía que O'Neill, por ejemplo, era un escritor izquierdista. La cruda severidad del ataque personal contra él y los demás le pareció demasiado a Benda. Después del discurso, se quejó a un escritor soviético, Ilyá Ehrenburg (uno de los recientes buenos amigos de Neruda). ¿Cómo podía Fadeyev comparar a O'Neill y los otros con hienas? «¿Es eso justo o, por decirlo de manera más simple, sabio? ¿Y por qué tenemos que aplaudir cada vez que se menciona el nombre de Stalin?». Benda afirmó que no apoyaba las políticas de Estados Unidos, pero aquello estaba fuera de lugar.

En la época del Congreso de Paz de 1949, Neruda parecía sincero en la renuncia a su propia poesía, así como en su condena a los autores que escribían obras negativas y abstractas. Su premisa era que los escritores tenían una obligación frente a la guerra que habían emprendido los capitalistas imperialistas contra la «democracia» y que amenazaba al mundo entero. Su discurso condenaba el escapismo del estilo literario existencialista que había estado impregnando la literatura, el trabajo ilusorio que deliberadamente ensalzaba la evasión, la angustia, la neurosis y la frustración y beneficiaba a la burguesía y a los gobiernos aliados: «En la agonía de la muerte, el capitalismo llena la copa de la creación humana con un brebaje amargo».

En su discurso, Neruda fue tan despiadado como Fadeyev contra los escritores que se desviaban de la doctrina cultural. No solo invocó a Fadeyev, sino que llevó sus insultos un paso más allá. Escandalizó a la multitud de Ciudad de México, al insistir en que:

Cuando Faedéiev expresaba en su discurso de Wroclaw que si las hienas usaran la pluma o la máquina de escribir escribirían como el poeta T. S. Eliot o como el novelista Sartre, me parece que ofendió al reino animal.

No creo que las bestias aun dotadas de inteligencia y expresión llegaran a hacer una religión obscena del aniquilamiento y del vicio repugnante, como estos dos llamados «maestros» de la cultura occidental.

Neruda entonces aludió a otros escritores que alguna vez había estimado, elogiado e incluso traducido, como Rilke. Los acusaba de fomentar la tristeza y la ansiedad en la población, la antítesis de lo que los tiempos exigían. No había lugar para nada más que un trabajo optimista e inspirador invertido en la unidad y el progreso políticos. Las palabras de Neruda eran duras e intransigentes, la primera muestra dentro de una larga etapa de tono grandilocuente y proselitista. Neruda continuó detallando lo que él veía como el apoyo intenso de la burguesía a estos escritores perjudiciales: «En los últimos años hemos visto cómo nuestros *snobs* se han apoderado de Kafka, de Rilke, de todos los laberintos que no tengan salida, de todas las metafísicas que han ido cayendo como cajones vacíos desde el tren de la historia». Los *snobs*, continuó, se habían convertido en «defensores del "espíritu", en bramidos americanistas, o profesionales enturbiadores de la charca en que chapotean».

De cualquier modo, los seguidores de Neruda secundaron sus palabras. En 1950, Samuel Sillen, uno de los patrocinadores de la Conferencia Científica y Cultural para la Paz Mundial de marzo de 1949 en la ciudad de Nueva York, reafirmó, de manera algo ampulosa, lo que Neruda acababa de decir:

Walt Whitman escribió una vez que el gran poeta reclutado en la causa de un pueblo «puede hacer que cada palabra que pronuncia haga sangrar». Esto es así en el caso de Pablo Neruda. Él es un poeta armado. Él crea arte vivo en lucha contra una sociedad moribunda. Y la sangre que sale es la de un imperialismo que contrató a los verdugos de su Chile natal y que ahora amenaza con sumir al mundo entero en una guerra catastrófica.

Como dijo Neruda, antes de que los halcones de Wall Street y Washington puedan lanzar la bomba atómica, primero deben aniquilar a los hombres moralmente. Esa es la misión de *sus* poetas: los T. S. Eliot y Ezra Pounds que degradan la vida y anulan la voluntad de resistir a la destrucción. A esta literatura de decadencia y muerte, Pablo Neruda le opone un arte de grandeza moral...

Para Sillen, entre otros, estaba bien descartar la poesía despegada de la realidad que Neruda había escrito antes de la Guerra Civil española, momento en que, para ellos, se convirtió en un «poeta armado».

Sin embargo, como dijo Jorge Sanhueza, alguien muy cercano a Neruda durante estos años: «La vigencia de ellas [de las palabras con las que Neruda renunciaba a sus primeras obras], en términos absolutos, sólo siguió en pie para quienes, desde el primer momento, enjuiciaron aquellas palabras con el propósito de obtener de ellas un beneficio político». Muchos de los admiradores de Neruda defendieron virulentamente *Residencia en la tierra* ante el discurso de Neruda. Algunos comenzaron a ver que en este momento Neruda, quizás por primera vez en su vida, o incluso por única vez en su vida, no mezclaba sus dos componentes esenciales: el Neruda poeta y el Neruda político.

En 1951, dos años después de renunciar a su trabajo anterior, el prestigioso editor Gonzalo Losada sugirió que su imprenta de Buenos Aires imprimiera una nueva edición de *Residencia*. Neruda la autorizó. (Cuando Franco tomó España, Losada huyó a Buenos Aires, donde abrió una importante imprenta y adquirió renombre como el editor de los «exiliados». Losada pronto se convertiría en el principal editor de Neruda, el chileno quería trabajar con él en parte porque compartían simpatías políticas, así como por el hecho de que la editorial de Losada pronto fue más prestigiosa y alcanzó una audiencia más grande que la de Nascimento). Incluso en la época de la conferencia de Ciudad de México, las obras «antiguas» de Neruda comenzaron a aparecer detrás del Telón de Acero. En la Unión Soviética, solo cinco años después del discurso de Neruda, algunos de los poemas de *Veinte poemas de amor*, así como los poemas desechados de *Residencia*, fueron incluidos en numerosas antologías. Una década después de la renuncia, aparecieron nuevas traducciones de *Veinte poemas de amor* en Alemania Oriental y Checoslovaquia, entre otros países, ya que el libro superó la cifra de un millón de copias.

Mientras él y Delia viajaban de escenario en escenario, Neruda solía encontrarse ante muchas miradas de admiración. Venían a verlo porque se estaba convirtiendo en un ícono, y, casi siempre, realizaba actuaciones conmovedoras e inspiradoras. Por mucho que

amara a Delia, sus ojos siempre estaban abiertos a las otras mujeres de la multitud. Delia estaba a punto de cumplir los sesenta y cinco y él tenía cuarenta y cinco, aunque, si ella fuera más joven, sus ojos probablemente se habrían seguido poniendo en otras de todos modos.

En el Congreso por la Paz, sus ojos se encontraron con los de una encantadora guitarrista chilena que mostraba una atractiva mezcla de elegancia y belleza natural. Tenía treinta y siete años, vivía en Ciudad de México y trabajaba en una escuela de música. Si bien no poseía una firme convicción política (ciertamente no era comunista ni activista) cuando leyó sobre Neruda y el Congreso por la Paz en el periódico, asistió a una de las sesiones. El poeta, impresionado por su belleza natural, que le recordaba al sur de Chile, se le acercó y le preguntó si era chilena. «¿No te acuerdas de mí?», respondió ella. Su nombre era Matilde Urrutia.

Al parecer, en principio no recordaba que se habían visto tres veranos antes, en un concierto en el Parque Forestal de Santiago. La amiga de la infancia de Neruda, Blanca Hauser, le presentó a su amiga Matilde, que recientemente había regresado a Chile después de cantar en Perú, Argentina y México. Neruda había invitado a Blanca y a Matilde a ver su colección de conchas marinas en La Michoacán. Delia pudo haber estado allí, o tal vez no.

Ambos participaron en la candidatura de González Videla a la presidencia de 1946, Neruda como su jefe de comunicación, Matilde como músico interpretando canciones de la campaña. Se encontraron cara a cara en la grabación de «Himno a las Fuerzas de la Izquierda», que, como muchas de las canciones de la campaña, era un refrito de un éxito contemporáneo, en este caso, el «Rum and Coca-Cola» de las Andrews Sisters.

Según Volodia Teitelboim, amigo de ambos, Neruda se interesó de inmediato en esta cantante de sonrisa impetuosa. Es posible que tuviesen una breve aventura, interrumpida por su apretada agenda como senador. Fue a pasar tiempo con sus electores en Antofagasta y en el norte, y su nueva amiga, cuyo nombre le costó recordar, se marchó a enseñar música en México. Perdieron el contacto después de aquello. Neruda conocía a menudo a personas con las que socializaba por un tiempo y luego perdía el contacto, para reconectar más adelante.

En su poema «Que despierte el leñador», publicado en *Canto general* pero fechado en 1948, entre el momento en que los dos se conocieron en el concierto y la grabación de la canción para la campaña, Neruda escribía:

> ... paz para el río
> Mississippi, río de las raíces:
> paz para la camisa de mi hermano
>
> ⋯⋯⋯⋯⋯⋯⋯⋯⋯⋯⋯⋯⋯⋯
>
> ... paz para el hierro
> negro de Brooklyn, paz para el cartero
> de casa en casa como el día
>
> ⋯⋯⋯⋯⋯⋯⋯⋯⋯⋯⋯⋯⋯
>
> paz para mi mano derecha,
> que sólo quiere escribir Rosario...

Rosario fue el alias que Neruda usó para Matilde, tanto entre sus amigos como en los poemas, hasta su separación de Delia. Si lo escribió en 1948, y no se agregó más tarde, indica que su aventura comenzó antes.

Poco después de llegar a Ciudad de México, mientras asistía a la conferencia, la pierna de Neruda se hinchó y se puso roja, punzante de dolor. Era una tromboflebitis crónica, una afección que hace que se formen coágulos de sangre en la pierna, bloqueando una o más venas. Esta vez estaba sucediendo en un músculo profundo, lo que lo hace aún más desagradable y prolonga el tratamiento. Él y Delia tuvieron que permanecer en Ciudad de México, donde alquilaron un apartamento, nuevamente en el Paseo de la Reforma. El poeta necesitaba permanecer inmóvil y tomar anticoagulantes durante al menos dos meses, pero al final ampliaron el viaje a casi diez meses.

Matilde venía con tanta frecuencia a visitar y ayudar a Delia que en la práctica se convirtió en la enfermera de Neruda. Ella entró en su espacio con competitivas exhibiciones de habilidades domésticas, ayudando a organizar y atender los asuntos generales de la casa, donde Delia no sobresalía, sobre todo al centrarse en las actividades políticas y literarias fuera de casa mientras Neruda permanecía inmóvil. Matilde vio la oportunidad y la aprovechó. Neruda se vio

seducido por Matilde. Era una mujer muy atractiva y ágil y estuvo allí casi todos los días ayudándolo a curarse de la pierna. Se estaba enamorando, y el romance se convirtió en algo mucho más profundo que la aventura de un poeta con una admiradora. Ella se quedó embarazada.

Elena Caffarena, líder emblemática del feminismo chileno, comentó una vez: «Las mujeres andaban detrás de Pablo como moscas». Sin embargo, aunque Neruda tenía una reputación casi legendaria como poeta amoroso que se metía en innumerables aventuras, esta imagen no es fiel a la realidad. Se puede especular, pero aparte de Delia (cuando todavía estaba con Maruca) y Matilde, hay pocas evidencias de que tuviera relaciones extramatrimoniales. Solo una puede ser completamente corroborada.

Según muchos que lo conocieron bien, como amigos cercanos o lejanos, como seguidores o como enemigos, Neruda no era el típico mujeriego. Por lo general, no era él quien perseguía a las mujeres, sino que ellas lo perseguían a él. No era un gran seductor y podía ser bastante tímido con las mujeres, especialmente con aquellas que destacaban por su atractivo y su atrevimiento. Después de dejar atrás su juventud deprimida y su personalidad perdida en Extremo Oriente, su pasión y fama como poeta cautivador y como personaje famoso atraían a las mujeres.

Si Delia sospechaba que algo estaba pasando entre Neruda y Matilde al principio, o con otras por aquí y por allá, no le dijo nada a nadie al respecto.

Mientras tanto, el gobierno de González Videla había logrado llevar a Maruca a Chile. El diario *La Última Hora* publicó el titular «La primera esposa de Neruda ha pedido autorización legal para disfrutar de los bienes de este» el 4 de mayo de 1948. Maruca presentó oficialmente cargos por bigamia en el tribunal. Sin embargo, sin Neruda en el país, y dado que su matrimonio mexicano con Delia nunca fue legalmente reconocido por Chile o por el país de origen de Delia, Argentina, todo equivalía a poco más que propaganda y agitación.

El Congreso por la Paz finalizó el 15 de septiembre, tres días antes del Día de la Independencia de Chile. Su debilitada condición no iba a privar a Neruda de celebrar su amor por su país. Tampoco le impediría demostrar públicamente cuánto amaba Chile, a pesar de ser buscado por su gobierno, y de hacerlo en medio de un grupo de

personalidades y admiradores en México que celebraba no solo por la independencia de su país, sino también por el propio poeta. Quería humillar al presidente González Videla. No asistiría a la fiesta de la embajada chilena. En cambio, invitó a cincuenta personas a un almuerzo y luego a unas trescientas a una recepción esa noche, según se cuenta, la mayoría de ellas artistas e intelectuales de varios países. Estaban Siqueiros, Rivera, Éluard, Nicolás Guillén, la vibrante pintora mexicana María Izquierdo, y Miguel Otero Silva, el venezolano que publicó el artículo que envió a Neruda al exilio.

Neruda tenía todavía una movilidad bastante reducida, por lo que Delia era la anfitriona en la mayoría de las celebraciones. Mientras festejaban la independencia de Chile, los invitados recibieron un panfleto de treinta y dos páginas de Neruda, que denunciaba a González Videla y su opresión galopante en el país.

Estados Unidos siguió vigilando a Neruda. El agregado cultural estadounidense en México se encontró con el supuesto amigo de Neruda, el escritor mexicano Alfonso Reyes. Según un informe del Departamento de Estado, Reyes «no se hace ilusiones sobre Neruda, a quien considera comunista simplemente para llamar la atención y hacer publicidad, como Diego Rivera».

Neruda estaba trabajando con ahínco para completar una edición especial de *Canto general* que había concebido. Incluiría arte de los maestros muralistas mexicanos Diego Rivera y David Alfaro Siqueiros, a quienes Neruda había proporcionado un avance de las galeradas. En una carta a Tomás Lago, escribió:

> Estoy más agitado con este libro que con el *Crepusculario*. Cambio tipos, mando mensajes S.O.S., corrijo en cama, etc. Hay muchas suscripciones, a 15 dólares de Estados Unidos, de Chile no hay una sola. Diga cómo le mando su ejemplar. La edición vale más de $300.000 chilenos, va a ser una maravilla.

Su salud era una distracción, pero estaba decidido a superar sus inconvenientes, como se ve en una carta de Delia a su hermana, Laura:

> Pero como no puede aún bajar las escaleras y menos subirlas tiene que ser que dos hombres fuertes (porque su peso es siempre

imponente) vengan para llevarlo en andas. El resto de su salud tanto física como espiritual llama la atención de todo el mundo. Sobre todo la segunda porque nunca perdió la paciencia y soportó toda la lata de la inmovilidad forzosa sin dejar un solo momento su humor y su capacidad de trabajo. Ya pronto va a salir su libro en una magnífica edición. De Estados Unidos llegan las suscripciones a montones [para copias de *Canto general*] y con las cartas más entusiastas y cariñosas para Pablo.

Ciertamente, parecía haber más interés de lectores en los Estados Unidos que de otros países. Muchos de ellos veían su trabajo como un arte que protestaba contra el macartismo. Estaban fascinados por el poeta sudamericano cuya leyenda había crecido desde que denunció a González Videla y fue al exilio, y cuya impresionante aparición cuando Picasso lo presentó en París causó tanta sensación. Las nuevas traducciones hacían que su obra estuviera más disponible para los lectores en inglés.

La producción estaba avanzando justo cuando Neruda comenzó a sentirse mejor, permitiéndole hacer apariciones públicas clave para presentar el libro. El 5 de noviembre de 1949, Delia escribió a Laura:

En este momento está su cama cerca de la ventana y personas conocidas que pasan por la calle lo saludan a gritos. Está tan bien que él dice que ya lo trato como sano y me olvido de ponerle el termómetro. Desde su cama sigue mangoneando y mandando, dictando y pidiendo varias cosas a la vez. Yo ya no camino sino corro para derecha e izquierda y casi vuelo porque todavía no he encontrado el secreto de hacer distintas y variadas cosas en una sola vez. Le acaban de traer las primeras pruebas (las de tipo) de su libro.

El 19 de marzo de 1950, Diego Rivera presentó un homenaje a Neruda en previsión de la publicación de *Canto general*, en Anahuacalli, un extraño museo antropológico que Rivera había comenzado a construir en 1942. Tenía forma de pirámide y se construyó en un campo de lava en Ciudad de México; era un lugar para él y su esposa, Frida Kahlo, para «huir» de la sociedad burguesa y del ambiente de un mundo devastado por la guerra, y un lugar donde echar raíces en suelo mexicano. No se abrió al público hasta 1964, pero cuando

lo hizo, sirvió como monumento a su pasión por la cultura indígena. El objetivo de Rivera, no muy diferente al de Neruda, era devolver «al pueblo lo que de la herencia artística de sus ancestros pude rescatar». Su relación había crecido a lo largo de los años. Cuando Neruda le pidió a Rivera que colaborase con el libro, el mexicano pasó la mayor parte de su tiempo al lado de su esposa, que se estaba recuperando de una de sus muchas operaciones de columna. Rivera ocupó una habitación pequeña al lado de la suya en el hospital y pasó la mayor parte de la semana allí, saliendo los martes para aclararse la mente y ponerse a pintar por un día.

Desde su primer encuentro durante el tiempo de Neruda como cónsul, Rivera influyó en el interés de Neruda por los pueblos indígenas y la historia de América Latina, que a su vez influyó en *Canto*, específicamente en «Las Alturas de Macchu Picchu». Esto fue clave para que Neruda tuviese una relación más íntima con su gente y su historia, al menos a través de su poesía.

Siqueiros asistió al acto de *Canto* en Anahuacalli. En las últimas dos décadas, Neruda se hizo amigo de Siqueiros, desde su primer encuentro en Argentina y sus años de guerra civil en España, hasta los intentos de Neruda de encontrarse con Siqueiros, a fines de la década de 1940, y tras su intento de asesinato de Trotsky. No hubo sintonía entre Siqueiros y Rivera, quien, junto con Kahlo, había escondido a Trotsky durante parte de su exilio en México. Se peleaban constantemente por asuntos artísticos, políticos y personales. En una carta a la escritora mexicana rusa Lya Kostakowsky, Delia escribió:

> Estaba tan absorbida con la enfermedad de Pablo que no tenía tiempo para ingerir esas largas diatribas. Excepción hecha de uno de Diego que confieso que me hizo reír hasta las lágrimas, en que acusaba a David de «complejo anal», probado por su insistencia en emplear el color «merde» en su pintura.

Afortunadamente, los muralistas estaban de mejor humor para la tan ansiada fiesta de lanzamiento de la primera edición de *Canto general*. Celebrada en el apartamento del arquitecto Carlos Obregón, la noche del 3 de abril de 1950, Neruda, Rivera y Siqueiros se sentaron juntos y firmaron libros junto a un fino candelabro de plata. La mayoría de los invitados eran extranjeros que

residían en México, miembros de embajadas europeas y republicanos españoles.

Neruda consideraba que este libro era su mejor trabajo. *Canto general* es una interpretación marxista y humanista de la historia de las Américas. El escritor chileno-argentino Ariel Dorfman dijo en 2004: «Viví, todavía vivo, y creo que muchos de nosotros vivimos en el mundo que descubrió Neruda». En *Canto general*, Neruda «básicamente nombró a América Latina de una forma nueva, y solicitó para América Latina la posibilidad de ser lírica y épica dentro de una historia de resistencia».

Canto general es una de las fusiones de poesía más impactantes que hayan sido impulsadas por una política (ideales) y una estética jamás escrita. De hecho, desde el punto de vista de la estética política, se puede argumentar que *Canto general* no tiene parangón. Sin embargo, aunque casi todos los poemas de *Residencia* tienen un gran mérito, *Canto general* contiene muchos versos fallidos por ser pura propaganda. «Pero cuando alcanzó su objetivo con el *Canto general* —dijo Dorfman— lo que hizo fue redefinir lo que América quería decir. América. También América del Norte, pero particularmente América Latina».

De una increíble amplitud panorámica y con una gran profundidad exploratoria, *Canto general* es considerado por muchos uno de los libros más importantes en el canon de la poesía. Su influencia se extiende a lectores de todos los ámbitos de la vida. José Corriel, ingeniero de la construcción del Metro de Santiago, explicó que, aunque tenía varios libros de Neruda, *Canto general* era su favorito porque era «la parte combativa de Neruda». «La importancia del *Canto general* —dijo— es que nos cuenta la historia americana desde un punto de vista diferente [...] de los pueblos mismos, no la historia contada de los vencedores, sino, podríamos decir, la "historia contada por los vencidos"». *Canto general*: un título que también podría, con matices, entenderse como «Canto para todos».

Las raíces literarias de *Canto general* son los versos de *Hojas de hierba* de Walt Whitman, la *Divina Comedia* de Dante, el *Popol Vuh* (la epopeya de la creación de los mayas) y la Biblia. Especialmente al principio, hay que leerlo como una versión secular de la Biblia, que presenta la visión de Neruda del Génesis latinoamericano, un Edén precolombino, donde todo es inocencia. La tierra y sus habitantes

viven en armonía hasta que la llegada de los conquistadores españo-
les y las posteriores injusticias de las potencias extranjeras «imperia-
listas» corrompen y traicionan a los pueblos originarios. (La traición
de González Videla a Neruda y, en opinión del poeta, al pueblo chi-
leno y a la democracia es una corriente que subyace en todo el libro,
que informa tanto de la historia pasada como de la actual).

Neruda establece la base de su visión utópica en el primer poema
del libro, «Amor América (1400)»:

> Antes de la peluca y la casaca
> fueron los ríos, ríos arteriales

Había cadenas montañosas con «olas dentadas donde el cóndor y
la nieve parecían inmutables». Había selvas, había grandes llanuras
del continente, «las pampas planetarias», todo esto existía antes de la
llegada de los europeos. En este Edén, tal como lo describió Neruda,
todo era puro, tan natural que «El hombre tierra fue, vasija, párpado
del barro».

Describe la conquista española como una trágica injusticia for-
zada sobre «su» pueblo, a pesar de su propia herencia europea. En
su opinión, los europeos eran bárbaros y despiadados, mientras que
las sociedades precolombinas se describen en términos idealizados.
«Como una rosa salvaje / una gota roja» (la sangre de los indígenas
después de la colonización europea) «cayó en el grosor / y se extin-
guió una lámpara en la tierra». Así terminaba la primera fase de esta
historia edénica de América. Recuerda cuando lo obligaron a beber
la copa de sangre del cordero sacrificado en Temuco, pero ahora la
sangre es la tragedia del imperialismo:

> Tierra mía sin nombre, sin América,
> estambre equinoccial, lanza de púrpura,
> tu aroma me trepó por las raíces
> hasta la copa que bebía, hasta la más delgada
> palabra aún no nacida de mi boca.

Neruda no menciona la violencia que muchas sociedades preco-
lombinas habían perpetrado en el continente: la violenta guerra de
los incas y los aztecas, los sacrificios humanos de los mayas o las

sangrientas incursiones de los apaches. Es selectivo al servicio de una noción romántica y una causa política.

Neruda se identifica directamente con los pueblos indígenas. «Te busqué a ti, mi padre, / joven guerrero de la oscuridad y el cobre», escribe en «Amor América (1400)». Aquí, todos los indígenas son sus «padres» y él es su hijo, aunque no hay evidencia de que tuviera sangre indígena.

En la apertura del libro, Neruda declara: «Estoy aquí para contar la historia». «La historia» que cuenta en este caso es *su* historia, la de ellos, como dijo el ingeniero José Corriel: la «historia de los vencidos», los pueblos de las Américas, para dar nombre a lo que era «sin nombre, sin América», antes de que vinieran los españoles. *Canto general* es un libro de poner nombres, de identificar, de construir una narrativa, una historia, y, al desarrollar este lenguaje dentro de un texto, Neruda invita al lector a testificar de la injusticia, mientras intenta dar voz a los oprimidos.

El poema épico abarca los 450 años de historia desde la llegada de Colón a la publicación del libro. En la sección decimoquinta y última, las traiciones del pasado se unen al optimismo de un futuro mejor, ya que ese lenguaje original ha sido reclamado y recuperado. A través de la creencia marxista de que las raíces de un futuro mejor crecen en las dificultades del pasado, Neruda vuelve a una imagen utópica de América Latina y del mundo. Este optimismo, sin embargo, depende del compromiso social continuado de las masas, de la acción colectiva para sostener ese nuevo día, este mundo mejor.

Neruda y los dos muralistas firmaron una edición especial de quinientos libros, cada uno de 567 páginas, de gran formato (36 x 25 cm), con magníficas ilustraciones de ambos pintores. El editor, Oceana, contribuyó con parte de su propio dinero, pero Neruda había estado trabajando durante algún tiempo para vender suscripciones anticipadas con el fin de financiar la producción. Ya se habían vendido trescientos libros a patrocinadores en Italia, Rusia, Hungría, Inglaterra, Francia, Checoslovaquia, España, Estados Unidos y en toda América Latina, así como a muchos mexicanos que estuvieron allí aquella noche*.

* Otros suscriptores notables fueron los amigos de Neruda Rubén Azócar; Tomás Lago; Diego Muñoz; Juvencio Valle; Gabriela Mistral; su hermana, Laura Reyes; y

Neruda, Rivera y Siqueiros estaban unidos por la amistad, el arte y su compromiso político. Neruda quería que el lector experimentara todo eso en el libro. En sus memorias escribió que, cuando llegó a Ciudad de México en 1940, Rivera, Siqueiros y el otro gran muralista revolucionario José Clemente Orozco «cubrían la ciudad con historia y geografía, con incursiones civiles, con polémicas ferruginosas». Aquello inspiró directamente la visión de Neruda y la escritura del libro: su epopeya panorámica épica pintada a gran escala, que incorpora toda la historia, centrada en los indígenas y el proletariado; llenando el lienzo con hechos, hombres valientes e imágenes de lucha y victoria. Al igual que la nueva poesía de Neruda, dirigieron su trabajo a la persona común. *Canto general* es la versión poética, en libro, de ese arte. Neruda también había invitado a Orozco a participar, pero murió de insuficiencia cardíaca seis meses antes de la publicación del libro.

Abre el libro una de las pinturas de Rivera, en las guardas frontales. Fiel a su estilo, la ilustración o pintura de Rivera se titula *América prehispánica*. Es impresionante. La pieza se divide en dos, con el lado izquierdo retratando las culturas azteca y maya y el lado derecho las del inca y quizás del quechua en Perú. El tema que más espacio ocupa es un hombre fuerte, de la tierra, con la piel de color naranja tostado, sentado en la parte superior de un altar. Parece que ha sido sacrificado, ya que su sangre fluye en forma de daga por los escalones dorados. Encima de él pende la mitad inferior de un sol, los afilados rayos rojos brotan de un núcleo gris, sugiriendo que su sangre tal vez sirvió para alimentar a Tezcatlipoca, el dios sol, que necesitaba alimentarse lo suficiente como para tener la fuerza de alzar el sol cada mañana. El sol da luz a ambos lados, a todas las culturas.

El dios azteca de la muerte, Mictlantecuhtli, con su cráneo blanco y dentudo, se encuentra en una pirámide a la izquierda del sacrificado. Está vestido de azul, con adornos en rojo, blanco y amarillo;

el Partido Comunista de Chile: un total de treinta miembros de su país de origen. También figuraban en la lista el Lyceum and Lawn Tennis Club y Nicolás Guillén de Cuba, Luís Carlos Prestes de Brasil y Miguel Otero Silva de Venezuela. Hubo suscriptores de un total de doce países latinoamericanos, así como Picasso, Aragón, Éluard y otros cuatro de Francia; veintiocho en total de la «República Española», incluidos Luis Buñuel y Rafael Alberti; Nancy Cunard y otra más de Inglaterra; y personas de Hungría, Italia, Polonia, la Unión Soviética y Checoslovaquia.

su boca está abierta de par en par, y sus manos se extienden hacia el sol. Unas manos moradas y amarillas se apoyan encima de la pirámide con los dedos apuntando hacia el cielo. En el borde izquierdo, lejos de la imagen central, Rivera incluye un volcán negro nevado, volcanes magenta arrojando fuego y un ágil ciervo al que cazan. En la parte inferior de esa mitad de la sección pinta una escena más tranquila de los mayas: labrando un campo; cincelando una puerta; artesanos trabajando y personas cocinando. Una escena fértil, edénica, de una serpiente, un caparazón y una cascada colinda con ellos. Un delfín, un pez y un cocodrilo decoran las fronteras.

La escena peruana es más simple, con imágenes más grandiosas, vemos al Macchu Picchu en hermosos tonos plateados, blancos y grises; un cóndor que vuela sobre un pico andino; y gente que cocina y teje. Las conchas marinas salpican la orilla del río.

La obra de Siqueiros es menos muralista, pero posee una singularidad poderosa: un hombre desnudo, sin rostro, musculoso, con sus largos brazos extendiéndose hacia lo que parece la desintegración del mundo, arena como del poema de *Canto general* «La arena traicionada». Con su cuerpo envalentonado, como triunfante, el «nuevo hombre» arquetípico surgirá de las luchas e injusticias del pasado una vez que se haya creado una sociedad socialista o comunista.

———

En Chile, Neruda seguía inspirando sedición, y el gobierno renovó sus esfuerzos por arrestarlo. Al mismo tiempo que salió la edición mexicana de *Canto general*, se publicó una «edición clandestina» para Chile bajo el sello de una imprenta ficticia (Imprenta Juárez, Reforma 75, Ciudad de México). A cargo de su publicación estaba el Partido Comunista. La impresión fue complicada y laboriosa, requería infinitas precauciones para evitar ser detectada por la policía. El amigo de Neruda, José Venturelli, uno de los mayores artistas chilenos del siglo XX, ilustró el libro con sus audaces dibujos. Diego Muñoz ayudó a corregir las pruebas y llevó los documentos a una imprenta tras otra para ocultar el rastro. También utilizaron componentes de linotipo obsoletos para que los servicios de inteligencia no pudieran rastrear por los caracteres impresos el tipo de imprenta utilizada. El gobierno seguía oprimiendo a los trabajadores y la

izquierda, y los abusos descritos en el libro se desarrollaban simultáneamente. La visión de una nueva utopía, y de hombres y mujeres surgidos de las arenas del desierto de Atacama y de todo el país —la esperanza de renovación— era algo vital.

Las ediciones de mayor calidad que presentaban todo el arte de Venturelli junto con la poesía se vendieron a lectores de «la clase más alta de este país» para financiar la producción de una edición más accesible del libro que las personas con menos medios podían permitirse. Para este caso, usaron papel normal, que era más barato y no requería hacer un pedido especial a una empresa papelera que podría haber despertado sospechas. Todo este esfuerzo se plasmó en cinco mil copias que contenían fotografías y gráficos, incluida una foto en movimiento de Neruda y Delia, con los brazos entrelazados, alejándose de la cámara por un paisaje campestre en el sur, justo antes de su huida al exilio.

El libro se tradujo enseguida al francés, italiano, alemán, ruso y chino, entre otros idiomas. Con el tiempo, se extendió por todo el mundo. En 1950, la revista estadounidense *Masses & Mainstream* publicó una edición en rústica y tapa dura de noventa y cinco páginas de poemas de *Canto general* traducidos al inglés, titulada *Let the Rail Splitter Awake and Other Poems* [Que despierte el leñador y otros poemas].* «Que despierte el leñador» es un poema fundamental de veintiuna páginas escrito «desde algún lugar de las Américas» y dirigido a Estados Unidos. Es un llamado al espíritu de «Lincoln para que los Estados Unidos recobren sus sentimientos de paz y de esperanza para la humanidad entera», como alguna vez dijo Neruda.† Invoca a Abraham Lincoln como un Karl Marx norteamericano:

> Que despierte el Leñador.
> Que venga Abraham con su hacha
> y con su plato de madera
> a comer con los campesinos.
> .

* No se publicaría una traducción al inglés de todo el *Canto general* hasta 1991, por parte de la University of California Press, traducida por Jack Schmitt.
† Neruda describió el poema como tal en una entrevista en 1971, en medio de su intensa oposición a la Guerra de Vietnam y las acciones de Estados Unidos contra el gobierno de Allende. «Creo que estos Estados Unidos existen, que revivirán y brillarán en los próximos años», agregó.

Que entre a comprar en las farmacias,
que tome un autobús a Tampa,
que muerda una manzana amarilla,
que entre en un cine, que converse
con toda la gente sencilla.

Que despierte el Leñador.

. .

Paz para los crepúsculos que vienen,
paz para el puente, paz para el vino,
paz para las letras que me buscan

. .

paz para el hierro
negro de Brooklyn, paz para el cartero
de casa en casa como el día...

Y antes de esto dice:

Tú eres
lo que soy, lo que fui, lo que debemos
amparar, al fraternal subsuelo
de América purísima, los sencillos
hombres de los caminos y las calles.
Mi hermano Juan vende zapatos
como tu hermano John,
mi hermana Juana pela papas,
como tu prima Jane,
y mi sangre es minera y marinera
como tu sangre, Peter.
Tú y yo vamos a abrir las puertas

. .

más acá la tierra nos pertenece
para que no se oiga el silbido
de la ametralladora sino una
canción, y otra canción, y otra canción.

Jack Hirschman, el laureado poeta emérito de San Francisco,
estudiaba en el City College de Nueva York cuando leyó «Que
despierte el leñador» por primera vez. «Me cayó encima como una

bomba», recordó. Fue un sentimiento compartido por muchos de la izquierda, derivado de las presiones de la época, particularmente del rabioso anticomunismo y las cazas de brujas perpetradas por el Congreso. «Fue el primer gran poema político después de la Segunda Guerra Mundial, y el que fuera ataque al macartismo, desde un poeta americano que escribía en español, me sorprendió aún más. Pablo siempre tuvo el valor de que su poesía estuviese dirigida al momento contemporáneo».*

Ya había salido la obra más importante de Neruda hasta la fecha en términos de peso específico, alcance y tiempo invertido en su composición, y fue un gran éxito. Se había escrito en camino, a excepción de «Alturas de Macchu Picchu» y «*Canto general de Chile*», compuestos entre febrero de 1948 y enero de 1949. Estas secciones nacieron de la ira, como admitió Neruda, espoleado por la situación política creada por González Videla. Sin embargo, como dice en el poema «Aquí termino» y en otros lugares, aunque el libro nació de la furia, sigue siendo positivo hasta el final.

Aunque le hubiera gustado regresar a su querido Chile, le estaba yendo bastante bien en Europa y México. Con sus apariciones políticas, y con el célebre lanzamiento de *Canto general*, pareció eclipsar a González Videla, a quien el mundo veía como un pequeño tirano. Neruda dijo a un entrevistador que, al escribir *Canto general*, tuvo «dos inmensas fuentes de alegría: por una parte, la satisfacción de mi libro, y por otra la realidad intangible de sus materiales de lucha».

Sin embargo, toda esta satisfacción se atenuó cuando la recepción inmediata del libro estuvo muy por debajo de sus expectativas. Después de la firma de ejemplares, no llegó ninguno de los homenajes esperados. No se publicó ningún artículo de gran interés

* Hirschman dijo esto en el auditorio de poesía de la librería City Lights de San Francisco. Se volvió hacia el legendario Lawrence Ferlinghetti, cofundador de City Lights, que estaba sentado junto a él, y le dijo tiernamente: «Creo que fue un gran tributo que Allen [Ginsberg] entendió también, porque en los trabajos de recopilación de Allen solo hay un poema traducido, y es el que Allen tradujo de Pablo Neruda, y esto nos dice algo». Ese único poema que Ginsberg tradujo era «Que despierte el leñador».

sobre la importancia del libro en la prensa internacional. Los que escribieron al principio parecían más interesados en el autor que en el contenido, esquivando el tema, quizá debido a la aprensión de ser los primeros en criticar una obra tan monumental. O tal vez la magnitud del libro era demasiado intimidatoria como para asumirlo de inmediato, como muchos expertos han afirmado. Ni siquiera Alone reseñó el *Canto general* completo; prefería escribir sobre partes individuales y separadas del canto épico, como «Alturas de Macchu Picchu», a medida que eran publicadas, antes de que se editara el libro completo. Estaba impresionado por los poemas, pero al final no les dedicó su atención personalmente.

Neruda se sorprendió por esta aparente indiferencia hacia su obra épica, producida con gran esfuerzo, escrita posiblemente por el poeta latinoamericano vivo más famoso de la época. Él sabía que era bueno; sus amigos lo tranquilizaron. El reconocimiento vendría después, pero en ese momento Neruda sintió un vacío inquietante que no había experimentado durante mucho tiempo. Quería irse de México. Se había recuperado de la trombosis en su pierna, pero su pasión por Matilde había crecido en su corazón y en su mente.

Cuando llegó el momento de que él y Delia volvieran a la rutina de su vida en el exilio en Europa, representando al Partido Comunista en lo que hiciera falta, tanto Neruda como Matilde vieron que lo que había ocurrido entre ellos durante los últimos diez meses, lo que sentían el uno por el otro, era bastante serio. Matilde se había comprometido a construir algo real con él desde el principio. Neruda se dio cuenta de que sus sentimientos por ella habían ido más allá de la simple atracción por su belleza y encanto, o por el hecho de que Delia ahora tuviera sesenta y seis años.

Delia seguía indecisa o se negaba a admitirlo. Los tres habían hecho un viaje rápido a Guatemala juntos cuando él pudo moverse mejor, justo antes de la fiesta de presentación del libro. Sería la primera de muchas veces que los tres viajarían juntos, y, a pesar de la clara relación romántica de los otros dos, pasarían varios años hasta que Delia finalmente viera confirmadas las sospechas.

Tras su partida, Matilde se instaló en un apartamento en el Paseo de la Reforma, al final de la calle donde habían vivido Neruda y Delia. Ella se organizó su propia vida, pasando muchos fines de

semana en Cuernavaca, una ciudad que adoraba. Aun así, el hombre al que amaba y la vida que quería se encontraban en Europa.

Neruda y Delia comenzaron una sucesión de viajes cuando regresaron a Europa en junio de 1950, un ritmo internacional frenético impulsado por las solicitudes para que apareciera en eventos políticos de un país a otro. En aviones, trenes y automóviles, los dos pasaron tiempo en Praga, París, Moscú, Nueva Deli, Bucarest, Varsovia, Ginebra, Berlín, Pekín y muchas partes de Italia.

Matilde perdió al bebé en México, pero no perdería a Neruda. Tardaría un año, un año muy largo, pero finalmente Matilde se reunió con él en París. Con la ayuda de sus amigos, Neruda movió los engranajes de los partidos comunistas en los distintos países para actuar como intermediario, creando un itinerario diverso, casi ininterrumpido, de actividades político-literarias (esto último solo como plataforma para lo primero) de toda clase, cada vez con mayor financiación, que le dio más oportunidades para continuar su relación clandestina con Matilde. Su amor floreció, aunque su poesía sufrió los constantes viajes y la incertidumbre, por no mencionar su continuo abrazo al estalinismo y, con él, al realismo socialista. Aparte de la política que había tras el estilo, esto mermó su trabajo. Sin embargo, logró escribir uno de sus libros más celebrados de poesía amorosa, *Los versos del Capitán*, dedicado a Matilde, terminado justo antes de que regresaran a Chile.

MATILDE Y STALIN

Oh tú, la que yo amo,
pequeña, grano rojo
de trigo,
será dura la lucha,
la vida será dura,
pero vendrás conmigo.

—«El monte y el río»

En noviembre de 1950, Neruda obtuvo el Premio Mundial de la Paz por «Que despierte el leñador», en el Consejo Mundial de la Paz del Segundo Congreso Mundial de Varsovia. Paul Robeson, Pablo Picasso y otros también recibieron el premio. Occidente siempre sospechó que el Consejo Mundial de la Paz era una organización tapadera formada y fundada por la inteligencia soviética y, de hecho, Moscú le prestó apoyo financiero. El dinero del premio, un millón de francos franceses, o en torno a los 100.000 dólares de entonces, se le entregó a Neruda en efectivo, en París.

Neruda le entregó la maleta llena de dinero en efectivo a una amiga, Inés Figueroa, la esposa del pintor chileno Nemesio Antúnez, y le pidió que se la guardara. Ella la escondió primero en su apartamento, y luego la depositó en una cuenta bancaria, a pesar de que temía que «llegaran algún día inspectores de impuestos o algo así a preguntarme por su origen».

Inés se convirtió en contable y compradora de libros de Neruda. «Era tiránico y adorable», reflexionaba ella más adelante. Neruda solía escribirle o llamarla para que comprara la primera edición de *Una temporada en el infierno* de Arthur Rimbaud, *Los trabajadores del mar* de Víctor Hugo y *Las flores del mal* de Charles Baudelaire. La hizo comprar una colección de treinta y nueve volúmenes de la época de la Ilustración revolucionaria francesa, *Encyclopédie* (un libro que influiría de forma directa en algunas de sus poesías futuras), una edición de la poesía de Shakespeare de 1630, y mucho más.

Inés fue una administradora escrupulosa que sufría sin remedio al observar la velocidad a la que Neruda gastaba su dinero. Sus libros de contabilidad estaban meticulosamente detallados. Él les echaba una mirada distraída, y a continuación preguntaba: «¿Pero cuánto queda?». Inés se esforzaba para asegurarse de que Neruda recibiera las regalías de las muchas ediciones de su obra que comenzaban a aparecer en diferentes idiomas por toda Europa y Asia. Este esfuerzo produjo grandes sumas, y sorprendió a Neruda quien, durante mucho tiempo, había ganado poco incluso con *Veinte poemas de amor*.

Con los nuevos *royalties* sumados al dinero del premio, Neruda comenzó a gastar sin restricción: libros antiguos y raros, manuscritos, conchas marinas, antigüedades, billetes de avión, buenos hoteles, y ayudas para chilenos que andaban cortos de dinero y otros parientes latinoamericanos que viajaban por Europa, «poetas, estudiantes, pintores, cineastas, músicos o cualquiera otra cosa, buscando el arte, el amor y la revolución». También le dio instrucciones a Inés sobre «Esta niña chilena que viene de México [...] Matilde Urrutia, una persona muy seria, le das 10 mil francos».

Neruda y Delia habían alquilado un pequeño chalé de tres pisos en el número 12 de la rue Pierre Mille, en el distrito decimoquinto, justo detrás de La Porte de Versailles. Era un vecindario popular y bohemio en el que Neruda disfrutaba. Deambulaba entre los bigotudos obreros franceses, los mercados abiertos y los acogedores bistrós. Cada planta del chalé era un apartamento independiente. Delia y Neruda vivían en la primera, que tenía un dormitorio, una salita, comedor y cocina.

Delia, a quien no le interesaba lo más mínimo el diseño interior, había firmado el contrato de alquiler a su nombre, y le había indicado al propietario que su esposo, «Monsieur del Carril», estaba

temporalmente fuera del país. Conforme fue tomando el aspecto del estudio de arte ideal, Inés, su esposo Nemesio y su hijo pequeño Pablo, alquilaron la segunda planta. Neruda y Delia también alquilaron la planta de arriba para ellos, para que ningún extraño o posible espía pudiese ocuparla.

Neruda no podía pasar demasiado tiempo seguido en París, pues el gobierno chileno ejercía gran presión para convencer a Francia de que lo expulsara o lo extraditara. Francia era un país aliado al que, por mucho que respetara la imagen romántica de Neruda, le disgustaba su declarada inclinación estalinista. Como invitado de la Unión de Escritores Checos, Neruda se instaló en el castillo Dobříš, en las afueras de Praga. Se convirtió en su segundo cuartel general, desde la que viajaría a otros países, Francia e Italia normalmente, donde se encontraba con amigos escritores y pintores, participaba en asambleas a favor de la paz, recitaba poemas y hablaba sobre Chile. A esas alturas, todos los gobiernos lo mantenían bajo vigilancia estricta, y solo le concedían visados por tiempo reducido.

Un día, mientras Delia y Neruda estaban en el castillo, un exgeneral republicano español les informó de la encarcelación de su común amigo Artur London, viceministro checo de Asuntos Exteriores. El presidente de Checoslovaquia, Klement Gottwald, estaba tomando medidas enérgicas contra los comunistas que le plantaban cara a Stalin. London y otros trece altos miembros del partido habían sido arrestados y torturados, bajo la acusación de titistas, trotskistas y sionistas; once de los catorce eran judíos. Tras unos juicios amañados, en 1952, London sería uno de los únicos tres que no fueron ahorcados, pero pasaría catorce años en prisión. Se produjeron purgas similares en los nuevos regímenes de Hungría y Bulgaria. Aun cuando sus amigos fueron víctimas de la represión estalinista, Neruda siguió siendo un acrítico del líder soviético. Se había envuelto en la bandera de Stalin, y estaba ya tan comprometido que parecía carecer de valor para renunciar a ella.

———

Había transcurrido casi un año desde que Neruda regresara a Europa desde Ciudad de México, tras su flebitis y la publicación de *Canto general*. Por fin la situación era propicia para que Matilde y

Neruda se reunieran. En papel con membrete del Hotel Cornavin de Ginebra, le escribió para organizar el viaje de ella a Europa, en barco, a principios de enero de 1952. «Nuestro ángel o demonio continúa velando por nuestro amor y H. [la Hormiga] lo ha aceptado plenamente». Termina la carta:

Quizá tú también tengas buenas nuevas para mí: que eres la misma que cuando te dejé: firme, amada, dulce, valiente, feliz, responsable, fiel, y abrazada por toda la eternidad por tu

Capitán

Es posible que Delia pareciera llena «de generosidad y alegría juvenil», como si nunca envejeciera, como describió Aida Figueroa. Pero ahora, Neruda necesitaba más que carácter, intelecto, compañerismo, alianza política, ayuda editorial y profunda amistad. Había sido un importante apoyo para él durante quince años muy intensos. Y lo había influenciado como pocas personas. Sin embargo, no se podía negar que ella rondaba los setenta, mientras que Matilde no había cumplido aún los cuarenta. Y Matilde era tal como Neruda esperaba que fuese: una mujer vital, alegre, firme, fuerte, atenta, dispuesta a dedicarse a él.

Matilde era sencilla, natural, de la tierra, como la ciudad rural donde se crio, en una gran familia de pocos recursos. Tuvo que luchar para sobrevivir, trabajar muchos empleos distintos. Aunque no tenía una gran formación cultural, Matilde era extraordinariamente inteligente, además de espontánea, determinada, capaz y fuerte. Por su parte, Delia era extremadamente inteligente y culta, con una educación de raíces parisinas y sufragada por unos padres tremendamente ricos. Pero no estaba muy versada en los rudimentos cotidianos: Delia apenas era capaz de cocinar unos huevos. Matilde le ofrecía vida doméstica. Su adoración por Neruda era cálida, efusiva, entregada y romántica. Inflaba su corazón y su orgullo. Cuando estaba cerca de Matilde, sobre todo al principio, sonreía con una alegría casi infantil, y hasta parecía actuar de forma un tanto atolondrada a veces. Delia lo admiraba todavía, pero lo hacía de un modo menos afectuoso. Y es que Matilde le ofrecía también algo que Delia ya no tenía: juventud.

En la familia de Matilde, muchos eran comunistas, pero ella no era política. Si acaso, en esos momentos parecía ser conservadora en comparación con Neruda y sus amigos; no como la marxista Delia. Si bien Neruda estaba inmerso en su defensa del estalinismo, tal vez esto supusiera un gran alivio, un santuario para escapar de la constante retórica política, y demostrar que vivía según el momento.

Cuando Matilde llegó por primera vez a París, Neruda no pudo encontrarse con ella; había estado en Europa del Este, y los franceses le habían negado la reentrada. Le envió a Matilde un telegrama de bienvenida y le pidió que se reuniese con él en el Tercer Festival Mundial de la Juventud y de los Estudiantes, al este de Berlín. En el festival, Neruda se pronunció en contra de Truman, del imperialismo y de la Guerra de Corea.

Cuando Matilde llegó a Berlín, sus amigos le dijeron que Pablo se encontraba en el teatro en aquel momento, y que quería que se reuniese con él de inmediato. Como Matilde escribiría en sus memorias: «Yo estaba radiante. Llegué al teatro, allí estaba. Su cara se iluminó al verme, nos abrazamos y me dice: "Esto se acabó, yo no quiero separarme más de usted"».

Al día siguiente, Matilde tocó la guitarra y cantó en el festival y, más tarde, cuando regresó aquella noche, Neruda la sorprendió en su habitación del hotel. Le había pedido al bullicioso poeta turco Nazim Hikmet que convenciera a la suspicaz Delia de que él y Neruda debían asistir a una urgente, e inexistente, reunión del partido, que duraría hasta el amanecer, y que no se requería la presencia de ella. Fue la primera de muchas mentiras a Delia, con reuniones ficticias del partido, para poder estar con Matilde. Con Delia engañada, los amantes tenían toda la noche para ellos. Cuando Matilde colocó su cabeza sobre el pecho de Neruda, le susurró: «Tienes olor a ternura».

—¡Cuidado! —respondió Neruda—. Eso es poesía, no se me vaya a poner literata.

Cuando terminó el festival en Berlín Este, Matilde recibió una invitación para cantar en la radio en Checoslovaquia, lugar hacia el que Neruda y Delia también estaban viajando. Fueron los tres juntos en coche. Dos semanas después, a finales de agosto, viajaron a Bucarest, Rumanía. Se alojaron todos en una gran casa. Neruda y Matilde fingían ser buenos y joviales amigos, y Delia parecía aceptarlo.

Una noche, mientras tenían de invitados a unos amigos ruma-
nos, Neruda se escabulló. Cuando regresó, le pasó en secreto a
Matilde un trozo de papel. Era un poema, «Siempre», el primero de
los muchos que le escribiría en Europa, y que compondrían el libro
Los versos del Capitán:

Antes de mí
no tengo celos.

Ven con un hombre
a la espalda,
ven con cien hombres en tu cabellera,
ven con mil hombres entre tu pecho y tus pies,
ven como un río
lleno de ahogados
que encuentra el mar furioso,
la espuma eterna, el tiempo!

Tráelos todos
adonde yo te espero:
siempre estaremos solos,
siempre estaremos tú y yo
solos sobre la tierra
para comenzar la vida!

El poema es curioso, pues Matilde ya estaba enamorada de él, y
nunca había estado con otro hombre. Por otra parte, Neruda tenía a
Delia y a Maruca con quienes lidiar.

En sus memorias, Matilde escribió que no sentía celos de Delia;
al contrario, la «veía como una mamá o una hermana mayor que lo
cuidaba solícita y cariñosa». Pero era difícil vivir con ella en la mis-
ma casa. La intensidad del amor de Matilde y Pablo, las restricciones
que la situación imponía sobre él, y la confusión y la incomodidad
que provocaba el secretismo llegaron a ser demasiado. A Matilde se
le declaró un terrible episodio de urticaria. Neruda priorizó entonces
el hallar tiempo para estar con ella, y los dos chilenos se fueron de
viaje a Constanza, en el mar Negro. Aun así, las vacaciones no ali-
viaron sus síntomas, a pesar de la poesía que Neruda le escribía cada
día, y de la aceptación relativa de su presencia por parte de Delia. La
imposibilidad de estar en público, a plena luz, durante un periodo

de viajes constantes y la incertidumbre respecto a cuándo dejaría Neruda a su esposa eran, sencillamente, demasiado para ella. Por firme que pudiera parecer, sus emociones la estaban consumiendo, al vivir su amor de esa forma. Le dijo a Neruda, por poner alguna presión, que deseaba terminar la aventura, regresar a París y, desde allí, a México.

Volvieron a Bucarest, donde Matilde embarcaría en un tren a París, y Neruda volaría con Delia a Praga. Matilde escribió que su despedida fue tan emotiva que, después, se dio la vuelta y se apartó corriendo de su amante. Pero antes de que se alejara, Neruda le entregó una carta que debía leer más tarde. Ya en el tren, la abrió. Era un poema, «El alfarero»:

> Todo tu cuerpo tiene
> copa o dulzura destinada a mí.
>
> Cuando subo la mano
> encuentro en cada sitio una paloma
> que me buscaba, como
> si te hubieran, amor, hecho de arcilla
> para mis propias manos de alfarero.
>
> Tus rodillas, tus senos,
> tu cintura,
> faltan en mí como en el hueco
> de una tierra sedienta
> de la que desprendieron
> una forma,
> y juntos
> somos completos como un solo río,
> como una sola arena.

Sin embargo, en el poema siguiente de la carta culpa con furia a Matilde por haber perdido a su bebé en México. Neruda ya la había acusado de no preocuparse lo suficiente por el bebé y por ella misma. Tituló el poema «La pródiga», la mujer que derrocha y despilfarra.

> Yo te pregunto, dónde está mi hijo?

No me esperaba en ti, reconociéndome,
y diciéndome: «Llámame para salir sobre la tierra
y continuar tus luchas y tus cantos?».

Devuélveme a mi hijo!

«En este momento, me parece que fue otra mujer la que lo perdió —escribiría Matilde tras la muerte de Neruda—. Nada me había importado tanto en toda mi vida como tener ese hijo». Aun así, no existe indicio alguno de que se defendiera directamente de su reproche en los días posteriores a la lectura de aquellos versos cáusticos y autoritarios. De hecho, él incluiría el poema en *Los versos del Capitán*. En cualquier caso, esto fue cruel y narcisista, pero la historia reciente de Neruda hace que sea más indignante aún. Después de haber abandonado alegremente a su primer hijo, sin el menor remordimiento, ahora se sentía con el derecho de indignarse por haber perdido al segundo, culpando cruelmente a la querida a la que afirmaba amar.

———

Con la marcha de Matilde, Neruda y Delia viajaron a Pekín, China, para entregar el Premio Stalin de la Paz a Soong Ching-ling, la viuda de SunYat-sen, conocido como el «Padre de la nación». En lugar de volar, Neruda quiso ver los paisajes siberianos desde la ventanilla de un tren.

Mientras tanto, Matilde regresó a París, de vuelta a la tercera planta del chalé de la *rue* Pierre Mille. Caminaba por la ciudad, desanimada, pero, de repente, el mismo día que decidió regresar a México, Neruda la llamó y la avisó de la llegada de un paquete sorpresa para ella, al día siguiente. El «paquete» resultó ser su amiga Yvette Joie, una periodista que vivía en Checoslovaquia. Yvette apareció en la puerta para darle la noticia de que Neruda no dormía ni comía, que no quería ver a nadie, y que se comportaba de forma violenta. Había decidido que quería vivir con Matilde en algún lugar de Europa, donde pudieran estar libres de las multitudes que, a menudo, lo acompañaban en público. Matilde tomó un avión al día siguiente para reunirse con él en Ginebra.

Cuando lo vio en una esquina del café donde habían de encontrarse, parecía más delgado, con los ojos tristes y despojados de su brillo habitual. De inmediato, Matilde se dio cuenta de que el tiempo que habían estado alejados había merecido la pena, pues ahora podía sentir cuán enamorada estaba de él. Lloró al tomar sus manos entre las suyas. La miró con gran ternura y le dijo: «No quiero volver a verte llorar. Ese sollozo final cuando abandonamos Bucarest me ha torturado». Tenía noticias maravillosas: había dispuesto lo necesario para pasar unos días juntos en Nyon, una localidad de provincias a orillas del lago Ginebra, los dos solos. Nadie sabría dónde estaban. Tampoco los conocería nadie. Nyon era idílica, estaba rodeada de viñedos y de onduladas colinas, con un lago repleto de cisnes y de gaviotas. Al fin, la pareja podría estar junta sin tener que esconderse. Podían respirar, reír y vivir su amor libremente.

El tiempo que pasaron en Nyon lo emplearon en saber el uno del otro, y a intercambiar historias interminables de la niñez. Ambos procedían del sur de Chile. Ambos habían tenido una niñez modesta. Esta conexión con Matilde debió de ser refrescante para Neruda, quien descubrió en su nueva amante un vínculo con sus humildes raíces. «Eres del pobre Sur, de donde viene mi alma: / en su cielo tu madre sigue lavando ropa / con mi madre», le escribiría en un soneto de amor unos cuantos años después. «Por eso te escogí, compañera».

Le contó cómo se sentía de niño con su temperamento de poeta, al ser demasiado sensible para que los demás lo comprendieran. Reveló íntimas vulnerabilidades y momentos especiales de su niñez. Cuando compartía sus historias con Matilde, la empujaba a que ella también contara las suyas. Ella le hizo saber que era la primera vez que alguien había tenido un interés sincero en su pasado. Desde hacía tiempo, ella había dejado a un lado su historia personal, había abandonado el sur de Chile a los dieciocho años para llevar una vida bohemia como cantante, bailarina y, de vez en cuando, como actriz. Disfrutaba narrando historias para Neruda, y le hacía reír con sus cuentos de hazañas pueblerinas. Le contó cómo su madre, a la que llamaban Transitito, había enviudado y se había ido para criar a Matilde por su cuenta. Gestionaba una casa de huéspedes en Chillán. Hospedó a varias personas, entre ellas un hombre llamado Jarita, quien descubrió una bola de cristal desechada en la plaza central del pueblo y, de inmediato se convirtió en vidente. Tuvo cierto

éxito en su nueva profesión, y ayudó mucho a Matilde y a Transitito con sus ganancias.

Sin embargo, las historias de Matilde respecto a su extenso huerto le parecían a Neruda de lo más reconfortantes. Una y otra vez le pedía a Matilde que le hablara de aquel lugar mágico en el que pasó gran parte de su niñez, y cómo ayudaba a su madre a cultivar verduras, fruta y trigo. En los exuberantes jardines de su familia, las rosas y las camelias se mezclaban con las lechugas, los apios y los frágiles brotes de ajo. Compartían la pasión por el verde y abundante mundo natural de Chile. A través de Matilde, reconectó con el lugar donde nació y con su gente. Es posible que, aunque le iba bien en el exilio, parte de su corazón anhelara su hogar de forma constante.

Matilde transformó rápidamente su modesta habitación de hotel en un lugar hogareño; la decoró con flores de papel, flores frescas y pequeñas obras de arte que encontraban en las tiendas de la aldea. Preparó una mesa para sus comidas. Su instinto doméstico era nuevo para Neruda; eso no era algo que interesase a Delia. La profunda vena doméstica de Matilde también era maternal. Había pensado en que ya no podía ser madre; conoció a Neruda en México cuando tenía treinta y siete años, y ahora tenía treinta y nueve. Matilde no lo sabía aún, pero estaba embarazada de nuevo.

Regresó a París en tren, ya que Neruda fue primero a Praga y después a un evento en el Kremlin. En las últimas semanas de 1951, Neruda y Delia viajaron a Roma. Estaba cansado del viaje, le dolían las rodillas, y deseaba descansar y escribir. Matilde ya estaba allí, y se alojaba en casa de unos amigos mexicanos. Olvidando su agotamiento, Neruda dejaba a Delia para visitar la ciudad con Matilde cada día. Algunos de los amigos de Neruda en Europa sabían de su aventura, por mucho que tratase de ocultarlo. Delia seguía negándolo.

El 11 de enero de 1952, los titulares de los periódicos de toda Italia anunciaban que el gobierno chileno había convencido al gobierno italiano para expulsar a Neruda del país. El poeta acababa de realizar un rápido viaje para visitar a unos amigos en Nápoles; la noticia se supo cuando regresaba a Roma en tren. Centenares de personas se arremolinaban en la estación, y coreaban: «¡Pablo! ¡Pablo!». Años después, Matilde escribiría en sus memorias sobre el asombro que le produjo aquella escena. Forcejeó para abrirse camino hasta

la plataforma, y consiguió captar la atención de Neruda después de bajar del tren. Cuenta que le sonrió como si dijera: «Acostúmbrate. Esta es mi vida». Lo perdió entre la multitud de personas que gritaban. Pronto se armó un alboroto: la gente contra la policía, con la escritora Elsa Morante blandiendo con entusiasmo su paraguas en la batalla. Esta experiencia fue un punto de inflexión en el grado de compromiso y de comprensión con su amante. Una cosa era verlo impartir una charla tras otra en favor de la paz y del pueblo, pero ahora podría ver realmente su lugar y su forma de existir en el mundo, el canal en el que se había convertido: «Y yo, ahí, como un pollo que había roto el cascarón y por primera vez se asomaba a un mundo vital, a un mundo de lucha, de gente que piensa más allá de su pequeña vida».

La protesta por Neruda fue tan grande que, después de varios días de discusiones y debates parlamentarios y presidenciales, el gobierno rescindió la orden y le permitió quedarse otros tres meses, que se extendieron a otros cinco. Edwin Cerio, el acaudalado escritor italiano, lo invitó a hacer uso de su casa en la isla de Capri para descansar y escribir. Neruda convenció a Delia para que fuese a Chile, sola, y organizar su regreso. Ella partió para Buenos Aires, y Matilde y Neruda se refugiaron en la impresionante isla.

La pareja pudo relajarse allí, contempló las enormes rocas calizas que se elevaban desde el mar frente a la costa, o tumbados en sus playas (aunque estas le hacían recordar con intensa nostalgia las olas que se estrellaban contra las rocas de Isla Negra; no se sentía satisfecho con el tranquilo rincón junto al Mediterráneo, en el mar Tirreno). Desde su plaza bordeada de cafés abiertos hasta los rincones remotos de la isla, dondequiera que paseaban, los vecinos los conocían, y empezaron a llamar «Professore» a Neruda.

Il Professore regresó a su poesía. Aunque nunca dejó de escribir durante su exilio, ahora tenía un refugio, una residencia en la isla. Acabó *Los versos del Capitán*, un libro que pronto se publicaría de forma anónima, para no herir a Delia. Además de la íntima poesía amorosa, que contiene los que fueron los versos más románticos que escribió, destacan un par de poemas, y el reproche lírico por haber tenido un aborto, pero el libro también encierra una corriente política. La mujer a la que se dirige en su libro no solo es su amante Matilde, sino también su compañera de armas; la potencia y la

sexualidad de ella simbolizan su intenso compromiso político. En el poema de Neruda «La carta en el camino» (una variación en torno a la clásica «Song of the Open Road» de Whitman), un verso destaca después de la primera estrofa: «Adorada, me voy a mis combates». Aunque este es el último poema del libro, y consta de 153 versos, se escribió mientras estaban en Nyon, inseguros de lo que aguardaba a su relación después de aquellos primeros días a solas. Él es el capitán de sus mujeres, de su causa ideológica, pero Matilde es la mujer por la que esperará.

> Y cuando venga la tristeza que odio
> a golpear a tu puerta,
> dile que yo te espero
> y cuando la soledad quiera que cambies
> la sortija en que está mi nombre escrito,
> dile a la soledad que hable conmigo,
> que yo debí marcharme
> porque soy un soldado,
> y que allí donde estoy,
> bajo la lluvia o bajo
> el fuego,
> amor mío, te espero.
> Te espero en el desierto más duro...

Los cuarenta y ocho poemas del libro se escribieron todos cuando él y Matilde se enamoraron. Muchos se incluyeron en cartas dirigidas a ella, y recorrieron los continentes de forma clandestina, comenzando en Bucarest, en agosto de 1951 y, al mes siguiente, cuando viajó a China en el Transiberiano, en el avión entre Mongolia y Siberia, además de Praga, Viena, Ginebra y otras ciudades en Europa, hasta Italia, donde se escribieron nueve o diez en Capri, incluido el célebre «La noche en la isla».

La primera edición, de tan solo cuarenta y cuatro ejemplares, se publicó en Nápoles. Comienza con una introducción en forma de carta del editor, que explica la fuente de estos poemas. Está firmado con el pseudónimo Rosario de la Cerda; ese nombre, Rosario, aparece una vez más: el nombre completo de Matilde era Matilde *Rosario* Urrutia *Cerda*. Su identidad, explica el escritor de la carta,

no importa, pero es la protagonista de los versos. El autor de los poemas venía de la guerra de España, pero no llegaba derrotado. Ella no supo nunca su verdadero nombre, fuera este «Martínez, Ramírez o Sánchez. Lo llamaba, sencillamente, mi Capitán, y ese es el nombre que quiero mantener en este libro».

La carta establece firmemente al autor de los poemas como un capitán heroico, idealista, mientras que Rosario se refleja a sí misma como una servil amante. «Era un hombre privilegiado, de los que nacen para grandes destinos. Sentía su fuerza, y mi mayor placer era sentirme empequeñecida a su lado [...]. Desde el primer momento se sintió el dueño de mi cuerpo y de mi alma». Sin embargo, sus poderes cautivadores inspiraban un sentido de propósito en su argumento: «Me hacía sentir que todo estaba cambiando en mi vida, esa pequeña vida mía de artista, de comodidad y facilidad, transformada como todo lo que él tocaba». El capitán es un soldado de la justicia, pero posee el trato del poeta: del mismo modo que Monge hizo por Neftalí, buscaría «una flor, un juguete, una piedra de río» para ella, y se la entregaba con lágrimas que caían de sus «ojos de infinita ternura», en los que se vislumbraba «el alma de un niño».

Las cuarenta y cuatro copias fueron entregadas a suscriptores, y sus nombres están impresos en ellas. La mayoría eran italianos, incluido el escritor Carlo Levi, a excepción de unos pocos amigos de otros lugares que estaban al tanto de la aventura, como Jorge Amado. Matilde y Neruda eran una sola persona, una especie de «Neruda Urrutia», que, según las memorias de Matilde, representaba al hijo que ambos deseaban. Poco después, Losada, una editorial de Buenos Aires que se estaba convirtiendo en el principal editor de Neruda, publicó el libro. Losada imprimiría cinco ediciones sin poner el nombre de Neruda. No sería hasta una década después de su primera impresión cuando puso fin al anonimato, en 1962, al incluir *Los versos de capitán* en la segunda edición de *Obras completas*. Al año siguiente, Losada volvió a publicar *Los versos del Capitán*, y esta vez atribuyó todo el crédito de autoría a Neruda.*

* La edición incluía una explicación de Neruda respecto a por qué no lo había hecho hasta entonces: su anonimato, sobre el que «se ha comentado mucho», había durado tanto «por nada y por todo, por esto y por aquello, por placeres impropios y por el sufrimiento de otros». También era reacio a exponer «aspectos privados del nacimiento del libro», pues parecía «infiel a los arrebatos del amor y la furia, al clima

Al principio de su estancia en Capri, Matilde sintió que podía estar embarazada de nuevo. Enviaron una prueba a Nápoles. Según Matilde, cuando Neruda regresó de la oficina de correos con el resultado positivo, estaba radiante. Se besaron y bailaron en la plaza.

Pasaron los meses y «Pablo la consentía [a Matilde], y era muy cariñoso». Un día anunció: «En unos días más, cuando la luna esté llena, quiero que nos casemos, porque nos va a nacer un hijo y debemos estar casados». Una tarde hermosa de primavera, los amantes enviaron a su criada temprano a su casa, y Neruda decoró las paredes de su casa con flores, ramos, y «Matilde, te amo» y «te amo, Matilde», escrito en trozos de papel de todos los colores. Ella cocinó un pato *à l'orange* y platillos de pescado local y gambas. Salieron a la terraza, donde aguardaba una luna llena. Neruda, muy serio, le dijo a la luna que él y Matilde no podían casarse en la tierra, y le pidió a ella, a la luna, musa de tantos poetas perdidamente enamorados, que los casase en el cielo. Tomó el brazo de Matilde y le puso un anillo en el dedo, con una inscripción que rezaba: «Capri, 3 de mayo de 1952, tu Capitán...».

Su tiempo juntos fue idílico, hasta que Matilde comenzó a encontrarse mal. Conociendo su historia, el doctor le prescribió reposo en cama. A su lado, Neruda le pedía a Matilde que le contase largas historias de su niñez, sobre sus padres, para mantenerla animada y ocupada. Leían mucho; hacían hogueras. Como estaban confinados en su casa, su perrito, llamado Nyon por el pueblo donde habían pasado esos mágicos momentos a solas, junto al lago Ginebra, se puso inquieto, porque extrañaba y necesitaba los largos paseos que solían hacer. Se escapó un sábado por la tarde y no regresó hasta la mañana del domingo. Se lo comunicaron a Edwin Cerio, su anfitrión y, sin que ellos lo supieran, la radio de la isla comenzó a anunciar la desaparición del perro. Nyon regresó por su cuenta el domingo por la noche.

Sin embargo, poco después, «una sombra se extendió» sobre la pareja, según escribió Matilde, «y amenazaba con envolvernos de

desconsolado y ardiente del exilio que lo había generado». Concluye que «sin más explicación presento este libro como si fuese y no fuese mío: basta con que pueda salir al mundo y crecer por sí solo. Ahora que lo reconozco, espero que su sangre furiosa también me reconozca a mí».

tristeza y nerviosismo». Perdió a su hijo, «que [ya] tenía un libro de *Los versos del Capitán*». Pero esta vez Neruda no le guardó rencor por ello. En lugar de eso, anunció: «Voy a dar a usted un hijo, acaba de nacer, se llamará *Las uvas y el viento*».

El «hijo» no tenía la pasión evocadora de *Los versos del Capitán*. Lejos del realismo moralista de «Alturas de Macchu Picchu», *Las uvas y el viento* utiliza el realismo socialista para describir las impresiones de Neruda en sus viajes por Europa del Este, visto desde el color del cristal del estalinismo. Intenta deslumbrar al lector con lo que yace tras los oscuros pliegues del «telón de acero», como expresa René Costa. En *Canto general*, Neruda se presenta como el poeta de las Américas; se pone el manto de poeta del socialismo. Pero los versos no están a la altura. El único entusiasmo que se generó respecto al libro fue el de la propia Unión Soviética, que galardonó a Neruda con el Premio Stalin de la Paz en 1953.

Llegado el verano, también acudieron los turistas, quienes descubrirían la presencia del famoso poeta en Capri y no lo dejarían en paz. La isla perdió rápidamente su encanto, y la pareja se mudó a las islas volcánicas de Isquia, en el golfo de Nápoles. Pasaron allí el mes de junio, y entonces llegó la noticia: era el momento de volver a Chile. Los amigos políticos de Neruda en Santiago habían peleado duro por ello. El propio Senado había pedido que se rescindiese la orden de arresto de Neruda, y había pasado suficiente tiempo para que el gobierno estuviese preparado para dar el paso. Cada vez que hacía una aparición en el escenario internacional, sus altos cargos tenían que justificar la persecución chilena de Neruda. Además, la gran inflación, los continuos conflictos laborales, una población cansada y frustrada, y el final de su periodo presidencial habían hecho que González Videla relajara su represión sobre los comunistas y se quedara sin capital político para seguir con la *vendetta*.

Durante este periodo, en particular cuando la represión se encontraba en su peor momento, el Partido Comunista Chileno no se desvió de su política de iniciar cambios desde dentro de la democracia. Una facción había defendido la lucha armada para conseguir los propósitos del partido, pero fue expulsada por la dirección, donde había buenos amigos de Neruda. Los líderes marcaron el curso hacia una «revolución democrática de la burguesía», en la que la lucha pacífica por un cambio radical sería dirigida por la clase obrera y por una nueva

burguesía «ilustrada», capitalistas con riqueza y poder económico que ya no querían explotar a sus obreros. El camino al socialismo en Chile se pavimentaría con esta unidad, combinada con la continuada industrialización del país. Neruda apoyó esta estrategia. En sus dos años de viajes, de 1948 a 1950, Neruda fue uno de los artistas comunistas más activos del mundo. Además, estaba desarrollando sus propios puntos de vista, que pronto ilustraría con su poesía.

Neruda voló a Berlín para un acto político más, una reunión especial del Consejo Mundial de la Paz. Luego se reunió con Matilde en Cannes, desde donde partirían a Uruguay en un vapor. Neruda odiaba volar, y este viaje les daría tiempo para estar juntos a solas. Los amigos de Neruda vinieron para organizarle un almuerzo sorpresa de despedida, en un restaurante a orillas del Mediterráneo. Entre ellos se encontraba Picasso, y, como hacía calor, el artista se quitó su camiseta de colores. Sobre su pecho musculoso había un minotauro de oro, que pendía de su cuello con un cordón y que impresionó a todos. Picasso se lo quitó y se lo entregó a Neruda.

A continuación, justo después de una larga comida en la que no faltó el vino en abundancia, llegó la noticia de que el gobierno francés había llamado para expulsar a Neruda del país. «De mejores lugares me han echado», diría más tarde. Aunque ya no estaba exiliado de su patria, debió escocerle ser expulsado de su amada Francia.

Neruda y Matilde embarcaron y, desde algún lugar frente a la costa africana, él envió un mensaje a su país:

> El porvenir de la humanidad puede estar en peligro en manos de unos cuantos malvados, pero no les pertenece. Es nuestro el porvenir del hombre, porque somos nosotros la esperanza. Tenemos mucho que hacer los chilenos. Con vosotros, entre vosotros, uno más de vosotros, estaré trabajando. Al regresar a mi patria, después de tan largo destierro os digo solamente: «Consagraré mi vida a defender el honor de Chile. Ahora vuelvo a poner una vez más mi vida en las manos de mi pueblo».

El 12 de agosto de 1952, se reunió en el aeropuerto gente de todo Santiago para darle a Neruda la bienvenida a casa. Llegó solo; para

ocultar su relación, Matilde viajaba por separado desde Montevideo. Delia y la prensa fueron hasta las escalerillas del avión. Neruda bajó, un poco rellenito, con chaqueta deportiva y un sombrerito verde. El primer abrazo del poeta fue para Delia. Sus primeras palabras en Chile, después de cuatro años, fueron: «Yo saludo al noble pueblo chileno a quien debo mi regreso. Saludo a la querida tierra de mi patria, y deseo que la libertad y la paz, y la alegría reinen para siempre en Chile». La multitud le cantó desde la terraza el himno nacional.

Regresó con ocho maletas llenas de libros, conchas, y otros objetos que había coleccionado en el exilio. Se habían enviado otras pertenencias por separado.

Las flores flanqueaban el camino a La Michoacán, desde la calle hasta los salones interiores, mientras afuera había dos policías anotando los números de matrícula de todos los invitados. La represión sobre los comunistas podía haberse ablandado, pero con la Guerra Fría aún patente en el sur de América, el partido siguió ilegalizado hasta 1958, y el gobierno mantuvo informado a sus antiguos miembros y a otros de la izquierda.

Una vez en casa, Neruda concedió una entrevista a la revista *Ercilla*, en la que declaró que, para las próximas elecciones:

Daré mi apoyo a Allende, como abanderado popular. Para mí esta elección es el último momento de una campaña que no se detendrá sin embargo con la elección.

Respecto de mis futuras actividades no puedo añadir nada por el momento. No son decisiones mías, sino de mi partido. Yo soy un militante comunista disciplinado. Quiero dejar en claro algo acerca de rumores que han circulado respecto a que se habrían puesto condiciones para mi llegada. No ha habido condiciones, ni yo las habría aceptado. Mi venida es el fruto de una lucha triunfante que se inició en el momento en que yo salí. No tengo odio ni rencores para nadie.

Entonces intentó disipar cualquier idea de que su vida en el exilio se había caracterizado por el exceso de permisividad burguesa, de que se había convertido en alguien demasiado cosmopolita. Afirmó que solo era un típico chileno: «Soy el anticosmopolita por excelencia. Antes, a la gente de mi generación le gustaba vivir en París.

A mí me gusta vivir en mi tierra, con todo lo que ella produce. No hay duraznos ni ostras comparables a los de Chile». Había sinceridad en esas palabras. Neruda podía vivir en cualquier parte del mundo, pero aparte de los frecuentes viajes cortos y su breve periodo como embajador de Francia, a principios de los setenta, siempre viviría, desde ese momento, en su amado Chile. El escritor uruguayo Emir Rodríguez Monegal definió a Neruda como el «Viajero inmóvil», siempre con un pie en su tierra natal.

Cuando donó una gran parte de su biblioteca y de su colección de conchas a la Universidad de Chile, justo antes de su cincuenta cumpleaños, Neruda postuló: «El poeta no es una piedra perdida. Tiene dos obligaciones sagradas: partir y regresar». Añadió que, sobre todo en países como Chile, geográficamente «aislada en las arrugas del planeta», donde se conocen los orígenes de todos, desde el más humilde hasta el más distinguido, «tenemos la fortuna de ir creando nuestra patria, de ser todos un poco padres de ella».

La fiesta de bienvenida por su regreso del exilio continuó en la plaza Bulnes, donde tres o cuatro mil personas aguardaban al héroe en su regreso. Había una orquesta uniformada de satén amarillo. Cuando el poeta llegó, la multitud comenzó a aclamar: «¡Neruda! ¡Neruda!». Tomás Lago cuenta que Neruda lloró. Cuando acabaron los discursos, la multitud marchó desfilando por La Alameda, el gran bulevar de Santiago, hasta la sede de la campaña presidencial de Salvador Allende. De hecho, el equipo de Allende había estado esperando, con ansias, el regreso de Neruda, y esperaba que su fama y su energía fueran un revulsivo para su campaña, que no había logrado consolidarse. Pero el apoyo de Neruda sirvió de poco, sobre todo porque el Partido Comunista aún era ilegal, los socialistas sufrían divisiones internas y el grupo de Allende carecía de los recursos necesarios para organizar una campaña nacional. Allende recibió tan solo un 5 % de los votos. Carlos Ibáñez, un antiguo dictador que se había postulado como populista independiente y que había prometido limpiar Chile, se convirtió en el nuevo presidente. Eran las primeras elecciones chilenas en las que las mujeres tenían derecho al voto.

Neruda regresó con Delia a La Michoacán, donde pasaría menos tiempo con ella y más en su escritorio. Era de madera clara y estaba rodeado de centenares de libros y de fotografías de Edgar Allan Poe,

Walt Whitman y Charles Baudelaire. Por lo general, solía comenzar en torno a las nueve de la mañana, después de desayunar. Se marcó una disciplina de escribir uno, dos, a veces tres poemas cada día. Neruda decía que no tenía ni tiempo ni ganas de volver a leer sus poemas una y otra vez. Siempre escribía con tinta verde, aunque nunca explicó exactamente por qué. Muchos atribuyen su uso de tinta verde al símbolo de la esperanza. Tras sufrir una lesión en la mano, rara vez utilizó una máquina de escribir. En 1971 explicó en una entrevista al *Paris Review*:

> Desde que tuve un accidente en que me rompí un dedo, no pude, por unos meses, manejar la máquina de escribir. Seguí la costumbre de mi tierna juventud y volví a escribir a mano. Luego, cuando ya me mejoré de mi dedo, que estaba medio quebrado, y pude manejar la máquina, ya me había reacostumbrado a escribir a mano. Encontré que escribiendo a mano tenía más sensibilidad y que las formas plásticas de mi poesía podían cambiar más fácilmente. Es decir, comprendí que la mano tenía algo que ver con eso. Acabo de leer en *Paris Review* lo que dice Robert Graves al periodista que lo interroga: «¿No le ha llamado a usted la atención algo en esta casa, en esta pieza? Todo está hecho a mano». «El escritor —dice Robert Graves— no debe vivir sino entre cosas hechas a mano». Pero me parece que Robert Graves se olvidó que también la poesía debe escribirse a mano. A mí me parece que la máquina me apartaba de mucha intimidad con la poesía, y la mano me ha acercado de nuevo a esa intimidad.

Delia, después Matilde, o sus secretarios Homero Arce y la incansable Margarita Aguirre, pasarían a máquina sus papeles escritos a mano. A menudo, Delia efectuaba correcciones y sugerencias que él, normalmente, tomaba en serio e incluía.

Casi toda La Michoacán estaba hecha de materiales orgánicos, como la madera gruesa y rústica de la gran mesa exterior que tenían Neruda y Delia, sobre la que había verdura, desde habas tiernas y cebolletas de grandes tallos verdes, hasta los tomates más maduros de las afueras de Santiago. Podrían cubrirla con una sábana, nunca con un mantel más formal. Era un escenario que decoraba Neruda, quien lo disponía todo de forma espontánea. Se colocaban en la mesa jarras anchas de melocotones en vino blanco chileno o

fresas en vino tinto, con copas acanaladas de cristal verde junto a ellas.

Como señaló Aida Figueroa en una entrevista, en el 2003: «Es decir, él era escenógrafo, era un escenógrafo de la vida. Él no vivía como..., como rasante o rampante, mejor. Él vivía lleno de sorpresas, de ilusión, de búsqueda». Al regreso de Neruda y Delia, Aida y su esposo, Sergio Insunza, se convirtieron en amigos cercanos de los dos viejos comunistas a los que habían escondido en su apartamento antes de que Neruda huyera al exilio. Venían casi cada sábado a almorzar. Aida afirmó que no podía imaginarse un tiempo más plácido que las horas que pasaban en La Michoacán, entre 1952 y 1955, los «años en que estuvieron antes de que Delia supiera lo de Matilde».

Inés Valenzuela comentó la frecuencia con que la gente venía, y que «era muy cariñoso Pablo con Delia. El que se colgaba de la Hormiga era Pablo, no era ella. Nunca vi yo a la Hormiga que viniera así. Ella tenía una actitud cariñosa siempre, pero una actitud cariñosa, diría yo, muy tranquila».

El capitán Neruda estaba en casa triunfante, con la esposa y la amante, el partido y los amigos, floreciente, radiante, pleno. El chico enfermizo de Temuco y el cónsul deprimido de Extremo Oriente habían desaparecido hacía mucho tiempo.

Para los visitantes, la vida en La Michoacán era una celebración de armonía y amistad, de departir y cantar. A veces representaban un pequeño espectáculo en el anfiteatro del jardín, dedicado a Lorca. Por lo general, Neruda hablaba poco, pero era el gran director de todo cuanto sucedía. «Y todo lo hacía mágico —declaró Aida—. Y la Hormiga también [...]. Esa casa nunca tuvo la puerta cerrada. Nunca hubo una llave, ni en la puerta de la calle, ni en la mampara, ni en la pieza de Pablo, ni en ninguna parte. Era una casa abierta. La Hormiga la mantuvo así».

La poesía de Neruda parecía inspirarse en la misma soleada comodidad. El poema «El hombre invisible», escrito en Italia justo antes de su regreso, puede considerarse otro manifiesto literario. Es casi diametralmente opuesto al surrealista «Arte poética» que había escrito durante su periodo en Extremo Oriente, que él seguía evitando por su abstracción y su negatividad, en vista de la batalla que el pueblo estaba librando por la justicia, la paz y el progreso. El poema

es más ligero, menos denso y, aun siendo bastante largo, apunta a la forma de sus odas próximas; la mayoría de los 244 versos son breves y sencillos, con solo tres o cuatro palabras:

> Yo no soy superior
> a mi hermano
> pero sonrío,
> porque voy por las calles
> y sólo yo no existo,
> la vida corre
> como todos los ríos,
> yo soy el único
> invisible,
> no hay misteriosas sombras,
> no hay tinieblas,
> todo el mundo me habla,
> me quieren contar cosas,
> me hablan de sus parientes,
> de sus miserias
> y de sus alegrías...

Neruda había expuesto esta nueva perspectiva y voz en una entrevista con Lenka Franulic, el día que regresó del exilio.* Le preguntó si era verdad que en México renunció públicamente a *Veinte poemas de amor* y *Residencia*. No exactamente, respondió. «He dicho que mi primera poesía es pesimista y dolorosa, que expresa las angustias de mi juventud. Esa angustia no fue producida por mí, sino por la sociedad misma y la descomposición de la vida del sistema capitalista. Yo no quiero ahora que esta poesía tenga influencia sobre la juventud. Hay que combatir y luchar».

Continuó haciendo algunas de sus afirmaciones más claras sobre el realismo. Por causa de la lucha, por causa del combate, porque tenía una «inmensa fe en Chile», porque la lucha debía continuar, le respondió a Franulic, «escribo ahora en forma diferente». Su acercamiento personal estaba a punto de convertirse en un realismo más

* Se considera a Franulic la primera mujer periodista chilena importante, y trabajaba en ese momento para la revista *Ercilla*.

dinámico, sutil, natural, todavía anclado en lo social, y que seguía absteniéndose de cualquier cosa compleja o poco clara. «Cuando se manda a la gente al combate, no se le pueden cantar cantos fúnebres. De aquí proviene lo que se llama el nuevo realismo», explicó. «El retorno al realismo tiene un doble fondo: la necesidad estética de los seres humanos y el fondo político. Por lo que a mí respecta, mi ambición es escribir como se va silbando en la calle. Ese estimo que debe ser el lenguaje de la poesía, de absoluta sencillez y sin trémolos».

«El hombre invisible» es su primer intento de hacer realidad esta ambición. No es una diatriba política ni un poema de amor, pero, en él, Neruda ha ido de la introversión a la extroversión, con un lenguaje accesible para todos, y se ha desnudado hasta quedarse con las realidades básicas. Neruda el hombre, el hombre monumental y poeta, debe hacerse invisible, un cualquiera indistinguible entre la multitud, igual a sus compañeros de trabajo.

Se comunica a través de la claridad del lenguaje, sincero y limpio, sin darse aires; se vuelve transparente. A partir de ahora, su poesía será transparente como nunca. «No hay misteriosas sombras, / no hay tinieblas», escribe Neruda en el poema. Sigue actuando como poeta, pero como uno que se ha bajado del pedestal para estar con las masas, con los hombres y las mujeres de la calle. Cuando escribe «Todo el mundo me habla», está mostrando su accesibilidad. Le hablan sobre sus familiares del mismo modo que lo harían con su amigo o con su vecino, y él amplifica sus voces. Al emplear la primera persona, la voz se basa en un ser, está presente; está invertido en ello. El poema es tangible; no es arte por amor al arte.

«El hombre invisible» recuerda mucho a «Alturas de Macchu Picchu». En él expresó la grave situación de los trabajadores incas, su lenguaje silenciado, para sensibilizar al respecto con la esperanza de estimular el cambio social. Al final de «El hombre invisible» les pide a sus compañeros chilenos que compartan sus preocupaciones, sus historias de sufrimiento, a fin de transmitir, también, la historia de su grave situación.

«Mi poesía me la da el pueblo y yo doy mi poesía al pueblo», proclamó Neruda en una fiesta para recaudar fondos, el mismo año en que se publicó el poema. Era una suposición pretenciosa, como lo era presumir de ser el portavoz de los antiguos obreros. Aun así, tenía la percepción y la motivación para crear una poesía única que

interpretara las realidades sociales «del pueblo» de un modo radicalmente diferente, permitiendo que sus historias sobrepasaran las ideologías opresivas de las clases dirigentes más altas.

Esa reciprocidad definió su vida en esta época, el papel que había asumido dentro y fuera de la página escrita, y respondía a su llamado como si fuese una obligación. El llamado del poeta: una obligación, aunque también un impulso natural; ser llamado al mismo tiempo que se llama a otros.

Dadme
las luchas
de cada día
porque ellas son mi canto,
y así andaremos juntos,
codo a codo,
todos los hombres,
mi canto los reúne:
el canto del hombre invisible
que canta con todos los hombres.

«El hombre invisible» sería el primer poema, una especie de prefacio del primero de los cuatro libros de odas que publicó Neruda entre 1952 y 1959, un total de 216 odas.* En 1953, el poeta manifestó: «Sobre la tierra, antes de la escritura y de la imprenta existió la poesía. Por eso sabemos que la poesía es como el pan, y debe compartirse por todos, los letrados y los campesinos, por toda nuestra vasta, increíble, extraordinaria familia de pueblos». Las nuevas odas de Neruda alcanzaron un amplísimo espectro de lectores. Las odas estaban orientadas a temas sociales; su estilo seguía siendo realista, como había estado escribiendo durante las décadas pasadas. Sin embargo, su enfoque en las odas era experimental, estaba rebosante de la innovación y la espontaneidad creativa con las que comenzó su carrera, quizá más que la mayoría de los demás poemas escritos después del comienzo de la Guerra Civil española.

* Esto incluye el libro *Navegaciones y regresos*, subtitulado «Este libro es el cuarto volumen de las *Odas elementales*».

El íntimo amigo de Neruda, Miguel Otero Silva, editor jefe de *El Nacional* de Caracas, quien había publicado la denuncia de Neruda contra González Videla, le pidió que escribiese una columna semanal de poesía. Neruda aceptó, pero pidió que los poemas se imprimieran en las páginas de noticias principales, y no en el suplemento artístico. Aunque solo apareció un puñado de sus odas en el periódico, gracias a la práctica encontró la forma idónea para sus odas. Las pequeñas columnas de los periódicos obligaban a Neruda a hacer líneas más cortas, y la oportunidad de alcanzar a todos los lectores del periódico —y no solo a aquellos que leían las páginas de cultura—, lo llevaron a conseguir que los poemas parecieran más simples, aunque no simplistas, al emplear el lenguaje cotidiano para la gente cotidiana, sobre los temas cotidianos. Esta forma simple y elemental reflejaba la relación de las odas con los objetos elementales que quería describir. Los poemas que escribió Neruda para el periódico fueron la mesa de diseño para unos centenares más, que a través de esos cuatro libros suyos elevarían lo cotidiano a un acto político de jerarquía social subversiva.

A menudo, el carácter ordinario del tema —cebollas, tomates, la sopa de congrio y hasta los calcetines— y su voz libre, casi prosaica, hacían que las odas pareciesen menos «poéticas», más directas. Pero las meditadas asociaciones conceptuales atribuían a los poemas una fuerza persuasiva, a menudo sorprendente, para captar la atención del lector. A través de su técnica, fue capaz de que estos temas cotidianos pareciesen sublimes. Como declaró Jaime Concha, profesor emérito de Literatura latinoamericana en la Universidad de California en San Diego: al centrarse en las «singularidades frágiles» de estos objetos, de manera individual y minuciosa en medio de todas las leyes universales del mundo material, vemos que «las grandes energías de la totalidad pulsan en estos minúsculos granos simbólicos... y comestibles». Una de las cualidades destacadas de las odas es que consiguen todo eso a través de una labor poética compleja, desafiante y revolucionaria entre bastidores de los versos; es capaz de colocar el objeto dentro de una matriz de relaciones sociales, y convertirlo en un poema transformacional sin perturbar la apariencia y la accesibilidad simples y básicas del poema.

Neruda escribió odas a todo, desde una castaña caída en el suelo hasta la pobreza, desde Walt Whitman hasta un albañil anónimo.

Quizá escribiera demasiadas odas, pues en algún momento se debilita la efectividad de su belleza. Aun así, esta nueva forma se encontraba entre sus mayores logros literarios, en particular los dos primeros volúmenes. Las odas son una importante razón por la que se considera a Neruda como uno de los poetas más exuberantes de todas las épocas.

Las odas están ordenadas alfabéticamente, como si se hubiera propuesto escribir una enciclopedia ambiciosa e innovadora en consonancia con la famosa *Encyclopédie* francesa del siglo XVIII, cuyas descripciones reflejaban los ideales de los pensadores de la Ilustración, quienes contribuyeron a ella: Montesquieu, Rousseau y Voltaire, con Denis Diderot como editor jefe. Inspirándose en la colección de treinta y nueve volúmenes de la *Encyclopédie*, que había comprado durante su exilio en Francia, Neruda pretendía describir y registrar elementos y objetos cotidianos que tienen una función social, relacionadas con la experiencia diaria de la humanidad, y útiles para ella. Esperaba ampliar los registros de los pensadores de la Ilustración al añadir una dosis más alta y desarrollada de la conciencia de clase, elevar la forma de la oda y transmitirle al lector lo básico de cada tema de un modo dinámico y memorable.

En su esmerado y meditado examen de cada asunto, Neruda demostraba a veces las desigualdades sociales. En prácticamente cada poema expresó un optimismo natural que se producía al describir la realidad de los objetos cotidianos, en ocasiones animándolos y presentándolos como seres vivos. En unos pocos casos, los temas eran seres vivos, como César Vallejo o Paul Robeson, pero a veces eran intangibles como en «Oda a la felicidad», o inanimados como en «Oda a la silla»:

> La guerra es ancha como selva oscura.
> La paz
> comienza
> en una sola
> silla.

Las odas recibieron críticas favorables, incluido el gran elogio de Alone. Aunque su conservadurismo nunca llegó a ser un factor

importante en su crítica literaria a Neruda, a Alone le resultó difícil aceptar la métrica y la inclinación política en algunas de las obras que escribió hacia el final de su exilio, de intensos realismo social y connotaciones estalinistas, sobre todo en *Las uvas y el viento*. Esto haría más destacable su crítica del primer libro de odas en el periódico conservador *El Mercurio*:

> Afirman que esta claridad se la impuso el Soviet para que llegue al pueblo. Si fuera cierto mucho habría que perdonarle al Soviet [...]. Nunca la poesía de Neruda ha parecido más auténtica [...].
> Desearíamos hallarle un límite. No hay juicio bueno, se dice, sin sus restricciones. Pero no las hallamos. Le perdonamos aún el comunismo.

Alone quedó realmente impresionado por el optimismo del libro: «Nunca Neruda había sonreído como ahora». El nuevo gozo conduce a una nueva claridad en sus poemas, creía Alone, reafirmando así directamente los objetivos de Neruda. Al margen de su valor lírico, muchas de las odas funcionan como herramienta política, y se sirven de convincentes versos para transmitir la utilidad social de los objetos cotidianos y naturales. Por la familiaridad y la accesibilidad de estos objetos, con frecuencia perdemos de vista su valor. El propósito de Neruda consistía en ayudar al lector a reconocer su virtud implícita. «Oda a la cebolla», por ejemplo, celebra una verdura corriente por medio de un elogio sublime:

> la tierra
> así te hizo,
> cebolla,
> clara como un planeta,
> y destinada
> a relucir,
> constelación constante,
> redonda rosa de agua,
> sobre
> la mesa
> de las pobres gentes.

Como último poema del primer libro de *Odas elementales*, con «Oda al vino» (poema completo en el Apéndice I) Neruda deja a sus lectores con una nota gozosa y un respeto renovado por la magia de la enología. Neruda ensalza el elixir, no como regalo de los dioses de los tiempos antiguos o de las religiones modernas, sino como resultado del duro y colaborador esfuerzo del hombre y de la naturaleza por hacer crecer las uvas y elaborar con ellas el producto final.

Aunque Neruda adaptó y modificó la oda tradicional a sus propios propósitos artísticos, empezaba con la forma pindárica clásica, y elogiaba el tema del poema con declaraciones directas y personales:

> Vino color de día,
> vino color de noche,
> vino con pies de púrpura
> o sangre de topacio,
> vino,
> estrellado hijo
> de la tierra

A continuación, pone de manifiesto que el vino es para todos:

> nunca has cabido en una copa,
> en un canto, en un hombre,
> coral, gregario eres,
> y cuando menos, mutuo.

El vino es para el rico y el pobre por igual, proporciona placer a todos y cada uno, es un bálsamo en los malos momentos, un brindis de celebración en los buenos. Neruda muestra aquí la inmensidad del espíritu del vino, su carácter sagrado para el hombre.

Entonces, en un movimiento típico, Neruda pasa de lo natural a lo sensual:

> Amor mío, de pronto
> tu cadera
> es la curva colmada
> de la copa,

tu pecho es el racimo,
la luz del alcohol tu cabellera,
las uvas tus pezones,
tu ombligo sello puro
estampado en tu vientre de vasija,
y tu amor la cascada
de vino inextinguible,
la claridad que cae en mis sentidos,
el esplendor terrestre de la vida.

Esta fusión del cuerpo de la mujer con el objeto celebrado está en consonancia con muchas de sus odas, y es un guiño a la obra de los románticos ingleses.

Neruda acaba asegurando que el lector aprecia la labor, sobre todo la de la naturaleza misma, que se dedica a crear el vino y todas sus propiedades que él acaba de exaltar:

Amo sobre una mesa,
cuando se habla,
la luz de una botella
de inteligente vino.
Que lo beban,
que recuerden en cada
gota de oro
o copa de topacio
o cuchara de púrpura
que trabajó el otoño
hasta llenar de vino las vasijas
y aprenda el hombre oscuro,
en el ceremonial de su negocio,
a recordar la tierra y sus deberes,
a propagar el cántico del fruto.

El poema termina y nos deja anclados a una visión: lo más sagrado respecto al vino es el esfuerzo del hombre al cultivar la abundancia de la tierra. En *Canto general*, Neruda recalca cómo el hombre fue creado de la tierra. Ahora hace hincapié en el deber que el hombre tiene de cultivar lo que produce la tierra. En ambos casos nos recuerda que nosotros y la tierra somos una entidad única indisoluble,

y que esta unicidad esencial se produce a través de un esfuerzo colectivo y cooperativo.

———

Joseph Stalin falleció el 5 de marzo de 1953. Entre 1936 y 1938 había arrestado aproximadamente a un millón de miembros de su propio partido en su Gran Purga. Al menos seiscientos mil fueron asesinados, muchos con la tortura. Encarceló y mató a centenares de millares de campesinos que se resistieron a la colectivización agraria. Las estimaciones oscilan entre cinco y cincuenta millones de muertes causadas por la hambruna que resultó de las políticas mal concebidas de Stalin. Muchos creen que el hambre en Ucrania fue un acto intencionado de genocidio. Stalin impuso un régimen de terror de estado por toda la Unión Soviética, que también se propagó a los países del Bloque Soviético. Se realizaron alrededor de un millón y medio de deportaciones a Siberia y a Asia Central.

Aun así, Neruda escribió un poema de 236 versos, «En su muerte», traducido pronto por los comunistas de todo el mundo:

> Ser hombres! Es ésta
> la ley staliniana!
> Ser comunista es difícil.
> Hay que aprender a serlo.
> Ser hombres comunistas
> es aún más difícil,
> y hay que aprender de Stalin
> su intensidad serena,
> su claridad concreta,
>
>
>
> Stalin es el mediodía,
> la madurez del hombre y de los pueblos.
>
> .
>
> Stalinianos. Llevamos este nombre con orgullo.
> Stalinianos. Es ésta la jerarquía de nuestro tiempo!
> Trabajadores, pescadores, músicos Stalinianos!
> Forjadores de acero, padres del cobre, Stalinianos!

Médicos, calicheros, poetas Stalinianos!
Letrados, estudiantes, campesinos Stalinianos!
Obreros, empleados, mujeres stalinianas,
salud en este día! No ha desaparecido la luz,
no ha desaparecido el fuego!

El apoyo de Neruda a Stalin, al estalinismo, es uno de los aspectos más polémicos de su vida y de su carácter, una evidente disonancia con respecto a la imagen popular de un Neruda pacifista, humanitario y democrático. En general, su armonización con Stalin puede resultar chocante, sobre todo para los lectores estadounidenses y europeos.

Pese a su estricta creencia en el cambio mediante la urna, el Partido Comunista Chileno, como muchos partidos comunistas de todo el mundo, era estrictamente estalinista. Creían que era fundamental defender a la Unión Soviética para proteger los valores y al pueblo en el que creían, especialmente en la lucha contra el fascismo. Para muchos, esta idea surgió de las circunstancias políticas que rodeaban a la Guerra Civil española, que empujó a un gran número de personas como Neruda hacia la izquierda. Estados Unidos, Inglaterra y Francia habían abandonado a la República Española. Francia se había comportado con indiferencia hacia los desesperados refugiados que no tenían adónde ir al huir de las fuerzas de Franco. De modo que escogieron un bando: Stalin defendía a sus compañeros y sus ideales. Y, desde ese momento en adelante, plantaron la bandera del estalinismo, y su firme compromiso demostraría ser, más adelante, difícil de quebrantar.

De haber sido tal vez ciudadano estadounidense o francés, Neruda incluso podría haber renunciado al estalinismo, por las realidades de la Guerra Fría y por propias convicciones personales. Hasta podría haber renunciado al Partido Comunista. Pero, en Chile, dicho partido le había proporcionado una plataforma a Neruda, una red de apoyo, e incluso una designación senatorial. Neruda se había llegado a involucrar de forma personal, hasta el punto de resultarle demasiado difícil, a él y a otros miembros del partido, incluida Delia, romper con ello cuando salieron a la luz los crímenes de Stalin. Neruda había construido, de forma parcial, su identidad fuera de la perspectiva del Partido Comunista. Para él, el partido no era tan

solo un grupo de personas que quería cambiar el mundo, sino miles de familias de clase obrera por todo el país. Es posible que a Neruda le pareciera imposible renunciar a su lealtad a Stalin, ya que, en cierto sentido, estaría renunciando también a su familia.

Una cosa era defender a Stalin, y otra muy distinta pisotear a sus amistades personales y su sentido común para seguir al partido a pies juntillas. Un ejemplo es su relación con el polaco Premio Nobel Czeslaw Milosz. Las opiniones políticas del antisoviético Milosz le habían creado tensiones con su gobierno comunista, y lo habían obligado a buscar asilo político en Francia. Había vivido con anterioridad en París durante el tiempo en que Neruda estuvo exiliado, se hizo amigo del chileno, y asistió a fiestas con él y sus amigos de izquierdas. Milosz había incluso traducido alguna poesía de Neruda unos cuantos años antes. Sin embargo, una vez que les dio la espalda de forma pública a los sistemas y al comunismo, se convirtió de inmediato en persona *non grata*. El periódico del Partido Comunista francés le asignó a Neruda la tarea de escribir la denuncia de Milosz, cosa que hizo en un artículo titulado «El hombre que huyó», y en el que denominó a Milosz «agente del imperialismo americano», entre otras injurias.

Neruda no fue en modo alguno el único artista, escritor o intelectual arrastrado en aquella época por el estalinismo. El artículo de Neruda aisló a Milosz de los intelectuales franceses, quienes, en esos años eran todos prosoviéticos (excepto Albert Camus, que siguió siendo su amigo). Como explicó Milosz en una entrevista del *Paris Review* en 1994: «A todo el que estaba insatisfecho, y que venía del Este como yo, se le consideraba un loco o un agente de Estados Unidos».

En su clásico *La mente cautiva*, se detalla el magnetismo que el pensamiento totalitario ejerció sobre muchos intelectuales, Milosz menciona a Neruda:

> Cuando describe la miseria del pueblo le creo, y respeto su gran corazón. Cuando escribe, piensa en sus hermanos y no en sí mismo, y en el poder de la palabra que se da. Pero cuando pinta la vida alegre y radiante de la gente en la Unión Soviética dejo de creerle. Me inclino a creerle mientras habla de lo que sabe: dejo de creerle cuando comienza a hablar de lo que yo sé.

Una década y media después de que Neruda escribiese la denuncia de su antiguo amigo, se vieron en 1966, en la Conferencia PEN, de Nueva York. Neruda vio a Milosz al otro lado de la sala, lo llamó a gritos: «¡Czeslaw!», y corrió a abrazarlo. Milosz le volvió la cara y Neruda se justificó: «Pero, Czeslaw, ¡aquello era política!».

Finalmente, ante el peso abrumador de las evidencias, Neruda utilizaría su poesía para tratar los abusos de Stalin y el fracaso de la Unión Soviética para lograr los ideales del socialismo. Llegaría incluso a criticar a Stalin en declaraciones públicas. Aunque no lo hizo en voz alta, en la trama de su poesía pediría, incluso, la absolución por su lealtad otrora ciega.

Sin embargo, en mayo de 1953, Neruda, Delia y Volodia Teitelboim (ahora uno de los oficiales de más alto rango del Partido Comunista chileno) viajaron a Moscú para el Segundo Congreso Soviético de Escritores, en el Kremlin. Se hospedaron en el lujoso Hotel Metropol, donde recibieron a intelectuales y políticos, y organizaron grandes fiestas. El viaje se interrumpió, porque Neruda enfermó de gripe y decidió de repente volver a casa. Afirmó que quería estar de regreso en Chile para Navidad. Delia no podía entender por qué viajaría estando tan enfermo. Se quejó amargamente a Teitelboim: «No sé cómo podrá hacer el viaje en estas condiciones. Resulta hasta peligroso. ¿Por qué se apura tanto?». Teitelboim no podía responder. Delia percibió que él sabía más de lo que contaba, y era verdad: Neruda le había dicho que regresaba para ver a Matilde. Esta estaba enojada, porque Neruda había viajado sin ella, y le había dado un ultimátum: o regresaba y estaba con ella para las vacaciones de fin de año, o se iría a México y lo abandonaría para siempre.

Cuando regresó a Chile, Matilde le hizo saber que no era feliz con su incómoda y monótona situación. El nuevo escenario era un duro contraste con Capri, y en Santiago había apagones programados con el fin de ahorrar electricidad, y esto la alteraba más. La luz de Capri y el sol de México habían desaparecido como también se había desvanecido el poder tener a Neruda solo para ella. Había idealizado Chile desde la distancia, mientras estaba en el extranjero, pero no estaba preparada para sus crudas realidades: «¿Qué he venido a hacer yo en este país de mierda?», le preguntó a Neruda. Él abrió los ojos de par en par y, a continuación, la miró furioso y

le espetó: «¡Este país de mierda es el suyo!», le chilló a su vez. «No se puede vivir huyendo de las cosas feas o de las dificultades».

«Tenía razón», Matilde cayó en la cuenta. «Afortunadamente, comencé a llorar, cosa que Pablo nunca pudo soportar». Las lágrimas funcionaron; él se disculpó, y añadió: «Soy una bestia redomada». Se abrazaron y confirmaron, con el acuerdo de Matilde: «Pero esto es así, y aquí viviremos, porque la vida nos ha unido para siempre».

Neruda comenzó a llevar a Matilde a Isla Negra en lugar de Delia. Mientras tanto, él y su amante de cabello indomable buscaron una casa más grande que su apartamento. Encontraron un terreno en el bohemio barrio de Bellavista, a los pies del monte San Cristóbal. Estaba repleto de vides y zarzas en una pendiente pronunciada. Un arroyo atravesaba el borde superior de la propiedad, desde donde había una vista espléndida de la ciudad y de los Andes. Matilde podía comprar el terreno y comenzar la construcción con una pequeña herencia bien invertida. A Neruda le encantó la idea.

Y entonces descubrió que estaba embarazada de nuevo. El doctor le prescribió reposo en cama. Neruda la visitaba en su apartamento de forma constante (ya que la casa aún estaba en construcción). «Me mimó en extremo», escribió ella. Le trajo a Dostoievski y a Proust. Él tenía la esperanza de que fuese una niña. Cuando se encontraba en su sexto mes de embarazo, el doctor indicó que estaba fuera de peligro, y que podía dejar de guardar reposo. Quince días después, abortó de nuevo. Matilde tenía cuarenta y dos en ese momento. Neruda y ella no tendrían hijos.

El 21 de diciembre de 1953, Neruda fue galardonado con el Premio Stalin por el Fortalecimiento de la Paz Entre los Pueblos, por los «méritos especiales en la lucha por la conservación y consolidación de la paz». Esa era la versión del Premio Nobel de la Paz de la Unión Soviética. Neruda había formado parte del jurado en años anteriores, y muchos miembros del mismo eran amigos suyos. «Estoy muy conmovido —comentó respecto a la noticia—. Es éste el honor más importante que podía tener en mi vida». Utilizó el dinero del premio para la construcción de su nueva casa.

Mientras tanto, Maruca compareció ante un juez en Santiago para exigirle dinero a Neruda. Tomás Lago fue al juzgado para hablar a favor de Neruda. Escribió en su diario:

Cuando vi a aquella mujer allí, en el tráfago de la gente que iba y venía por las oficinas del segundo piso, tuve la impresión de que todo lo que le quedaba en el mundo era sacarle dinero a Pablo para vivir. Parece que no hace otra cosa. No tiene otra actividad, ni anhelo, ni iniciativa de su parte. Como es muy alta, se veía de lejos. Estaba vestida en forma *ad hoc*; como una mujer desgraciada, víctima de un hombre sin entrañas, con un abrigo con un cuello de pieles raídas que parecía no pertenecerle, todo el vestido de un color neutro para que pareciera usado y pobre.

Neruda tenía fondos de sobra, pero probablemente consideró el pleito de Maruca como un intento de volver a formar parte de su vida. Lo ignoró con un desprecio cruel, aunque en público se posicionaba como el héroe humanitario de su continente y más allá. No era como si Maruca le hubiese hecho un desaire —a menos que él siguiera haciéndola de algún modo responsable de la invalidez de Malva Marina, del mismo modo en que manipulaba mentalmente a Matilde por sus abortos—; había sido él quien abandonó a Maruca y a Malva, indefensas, en Europa. La negó, como si negara su existencia, como había hecho con la presencia de Malva en sus memorias.

Neruda y Delia fueron a Brasil para un congreso cultural organizado por Jorge Amado, y allí se vio a Matilde en algunas de las conferencias de Neruda. Según Teitelboim, quien también estaba allí: «Las muchachas revoloteaban en torno a las estrellas, especialmente a Neruda, del cual no se despegaba Hormiga, en cuyos ojos se leía una tristeza recóndita».

Neruda se aproximaba a una ruptura decisiva con Delia cuando la convenció de que fuera a París, a trabajar en la producción de una edición francesa de lujo de *Canto general*. Con ella ausente, Neruda invitó a cenar fuera a un puñado de amigos íntimos, con el propósito de presentarles a su nuevo amor, Matilde, también conocida como «Rosario». Sus amigos estaban sentados a la mesa cuando, como escribió Tomás Lago:

Venía vestida de blanco, un traje de seda moaré. Es colorina de pelo duro, viva, de regular estatura, ojos sonrientes, rasgos un poco duros, pero armoniosos, con algo sensual en todo. Cabeza

de medusa, nido de víboras. Cuando alguien la nombró, en mi interior di un salto. Se llama Rosario. Yo hacía tiempo que lo sabía por vagos detalles [...] este nombre aparece en el poema «Despierte el leñador», al final: «Paz para mi mano derecha que sólo quiere escribir Rosario» [...].

Durante la comida se acercaba cada cierto tiempo a ella y la tomaba, le tocaba las rodillas, le acercaba a sí mismo con verdadero placer y delectación. La llama «mi amor» cada vez.

Neruda parecía tener la esperanza de orquestar el que Delia descubriera la relación. Unos días después, Lago regresaría a casa con Neruda, quien le pidió que hiciera una parada, de camino, en el apartamento de Matilde: «En un momento dado nos quedamos a solas, y Pablo me preguntó, mirando hacia el suelo: "Bien, ¿le contaste todo a Delia o no? Dime la verdad"».

Una vez construidos una pequeña habitación, un baño y una cocina diminuta en Bellavista, Matilde se mudó mientras proseguía la construcción. La casa se conoció como La Chascona, una palabra chilena que describía el pelo salvajemente rizado de Matilde. Como todas las casas que Neruda construyó, esta era poéticamente excéntrica. El comedor parecía el interior de un barco. Había varias fotos de Whitman, en diversos tamaños, en varias habitaciones. Las letras M y P se entrelazaban en el hierro que protegía las ventanas. La casa trepaba el monte en tres alturas, conectada por caminos exteriores y escaleras.

La doble vida de Neruda estaba empezando a ser muy difícil de mantener. Por fin un día, cuando él y Matilde estaban en Isla Negra, el poeta ofendió de algún modo a la criada. Como venganza, esta le habló a Delia sobre la otra mujer. Luego, el jardinero de La Michoacán, tras ser acusado por Neruda de haber robado botellas de vino, le contó a Delia que Matilde se había mudado cuando ella había estado brevemente hospitalizada, tras un accidente de coche. «Soy comunista, señora, y los comunistas no aceptan estas cosas», le señaló el jardinero.

Entonces, Neruda y Matilde tuvieron un accidente de auto que originó noticias como: «Famoso poeta a solas con una bella dama soltera». El descubrimiento que Neruda había estado esperando se había producido, pero de forma demasiado pública para su gusto, y

no produjo alivio alguno. Delia empezó a mostrarse ante sus amigos nerviosa, distraída y sobrecogida de temor. Neruda desaparecía durante sus siestas diarias en la Michoacán para pasar las tardes con Matilde.

Inés Valenzuela y Diego Muñoz, que estaban viviendo con Neruda y Delia en La Michoacán, decidieron que tenían que enfrentarse al problema y lo trajeron a colación con Neruda. Este insistió en que Delia siempre sería su señora, que Matilde estaba dispuesta a ocupar un segundo plano. Pero Delia no quería formar parte de semejante arreglo. Siendo una comunista militante, llevó el asunto ante los jefes de su partido.

Finalmente, el partido intervino y le indicó a Neruda que tenía que decidir entre Matilde y Delia. Con su romance que iba adquiriendo más seriedad, al ser él una cara pública del partido, y siendo Delia también un importante miembro del mismo, esto no podía continuar. «Y la verdad de la cosa es que Pablo no se quería deshacer de ninguna —recordó Inés Valenzuela—. Porque él, hasta el último, le rogaba a Delia que no se fuera. Era una situación complicada [...]. Y, bueno, el recuerdo es que yo acompañé después a Delia a su pieza, y le dije: "No te vayas, hormiguita. Quédate aquí". Y ella me dijo: "¿Tú aceptarías una cosa como esta?". Bueno. Entonces, ella se fue a París...».

Neruda le envió un telegrama: «Hormiguita, vuelva, todo sigue como antes, vuelva a su casa, todo sigue igual». Poco después de enviarle una carta de once páginas en las que, según Inés «le rogaba que lo viera, que aceptara seguir siendo su amigo. En fin, que nunca iba a borrarla nadie de su corazón, porque ella había sido la persona que le había brindado la más grande amistad».

Unos veinte años después, tras su muerte, Delia mencionó: «Desde 1952, nuestras actividades nos enviaron por caminos divergentes. Pablo comenzó a implicarse con otras personas. Yo aumenté el interés en mi arte. No existía animosidad. No hay mucho más que pueda decir. Amé a Pablo, y siempre estará en mi corazón».

En el momento de la separación, Neruda tenía cuarenta y ocho años, Matilde cuarenta y tres y Delia sesenta y ocho.

Tomás Lago había sido uno de los amigos más íntimos de Neruda durante décadas, pero tras la ruptura con Delia se abrió una grieta entre ambos. La solidaridad de Lago estaba con Delia. A pesar

de esto, unos meses después de la separación de Delia y Neruda, les pidió a ambos que fuesen los testigos en la boda de su hija. Neruda no acudió, al parecer, incapaz de participar junto a Delia. Se limitó a enviar unas vasijas antiguas de vino como regalo. Lago no volvió a ver a Neruda nunca más.

Pese a su amor especial por Delia, Inés Valenzuela y Diego Muñoz no se posicionaron contra Neruda. Poco después de la ruptura, él los invitó a una fiesta con ocasión del Día de la Independencia de Chile, el 18 de septiembre de 1955, en La Chascona, donde ahora vivía con Matilde. Inés era reacia a asistir, por estar recuperándose de una operación, y porque seguía disgustada por la forma en que Neruda había tratado a Delia. Pero Diego, amigo de Neruda desde la escuela primaria, insistió. Tan pronto como Neruda vio llegar a Inés, bajó. «Mira, esta es Matilde. Espero que sean muy buenas amigas». Con tanta gente celebrando allí, era difícil mantener una conversación. Así que Neruda los invitó a comer al día siguiente, solos los cuatro. Allí, Matilde soltó algo bastante vulgar sobre Delia, algo tan inapropiado que Inés se negó a repetirlo cuando volvió a contar la historia (era una alusión a sus dientes). «Además de ser una mentira esa, porque eso es una falsedad —le espetó a Matilde con fuerza—, no lo acepto y te voy a pedir, Matilde, que si hemos de ser amigas nunca toques a Hormiga delante de mí, porque yo no quiero a Hormiga porque fue la mujer de Pablo, yo la quiero porque es un ser humano excepcional». Pablo, con una gran sonrisa, levantó su copa de vino y brindó: «Bebamos, bebamos por la Hormiga, porque a mí me gusta mucho que la quiera».

«Y terminó el incidente este», concluyó Inés.

Como escribiría Neruda, casi diez años después de la ruptura:

Delia es la luz de la ventana abierta
a la verdad, al árbol de miel...

. .

Delia, entre tantas hojas
del árbol de la vida,
tu presencia
en el fuego,
tu virtud

de rocío:
en el viento iracundo
una paloma.

—«Amores: Delia (I)»

Finalmente, Delia regresó de París y vivió el resto de su vida en La Michoacán; dedicó toda su energía al activismo y a su arte, en el que destacaban series impresas sobre caballos abstractos en negro, blanco y gris plateado. Falleció en paz, mientras dormía, el 26 de julio de 1989, a la edad de 104 años.

Capítulo diecinueve

PLENOS PODERES

A puro sol escribo, a plena calle,
a pleno mar, en donde puedo canto,
sólo la noche errante me detiene
pero en su interrupción recojo espacio,
recojo sombra para mucho tiempo.
—«Plenos poderes»

Para mediados de siglo, Neruda había vivido muchas vidas como poeta, cada una acompañada por su estilo, y había evolucionado constantemente, como el lagarto muda su piel. Pero también existieron muchos Nerudas, la persona con la que coexistía el poeta; sus afectaciones y sus condiciones personales siempre se manifestaban en los nuevos estilos, formas y temas de su escritura. A finales de los años cincuenta, el Neruda que se asentó en su poesía, en Isla Negra, en La Chascona y en la ahora pública relación con Matilde, estaba a la altura de esta evolución. El mismo Neruda se refería a este período como el «otoño» de su vida, una época de madurez, pero, como las uvas de los viñedos chilenos preparadas para transformarse en vino, fue un tiempo fructífero en el que produjo un grupo de libros sobresalientes y atractivos. En ellos se permitió ser más relajado y caprichoso, y hasta reflejarse personalmente más que antes. Muchos de los poemas son cálidos y afectuosos. Su preocupación social seguía aún muy presente, pero no lo dominó a él ni a su poesía.

«A veces soy un poeta de naturaleza, a veces un poeta de cosas, a veces un poeta público, un poeta enojado, un poeta de gozo, pero ahora estoy aprendiendo», le señaló Neruda a Alastair Reid en 1964.

En resumen, Neruda se rehumaniza como «un hombre lluvioso y feliz, vivaz y de mente otoñal». Asentado, en paz con su poesía y con éxito internacional, se encontraba quizás en su apogeo personal, en la cumbre tanto de su potencial poético y personal, y fue capaz de utilizarlo como nunca antes ni después. En medio de este periodo, en septiembre de 1962, publicó *Plenos poderes*, un libro pequeño pero satisfactorio. De principio a fin, un profundo tono personal sustenta y contiene dos de sus poemas políticos más importantes. En español, «plenos poderes» se refiere a menudo a los poderes que se le entregan a un embajador para que lleve a cabo una acción de forma autónoma a favor de su país, pero en un sentido más general puede significar poderes en su punto máximo. Los traductores tienen problemas con este título.

Alastair Reid, por ejemplo, lo traduce como «Fully empowered». La expresión capta la paz personal de Neruda, el respeto que tenía por su país y alrededor del mundo en aquel momento, y su dominio poético: orgulloso de enarbolar su propia bandera desde el jardín de Isla Negra; capaz de deleitarse en compañía del amor de su vida; libre para ser él mismo, sin trabas de tecnicismos ni burocracias, y sin las continuas conferencias que había soportado en Europa; y ya le había entregado al mundo «un estante de libros destacados, tan amplio y variado como el mismo mar», como indicó Reid. El otoño de Neruda produjo buenas obras, la mayoría de ellas escritas desde aquel mirador con vistas al Pacífico, libros en los que poetizó su propia persona, se permitió ser más aventurero y tener algo de diversión a expensas suyas. Es más, durante este periodo vio, por fin, los errores del estalinismo y se animó lo suficiente como para rechazarlos y admitir sus errores de forma pública; en algunos casos incluso llegó a pronunciarse al respecto. Esta fue quizá la señal más verdadera de que tenía, de hecho, plenos poderes.

Isla Negra, la pequeña casa que Neruda y Delia habían comprado en 1931, en una aldea de pescadores en la escarpada costa, se convirtió en el santuario de Neruda. Las rocas de la playa se convirtieron en las piedras angulares a las que siempre regresaría. Era su centro, y lo transformaría continuamente, conforme a su visión y su toque

estético. Solía decir que tenía una segunda profesión, la de arquitecto surrealista, transformador de casas, y esto se evidenció cierto. Desde esta casa se compuso a sí mismo y su poesía, mientras estaba sentado fuera sobre un banco de piedra, o en su pequeña sala de escritura con la visión del mar infinito desde su ventana. La casa se convirtió en su barco. Isla Negra era la externalización de sí mismo.

Construida en la cima de un montículo pronunciado, sobre una playa rocosa, la casa de Isla Negra se extendía en varias prolongaciones para formar la silueta de un barco. Quería que tuviese tantas curvas como fuera posible, disgustado con esas muchas casas que son puros rectángulos. Quería que la casa fuese impura, como la poesía que había predicado. La casa estaba amueblada con sus colecciones eclécticas: mascarones de barco, barcos en botellas, conchas marinas de las playas del mundo, sextantes, astrolabios, extrañas mariposas e insectos etéreos que lo volvían a conectar con las excursiones en tren de su infancia, guitarras mexicanas en miniatura, jarras de cristal en toda una gama de tonalidades, estribos hermosamente tallados en madera que cubrían una pared como en la casa de su infancia, mapas del siglo XVII de las Américas y de los océanos, fotografías de algunos de sus escritores favoritos (Poe, Baudelaire y Whitman), que tenían su lugar de honor dondequiera que él vivía, y las primeras ediciones de sus libros, un zapato enorme que una vez colgó en una zapatería de Temuco. Hasta hizo una habitación especial para el caballo de madera del que se había enamorado en la herrería de Temuco.

Había una chimenea que parecía una cascada de lapislázuli fluyendo por la alta pared curva. Entre las muchas habitaciones únicas había un bar con vasos de todas las formas y colores, y en las vigas del techo estaban grabados los nombres de sus amigos que habían fallecido. Caminos serpenteantes en el exterior, jardines rústicos y una pequeña cabaña de escritor en el monte completaban el refugio de Isla Negra. Había una antigua locomotora aparcada fuera.

A Neruda nunca le gustó estar en el mar. Amaba el océano, pero tomaba transatlánticos por la necesidad de viajar, y nunca salió a navegar. Le gustaba decir que era un «marinero en tierra». Aunque desde la costa, el mar era esencial para él. Como mencionó una vez: «Para mí, el mar es un elemento, como el aire». Nunca le abandonó el impacto de descubrir el mar en su juventud, en Puerto Saavedra.

La sensación de que el mar era el latido del universo, como había escrito, lo condujo a Isla Negra y a la creación de su singular refugio allí.

> Un solo ser, pero no hay sangre.
> Una sola caricia, muerte o rosa.
> Viene el mar y reúne nuestras vidas
> y sólo ataca y se reparte y canta
> en noche y día y hombre y criatura.
> La esencia: fuego y frío: movimiento.
>
> —«El mar»

Matilde y Neruda realizaban frecuentes viajes a la costa de Valparaíso, su antiguo lugar bohemio de evasión en Santiago durante sus días de estudiante. Pronto, Neruda decidió que necesitaba tener su propia casa con vistas al puerto. El comunismo quería que su tercera casa fuese más sencilla, más modesta. Según recordaba una amiga de Valparaíso, la poetisa Sara Vial, Neruda le pidió que le encontrara una casa «ni muy arriba ni muy abajo, que no se vea gente pero que haya gente, que no se escuche la locomoción, pero que haya locomoción». Sucedió que un amigo de Vial acababa de heredar una vieja casa con forma excéntrica, parecida a una torre, en lo alto de uno de los muchos montes de la ciudad, con una escalera muy estrecha que acababa en tres plantas, y con espectaculares vistas a la ciudad y al mar. Neruda no podía permitirse la casa, así que convenció a sus amigos, el doctor Francisco Velasco y la artista María Martner (quien creó el mosaico de la chimenea de Isla Negra), para que comprasen las dos primeras plantas y le dejaran la tercera.

Neruda llamó a su nueva casa en Valparaíso La Sebastiana, en honor al viejo español que la había construido, Sebastián Collado. Es posible que La Sebastiana haya sido la casa más pequeña de Neruda, pero tenía su propio encanto único, con sus vistas a la ciudad y su forma cilíndrica; además, durante las obras de las reparaciones iniciales, él la modificó ligeramente para que encajara con el estilo nerudiano. Cada casa era como un escenario privado: él diseñaba los decorados, y siempre dirigía.

La casa crece y habla,
se sostiene en sus pies,
tiene ropa colgada en un andamio,
y como por el mar la primavera
nadando como náyade marina
besa la arena de Valparaíso.
Ya no pensemos más: ésta es la casa.
Ya todo lo que falta será azul,
Lo que ya necesita es florecer.
Y eso es trabajo de la primavera.

— «A la Sebastiana»

Un mozo de mudanzas colgó un gran retrato de Whitman, y le preguntó a Neruda si ese era su padre: «Sí, en la poesía», respondió.

———

El atípico libro de poesía conversacional de Neruda, *Estravagario*, se publicó en agosto de 1958. El título es una palabra creada por Neruda. Como Karl Ragnar Gierow afirmó en su presentación del poeta, con ocasión del Premio Nobel de 1971, *Estravagario* «implica a un mismo tiempo extravagancia y vagabundaje, capricho y escarceo». Una vez más, el libro marcó un cambio radical en el estilo de Neruda. En este nuevo estilo, una prosa muy personal, Neruda no está creando poemas de un modo tan práctico o funcional como el de las odas. También desapareció la poesía abiertamente política. Neruda había llegado a un punto en el que sentía que se podía relajar y ser caprichoso, ser el tema principal. Influenciado por la antipoesía de su compatriota Nicanor Parra, Neruda había llegado a reconocer que la poesía no tenía que ser solemne, y que podía entretener, del mismo modo que otros géneros literarios. La escritura estrafalaria y las ilustraciones cómicas de *Estravagario* aumentan este efecto. Neruda no está predicando. Es un hombre liberado: liberado para amar a Matilde, liberado de su pasado literario, que se está liberando del estalinismo, y que ahora está más interesado en una liberación individual que en el colectivismo. Su nueva voz se oye en «A callarse», donde el narrador parece querer tomarse un respiro de las tensiones de la Guerra Fría:

Ahora contaremos doce
y nos quedamos todos quietos.

Por una vez sobre la tierra
no hablemos en ningún idioma,
por un segundo detengámonos,
no movamos tanto los brazos.

Sería un minuto fragante,
sin prisa, sin locomotoras,
todos estaríamos juntos
en una inquietud instantánea...*

A pesar de su enfoque más interior, los acontecimientos políticos
que alteraban su serenidad inspiraban a Neruda para tomar acción.

* En 1967, Neruda (que ya poseía un doctorado honorario por Oxford) se en-
contraba en Londres con Matilde. Su traductor favorito, Alastair Reid, vivía en
una casa flotante con su hijo; fascinado, Neruda fue a inspeccionarla. Decidió
celebrar su fiesta de cumpleaños en el barco, durante la cual un poeta ucraniano
cayó por la borda, y tuvo que ser rescatado del lodo del Támesis, y regresar a
bordo mientras la fiesta continuaba. Durante aquel viaje, cuando Reid acom-
pañaba a Neruda por los mercados de Londres para buscar inútilmente el mas-
carón de un barco, Neruda expresó su deseo imperioso de que Reid tradujese
todo *Estravagario*. Era evidente que se trataba de uno de sus libros favoritos,
quizás superado tan solo por «Alturas de Macchu Picchu». A continuación,
Neruda hizo una lectura espectacular en el *hall* del Queen Elizabeth para la
que Reid ejerció de traductor en el escenario. Una vez que Neruda abandonó
Londres, Reid pudo encerrarse «por un tiempo, hechizado con las fotografías
de los poemas. Fue como un alivio pasar tiempo encerrado con el emocionante
original. Ahora conocía mucho mejor a Neruda, a través de sus poemas. Él
siempre estaba dispuesto a contestar cualquier pregunta que tuviera al respecto,
e incluso a hablar de ellos con cariño, como si se tratara de amigos perdidos,
pero no le interesaba demasiado la mecánica de la traducción. En una ocasión,
en París, mientras le explicaba cierta libertad que me había tomado, me detuvo,
y puso su mano en mi hombro: "Alastair, no te limites a traducir mis poemas.
Quiero que los mejores"».
 Al margen de *Estravagario*, Reid tradujo *Isla Negra* y *Plenos poderes,* junto con
algunos poemas escogidos. Descubrió que la voz de Neruda era la clave para
traducir su poesía, que todos sus poemas eran «fundamentalmente vocativos
—poemas hablados, poemas dirigidos a alguien concreto—, y que la voz de
Neruda era, en un sentido, el instrumento para el que escribía». Neruda grabó
una vez una cinta para él, donde leía partes de diferentes poemas en tonos y
ritmos distintos. Reid la escuchaba en cualquier momento, en el autobús, en
mitad de la noche cuando estaba desvelado, «tantas veces que la puedo oír en
mi cabeza cuando quiera», escribiría treinta años después.

El triunfo de la revolución cubana de Fidel Castro, el 1 de enero de 1959, sacudió Latinoamérica. Al principio, Neruda cantó las alabanzas a la sublevación y a su líder. Conoció a Castro en Caracas, poco después de la victoria. El cubano se encontraba allí para agradecerle al pueblo venezolano que apoyara su revolución. Neruda estaba visitando Venezuela, y se unió a la entusiasta multitud reunida para ovacionar a Castro y escuchar su discurso de cuatro horas.

El día después de la concentración, Neruda y Matilde estaban haciendo un pícnic en un parque de Caracas, cuando algunos motociclistas se acercaron con la invitación a que asistiera a una recepción en la embajada cubana, aquella tarde. La embajada estaba abarrotada. Celia Sánchez, la supuesta amante de Castro y «el corazón de la revolución», envió a Neruda a una habitación a solas, mientras ella estaba con Matilde. De repente, la puerta de la habitación se abrió y Castro llenó el espacio con su envergadura. Como escribió Neruda en sus memorias:

Me sobrepasaba por una cabeza. Se dirigió con pasos rápidos hacia mí.

—Hola, Pablo! —me dijo y me sumergió en un abrazo estrecho y apretado.

[...].

Sin que yo me enterara había entrado sigilosamente un fotógrafo periodístico y desde ese rincón dirigía su cámara hacia nosotros. Fidel cayó a su lado de un solo impulso. Vi que lo había agarrado por la garganta y lo sacudía.

El poeta salvó al fotógrafo, quien huyó abandonando su cámara. Neruda cambió el enfoque del libro que estaba escribiendo en aquel momento, pasó de la situación colonial de Puerto Rico al momento presente, tras la Revolución Cubana, y valoró la situación de todo el Caribe. El nuevo libro se llamó *Canción de gesta*, como la francesa *chanson de geste*, cantos de hazañas heroicas. Lo dedicó «a los libertadores de Cuba: Fidel Castro, sus compañeros, y al pueblo cubano», y continuó:

En América entera nos queda mucho que lavar y quemar.
Mucho debemos construir.

Que cada uno aporte lo suyo con sacrificio y alegría.
Tanto sufrieron nuestros pueblos que muy poco les habremos
dado cuando se lo hayamos dado todo.

Desde Venezuela, Neruda y Matilde se fueron a Europa para una
estancia de nueve meses. A su regreso, llegaron a La Habana en di-
ciembre de 1960. Lawrence Ferlinghetti estaba allí. Se acababa de
publicar su *Un Coney Island de la mente*, e iba camino de ser uno
de los libros de poesía más vendidos de Estados Unidos (al entrar
en el siglo XXI había vendido más de un millón de copias). El gran
escritor cubano Guillermo Cabrera Infante, de treinta y un años por
aquel entonces (Ferlinghetti era diez años mayor), lo dispuso todo
para que se reuniera con Neruda, que se estaba alojando en el Hotel
Habana Libre, el antiguo Habana Hilton, ahora controlado por el
gobierno. «Neruda, sentado en una lujosa suite, rodeado de cuader-
nos de espiral abiertos, se levantó sonriente, se dieron un sincero
apretón de manos; «era calvo con ojos de águila en un rostro redon-
do, ojos serios de quilla de barco», escribió Ferlinghetti en su diario.

Ferlinghetti fue el primero en publicar a Allen Ginsberg, y su
librería City Lights se había convertido en la sede de los West Coast
Beats. Neruda había leído algo de su obra últimamente, en el su-
plemento literario del periódico de Cuba. «Me encanta tu poesía
abierta», le comentó Neruda.

Ferlinghetti respondió: «Tú abriste la puerta».

Aquella noche se celebraba un gran evento en el capitolio, en
conmemoración de un héroe de la independencia cubana de
España. Neruda iba a pronunciar un discurso y le preguntó a
Ferlinghetti: «¿Por qué no me acompañas?». Una vez más, del diario
de Ferlinghetti:

Allá vamos con su hermosa mujer, y nos metemos en una limu-
sina que nos lleve desde la Casa de la Amistad, la nueva «casa
de la amistad» internacional abierta por Fidel. Por el camino le
comento que me hospedo en un hotel cerca del capitolio, en el
que hay las chinches más grandes que he visto nunca. Se ríe y
me dice que cuando vino a Santiago de Chile por primera vez,
siendo niño, desde el campo, había chinches, pero que no supo lo
que eran hasta que le picaron. A partir de esa noche libró batallas

con las chinches, quemándolas con una vela [...] dice que sigue teniendo velas en el hotel...

Llegaron a la entrada trasera. Neruda y Matilde desaparecieron detrás del escenario; Ferlinghetti se dirigió a la planta principal de la gran Cámara del Senado. Ya estaba repleta, con alrededor de dos mil fidelistas «aún con las botas y la ropa de combate, los pies en alto, y fumando puros salvajes», donde «se habían sentado todos los secuaces del dictador». Ahora, las galerías estaban «llenas hasta el techo de campesinos y estudiantes». Una «euforia revolucionaria cubría el ambiente»; «todo el lugar estaba rebosante de aquella fantástica energía, vitalidad y entusiasmo». Cuando llegó su turno, Neruda recibió una enorme ovación.

Neruda continuó dando recitales en las universidades, las bibliotecas y los institutos, viajó por toda la isla y, por supuesto, se tomó su tiempo para encontrar conchas sensacionales que sumar a su colección. La Casa de las Américas, una institución cultural con un enfoque panamericano, fundada justo después de la revolución, publicó veinticinco mil copias de *Canción de gesta*, pero el libro nunca se volvería a publicar en la isla, pues las relaciones entre Neruda y el gobierno cubano se deterioraron. Neruda se convirtió en un observador prudente y crítico de la revolución. Nunca más la apoyaría a voces, como había hecho con el libro que dedicó al triunfo de la revolución y a la esperanza idealista que llegó con él.

Parte del cambio de opinión de Neruda llegó cuando conoció al Che Guevara. Este era el jefe del Banco Nacional por aquel entonces, y había organizado el encuentro en su oficina a medianoche. Cuando Neruda abrió la puerta, Guevara no movió uno solo de sus pies, que descansaban sobre el escritorio, enfundados en sus gruesas botas. Neruda estaba acostumbrado a que lo tratasen con deferencia. «¡No eran horas, y no eran, tampoco, maneras!», se quejó a un amigo.

Hacia el final de la reunión, Neruda le mencionó a Guevara que había visto sacos de arena en zonas estratégicas por toda La Habana. Cuando hablaron de las posibilidades de que Estados Unidos invadiera Cuba, los ojos de Guevara se movieron lentamente desde los de Neruda hasta la oscura ventana de la oficina. De repente, Guevara pronunció: «Guerra... guerra... siempre estamos en contra de ella,

pero cuando hacemos la guerra no podemos vivir sin ella. Siempre queremos regresar a ella».

Neruda pensó que Guevara lo dijo pensando en voz alta para sí, pero estaba desarmado y sorprendido. Guevara veía la guerra como un objetivo, no como una amenaza, sintió Neruda y, de hecho, el joven revolucionario pronto abandonaría Cuba para apoyar la revolución armada en otros países. Mientras tanto, para Neruda, la acción no violenta, ya fuese a través de la poesía o de la política, era el camino para el cambio.

En sus memorias, Neruda escribió que resultó muy agradable oírle comentar a Guevara cuán a menudo les había leído *Canto general* a los soldados bajo su mando, cuando lucharon en Sierra Maestra en Cuba. Guevara fue capturado por el gobierno boliviano en 1967, cuando intentaba dirigir una revolución allí. Neruda se enteró de que Guevara «guardó hasta el último momento en su mochila sólo dos libros: un libro de texto de aritmética y mi *Canto general*».* Neruda escribió en 1970: «Me estremezco al pensar que mis versos también le acompañaron en su muerte».

Cuando Guevara falleció a manos de la CIA y del ejército boliviano, Neruda sintió que debía publicar una elegía para Guevara, un poema titulado «Tristeza en la muerte de un héroe». Sin embargo, Neruda le dijo a una afligida Aida Figueroa que no llorase por el militante Guevara, sino por el pacifista fundador del movimiento comunista chileno, Luis Emilio Recabarren.

Neruda adoptó una posición firme cuando regresó de Cuba, y anunció que los comunistas chilenos deberían seguir el ejemplo de Castro. En Chile, la revolución debería ser pacifista y democrática. En una conferencia de prensa proclamó: «En Latinoamérica hay hambre, hay miseria, hay atraso. Los pueblos ya no pueden esperar más y comienzan a despertar de su letargo». Aunque Cuba era un ejemplo, no todos los sitios podían ser Cuba. «Ninguna revolución es exportable. Las condiciones de cada país son diferentes». Reiteró una línea de la que se sentía muy orgulloso, y que seguiría fomentando:

* En realidad, Guevara no llevaba consigo *Canto general,* sino un cuaderno verde en el que había copiado a mano setenta y nueve poemas. Dieciocho eran de Neruda, sin embargo, otros eran de Nicolás Guillén, César Vallejo, y del veterano de la Guerra Civil española, León Felipe.

«El pueblo de Chile ha elegido su camino de liberación nacional, encabezado por los partidos populares y organismos gremiales. Y lo mantienen firme».

———

Aquel año de 1959, Neruda publicó una obra apolítica, *Cien sonetos de amor*, dedicada a Matilde. Aunque el título ha vendido muchas copias, la mayoría de los poemas no son tan sustanciosos como los poemas de amor de la juventud de Neruda o *Los versos del Capitán*. Según algunas fuentes, el propio Neruda no se tomaba en serio el libro. Sin embargo, un puñado de los poemas ha llegado a ser canónicos, como el Soneto XVII:

> No te amo como si fueras rosa de sal, topacio
> o flecha de claveles que propagan el fuego:
> te amo como se aman ciertas cosas oscuras,
> secretamente, entre la sombra y el alma.
>
> Te amo como la planta que no florece y lleva
> dentro de sí, escondida, la luz de aquellas flores,
> y gracias a tu amor vive oscuro en mi cuerpo
> el apretado aroma que ascendió de la tierra.
>
> Te amo sin saber cómo, ni cuándo, ni de dónde,
> te amo directamente sin problemas ni orgullo:
> así te amo porque no sé amar de otra manera,
> sino así de este modo en que no soy ni eres,
> tan cerca que tu mano sobre mi pecho es mía,
> tan cerca que se cierran tus ojos con mi sueño.

En torno a 1961, el coste de sus casas, sus colecciones y sus viajes llevó a Neruda a publicar dos libros más en una rápida sucesión: *Las piedras de Chile* y el lírico, aunque no destacado, *Cantos ceremoniales*. En el primero, un coleccionista de rocas alaba las cualidades terrenas de Chile, la geología de las piedras y las estrellas que forman una claridad ferruginosa alrededor de su «durísimo silencio / bajo la investidura / antártica de Chile». Neruda alcanza de nuevo la esencia de la naturaleza, que comenzaba a tener un papel más importante en su poesía.

En el mismo año, se vendió la millonésima copia de *Veinte poemas de amor y una canción desesperada*. Tan solo un puñado de libros de poesía, como *El profeta* de Kahlil Gibran, *Aullido* de Allen Ginserg y *Un Coney Island de la mente* de Lawrence Ferlinghetti, han alcanzado tanta popularidad.

Aun así, el éxito de los poemas de amor no alivió la ansiedad económica de Neruda; todos esos volúmenes no se tradujeron en ingresos suficientes. Su falta de efectivo es evidente en una carta de su secretario Homero Arce a su buen amigo y publicista Gonzalo Losada, en la que Arce le pide un «avance en dinero, independiente de la cuota mensual, para terminar de pagar los trabajos emprendidos en su casa de "La Sebastiana", de Valparaíso, lo que le es de inmensa urgencia».

———

Aquel verano, acabada una nueva ronda de viajes, Neruda se volvió a establecer en Isla Negra con Matilde. Allí trabajó en *Memorial de Isla Negra* y *Plenos poderes*, dos de sus obras más fuertes. Uno de los poemas de *Plenos poderes* es «Deber del poeta»; deber se puede entender «obligación» y también «responsabilidad». En *Isla Negra*, cuando escribía probablemente desde uno de sus asientos al aire libre, junto a una mesa hecha de un tronco de árbol tallado y con vistas al Pacífico que se estrellaba a sus pies, Neruda compuso los versos:

> A quien no escucha el mar en este viernes
> por la mañana, a quien adentro de algo,
> casa, oficina, fábrica o mujer,
> o calle o mina o seco calabozo:
> a éste yo acudo y sin hablar ni ver
> llego y abro la puerta del encierro
> y un sin fin se oye vago en la insistencia,
> un largo trueno roto se encadena
> al peso del planeta y de la espuma,
> surgen los ríos roncos del océano,
> vibra veloz en su rosal la estrella
> y el mar palpita, muere y continúa

...................................

... y así, por mí, la libertad y el mar
responderán al corazón oscuro.

Es un poema emblemático, y las dos últimas líneas repiten su asunción personal del papel de portavoz lírico para encauzar, y cambiar, las necesidades y los deseos de otros, tal como se declara en «Macchu Picchu», «El hombre invisible» y unas pocas obras más. Pero en «Deber del poeta» eleva la fuerza directa de su poder a un nivel trascendente. No solo habla por ellos, sino que su poesía se convierte en un portal con tal poder transformador que puede entregar el mar o asumir los poderes del mar, con todos sus atributos. El lirismo es tan verdaderamente hermoso y tan potentemente emotivo que, por una parte, es lo único que importa. Por otra parte, su egocentrismo parece triunfar sobre su empatía. Este fenómeno pasó aún más a primer plano en estas últimas décadas, alentado por su consolidado prestigio y su fama como poeta del pueblo. Haber asumido este cargo parecía darle un sentido de poder, en el que podía engañarse a sí mismo a tal punto que ha provocado que algunos se cuestionen la veracidad de la imagen comunista a la que se aferra, además de dudar del grado de interés personal de estas declaraciones.

El trabajo y la escritura casi siempre cedían el paso a sus destacadas responsabilidades políticas. Pero cada vez se alejaba más de la línea del partido. El 29 de septiembre de 1963, en una reunión de unas tres mil personas del Partido Comunista en el Parque Bustamante de Santiago, Neruda atacó a China. Exigía saber, de forma retórica, el paradero del mejor poeta de aquel país, su amigo Ai Qing, un comunista de edad avanzada y padre del artista Ai Weiwei. Había sido exiliado al desierto del Gobi, y lo habían obligado a firmar sus poemas con otro nombre. Neruda confió a la audiencia: «A mí me parece que China deriva sus errores y su política violenta, interna y externa, de una sola fuente: del culto a la personalidad, interna y externa. Los que hemos visitado China vimos repetir allí el caso de Stalin».

Neruda nunca había condenado, de forma pública, al autoritario gobernador comunista del modo en que lo hizo en este discurso, una

declaración destacada después de muchos años de apoyo o de silencio. En la poesía que estaba escribiendo ahora, admitía los errores del estalinismo, e incluso denunciaba a Stalin, que ya no era su héroe, y quien «desde su propia estatua innumerable [...] gobernó la vida»:

> Todos se preguntaron, qué pasó?
>
>
> EL MIEDO
>
> Qué pasó? Qué pasó? Cómo pasó?
> Cómo pudo pasar? Pero lo cierto
> es que pasó y lo claro es que pasó,
> se fue, se fue el dolor *a no volver*:
> cayó el error en su terrible embudo,
> de allí nació su juventud de acero.
> Y la esperanza levantó sus dedos.
> Ay sombría bandera que cubrió
> la hoz victoriosa, el peso del martillo
> con una sola pavorosa efigie!
>
>
> Y aquel muerto regía la crueldad
> desde su propia estatua innumerable:
> aquel inmóvil gobernó la vida.
>
> —«El episodio»

Cuando Neruda llegó a los sesenta, se publicó *Memorial de Isla Negra* en un torrente aclamación popular. El libro se encuentra entre los mejores de Neruda, pues dominaba un tono personal franco y directo.

Es un título interesante, que connota las diferentes capas de metáforas en esta representación lírica de su vida. Alastair Reid escribió que la palabra española «memorial» habría que «sacudirla para liberarla de la asociación con la palabra inglesa *memorial*, pues Neruda no escribió una autobiografía sistemática en forma de poema, sino un conjunto de meditaciones agrupadas sobre la presencia del pasado en el presente, un cuaderno de notas esencial». Aun así, Neruda parece basarse en las raíces latinas de la palabra «memorial» para evocar un sentimiento de recuerdo o de celebración de este lugar,

Isla Negra, el santuario al que siempre regresó, con todos sus poderes restauradores y reflexivos.

El diccionario nos dirá que la palabra española «memorial» se define como «cuaderno en que se anota algo con un fin», o, en lenguaje legal, como «informe oficial».* Neruda utilizó una palabra orientada al futuro, para una reflexión autobiográfica. Implica otra dinámica del libro: Neruda estaba pidiendo, no solo a sus detractores (a veces el libro parece defensivo), sino a todos sus lectores, presentes y futuros, que utilizasen esta petición, este informe, para juzgar su vida y sus elecciones. Es un libro abierto con el que simpatizar y afirmar su esencia, pues está escrito frente al mar, mientras se aproximaba al final de su vida.

Maruca falleció el 27 de marzo de 1965. Carente de medios, fue enterrada en una fosa común en Holanda. Neruda le pidió a Delia, quien aún vivía en La Michoacán, que anulase su matrimonio, y ella se vio en la obligación de hacerlo. De todos modos, nunca fue reconocido en Chile, ya que nunca se había divorciado de Maruca. Ahora era libre para casarse legalmente con Matilde, cosa que hizo en octubre.

Neruda y Matilde viajaron sin descanso, fueron en transatlántico desde Montevideo a Europa, y continuaron por tren o por avión. Durante el resto de 1965, visitarían tres veces París, dos veces Moscú, dos veces Budapest, Berlín oriental, Hamburgo, Inglaterra, Helsinki, Italia y Yugoslavia.

Al mismo tiempo que Matilde y Neruda estaban en Budapest, tras la invitación del gobierno húngaro, un buen amigo de Neruda, el novelista guatemalteco Miguel Ángel Asturias, se encontraba allí con su esposa. Quince años antes, Neruda había tomado prestado el pasaporte de Asturias para volar al exilio en Europa. El gobierno húngaro les había pedido a ambos que escribieran algo de lo que presumiría el país socialista casi una década después de que interviniesen los soviéticos. Decidieron poner de relieve la belleza y

* Cuando Neruda le pidió que tradujera el libro, Alastair Reid tituló la versión inglesa *Isla Negra: a notebook* [Isla Negra: un cuaderno de notas].

la fuerza del país en transformación, en forma de oda, utilizando su cocina para generar simpatía y sentimiento. El resultado es una obra menor, tanto en prosa como en poesía, llamada *Comiendo en Hungría*, con el que el lector pasea junto al Danubio y por el campo para degustar comidas y bebidas deliciosas, desde el *foie gras* hasta la brocheta especiada con música gitana y tintos viejos.

En Yugoslavia, Neruda asistió a la reunión Internacional del PEN Club de 1965. Allí comenzó una cálida relación con el dramaturgo Arthur Miller, quien entonces era presidente internacional del club. El Club de Escritores fue fundado en 1921 «para fomentar la amistad y la cooperación intelectual entre escritores de todo el mundo; para subrayar el papel de la literatura en el desarrollo del entendimiento mutuo y la cultura del mundo; para luchar por la libertad de expresión; y para actuar como una voz poderosa en favor de los escritores hostigados, encarcelados y a veces asesinados por sus opiniones». Miller invitó a Neruda a ir a Nueva York para la siguiente reunión del año, pero el Departamento de Estado le denegó el visado por ser comunista.

En marzo de 1966, Miller le escribió a Neruda desde su casa en Roxbury, Connecticut, y le informó de que los esfuerzos para conseguirle un visado estaban avanzando. Otra carta enviada poco después declaraba que «las conversaciones privadas con Washington indican que finalmente no habrá problema en que entres en el país». Terminaba: «Intenta venir en breve. Como sabes, el lugar está lleno de amigos tuyos. Es importante que vengas. Mi esposa habla un español perfecto, y esto lo hace más importante. Tu esposa también debe venir. Tenemos buenos amigos aquí en el país, escritores, perros, gatos, pájaros, truchas, *whisky*...».*

La presión que hacían en el Departamento de Estado los grupos culturales y particulares, nacionales e internacionales, liderados entre bastidores por Miller, acabó por convencer a los oficiales para que concedieran el visado a Neruda a tiempo para la reunión del PEN Club. El presidente Lyndon Johnson se vio involucrado. No solo estaba en duda el caso de Neruda, sino toda la política. Décadas después, Miller le contó a un biógrafo que la administración Johnson

* La esposa a la que se refiere es la célebre fotógrafa Inge Morath. Su matrimonio con Marilyn Monroe había acabado cinco años antes.

«se puso nerviosa, porque tal vez no sería bueno que los vieran ex-
cluir a una figura tan famosa, y se dio cuenta de que sería inteligente
relajar la prohibición». El Departamento de Estado admitió, incluso,
que la política de visado había «dañado la imagen de este país como
sociedad libre y abierta».*

El sábado 11 de junio de 1966, veintitrés años después de aco-
gerlo en la Biblioteca del Congreso, el poeta Archibald MacLeish
presentó a Neruda en el Centro de Poesía de la Calle 92 de Nueva
York: «Es mi privilegio y, sin duda, mi honor, presentarles a un gran
poeta americano. Un gran poeta americano en el sentido preciso y
particular de la palabra "americano". Un sentido preciso y particular
que no solo incluye a los Estados Unidos, sino a Chile, y no solo a
Chile, sino también a los Estados Unidos». Pronunció estas palabras
con gran sentimiento, y el auditorio se llenó de un aplauso ferviente.

MacLeish prosiguió, y declaró que Neruda había «aceptado por
sí mismo, como pocos poetas han hecho en los siglos de vida ameri-
cana, el compromiso americano que impone». Aclara que no quiere
decir que la definición de Neruda del compromiso americano fuera
la misma que la suya, o la de otros, ni que todos los ciudadanos es-
tadounidenses aceptaran los términos en los que Neruda podría ex-
presarlo. «Simplemente insinúo y, más que insinuar, declaro que, si
el compromiso americano se halla en algún lugar, lo está en el amor
por la humanidad de Walt Whitman. Y si se encuentra allí, también
se halla en Neruda». Un gran aplauso saturó el salón de nuevo.

La sala del recital estaba abarrotada. Se instalaron circuitos ce-
rrados de televisión para los que no pudieron acceder al auditorio.
Entre los asistentes se encontraba el laureado poeta estadouniden-
se Charles Simic, que estaba tan «profundamente conmovido» que
«incluso derramó una o dos lágrimas sin saber nada de español».
Curiosamente, la mayoría de los poemas que leyó Neruda en el re-
cital de Escritores era de *Residencia en la tierra*, o incluso anteriores,
hermosas pero suaves elecciones. Su vibrante verso político estaba

* La administración Johnson implementó un sistema que garantizara una exonera-
ción grupal para los asistentes a las conferencias (y a los acontecimientos deportivos)
cuando fuera en beneficio del interés nacional no excluir a nadie invitado «que
hubiera estado asociado al Partido Comunista en algún momento». Sin embargo,
esto no se aplicaba a individuos que quisieran entrar cuando no asistieran a un
acontecimiento internacional.

ausente, aquí, en el corazón del país al que delataba como causa de tanta injusticia global.

El PEN Club había recibido dinero de la Fundación de las Artes, y otras fundaciones para traer a la conferencia a otras veintiuna figuras literarias latinoamericanas, y aumentó la comunicación entre los escritores del continente. Desde México había venido Carlos Fuentes, y Mario Vargas Llosa desde Perú. Celebraron un minicongreso en el hotel Gramercy Park, que fue su sede central en los tiempos de la alta bohemia. El único país latinoamericano de grandes escritores, que no estaba representado era Cuba, de forma particular. Los cubanos, dirigidos por su gobierno, boicotearon la reunión por celebrarse en Estados Unidos. Pero también había dudas acerca de que hubieran podido obtener visados.

María Luisa Bombal, «la abeja de fuego» de Neruda, con quien había compartido su apartamento en Buenos Aires a principios de 1930, vivía en Nueva York en ese momento. «Me envió como mensajero al Agregado Cultural de Chile, para pedirme que lo presentara en el recital que iba a dar en Nueva York», recordaba. Pero entonces entraron en su apartamento tres agentes del FBI. «Venían a inquirir, *muy gentilmente* acerca de mi vínculo con Pablo. "Es un vínculo de escritores, de escritores chilenos", les dije». Bombal estaba temblando, temía por sí misma, chilena; por su esposo, francés; y por su hija estadounidense. Al final, aunque nunca fue amenazada, decidió que debía poner a su familia en primer lugar. Le indicó a Neruda que no podía involucrarse, y él no se tomó bien la decisión. «Lo vio como una traición, y él podía perdonarlo todo, excepto lo que él consideraba una traición». Sentía que nunca la perdonó por ello, cosa que le dolía. Después de todos aquellos años, el ego de Neruda aún podía provocar que hiciera gran daño a lo que amaba. «Ya no era su "abeja de fuego". No quería verme más». Tras su regreso a Chile, parecía menospreciar y culpar a Bombal, le contaba a sus amigos, como Volodia Teitelboim, que se quedó tremendamente disgustado después de encontrarla bebiendo en la cama, en su apartamento. Él murió antes de tener la oportunidad de un reencuentro.

Después de Nueva York, Neruda visitó Washington D.C. Lo invitaron a dar conferencia en el Inter-American Development Bank, pero su visita generó las protestas de algunos del personal del banco, que consideraron su presencia una «provocación comunista».

El presidente del banco, Felipe Herrera, agarró un megáfono y anunció, por encima de las protestas y de las sirenas, que la conferencia tendría lugar en el histórico hotel Mayflower.

A pesar de su comunismo, la Biblioteca del Congreso le pidió a Neruda que acudiese para que lo grabaran leyendo su poesía.* El 20 de junio de 1966, Neruda realizó una maravillosa lectura en el diminuto estudio, y recitó los doce cantos de «Alturas de Macchu Picchu». En muy raras ocasiones lo leyó entero. De toda su obra, fue lo que eligió entonces para dejarlo como legado, y lo declamó sin pausa durante treinta y seis minutos.

Durante la gira, Neruda visitó San Francisco y leyó en la Universidad de California, en Berkeley, donde afirmó haber comprobado «a quemarropa que los enemigos norteamericanos de nuestros pueblos eran igualmente enemigos del pueblo norteamericano», que los que se encontraban en la multitud también estaban en contra de las políticas del gobierno de Estados Unidos. Se conmovió hondamente cuando llegó de la multitud un «clamor espontáneo» al anunciar que iba a leer «La United Fruit Co.». El periódico de la universidad reseñó que recibió dos ovaciones en pie por parte del millar de

* Francisco Aguilera, el especialista en cultura hispana de la biblioteca, chileno, y amigo de Neruda desde hacía tiempo, organizó un almuerzo en la oficina del bibliotecario jefe. Entrar en este solemne lugar era una excepción extraña y particular; después de sus grabaciones para la división hispana, llevaron a la mayoría de los escritores a la cafetería o a un restaurante cercano. Stephen Spender los acompañó; en aquel tiempo era el poeta laureado de la biblioteca. Neruda y él se habían hecho íntimos en la lucha por España, y hablaron de la Guerra Civil y de aquellos años tan agitados.

Georgette Dorn, la actual jefa de la división hispana, era bibliotecaria en el momento de la visita de Neruda. Era amante de la literatura latinoamericana, con un doctorado, y Neruda era una leyenda viva para ella, una figura que se elevaba por encima de otros grandes escritores que visitaban la biblioteca. La conversación fue «alegre y muy agradable». Neruda era «extremadamente sociable», y lo preguntaba todo sobre los archivos de audio, y sobre quién había leído allí con anterioridad. Su viejo rival, Pablo de Rokha, lo había hecho, y Neruda tenía mucha curiosidad por su experiencia. La biblioteca también estaba haciendo un LP de Gabriela Mistral en aquel momento (ella vivía en Nueva York), y habló un poco sobre ella, rememorando a su mentora de la infancia.

También hablaron sobre comida. Dorn había nacido en Hungría, pero se mudó a Argentina cuando tenía nueve años. Neruda estaba muy disgustado, porque no podía contarle nada sobre la cocina de su país de nacimiento. Miguel Ángel Asturias se encontraba viajando por Hungría, y justo el año anterior había empezado a escribir *Comiendo en Hungría*. Faltaba mucho para que el libro fuera publicado cuando Neruda visitó la biblioteca; apareció en 1969.

personas que formaba la multitud. Entre los asistentes se encontraban Lawrence Ferlinghetti y Allen Ginsberg. Como en Nueva York, la desbordante multitud escuchaba en otra sala.

Desde San Francisco, Neruda y Matilde viajaron a México y después a Perú, donde Neruda comió con el presidente centrista Fernando Belaúnde Terry, y fue condecorado con la Orden del Sol, el mayor honor en Perú. Pero en medio de estos reconocimientos se fraguaban los problemas.

En aquel momento, Belaúnde Terry luchaba contra los motivados guerrilleros cubanos, que intentaban extender la revolución en Perú. Fidel Castro y el Partido Comunista Chileno tenían una disputa, y Neruda llegó a ser una figura clave en el distanciamiento. Castro y su pueblo sentían que Latinoamérica estaba preparada para una revolución continental, con el uso de la fuerza armada guerrillera. El Partido Comunista Chileno y Neruda no estaban de acuerdo. La revolución cubana tomó el rumbo de una insurrección armada por la dictadura represiva que controlaba el país; no había urnas electorales ni paciencia para un método pacifista prolongado. En 1965, Nicaragua, El Salvador, Panamá, Paraguay, Bolivia y Haití estaban gobernados por afianzados regímenes dictatoriales, como había sido el de Cuba. Pero Chile no estaba sufriendo bajo una dictadura represiva. La tradición democrática de Chile proporcionaba un sistema legítimo a través del cual realizar una revolución.

Las autoridades cubanas presionaban al escritor Roberto Fernández Retamar y a sus compañeros para que denunciaran la visita de Neruda a Estados Unidos y su reunión con Belaúnde Terry, con quien luchaban los revolucionarios comunistas peruanos. Su ataque contra Neruda se entendió como un ataque directo al Partido Comunista Chileno. Justo un mes antes, Fernández Retamar, futuro miembro del consejo de Castro, le había enviado a Neruda una afectuosa carta:

De vez en cuando llegan volando desde el sur profundo unas cuentas palabras en tinta verde que viene de ti y me dan alegría. Pero hace falta que vengas tú, que regresen Matilde y tú, y volvamos a ver juntos la isla, como seis años atrás [...]. Nadie les espera con más amistad que tu

Roberto

Pero, de repente, Fernández Retamar y más de 150 escritores e intelectuales cubanos, como Alejo Carpentier, Nicolás Guillén y José Lezama Lima, firmaron una carta abierta denunciando a Neruda y su asistencia a la reunión del PEN Club. El 31 de julio de 1966, se publicó la carta en el periódico del Partido Comunista Cubano, *Granma*. Dirigida al «Compañero Pablo», comenzaba diciendo: «Creemos deber nuestro darte a conocer la inquietud que ha causado en Cuba el uso que nuestros enemigos han hecho de recientes actividades tuyas [...]. No se nos ocurriría censurar mecánicamente tu participación en el Congreso del PEN Club, del que podían derivarse conclusiones positivas; ni siquiera tu visita a Estados Unidos, porque también de esa visita podían derivarse resultados positivos para muestras causas. Pero ¿ha sido así?», preguntaban. Se cuestionaban por qué se le había permitido a Neruda obtener el visado a los Estados Unidos, cuando se les había negado a otros comunistas durante veinte años.

La carta hirió profundamente a Neruda. Le dolía más por el hecho de que fuese publicada para que todos pudiesen leerla en el periódico principal de Cuba. La carta también fue portada del *Washington Post*. Neruda contestó al día siguiente en un telegrama abierto: «Queridos compañeros: Por infundada, me extraña profundamente la preocupación que por mí ha expresado un grupo de escritores cubanos». Afirmó que al parecer ignoraban que su entrada a Estados Unidos, «al igual que la de escritores comunistas de otros países, se logró rompiendo las prohibiciones del Departamento de Estado, gracias a la acción de los intelectuales de izquierda».

Y proseguía:

En Estados Unidos y en los demás países que visité mantuve mis ideas comunistas, mis principios inquebrantables y mi poesía revolucionaria. Tengo derecho a esperar y a reclamar de ustedes, que me conocen, que no abriguen ni difundan inadmisibles dudas a este respecto.

En Estados Unidos y en todas partes he sido escuchado y respetado sobre la base inamovible de lo que soy y seré siempre: un poeta que no oculta su pensamiento y que ha puesto su vida y su obra al servicio de la liberación de nuestros pueblos.

[...].

Una vez más expreso a través de ustedes, como lo he hecho a través de mi poesía, mi apasionada adhesión a la Revolución cubana.

Nunca perdonaría a sus antiguos amigos que habían firmado la carta; fueron ya sus enemigos hasta la muerte, sin ningún gesto dirigido hacia la reconciliación.

TRIUNFO, DESTRUCCIÓN, MUERTE

Sí, camarada, es hora de jardín
y es hora de batalla, cada día
es sucesión de flor o sangre:
nuestro tiempo nos entregó amarrados
a regar los jazmines
o a desangrarnos en una calle oscura:
la virtud o el dolor se repartieron
en zonas frías, en mordientes brasas,
y no había otra cosa que elegir...

Delgada es nuestra patria
y en su desnudo filo de cuchillo
arde nuestra bandera delicada.

—Sin título (1973)

El 8 de agosto de 1966, Neruda y Matilde escribieron a sus amigos y a su secretaria, Margarita Aguirre, y su esposo, Rodolfo Aráoz Alfaro: «Nos casamos a la chilena (Chit! Silencio! Discreción! Mutismo!)». En un hermoso día de primavera en Isla Negra, el 28 de octubre, se casaron en una pequeña ceremonia privada, Matilde con un vestido blanco y Neruda con traje oscuro, una flor en la solapa, un pañuelo blanco doblado en el bolsillo del pecho. Neruda tenía ahora sesenta y dos años; Matilde, cincuenta y cuatro.

Fue un tiempo extraordinariamente fructífero para su escritura. Ese mismo año, Neruda publicó dos libros más. El primero, *Arte de pájaros*, fue una edición privada, numerada e ilustrada. Contiene poemas de pájaros reales e imaginarios, incluido «El pájaro yo: (Pablo Insulidae Nigra)», donde el poeta es un «ave de una sola pluma / volador de sombra clara», «soy el pájaro furioso / de la tempestad tranquila».

Una casa en la arena es un breve y conmovedor libro de amor por Isla Negra, treinta y ocho poemas en prosa acompañados de fotografías que giran, todas ellas, en torno a la casa de Neruda, la costa y el mar: «El Océano Pacifico se salía del mapa. No había donde ponerlo. Era tan grande, desordenado y azul que no cabía en ninguna parte. Por eso lo dejaron frente a mi ventana». Neruda parecía ver el mundo como si estuviera hecho solo para él.

El 14 de octubre de 1967, se estrenó en Santiago la obra de Neruda *Fulgor y Muerte de Joaquín Murieta*, ante una multitud entusiasta y entregada. Se cree que Murieta, el bandido verídico, era mexicano, pero, gracias a una traducción de la historia del bandido realizada por un chileno, muchos compatriotas lo reivindican como su héroe, aquel que se levantó y defendió a todos los latinos.

La obra se desarrolla como una ópera, habitada por «la voz del poeta»; un coro de campesinos, mineros, pescadores y sus esposas; y otros cantantes que entonaban canciones con frecuencia rimadas, que acompañaban todo el tiempo a figuras y acontecimientos reales del último siglo. El argumento comienza con el justo bandido Murieta y su amigo Juan Tres Dedos, que siguen el llamado de la fiebre del oro en California, y embarcan en Valparaíso en 1859, como muchos chilenos de aquella época. En el barco, Murieta se casa con Teresa. En California, los chilenos aparecen solo con los latinos, observados por *rangers* blancos y por encapuchados. Estos últimos citan las palabras de John L. O'Sullivan, del *New York Morning News* que, siguiendo las directrices de Neruda, se proyectan en una pantalla situada al fondo del escenario cercano, durante la mayor parte de la producción: «Nuestro destino manifiesto es extendernos hasta poseer todo el continente que la providencia nos ha dado para el grandioso experimento de la libertad».

«¡Solo la raza blanca!», gritan los encapuchados. «¡América para los estadounidenses!» «Ganamos la guerra» (en alusión a la Guerra

Mexicano-Estadounidense [1846–1848]). Los encapuchados matan a latinos y negros, y después violan y asesinan a Teresa. Murieta venga, a continuación, el asesinato de su esposa y de todos los demás latinos, matando a los opresores blancos. Murieta, Tres Dedos y una banda de bandidos entran en acción, se hacen con el oro de los blancos, a los que matan, y se lo entregan a los pobres. Sin embargo, cuando Murieta está poniendo flores en la tumba de Teresa, los yanquis lo encuentran y lo matan. Exhiben su cabeza en la Feria de San Francisco, como en la vida real. En la obra de teatro, un hombre cobra veinte céntimos para ver la cabeza, mientras grita: «¡Libertad! ¡Libertad» (Neruda había investigado recopilando datos por toda la bahía de San Francisco, en la Universidad de California, Berkeley, cuando estuvo allí para su recital el año anterior).

El *New York Times* hizo una crítica de la noche del estreno, y lo definió como «dos horas de drama lleno de odio furioso contra los Estados Unidos». Que el *Times* hiciera una reseña de una obra que se estrenó en Santiago muestra la categoría de Neruda en el mundo cultural y su continua influencia política. El sentimiento antiestadounidense de la obra es en parte antiimperialista y en parte declaración de una política identitaria. Murieta, chileno o mexicano, es un americano, y el oro es un trozo de América al que cualquier americano tiene derecho, sea de Valparaíso o de Virginia. Estados Unidos le había robado California a México mediante una guerra injusta. La obra se centraba más en el racismo que en el imperialismo. Como Neruda le escribió al editor del *New York Times*:

> Siento que debo corregir una generalización, y está relacionada con la supuesta inclinación antiestadounidense de mi obra. Esto es principalmente manifiesto en el espíritu de violencia, dominación y racismo de un periodo histórico. Por cierto, yo no pienso que su extraordinario país haya dejado atrás estas características. Sin embargo, al estigmatizar a los segregacionistas y la gente violenta durante la fiebre del oro en California, mi obra no incluye a la inmensa mayoría del pueblo estadounidense...

En otro lugar, Neruda escribió que la idea del Ku Klux Klan había nacido, sin lugar a duda, con los grupos de vigilantes blancos que se formaron en California contra los latinos y los negros, «porque el

mismo frenético racismo que los distingue hasta hoy tenían aquellos primeros cruzados yanquis que querían limpiar California de latinoamericanos y también, lógicamente, meter mano en sus hallazgos. En una de estas razzias fue asesinada la mujer de Joaquín Murieta».

La obra fue un éxito en Santiago, pero rara vez se ha representado desde su estreno. Fue la única que Neruda escribió.

Sin embargo, sí tradujo el *Romeo y Julieta* de Shakespeare al español, con ocasión del cuarto centenario del nacimiento del bardo inglés. (A Alastair Reid, amigo y traductor de Neruda, le gustaba decir que Neruda es el poeta más ampliamente leído desde Shakespeare). En una carta a su editor, Gonzalo Losada, el 12 de mayo de 1964, Neruda escribió: «He logrado hacer una traducción transparente, despojando el verso de amaneramientos y pedantismo. Quedó como agua cristalina».

Aunque puede decirse esto sobre la traducción de los versos, también es cierto que Neruda editó su versión y creó una adaptación del original para que la obra fuera más populista y atrajera a un público más amplio en Latinoamérica. Con una acción menos directa, a la manera de la población rural, la intención de Neruda parece haber sido la de perpetuar el objetivo de Lorca de poner el teatro español «al alcance del pueblo», una empresa que enardeció el idealismo de Neruda en la época de la Segunda República en Madrid. En lugar de exagerar los elementos de un tema pertinente, aunque retórico, como la lucha de clases, Neruda acentuó la tensión dramática de la imposibilidad del amor de Romeo y Julieta (donde reverberaban las tragedias de su juventud, de la imposibilidad del amor con Teresa, María Parodi, Albertina y Laura por culpa de las trágicas objeciones de sus padres).

Con este fin, como señala el poeta, traductor y erudito chileno, Rodrigo Rojas, Neruda intentó hacer que Romeo fuera más sencillo y romántico, de modo que eliminó parte de su diálogo, algunas de sus palabras donde a él le parecía bastante vacilante, dubitativo y más bien lírico, para hacerlo parecer más directo, menos impaciente, más decidido, más seguro de su amor por Julieta (se podría argumentar que era justo lo contrario a la vida amorosa de Neruda). La mayoría de los cambios estaban al principio, y en realidad eran bastante sutiles en comparación con muchas de las adaptaciones del clásico que se han representado sin cesar por todo el mundo.

Asimismo, los cambios de Neruda no deberían relacionarse con su proceso de traducción; podría haberlos creado si sencillamente le hubiesen encargado una nueva producción en inglés).

Desde 1960 hasta su muerte, en 1973, Neruda no abandonó nunca su pluma de tinta verde. Fue enormemente productivo, a pesar de su salud en deterioro, y produjo un total de veintiséis libros de poesía (siete de ellos se publicarían a título póstumo). Eran de variada calidad, pero muchos de ellos son verdaderas joyas. Uno de los más evocadores fue *La barcarola*, publicado poco después del estreno de *Joaquín Murieta*. Es un extenso cántico de amor a Matilde, escrito en la cadencia tradicional 6/8 para reflejar el ritmo del golpe del gondolero. Es una especie de partida surrealista de la poesía personal directa que había estado escribiendo. A bordo de su barca imaginaria, le cuenta a Matilde la historia de su amor, de su historia, de su amor por Chile. Hacia el final, la guerra de Vietnam llena un episodio, algo que se repetiría en los libros que escribió durante aquella guerra. Cuando ganó el Premio Nobel, en 1971, el presentador de la academia sueca definió *La barcarola* como su reciente «obra maestra».

Un año después de *La barcarola* llegó *Las manos del día*. En el poema de apertura, el orador admite que él es «el culpable» de no haber hecho nunca nada físico con sus manos, que nunca fabricó una escoba, de modo que no pudo jamás «recoger y unir / los elementos». Raya en una apologética excesiva, y expresa una culpa exagerada cuando, a los veintiún poemas del libro, afirma que sus manos son «negativas» e «inútiles».

> Por eso, perdón por la tristeza
> de mis alegres equivocaciones,
> de mis sueños sombríos,
> perdón a todos por innecesario:
> no alcancé a usar las manos
> en las carpinterías ni en el bosque.

Una vez más, en *Las manos del día*, Neruda no pudo apartar su mirada de Vietnam donde, en su criterio universalista de que todos los hombres son hermanos, insta a los lectores a buscar sus propios huesos y su sangre en el barro entre aquellos de muchos otros:

ahora quemados ya no son de nadie,
son de todos,
son nuestros huesos, busca
tu muerte en esa muerte,
porque están acechándote los mismos
y te destinan a, ese mismo barro.

—«En Vietnam»

El siguiente libro de Neruda, *Aún*, es de la tierra y para la tierra, que nutre pero también arrebata:

Perdón si cuando quiero
contar mi vida
es tierra lo que cuento.
Esta es la tierra.
Crece en tu sangre
y creces.
Si se apaga, en tu sangre
tú te apagas.

Como se ve en sus versos, Neruda pasaba ahora del otoño de su vida a una meditación más centrada en la mortalidad. Los versos anteriores presagian su enfermedad inminente. Neruda tenía ahora sesenta y cinco años y reflexionaba sobre el rumbo de su vida, aunque seguía manteniendo los deberes humanitarios a los que fue llamado como poeta y como persona.

———

La inestabilidad política mundial contribuyó a las reflexiones que Neruda hizo sobre sus elecciones en la vida, sus actos de omisión y comisión, los héroes y villanos que escogió. En 1968, La República Socialista Checoslovaca se plegó a los vientos del cambio en lo que se llegó a conocer como la Primavera de Praga, un periodo en el que los líderes recién elegidos allí decretaron nuevas reformas valientes para liberalizar su economía y concederles más derechos a los ciudadanos, incluido un plan de diez años para establecer el socialismo democrático. El mandatario soviético, Leonidas Brezhnev, amenazó con

usar la fuerza militar si fuera necesario para impedir que cualquiera de los estados satélite de Rusia pusiera en peligro los intereses y la cohesión nacionales del resto del bloque oriental. Le preocupaba, en particular, que Checoslovaquia abandonara el bloque, debilitándolo y abriendo la posibilidad de otras deserciones.

El 20 de agosto de 1968, Rusia y los países del Pacto de Varsovia como Alemania del Este, Polonia, Bulgaria y Hungría (que habían sido invadidos de forma similar en 1956), atacaron Checoslovaquia con medio millón de soldados. La esperanza y el progreso que se habían desarrollado aquella primavera fueron destruidos al instante. Los reformistas y los liberales fueron arrestados; un estudiante se prendió fuego en una plaza de Praga en protesta por la represión. Se instaló un gobierno favorable a Moscú.

Jorge Edwards, entre otros amigos, se encontraba en Isla Negra con Neruda el día después de la invasión de Checoslovaquia. Como Edwards escribió en sus memorias, *Adiós, poeta...*:

> Se habló de libros y de autores, se hizo algún comentario sobre gente amiga o no amiga, se contaron chistes más o menos repetidos, manoseados, en una atmósfera de naturalidad o de expansión más bien ficticias, y no se dijo una sola palabra, ¡ni una sola! acerca de los sucesos de Checoslovaquia. Al salir, en una de esas prolongadas despedidas en la calle, bajo el fresco nocturno, que son típicas de los chilenos, le pregunté a Pablo cuándo partía para Europa. «Ya no creo que viaje», respondió, pensativo, preocupado, disgustado. «Me parece que la situación está demasiado checoslovaca».

Cuando se le preguntó un mes después, estando en Brasil, qué opinaba de la Primavera de Praga, Neruda intentó primero eludir la pregunta y, a continuación, no pudo comprometerse en público con ninguna de las partes:

> Soy amigo de Checoslovaquia, el país que me dio asilo cuando lo necesité, y soy también amigo de la Unión Soviética. Por esta razón, cuando me pregunta de qué lado estoy, me siento como un niño al que se le pregunta si está a favor de su padre o de su madre. Yo estoy con ambos.

A continuación admitió: «Los acontecimientos me han hecho sufrir mucho. Sin embargo, las cosas se han normalizado y espero que el proceso de democracia siga en ese país».

Un año más tarde, Neruda publicó *Fin de mundo*. El siguiente poema, «1968» es emblemático en el libro:

> La hora de Praga me cayó
> como una piedra en la cabeza,
> era inestable mi destino,
> un momento de oscuridad
> como el de un túnel en un viaje
> y ahora a fuerza de entender
> no llegar a comprender nada;
> cuando debíamos cantar
> hay que golpear en un sarcófago
> y lo terrible es que te oigan
> y que te invite el ataúd.

A lo largo del libro, Neruda se purga de su lealtad a Stalin, así como de las posturas soviéticas que siguieron. En «1968» apela a «la edad que viene / que juzgue mi padecimiento / la compañía que mantuve / a pesar de tantos errores». En estos poemas de arrepentimiento podría parecer que Neruda quisiera ser absuelto con demasiada facilidad. En el segundo de los dos poemas del libro, adecuadamente titulado «El culto», postula:

> Ignoraba lo que ignoramos
> y aquella locura tan larga,
> estuvo ciega y enterrada
> en su grandeza demencial

Pero había estado al tanto y lo había admitido casi todo. Aida Figueroa y su esposo, Sergio Insunza, viajaron con Salvador Allende a la Unión Soviética en 1954, un año después de la muerte de Stalin. «Cuando nosotros hicimos ese viaje, ya Pablo nos había advertido de los excesos del estalinismo —Aida explicó en el 2005—: Habían muerto veinte millones de personas. Lo dice en las

conversaciones». Sin embargo, al parecer solo lo comentó después de la muerte de Stalin.

Él no lo «ignoraba», pero en realidad había hecho la vista gorda: en el poema «1968» suplica: «Pido perdón para este ciego que veía [los crímenes de Stalin y de los soviéticos] y que no veía». Para un poeta tan en sintonía con la metáfora de sus ojos como su visión poética desde su poesía adolescente, esto es una seria admisión de cambio. Aun así, todo su remordimiento hay que tomarlo con reservas.

En un ejemplo literal de cómo su anterior idealismo se había convertido ahora en una sensación de desesperanza, en una pieza en prosa que había escrito en 1947: «La tiranía corta la cabeza que canta, pero la voz en el fondo del pozo vuelve a los manantiales secretos de la tierra y desde la oscuridad sube por la boca del pueblo». Ahora, acaba su poema sobre la Primavera de Praga:

> Se cierran las puertas del siglo
> sobre los mismos insepultos
> y otra vez llamarán en vano
> y nos iremos sin oír,
> pensando en el árbol más grande,
> en los espacios de la dicha.

Está resignado, si no está siendo cínico. En otro poema del libro «Muerte de un periodista», también sobre la invasión soviética de Checoslovaquia, escribe: Preparémonos a morir / en mandíbulas maquinarias». Neruda había luchado siempre contra la maquinaria del materialismo, el capitalismo desenfrenado y el fascismo. Ahora no tenía escapatoria.

El título del intenso libro *Fin de mundo* lo dice todo. En él, Neruda critica que el socialismo —en Cuba, China, la Unión Soviética y otros lugares— no ha logrado crear una sociedad verdaderamente justa. Hacia el final del libro parece haber renunciado a su ardiente fe en que el socialismo tuviera éxito. Está preparado para que el siglo acabe, un siglo lleno del horror de la guerra y que él etiqueta como el siglo de la destrucción.

Poco después de la fiesta por el sesenta cumpleaños de Neruda, en 1969, acudió al médico aquejado de escozor al orinar. Una biopsia descubriría la causa: cáncer de próstata. Tenía un tumor que seguiría extendiéndose hasta producir metástasis en la vejiga. Acudiría a los mejores cirujanos franceses, los mejores cirujanos rusos de la Unión Soviética, pero no había nada que hacer. La quimioterapia no se podía conseguir aún con facilidad, como tratamiento para el cáncer.

A pesar de su enfermedad, Neruda no abandonó sus obligaciones políticas. Las elecciones presidenciales chilenas de 1970 se aproximaban, y la extrema izquierda no tenía aún un claro candidato. Estaba Salvador Allende, pero muchos pensaban que no era ya buen candidato, tras haber perdido tres carreras presidenciales en 1952, 1958 y 1964. Neruda mismo parecía ambivalente; tal vez creyera que Allende se había relacionado demasiado con Fidel Castro e intentaría llevar el castrismo a la política chilena.

La izquierda no consiguió encontrar un candidato de consenso a quien respaldar; sin embargo, como explicó Sergio Insunza, quien sería ministro de justicia de Allende:

> Es que había una desconformidad ahí para designar al candidato. Todos los partidos de la unidad popular estaban debatiéndose entre ellos para designar el candidato. Y entonces, bueno, Entre tanto ¿por qué no Pablo Neruda? ¿Por qué no el candidato del partido comunista Pablo Neruda a la presidencia? Y curiosamente, fue una candidatura que salió como por broma, porque naturalmente no había una expectativa, digamos, de triunfo con él. Pero prendió bastante, e incluso él mismo se entusiasmó.

Neruda aceptó presentarse, pero solo con la condición de que una vez los partidos de la coalición UP llegaran a un acuerdo, él retiraría su candidatura. A pesar de todo, hizo una apasionada campaña, recorrió el país, hizo proclamas, se reunió con sindicatos y organizaciones, habló a multitudes de todos los tamaños, en establos en el campo y en las plazas de las ciudades. Aunque ofrecía la típica retórica de la campaña, el núcleo central de sus apariciones era el recital de sus poemas. En ocasiones no había discurso de campaña, solo poesía.

Si pronunciaba un discurso, solía acabar con estas palabras: «Solo les leeré un poema, ¿de acuerdo?». Y entonces seguía leyendo poemas durante horas. La gente le pedía: «¡Lea este!», y él respondía, «Si ustedes lo tienen». Inevitablemente, alguien le entregaba el poema o recitaba unos versos de memoria. Él los leía y, con frecuencia, la multitud lo acompañaba en la lectura, en voz alta, y recitaba con él al unísono.

Jóvenes comunistas armados con guitarras y arte empezaron a repartir propaganda. Sus amigos vieron a Neruda rápidamente revivido, y adquiriendo un dinamismo que en realidad superaba las propias ambiciones del partido para su candidatura.

El amor del pueblo por el poeta se apoderó de Santiago el 9 de octubre de 1969, cuando convergieron cuatro marchas de comunistas de distintas partes de la ciudad en el barrio obrero de Barrancas, donde se lanzaron fuegos artificiales por encima de la multitud que se amontonaba en las calles. La multitud rugía: «¡Neruda, Neruda, Barrancas te saluda!». «¡Viva el futuro presidente de Chile!». El poeta dio un discurso que acabó con estas palabras:

> La victoria dependerá de nosotros, de todos juntos, de fraternizar, discutir, convencer, para cambiar el panorama histórico de nuestra patria y cambiar el rumbo de la historia y darnos un Gobierno Popular, para sentir orgullo de ser chilenos...

La campaña de Neruda enardeció y movilizó a las bases de votantes comunistas y socialistas. Una vez fue evidente que no ganaría, él le dejó el camino libre (al menos en público) a Allende. La energía y la estrategia de Neruda ayudaron a despejar la senda para el éxito de la UP en las elecciones generales.

Acabada la campaña electoral, los Neruda empezaron a viajar de nuevo fuera de Chile, a pesar del empeoramiento de la enfermedad de Pablo. Fueron a París, Moscú, Londres y Milán (para la representación de *Fulgor y muerte de Joaquín Murieta*), con una escala en Barcelona, una visita emotiva para Neruda a la España de Franco. Allí pasó el día con Gabriel García Márquez, quien escribiría un

relato novelado de aquella tarde, en su breve cuento «Me alquilo para soñar», publicado en *Doce cuentos peregrinos*. García Márquez caricaturizó a su buen amigo en plena «caza mayor», deambulando por las librerías, moviéndose por entre la gente «como un elefante inválido, con un interés infantil en el mecanismo interno de cada cosa, pues el mundo le parecía un inmenso juguete de cuerda con el cual se inventaba la vida». Cuando llegaba la hora de comer, «era glotón y refinado». García Márquez escribe que se comió tres langostas enteras, mientras comentaba sobre otras exquisiteces culinarias, en especial sobre «los mariscos prehistóricos de Chile».

A su regreso de Europa, en barco, Neruda y Matilde se detuvieron primero en Venezuela, donde se celebró un sofisticado banquete de tarde en su honor, en la mansión contemporánea de Miguel Otero Silva, editor jefe de *El Nacional*.

Una estudiante de veintidós años, graduada por la Universidad de Columbia, Suzanne Jill Levine, ahora apreciada traductora de la literatura latinoamericana, se encontraba en la fiesta. Viajaba con el crítico uruguayo «maravillosamente irónico» Emir Rodríguez Monegal. La amplia y moderna casa estaba diseñada de un modo espléndido, construida en una colina, con tres niveles proyectados hacia el exterior, cada uno con su propio jardín. Levine recuerda estar de pie en uno de los jardines, admirando una gran escultura de Henry Moore de una mujer desnuda y reclinada, una posesión privada del escritor comunista. Cuando llegó la hora de servir el banquete, en torno a las tres de la tarde, quedó aun más impresionada por el uniformado camarero que traía una bandeja de plata lujosamente adornada para servir a cada invitado. Fue entonces cuando aprendió el término «comunista de champán», término que se le habría podido atribuir a menudo a Neruda, en especial en sus últimos años.

La siguiente escala de Neruda en su viaje de regreso a casa fue Lima, donde Jorge Edwards servía como conserje de la embajada chilena. Neruda hizo un recital benéfico para las víctimas de un reciente terremoto al norte de Perú, y al evento asistió una desbordante multitud.

Los Neruda se alojaron en casa de Edwards, y este describió el complejo proceso de arreglarlo todo para el poeta, incluido el asegurarse de que tuviera siempre a mano los *whiskies* caros y los buenos vinos: pequeños lujos, entre otros, que Neruda ya esperaba dondequiera que iba.

Los gustos exorbitados y los bienes de estos comunistas de champán literarios, sobre todo a esas alturas del siglo, en sus profesiones y en sus vidas, les trajeron muchas críticas. Existía, sin embargo, una justificación teórica que tanto Jill Levine como Edwards pudieron apreciar, antes y ahora. Como este último expresó: «Nadie buscaba el igualitarismo absoluto, descartado ya en los primeros tiempos de la Revolución, sino la igualdad de posibilidades. Se construía un socialismo, precisamente, entre otras cosas, para que los poetas y los creadores pudieran consumir de vez en cuando una botellona mágnum de Dom Pérignon. ¡No solo los hijos tarambanas de los multimillonarios!». Está claro que Neruda se aferró a este modelo, en lugar de llevar un estilo de vida más modesto. Incluso sus ganancias del Premio Nobel las destinó a adquirir otra gran casa.*

Muchos de los amigos y colegas de Neruda discreparon, sin embargo, con lo que consideraron un abismo entre sus palabras y sus actos. Stephen Spender, por ejemplo, quien trabajó con él apoyando la República Española, y abogando por su poesía en el mundo

* Levine —en la primera de estas tres veces que se encontraría con Neruda— pudo ver cómo su poesía aún le llegaba con naturalidad. Tal vez fuera porque ella era la persona más joven de una larga mesa de unos veinte invitados, y una estadounidense desconocida, pero acabó sentada junto a Neruda. Cuando el camarero se acercó a ella con la bandeja de pescado, exquisitamente preparado —servido entero, con ojo y todo—, ella tuvo problemas para pasarlo a su plato, empresa incómoda justo al lado del poeta. Sin embargo, el «reto por excelencia» para ella fue el postre: un mango completo servido con un único cuchillo pequeño, en una época en que la fruta tropical no era ni mucho menos familiar en Estados Unidos. Cuando Neruda vio su atormentada vacilación al intentar clavar el cuchillo, vino en su ayuda: «Jill —pronunció la *g* correctamente, algo poco común en la gente de habla hispana—, yo lo cortaré para ti». Procedió a cortar el mango de un modo metódico en delicados trozos. Como ella reflexionó más tarde: «Para mí, este acto de caballerosidad, una verdadera oda al mango, fue como las atenciones de un amante; me sentí a la vez honrada y cohibida y, ruborizándome de nuevo, me las apañé para darle las gracias. Cuando trajeron el café, Matilde anunció que Pablo iba a tomar una siesta, así que el gran hombre parecido a un oso que estaba junto a mí, se levantó y, con rapidez, como con un toque de varita mágica, desapareció en el íntimo laberinto de aquella lujosa casa».

de habla inglesa, comentó: «En realidad, no puedo considerar en absoluto comunista a Pablo Neruda. Su tipo de comunismo era casi por completo retórico; era una especie de propagandista altamente privilegiado».

Hasta Matilde, que estaba lejos de ser comunista, jugaba en ambos lados, Durante los años de Allende, Neruda ayudó de todas las maneras que pudo, dando recitales, recaudando fondos y haciendo apariciones. Matilde se quejó: «Oye, ¡pucha!, que te friegan los comunistas». «Sí —le dijo—, a Ud. sí que le gusta cuando va a la Unión Soviética y la reciben como a una reina».

———

El programa electoral de la UP procuraba cambios revolucionarios en las estructuras política, económica y social de Chile, con el fin de vencer la miseria impuesta sobre la clase obrera por el capitalismo, la explotación y el privilegio de clases. Allende prometió una transición pacífica al socialismo. Radomiro Tomic, el centrista demócrata cristiano estaba considerado por la derecha chilena como un izquierdista acérrimo, y ambos grupos fueron incapaces de formar una alianza. La derecha respaldaba, pues, a Jorge Alessandri, del Partido Nacionalista (era hijo del anterior presidente progresista Arturo Alessandri). El voto chileno estaba de nuevo dividido en tercios.

El presidente Richard Nixon sentía que «si Allende gana las elecciones en Chile, y además tenemos a Castro en Cuba, lo que habrá en realidad en Latinoamérica es un *sandwich* rojo y, al final, todo acabará siendo rojo».* La CIA había intervenido en las elecciones pasadas, pero no hasta el punto en que lo estaba haciendo

* A Nixon no solo le preocupaba la política global. Henry Kissinger le ordenó a la CIA y a los Departamentos de Estado y Defensa que estudiaran las consecuencias de una victoria de Allende para Estados Unidos. El informe concluía que habría «pérdidas económicas tangibles». «El equilibrio militar mundial no se vería alterado de manera significativa por un gobierno de Allende», pero amenazaría la cohesión hemisférica. «No vemos, sin embargo, ninguna amenaza probable para la paz de la región». Aun así, la victoria tendría «costes políticos y psicológicos considerables»: «un decidido revés psicológico para Estados Unidos y un claro avance psicológico para la idea marxista».

ahora. De hecho, en el periodo previo a la campaña presidencial de 1964, la CIA había gastado la increíble cantidad de tres millones de dólares en propaganda anti-Allende. Consistió en un uso extendido de la prensa, la radio, y hasta publicidad directa que se basó exageradamente en imágenes de tanques soviéticos, de pelotones de fusilamiento cubanos, y se dirigía sobre todo a las mujeres.

Con la victoria del demócrata cristiano centrista, Eduardo Frei, en esas elecciones, la administración del presidente Johnson pasó a respaldar al gobierno, intentaba apaciguar lo bastante al pueblo chileno como para que no se inclinasen a la izquierda y a la UP, la coalición de Allende. De repente, Chile estaba recibiendo más ayuda per cápita que ningún otro país del hemisferio. Aunque Chile se enfrentaba a pocas, por no decir ninguna, amenazas contra su seguridad, Estados Unidos también aumentó su ayuda militar, hasta un total de noventa y un millones de dólares de 1962 a 1970, en un intento por establecer buenas relaciones con los generales. Mientras tanto, la CIA siguió infiltrándose en Chile, y gastó más de dos millones de dólares respaldando a los demócrata-cristianos y redujo su apoyo a la UP. Parece, asimismo, que la KGB gastó centenares de miles de dólares en Chile, en el periodo previo a las elecciones, y en apoyo a la campaña de Allende.

Durante el periodo anterior a las elecciones de 1970, con Allende pareciendo tan fuerte, la CIA intensificó su juego. Sin embargo, sus esfuerzos fracasaron, a pesar de casi una década de experiencia en la acción encubierta contra Allende.

Salvador Allende recibió la mayoría de los votos el 4 de septiembre, con un porcentaje del 36,3, justo 1,4 % más que Jorge Alessandri, de la derecha. Con casi tres millones de votos emitidos, el margen entre ambos estaba justo por debajo de los cuatro mil. Tomic se acercó mucho al tercio, con un importante 27,8 %, que refleja lo dividido que estaba el país. Según la constitución chilena de la época. Si no se elegía a ningún candidato por una mayoría del 50 %, el Congreso Nacional escogería como presidente entre los dos más votados. En las tres ocasiones que esto sucedió desde 1932, el Congreso siempre había confirmado al candidato que hubiera conseguido más votos en la elección popular. El voto de confirmación tendría lugar el 24 de octubre.

Tras la victoria de Allende, en una reunión con el Secretario de Estado Henry Kissinger, el director de la CIA, Richard Helms, y el Fiscal General John Mitchell, Nixon emitió órdenes explícitas de fomentar un golpe para evitar la investidura de Allende o, si esto fracasaba, destruir su administración. La CIA apuntó las directrices de Nixon en notas manuscritas. Era el primer informe de un presidente de estadounidense que ordenaba el derrocamiento de un gobierno elegido de forma democrática.

Nixon le ordenó a la CIA que hiciera sufrir a la economía chilena para «impedir que Allende llegara al poder o para sacarlo de él». Helms le envió un cable a Kissinger, en el que afirmaba que una «situación económica repentinamente desastrosa sería el pretexto más lógico para un movimiento militar». «La única forma de crear el ambiente tenso en el que Frei [todavía en el poder] podría reunir el valor de actuar sería procurar que la economía chilena, bastante precaria desde las elecciones, tomara un giro drástico a peor [...] se necesita como poco una minicrisis». Conspiraron contra los grupos del ala derecha y contra los agentes económicos que, por encima de todo, incluía a la International Telephone and Telegraph Co. La ITT poseía unos fondos de 153 millones de dólares en Chile, y era propietaria de la compañía telefónica, dos hoteles Sheraton y Standard Electric, entre otras entidades. La empresa colaboró con la CIA en su intento de desestabilizar la economía por diversos medios, incluidas las cancelaciones de préstamos y créditos, y sembrando el pánico entre las empresas de Chile. Los intereses estadounidenses también urdieron llevar a la quiebra en cubierto a las cajas de ahorro y provocar desempleo.

Como afirma el informe del Comité de la Iglesia, «a petición expresa del presidente [...]. La CIA intentó fomentar directamente un golpe militar en Chile». La CIA hizo llegar armas a un grupo de oficiales chilenos, que conspiraron para tomar el poder, algo que debía comenzar con el secuestro de René Schneider, comandante en jefe del ejército chileno, y un constitucionalista que había declarado públicamente que apoyaría una transferencia de poder adecuada. El embajador estadounidense, Edward Korry, había identificado a un general retirado como la figura militar que podría alzarse contra Allende, una vez quitado de en medio Schneider. Sin embargo, dos días antes de la votación en el Congreso, otro

grupo de extrema derecha, del que se desconocía que estuviera relacionado con la CIA, intentó secuestrar a Schneider. El general intentó defenderse y fue herido de muerte en el tiroteo.*

Las políticas de Nixon no consiguieron reducir el apoyo popular de Allende. Además, el asesinato tan cercano a la votación en el Congreso le restó simpatías a la derecha. Los demócrata-cristianos del Congreso y estaban de parte de Allende, y se pusieron del lado de la UP en lugar de con la derecha, para mantener así el precedente democrático de confirmar al candidato que hubiera conseguido la mayoría de votos populares, por ínfima que fuera la victoria. No obstante, en primer lugar exigieron y recibieron un paquete de garantías: la UP conservaría el sistema multipartidista, mantendría las libertades civiles y la libertad de prensa, y protegería a las fuerzas armadas de las purgas políticas. Allende aceptó plenamente las medidas, y fue confirmado.

Entre muchos de la izquierda chilena, quizás entre la generación más joven, el triunfo de Allende produjo la sensación de un cambio histórico. La victoria también retumbó por toda Latinoamérica, que tenía los ojos puestos en Chile. Fue la primera elección democrática de un «socialista parlamentario», como se autodefinió Allende, que también sostenía algunas ideas marxistas. La vieja ortodoxia del socialismo y el comunismo mantenían, a esas alturas, que la única forma de hacerlo era a través de la revolución armada, como en Cuba. Con el fin de establecer un gobierno que pudiera implementar el socialismo o el comunismo, se creía que era necesario imponer el terror sobre cualquiera que obstruyera los cambios necesarios. Allende y sus partidarios creían y predicaban que la democracia era otro medio para el mismo fin, sin violencia.

Después de la investidura de Allende, el gobierno de la UP intentó establecer el socialismo dentro de un estado burgués, donde el centro y la derecha controlaban la judicatura y la legislatura. La estrategia de la UP consistía en usar la fuerza del poder ejecutivo

* En una conversación telefónica con su secretario de prensa, Nixon reconoció que de el embajador de Estados Unidos en Chile había recibido instrucciones de «hacer una especie de acción estilo República Dominicana» —un asesinato— para impedir que Allende asumiera el cargo. La conversación de marzo de 1972 fue grabada en su sistema de grabación secreto del Despacho Oval: «Pero el hijo de perra fracasó. Ese fue su principal problema. Tendría que haber evitado que Allende llegara al poder».

para llevar a cabo algunas reformas económicas inmediatas que sacarían la economía de la recesión heredada por Allende. Esto incluía la nacionalización de las grandes industrias, la redistribución de los ingresos y que el Estado contratara a los desempleados. La recuperación económica posterior pretendía ir acompañada de movilizaciones políticas de las masas, y esto llevaría a una mayoría electoral parlamentaria para la UP.

Tal como confirmó una investigación del Congreso de Estados Unidos en 1975, la CIA gastó de forma encubierta ocho millones en los tres años entre 1970 y el golpe de septiembre de 1973, y saboteó el gobierno de Allende. Nixon bloqueó las exportaciones de cobre a Estados Unidos, algo de primera necesidad para la economía chilena. Mientras tanto, los de la izquierda de la UP, como los mapuches organizados y el Movimiento Marxista de Izquierda Revolucionaria (MIR), estaba causando estragos con actos de terrorismo político. La UP misma era una coalición precaria con poca cohesión o acuerdo respecto al ritmo y al carácter del cambio que el gobierno debía poner en marcha. Aunque trabajaba en una democracia, Allende carecía de poder; a diferencia de Castro, no se apoyaba en un ejército revolucionario. El resultado fue el caos y una polarización política extrema.

Irónicamente, el éxito inicial de Allende con los programas de gobierno contribuyó a hacerlo desaparecer. Los esfuerzos iniciales en la redistribución de los ingresos mediante ajustes de sueldos y salarios, así como el aumento del gasto del gobierno, potenciaron la economía estancada. Se suponía que los ajustes eliminarían la amplia brecha en los ingresos, a la vez que le proporcionaría un estímulo a la clase media. Sin embargo, los empresarios chilenos, manipulados por una propaganda anticomunista desenfrenada y temiendo lo que Allende pudiera acarrear, no reinvirtieron sus ganancias; en vez de eso, vendieron su inventario a precios especulativos. Invirtieron en dólares y otras divisas fuertes, en vez de en pesos chilenos, lo cual, combinado con el acaparamiento y el comercio del mercado negro creó graves carencias de productos básicos: harina, aceite, jabón, recambios para autos y televisión, sábanas, papel higiénico, alimentos de primera necesidad, y, lo más grave para quienes dependían de ellos, de los cigarrillos. El descontento aumentó junto con los precios. La campaña estadounidense

contra Allende no mejoró la situación. Tras la elección de Allende, el embajador Korry propuso una serie de acciones para desestabilizar la economía, incluido haciendo que las empresas estadounidenses en Chile «tardaran lo máximo posible» y «demoraran los pedidos y la entrega de las piezas». Inició rumores de un racionamiento inminente que provocaron «el agotamiento de las existencias de alimentos». Sugirió, asimismo, pedirles a los bancos estadounidenses que suspendieran repentinamente la renovación del crédito a Chile, diciendo: «No llegará a Chile una tuerca ni un perno, mientras gobierne Allende. Haremos todo lo que esté en nuestras manos para condenar a Chile y los chilenos a la privación y la pobreza más completas».

La inflación se disparó. Hacia mediados de 1973, la tasa de inflación había sobrepasado el 300 %.

El programa de reforma agraria de la UP también carecía de una clara visión, y resultó en la desorganización de la economía agrícola. La producción descendió tan bruscamente que el gobierno se vio obligado a importar comida para suplir la creciente demanda provocada por los ingresos de los obreros, ahora más altos. Al mismo tiempo, provocados por el MIR y los mapuches radicales, los campesinos ocuparon de forma temporal o permanente unas mil setecientas haciendas. Sus propietarios estaban aterrorizados, y esto ayudó a alimentar la oposición contra Allende. Muchos creen que fue la intimidación ultraizquierdista contra centristas y terratenientes la que selló el destino de la UP.

Incluso antes de la victoria de Allende, Neruda estaba preocupado por Chile. Según Jorge Edwards, Neruda temía que la situación en Chile pudiera complicarse: «No era nada optimista, no se hacía ilusiones de ninguna clase al respecto [...]. Si triunfaba Allende, como su partido, con criterio realista, pensaba que ocurriría, él tenía mucho miedo de que las cosas terminaran mal». No obstante, Neruda se sentía tremendamente orgulloso de lo que su país había hecho. Después de todo, él había desempeñado un papel en su éxito, tanto de cara a la galería como entre bastidores. Sus sentimientos se expresaron en su recital en el Royal Festival Hall de

Londres, en abril de 1972. Con su voz seria, en ocasiones dramática, con un matiz de dulzura, empezó a decirle a la audiencia, en inglés:

> La última vez leí algunos de mis poemas ante ustedes [pausas, exhalaciones], pero esta vez soy una persona diferente, soy dos personas; yo era [pausas] un poeta itinerante en aquel momento, cuando estuve aquí, pero algo ocurrió en mi país, en Chile. Después de cien años de luchas de los humillados, de los destrozados y de la clase obrera, tuvimos [levanta la voz lo suficiente, con una pausa dramática] una gran victoria. [Aplausos]. Tuvimos por fin una buena y gran victoria, y ahora no solo soy un poeta itinerante, sino también el orgulloso representante del primer gobierno popular en mi país, Chile, después de siglos. [Largo y ruidoso aplauso].

Sin embargo, no le faltaban detractores. Alguien abucheó a Neruda durante sus observaciones de apertura, pero su voz quedó sofocada por el gran clamor a favor del poeta. El escritor Jay Parini, por aquel entonces estudiante graduado, se encontraba en aquel recital en Londres, sentado hacia el fondo. Recuerda que se produjo mucha murmuración en la audiencia, la gente hablaba toda al mismo tiempo. En un momento dado, «un hombre calvo delante de mí gritó algo en español; no pude entenderlo realmente, pero parecía ofensivo». Varias personas le pidieron que se callara cuando «una mujer bien vestida, sentada junto a mí, se quitó uno de los zapatos y descargó un buen golpe con el tacón de aguja en el cráneo del hombre, y provocó sus chillidos así como un buen reguero de sangre. Un policía sacó al hombre a rastras, mientras la mujer lo perseguía y lo seguía golpeando. El público estaba desbocado, hasta que Neruda —un hombre grande, de aspecto impresionante— alzó una mano grande y, como Moisés al dividir el mar Rojo, abrió camino para su poema y leyó su obra maestra "Alturas de Macchu Picchu"».

Neruda estuvo acompañado en el escenario por Alastair Reid, su traductor y buen amigo inglés, nacido en Escocia. Reid leyó primero en inglés, seguido por Neruda, quien leyó en español, por secciones, de manera que el «sentido llega primero y el sonido le sigue», como expresó Reid. Si cuatro décadas antes la voz de lectura de Neruda era nasal y monótona, ahora resonaba con una pronunciación especial

por el ritmo entrecruzado entre el español y el inglés, alternando lar-
gos capítulos o estrofas, o solo unos pareados aquí y allá, los poemas
se fragmentaban como cortados a metros, creando diversas veloci-
dades, tensión y canto. Reid había oído leer a Neruda muchas veces,
pero aquella noche sintió algo verdaderamente especial: la voz del
chileno se «extendía como un bálsamo sobre la audiencia inglesa».
Era «un sonido mágico».

Alimentado por la energía de la multitud, la voz de Neruda al-
canzó el *crescendo* mientras leía «Macchu Picchu». El ritmo del poe-
ma crecía con fuerza mientras él golpeaba fuerte el atril con el puño,
mientras pronunciaba el primer verso: «Hablar por mis palabras y
mi sangre». El dramático y emotivo aire de su voz era a la vez inspi-
rador y escalofriante. Con la revolución de su país como contexto,
las palabras de Neruda resonaban con autoridad y poder. La audien-
cia estalló en un aplauso atronador y jubiloso».[*]

En 1970, la vida doméstica de Neruda estaba otra vez en plena agita-
ción. Alicia, la sobrina de Matilde, había descubierto que su marido,
el padre de su hijo, ya estaba casado con otra mujer. Cuando Alicia
luchaba para recuperarse, Matilde la invitó a que se fuera a vivir a
Isla Negra a cambio de algún trabajo doméstico ocasional, y tam-
bién como costurera. Alicia tenía treinta y pocos años, era exuberan-
te y de piel clara. Muy pronto se estableció una relación muy íntima
entre ella y Neruda. La aventura era evidente para los visitantes, que
habían conocido a Neruda en su relación con Delia y Matilde. Aida
Figueroa informó que Neruda invitó a Alicia con frecuencia, y que
su apego le pareció profundamente triste, su «último amor senil».
Neruda nunca quiso que lo molestaran durante su tiempo de siesta,
de modo que era el momento en que Matilde aprovechaba para dar
un largo paseo por la playa. Y era también cuando Alicia y Neruda
estaban juntos, a solas. Neruda escribió y publicó un libro de poe-
sía para ella y sobre ella. Existe consenso entre quienes conocían

[*] Mientras estaba en Londres, Parini cenó con Reid y Neruda, «y fue maravilloso: fue
tan dulce y afectuoso, y cuando Alastair le indicó que yo era poeta, me dio un beso
encantador en la frente: casi una bendición».

a Neruda respecto a que el libro, con el título fálico de *La espada encendida*, pretendía ser una obra mitológica en la que unos nuevos Adán (Neruda) y Eva (Alicia) se descubren el uno al otro en la destrucción, después de la guerra nuclear. Juntos, emprenden camino en busca de la utopía.

Mucho antes de la publicación del libro, Matilde tuvo sospechas. Un día, cuando Alicia había ido a Santiago, Neruda hizo un viaje y dijo que no quería que Matilde lo acompañara. Partió con el chófer. Matilde lo siguió y lo sorprendió en medio de una cita amorosa. «Te diré que tu amigo no es un santito —le contó Matilde al camarada de Neruda, Volodia Teitelboim —. Se ha metido con mujeres sucias y ahora está enfermo de la parte correspondiente. Y no sana. Por donde pecas, pagas».

Alicia fue despedida de Isla Negra, y Matilde le indicó a Neruda que tenían que abandonar Chile. El partido, de un modo muy oportuno, le pidió a Allende que nombrara a Neruda embajador en Francia. El 21 de enero de 1971, en una sesión del Senado para que Allende confirmara los nuevos nombramientos, los senadores de la derecha votaron en contra de Neruda y los demócrata-cristianos se abstuvieron. Consiguió bastantes votos de los senadores de UP, pero que los demócrata-cristianos se abstuvieran indicaba su extrema insatisfacción con la administración de los comunistas y de Allende.

Al servir en Francia, Neruda cumplía su sueño diplomático de la juventud. Pero no todo iba bien. Estaba visiblemente agitado y angustiado. Teitelboim recuerda el día que el poeta partió para París: «Hay una porción de noche que acompaña al hombre incluso de día, sobre todo cuando posee oído fino para escuchar el trueno antes de ver el relámpago. Como si tuviera pacto con lo aún recóndito, Neruda no parecía contento cuando fuimos a despedirlo al aeropuerto, aunque las cosas marchaban bien hasta ese momento».

A pesar de su marcha a París, la pasión entre Neruda y Alicia seguía viva. Se escribían a través de Jorge Edwards, a quien Neruda le insistió que fuera su canciller en la embajada. Neruda les enviaba regalos a Alicia y a su hija a través de amigos que regresaban a Chile. Con ocasión de su sesenta y siete cumpleaños, ella le escribió: «Te beso y acaricio todo tu cuerpo amado, amor amado amor amor amor mío amor...».

COMO DUERMEN LAS FLORES

Yo vuelvo al mar envuelto por el cielo.
El silencio entre una y otra ola
establece un suspenso peligroso.
Muere la vida, se aquieta la sangre
Hasta que rompe el nuevo movimiento
Y resuena la voz del infinito.

—«Otoño»

Neruda llegó a París a finales de marzo de 1971. Cuando una emisora de televisión sueca le preguntó sobre su nuevo cargo, tenía una tapadera que sonaba adecuada para la aventura que había acelerado su viaje con Matilde:

Mi país está experimentando una revolución pacífica: estamos cambiando nuestro sistema feudal, estamos luchando contra la dominación extranjera de nuestra economía, estamos rescatando nuestra riqueza natural, le estamos dando mayor dignidad a la vida del pueblo chileno. No podría haber rechazado este trabajo. Eso es todo. He venido aquí porque es mi deber.

Tan pronto como llegaron a París, él y Matilde visitaron de inmediato a un urólogo muy reputado. Le pusieron un catéter para aliviar su incomodidad y proteger el tracto urinario de las infecciones. No pudo soportar el régimen del hospital y pidió que le dieran el alta tan pronto como fuera posible.

Hacia el mes de julio, los síntomas del cáncer de próstata de Neruda estaban pasando factura su cansado cuerpo. Su entusiasmo por todos los acontecimientos culturales a los que había imaginado asistir como embajador tuvo que quedar a un lado; pronto tendría que dejarlo todo de lado. Le escribió a Volodia Teitelboim el 11 de julio:

> Aquí todo sigue igual, dentro de esta catacumba, no veo museos ni amigos, de cuando en cuando vamos al cine con gran esfuerzo de voluntad, como si fuéramos de Isla Negra a Valparaíso. De mi poesía no te hablo porque no he reasumido... Si sigo dictándole a Matilde, le voy a transmitir mi fiebre.

Octubre trajo un gran respaldo a la vida de Neruda en las letras. Su viejo amigo Artur Lundkvist vino desde Estocolmo para decirle que había ganado el Premio Nobel de Literatura. Sus admiradores llevaban mucho tiempo haciendo campaña para ello. El Ministerio de Asuntos Extranjeros chileno había intentado incluso poner en marcha una exhibición bibliográfica de las obras de Neruda en Estocolmo, en 1966, para influir en los jueces. Muchos creen que no recibió el premio antes por culpa de la presión para no concedérselo a tan destacado comunista. Tras el anuncio público del premio, Neruda dio una conferencia de prensa, y Allende llamó en mitad de ella. Gabriel García Márquez, David Alfaro Siqueiros, Julio Cortázar y otros artistas viajaron para asistir a la fiesta que se celebraba aquella noche, en la embajada. Llegaron telegramas de todo el mundo, y Allende declaró: «Neruda es Chile».

Inmediatamente después oír la noticia, Neruda le pidió a Edwards que lo ayudara a encontrar una casa en Normandía. La residencia del embajador chileno formaba parte del complejo de la embajada; el poeta quería privacidad y refugio, y acceso a la naturaleza.

Aquella misma mañana encontraron lo que estaban buscando en Condé-sur-Iton. Cerca de un viejo aserradero, en un extenso terreno, había un castillo de la época del Renacimiento. Por su escasa elevación, no podía verse desde la ciudad. Como de costumbre, Neruda decidió de inmediato comprarla. Matilde tuvo poco, por no decir nada, que opinar respecto a la decisión. Él empezó a planificar su vida al instante en torno a la nueva propiedad como si —según

le pareció a Edwards— «la casa creciera dentro de él desde aquel momento». La llamó El Manquel, que es el término mapudungún para «águila».

La derecha chilena lo atacó en la prensa por lo que caracterizó de hipocresía, ¡un comunista haciendo una compra tan extravagante! Neruda pagó 85.000 dólares por la casa, que tomó de su Premio Nobel de 450.000 dólares.

La ceremonia de la entrega de premios se celebró el 11 de diciembre de 1971. En su discurso de presentación, Karl Ragnar Gierow, de la Academia sueca, proclamó: «Su obra beneficia a la humanidad precisamente por su dirección [...]. Lo que Neruda ha logrado en su escrito es la comunidad con la existencia[...]. En su obra, un continente despierta a la consciencia».

La voz del poeta enfermo no se mostró débil cuando aceptó el premio e impartió su conferencia. Sonaba clara pero cansada. Mientras hablaba, Neruda marcaba el ritmo, y sus palabras resonaban.

El poeta no es un «pequeño dios». No, no es un «pequeño dios». No está signado por un destino cabalístico superior al de quienes ejercen otros menesteres y oficios. A menudo expresé que el mejor poeta es el hombre que nos entrega el pan de cada día: el panadero más próximo, que no se cree dios...

Hace hoy cien años exactos, un pobre y espléndido poeta, el más atroz de los desesperados, escribió esta profecía: *A l'aurore, armés d'une ardente patience, nous entrerons aux splendides villes.* (Al amanecer, armados de una ardiente paciencia, entraremos a las espléndidas ciudades).

Yo creo en esa profecía de Rimbaud, el vidente. Yo vengo de una oscura provincia, de un país separado de todos los otros por la tajante geografía. Fui el más abandonado de los poetas y mi poesía fue regional, dolorosa y lluviosa. Pero tuve siempre confianza en el hombre. No perdí jamás la esperanza. Por eso tal vez he llegado hasta aquí con mi poesía, y también con mi bandera.

En conclusión, debo decir a los hombres de buena voluntad, a los trabajadores, a los poetas que el entero porvenir fue expresado en esa frase de Rimbaud: sólo con una ardiente paciencia conquistaremos la espléndida ciudad que dará luz, justicia, dignidad a todos los hombres.

Mientras tanto, Neruda tenía serios deberes diplomáticos de los que ocuparse. En noviembre de 1971, debido a lo exiguo de su tesorería, Allende se vio obligado a anunciar una moratoria en la devolución de la deuda exterior. Esperaba que las naciones acreedoras estuvieran dispuestas a reprogramar y reestructurar los casi 2.000 millones de dólares que Chile les debía a once países. Esto se hizo por medio del Club París, una asamblea informal de representantes de las principales naciones acreedoras del mundo. Al celebrarse las reuniones en París, Neruda dirigió las negociaciones en nombre de su país. Casi las dos terceras partes de la deuda eran con Estados Unidos, que quería que cualquier refinanciación estuviera vinculada a la compensación por la expropiación de las compañías del cobre. Neruda ayudó a asegurar lo que se percibió como un trato favorable. Trabajó, asimismo, para persuadir a los franceses para que rechazan la presión de las compañías estadounidenses expropiadas para dictar un embargo sobre las exportaciones chilenas de cobre.

La salud de Neruda siguió deteriorándose, pero esto no le impidió viajar a Nueva York, a principios de abril de 1972, para pronunciar el discurso de apertura de la celebración del 50 aniversario del Centro Americano del PEN. Ahora no había problemas de visado, aunque Neruda hubiera estado escribiendo con vehemencia sobre Vietnam, y aunque era embajador de un gobierno, Washington intentaba destruirlo. Nixon les había negado la entrada a otros artistas, pero la estrella de Neruda, sobre todo después del Premio Nobel, era ahora demasiado resplandeciente. Incluso Nixon entendió lo que Johnson conjeturaba: censurar su voz, impedir su presencia perjudicaría más de lo que beneficiaría.

La noche empezó con la lectura que el presidente de PEN América hizo del saludo de Nixon, al que los setecientos invitados que llenaban en el gran salón de baile «silbaron, se rieron y abuchearon», según el *New York Times*. A continuación, Arthur Miller presentó a Neruda como el «padre de la literatura latinoamericana contemporánea». En el escenario, Neruda pidió «con humildad» perdón

cuando se desvió del discurso literario durante un momento para volver «a las preocupaciones de mi país», respecto a la reducción particular de la deuda. «Todo el mundo sabe que Chile está haciendo una transformación revolucionaria dentro de la dignidad y de la severidad de nuestras leyes. Por eso hay mucha gente que se siente ofendida».

Aunque, solo unos cuantos años atrás, semejante atención lo habría estimulado, ahora, asediado tras la conferencia por una multitud que lo admiraba, el querido amigo de Neruda, Fernando Alegría, lo vio ensombrecerse. La prensa y los admiradores lo arrinconaron, y «ya había cenizas colgando de su oscuro traje». A continuación, reunido con un grupo íntimo en un salón elegante, sus amigos le abrieron espacio para que respirara y le brindaron copas de champán. Estaba agotado y se dirigió de nuevo hacia el cuarto de baño, con pasos «lentos y cansados», en palabras de Alegría. «Al pasar dice que no se siente bien, que regresará a Chile en noviembre y que nadie tiene que enterarse. Pero todo el mundo lo supo».

Las interminables preguntas a las que se enfrentó en público se cebaron sobre él en su acto final en Nueva York, un simposio en la Universidad de Columbia. En él, la parte de preguntas y respuestas se volvió tan polémica, con inquisiciones mordaces sobre su opinión acerca de la política internacional, sin dedicarle atención a la poesía, que acabó harto.

Él y Matilde despegaron rápidamente hacia Moscú, el 24 de abril, donde recibió otro diagnóstico. En su vuelo a Rusia le escribió a Francisco Velasco y María Marne, sus compañeros de casa en La Sebastiana: «Nosotros enfermones pero dando la lucha». Los doctores confirmaron lo que ya se le había dicho a Neruda: no había nada que hacer. Era su última visita a la capital soviética, y escribió un libro, *Elegía*, de poemas que celebraban a sus amigos, y a la ciudad, a la vez que denunciaba el realismo social y al antiguo héroe al que ahora llamaba «Stalin el terrible». El libro se publicaría a título póstumo.

Neruda celebró su sesenta y ocho cumpleaños en reconfortante compañía en su casa de campo de Normandía, junto a Julio Cortázar, Gabriel García Márquez, Carlos Fuentes y Mario Vargas Llosa, sin duda, cuatro de los cinco prosistas latinoamericanos más importantes de la época (el tranquilo rival de Neruda, Jorge Luis Borges, era el quinto).

Poco después, Neruda se dio cuenta de que estaba demasiado cansado para seguir como embajador. Estaba preparado para retirarse a Isla Negra. Entregó las riendas de la embajada a Edwards, pero antes de marchar se reunió con el presidente francés Georges Pompidou en el palacio del Elíseo. El poeta le regaló una copia firmada de la traducción recién publicada en francés de *Cien años de soledad* de García Márquez. Conversaron sobre literatura; Pompidou había sido profesor de Literatura y había editado una antología de poesía francesa en su juventud. Neruda le habló a continuación en favor de la nacionalización de los intereses franceses en el cobre chileno, pero Pompidou dijo que eso era asunto de las cortes, y no del ejecutivo.

Cuando los Velasco se encontraron con Neruda y Matilde en el aeropuerto, a su regreso de Francia, el poeta le dijo a Francisco que quería ir directamente a Isla Negra; no quiso saludar a nadie del comité oficial que lo esperaba. Entró en el viejo Citroën de su amigo con gran dificultad. «Noté que estaba muy mal», escribió Velasco. Neruda luchaba por respirar; el más mínimo esfuerzo le producía disnea. Su fuerte corpulencia había desaparecido; estaba notablemente más delgado, con «palidez cetrina», y, «sobre todo, una tristeza que nunca le había visto».

El Chile de octubre de 1972 era un lugar de agitación y malestar social. Un conflicto que se inició en una región remota de la Patagonia encendió una chispa que prendió una conflagración de tensión que consumió al país aquel mes. Los camioneros locales habían protestado contra el plan de administración de Allende para crear una empresa de transportes de propiedad estatal en Aysén, la región menos poblada del país. El gobierno veía que el sistema de transporte privado era inadecuado, mientras que los camioneros culpaban al gobierno de la incapacidad de asegurar las piezas de recambio y otros suministros para mantener su eficiencia. Anunciaron una huelga, y la Confederación Nacional de Camioneros se unió a ellos, 40.000 miembros que se salieron de las carreteras. Al hablar de la tensión que se estaba apoderando del país, las organizaciones de tenderos y comerciantes se unieron a la huelga, que ahora era nacional, y añadieron sus exigencias específicas. Los siguió la Asociación de

Ingenieros, los empleados de banca, los obreros del gas, abogados, arquitectos y conductores de taxis y autobuses, una huelga nacional que pretendía paralizar la economía para no dejarle más elección al gobierno que hacer cambios transformadores. Sencillamente, la paciencia se había agotado. Los grupos moderados, como el Partido Demócrata Cristiano, apoyaron la huelga, que tuvo amplias consecuencias: influidos por los líderes del sindicato demócrata-cristiano, por ejemplo, 100.000 campesinos se unieron también a la huelga.

Allende declaró un estado parcial de emergencia. El ejército, por el momento leal al gobierno, fue llamado a mantener el orden y, en efecto, ayudó a apuntalar la frágil posición de la UP. Suficientes fábricas seguían produciendo, y había bastantes partidarios leales del gobierno respecto que sostuvieron la economía y el país no quedó paralizado por completo, pero la huelga siguió adelante.

Allende reorganizó su gabinete con la esperanza de detener los ataques sobre su administración. Invitó al comandante en jefe del ejército, Carlos Prats, a servir como ministro del Interior, sin dejar su cargo militar. Estos movimientos funcionaron. Los camioneros declararon su plena confianza en el general Prats, y negociaron un acuerdo. El gobierno sobrevivió, pero la huelga había convertido al ejército en el árbitro de los conflictos políticos del país.

Un año antes, Neruda había escrito un artículo para *Le Monde* que alababa a Prats, y resaltaba que, en Chile, el ejército era leal a la constitución del país. Prats, que seguía siendo leal a Allende, escribió una carta de agradecimiento al poeta. El 6 de diciembre de 1972, el General Prats fue quien le dio la bienvenida al poeta al volver de Francia, en el Estadio Nacional, en una gran celebración tanto por su regreso al hogar como por ganar el Premio Nobel. Neruda estaba muy enfermo, pero cobró fuerzas para este gran homenaje, que se complementó con una suelta de globos y un desfile alrededor de la pista del estadio de los jóvenes comunistas, los obreros, caballos y una carroza dedicada a Luis Emilio Recabarren.

El presidente Salvador Allende y la primera dama, Hortensia Bussi Soto tomaron un helicóptero hasta Isla Negra para visitar al poeta enfermo y recibir oficialmente, en persona, su dimisión como embajador. Neruda leyó de su nuevo libro *Incitación al nixonicidio y alabanza de la revolución chilena*. Cuando Neruda quedó postrado en cama, y ya no hizo más apariciones en público, sus amigos llevaron

el mundo exterior a su cabecera. Julio Cortázar lo visitó aquel mes de febrero. Cuando él y su esposa entraron en el dormitorio de Neruda, con el mar rompiendo directamente fuera de la enorme ventana que ocupaba toda una pared, a Cortázar le pareció que el poeta seguía «manteniendo su perpetuo diálogo con el mar, con esas olas que siempre había visto como grandes párpados». Y prosiguió:

> Por la noche, aunque insistimos en marcharnos para que pudiera descansar, Pablo hizo que nos quedáramos con él para ver un espantoso melodrama sobre vampiros en televisión, que lo fascinaba y divertía por igual, mientras se entregaba a un presente fantasmagórico más real para él que un futuro que él sabía que le estaba cerrado. En mi primera visita, que había tenido lugar en Francia dos años antes, me había abrazado con un «hasta pronto». Ahora, nos miró durante un momento, sus manos en las mías, y me dijo: «Es mejor no decir adiós, ¿verdad?», con sus cansados ojos ya muy lejos.

Aunque a sus amigos les parecía cansado, Neruda todavía encontró energías para perseguir a Alicia, la sobrina de Matilde. Su separación había puesto su aventura en pausa, pero sus emociones no se habían desvanecido, y habían mantenido correspondencia. Creyendo que su marido enfermo estaba en buenas manos, Matilde había regresado a Europa para resolver diversos asuntos, como la venta de su casa en Normandía. El 29 de abril de 1973, Neruda le escribió, describiendo primero a las diez personas más o menos que habían ido a comer el día anterior. Luego, mostrando su estado de su salud y sus dificultades para obtener incluso la mediación básica en Chile en aquel momento, en parte por los bloqueos económicos, Neruda le pidió a Matilde que le enviara o le llevara «Pindione [un anticoagulante] para las venas. También Cortancyl (Prednizona) [cortisona, un esteroide]».

Acaba la carta: «Estoy enojado porque no escribes, mierda! La perdono por hoy. La quiero, la beso, pero aproveche su viaje». La acaba dirigiéndose a ella como «Perro-tita, hasta luego, su...», y después hace un dibujito de un perro que lo representa a él.

En ausencia de ella, cuando fue a Valparaíso para los tratamientos de cáncer, él y Alicia se reunieron en el icónico hotel Miramar

de aquella ciudad, con vistas al mar. Aquellas citas se produjeron con alguna frecuencia, siempre en el mismo hotel. Ella lo acompañaba también al hospital. Al parecer, Matilde nunca supo nada de la aventura post-Francia entre su marido y su sobrina. Es posible que ambos se vieran también a espaldas de Matilde cuando ella estuvo en Chile, cuando Neruda la disuadió de viajar a Valparaíso para el tratamiento.

Alicia estaba impresionada por lo delgado que se estaba quedando. A veces estaba tan enfermo que el médico tenía que acudir al hotel. Lo encontró en medio de gran dolor, caminando con dificultad, pero intentando ocultar hasta dónde llegaba su sufrimiento. Alicia le suplicó que se cuidara mejor.

Pero poco o nada se podía hacer ya en esos momentos. El doctor Velasco recuerda cómo la metástasis cancerígena de sus caderas le producía tanto dolor que apenas podía caminar. En su última visita a La Sebastiana, en Valparaíso, Velasco tuvo que pasar uno de los brazos de su amigo por encima de sus hombros y ayudarlo con su bastón, cuando bajaban por el largo paseo hasta la icónica casa que habían compartido. En uno de los últimos viajes de Velasco y María a Isla Negra, vio a Neruda intentando escribir sus memorias en la cama, con gran dificultad. En un momento dado, la pluma se le cayó de las manos al entrar en un estado de semiinconsciencia, del que se recuperó bastante rápido. Su cuerpo le fallaba, pero él perseveraba.

———

El 27 de febrero, el doctor John R. G. Turner, de la Universidad Estatal de Nueva York en Stony Brool, le escribió una carta a Neruda que, en un sentido romántico y nostálgico, elevó sus ánimos y expandió su patrimonio. Turner explicó (en español) que un nuevo subgénero de mariposas sudamericanas del género *Heliconius* necesitaba un nombre. Como el monte Helicón era un enclave de la mitología griega, donde moraban las musas, la costumbre del siglo pasado era atribuirle al nuevo subgénero el nombre de una musa, como Melpómene, la musa de la tragedia, a quien se invoca para estimular la poesía, o Erató, la musa de la poesía erótica. «La época de esos nombres clásicos ha pasado, pero aun consideramos apropiado

llamar a un nuevo subgénero con el nombre de un poeta de nuestro tiempo, y como dichas mariposas son de Sud-América, hemos pensado en un poeta Hispano-Americano»: Pablo Neruda. (Ningún otro subgénero *Heliconius* ha recibido el nombre de un escritor moderno).

La mariposa Neruda se encuentra en Perú, Ecuador y la Guinea francesa. Es hermosa, oscura con rayas color naranja y manchas blancas. Neruda, coleccionista de mariposas desde su juventud, se sintió entusiasmado. Escribió una breve y encantadora nota a Turner: «Nunca he recibido un honor tan grande como el que Ud. me propone. Naturalmente que acepto muy conmovido el homenaje que significa y estaré encantado de pensar que esas mariposas vuelan con mi nombre en las alas, por algún rincón de nuestro Continente». El nombre de Neruda se ha seguido usando, e incluso uno de los colegas de Turner lo ha elevado al nivel de género, lo que significa que ha habido mariposas revoloteando con nombres como *Neruda aoede* y *Neruda metharme* en sus alas.

Otra muestra de respetuoso reconocimiento de la relevancia de Neruda llegó cuando la editorial cubana Casa de las Américas publicó una antología de su poesía con un prólogo de Roberto Fernández Retamar. Sin embargo, el chileno seguía teniendo gran animadversión por el hombre que había firmado la carta contra él, en 1964. Neruda le escribió al editor:

> Desgraciadamente tengo que disentir seriamente con una parte de la nueva edición que Uds. han hecho. Se trata del nombre y del prólogo del Señor Fernández Retamal [Neruda hace un juego de palabras cambiando la «r» de Retamar por una «l», para que acabe en «mal»].
>
> Hace tiempo ya una carta difamatoria y calumniosa fue difundida bastante por el mundo.

Tal vez le fallaba el cuerpo, pero aún podía porfiar y su ego se podía encender.

Durante todo este tiempo, la revolución democrática chilena andaba muy mal. Allende esperaba que el general Prats afirmara su

administración en medio de la desenfrenada inflación, las constantes crisis políticas y económicas, y el tono cada vez más crispado entre el gobierno y su oposición. Sin embargo, Prats estaba perdiendo su popularidad ante el público.

Su respaldo entre los compañeros oficiales se estaba erosionando, porque siguió siendo leal a Allende, con evidentes ambiciones políticas personales. Además, cometió la equivocación de amenazar a una conductora con la muerte, después de que ella supuestamente le sacara la lengua, una incómoda, si no fatídica, calamidad para su imagen pública.

La violencia invadió las calles de Santiago con actos terroristas tanto de la extrema derecha como de la extrema izquierda. Chile estaba en caos. Muchos sentían que la situación se encaminaba hacia la guerra civil.

El 26 de mayo, desde Isla Negra, Neruda dio una entrevista que se emitió en la Televisión Nacional, en la que hablaba del peligro de que los fascistas tomaran el mando y, aludiendo a sus experiencias en España, instó al pueblo a que entendiera lo que podría significar realmente una guerra civil en términos de sufrimiento humano.

En palabras de Joan Jara, esposa del cantautor y activista Víctor Jara:

> Todo el movimiento cultural respondió a la llamada de Neruda. Se organizaron exposiciones y programas de televisión; en la Plaza de la Constitución se celebró una «maratón» cultural al aire libre. Duró varios días y asistieron cientos de artistas, poetas, grupos de teatro y de danza músicos y conjuntos musicales. Fue un gran acontecimiento antifascista que reunió a miles de personas y en todo el país se celebraron actos semejantes. Además de actuar como cantante, la contribución de Víctor consistió en dirigir para el canal nacional de televisión una serie de programas que versaban sobre un tema común: una advertencia, relacionando material documental sobre la Alemania nazi y la guerra civil española con la situación en Chile, para que la gente tomara conciencia del verdadero peligro de que «aquí y ahora» ocurriera lo mismo. Víctor había puesto música a uno de los últimos poemas de Neruda, titulado *Aquí me quedo,* que decía «No quiero ver a la patria dividida...», y lo cantó como tema que marcaba el comienzo de cada programa.

Aunque Neruda apeló a todos para que se unieran para detener esta confrontación entre hermanos, muchos ya pensaban que el desplome del experimento de Allende era inevitable y se preparaban para la transición.

En el Congreso, la oposición (desde el centro izquierda al ala de la derecha) pidió que el ejército interviniera para garantizar la estabilidad institucional, la paz civil y el desarrollo. Al mismo tiempo, centenares de esposas de oficiales militares protestaron frente a la casa del general Prats, exigiendo su dimisión. Así lo hizo, y otros dos generales siguieron su ejemplo. Allende estaba ahora a merced del general Augusto Pinochet.

El 31 de agosto de 1973, Neruda le escribió una carta a Prats, en la que le decía que la inmensa mayoría de chilenos seguiría considerándolo su «General en jefe y un ciudadano ejemplar [...]. Es imposible ver sin angustia el empeño ciego de los que quieren conducirnos a la desdicha de una guerra fratricida».

El general le escribió en respuesta, le dio las gracias a Neruda y dijo que había sido edificante ser él quien le diera la bienvenida a su regreso de Francia, en el Estadio Nacional, y añadió:

Formulo los mejores votos por el pronto restablecimiento de su salud, porque Chile necesita —empinándose por sobre las trincheras políticas— de la vigencia de valores intelectuales, como los que Ud. simboliza, para que reimperen la razón y la cordura en este bello país, a fin de que su pueblo logre la justicia que tanto se merece.

El régimen de Pinochet asesinaría más tarde a Prats en Argentina, donde vivió en el exilio después del golpe.

A las 7:55 de la mañana del 11 de septiembre de 1973, en una llamada telefónica conectada a la Radio Corporación, Salvador Allende se dirigió a su país:

Habla el presidente de la República desde el Palacio de La Moneda. Informaciones confirmadas señalan que un sector de la marinería habría aislado Valparaíso y que la ciudad estaría ocupada, lo que significa un levantamiento contra el Gobierno, del Gobierno legítimamente constituido, del Gobierno que está amparado por la ley y la voluntad del ciudadano.

En estas circunstancias, llamo a todos los trabajadores. Que ocupen sus puestos de trabajo, que concurran a sus fábricas, que mantengan la calma y serenidad.

Después de otras dos emisiones, a las 9:03 el presidente habló de nuevo por la radio:

En estos momentos pasan los aviones. Es posible que nos acribillen. Pero sepan que aquí estamos, por lo menos con nuestro ejemplo, que en este país hay hombres que saben cumplir con la obligación que tienen. Yo lo haré por mandato del pueblo y por voluntad consciente de un Presidente que tiene la dignidad del cargo entregado por su pueblo en elecciones libres y democráticas [...].
Pagaré con mi vida la defensa de los principios que son caros a nuestra patria. Caerá un baldón sobre aquellos que han vulnerado sus compromisos, faltando a su palabra, roto la doctrina de las Fuerzas Armadas...

Se oyeron disparos de fondo. Un avión de las fuerzas armadas bombardeó La Moneda. Seis minutos después, Allende se sentó en su sillón y habló por teléfono, que ahora solo estaba conectado con Radio Magallanes:

Esta será seguramente la última oportunidad en que me pueda dirigir a ustedes. La Fuerza Aérea ha bombardeado las torres de Radio Portales y Radio Corporación...
Trabajadores de mi patria: tengo fe en Chile y su destino. Superarán otros hombres este momento gris y amargo, donde la traición pretende imponerse. Sigan ustedes sabiendo que, mucho más temprano que tarde, de nuevo se abrirán las grandes alamedas por donde pase el hombre libre, para construir una sociedad mejor.
¡Viva Chile! ¡Viva el pueblo! ¡Vivan los trabajadores! Estas son mis últimas palabras y tengo la certeza de que mi sacrificio no será en vano...

Entonces, los tanques empezaron a acercarse a La Moneda. Los aviones pasaban con su estruendo y lanzaban sus bombas. Finalmente, Allende se disparó para evitar un encarcelamiento seguro, una posible tortura y su asesinato a manos del régimen golpista.

Pinochet se hizo con el control del país.

El general siempre pareció mucho más interesado en el poder que en la ideología. No destacaba por su inteligencia, pero sus metódicas maniobras siempre parecían funcionar, en particular cómo se las había apañado para hacerse con el control exclusivo de la junta, que supuestamente debería tener una presidencia rotativa. Con el apoyo del ejército, se aseguró el título de «Presidente de la República» durante casi dos décadas. La inteligencia de Estados Unidos no llegó a imaginarse los niveles de brutalidad y crueldad de Pinochet. Tras el golpe, un informe de la Agencia de Inteligencia de la Defensa lo describió como «tranquilo; de suaves maneras, pragmático. Muy sincero [...]. Marido y padre entregado y tolerante; vive muy modestamente». Sin embargo, hacia finales de octubre, la ficha técnica preparada para Kissinger sobre «la represión post-golpe» mostró que las seis primeras semanas en el poder de Pinochet, el ejército había masacrado en torno a 1.500 civiles, con más de 300 ejecutados sumariamente, y más de 13.500 arrestados. El enigmático héroe y cantautor Víctor Jara, por ejemplo, había sido retenido, en condiciones deplorables, en el Estadio Nacional. Su cuerpo fue más tarde encontrado en un canal, mutiladas las manos con las que tocaba su guitarra, y con cuarenta y cuatro agujeros de bala en el cuerpo.

———

Neruda había escuchado las noticias del día en Isla Negra, cambiando febrilmente entre emisoras de un informe a otro. Matilde sentía que Neruda estaba reaccionando de una manera poco característica del luchador que ella siempre había visto en él. En lugar de ello, parecía roto por dentro: «En su actitud, en sus obras, hay un brillo vacío inconscientemente desesperado». Neruda apenas podía caminar. Mientras veían las emisiones de televisión de La Moneda incendiada, de los tanques que cruzaban Santiago, y de las personas que estaban siendo arrestadas por toda la ciudad, una fiebre alta se había apoderado de él. Una vez más —ahora en su propio país—, el fascismo, ese enemigo contra el que tanto tiempo había luchado, estaba matando a sus amigos.

Tres días después, los militares vinieron a registrar la casa de Isla Negra. Neruda estaba todavía en la cama cuando entraron a su habitación, en busca de armas o *guerrilleros,* pero en realidad solo intentaban intimidar a Neruda y a su familia.

—Busque, nomás, capitán —se cuenta que le dijo Neruda al oficial—. Aquí hay una sola cosa peligrosa para ustedes.

—¿Qué cosa? —preguntó el oficial con la mano en la funda de su pistola.

—¡La poesía!

Los jóvenes cantautores Hugo Arévalo y Charo Cofré, amigos de Neruda, estaban en Santiago. Hacia el 18 de septiembre, el Día de la Independencia de Chile, corrían sin freno los rumores de que Neruda había muerto, o que quizás había sido asesinado. Arévalo y Cofré condujeron hasta Isla Negra, a pesar del riesgo de ser detenidos por la policía. Según recuerda Arévalo la visita, subieron a la habitación de Neruda y a él le encantó verlos; después «empezó a interrogarnos sobre lo que habíamos... cómo habíamos vivido el golpe en Santiago; qué personas habíamos visto vivas; si sabíamos si alguien estaba muerto, detenido...».

En torno a las dos de la tarde, siendo el Día de la Independencia de Chile, Neruda declaró que debían celebrar como siempre, aunque no consideraran que Chile fuera un país independiente desde el golpe. «Hicimos un brindis por el 18 de septiembre, un paréntesis».

Cada Día de la Independencia, la Iglesia Católica celebra una misa especial, la ceremonia del Te Deum. Vieron el acontecimiento en la televisión. Asistieron los expresidentes, y ese año vieron a Jorge Alessandri, Gabriel González Videla y Eduardo Frei. El punto de inflexión del día llegó cuando Neruda vio a González Videla, quien le había llamado traidor y procurado su arresto. Neruda se ausentó presa de una intensa angustia, como un animal salvaje. «Y eso le causó un gran malestar. Yo creo que eso desencadenó su final».

La condición de Neruda empezó a empeorar visiblemente. Alrededor de las once de aquella noche, cuando veían las noticias en la televisión, sus manos empezaron a temblar. Le pidió a Matilde que acompañara a Arévalo y a Cofré a sus habitaciones, donde apenas durmieron. Matilde llamó a su puerta a las cinco de la mañana; les comunicó que Neruda estaba muy enfermo y que habían llamado a una ambulancia.

De camino a Santiago, la ambulancia tuvo que detenerse en cada uno de los puestos de control. Los militares la registraron, incluso por debajo de la camilla sobre la que estaba acostado Neruda. Lo llevaron a la Clínica Santa María. Los doctores entraban y salían de su sala, prescribían medicamentos, algunos de ellos alterados. El poeta sufría un intenso dolor. El 20 de septiembre, la embajada mexicana le dijo a Neruda que el presidente Luis Echeverría Álvarez le había ofrecido asilo y un vuelo a México en avión privado. Neruda le dio las gracias al embajador, pero le dijo que se quedaría en Chile porque no podría vivir nunca en ningún otro lugar.

El 21 de septiembre, Matilde descubrió que el ejército había saqueado su casa de Santiago, La Chascona, y que la habían inundado mediante un desvío del canal que discurría por la cima de la colina. Matilde suplicó ir a México, al menos un par de meses, hasta que el orden se reinstaurara en Chile. Neruda permaneció en silencio durante horas, y después contestó: «Tenemos que ir». Matilde regresó a Isla Negra para recoger algo más de ropa. Había mantenido a los amigos de Neruda a cierta distancia, para evitar que él se enterara de lo que estaba haciendo Pinochet; pero, cuando ella se marchó, ellos fueron al hospital y le informaron de quién había sido arrestado, quién estaba siendo torturado y quién había sido ejecutado.

Según Matilde, cuando ella regresó aquella noche, halló a Neruda en un estado demencial, muy enfermo y angustiado. Le reprochó a su esposa no haberle contado la realidad de lo que les estaba sucediendo a sus amigos, de las atrocidades que se producían a diario; que la junta estaba asesinando al pueblo. Ella le respondió que no era cierto, que había «mucha exageración en todo lo que han contado».

Como Matilde escribió en sus memorias, Neruda empezó a hablarle aquella noche de su luna de miel, dulcemente, de la forma más dulce que hubiera hablado jamás. A continuación, una tremenda desesperación lo recorrió de nuevo mientras caía en el delirio. «¡Están matando gente!», gritó una y otra vez. Una enfermera le puso una inyección para que se relajara. Se durmió, y después entró en coma. Pablo Neruda murió el 23 de septiembre de 1973.

Matilde tuvo que afrontar su muerte junto con la realidad del golpe. En La Chascona, volcaron los muebles, cortaron la línea

telefónica, arrojaron los libros colina abajo; los estragos causados por la inundación eran considerables. Todo era un caos.

En su momento, colocaron el féretro en el salón, lleno de cristales hechos añicos. Homero Arce le pidió a Inés Valenzuela: «Inesita, sería bueno barrer un poco?».

«Por ningún motivo —respondió ella con orgullo—. Deja que lleguen los embajadores y vean cómo está todo esto».

En pocas horas llegó el embajador sueco, con una inmensa corona que situó a los pies de Neruda. Otros diplomáticos vinieron, así como un equipo de cámaras del programa televisivo de noticias de Alemania del Este, que se ocultaron del ejército diciendo que eran de la Alemania Occidental.

Matilde, Inés y sus amigos decidieron convertir el funeral en un acontecimiento público, salir de la casa y llevar el cuerpo al cementerio de Santiago, en procesión. «Sabíamos lo que podíamos hacer», recuerda Inés.

Matilde hizo que la procesión comenzara en La Chascona el día veintiséis para que la prensa pudiera mostrarle al mundo lo que el ejército le había hecho a su casa. La junta militar, consciente de la popularidad internacional de Neruda, declaró tres días oficiales de luto por el gran poeta de Chile, con carácter retroactivo desde el veintitrés, el día de su muerte, y hasta el día del funeral. Los amigos de Neruda, así como algunos estudiantes y obreros —personas de todas las condiciones sociales— acudieron a la casa donde Neruda estaba de cuerpo presente.

A continuación, como primer acto público de resistencia de la izquierda desde el golpe, el *pueblo* de Neruda acudió de todos los lugares de Santiago. Cuando sacaron su féretro de La Chascona, marcharon hasta el Cementerio General de Santiago, y la gente se fue añadiendo desde todos los rincones de la ciudad, venciendo el temor. Desfilaron frente a los soldados que tenían sus armas listas, pero que no hicieron nada, porque se trataba de Pablo Neruda; el mundo observaba.

«Teníamos todos un miedo compartido, pero además un desafío tremendo porque [el funeral] era algo que no íbamos a dejar de hacer», recuerda la pintora Roser Bru, que había escapado con cinco años a Europa como refugiada de la Guerra Civil española, en el *Winnipeg*, gracias a los esfuerzos de Neruda. Pese a la presencia

del ejército, había que rendirle homenaje así, «era una forma de presencia».

Los manifestantes lamentaban la muerte de su poeta, las muertes de tantos compañeros apresados por el régimen, la muerte de su democracia. Fue una terrible catarsis. Lanzaban claveles rojos al paso del féretro de Neruda por las calles. Cantaron solemnemente el himno socialista, «La Internacional». Luego, tragándose las lágrimas, vinieron las aclamaciones. Alguien gritó:

—¡Compañero Pablo Neruda!

Y toda la procesión respondió:

—¡Presente!

—¡Compañero Pablo Neruda!

—¡Presente!

—¡Compañero Salvador Allende!

—¡Presente!

—¡Compañero Víctor Jara!

—¡Presente!

—¡Compañero Pablo Neruda!

—¡Presente!

Otros gritos resonaron en la multitud, ahogando las demás aclamaciones: «¡No ha muerto, no ha muerto, solamente ha quedado dormido, como duermen las flores cuando el sol se reclina!».

EPÍLOGO

Cuando Neruda murió, sobre su escritorio había ocho pequeños libros de poesía, ocho libros que él esperaba publicar al año siguiente, en su septuagésimo cumpleaños. Son una colección de libros escritos por un hombre que sabía que su vida llegaba a su fin, y que lo había aceptado. La poesía es sencilla, como lo había sido su estilo. El amor y la política están presentes, como siempre —destacan sus observaciones sobre el inminente derrumbe del gobierno de Allende—, pero esos no son los temas dominantes. La poesía es profundamente personal, penetrante y meditativa, originada y sustentada por la naturaleza.

Los libros también son, en ocasiones, juguetones, sobre todo el *Libro de las preguntas*, una colección de extravagantes preguntas retóricas que, en palabras de William O'Daly, quien tradujo estos últimos libros al inglés, «se fusionan en la esfera de la paradoja». En la obra, Neruda no dejaba que su mente refrenara su capricho.

> Si todos los ríos son dulces
> de dónde saca sal el mar?
> Cuál es el pájaro amarillo
> que llena su nido de limones?

El libro también contiene muchas preguntas que tratan las preocupaciones políticas y sociales. No podía evitarlas. Neruda cuestiona el sino de Hitler y de Nixon, y muestra su creciente temor por el destino de su país, cuando se recrudeció el drama entre facciones durante el periodo entre 1971 y 1973:

> Es verdad que vuela de noche
> sobre mi patria un cóndor negro?

Estos libros contienen la poesía de un hombre que sabe que está muriendo. Son su vuelta al hogar, como se ve en un poema de *El mar y las campanas*.

> Se vuelve a yo como a una casa vieja
> con clavos y ranuras, es así
> que uno mismo cansado de uno mismo,
> como de un traje lleno de agujeros,
> trata de andar desnudo porque llueve,
> quiere el hombre mojarse en agua pura,
> en viento elemental, y no consigue
> sino volver al pozo de sí mismo,
> a la minúscula preocupación
> de si existió, de si supo expresar
> o pagar o deber o descubrir,
> como si yo fuera tan importante
> que tenga que aceptarme o no aceptarme
> la tierra con su nombre vegetal,
> en su teatro de paredes negras.
>
> ——«Regresando»

Antes del silencio final de la muerte, se produce una renovación espiritual en la que la naturaleza se convierte en el vehículo para la reflexión y la conexión al mundo más amplio. Esto ocurre en «Jardín de invierno»:

> Llega el invierno. Espléndido dictado
> me dan las lentas hojas
> vestidas de silencio y amarillo.
>
> Soy un libro de nieve,
> una espaciosa mano, una pradera,
> un círculo que espera,
> pertenezco a la tierra y a su invierno.
>
> Creció el rumor del mundo en el follaje,
> ardió después el trigo constelado

por flores rojas como quemaduras,
luego llegó el otoño a establecer
la escritura del vino:
todo pasó, fue cielo pasajero
la copa del estío,
y se apagó la nube navegante.

Yo esperé en el balcón tan enlutado,
como ayer con las yedras de mi infancia,
que la tierra extendiera
sus alas en mi amor deshabitado.

Yo supe que la rosa caería
y el hueso del durazno transitorio
volvería a dormir y a germinar:
y me embriagué con la copa del aire
hasta que todo el mar se hizo nocturno
y el arrebol se convirtió en ceniza.

La tierra vive ahora
tranquilizando su interrogatorio,
extendida la piel de su silencio.

Yo vuelvo a ser ahora
el taciturno que llegó de lejos
envuelto en lluvia fría y en campanas:
debo a la muerte pura de la tierra
la voluntad de mis germinaciones.

Alastair Reid tradujo *Memorial de Isla Negra*, *Estravagario* y *Plenos poderes*, junto con otros muchos poemas individuales. Se conocieron en Isla Negra, en 1964, cuando Neruda estaba a punto de cumplir los sesenta años de edad; Alastair Reid contaba entonces con treinta y ocho años. A lo largo de la década siguiente, ambos se prestaron atención y oído el uno al otro. Además, compartieron una amistad que podría calificarse como profunda tanto para el poeta como para el traductor.

Poco después de la muerte de Neruda, Alastair Reid escribió un sentido poema, «*Translator to Poet*» («Traductor a poeta»), en el que habla de lo que queda tras la desaparición física del poeta: sus

palabras, que son cómo lápidas o como las piedras andinas; menciona su hierro, su terciopelo, su costa, su lenta voz al entonar y crear un nuevo Chile vivo, que se alimenta de la poesía y la celebra. En esos versos, el traductor reconoce que ya no puede leer los versos de Neruda, pues el atronador silencio de su ausencia le impide acceder a ellos como antes. En momentos así, nos dice el traductor y también poeta Reid, es la realidad la que mejor lleva a cabo el trabajo de traducir, y además lo hace de una forma definitiva e insuperable. Esa realidad es el dolor por la muerte de Chile y por la muerte de Pablo Neruda, y esa es la única traducción que finalmente queda.

La dictadura intentó prohibir a Neruda del país en el que tenía sus raíces. Colocó a la virtuosa Gabriela Mistral en su lugar como principal figura cultural del país, y la consagró como «la madre de la nación». Aun así, como pedían los gritos de «¡Neruda! ¡Presente!» en su funeral, Neruda siguió presente durante aquellos quince oscuros años, mientras volaba sobre su país el cóndor sobre el que él había escrito. En el 2004, Ariel Dorfman, destacado catedrático de Literatura y Estudios Latinoamericanos de la Universidad de Duke, recordaba:

Cuando regresé a Chile, tras diez años de exilio, fui a ver la casa de Neruda en Isla Negra. Sabía que estaba tapiada, y lo que encontré allí, en aquella valla extraordinaria [...] estaba llena de grafiti. Hasta entonces no había yo comprendido hasta qué punto Neruda era un santo para el pueblo de Chile. Había gran cantidad de mensajes antidictatoriales, por supuesto, pero la mayoría de ellos eran frases como «Pablo, traje mi hijo aquí, estás vivo». «Gracias Pablo, por haberme ayudado de esa forma» [...]. Estaba llena de pequeños mensajes para él, directamente... Y lo maravilloso de esto es que la valla se había convertido en un símbolo de la forma en que nos habíamos deshecho de la dictadura [...] en el sentido de tomar el control del espacio público. Está bien, han cerrado la casa de Neruda, no podemos entrar en ella; ¿sabes una cosa? No pueden impedirnos que escribamos en

las paredes. Y, cuando la encalen, volveremos a escribir en
ella, mañana.

———

La pesadilla de Chile acabó por fin en 1988. Al principio de aquella
década, Pinochet y el régimen se sentían invencibles, lo bastante
fuertes como para legitimar su gobierno y sus reformas en una nue-
va «constitución de libertad». Celebraron un plebiscito que podría
haber parecido valiente; sin embargo, sin garantías para la oposición
o para los votantes, y mientras seguían produciéndose violaciones
de los derechos humanos, nadie se creyó que fueran unas elecciones
limpias. El gobierno afirmó haber recibido el 67 % de los votos y,
con ello, se le concedía a Pinochet un periodo de ocho años como
presidente. Se celebraría otro plebiscito al final de ese periodo. Si el
pueblo votaba a su favor, volvería a estar ocho años más en el cargo.
De no ser así, regresaría la democracia. Pinochet siempre creyó que
gobernaría durante toda su vida.

Sin embargo, la marea empezó a volverse en contra de la dictadu-
ra. La fuerte economía, fuente de gran orgullo y baluarte del poder
de Pinochet, se derrumbó en 1982. La recesión permitió que esta-
llaran las protestas generalizadas que abrieron hueco para que un
sector más amplio de la población expresara su oposición. Mientras
tanto, en 1987, Pinochet era el único dictador que quedaba en la re-
gión: Brasil, Bolivia, Paraguay, Argentina y Uruguay habían vuelto
a la democracia, tras sufrir sus propias dictaduras militares. Mikhail
Gorbachev estaba introduciendo reformas en la Unión Soviética. La
Europa Occidental y hasta Estados Unidos presionaron a Pinochet
para que se contuviera.[*]

La visita del papa Juan Pablo II a Chile, en 1987, fue el punto
de inflexión. Proclamó que la Iglesia Católica debía trabajar para
traer de nuevo la democracia al pueblo chileno, y acusó al gobierno
«dictatorial» de pisotear los derechos humanos y de usar la tortura
contra sus oponentes. Este pronunciamiento dio nuevos bríos a la

[*] Reagan le retiró apoyo a Pinochet porque marginalizaba al centro chileno. El
embajador de Estados Unidos en Chile, Harry Barnes, ayudó en realidad a las
organizaciones chilenas a que se prepararan para echar a Pinochet en el plebiscito de
1988; la prensa pro-Pinochet empezó a llamarlo «Harry el Sucio».

oposición, ya que desnudó al falso Chile que el régimen intentaba presentar. Uno de los días de su visita, los estudiantes aclamaron: «¡Juan Pablo, hermano, llévate al tirano!» en el exterior de la catedral donde él pronunciaba una homilía, hasta que la policía lanzó gases lacrimógenos, usó sus porras y los perros los obligaron salir corriendo.

Se cuenta que el papa le aconsejó a Pinochet que dimitiera, cuando se entrevistaron en privado.

El plebiscito de 1988 fue una votación a «sí» o «no» para un único candidato, el general Augusto Pinochet. Bajo su dictadura, el ejército chileno había sido responsable del asesinato, de la desaparición y de la muerte por tortura de unos 3.197 ciudadanos, con miles y miles más brutalmente torturados, encarcelados de forma arbitraria, obligados al exilio o subyugados con otras formas de terror auspiciado por el Estado. Desde 1980, diecisiete partidos políticos distintos habían revivido y formado una oposición bastante unificada. Las rupturas que una vez ayudaron a abrir las puertas para Pinochet, a saber, entre los socialistas y los demócrata-cristianos, se habían sanado ahora. El aumento de su registro de votantes, que se había iniciado varios años antes, fue vital. A pesar de las preocupaciones por la violencia o el fraude, más de 7'5 millones de chilenos se registraron para votar. La campaña del «NO» giró en torno a su eslogan «Chile, la alegría ya viene» —presentado durante los espacios televisivos asignados en las dos semanas previas al voto, en vallas publicitarias, en carteles y en panfletos estaba por todas partes en el país— acompañado por el gráfico de un arcoíris.

El 5 de octubre de 1988, el 97 % de los votantes registrados participó en la elección, un porcentaje que aseguraba la validez histórica de esta elección democrática del pueblo chileno. Fue un proceso relativamente ordenado, con pocos alborotos o quejas. Al final, el 54,7 % votó «no» a que Pinochet permaneciera en el poder, y el 43 % votó «sí». Estallaron por toda su larga y delgada geografía con forma de pétalo concentraciones y celebraciones espontáneas.

Cuando tomaron conciencia de lo que acababa de suceder «fue como si nos hubieran quitado un gran peso de los hombros. Imagino que era temor», explica el poeta Rodrigo Rojas, que tenía diecisiete años en aquel momento. «Habíamos crecido tan acostumbrados al miedo, sin percatarnos siquiera de que estaba ahí. Como la campaña

a favor del "no" se basó en la frase "Chile, la alegría ya viene", de algún modo creímos de verdad en la frase. De repente, con este voto, todos nos sentimos un poco más ligeros, mucho más ligeros».*

Con el regreso de la democracia llegó el regreso de Neruda. Las puertas de Isla Negra se abrieron de nuevo, ahora al público, al mundo. La Fundación Pablo Neruda se hizo cargo de su propiedad. Era la entidad legal que Matilde había puesto en marcha para protegerlo y organizarlo todo, desde sus propiedades hasta sus derechos de autor, ya que no había herederos específicos de su patrimonio y ella estaba cada vez más enferma. En los años posteriores a la muerte de Neruda, Matilde había defendido la preservación del legado de su esposo, ya que el régimen intentó reducirlo. Matilde estaba audaz y declaradamente en contra del régimen. Murió de cáncer en 1985, a la edad de setenta años. Postrada en cama en La Chascona durante sus últimos días, Matilde dijo a sus amigos que se sentía feliz y ansiosa por regresar con su Pablo. Fue enterrada junto a él en el cementerio de Santiago.

Isla Negra había sufrido algún daño debido a un pequeño terremoto, la inundación y los años de negligencia durante la dictadura. En torno a abril de 1990 se habían realizado las reparaciones y las transformaciones para su apertura al público como museo, una casa museo, como lo serían sus tres casas. Gabriel García Márquez fue una de las muchas figuras políticas importantes que acudieron al evento. Se agradeció a los diplomáticos suizos y alemanes por las contribuciones económicas que sus países habían hecho para la restauración. La apertura de Isla Negra fue considerada uno de los hitos más importantes e icónicos en la transición para que Chile volviera a ser libre.

Hoy, para muchos, Isla Negra es como territorio sagrado. Para algunos visitantes, todas sus colecciones son algo *kitsch*. Sin embargo, en esos espacios, como en los poemas de Neruda, hay sitio para todos, desde los peregrinos literarios hasta aquellos que vienen como

* Había temores y dudas respecto a cómo manejaría la dictadura los resultados. La CIA, por ejemplo, había descubierto «una idea clara en la determinación de Pinochet por usar la violencia en cualquier escala necesaria para retener el poder». Los oficiales estadounidenses advirtieron a los oficiales del régimen que «un plan semejante perjudicaría gravemente las relaciones» y «destruiría por completo la reputación de Chile en el mundo».

parte de un viaje organizado a las bodegas cercanas. En cuanto a la Chascona, la casa es ahora una de las atracciones turísticas más populares de Santiago.

Compañeros, enterradme en Isla Negra,
frente al mar que conozco, a cada área rugosa de piedras
y de olas que mis ojos perdidos
no volverán a ver.

Casi veinte años después de la muerte de Neruda, el deseo que había expresado cincuenta años antes en este poema de *Canto general* se cumplió por fin. Sin embargo, debido a los obstáculos administrativos, tuvo que transcurrir más de un año después de la apertura de Isla Negra para que Neruda pudiera regresar a su hogar. Uno de los impedimentos fue que Chile tenía leyes sanitarias estrictas respecto a los entierros; hasta los cementerios tenían que cumplir unos requisitos estrictos. Fue necesario promulgar una normativa legal para autorizar una excepción que permitiera que un cuerpo fuera enterrado en terreno privado. En 1991, se aprobó la Ley núm. 19.072: «como un reconocimiento de su labor literaria y para permitir que su obra reciba el justo homenaje de las generaciones presentes y sirva de ejemplo para las generaciones futuras», concediéndole «el derecho a que sus restos mortales y los de su cónyuge Matilde Urrutia Cerda puedan reposar en el inmueble en que hoy se encuentra instalada la Casa Museo Pablo Neruda».

El 12 de diciembre de 1991, tres años después de que ganara el voto del «no», los féretros de Neruda y Matilde fueron sacados del cementerio de Santiago. Antes de su procesión a Isla Negra, los llevaron al bello salón de honor del Ministerio de Asuntos Exteriores. Los ataúdes fueron envueltos en banderas chilenas como en una capilla ardiente. Los rodeaba una multitud, aunque la derecha chilena brillaba por su ausencia. Hablaron distintos dignatarios; se leyó un telegrama de Rafael Alberti.

El viejo compañero de Neruda, Volodia Teitelboim, ahora presidente del Partido Comunista pronunció las palabras de clausura. El regreso de Neruda a Isla Negra —anunció—, representaba «la victoria de la poesía contra viento y marea, contra Pinochet y el reino

del anti Chile y la anti cultura. Es una hazaña de todos los que creen en los derechos humanos».

El doctor Francisco Velasco, quien había compartido la casa La Sebastiana con su querido amigo Neruda, se perdió el funeral del poeta tras el golpe, porque había sido arrestado y estaba encarcelado en uno de los barcos del régimen anclado en el puerto de Valparaíso. Pero estuvo presente para el segundo funeral. «Fue muy emotivo, muy conmovedor... Estábamos allí con una tonelada de personas. Abajo, en la playa, había más gente —porque no entraban todos aquí arriba—, de modo que todas estas personas estaban en la playa. Y Pablo llega y hacen sonar la campana: "Don Pablo ha llegado", decían, y parecía que iba a llegar vivo. Cada vez que íbamos a verle, la campana sonaba y [alguien desde la casa] gritaba "Don Pablo ha llegado". El hombre que lo trajo pronunció las mismas palabras: "Don Pablo ha llegado". Y, después, lo enterraron allí».

———

Veintiún años más tarde, en abril del 2013, el cuerpo de Neruda fue exhumado del húmedo suelo de Isla Negra. Alguien afirmó que el poeta había sido envenenado por el régimen de Pinochet, supuestamente para evitar que partiera para México y utilizara su exilio para convertirse en uno de los principales impulsores de la resistencia. Con esta aseveración, las circunstancias que rodearon su muerte adquirieron de repente vida propia en la prensa, aunque fueron discutidos con furioso entusiasmo por parte de muchos, a ambos lados del argumento.

Nunca han existido suficientes pruebas factuales que demuestren de forma convincente que la posibilidad del asesinato de Neruda fuera algo más que eso, una posibilidad. La teoría solo se apoya en presunciones. Con todo, el grado en que la historia fue tratada y sensacionalizada por todo el mundo justifica que dediquemos atención a la historia de dicho fenómeno.

En diciembre de 1972, Manuel Araya, un joven miembro del Partido Comunista fue contratado como nuevo chofer de Neruda. Saltamos a casi un año después, cuando, ya en el hospital, Neruda accedió a aceptar el ofrecimiento de asilo en México (e ingresar en su Instituto Nacional del Cáncer, por encontrarse tan grave). Neruda

les pidió a Araya y a Matilde que fueran a Isla Negra y recogieran algunas de sus pertenencias. A su regreso, Araya cuenta: «Neruda estaba muy afiebrado y rojizo. Dijo que lo habían pinchado en la guata». Había una marca roja en su vientre. Era de una inyección y, según sostiene Araya, «la maldad ordenada por el dictador Pinochet». Neruda murió aquella noche del 23 de septiembre.

El gobierno de Pinochet acabó en 1989. Por alguna razón, no fue hasta el 2004 —centenario de Neruda— cuando Araya contó su historia con la suficiente convicción como para que su afirmación se publicara, aunque solo fuera en el periódico de su pequeña ciudad natal. Recibió poca cobertura, y pronto se le hizo caso omiso. Sin embargo, en 2011, uno de los compañeros comunistas de Araya incitó a una de las principales revistas mexicanas de noticias de izquierdas, *Proceso*, a que lo escuchara. Esta vez, se convirtió en un asunto importante. El titular «Neruda fue asesinado», seguido del testimonio de Araya, pronto captó la imaginación del mundo. La historia tenía un viso romántico: Pablo Neruda, el heroico poeta al que todos amaban, había sido supuestamente asesinado por ser el poeta del pueblo, el poeta del amor, el poeta de la dignidad humana.

Muchas personas, de todas partes, creyeron que Neruda podría haber sido envenenado, pero la historia se apoyaba en relatos poco concluyentes. Con el entusiasmo de todos, el Partido Comunista chileno, Rodolfo Reyes, hijo del hermanastro de Neruda y hasta el programa de derechos humanos del Ministerio del Interior encabezaron una denuncia formal. Había suposiciones, argumentaron algunos a continuación, que podrían apuntar a un posible homicidio. Un juez abrió una investigación formal.[*]

Los que defendían la teoría del asesinato se sintieron respaldados con los descubrimientos del caso de la muerte del expresidente Eduardo Frei tras una operación de hernia, realizada en el mismo hospital en el que había estado Neruda. Frei había apoyado el golpe, pero, como otros miembros de su Partido Demócrata Cristiano, se había vuelto contra Pinochet cuando se pusieron de manifiesto la naturaleza y las intenciones del dictador. Había empezado a organizarse y a mover influencias en favor de la resistencia a la dictadura. Su hija insistía en que no podía haber muerto de causas naturales.

[*] Véanse las notas finales para entrar en más detalles sobre esta historia.

Aunque sus afirmaciones se toparon en un principio con el esceptismo general, en el 2009 seis miembros de la unidad de inteligencia del régimen fueron arrestados por haber mezclado, con resultados letales, talio y gas mostaza en su medicación. Sin embargo, se había descubierto e informado que el régimen no empezó a fabricar dichas inyecciones letales hasta 1976, descartando así que se le aplicara a Neruda justo después de que Pinochet asumiera el poder en 1973.

No obstante, sin rechazar esas pistas falsas, y siguiendo otras suposiciones para alimentar la historia, la prensa y otros siguieron adelante y tiñeron de sensacionalismo la muerte del poeta por todo el mundo. «Pablo Neruda podría haber sido asesinado por un doble agente de la CIA» anunció un artículo web de ABC News/Univision, cuando comenzó la investigación. El sobrino de Neruda, Rodolfo Reyes, le señaló a una revista que el caso de Neruda «era digno de una novela policial».

El cuerpo de Neruda fue exhumado, y sus huesos, bien conservados se enviaron a laboratorios de Chile, de España y de la Universidad de Carolina del Norte. Cinco mil radiografías y exámenes microscópicos adicionales revelaron pruebas de una extendida metástasis de cáncer de próstata en sus huesos. En sus restos se examinaron más de dos mil elementos químicos. No se encontró nada. En el 2013, el equipo examinador anunció que sus resultados indicaban la ausencia de pruebas forenses de una causa no natural de la muerte.

Aun así, el sobrino de Neruda y el Partico Comunista exigieron más pruebas, esta vez de daños proteínicos causados por agentes químicos. El Programa de Derechos Humanos tenía coincidía con ellos y le envió al juez un informe confidencial, presionándolo para que siguiera con la investigación, e insistiendo en que «resulta claramente posible y altamente probable» que la muerte de Neruda fuera causada con «la intervención de terceros».

Sin embargo, el documento solo consiste en suposiciones que no se basan en hechos. Como ocurre con gran parte del argumentario a favor de la teoría del asesinato, este texto describe un hecho real y, a continuación, extrapola a partir de ello, y da un falso salto lógico hacia un posible resultado particular, a saber, que Neruda fue asesinado; a la vez que resta importancia a otras interpretaciones razonables que también son consecuentes con esos argumentos pero que no contemplan que hubiera asesinato.

Un ejemplo de esto es uno de los ocho «antecedentes los cuales, ponderados conjuntamente, permiten, en opinión de esta parte, presumir una posible intervención de terceras personas»: el hecho de que La Chascona fuera registrada de arriba abajo por el ejército tras el golpe. El allanamiento, que se produjo mientras Neruda estaba en Isla Negra, demostraba que el régimen lo odiaba, que fue enemigo del Estado, por lo cual podría haber sido asesinado. Muchos enemigos del Estado estaban siendo asesinados. Pero también es posible que lo odiaran, que saquearan su casa y, sin embargo, por diversas razones o por ninguna en absoluto, no lo mataran. En otras palabras, de los hechos de los que se disponía se podía sacar toda una gama de conclusiones.

Otro ejemplo del razonamiento del Programa de Derechos Humanos, y otros, en el que solía basarse su afirmación es que, como declara el informe, aunque las pruebas hubieran dado un resultado negativo no «permiten descartar ni confirmar la posibilidad que horas antes de su fallecimiento el paciente pudiera haber recibido algún agente (químico...)». Y, aunque el informe concluye que «de haber existido la intervención de terceros, ésta habría consistido en la inoculación, mediante una inyección en el abdomen del Poeta», y admite: «No sabemos quién puso esta inyección, qué contenía, si se dejó constancia de ella o no en la ficha médica».

Aún así, el juez decidió que se hicieran las pruebas, y el Programa de Derechos Humanos reunió un panel de expertos. De nuevo, los resultados no mostraron evidencias concluyentes de nada que respaldase la teoría del asesinato. La agencia Reuters informó que los médicos concluyeron que no hubo asesinato en la muerte del poeta chileno Neruda.

Mientras escribimos estas, se ha contratado a expertos en genómica de Canadá y Dinamarca para examinar un último patógeno, y si es plausible, para secuenciar e interpretar su genoma. Pero, como dijo el investigador principal de la Universidad McMaster: «No tengo la menor duda de que si está ahí, lo encontraremos. Pero entonces la siguiente pregunta sería "¿lo pusieron ahí deliberadamente?"».

Sea cual sea el resultado de esta última investigación, tal vez el aspecto más irónico de este drama es que, aunque pudiéramos imaginar un momento en que Neruda hubiera sido asesinado con el fin de silenciarlo, su muerte tuvo el efecto contrario Lejos de borrar su

presencia, la muerte de Neruda inflamó la resistencia y le dio voz, el día de su funeral y más allá.[*]

En el siglo XXI, la obra y el legado de Neruda siguen vivos por todo el mundo. Trasciende las clases y las connotaciones políticas: es el poeta público, un poeta del pueblo que aparece con creciente

[*] El segundo panel internacional de expertos que investiga la muerte de Neruda se reunió en Santiago durante la semana del 15 de octubre de 2017. Sus anuncios generaron titulares como «Los investigadores suscitan dudas sobre la muerte del poeta chileno Neruda» (como se ve en el *New York Times*). Esto acaba de ocurrir mientras este libro está en su etapa final de producción. Estamos a tiempo de añadir estas notas sobre los hallazgos de los equipos, aunque el informe oficial completo aún no se ha publicado:

Si bien el equipo de expertos aún no pudo «ni excluir ni afirmar la naturaleza, natural o violenta» de la muerte de Neruda, determinó que el cáncer de próstata no fue la causa directa. No pudieron descartar que se tratara de una muerte natural causada indirectamente por el cáncer: su cuerpo podría haber estado tan débil e inmunocomprometido por el cáncer que simplemente no pudo superar una infección, por ejemplo. El grupo de expertos está «100 % de acuerdo» en que el certificado de defunción oficial de Neruda «no tiene validez». Figuraba como la causa inmediata «a caquexia, cáncer». La caquexia es una debilidad y desgaste del cuerpo debido a una enfermedad crónica, un estado en el que claramente no estaba, determinaron.

El otro enfoque se dirigía a la recuperación de bacterias de los restos de Neruda. Basándose en sus pruebas, no creen que hubiera muerto a causa del *Staphylococcus aureus*. Al no estar dañada bacteria, se deduce que se trataba de una fuente reciente de contaminación. Incluso si estuvo presente en 1973, el nivel encontrado en sus muestras es tan «extremadamente bajo» que es muy poco probable que hubiera causado una infección mortal.

Sin embargo, hay miles de bacterias distintas presentes en los restos de Neruda. Mientras examinaba todos los datos, el equipo de la Universidad McMaster de Canadá encontró algo «interesante» en las muestras. Esta bacteria tiene «una larga historia de uso como agente biológico y produce una toxina muy letal», explicó Debi Poinar, otra investigadora del Ancient DNA Center. Parece que el equipo danés ha encontrado resultados similares usando otras muestras. (Se mantiene la confidencialidad del nombre de la bacteria durante la investigación.)

El paso siguiente para ambos laboratorios es reconstruir el genoma a través del análisis computacional para poder identificar la cepa de la bacteria. Esto «nos permitirá determinar o, lo que es igual de importante, descartar la presencia de un patógeno importante».

Cuando presentaron sus hallazgos a los otros miembros del panel, los científicos pidieron más tiempo para terminar este trabajo (en su mayoría sin ánimo de lucro). El juez Carroza les ha pedido que continúen. Suponiendo que el ADN de la bacteria no esté demasiado degradado, lo que impediría la reconstrucción del genoma completo y llegar a respuestas concluyentes, se espera tener los resultados dentro de un año, o, con suerte, mucho menos.

frecuencia en la cultura popular. Vemos su presencia en el arte, desde las calles hasta los escenarios de la ópera: Taylor Swift cita el Poema XX de Neruda como inspiración tras su cuádruple álbum de platino *Red*; en un episodio de *Los Simpson* Lisa le dice a Bart: «Pablo Neruda dijo "la risa es el lenguaje del alma"».

El hermoso y desgarrador film *El cartero de Neruda*, basado en la novela de 1985 del escritor chileno Antonio Skármeta es un retrato ficticio de la relación entre Neruda, en el exilio en una isla italiana, y Mario, un joven y sensible cartero. El papel de Neruda como poeta del pueblo se manifiesta a medida que el film lo presenta escribiendo para las personas normales, y posibilita que un cartero de educación escasa pueda disfrutar de las maravillas del lenguaje poético. La política se trata aquí de un modo vago, y se ofrece lo que se ha denominado una versión «para todos los públicos» para el espectador común. Sabemos que Neruda es comunista, pero desconocemos por qué está en el exilio. Neruda le habla a Mario directamente de política solo cuando le explica *Canto general* y, en otra escena, pregunta si hay protestas cuando la isla no tiene agua corriente. Sin embargo, al final, después de que Neruda abandone la isla, Mario ha recibido tanta inspiración que lee un poema en una reunión de izquierdistas.

Neruda también ha mostrado su vigencia en los salones de la «alta» cultura. En el 2010, el famoso Plácido Domingo interpretó a Neruda en la versión de la Ópera de Los Ángeles de *El cartero* (Domingo ha afirmado que conoce la poesía de Neruda desde su infancia). Está basada en un libreto que revivió algo de la intensidad política y sexual de la novela original de Skármeta.

Estos ejemplos ilustran el perenne alcance y resonancia de la obra de Neruda. Algunas de estas muestras podrían sacar la obra fuera de contexto o no llegar a representar del todo al poeta en su totalidad. Sin embargo, Neruda mismo habría disfrutado con estas manifestaciones, no solo como una caricia a su ego, sino también porque el fenómeno está plenamente en consonancia con su visión de ser un poeta para el pueblo, y no solo de las personas de clases inferiores u obreras, o de los activistas de izquierdas.

Y, aunque nuestros motores culturales despolitizan y comercializan a veces a Neruda, lo descafeínan y lo reducen a un «Neruda *light*» para facilitar su consumo, su popularidad reverbera con su símil fundamental de que la poesía es como el pan, que se trata de

compartir, de cooperación y de comunidad. En su conferencia con ocasión del Nobel, Neruda sostuvo que cuando los poetas preparan y entregan «el pan nuestro de cada día» están respondiendo a su llamado al «deber de la comunión». Cuando se comparten poesía y pan, existe una sensación de comunión en la que somos mucho más completos.

No es de sorprender, pues, que sigan publicándose nuevas ediciones de poesía de Neruda en América y en todo el mundo, desde volúmenes individuales a colecciones editadas, desde múltiples nuevas traducciones hasta descubrimientos de nuevo texto. Su fusión en la poesía del brutal anhelo sexual con la potencia de la naturaleza restaura una conexión esencial entre los seres humanos y el mundo natural. Sus expresiones de las facetas sin fin del amor y el anhelo son atemporales.

La poesía social de Neruda y su historia personal también siguen siendo ciertamente vigentes hoy. Desde la elección de Donald Trump como cuadragésimo quinto presidente de Estados Unidos, las preguntas sobre la relación entre la producción cultural y los movimientos sociales se han hecho más relevantes que nunca. El legado del consumado «poeta del pueblo» del último siglo resuena fuertemente con el auge de los movimientos de resistencia en Estados Unidos y en más lugares, y tiene mucho que ofrecer a los artistas y activistas actuales, en su navegar por las mareas de un mundo que cambia con tal rapidez.

Los poemas de Neruda se han usado desde hace mucho tiempo para evocar el poder de la solidaridad, y prender la mecha del cambio social, una tendencia que continuará sin falta. En San Francisco, California, en el tenso clima político del 2003 durante el periodo previo a la invasión de Irak, sus versos se desplegaron en pancartas por las calles, lemas sociales tan urgentes como cuando él los escribió. Casi una década después, el historiador de arte egipcio Bahia Shehab pintó, en inglés, las palabras de Neruda por las calles de El Cairo durante la Primavera Árabe: «Podrán cortar todas las flores, pero no podrán detener la primavera». Bahia recuerda con gran emotividad esta historia en una charla TED del 2012.

Cinco años después, durante la Marcha de las Mujeres del 21 de enero del 2017 —tal vez la mayor manifestación en la historia de Estados Unidos—, esas palabras de Neruda que habían aparecido

en El Cairo adornaron al menos un póster que se vio en Oakland, California, con la frase original en español: «Podrán cortar todas las flores, pero no podrán detener la primavera».

———

Entretanto, mientras el legado de Neruda persiste de tantas maneras sobre el escenario del mundo, ¿qué opina la generación actual de jóvenes chilenos de él, de su poesía?

Son la generación post-Neruda. Muchos lo consideran un gran poeta, parte de la identidad de Chile, pero también una reliquia del pasado. No quieren estar sujetos a él. Muchos lo aman tanto como cualquiera que lea sus versos, pero muchos otros, en especial aquellos que están estrechamente involucrados con la literatura, ven más allá de su estatus icónico, y cuestionan las hipocresías y la misoginia que perciben en la obra y en la vida de Neruda.

Este cambio podría atribuirse a las décadas que han transcurrido entre su vida y la de ellos, excepto que, curiosamente, cuando se les pregunta a qué poetas admiran más, estos jóvenes chilenos suelen señalar primero a los contemporáneos de Neruda más que a voces más recientes; citan a Mistral, Huidobro, de Rokha, Parra.

Todo intento de captar cómo el sentimiento de toda una generación con respecto a un poeta, y de explorar las razones del fenómeno, corre al peligro de generalizar en exceso. Sin embargo, con el fin de aportar cierta perspectiva, los testimonios siguientes nos dan una noción válida.

Está claro que la poesía de Neruda sigue teniendo el poder de afectar a la juventud de su país. En el 2003, hablé con Jorge Rodríguez, un estudiante de antropología. Afirmó que disfruta de los poemas de Neruda «porque te tocan», por encima de todos, quizás, el poema «Walking Around», con su verso «sucede que me canso de ser hombre». Llega un momento —explicó Jorge— en que sientes como si no pudieras aguantar más. Pero, entonces, «la poesía te da fuerzas para seguir, pensar, crear y sentirlo. Por tanto, es como si Neruda tuviera esa fuerza, no sé».

Más tarde, en el 2014, una década después del centenario de Neruda, quise tantear cómo se sentían los milénicos, sobre todo los que se interesaban por la poesía, respecto a sus versos. Formulé esta

pregunta a unos cuantos estudiantes de Literatura de la Universidad Diego Portales de Santiago. A continuación, sus respuestas:

MARÍA LUCÍA MIRANDA, VEINTITRÉS AÑOS:

La poesía que idealiza la imagen femenina, resaltando únicamente sus atributos físicos desde una perspectiva masculina, no funciona tan bien en el siglo XXI, al menos para mí y para otras amigas con las que he conversado del tema. Por lo tanto, creo que la poesía de Neruda está algo lejos de ser vigente en la actualidad.

ANÍBAL GATICA, VEINTICINCO AÑOS:

Neruda aparece hoy cargado de un machismo básico, de un buen gusto burgués con la bandera comunista en la mano y de un heroísmo grandilocuente que nos quedan muy lejos. De todas maneras, pocos se salvan del canto a los «blancos senos, [blancas colinas, muslos blancos]».

LORELEY SAAVEDRA, VEINTIÚN AÑOS:

En mi opinión, Pablo Neruda se instala en la época contemporánea como un ejemplo muy representativo de lo que está ocurriendo con la «figura de autoridad» en diversas áreas, ya sea política, religiosa, etc. Con respecto a la literatura, Neruda es la figura del poeta engrandecido bajada del cielo, aterrizada desde el conocimiento de sus verdades. El poeta visto como poeta no basta para cautivar a las generaciones actuales. Ahora es el poeta-persona junto a sus ya conocidos actos poco ejemplares y dignos de cuestionamiento, como lo es, por ejemplo, el abandono de su hija nacida con hidrocefalia, entre otros. Actualmente, la visión ética-moral cumple un rol que abre una óptica para ver desde otros focos las figuras enaltecidas en otros contextos socioculturales, no bastando solo su consagración como poeta en nuestra cultura.

El 12 de julio del 2004 se celebró el centenario de Pablo Neruda con una amplia serie de acontecimientos por todo el mundo y, con especial sentimiento, en Chile. Los estrechos caminos de tierra de Isla Negra se abarrotaron con más de siete mil seguidores que fueron en manadas hasta la casa y el lugar de reposo de su amado Pablo. Las celebraciones siguieron mucho después de las doce de la noche, y se lanzaron fuegos artificiales sobre la playa.

El gobierno chileno, dirigido entonces por el presidente Ricardo Lagos, del Partido Socialista, había formado dos años antes una comisión oficial para el centenario. Según Lagos, la obra de Neruda forma parte del fundamento de Chile, de su esencia, «un componente de nuestra nacionalidad, referencia obligada y feliz cada vez que queremos saber quiénes somos, de dónde venimos o cuáles son las direcciones que hemos de tomar para continuar la construcción de esta orgullosa residencia en la tierra que se llama Chile».

En una de las muchas citas proporcionadas por el libro oficial del gobierno para el centenario, el Premio Nobel peruano Mario Vargas Llosa hizo hincapié en un punto vital, y recalcó que la poesía de Neruda «haya tocado tantos mundos diferentes e irrigado vocaciones y talentos tan varios y contradictorios». (Este amplio espectro podría haber sido particularmente destacado en Vargas Llosa, quien se apartó del izquierdismo de sus primeros años y acabo presentándose como candidato a la presidencia de Perú como conservador).

En Estados Unidos se celebró un importante acontecimiento en el Centro John F. Kennedy para las Artes Escénicas en Washington D.C., donde se presentó a los amigos de Neruda, Volodia Teitelboim, Alastair Reid y Antonio Skármeta, autor de *El cartero de Neruda*, entre otros escritores, poetas, actores y cantantes. Tuvo lugar en marzo, justo tres días después de los ataques terroristas de Madrid donde murieron casi doscientas personas y mil ochocientas resultaron heridas. Ariel Dorfman participó en el evento. Antes de que estallaran las bombas en el tren, había planeado recitar y hablar sobre el «Explico algunas cosas» de Neruda, sobre los bombardeos a civiles en Madrid, medio siglo antes. Sucedió que Dorfman estaba precisamente leyendo y releyendo el poema, en preparación para el acontecimiento, cuando tuvo noticia de los ataques.

Dorfman lo interpretó como «una señal en cierto sentido». En realidad, en principio había escogido recitar ese poema específico:

Porque me pareció que era una forma de permitir que Neruda condenara la invasión y la ocupación de Irak, las bombas que caían sobre inocentes, la sangre de los niños que corre, hoy como ayer, «simplemente, como sangre de niños». Y también quería que los versos de Neruda gritaran contra la destrucción de tantas otras ciudades y vidas [...].

El poema acabó siendo más relevante de lo que yo había planeado. Cuando por fin lo leí en el Centro Kennedy, entendí, como lo hizo el público, que Neruda se había apoderado de mi boca, me había robado la garganta, para susurrar algo mucho más urgente.

Sin embargo, aunque muchos siguen usando la voz de Neruda y su ejemplo para hablar contra las formas contemporáneas de injusticia, algunos creen que su estalinismo lo descalifica y lo hace inadecuado, por no decir hipócrita, para semejante papel. Un artículo de la *National Review* anunciaba: «Al leer el artículo de Dorfman [en *L. A. Times*] nadie diría que Neruda fuera de verdad un creyente tan extremista como para merecer el Premio Stalin y el Premio Stalin por la Paz». A continuación, el autor citó su poema sobre la muerte de Stalin: «[ser sencillos como él] / Pero lo aprenderemos / Su sencillez y su sabiduría / su estructura...». A esto le siguió una cita de un colaborador de la *National Review*, quien había emigrado desde Rusia en 1991, a la edad de diecinueve años: «Neruda no era solo simpatizante; era un agente activo. No tenemos ni idea de cuánta sangre de España hay en sus manos, y no me refiero solo a sangre fascista que no nos interesa».

Neruda habría cumplido cien años el 12 de julio del 2004. Como hubo celebraciones por todo el mundo, mi día comenzó con una entrevista que me hizo Renee Montagne en su *Morning Edition* de la NPR. Sentí que era como la culminación de un largo viaje para mí, desde mis tempranas incursiones en Chile hasta el lanzamiento ahora de *The Essential Neruda* y compartir su obra con unos diez millones de personas en las ondas, esforzándome por ayudar a difundir la poesía de Neruda, su poder para provocar emoción, fomentar quizás la toma de conciencia.

Aquella noche celebramos nuestra propia fiesta de cumpleaños para Pablo en el teatro Project Artaud de San Francisco. Se inició con una lectura de poesía en directo con la participación de Lawrence Ferlinghetti, Robert Hass, Jack Hirschman y Stephen Kessler, entre otros. A continuación, el fascinante grupo musical Quijeremá interpretó *jazz* impregnado de raíces sudamericanas, dirigido por Quique Cruz, que había crecido unas cuantas ciudades más allá de Isla Negra, en la costa, y que había sido torturado por el régimen antes de exiliarse. Contó que Neruda había ido a su escuela a leer su poesía; Cruz tenía entonces doce años, y se sintió profundamente conmovido. La composición que su conjunto interpretó para nosotros fue la banda sonora del documental sobre Neruda que nos habíamos apurado para acabar aquella misma mañana.

Se agotaron las entradas para el acontecimiento; el teatro con aforo para 350 personas se llenó, y una multitud llena de entusiasmo abarrotaba el amplio vestíbulo, con la esperanza de entrar también. El equipo del lugar colocó altavoces adicionales para que todos pudieran al menos escuchar las interpretaciones. Pensé en la legendaria aparición de Neruda en la Calle 92 de Nueva York, en 1966, donde el recital de la superestrella de la poesía movilizó a tanta audiencia que los organizadores instalaron circuitos cerrados de televisión para aquellos que no pudieron entrar al auditorio. Ahora, medio siglo después, todo un siglo después de su nacimiento, en un teatro de San Francisco, volvía a suceder, como testamento de la potencia perdurable de la poesía de Neruda, de su resonancia continuada.

Lawrence Ferlinghetti subió al escenario. Habló del legado de Neruda, de sus «cien años de bienaventuranzas». Leyó su propio poema de 1960, escrito cuando estuvo en Macchu Picchu, titulado «La puerta escondida», que había dedicado a Neruda. Observando al público desde detrás del escenario, pude sentir cómo la presencia de Neruda llenaba la sala en toda su perenne complejidad: el poeta del amor, el poeta político, el poeta experimental; Neruda el comunista, Neruda el mujeriego, Neruda el marinero en tierra. Estábamos allí aquella noche para celebrar a Neruda, no solo al poeta idealizado, sino al hombre completo, al ser humano multifacético.

Tras las lecturas, visionamos el documental. Empezaba con la narración de Isabel Allende, quien contaba la historia de cómo se llevó el libro de odas de Neruda consigo al exilio, mientras Neruda

aparecía en escena, con un poncho y una boina gris, caminando a lo largo de la costa de Isla Negra. La espuma forma crestas detrás de él, mientras él mira y señala al mar, ese mar que fue una parte tan grande de él, una metáfora dominante. «De algún modo magnético —escribió una vez— circulo en la universidad del oleaje».

El mar, amplio e inmenso, era como todas las multitudes que él contenía y vertía. Amplio e inmenso como la plenitud de su alma y de su ego. Y como ese mar que parecía una parte de él, Neruda era tan complejo y, a veces, tan simple. Con todos los diferentes aspectos de Neruda, y todas sus contradicciones, en su núcleo esencial es un gran cuerpo, tranquilo, en toda su plenitud, que se extiende por todo el mundo, a todos sus rincones famosos y ocultos.

Ahí, en la pantalla, Neruda observa las mismas olas que rompen hoy contra las rocas de Isla Negra. El cantautor Hugo Arévalo, que ahora vive en Isla Negra, me ha dicho que una de las cosas que habían llevado a Neruda a vivir allí era la capacidad de ver la línea entre la tierra y el mar en constante movimiento, nunca fija. «Ese movimiento yo creo que tiene... tuvo en él un sentido en su poesía», declaró. Y, como yo mismo lo veía, ese movimiento también había desempeñado un papel en los matices de su vida, en el equilibrio entre el autoengaño y la verdad, en la necesidad de adaptarse a las realidades cambiantes, sin perder nunca su perfil.

Esa orilla refleja todos los cambios que él experimentó, todas las batallas, todos los triunfos, todas las tragedias —como la vida de cualquiera, pero destacados en su caso—, antes de volver a lo central:

Hay que buscar cosas oscuras
en alguna parte en la tierra,
a la orilla azul del silencio
o donde pasó como un tren
la tempestad arrolladora.

—«No me hagan caso»

Neruda, misterioso como el mar: por mucho que creamos conocerlo, por mucho que pudiéramos describirlo aquella noche en la lectura, la película y la música, por mucho que yo lo intente en este libro, nunca lo sabremos todo, porque él no era solo una figura

decorativa ni un mero icono; fue también, sencillamente, un ser humano.

Mientras el público observaba aquellas olas que se estrellaban contra las negras rocas de Isla Negra, se oía a un actor leer parte del poema de Neruda «El perezoso». Cuando trabajaba en la película, yo había oído tantas veces el poema que había empezado a perder su efecto sobre mí. Sin embargo, al oírlo en aquel teatro abarrotado, las palabras me llegaron con renovada emoción. Neruda compuso el poema mirando las olas de Isla Negra, poco después de que empezara la carrera espacial. Las «cosas de metal» a las que se refiere son los nuevos satélites que giraban en el cielo nocturno. Aunque las posibilidades que representan puedan captar su atención, el poeta sigue consumido por la hermosura que hay justo aquí, en la tierra:

> Continuarán viajando cosas
> de metal entre las estrellas,
> subirán hombres extenuados,
> violentarán la suave luna
> y allí fundarán sus farmacias.
>
> En este tiempo de uva llena
> el vino comienza su vida
> entre el mar y las cordilleras.
>
> En Chile bailan las cerezas,
> cantan las muchachas oscuras
> y en las guitarras brilla el agua.
>
> El sol toca todas las puertas
> y hace milagros con el trigo.
>
> El primer vino es rosado,
> es dulce como un niño tierno,
> el segundo vino es robusto
> como la voz de un marinero
> y el tercer vino es un topacio,
> una amapola y un incendio.
>
> Mi casa tiene mar y tierra,
> mi mujer tiene grandes ojos
> color de avellana silvestre,

cuando viene la noche el mar
se viste de blanco y de verde
y luego la luna en la espuma
sueña como novia marina.

No quiero cambiar de planeta.

La melodía del poema, de inocentes pensamientos y simbolismo, comunica que la obra de Neruda no siempre tiene que estar siempre desgarrada de política o amor; que, en el centro de todo ello, su poesía trata sobre la maravilla del ser humano. Esto es lo que hace que las personas sigan acudiendo siempre a Neruda, la expresión poética esencial de lo que somos en nuestro interior, lo elemental dentro de lo complejo, lo corriente y lo infinito, lo verdadero y lo incognoscible.

APÉNDICE I

POEMAS ESCOGIDOS, COMPLETOS

Dónde estará la Guillermina?

Dónde estará la Guillermina?
Cuando mi hermana la invitó
Dónde estará la Guillermina?

Cuando mi hermana la invitó
y yo salí a abrirle la puerta,
entró el sol, entraron estrellas,
entraron dos trenzas de trigo
y dos ojos interminables.

Yo tenía catorce años
y era orgullosamente oscuro,
delgado, ceñido y fruncido,
funeral y ceremonioso:
yo vivía con las arañas

humedecido por el bosque
me conocían los coleópteros
y las abejas tricolores,
yo dormía con las perdices
sumergido bajo la menta.

Entonces entró la Guillermina
con dos relámpagos azules
que me atravesaron el pelo
y me clavaron como espadas
contra los muros del invierno.

Esto sucedió en Temuco.
Allá en el Sur, en la frontera.

Han pasado lentos los años
pisando como paquidermos,
ladrando como zorros locos,
han pasado impuros los años
crecientes, raídos, mortuorios,
y yo anduve de nube en nube,
de tierra en tierra, de ojo en ojo,
mientras la lluvia en la frontera
caía, con el mismo traje.

Mi corazón ha caminado
con intransferibles zapatos,
y he digerido las espinas:
no tuve tregua donde estuve:
donde yo pegué me pegaron,
donde me mataron caí
y resucité con frescura
y luego y luego y luego y luego,
es tan largo contar las cosas.

No tengo nada que añadir.

Vine a vivir en este mundo.

Dónde estará la Guillermina?

—De *Estravagario (1958)*.

Poema XV

Me gustas cuando callas porque estás como ausente,
y me oyes desde lejos, y mi voz no te toca.
Parece que los ojos se te hubieran volado
y parece que un beso te cerrara la boca.

Como todas las cosas están llenas de mi alma
emerges de las cosas, llena del alma mía.
Mariposa de sueño, te pareces a mi alma,
y te pareces a la palabra melancolía.

Me gustas cuando callas y estás como distante.
Y estás como quejándote, mariposa en arrullo.
Y me oyes desde lejos, y mi voz no te alcanza:
déjame que me calle con el silencio tuyo.

Déjame que te hable también con tu silencio
claro como una lámpara, simple como un anillo.
Eres como la noche, callada y constelada.
Tu silencio es de estrella, tan lejano y sencillo.

Me gustas cuando callas porque estás como ausente.
Distante y dolorosa como si hubieras muerto.
Una palabra entonces, una sonrisa bastan.
Y estoy alegre, alegre de que no sea cierto.

—De *Veinte poemas de amor y una canción desesperada (1924).*

Una nota curiosa que atañe a este poema y al arte de la traducción. Cuando el reconocido poeta estadounidense traduce el primer verso de este poema al inglés, se apartó de las elecciones de otros traductores, y me explicó así su decisión: «Estaba leyendo XV en voz alta para mí y me sorprendió cómo los alejandrinos sonaban exactamente como una vieja canción de Leonard Cohen —*Suzanne*—, así que traté de volcar mi traducción sobre ese ritmo». Intentó, con éxito, no traducir únicamente el sentido de las palabras, sino también la poesía inherente en el original. Guio su decisión por «el sonido, que puede que sea una buena razón, o no, tratando de imitar la métrica».

Poema XX

Puedo escribir los versos más tristes esta noche.

Escribir, por ejemplo: «La noche está estrellada,
y tiritan, azules, los astros, a lo lejos».

El viento de la noche gira en el cielo y canta.

Puedo escribir los versos más tristes esta noche.
Yo la quise, y a veces ella también me quiso.

En las noches como ésta la tuve entre mis brazos.
La besé tantas veces bajo el cielo infinito.

Ella me quiso, a veces yo también la quería.
Cómo no haber amado sus grandes ojos fijos.

Puedo escribir los versos más tristes esta noche.
Pensar que no la tengo. Sentir que la he perdido.

Oír la noche inmensa, más inmensa sin ella.
Y el verso cae al alma como al pasto el rocío.

Qué importa que mi amor no pudiera guardarla.
La noche está estrellada y ella no está conmigo.

Eso es todo. A lo lejos alguien canta. A lo lejos.
Mi alma no se contenta con haberla perdido.

Como para acercarla mi mirada la busca.
Mi corazón la busca, y ella no está conmigo.

La misma noche que hace blanquear los mismos árboles.
Nosotros, los de entonces, ya no somos los mismos.

Ya no la quiero, es cierto, pero cuánto la quise.
Mi voz buscaba el viento para tocar su oído.

De otro. Será de otro. Como antes de mis besos.
Su voz, su cuerpo claro. Sus ojos infinitos.

Ya no la quiero, es cierto, pero tal vez la quiero.
Es tan corto el amor, y es tan largo el olvido.

Porque en noches como ésta la tuve entre mis brazos,
mi alma no se contenta con haberla perdido.

Aunque éste sea el último dolor que ella me causa,
y éstos sean los últimos versos que yo le escribo.

—De *Veinte poemas de amor y una canción desesperada (1924).*

Walking Around

Sucede que me canso de ser hombre.
Sucede que entro en las sastrerías y en los cines
marchito, impenetrable, como un cisne de fieltro
navegando en un agua de origen y ceniza.

Él olor de las peluquerías me hace llorar a gritos.
Sólo quiero un descanso de piedras o de lana,
sólo quiero no ver establecimientos ni jardines,
ni mercaderías, ni anteojos, ni ascensores.

Sucede que me canso de mis pies y mis uñas
y mi pelo y mi sombra.
Sucede que me canso de ser hombre.

Sin embargo sería delicioso
asustar a un notario con un lirio cortado
o dar muerte a una monja con un golpe de oreja,
Sería bello
ir por las calles con un cuchillo verde
y dando gritos hasta morir de frío.

No quiero seguir siendo raíz en las tinieblas,
vacilante, extendido, tiritando de sueño,
hacia abajo, en las tripas mojadas de la tierra,
absorbiendo y pensando, comiendo cada día.

No quiero para mí tantas desgracias.
No quiero continuar de raíz y de tumba,
de subterráneo solo, de bodega con muertos,
aterido, muñéndome de pena.

Por eso el día lunes arde como el petróleo
cuando me ve llegar con mi cara de cárcel,
y aúlla en su transcurso como una rueda herida,
y da pasos de sangre caliente hacia la noche.

Y me empuja a ciertos rincones, a ciertas casas húmedas,
a hospitales donde los huesos salen por la ventana,
a ciertas zapaterías con olor a vinagre,
a calles espantosas como grietas.

Hay pájaros de color de azufre y horribles intestinos
colgando de las puertas de las casas que odio,
hay dentaduras olvidadas en una cafetera,
hay espejos
que debieran haber llorado de vergüenza y espanto,
hay paraguas en todas partes, y venenos, y ombligos.

Yo paseo con calma, con ojos, con zapatos,
con furia, con olvido,
paso, cruzo oficinas y tiendas de ortopedia,
y patios donde hay ropas colgadas de un alambre:
calzoncillos, toallas y camisas que lloran lentas lágrimas sucias.

—De *Residencia en la tierra II (1933).*

Alturas de Macchu Picchu: XII

Sube a nacer conmigo, hermano.

Dame la mano desde la profunda
zona de tu dolor diseminado.
No volverás del fondo de las rocas.

No volverás del tiempo subterráneo.
No volverás del tiempo subterráneo.
No volverá tu voz endurecida.
No volverán tus ojos taladrados.
Mírame desde el fondo de la tierra,
labrador, tejedor, pastor callado:
domador de guanacos tutelares:
albañil del andamio desafiado:
aguador de las lágrimas andinas:
joyero de los dedos machacados:
agricultor temblando en la semilla:
alfarero en tu greda derramado:
traed a la copa de esta nueva vida
vuestros viejos dolores enterrados.
Mostradme vuestra sangre y vuestro surco,
decidme: aquí fui castigado,
porque la joya no brilló o la tierra
no entregó a tiempo la piedra o el grano:
señaladme la piedra en que caísteis
y la madera en que os crucificaron,
encendedme los viejos pedernales,
las viejas lámparas, los látigos pegados
a través de los siglos en las llagas
y las hachas de brillo ensangrentado.
Yo vengo a hablar por vuestra boca muerta.
A través de la tierra juntad todos
los silenciosos labios derramados
y desde el fondo habladme toda esta larga noche,
como si yo estuviera con vosotros anclado,
contadme todo, cadena a cadena,
eslabón a eslabón, y paso a paso,
afilad los cuchillos que guardasteis,
ponedlos en mi pecho y en mi mano,
como un río de rayos amarillos,
como un río de tigres enterrados,
y dejadme llorar, horas, días, años,
edades ciegas, siglos estelares.

Dadme el silencio, el agua, la esperanza.

Dadme la lucha, el hierro, los volcanes.

Apagadme los cuerpos como imanes.

Acudid a mis venas y a mi boca.

Hablad por mis palabras y mi sangre.

—De *Canto general (1950)*.

Oda al vino

Vino color de día,
vino color de noche,
vino con pies de púrpura
o sangre de topacio,
vino,
estrellado hijo
de la tierra,
vino, liso
como una espada de oro,
suave
como un desordenado
terciopelo,
vino encaracolado
y suspendido,
amoroso,
marino,
nunca has cabido en una copa,
en un canto, en un hombre,
coral, gregario eres,
y cuando menos, mutuo

Amor mío, de pronto
tu cadera
es la curva colmada
de la copa,
tu pecho es el racimo,
la luz del alcohol tu cabellera,

las uvas tus pezones,
tu ombligo sello puro
estampado en tu vientre de vasija,
y tu amor la cascada
de vino inextinguible,
la claridad que cae en mis sentidos,
el esplendor terrestre de la vida

Amo sobre una mesa,
cuando se habla,
la luz de una botella
de inteligente vino.
Que lo beban,
que recuerden en cada
gota de oro
o copa de topacio
o cuchara de púrpura
que trabajó el otoño
hasta llenar de vino las vasijas
y aprenda el hombre oscuro,
en el ceremonial de su negocio,
a recordar la tierra y sus deberes
a propagar el cárnico del fruto.

—De *Odas elementales (1954).*

Apéndice II

Sobre la importancia de la poesía en Chile

La poesía se ha tejido en la historia cultural de Chile durante siglos, dándole a Neruda una base singular y ventajosa como escritor. La calidad de sus mentores, incluidos los maestros de su escuela; las oportunidades de publicar; las competiciones en ciudades lejanas... todo ello es producto de este entorno, y la altura de la poesía en la cultura chilena continuó impulsando todo su desarrollo. Cuando se mudó a Santiago a la edad de dieciséis años, la importancia de la literatura entre los activistas y bohemios que lo acogieron fomentó la finalización, publicación y amplia recepción de sus primeros libros, iniciando así su carrera.

Si bien es imposible proporcionar pruebas fehacientes de las teorías sobre por qué surgieron estas condiciones, existen ciertas verdades históricas que nos dan una idea sólida y nos ayudan a comprender los nutrientes culturales que fertilizaron la tierra de la que brotó no solo la poesía de Neruda, sino el verso de una gran cantidad de letristas sublimes, todos del mismo suelo de un país tan pequeño.

Chile ha producido durante mucho tiempo una gran cantidad de poetas estelares, desde la poesía épica del siglo XVI de Alonso de Ercilla a las voces de principios del siglo XX, como la Premio Nobel Gabriela Mistral, y Vicente Huidobro, a las muchas voces contemporáneas importantes. Entre estos están el mapuche Elicura Chihuailaf; Raúl Zurita, un maestro moderno en la poesía de la resistencia; y Nicanor Parra, quien llevó a sus extremos los límites de la poesía chilena tanto como Neruda los pudo haber definido. También hay dos cantautores legendarios, Violeta Parra (hermana

de Nicanor) y Víctor Jara. Durante siglos, los chilenos han vivido con la poesía, leyendo y recitando y absorbiéndose en ella. Esta tradición se remonta a las personas que habitaban la tierra antes de la colonización, especialmente en el sur de Neruda. La cultura y las tradiciones orales del pueblo indígena mapuche estaban impregnadas de lírica en su idioma sin escritura, el mapudungún. La manera en que elegían a sus líderes es un ejemplo de esto. Para un puesto dirigente estratégico, el candidato debe demostrar su sabiduría, inteligencia y paciencia. También debe demostrar su dominio del idioma. Con este fin, una de las pruebas era un examen de retórica en un ritual basado en la la poesía. Los candidatos recitaban, cantaban, involucraban al público con poemas improvisados, odas a todo lo que los rodeaba (como lo hizo Neruda en sus cuatro libros de odas). A través del lenguaje, tenían que conectar a la tribu con sus antepasados (como Neruda lo hizo en *Canto general*).* El caudillo más legendario de la historia mapuche se llamaba Lautaro. La casa en la que creció Neruda, en Temuco, estaba ubicada en el número 1436 de la calle Lautaro.

Tal es la profundidad con que está arraigada la poesía en la cultura mapuche, el pueblo que dio forma a Chile antes que los conquistadores. Había otros pueblos indígenas en el norte, con vínculos culturales con los pueblos y lenguas aimara y quechua. No hay evidencias contundentes, pero estos pequeños grupos nacionales también parecen haber influido en la importancia de la poesía en la sociedad chilena. Tenían su propia tradición poética oral, y parte del vocabulario específico de Chile procede de ellos. La música siempre ha sido crucial para la cultura aimara, y su «copla», con versos rimados compuestos con técnicas especiales, representa un papel central.†

* Las crónicas escritas por los sacerdotes y algunos generales conquistadores describen su admiración por la relación de los mapuches con su idioma, sobre todo en sus «parlimentos», las negociaciones de paz que seguían a una gran batalla. Eran negociaciones agotadoras que podían durar hasta diez días. Un orador mapuche podría hablar durante cuarenta y ocho horas seguidas. Mientras hablaba, a veces improvisaba poesía sobre un tema para ilustrarlo. También podía referirse a todas las implicaciones espirituales de sus temas de conversación. Los europeos se perdían gran parte de este trance retórico, pues sus traductores no podían mantenerse atentos durante las largas sesiones ni transmitir el idioma con precisión.

† En el siglo XXI, la música aimara sigue interpretándose en directo durante los cuatro días y noches de su carnaval, que celebran el final de la cosecha. En las reuniones en aldeas del altiplano chileno, acompañados de flautas y guitarras de dieciséis

Cuando era niño en Temuco, la cosmovisión de Neftalí estaba influenciada por los mapuches, pero no necesariamente por su idioma. En ese momento todavía era un idioma secreto, ya que los misioneros y los colonos aún reprimían a los mapuches cuando hablaban mapudungún. Raramente lo habría escuchado y, desde luego, no lo hubiera entendido. En todo caso, a lo largo de los años podría haber recopilado algo de su silabeo y sus sonidos.*

La importancia del idioma, especialmente el lenguaje y la estructura poéticos, entre los pueblos indígenas chilenos creó una base sobre la cual edificarían los conquistadores europeos. Los colonos establecieron una cultura lírica especial específica para Chile desde su llegada, cocretamente en la persona de Alonso de Ercilla, un miembro de las tropas españolas. En una entrevista de 1970 para la *Paris Review*, Neruda dijo:

> Chile tiene una historia extraordinaria. No por su cultura ni por su arte, sino porque Chile fue inventado por un poeta, don Alonso de Ercilla y Zúñiga [...]. Este aristócrata vasco llegó con

cuerdas, todos los presentes cantan juntas las coplas. A veces se compite para ver cuál de las dos partes de la ciudad tiene el mejor cantante y quién puede cantar las rimas más largas y con voz más fuerte. Las coplas se componen de cuartetas de versos octosílaos en rima ABCB. A menudo con pura improvisación, siguen durante horas encadenando temas.

* Siendo ya adulto, en algunos de sus poemas, Neruda comenzó a explorar cómo se relacionan las palabras mapuches con los colores, los paisajes y los ciclos, y la poesía de esos versos se basa en su cosmovisión. También describió algunos de sus rituales, en particular uno en el que bailan y doblan los frutales y otros árboles para despertarlos para la primavera. Su vinculación con la imaginería y la poética mapuches destaca en un conjunto de versos, en un poema que describe el ritual de alrededor del área de Angol (ubicada entre Temuco y Talcahuano), con el canto del hacha desnuda que golpea los robles.

Angol, Angol, Angol
hacha profunda
canto
de piedra pura
en la montaña

Destacan la belleza y la semejanza con los sonidos mapuches «canto / de piedra pura / en la montaña».

Neruda tenía en gran consideración la profundidad de la cultura poética de los mapuches, sus profundas raíces en el desarrollo de la cultura y la literatura chilenas. Aunque no tenía sangre indígena, que se sepa, cuando describe la génesis de Chile en *Canto general* se refiere al pueblo mapuche como su «padre». (Los describe y los trata con especial ternura en ese libro).

los conquistadores, cosa extraña, ya que la mayoría de la gente enviada a Chile salía de las cárceles.

De Ercilla, «el joven humanista», escribió *La Araucana* en trozos de papel mientras las tropas españolas perseguían a los nativos por los bosques y ciudades de los alrededores de Temuco, la región de la que deriva el nombre del poema. Neruda lo describió como «el poema épico más extenso de la literatura castellana, donde honraba a las desconocidas tribus de Araucanía, héroes anónimos que él nombraba por primera vez, más que a sus compatriotas, los soldados castellanos».

Publicado en su totalidad en 1589 y luego traducido en toda Europa, se sigue considerando una de las grandes obras maestras del Siglo de Oro español, uno de los poemas épicos más importantes del canon español. También es el primer poema hispanoamericano en el que la naturaleza emerge como parte de la narración, un elemento de las propias hazañas. Esto tenía especial importancia para Neruda, ya que se sitúa en las zonas despobladas de alrededor de Temuco. Los bosques descritos en esos versos eran algunos de los que él exploraba; sus lluvias intensas eran las mismas que él sufría; caminaba por los grandes ríos, cuyas orillas se convirtieron en obstáculos literarios y lógicos para los avances de los conquistadores. El uso de la naturaleza como protagonista en un texto tan fundamental tuvo una gran influencia en la poesía de muchos de los grandes poetas chilenos, en opinión de Raúl Zurita.

Los primeros españoles que llegaron a Chile dieron a luz a una clase criolla y mestiza, que a su vez utilizó para protestar contra el dominio español la poesía lírica popular, la cual se convirtió en parte de la cultura del país que condujo a la independencia de Chile.

Estas son algunas explicaciones antropológicas que nos ayudan a explicar la singularidad de la poesía en Chile. Pero hay factores sociales que también tuvieron gran importancia. La poesía chilena hunde sus raíces en la destacada tradición narrativa oral del campesino chileno, el minero, el obrero, el proletario del país. Las historias se contaban mediante los versos y se transmitían frente a un fuego, de generación en generación. A finales del siglo XX, en las reuniones sociales de los mineros del norte podías encontrarte de repente con una lectura de poemas.

A principios del siglo XX, cuando Neftalí se estaba haciendo adulto, la poesía en Chile servía como un arte al que podían acceder personas de bajo nivel educativo. Eran el público principal de los poetas, más que la gente de los salones literarios de la alta sociedad. La poesía no se percibía como algo elitista, sino como una forma de arte con gran atractivo. De hecho, esto es en parte la razón de que los *Veinte poemas de amor* de Neruda se hicieran tan populares en aquel momento.

Rodrigo Rojas, poeta y profesor de la Universidad Diego Portales de Chile, dice que todavía hoy se encuentra con muchos niños de «orígenes muy humildes que ven la poesía como un arte muy complejo al que pueden tener acceso. No es algo reservado exclusivamente para personas muy ricas o de gran preparación, aunque no por ello deja de ser muy difícil. Pero no necesitas estudiar muchísimo para eso».

Chile posee un porcentaje per cápita extraordinario de poetas, de todos los niveles de brillantez. Raúl Zurita aporta otra razón que lo explica y que aclara por qué otros países pueden tener historias sociales y antropológicas similares, pero Chile sigue siendo algo especial como «nación de poetas»: la geografía puede haber desempeñado su papel en el florecimiento de la forma artística. Zurita muestra las circunstancias y explica que, aunque los chilenos no tuvieron la bendición de un Renacimiento italiano para poder caminar por la ciudad y decir: «¡Mira la Capilla Sixtina!», o «Esa escultura la hizo Miguel Ángel», Chile tiene un paisaje inmenso y variado. La Capilla Sixtina de Chile es la cordillera de los Andes; y sus pintores renacentistas son sus poetas. Aparte de este paisaje geográfico, tiene un paisaje social que fue moldeado por sus palabras. Ese es el origen cultural de Chile, lo atestiguan Zurita y otros expertos. Dentro de un país tan pequeño, abrupto y escasamente poblado, aislado en muchos aspectos del resto del mundo —sobre todo antes que tuviera las comunicaciones y transportes que hoy posee—, y rodeado por un paisaje señorial que impresiona e impone, ¿qué haces con lo que tienes? ¿Rechazas la situación o la celebras con el lenguaje? Esto último es lo que han hecho los chilenos.

CRONOLOGÍA BÁSICA

12 de julio de 1904—, Ricardo Eliecer Neftalí Reyes Basoalto (Pablo Neruda) nace en Parral, Chile.

1915—Neruda escribe su primer poema.

1918-20—Casi treinta de los poemas de Neruda se publican en varias revistas y periódicos en todo Chile.

1920—Neftalí comienza a firmar sus poemas como Neruda. Obtiene el primer lugar en el Festival de Primavera de Temuco. Se gradúa de la escuela secundaria.

1921—Neruda se muda a Santiago e ingresa en la Universidad de Chile para estudiar Pedagogía de Francés; gana el primer premio en el concurso de poesía de la Federación de Estudiantes de la Universidad de Chile.

1923—Se publica su primer libro, *Crepusculario*.

1924—Se publica *Veinte poemas de amor y una canción desesperada*.

1927—Neruda asume la posición de cónsul chileno en Rangún, Birmania.

1928—Cónsul en Colombo, Ceilán (hoy Sri Lanka).

1930—Cónsul en la colonia holandesa de Batavia (ahora Yakarta, Indonesia). Se casa con Maria Antonia Hagenaar Vogelzang (Maruca).

1932—Neruda y Maruca regresan a Chile.

1933—Neruda publica el primero de los tres volúmenes de *Residencia en la tierra*. Es nombrado cónsul en Argentina, donde conoce a Federico García Lorca en Buenos Aires.

Abril de 1934—Neruda es nombrado cónsul en Barcelona y luego en Madrid.

Agosto de 1934—Nace prematuramente, y con hidrocefalia, la hija de Neruda y Maruca, Malva Marina.

Julio de 1936—El general Francisco Franco lidera un levantamiento en Marruecos, dando comienzo así a la Guerra Civil española. Lorca es asesinado por un pelotón de fusilamiento en agosto.

Enero de 1937—Neruda abandona a Maruca y a Malva Marina para estar con Delia del Carril.

1938—El ejército republicano español imprime *España en el corazón* en primera línea de la guerra.

Abril de 1939—Franco declara su victoria.

Agosto de 1939—Neruda organiza la inmigración de más de dos mil refugiados de la Guerra Civil española a Chile a bordo del Winnipeg.

1940—Neruda es nombrado cónsul general de Chile en México.

1943—Muere Malva Marina a los ocho años de edad.

1945—Neruda es elegido senador como miembro del Partido Comunista de Chile.

1947-49—Como senador, Neruda denuncia la opresión contra trabajadores y comunistas por parte del presidente Gabriel González Videla. Se ordena su arresto y escapa a los Andes para exiliarse en marzo de 1949.

Septiembre de 1949—Neruda inicia su aventura con Matilde Urrutia.

Abril de 1950—Neruda celebra una presentación y firma de libros con Diego Rivera y David Alfaro Siqueiros para *Canto general*.

1952—Delia regresa a Chile y Neruda y Matilde se quedan en Capri. Se publica de forma anónima *Los versos del Capitán*.

Marzo de 1953—Muere Joseph Stalin; Neruda escribe «En su muerte» en su honor.

1954—Se publica el primer libro de odas, *Odas elementales*; Neruda elige oficialmente a Matilde en detrimento de Delia.

1958—Se publica *Estravagario*.

1959—Se publica *Cien sonetos de amor*.

1961—Se vende la copia número un millón de *Veinte poemas de amor y una canción desesperada*.

1962—Se publica *Plenos poderes*.

1964— Se publica *Memorial de Isla Negra*.

1966:—Neruda viaja a Estados Unidos por invitación de Arthur Miller y el PEN Club.

1967—Se estrena en Santiago la única obra dramática de Neruda, *Fulgor y muerte de Joaquín Murieta*.

1970—Salvador Allende es elegido presidente de Chile.

Marzo de 1971—Neruda llega a París como embajador de Chile en Francia.

Octubre de 1971—Neruda gana el Premio Nobel de Literatura.

Abril de 1972—Neruda viaja a la ciudad de Nueva York para pronunciar el discurso de apertura en la celebración del cincuentenario del Centro Americano del PEN.

Diciembre de 1972—Neruda, demasiado enfermo de cáncer para continuar como embajador, regresa a Chile.

11 de septiembre de 1973—Augusto Pinochet lleva a cabo un golpe militar. El presidente Allende muere y comienza una dictadura de diecisiete años.

23 de septiembre de 1973—Neruda muere de cáncer de próstata. Su funeral público, dos días después, se convierte en el primer acto de resistencia contra la dictadura.

OBRAS DE PABLO NERUDA

*Crepusculario.*Santiago: Ediciones Claridad, 1923.

Veinte poemas de amor y una canción desesperada. Santiago: Nascimento, 1924.

tentativa del hombre infinito. Santiago: Nascimento, 1926.

El habitante y su esperanza. Santiago: Nascimento, 1926.

Anillos, con Tomás Lago. Santiago: Nascimento, 1926.

El hondero entusiasta. Santiago: Empresa Letras, 1933.

Residencia en la tierra. Primer volumen publicado por Nascimento (Santiago), 1933; volúmenes 1 y 2 publicados por Ediciones Cruz y Raya (Madrid), 1935. Los tres volúmenes juntos los publicó Editorial Losada (Buenos Aires), 1947.

España en el corazón. Veintitrés poemas que tratan sobre la Guerra Civil española, muchos de los cuales figuran también en *Residencia III,* publicado primero durante el conflicto bajo la direccion de Manuel Altolaguirre, en Cataluña, en noviembre de 1938 (500 copias) y reimpreso en enero de 1939 (1.500 copias).

Canto general. México: Talleres Gráficos de la Nación, 1950.

Los versos del Capitán. Nápoles, Italia: L'Arte Tipografica, 1952.

Las uvas y el viento. Santiago: Nascimento, 1954.

Odas elementales. Buenos Aires: Losada, 1954.

Viajes. Santiago: Nascimento, 1955. (Ensayos en prosa).

Nuevas odas elementales. Buenos Aires: Losada, 1956.

Tercer libro de las odas. Buenos Aires: Losada, 1957.

Estravagario. Buenos Aires: Losada, 1958.

Navegaciones y regresos. Buenos Aires: Losada, 1959.

Cien sonetos de amor. Santiago: Editorial Universitaria, 1959.

Canción de gesta. Havana: Casa de las Américas, 1960.

Las piedras de Chile. Buenos Aires: Losada, 1961.

Cantos ceremoniales. Buenos Aires: Losada, 1961.

Plenos poderes. Buenos Aires: Losada, 1962.

Memorial de Isla Negra. Buenos Aires: Losada, 1964.

Arte de pájaros. Santiago: Sociedad de Amigos del Arte Contemporáneo, 1966.

Una casa en la arena. Barcelona: Lumen, 1966. (Poesía y prosa).

Fulgor y muerte de Joaquín Murieta. Santiago: Zig-Zag, 1967.

La barcarola. Buenos Aires: Losada, 1967.

Las manos del día. Buenos Aires: Losada, 1968.

Comiendo en Hungría, con Miguel Ángel Asturias. Barcelona: Lumen, 1969.

Fin de mundo. Santiago: Sociedad de Arte Contemporáneo, 1969.

Aún. Santiago: Nascimento, 1969.

Maremoto. Santiago: Sociedad de Arte Contemporáneo, 1970.

La espada encendida. Buenos Aires: Losada, 1970.

Las piedras del cielo. Buenos Aires: Losada, 1970.

Geografía infructuosa. Buenos Aires: Losada, 1972.

La rosa separada. París: Éditions du Dragon, 1972; Buenos Aires: Losada, 1973.

Incitación al Nixonicidio y alabanza de la revolución chilena. Buenos Aires: Losada, 1973.

PUBLICACIONES PÓSTUMAS

El mar y las campanas. Buenos Aires: Losada, 1973.

Jardín de invierno. Buenos Aires: Losada, 1974.

El corazón amarillo. Buenos Aires: Losada, 1974.

Libro de las preguntas. Buenos Aires: Losada, 1974.

2000. Buenos Aires: Losada, 1974.

Elegía. Buenos Aires: Losada, 1974.)

Defectos escogidos. Buenos Aires: Losada, 1974.

Confieso que he vivido, editado por Matilde Urrutia y Miguel Otero Silva. Barcelona: Seix Barral, 1974. (Memorias).

Para nacer he nacido, editado por Miguel Otero Silva y Matilde Urrutia. Barcelona: Seix Barral, 1978. (Prosas escogidas).

El río invisible. Barcelona: Seix Barral, 1980. (Poemas de juventud).

Cuadernos de Temuco. Buenos Aires: Seix Barral, 1996. (Sus poemas más tempranos).

Obras completas, editadas por Hernán Loyola. 5 volúmenes. Barcelona: Galaxia Gutenberg:

Obras completas I: De Crepusculario *a* Las uvas y el viento, *1923–1954* (1999).

Obras completas II: De Odas elementales *a* Memorial de Isla Negra, *1954–1964* (1999).

Obras completas III: De Arte de pájaros *a* El mar y las campanas, *1966–1973* (2000).

Obras completas IV: Nerudiana dispersa I, 1915–1964 (2001). (Contiene sus poemas inéditos de juventud, varias entrevistas y textos y conferencias, hasta 1964).

Obras completas V: Nerudiana dispersa II, 1922–1973 (2002). (Contiene memorias, traducciones que hizo de obras de otros autores, correspondencia y textos varios de 1964 a 1973).

BIBLIOGRAFÍA ESCOGIDA, FUENTES ADICIONALES

Esta lista contiene fuentes adicionales que citadas en este libro y usadas en la investigación, que pueden resultar útiles al lector que quiera profundizar en el tema. No se incluyen artículos de importancia menor, discursos y demás que tienen su referencia correspondiente en las notas finales, donde se presenta la información bibliográfica de todas las obras citadas. La bibliografía de fuentes secundarias más amplia que existe en inglés es la obra de 629 páginas de Hensley Woodbridge y David Zubatsky, *Pablo Neruda: An Annotated Bibliography of Biographical and Critical Studies*. Apareció en 1988, por lo que no contiene el material publicado con posterioridad a esa fecha. Además, muchas de las referencias son artículos de revistas y periódicos. El Centro Virtual Cervantes posee una bibliografía bien actualizada de los estudios sobre Neruda (http://cvc.cervantes.es/literatura/es critores/neruda/bibliografia/estudios.htm). La obra de Jason Wilson, *A Companion to Pablo Neruda: Evaluating Neruda's Poetry* contiene un conocido listado de libros de otros autores que son muy útiles para informarse sobre la vida y obra de Neruda. La obra de Mario Amorós *Neruda: El príncipe de los poetas* contiene una minuciosa lista de libros históricos relevantes para la vida de Neruda.

Agosín, Marjorie. *Pablo Neruda,* trad. Lorraine Roses. Boston: Twayne, 1986.

Aguirre, Margarita. *Genio y figura de Pablo Neruda,* 3a ed. Buenos Aires: Eudeba, 1997.

———. *Las vidas de Pablo Neruda.* Santiago: Zig-Zag, 1967.

Alazraki, Jaime. *Poética y poesía de Pablo Neruda.* Nueva York: Las Américas, 1965.

Alberti, Rafael. *La arboleda perdida.*Barcelona: Seix Barral, 1971.

Alegría, Fernando. *Las fronteras del realismo: Literatura chilena del siglo XX.* Santiago: Zig-Zag, 1962.

————. *Walt Whitman en Hispanoamérica.* Ciudad de México: Studium, 1954.

Alone (Hernán Díaz Arrieta). *Los cuatro grandes de la literatura chilena durante el siglo XX: Augusto d'Halmar, Pedro Prado, Gabriela Mistral, Pablo Neruda.* Santiago: Zig-Zag, 1963.

Amado, Alonso. *Poesía y estilo de Pablo Neruda: Interpretación de una poesía hermética.* Madrid: Gredos, 1997.

Arrué, Laura. *Ventana del recuerdo.* Santiago: Nascimento, 1982.

Azócar, Rubén, et al. «Testimonio», *Aurora,* nos. 3–4 (julio–deciembre 1964), 203–249.

Bizzarro, Salvatore. *Pablo Neruda: All Poets the Poet.* Metuchen, NJ: Scarecrow Press, 1979.

Bloom, Harold. *The Western Canon: The Books and School of the Ages.* New York: Harcourt Brace, 1994.

Breton, André. *Manifestoes of Surrealism,* trad. ing. Richard Seaver y Helen R. Lane. Ann Arbor: University of Michigan Press, 1969 [1924].

Brotherston, Gordon. *Latin American Poetry: Origins and Presence.* Cambridge, UK: Cambridge University Press, 1975.

Carcedo, Diego. *Neruda y el barco de la esperanza: La historia del salvamento de miles de exiliados españoles de la guerra civil.* Madrid: Temas de Hoy, 2006.

Cardona Peña, Alfredo. *Pablo Neruda y otros ensayos.* Ciudad de México: Ediciones de Andrea, 1955.

Cardone, Inés M. *Los amores de Neruda.* Santiago: Plaza Janés, 2005.

Collier, Simon, y William F. Sater. *A History of Chile, 1808–1994,* 2a ed. Cambridge, UK: Cambridge University Press, 2004.

Colón, Daniel. «Orlando Mason y las raíces del pensamiento social de Pablo Neruda», *Revista chilena de literatura* 79 (September 2011): 23–45.

Concha, Jaime. *Neruda (1904–1936).* Santiago: Editorial Universitaria, 1972.

————. *Tres ensayos sobre Pablo Neruda.* Columbia: University of South Carolina, 1974.

Craib, Raymond B. «Students, Anarchists and Categories of Persecution in Chile, 1920», *A Contracorriente* 8, no. 1 (Otoño 2010): 22–60.

————. *The Cry of the Renegade: Politics in Interwar Chile.* New York: Oxford University Press, 2016.

Cruchaga Azócar, Francisco, ed. *Para Albertina Rosa,* por Pablo Neruda. Santiago: Dolmen Ediciones, 1997.

Dawes, Greg. *Multiforme y comprometido: Neruda después de 1956.* Santiago: RIL, 2014.

————. *Verses Against the Darkness: Pablo Neruda's Poetry and Politics.* Lewisburg, PA: Bucknell University Press, 2006.

De Costa, René. *The Poetry of Pablo Neruda.* Cambridge, MA: Harvard

University Press, 1979 [en español, *La poesía de Pablo Neruda*. Santiago de Chile: Editorial Andrés Bello, 1993].

Durán, Manuel, y Margery Safir. *Earth Tones: The Poetry of Pablo Neruda*. Bloomington: Indiana University Press, 1981.

Edwards, Jorge. *Adiós, poeta...* Barcelona: Tusquets, 2000.

Escobar, Alejandro Jiménez, ed. *Pablo Neruda en O cruzeiro internacional*. Santiago: Puerto de Palos, 2004.

Feinstein, Adam. *Pablo Neruda: A Passion for Life*. London: Bloomsbury, 2004.

Felstiner, John. *Translating Neruda: The Way to Macchu Picchu*. Stanford, CA: Stanford University Press, 1980.

Flores, Ángel. *Nuevas aproximaciones a Pablo Neruda*. Ciudad de México: Fondo de Cultura Económica, 1987.

Foster, David W., y Daniel Altamiranda, eds. *Twentieth-Century Spanish American Literature to 1960*. New York: Garland, 1997.

Furci, Carmelo. *The Chilean Communist Party and the Road to Socialism*. London: Zed Books, 1984.

Gligo, Ágata. *María Luisa: Sobre la vida de María Luisa Bombal*, 2a ed. Santiago: Editorial Andrés Bello, 1985.

González Echevarría, Roberto. Introducción. *Canto general*, de Pablo Neruda. Berkeley: University of California Press, 1991.

——, ed. *Los poetas del mundo defienden al pueblo español (París, 1937)*, por Pablo Neruda y Nancy Cunard. Sevilla, España: Renacimiento, 2002.

González Vera, José Santos. *Cuando era muchacho*. Santiago: Nascimento, 1951.

Guibert, Rita. «Pablo Neruda». En *Writers at Work: The* Paris Review *Interviews: Fifth Series*, ed. George Plimpton. New York: Viking, 1981.

Harrison, Jim. Introducción. *Residence on Earth*, de Pablo Neruda. New York: New Directions, 2004.

Jackson, Gabriel. *The Spanish Republic and the Civil War, 1931–1939*. Princeton, NJ: Princeton University Press, 1965.

Jaksić, Iván. *Academic Rebels in Chile: The Role of Philosophy in Higher Education and Politics*. Albany: State University of New York Press, 1989.

——. *Rebeldes académicos: La filosofía chilena desde la independencia hasta 1989*. Santiago: Universidad Diego Portales, 2013.

Jofre, Manuel. *Pablo Neruda: Residencia en la tierra*. Ottawa, Canada: Girol Books, 1987.

Lago, Tomás. *Ojos y oídos: Cerca de Neruda*. Santiago: LOM Ediciones, 1999.

Larrea, Juan. *Del surrealismo a Macchu Picchu*. Ciudad de México: Joaquín Mortiz, 1967.

León, María Teresa. *Memoria de la melancolía*. Barcelona: Bruguera, 1982.

Loveman, Brian. *Chile: The Legacy of Hispanic Capitalism,* 3a ed. New York: Oxford University Press, 2001.

Loyola, Hernán. *El joven Neruda.* Barcelona: Lumen, 2014.

——. *Neruda: La biografía literaria.* Santiago: Seix Barral, 2006.

——. *Ser y morir en Pablo Neruda 1918–1945.* Santiago: Editorial Santiago, 1967.

Macías, Sergio. *El Madrid de Pablo Neruda.* Madrid: Tabla Rasa, 2004.

Montes, Hugo. *Para leer a Neruda.* Buenos Aires: Editorial Francisco de Aguirre, 1974.

Moran, Dominic. *Pablo Neruda.* London: Reaktion Books, 2009.

Morla Lynch, Carlos. *En España con Federico García Lorca: Páginas de un diario íntimo, 1928–1936.* Sevilla, España: Renacimiento, 2008.

Muñoz, Diego. *Memorias: Recuerdos de la bohemia Nerudiana.* Santiago: Mosquito Comunicaciones, 1999.

Olivares Briones, Edmundo. *Pablo Neruda: Los caminos de América.* Santiago: LOM Ediciones, 2004.

——. *Pablo Neruda: Los caminos del mundo.* Santiago: LOM Ediciones, 2001.

——. *Pablo Neruda: Los caminos de Oriente.* Santiago: LOM Ediciones, 2000.

Oses, Darío, ed. *Cartas de amor: Cartas a Matilde Urrutia (1950–1973),* por Pablo Neruda. Barcelona: Seix Barral, 2010.

Perriam, Christopher. *The Late Poetry of Pablo Neruda.* Oxford: Dolphin Book Co. Ltd., 1989.

Poirot, Luis. *Pablo Neruda: Absence and Presence,* trad. ing.. Alastair Reid. New York: W. W. Norton, 1990.

Quezada, Jaime, ed. *Neruda-García Lorca.* Santiago: Fundación Pablo Neruda, 1998.

Quezada Vergara, Abraham, ed. *Cartas a Gabriela: Correspondencia escogida de Pablo Neruda y Delia del Carril a Gabriela Mistral (1934–1955).* Santiago: RIL Editores, 2009.

——. *Correspondencia entre Pablo Neruda y Jorge Edwards: Cartas que romperemos de inmediato y recordaremos siempre.* Santiago: Alfaguara Chile, 2007.

——. *Epistolario viajero: 1927–1973,* por Pablo Neruda. Santiago: RIL Editores, 2004.

——. *Pablo Neruda–Claudio Véliz, correspondencia en el camino al Premio Nóbel, 1963–1970.* Santiago: Dirección de Bibliotecas, Archivos y Museos, 2011.

——. *Pablo Neruda y Salvador Allende: Una amistad, una historia.* Santiago: RIL Editores, 2014.

Reid, Alastair. «Neruda and Borges», *New Yorker,* 24 junio 1996.

Reyes, Bernardo. *El enigma de Malva Marina: La hija de Pablo Neruda.* Santiago: RIL Editores, 2007.

———. *Neruda: Retrato de familia, 1904–1920,* 3a ed. Santiago: RIL Editores, 2003.

———. *Viaje a la poesía de Neruda: Residencias, calles y ciudades olvidadas.* Santiago: RIL Editores, 2004.

Reyes, Felipe. *Nascimento: El editor de los chilenos,* 2a ed. Santiago: Minimo Común Ediciones, 2014.

Rodríguez Monegal, Emir. *Neruda: El viajero inmóvil.* Barcelona: Editorial Laia, 1985.

Sáez, Fernando. *La Hormiga: Biografía de Delia del Carril, mujer de Pablo Neruda.* Santiago: Catalonia, 2004.

———. *Todo debe ser demasiado: Biografía de Delia del Carril, la Hormiga.* Santiago: Editorial Sudamericana, 1997.

Santí, Enrico Mario. *Pablo Neruda: The Poetics of Prophecy.* Ithaca, NY; London: Cornell University Press, 1982.

Schidlowsky, David. *Las furias y las penas: Pablo Neruda y su tiempo,* 2 vols. Providencia, Santiago: RIL Editores, 2008.

Schopf, Federico. *Del vanguardismo a la antipoesía: Ensayos sobre la poesía en Chile.* Santiago: LOM Ediciones, 2000.

———. *Neruda comentado.* Santiago: Editorial Sudamericana, 2003.

Sicard, Alain. *El pensamiento poético de Pablo Neruda,* trad. Pilar Ruiz. Madrid: Gredos, 1981.

Silva Castro, Raúl. *Pablo Neruda.* Santiago: Editorial Universitaria, 1964.

Stainton, Leslie. *Lorca: A Dream of Life.* New York: Farrar, Straus & Giroux, 1999.

Suárez, Eulogio. *Neruda total.* Bogotá: Cooperativa Editorial Magisterio, 1988.

Teitelboim, Volodia. *Neruda: La biografía.* Santiago: Editorial Sudamericana, 2004.

Urrutia, Matilde. *Mi vida junto a Pablo Neruda.* Barcelona: Seix Barral, 1986.

———. *My Life with Pablo Neruda,* trad. ing. Alexandria Giardino. Stanford, CA: Stanford University Press, 2004.

Varas, José Miguel. *Aquellos anchos días: Neruda, el oriental.* Montevideo: Monte Sexto, 1991.

———. *Neruda clandestino.* Santiago: Alfaguara, 2003.

———. *Nerudario.* Santiago: Planeta Chilena, 1999.

Velasco, Francisco. *Neruda: El gran amigo.* Santiago: Galinost-Andante, 1987.

Vial, Sara. *Neruda vuelve a Valparaíso.* Valparaíso, Chile: Ediciones Universitarias de Valparaíso, 2004.

Wilson, Jason. *A Companion to Pablo Neruda: Evaluating Neruda's Poetry.* Woodbridge, Suffolk, UK: Tamesis, 2008.

Zerán, Faride. *La guerrilla literaria: Pablo de Rokha, Vicente Huidobro, Pablo Neruda.* Santiago: Ediciones Bat, 1992.

Agradecimientos

Es como si hubiera un *Canto General* que orquestara la creación y la salida de este libro al mundo. Estoy muy agradecido a todos aquellos que, de una forma u otra, contribuyeron con su voz, desde los que han estado conmigo a lo largo de toda la historia de este proyecto hasta aquellos que se cruzaron espontáneamente en mi camino en el mercado, en unas obras o en un bar de Valparaíso, apareciendo justo a tiempo, como si Pablo hubiera soplado su polvo mágico poético sobre esta aventura; vi hacerse posible una imposibilidad tras otra, y en el momento justo. Animado por esta presencia, tomo prestado su verso y les digo gracias, *a todos, a vosotros...*

En la génesis estaban mis padres, Gilbert y Rona Eisner, y su amor, su ejemplo, su convicción y su apoyo. A partir de ahí, tuve la mayor fortuna de haber encontrado lo que Pablo llamaría lámparas en la tierra, excepcionales almas afines que han decidido iluminarme, acompañarme y guiarme en este camino: en primer lugar, Abram Brosseit, quien, con su fraternidad, su enseñanza y su fe inquebrantable en mí me hizo despertar a la literatura, a la escritura, a mis sueños, a este libro, a mí mismo. El compañerismo de Thomas Kohnstamm en la escritura, su preocupación y consideración, han sido de gran importancia. Conocí a Liza Baskind en 1994, en mi primera semana en Latinoamérica. Llegó a ser como una hermana para mí mientras la tierra, esa experiencia, dejaba su impronta en nosotros. Cinco años después, la visité en mi primer viaje a San Francisco. La primera mañana allí, me llevó a dar otro importante primer paso: City Lights Books. La participación de Liza para establecer este contacto hace que mi conexión entre esos dos mundos sea aún más especial, pero nada hay tan especial como la amistad que comparto con ella y su esposo, Brian Steele. Lucho Vásquez

empezó pasándonos a Abram y a mí copias de Kenneth Patchen y otros escritores durante nuestro primer año en Michigan, y ha seguido siendo un maestro, una inspiración, el amigo más firme. También quiero expresar mi gran aprecio por mi hermano Eric Eisner, por su excepcional inteligencia y su encantadora manera de ser.

A los Meta-Metcalves, con un guiño particular a la capacidad de Aly para dar color a las palabras con todo su arte, palabras que ayudan a pintar este libro. Como si su amistad y su motivación, sus ejemplos de cómo vivir una vida y ser humano no fueran suficientes, fue ella quien me presentó a Jessica Powell. Al ser testigo de su genialidad creativa, le pedí que tradujera el libro de Neruda *tentativa del hombre infinito*, un proyecto que yo había traído a City Lights. El mundo es más rico gracias a su talento. Ella ha sido también una ayuda importante para este libro; en ningún momento se ha echado atrás a la hora de prestar su tiempo para ayudar con uno o dos pasajes, con una o dos páginas o más. El crecimiento de nuestra amistad a lo largo de este proceso ha sido el resultado más gratificante de todo esto.

Me siento agradecido por esos amigos cuyo conocimiento particular alimentó este libro: Soledad Chávez, profesora de Lingüística en la Universidad de Chile; Tina Escaja, dinámica poetisa española, artista visual y erudita; Rodrigo Rojas, profesor y poeta (a quien conocí por casualidad, en una lectura en la casa de Neruda, en Santiago, en torno al 2001).

La generosidad de Federico Willoughby Macdonald y su dirección abrieron Chile para mí. Mi gratitud hacia él es inmensa. Me invitó a vivir en el rancho donde nació la idea de *The Essential Neruda: Selected Poems*. La poesía, la generosidad y la fe de Forrest Gander, Robert Hass, Jack Hirschman, Stephen Kessler y Stephen Mitchell en alguien tan joven como yo hicieron posible que este libro tomara forma. Alastair Reid, quien también contribuyó, fue un alma gemela especial en este trayecto. Estas amistades han proseguido; su sabiduría y su apoyo han documentado este libro. Con ellos a mi lado, Elaine Katzenberger en City Lights se encargó de *The Essential* y lo publicó. ¡Cuánto ha cambiado mi vida gracias a que ella reconoció algo en él! Y en la santa City Lights, mi continuado aprecio por Stacey Lewis, Robert Sharrard, Chris Carosi y, por supuesto, Lawrence Ferlinghetti, quien ha sido mi héroe desde la universidad, desde que emprendí este camino literario.

¡Aquellos primeros días en la Universidad de Michigan me formaron de tantas maneras! Estoy profundamente agradecido por todo lo que Michigan me ha dado, pero aquí no puedo expresar adecuadamente mi aprecio particular por su programa de escritura creativa para estudiantes universitarios. Con sus enormes corazones y su talentosa prosa, Eileen Pollack y Alyson Hagy me vieron tal y como yo era, reconocieron todo lo que tenía que escribir y me ayudaron a lanzarme por esta senda. Ambas han estado a mi lado desde entonces, lo que significa mucho para mí y para mi trabajo de escritura. De manera más reciente, Jeremy Chamberlin, en la actualidad director asociado del programa de escritura, me ayudó dándome las herramientas para volver a imaginar la narración en un momento en el que yo sentía que todo el libro estaba atascado.

De Stanford, les estoy agradecido a Katherine Morrison, Jim Fox, Terry Karl y el Centro de los Estudios Latinoamericanos; a Yvone Yarbo-Bejarano y el Departamento de Español y Portugués; y a Tobias Wolff y el Programa de Escritura Creativa, por sus contribuciones que me permitieron hacer parte del trabajo inicial que acabaría convirtiéndose en este libro. Un saludo especial a Terry, consejero de mi tesis, por su enseñanza y su comprensión. El Programa de Estudios Bing en Ultramar, de Stanford, costeó un viaje crucial en el 2002 para trabajar en Santiago. En el 2015, Iván Jaksic, director actual del centro de Santiago me volvió a abrir sus puertas. Y su afectuosa ayuda sobre el pensamiento chileno de principios del siglo XX resultaría ser de valor incalculable.

Fue durante aquel viaje del 2002 cuando la Fundación Pablo Neruda me dio la bienvenida y me abrió la puerta a unas relaciones maravillosas y significativas. Sobre todo, en lo tocante a esta biografía, tuve la oportunidad de pasar días en la biblioteca y los archivos, donde Darío Oses, un verdadero santo, me permitió estar tantas horas y me ayudó a investigar los tesoros de los documentos de archivo, respondiendo a mis preguntas y entablando conversaciones de calado, con la vista puesta todo el tiempo en el patio de La Chascona y en las montañas. Además, expreso mi gran agradecimiento a Carmen Morales, a Fernando Sáez, director ejecutivo (cuya excelente biografía de Delia del Carril me resultó muy útil), a Adriana Valenzuela con la biblioteca, y a Carolina Briones, tan cariñosa ella, entre muchos otros. Y, por su dedicada y generosa ayuda al concedernos

el permiso para usar gran parte del material original que aparece en esta biografía, gracias a Carina Pons, a Ana Paz y a la finada Carmen Balcells, y a su renombrada agencia, que representó a Neruda y ahora a la Fundación.

Mi primer intento de contacto con la Fundación fue en 1999, a través de Verónica, la estudiante a quien conocí en La Chascona, tal como cuento en la introducción a este libro. Mi más sincero agradecimiento para ella, por supuesto, por ser un elemento catalizador tan amable y brillante. Una de las primeras personas a quien me presentó fue Federico Schopf, poeta y profesor en la Universidad de Chile. El aliento inicial de Federico fue fundamental, y la sabiduría y el conocimiento que él compartió durante las largas explicaciones entre botellas de vino tinto sirvieron de base para lo que surgió. Federico me presentó a Jaime Concha, un chileno que daba clases en la Universidad de California, en San Diego. Sus escritos, sus apreciaciones y la amabilidad de su alma han dejado una impresión difícil de borrar en mí. Y, quizás la clave de mi viaje, Jaime me presentó a su querido amigo Michael Predmore, que se convirtió en mi mentor en Stanford, donde era profesor de Español. Estoy en deuda con Michael, no solo como maestro, sino como inspiración, Merece todo un párrafo aquí. John Felstiner, también de Stanford, fue muy amable y me sirvió de gran ayuda. La autora y erudita chilena, Marjorie Agosín, fue también una de las primeras en apoyar mi trabajo y después me ayudó a enriquecerlo.

Las ideas de René de Costa impregnan esta biografía (fue su llamamiento a una nueva apreciación de *tentativa del hombre infinito* lo que me llevó a proponerle el proyecto a City Lights). Nuestra relación nerudiana tuvo hace poco un interesante colofón durante una larga tarde que pasé con él en Barcelona, donde se ha retirado, justo después de que yo entregara este libro a Ecco desde la costa catalana. La riqueza de la conversación que mantuvimos nos recordó la epoca en que lo visité por primera vez en la Universidad de Chicago, en el 2004. Habíamos participado juntos en los eventos que celebraban aquel año el centenario de Neruda. Al mismo tiempo, René estaba preparando su despacho para ese traslado a España. Y, en un momento dado, alargó la mano y quitó un grabado en madera de la pared, junto a su escritorio. Era la ilustración de la cubierta de su libro *La poesía de Pablo Neruda*, una obra fundamental. Me lo dio y

me dijo algo así como que yo debía tenerlo. Este gesto sigue siendo una lección de humildad para mí, y me ha dado fuerzas en la lucha para acabar este libro.

La emoción que compartimos en nuestra correspondencia hizo que toda esa información fuera aún más relevante. ¡Cuánto aprecio la bendición que él le ha dado a mi aventura! Este libro le debe tanto a él como a Hernán Loyola y a su tremenda y noble obra nerudiana a lo largo de las décadas, desde las muchas manifestaciones de su análisis a su escrupulosa recopilación de las *Obras completas*.

Junto con lo que he recibido de estos eruditos, mi investigación se apoya en la obra monumental de algunos expertos realmente meticulosos y apasionados. Muchos de sus nombres se señalan en la bibliografía, pero algunos merecen un agradecimiento adicional: las notas finales deberían señalar lo importante que ha sido el increíble e incesante esfuerzo del doctor David Schidlowsky. La trilogía de Edmundo Olivares sobre la experiencia viajera de Neruda en ultramar es amplísima. Aparte del valor de sus escritos, Peter Wilson se tomó el tiempo de responder a mis dudas por correo electrónico. Desde nuestro primer café junto a la Biblioteca Nacional de Chile, Raymond Craib me ha asombrado con sus profundos conocimientos. Afortunadamente, sus estudios sobre el movimiento estudiantil chileno están disponibles en sus escritos. Conocí a Federico Leal en una charla de Nicanor Parra, donde me despertó a su meritoria perspectiva de la relación de Neruda con el opio y otras facetas de su época en Extremo Oriente. Doy gracias por su buen ánimo y su disposición a compartir conmigo los primeros borradores de su obra. La intuición de Roanne Kantor suscitó también cuestiones revolucionarias sobre los períodos en Extremo Oriente, sobre todo en lo concerniente a Josie Bliss. Me vuelve la risa cuando recuerdo nuestras conversaciones y el dinamismo de Roanne. Fue Megan Coxe quien me la presentó; estudiaron juntas en Austin. La contribución incesante de Megan para traducir el material original fue muy valiosa, pero su amistad y su inquietud, en particular respecto a este proyecto, me han infundido calor y consuelo.

En el transcurso de los años, por medio de sus libros y de sus correos electrónicos, el siempre afectuoso Bernardo Reyes, nieto del hermanastro de Neruda, Rodolfo, me proporcionó muchas respuestas, sobre todo en lo referente a la infancia de su tío abuelo. Con

enorme generosidad, me permitió, asimismo, usar fotografías de su valiosísima colección. También tuve la gran suerte de contar con la ayuda del brillante Patricio Mason, tataranieto de Charles Mason, jefe del clan Mason de Temuco.

Recibí una valiosa ayuda para mi investigación en Santiago por parte de un trío de jóvenes estudiantes de literatura recién graduados. Empecé con la diligente ayuda de Jimena Cruz y, en especial, conseguí artículos de la Biblioteca Nacional cuando aún había muy poco digitalizado. Más tarde, Francisca Torres y Tania Urrutia me proporcionaron una ayuda impregnada de su gran ingenio. Y, al otro lado de los Andes, Natalie Prieto fue fundamental para enseñarme y ayudarme en mi investigación sobre el tiempo que Neruda pasó en Argentina. Por encima de todo, la amistad, las risas, el aprendizaje.

Los escritos de Isabel Allende me llevaron a Chile antes de poner un pie allí. A mi regreso, ella redobló su influencia sobre mí al darme de su tiempo e inteligencia para compartir conmigo sobre su relación personal tanto con el poeta como con el país.

¡Son tantos los que me han abierto sus puertas a lo largo de este viaje! Mis humildes gracias a todos los que me invitaron a sus hogares y a sus mundos nerudianos personales (o me dedicaron tiempo en la calle): son demasiados para mencionarlos aquí sin dejar fuera a alguien que merezca ser nombrado en la misma medida; sin embargo, todos sus nombres, aparezcan o no en una página, han quedado grabados. *In memoriam*: José Miguel Varas, Sergio Insunza, Sara Vial, Francisco Velasco, Marie Mariner. Lily Gálvez, viva encarnación de la calidez humanitaria, me ayudó al presentarme a muchos de los amigos de Neruda en Santiago.

En el 2015 fui invitado al hogar de Rosa Ermilla León Muller, la nieta de Teresa León Bettiens, musa de Neruda en Temuco. El hechizo de Teresa sigue trasmitiéndose de generación en generación. Rosa, sus hijos y sus nietos, y la risa de aquella tarde, me llenaron a rebosar. Nuestra comunicación siguió en la distancia, y ha sustentado la reafirmante plenitud que su espíritu proporciona.

En Puerto Saavedra, junto a cuya orilla se desarrolló el romance de Pablo y Teresa, fui recibido por la dinámica Eugenia Vivanca, jefa de la biblioteca de la ciudad, que continúa la de Augusto Winter, en la que Neruda pasó tantas tardes. Me llevó a los jardines perdidos de amapolas y a las mismas laderas en descenso hasta el mar, en los

que se desarrollaron la poesía y la personalidad de Neruda durante tantos veranos cruciales.

Al este de Puerto Saavedra y Temuco, en Pucón, en lo alto y respaldada por los Andes, rodeada de volcanes coronados de nieve, la hospedería y base de ecoconservación ¡Ecolé! me sirvió con frecuencia de hogar, lejos de casa, durante el tiempo en que escribí el libro, y doy las gracias a todos los que trabajan allí, en especial, a Marta Barra. Siguiendo esta misma línea está Patgrick Lynch, un abogado medioambiental persistente y decidido, que se esfuerza por mantener el fluir natural de los ríos de la Patagonia. Su profundo conocimiento, sus presentaciones, su motivación y su amistad me ayudaron a mantener el fluir de este libro.

Desde el sur de Chile hasta el norte de California, la guía intelectual y la inspiración de Cannon Thomas me han capacitado para que todo aquello que guardo como valor fundamental en mi corazón siga totalmente vivo. Sin esa ayuda, dudo mucho que este libro se hubiera terminado. En el distrito Mission de San Francisco, doy gracias a Todd Brown y a la Red Poppy Art House por su dinámico apoyo. En Marin, Alexandra Giardino, defensora y traductora de Matilde Urrutia, ha sido una concienzuda abogada de toda mi obra, y la mejor de las amigas. En Oakland, Zafra Miriam fue nominada para la recolección de la caña de azúcar en Cuba. Cuando este manuscrito no era sino un campo silvestre, ella ayudó a podar y adornar. Stephanie Gorton Murphy, una talentosa artífice de la palabra, aportó también una ayuda clave con su corrección esmerada y transformadora. Carl Fischer y Teresa Delfín, a quienes conocí en Palo Alto antes de que obtuvieran su doctorado, contribuyeron con un perspicaz y profundo conocimiento de lingüística y literatura.

Vamos al sur y encontramos, en Santa Barbara, a Aly Metcalfe, quien me presentó a Mary Heebner (que marida sus pinturas con la poesía de Neruda en sublimes libros de arte) y su esposo, el fotógrafo Macduff Everton (su impresionante imagen de Isla Negra figura en este libro). Esta feliz conexión, así como nuestras conversaciones sobre la veneración por nuestro mutuo amigo Alastair Reid, por Pablo y por los viajes por América Latina han sido una inundacion de belleza para mí.

En el este, mi agradecimiento al creativo, constante y asombroso aliento y sabiduría de Ram Devenini, y a la AE Venture Foundation

que me proporcionó una generosa donación para apoyar la culminación de esta obra. A Leslie Stainton por su temprano estímulo, su capacidad de dar vida a Lorca y a España en su hermosa biografía *Lorca: A Dream of Life*, y las agudas respuestas que siguió proporcionándome sobre esos temas. Gracias al poeta y *profe* Martín Espada. A Keila Hand, *obrigado*, el corazón más tierno de las profundidades de las selvas tropicales de Brasil, implicada en la conservación de los bosques del mundo y quien, con su amistad, me ayudó a seguir hasta que acabé este libro. Johathan Denbo siempre me ha respaldado y me ha ayudado a mantener la cabeza en alto. A Pedro Billig, sabio del camino, pastor *buena onda*; y también a Dan Long, por su inquebrantable respaldo y amistad desde que los conocí en cuarto grado.

Washington: Poco después de mi llegada me vi sorprendido por un correo electrónico de Marie Arana, una potencia literaria con el corazón de oro, cuyos libros me encantan. Ella quiso usar secuencias de mi documental como parte de un evento del Centro Kennedy sobre los «Tres Pablos»: Picasso, Neruda y Pau Cassal. Desde entonces, su ferviente apoyo y su dirección han seguido siendo cruciales. John Dinges, que fue galardonado recientemente con el mayor honor que el gobierno chileno otorga a los extranjeros, por su labor periodística sobre las atrocidades de la época del régimen de Pinochet, me ha dado horas de tu tiempo en diversos bares de D. C., y me ha ayudado a poner el foco en toda esta historia y, de forma más especial, en el fenómeno de las sospechas de asesinato. Mi agradecimiento al escritor Roberto Brodsky, en la actualidad agregado cultural de Chile, por su punto de vista y las puertas que ha abierto. Renata Gorzynska me ayudó mucho en lo referente a la relación de Czeslaw Milosz con Neruda y otra gente de izquierdas. En la Biblioteca del Congreso —un verdadero tesoro mundial—, muchos han resultado ser de gran ayuda; por encima de todo, los de la División Hispánica, dirigidos por la maravillosa Georgette Dorn. No solo me ayudaron mucho, sino que me hicieron sentir como en casa en su sala de lectura. Un agradecimiento adicional a Cheryl Fox, jefa de la División de Manuscritos. Me gustaría, asimismo, dar las gracias a la División de Informes Textuales de los Archivos Nacionales, en particular a David Langbart.

Al finalizar el libro en Washington, tres amistades en particular han sido de gran importancia para mí: Anna Deeny Morales, Gwen Kirkpatrick y Vivaldo Santos. Cada uno de ellos tiene una hermosa combinación de carácter y genialidad. Los tres son catedráticos en la Universidad de Georgetown, y valoro su contribución intelectual a esta obra. Sin embargo, lo que ha resultado especialmente clave para mí ha sido su contribución emocional.

Ya, rápidamente, del otro lado del charco: sentí una enorme emoción cuando me encontré la carta del doctor John R. G. en los archivos de Neruda, anunciando que querían darle su nombre a una mariposa. Ese gozo se ha confirmado: entre sus largos periodos de investigación entre los insectos alados «en las regiones inexploradas de Escocia», hemos iniciado nuestra propia correspondencia, durante el transcurso de la cual, además de compartir conmigo la respuesta de Neruda a su carta, hemos debatido todo un abanico de pensamientos muy interesantes motivados por la poesía y las mariposas. El doctor Turner no solo es un biólogo evolutivo de peso, sino un galardonado traductor de Verlaine. Siento un gran aprecio por él.

En la recta final, gracias al periodista Mike Ruby por su benevolencia al ayudarme a que este manuscrito encontrara un hogar. Lo hizo llegar a manos de Amy y Peter Bernstein, agentes que una y otra vez demostraron su cordialidad, su inteligencia y su dedicación a este proyecto. No podría sentirme más agradecido por su confianza. Gracias a Dan Halpern, de Ecco, un editor al que siempre he considerado el «City Lights» de Nueva York, por el entusiasmo que manifestó hacia el proyecto. No podría haber imaginado un mejor resultado. En Ecco, entre muchos otros, mis más sincero agradecimiento a Bridget Read por hacer posible que este libro alcanzara su mejor forma, a Gabriella Doob por juntar todas las piezas, a Nancy Tan por su asombrosa corrección, a Alison Law, quien, de manera similar, me dejó anonadado con su corrección de las pruebas, a David Palmer y otros en el departamento de producción por su paciencia y su diligencia, y a Miriam Parker, Meghan Deans y Martin Wilson, por sacarlo al mundo. Finalmente, un profundo suspiro de asombro y gratitud a Jillian Tamaki por la cubierta y a Michelle Crowe por el diseño, y a todos los que se han unido a este canto colectivo.

Notas

Dada la gran cantidad de ediciones de su poesía que se han publicado a lo largo de los años, no se indican aquí los números de página junto a la cita de un poema, pues damos por sentado que el lector podrá encontrarlo con facilidad teniendo los títulos de libros y poemas, así cualquier información extra que pudiera necesitar.

Abreviaturas

OC = *Obras completas*, editadas por Hernán Loyola. A continuación de la abreviatura, colocamos el número de volumen y el de página. En la página 526, en el listado de obras de Neruda, se encuentra la información bibliográfica de esta edición.

APNF = Material (por lo general, correspondencia) que se encuentra en los archivos de laFundación Pablo Neruda, Santiago, Chile. Algunas de esas cartas están también en el volumen 5 de las *Obras completas*

CHV = Memorias de Neruda, *Confieso que he vivido*. Puesto que existen muhcas ediciones de este libro, indicamos los números de página que estas memorias ocupan en el volumen 5 de las *Obras completas*.

1 Introducción:

1 Introducción: *Plenos poderes*.
11 la primera vez en décadas que el arte ocupaba este espacio: La Academy of American Poets buscó en los archivos del *New York Times* y solo identificó artículos de primera plana sobre poetas con ocasión de sus fa-llecimientos, tal como le contó al autor la directora ejecutiva Jennifer Benka, el 24 de agosto de 2017.
11 «Los poetas estadounidenses»: Alter, Alexandra. «American Poets, Refusing to Go Gentle, Rage Against the Right», *New York Times*, 21 abril 2017.

CAPÍTULO UNO: A TEMUCO:

13 «Nacimiento»: *Memorial de Isla Negra*.

14 Su finca tenía poco más: Loyola, Hernán. *Neruda: La biografía literaria* (Santiago: Seix Barral, 2006), 18.

14 José del Carmen iba creciendo: Los antecedentes de la información sobre este período de la vida de José del Carmen llegan, principalmente, de dos parientes vivos que han sido muy útiles para mí: el primero es Bernardo Reyes, nieto del hermanastro de Neruda, Rodolfo Reyes Candia, que fue generoso en nuestra correspondencia, y quien también escribió el libro *Neruda: Retrato de familia, 1904–1920*, 3ª ed. (Santiago: RIL Editores, 2003). He utilizado, asimismo, material de los dos primeros capítulos de su *Viaje a la poesía de Neruda: Residencias, calles y ciudades olvidadas* (Santiago: RIL Editores, 2004). El segundo es Patricio Mason, tataranieto de Charles «Carlos» Mason, quien compartió generosamente conmigo los hechos y las perspectivas cruciales de la historia de su fascinante familia, vía correspondencia. Asumió, asimismo, la inspirada y noble misión de elaborar un árbol genealógico extenso y complejo de la familia Mason, desde 1634 al 2016, accesible en http://www.ics.cl/Familia_Mason/index.html

15 lo que le permitió encontrar: Loyola, *Neruda: La biografía literaria*, 19.

15 un papel fundamental en la vida de Neruda: Espinoza, Miguel. «Mason, "el constructor"», *Neruda en Temuco* (blog), 21 de febrero de 2010, http://nerudaentemuco.blogspot.com.es/2010/02/neruda-en-temuco -mason-el-constructor.html.

16 En 1888: «History of the Mason Family in Chile and Their Relatives by Marriage, 1634–2016», http://www.ics.cl/Familia_Mason/persons/person137.html.

16 ascendió rápidamente a la cima: Espinoza, «Mason, "el constructor"».

16 sobre unos terrenos que había comprado: ibid., y la correspondencia del autor con Patricio Mason, 2017.

16 El hotel permitió que Mason: Espinoza, «Mason, "el constructor"».

18 «una olla gigantesca»: CHV, 401.

20 Cuando su embarazo estaba muy avanzado: Correspondencia del autor con Patricio Mason, 2017.

20 el bebé, que le fue entregado a: ibid.

22 Puede que albergara la esperanza: ibid.

22 A las 7:30 de la tarde: ibid.

22 La vivienda pertenecía a Trinidad: ibid.

22 no se implicó a fondo con él: Patricio Mason descubrió casi ochenta documentos legales en los Archivos Nacionales de Chile que mostraban todas las formas de transacciones entre Charles Mason y los Candia, sus

parientes políticos, y sus yernos, pero ninguno en absoluto que involucrara aJosé del Carmen. El único documento histórico que se conserva en los Archivos Nacionales, respecto aJosé del Carmen, alude a la compra que realizó en 1894 de una propiedad, en una subasta, en nombre de JoséRudecindo Ortega.

23 descalzo y arisco: Como describe Bernardo Reyes, el propio nieto de Rodolfo en *Neruda: Retrato de familia*.

25 Tomó a su hijo Neftalí: Loyola, Hernán. *El joven Neruda* (Barcelona: Lumen, 2014), 30.

25 Trinidad tenía una entereza: Neruda, Pablo. «Infancia y poesía», Salón de Honor de la Universidad de Chile, 1 de enero de 1954. Disponible en *OC*, 4:918.

CAPÍTULO DOS: DONDE NACE LA LLUVIA:

27 «La frontera (1904)»: (1950), *Canto general*.

27 «ángel guardián»: *CHV*, 405.

27 «suave sombra»: *CHV*, 416.

28 «herramientas o libros»: *CHV*, 401–408.

28 vivían en la misma cuadra: Correspondencia del autor con Patricio Mason, 2017.

28 seis hijos: ibid., y Mason, «History of the Mason Family in Chile». Charles Mason también tuvo un hijo con una mujer peruana antes de conocer aMicaela Candia y de casarse con ella. Este hijo, el mayor de los hermanos Mason, también se instalaron enTemuco.

28 Rudecindo Ortega, padre biológico de: Correspondencia del autor con Patricio Mason, 2017.

28 Escaleras incompletas llevaban a suelos: *OC*, 4:917.

30 «Bajo los volcanes»: *CHV*, 399.

30 «El Neruda esencial era un ser humano»: Entrevista del autor con Alastair Reid, 2004.

31 «el núcleo terrestre»: Neruda, Pablo. «El joven provinciano», *Las vidas del poeta. Memorias y recuerdos, O cruzeiro internacional* (Rio de Janeiro), 16 de enero, 1962. Citado en Escobar, Alejandro Jiménez, ed. *Pablo Neruda en O cruzeiro internacional* (Santiago: Puerto de Palos, 2004), 28. La mayor parte de los detalles restantes de los viajes a los bosques con su padre están tomados de *CHV*, 402–403.

31 «en medio de faroles»: Neruda, «El joven provinciano», en Escobar, *Pablo Neruda en O cruzeiro internacional*, 27–29.

31 como Neruda expresaría más tarde: «Las cicadas», *Las uvas y el viento*.

32 «La Casa»: *Canto general*.

32 A los diez años: *CHV*, 402–404.

33 «yo vivía con las arañas»: De «Dónde estará la Guillermina?» en *Estravagario*.

33 Las exploraciones de Neftalí suscitaban: Del poema «Las cicadas», *Las uvas y el viento*; palabras de «Infancia y poesía», *OC*, 4:917–918; y una charla impartida en la Universidad de Chile en torno a su quincuagésimo cumpleaños. Gran parte del texto se abriría pasos en sus memorias.

33 «Se comenzó por infinitas playas»: *CHV*, 413.

34 «un saco de huesos»: *CHV*, 403.

34 Tenían una cocinera: Neruda menciona la presencia de una cocinera en *CHV*, 409. Patricio Mason cuenta que un ferroviario podía permitirse pagar a una señora del lugar para que las tareas de cocina (correspondencia con el autor, enero de 2017).

34 una cierta categoría: Neruda, Pablo. «Viaje por las costas del mundo», conferencia, 1942. Disponible en *OC*, 4:505.

35 Una tarde, siendo Neftalí: «La copa de sangre», *OC*, 4:417.

35 «de riguroso luto»: «Infancia y poesía», *OC*, 4:922.

35 La sangre caía en un tazón: «La copa de sangre», *OC*, 4:417–418, e «Infancia y poesía», *OC*, 4:922.

35 «Alturas de Machu Picchu»: Canto XII, *Canto general*.

36 «donde nace la lluvia»: *CHV*, 400.

37 Neftalí era siempre el último: Entrevista del autor con Inés Valenzuela, viuda del amigo de infancia de Neruda, Diego Muñoz, julio 2003. Ella y Neruda entablaron al instante una fuerte amistad tras ser presentados por Diego.

37 «Quiso cambiar las tazas»: Valle, Juvencio. «Testimonio», *Aurora*, núms. 3–4 (julio–diciembre 1964): 248.

37 Cuando guardaba cama: De una entrevista con la hermana de Neruda, Laura, en una recopilación de sus cartas: *Cartas a Laura*, ed. Hugo Montes (1978; Santiago: Andres Bello, 1991), 12–13.

37 «una vibración imperceptible»: Valle, «Testimonio», 247–248.

38 Se refugiaban: ibid., 249.

38 «Poesía»: *Memorial de Isla Negra*.

39 «especie de angustia y de tristeza»: *CHV*, 416.

39 Este primer poema: Jofré, Manuel. *Pablo Neruda: De los mitos y el ser Americano* (Santo Domingo, República Dominicana: Ediciones Ferilibro, 2004).

39 los comienzos de una visión cósmica: Del texto del poema «Poesía», *Memorial de Isla Negra*, Neruda, Isla Negra.

CAPÍTULO TRES: UNA ADOLESCENCIA EXTRAÑA:

41 «Dónde estará la Guillermina?»: *Estravagario*.

41 «Desesperación»: Recogido en un texto titulado *Los cuadernos de Neftalí Reyes*, disponible en *OC*, 4:65.

43 era precioso: De una edición ampliada de las memorias de Neruda *Confieso que he vivido*, ed. Darío Oses (Barcelona: Seix Barral, 2017), 44.

43 Cuando cobró valor: ibid., 45.

43 se desviaba de su itinerario para acariciarlo: ibid., Neruda menciona la frecuencia, Gloria Urgelles escribe que él dejó de asomar el hocico a diario, de camino a la escuela, en «Las casas de Pablo Neruda», *El Mercurio* (Santiago), 15 de septiembre, 1991. Disponible en http://www.emol.com/especiales/neruda/19910915.htm.

43 Orlando era joven y rebelde: El crédito es en especial para Bernardo Reyes por su descripción de Orlando a lo largo de *Neruda: Retrato de familia*.

43 «Orlando Mason protestaba»: «Infancia y poesía», *OC*, 4:923–924.

44 de entre ocho y dieciséis años: Danús Vásquez, Hernán, y Susana Vera Iturra. *Carbón: Protagonista del pasado, presente y futuro* (Santiago: RIL Editores, 2010), 95.

44 «Los ojos penetrantes del capataz»: Lillo, Baldomero. *Sub-Terra: Cuadros mineros* (Santiago: Imprenta moderna, 1904), 21–22.

46 «El pueblo, que es lo principal»: Venegas, Alejandro. *Sinceridad: Chile íntimo en 1910* (1910; reed., Santiago: CESOC Ed., 1998), 250–251.

47 Estos dos son los factores: Neruda, Pablo. «Entusiasmo y perseverancia», *La Mañana*, 18 de julio, 1917. Disponible en *OC*, 4:49–50.

47 Neftalí reflexionaba sobre: Victor Farías observa el sentido de responsabilidad por lo que Neruda había atestiguado en el prólogo de Neruda, Pablo. *Cuadernos de Temuco: 1919–1920* (Buenos Aires: Seix Barral, 1996), 19.

47 En términos generales y abstractos: Colón, Daniel. «Orlando Mason y las raíces del pensamiento social de Pablo Neruda», *Revista chilena de literatura* 79 (septiembre 2011): 23–45.

48 «una mujer muy hermosa, una morena»: Entrevista del autor con Inés Valenzuela, julio 2003.

48 poemas de amor de Garcilaso de la Vega: Correspondencia del autor con Tina Escaja, poetisa y directora de los estudios de género, sexualidad y mujeres de la Universidad de Vermont, 2011.

48 «cadencias históricas»: ibid., gran parte de esta información y análisis, incluida la expresión de las «cadencias históricas».

49 «el modo en que el poema encarna»: Hass, Robert. *A Little Book on Form: An Exploration into the Formal Imagination of Poetry* (Nueva York: Ecco, 2017), 3.

49 Como sostiene René de Costa: De Costa, René. *The Poetry of Pablo Neruda* (Cambridge, MA: Harvard University Press, 1979), 35.

49 otro efecto deliberado: ibid.

50 «Mis ojos»: *Los cuadernos de Neftalí Reyes, OC,* 4:55.

51 casi treinta poemas: Schidlowsky, David. *Las furias y las penas: Pablo Neruda y su tiempo, vol. 1* (Providencia, Santiago: RIL Editores, 2008), 51.

CAPÍTULO CUATRO: EL JOVEN POETA:

54 Teresa León Bettiens ganó el título: Después de que su madre se casara de nuevo, Teresa León Bettiens respondía al nombre de Teresa Vásquez. Para mayor claridad, en este libro se usa su apellido original.

54 El primer día de vacaciones: *CHV,* 408–409.

54 el latido mismo del universo: *CHV,* 410.

55 «sino ese grito de toda»: «Chucao tapaculo», *Canto general.*

55 un modelo masculino: Loyola, *Neruda: La biografía literaria,* 64–65.

56 «Odio»: (11 de octubre de 1919), *Los cuadernos de Neftalí Reyes, OC,* 4:110.

56 «Puerto Saavedra tenía olor»:Neruda, Pablo. «65», *Ercilla,* 16 de julio, 1969. Disponible en *OC,* 5:234–235.

56 «los dos se habrían muerto de hambre»: Entrevista del autor con Rosa León Muller, sobrina de Teresa León Bettiens, 2014.

57 «ojos negros y repentinos»: «65», *OC,* 5:234–235.

57 «condenado a leerme»: ibid.

57 «¿Ya los leyó?»: *CHV,* 416.

58 Neruda observó una vez que: Cardona Peña, Alfredo. *Pablo Neruda y otros ensayos* (Ciudad de México: Ediciones de Andrea, 1955), 25.

59 «me he mejorado»: Teitelboim, Volodia. *Neruda: La biografía* (1996; Santiago: Editorial Sudamericana, 2004), 39.

59 «terrible visión»: *CHV,* 418.

60 un hombre llamativo: Lago, Tomás. *Ojos y oídos: Cerca de Neruda* (Santiago: LOM Ediciones, 1999), 24.

60 «en clase de Química»: Al final del poema, *OC,* 4:82.

61 «Ociosos de mierda»: Reyes, *Neruda: Retrato de familia,* 89–91.

61 Neftalí se sentía: ibid., 106–107.

62 «Sensación autobiográfica»: *Los cuadernos de Neftalí Reyes, OC,*4:132–135.

62 Muestra que Neftalí: Loyola, Hernán. «Los modos de autorreferencia en la obra de Pablo Neruda», *Aurora,* núm. 3–4 (julio–diciembre 1964). Disponible en http://www.neruda.uchile.cl/critica/hloyolamodos.html.

63 «¡El Liceo, el Liceo!»: *Los cuadernos de Neftalí Reyes, OC,* 4:159–161.

63 Durante su vida: Guibert, Rita. «Pablo Neruda», *Writers at Work: The Paris Review Interviews, Fifth Series,* ed. George Plimpton (Nueva York: Viking, 1981).

63 «despistara totalmente»: *CHV,* 571.

63 «Nadie consiguió hasta ahora»: Lispector, Clarice, entrevista con Pablo Neruda, Jornal do Brasil, 19 de abril, 1969. Citado en Lispector, Clarice. *A descoberta do mundo* (Rio de Janeiro: Nova Fronteira, 1984), 278.

64 «La chair est triste, hélas!»: *Los cuadernos de Neftalí Reyes, OC*,4:164–165.

65 primera organización estudiantil: Ramírez, Felipe. «Los 110 años de la Federación de Estudiantes de la U. de Chile», Universidad de Chile, 21 de octubre, 2016, http://www.uchile.cl/noticias/127751/los-110-anos-de-la-federacion-de-estudiantes-de-la-u-de-chile.

65 nacido de un profundo rechazo: Racine, Nicole. «The Clarté Movement in France, 1919–21», *Journal of Contemporary History 2*, núm. 2 (abril 1967): 195.

65 el internacionalismo, el pacifismo y la acción: ibid., 203.

65 «radicales, masones, anarquistas»: González Vera, José Santos. «Estudiantes del año veinte», *Babel* 28 (julio–agosto 1945): 35.

66 Uno de ellos vomitó sobre el piano: Craib, Raymond B. *The Cry of the Renegade: Politics and Poetry in Interwar Chile* (Nueva York: Oxford University Press, 2016), Kindle location 1091.

67 «personalidades respetables»: ibid., posición Kindle 1615–1616.

67 De hecho, durante los cuatro: Relatos del ataque de diversas fuentes, pero principalmente Craib, *Cry of the Renegade*, y Craib, Raymond B. «Students, Anarchists and Categories of Persecution in Chile, 1920», *A Contracorriente* 8, núm. 1 (otoño de 2010): 22–60. *A Contracorriente* es un gran diario en línea dirigido por Greg Dawes en la Universidad Estatal de Carolina del Norte. Los relatos de José Santos González Vera también arrojan luz, en especial «Estudiantes del año veinte», 34–44.

67 «todo el que aspiraba»: Schweitzer, Daniel. «Juan Gandulfo», *Babel* 28 (julio–agosto 1945): 20.

67 condiciones carcelarias muy duras: Correspondencia del autor con Raymond B. Craib, 2015.

68 «dentro de las circunstancias nacionales»: *CHV*, 435.

68 «agresiva, de combate, destinada»: Silva Castro, Raúl. *Pablo Neruda* (Santiago: Editorial Universitaria, 1964), 29.

69 «Pablo Neruda se nos revela»: ibid., 31.

69 Silva Castro comentó: ibid.

69 eficientes, desde el punto de vista emocional: Correspondencia del autor con Jaime Concha, professor emérito de literatura latinoamericana de la Universidad de California, San Diego, 2001, entre otras fuentes.

70 ilustra a la perfección: Análisis influenciado por el prólogo de Victor Farías a Neruda, *Cuadernos de Temuco*, 22.

70 masacre de San Gregorio: Detalles de la masacre de Recabarren, Floreal. *La matanza de San Gregorio, 1921: Crisis y tragedia*, 2ª ed. (Santiago: LOM Ediciones, 2003). Observación cronológica entre la publicación y el

acontecimiento de Schidlowsky, *Las furias y las penas* (2008), 1:54.

71 Serani acabó asumiendo: Aguirre, Margarita. *Genio y figura de Pablo Neruda*, 3ª ed. (Buenos Aires: Eudeba, 1997), 81–82.

71 «Lo esperé en la puerta»:González Vera, José Santos. *Cuando era muchacho* (Santiago: Nascimento, 1951), 270.

72 «Luna»: *Los cuadernos de Neftalí Reyes*, *OC*, 4:204–205.

72 El poema estaba en: Loyola, *El joven Neruda*, 98.

72 servir de tarjeta de visita: *OC*, 4:1239.

CAPÍTULO CINCO: CREPÚSCULOS BOHEMIOS:

73 «El tren nocturno»: *Memorial de Isla Negra*.

73 «el indispensable traje negro: *CHV*, 427.

74 «miles de casas»: *CHV*, 436.

74 impresionado por nuevas vistas: Lago, *Ojos y oídos*, 18.

74 «su inmenso vientre»: Neruda, Pablo. Conferencia, Facultad de Arquitectura y Urbanismo de la Universidad de Chile, 23 de abril de 1969. Citado en Reyes, *Viaje a la poesía*, 7.

74 olores de fumarolas: *CHV*, 436.

74 ladridos de perros viejos: Reyes, *Viaje a la poesía*, 26.

74 «grandiosos hacinamientos»: *CHV*, 428.

75 «La pensión de la calle Maruri»: «La pensión de la calle Maruri» (1962), *Memorial de Isla Negra*.

76 seguía sintiéndose: Concha, Jaime. «Proyección de *Crepusculario*», *Atenea*, núm. 408 (abril–junio 1965). Disponible en Concha, Jaime. *Tres ensayos sobre Pablo Neruda* (Columbia: University of South Carolina, 1974), 13–19.

76 «Barrio sin luz»: *Crepusculario*.

77 A Murga se le veía: Tellier, Jorge. «Romeo Murga, poeta adolescente», *Atenea*, núm. 395 (enero–febrero 1962): 151–171. Disponible en http://www.uchile.cl/cultura/teillier/artyentrev/16.html.

78 «Y sus pensamientos»: Lagerlöf, Selma. *The Saga of Gösta Berling*, trad. ing. Paul Norlén (Nueva York: Penguin, 2009), 141.

79 Aquellos bohemios incorregibles: Entrevista del autor con José Miguel Varas, autor chileno y amigo de Neruda, 2003.

79 infancia «semi muda»: Entrevista del autor con Aida Figueroa, fiscal y esposa del Ministro de JusticiaSergio Insunza, 2003.

80 «Carlos Sabat es un gran río»: Neruda, Pablo. *Claridad*, 5 de diciembre, 1923. Disponible en *OC*, 4:311.

80 «Carlos Sabat: Desde la primera»: *OC*, 5:923–933.

81 «una idiosincrasia de príncipe de cuento»: *CHV*, 437.

81 «en medio de tanta basura»: Descripciones de la Gran Bacanal de Muñoz,

Diego. *Memorias: Recuerdos de la bohemia Nerudiana* (Santiago: Mosquito Comunicaciones, 1999), 105–109.

82 veinticinco poetas:González Vera, *Cuando era muchacho*, 222.

82 «La Canción de la fiesta»: *OC*, 4:227.

82 «La juventud tenía»: Teitelboim, *Neruda: La biografía*, 56.

82 a Neruda que leyera: González Vera, *Cuando era muchacho*, 222.

83 «1921»: *Memorial de Isla Negra*.

83 «Y es que no sabes»: Neruda, Pablo. «Empleado», *Claridad*, 13 de agosto de 1921. Disponible en *OC*, 4:253.

84 En un editorial de 1922: Neruda, Pablo.*Claridad*, 20 de mayo de 1922. Disponible en *OC*, 4:262–263. Destacado en Craib, *Cry of the Renegade*, 176, 177.

84 Sus amigos de *Claridad*: *CHV*, 449.

85 Como escribió Alone: Alone (Hernán Díaz Arrieta). *Los cuatro grandes de la literatura chilena durante el siglo XX: Augusto d'Halmar, Pedro Prado, Gabriela Mistral, Pablo Neruda* (Santiago: Zig-Zag, 1963), 175–176.

85 Alone acababa de cobrar: Alone (Hernán Díaz Arrieta). «Pablo Neruda, Premio Nobel de Literatura», *El Mercurio* (Santiago), 24 de octubre de 1971. Citado en Salerno, Nicolás. «Alone y Neruda», *Estudios públicos* 94 (otoño de 2004): 297–389.

85 «Pero ese minuto en que sale»: *CHV*, 450.

85 Este libro marca: Concha, Jaime. *Neruda* (1904–1936) (Santiago: Editorial Universitaria, 1972), 84.

86 «La serie vertiginosa»: Craib, *Cry of the Renegade*, 89.

86 «La tierra baldía» (1922) de T. S. Eliot: Correspondencia del autor con Raymond B. Craib, 1 de julio de 2015.

87 *Crepusculario* no ilustraba: La mayor parte de este análisis procede de Concha, Tres ensayos, 13–18.

87 «Somos unos miserables»: Neruda, Pablo. «Miserables!», *Claridad*, 1 de septiembre de 1923. Disponible en *OC*, 4:317.

87 empleó frases: Sacado de Montes, Hugo. *Para leer a Neruda* (Buenos Aires: Editorial Francisco de Aguirre, 1974), 10.

87 Neruda vive la aguda: Concha, «Proyección de *Crepusculario*», en *Tres ensayos*, 18.

88 Y el poeta: Montes, *Para leer a Neruda*, 10.

88 vemos la pureza: Concha, *Neruda* (1904–1936), 84.

88 «Tengo miedo»: *Crepusculario*.

88 El grito ha quedado paralizado: Concha, *Tres ensayos*, 5–24.

88 «En general, la obra»: Concha, *Neruda* (1904–1936), 138.

89 «Mi alma»: *Crepusculario*.

89 Diego Muñoz escribió: Muñoz, *Memorias*, 105–109.

91 leían los poemas: ibid., 47.

91 A comienzos de 1924: Alazraki, Jaime. *Poética y poesía de Pablo Neruda* (Nueva York: Las Américas, 1965).

92 «Todos, todos, los más»: Neruda, «Miserables!» en *OC*, 4:317–318.

92 Neruda está ahora: Neruda, Pablo. «Algunas reflexiones improvisadas sobre mis trabajos», *Mapocho* (Santiago) 2, núm. 3 (1964). Disponible en *OC*, 4:1201–1202.

93 «curiosa experiencia»: *CHV*, 451.

93 Como poseído por: Neruda, «Algunas reflexiones», en *OC*, 4:1201–1202.

93 Neruda sentía haber encontrado: ibid.

93 «¿Estás seguro de que esos versos»: *CHV*, 451.

93 «Lea este poema»: *OC*, 5:934.

94 «Pocas veces he leído»: *CHV*, 451.

94 «Terminó con la carta»: *CHV*, 452.

CAPÍTULO SEIS: CANCIONES DESESPERADAS:

95 Poema V: Neruda, Pablo. *Veinte poemas de amor* y una canción desesperada (Santiago: Editorial Nascimento, 1924).

95 Albertina había oído: Neruda, Pablo. *Para Albertina Rosa: Epistolario*, ed. Francisco Cruchaga Azócar (Santiago: Dolmen Ediciones, 1997), 9–15.

95 noventa y seis mujeres: Reyes, *Viaje a la poesía*, 25.

95 Albertina encendió: Loyola, *El joven Neruda*, 79. Aspecto físico y otros atributos, de las entrevistas del autor con otros conocidos y diversas lecturas.

96 Se veían en los encuentros: La información sobre Albertina en este párrafo de Poirot, Luis. *Pablo Neruda: Absence and Presence*, trad. ing. Alastair Reid (Nueva York: W. W. Norton, 1990), 144.

96 Era muy joven: Neruda, Pablo. *Cartas de amor de Pablo Neruda*, ed. Sergio Fernández Larraín (Madrid: Ediciones Rodas, 1974); and Loyola, *Neruda: La biografía literaria*, 144.

96 18 de abril de 1921: Varias Fuentes indican que esta es la fecha probable, incluido Teitelboim, *Neruda: La biografía*, 96, y Neruda, *Para Albertina Rosa*, 9.

96 siguió acompañándola: Poirot, *Pablo Neruda*, 144.

96 Albertina era inteligente: Entrevistas del autor con Inés Valenzuela, 2003 y 2008; Aida Figueroa, 2003; y José Miguel Varas, 2003.

97 La importancia de Albertina: Teitelboim, *Neruda: La biografía*, 86, y Loyola, *Neruda: La biografía literaria*, 115.

97 Al principio, su relación: Loyola, *El joven Neruda*, 79.

98 «Sexo»: Neruda, Pablo. *Claridad*, 2 de julio, 1921. Disponible en *OC*, 4:225.

98 Una obra que Neruda escribió: *CHV*, 304.

99 Aquel sería un año fundamental: Como titula Loyola, tres de las subsecciones en esta parte de su libro *Neruda: La biografía literaria*, «1923: El año de la encrucijada», 141–148.

99 «Y yo, tú lo sabes»: *OC*, 5:847.

100 «Ha llovido ayer»: *OC*, 5:848.

100 «Te confieso»: *OC*, 5:850.

100 «el único centro de mi existencia»: *OC*, 4:285.

102 «Yo, tendido en el pasto: *OC*, 5:862.

102 Poema VI:

102 «Pequeña»: *OC*, 5:862.

102 A ti este arrullo: «Poema de la ausente», *OC*, 5:291.

103 «Te gustó, Pequeña?»: Carta fechada el 25 de enero de 1922/3, *OC*, 5:855.

103 «Casi siempre tengo deseos»: ibid.

103 Poema XV:

103 «cuando salíamos a caminar»: Poirot, *Pablo Neruda*, 144.

104 La propia Albertina dijo: Cardone, Inés M. *Los amores de Neruda* (Santiago: Plaza Janés, 2005), 50.

104 «La vida tuya, Dios, si existe»: *OC*, 5:851.

105 «Lo único que desespera»: Carta fechada en septiembre de 1925, *OC*, 5:900.

106 «comerte con besos»: *OC*, 5:887.

107 «marcos cuadrados»: En el artículo «Sexo», de *Claridad*, describe una «oleada de rabia» contra aquellos que lo obligan a encajar su vida entre «marcos cuadrados y rígidos». *OC*, 4:225.

107 parecido con Greta Garbo: Muñoz, Diego. Prólogo a *Ventana del recuerdo*, de Laura Arrué (Santiago: Nascimento, 1982), 8.

107 Dos años más tarde, su hermana mayor: Arrué, *Ventana del recuerdo*, 53.

107 Laura, que ahora tenía diecisiete: ibid., 52.

107 El padre de Laura: ibid., 12.

107 Puede que Laura heredara: ibid.

108 Laura y Agustina lo encontraron: ibid., 54.

108 Una vieja caja de azúcar: Teitelboim, *Neruda: La biografía*, 115–116.

108 Los abuelos de Laura: Arrué, *Ventana del recuerdo*, 14–16.

109 «atroz trovador»: Cardone, *Los amores de Neruda*, 75.

109 «Amé a Pablito»: Según cita su sobrina Susan Sanchez, en Cardone, *Los amores de Neruda*, 85. La cita en sí no aparece en las memorias *Ventana del recuerdo*, usado en todos los párrafos más arriba.

109 «He terminado»: *OC*, 5:934–935.

109 vencieran su asombro inicial: De Costa, *Poetry of Pablo Neruda*, 19–25.

110 El venerable Augusto Winter: De la introducción de Neruda a la séptima edición de *Veinte poemas de amor*, que conmemora el millón de ejemplares impresos: Neruda, Pablo. «Pequeña Historia», *Veinte poemas de amor*

y una canción desesperada [Twenty Love Poems and a Desperate Song], 7ª ed. (Buenos Aires:Losada, 1961).

110 «Alguna vez le pesará»: *OC*, 5:1024.

110 La actitud de Neruda hacia su obra: De Costa, *Poetry of Pablo Neruda*, 20.

111 «un muchacho muy tranquilo, modesto»: Reyes, Felipe. *Nascimento: El editor de los Chilenos*, 2ª ed. (Santiago: Minimocomun Ediciones, 2014), 119–120.

111 «tan flaquito y callado»: ibid., 120.

111 En persona, Neruda: Testimonio de Nascimento de *El Siglo* (Bogotá), 11 de julio, 1954, citado en Reyes, *Nascimento*, 120; y correspondencia del autor con Felipe Reyes.

111 Aquella forma cuadrada: Neruda, «Pequeña historia», *Veinte poemas* (1961).

111 «la más grande salida de mí mismo»: Neruda, Pablo. «Exégesis y soledad», *La Nación*, 20 de agosto de 1924. Disponible en *OC*, 1:323–324.

112 Fue un libro que marcó: Entrevista del autor con Federico Schopf, poeta y catedrático de literatura en la Universidad de Chile, 2003.

113 «en seguida, querían un recuerdo suyo»: González Vera, *Cuando era muchacho*, 222.

113 «no convence»: Latorre, Mariano. «Los Libros», *Zig-Zag*, 16 de agosto de 1924. Citado en Schopf, Federico. *Neruda comentado* (Santiago: Editorial Sudamericana, 2003), 84.

113 falta el agua de la emoción»: Escudero, Alfonso. «La actividad literaria en 1924», *Atenea*, febrero 1925. Citado en Schopf, *Neruda comentado*, 85.

113 «domina cierta especie»: Alone (Hernán Díaz Arrieta). «Crónica literaria: *Veinte poemas de amor y una canción desesperada*, Editorial Nacimiento», *La Nación*, 3 de agosto de 1924.

114 «Todavía no brotan»: ibid.

114 Los críticos y lectores de la vieja guardia: Gran parte de la explicación en este y en los párrafos siguientes sobre las diferencias entre *Veinte poemas de amor* y la poesía de Max Jara y otros está sacada de las conversaciones entre el autor y poeta chileno, y el erudito Rodrigo Rojas, en particular en abril y junio de 2005.

115 En su importante obra: De Costa, *Poetry of Pablo Neruda*, 32–33.

116 Diego Muñoz intentó razonar: Muñoz, *Memorias*, 39.

116 Años más tarde, Alone reconoció: Alone, *Los cuatro grandes*, 196.

117 Emprendí la más grande: Neruda, «Exégesis y soledad», en *OC*, 1:323–324.

117 el éxito del libro: De Costa, *Poetry of Pablo Neruda*, 25.

117 Para 1972, se habían vendido dos millones: *OC*, 1:1149. Edición conmemorativa por alcanzar los dos millones de copias fue publicada por Losada en diciembre de 1972.

117 Aunque es difícil precisar las cifras: Hernán Loyola, por ejemplo, declara

que en torno al 2004 se habían vendido más de diez millones de copias, como se hizo referencia en el periódico de Santiago, *La Opinión*: «Celebran los 100 de Neruda», 12 de julio de 2004. Asimismo, como informa la agencia de noticias internacional española, Agencia EFE. Por ejemplo, Wolter, Matilde. «Neruda sigue siendo el poeta más leído», Agencia EFE, 7 de diciembre, 2004. Disponible en http://www.elperiodicomediterraneo.com/noticias/sociedad/neruda-sigue-siendo-poeta-masleido_114767.html.

118 «Bruscamente nos devolvía»: Cortázar, Julio. «Neruda entre nosotros», *Plural* (Ciudad de México) 30 (marzo de 1974): 39. Citado en Felstiner, John. *Translating Neruda: The Way to Macchu Picchu* (Stanford, CA: Stanford University Press, 1980).

CAPÍTULO SIETE: GALOPE MUERTO:

121 «Cada día tengo»: *OC*, 5:899.
121 «la situación anímica de Pablo»: Azócar, Rubén. «Testimonio», *Aurora*, núms. 3–4 (julio–diciembre 1964): 215.
121 «Amargos han sido estos días»: Neruda, *Cartas de amor de Pablo Neruda*, 228–229.
122 «dinero, amor y poesía»: Azócar, «Testimonio», 215.
122 «Tú sabes que me gusta»: *OC*, 5:884–885.
122 «Escóndelos bajo el colchón»: Arrué, *Ventana del recuerdo*, 62.
123 «Ah -le escribió a Albertina»: *OC*, 5:887.
123 Neruda conspiró para secuestrar a Laura: Cardone, *Los amores de Neruda*, 75–76. Cardone destaca que fue Loyola quien identificó, por medio de conversaciones directas con Arrué, que el compañero de Neruda en el secuestro fue en realidad Barrios.
124 «su alma giraba»: Azócar, «Testimonio», 215.
125 «despojar la poesía»: Silva Castro, Raúl. «Una hora de charla con Pablo Neruda», *El Mercurio*, 10 de octubre de 1926.
125 «una pureza irreductible»: Neruda, Pablo. «Erratas y erratones», *Ercilla*, 27 de agosto de 1969. Disponible en *OC*, 5:237.
125 «uno de los libros más importantes»: Neruda en conversación con Cardona Peña: Cardona Peña, Alfredo. «Pablo Neruda: Breve historia de sus libros», *Cuadernos americanos 54*, no. 6 (noviembre–diciembre 1950): 265.
125 «Una expresión dispersa»: Citado y contextualizado ende Costa, *Poetry of Pablo Neruda*, 43–44. Texto completo en *OC*, 4:322.
126 Como escribió Breton: Citas de Breton, André. *Manifestoes of Surrealism*, trad. ing. Richard Seaver y Helen R. Lane (1924; Ann Arbor: University of Michigan Press, 1969), 26.

126 estos cambios calculados: De Costa, René. *Pablo Neruda's* tentativa del hombre infinito: *Notes for a Reappraisal* (Chicago: University of Chicago, 1975); publicado originalmente en *Modern Philology 73*, núm. 2 (noviembre 1975): 141–142.

126 Los poetas que el excéntrico: Wilson, Jason. *A Companion to Pablo Neruda*: *Evaluating Neruda's Poetry* (Woodbridge, Suffolk, UK: Tamesis, 2008), 82.

126 «taller poético»: De un discurso pronunciado con Nicanor Parra en la Universidad de Chile, marzo de 1962, publicado como Nicanor, Parra y Pablo Neruda. *Discursos* (Santiago: Editorial Nascimento, 1962). Destacado para este contexto en Wilson, *Companion to Pablo Neruda*, 81.

126 Cuando Nascimento le envió: Según Neruda, «Erratas y erratones», en *OC*, 5:237–238.

127 «parte búsqueda»: Publicidad del autor Tomás Q. Morín para *tentativa del hombre infinito*.

127 como Alicia con su espejo: Wilson, *Companion to Pablo Neruda*, 85.

127 En un clímax: René de Costa explica cómo este «acto sexual se convierte en metáfora de la unidad por excelencia» en *Poetry of Pablo Neruda*, 53.

127 «torciendo hacia ese lado»: *tentativa del hombre infinito*.

128 pensamiento meditativo genera: Wilson, *Companion to Pablo Neruda*, 85.

128 «el libro menos leído»: Cardona Peña, «Pablo Neruda: Breve historia», 265.

129 «La carne y la sangre»: Citado en de Costa, *Poetry of Pablo Neruda*, 45.

129 «seguía el estilo del absurdo»: ibid., 42.

129 brilla con tensión poética: De Costa, *Pablo Neruda's* tentativa del hombre infinito, 146–147.

129 veía este trabajo: Neruda, «Algunas reflexiones», en *OC*, 4:1204.

130 profesor de profesores: Arrué, *Ventana del recuerdo*, 46.

130 Neruda se las arregló para encontrarse: Varas, José Miguel. «El cara de hombre», *Mapocho 33* (primer semestre de 1993): 14.

131 estaba a punto de tener: Azócar, «Testimonio», 215.

131 Después de varios días en Temuco: Loyola, *Neruda: La biografía literaria*, 206.

131 «la primera noche»: Carta fechada el 15 de septiembre de 1926, *OC*, 5:901.

131 Neruda reavivó su relación: Loyola, *Neruda: La biografía literaria*, 207.

131 «Una palabra tuya de franqueza»: Carta fechada en noviembre de 1925, *OC*, 5:908.

132 oculto por una furiosa lluvia: *OC*, 5:909.

132 Rubén había alquilado: Azócar, «Testimonio», 216.

133 «un triunfo»: *La Nación*, 26 de septiembre de 1926. Citado en Alone, *Los cuatro grandes*, 186.

133 «Yo tengo un concepto»: *OC*, 1:217.

134 «Ahora bien, mi casa es la última»: *OC*, 1:219.

134 «Es un relato»: *La Nación*, 26 de septiembre, 1926. Citado en Alone, *Los cuatro grandes*, 186.

135 se celebró una cena: Azócar, «Testimonio», 217.

136 Las noches del Sur: «Tristeza», *Anillos*.

136 La habitación que compartían: Arrué, *Ventana de recuerdo*, 60.

136 Un día, Laura Arrué: ibid., 61.

137 Apareció el otoño: ibid., 112.

137 «Yo he cruzado»: Carta fechada el 9 de enero de 1927, *OC*, 5:915.

137 He salido cansado»: *OC*, 5:912–914.

138 era una composición muy seria: Carta al escritor argentino Héctor Eandi, 2 de julio de 1930, *OC*, 5:959. Toda la correspondencie entre Eandi y Neruda citada en este libro se encuentra en *OC*, 5:936–975, identificable por fecha.

138 «sensación de una nueva realidad»: Felstiner, *Translating Neruda*, 67.

138 La claridad solo se alcanza: Parte de este análisis procede de mi trabajo con el profesor Michael Predmore en la Universidad de Stanford, influenciado por su análisis y sus conferencias.

139 Su canto —su poesía: Concha, *Neruda* (1904–1936), 262.

139 Él es como este zapallo: Wilson, *Companion to Pablo Neruda*, 127.

140 «el pulso magnético» de Valparaíso: *CHV*, 456–459.

141 ejemplo de disciplina: *CHV*, 478.

141 Álvaro fue también una importante: *CHV*, 478.

141 La primera vez que visitó: Thayer, Sylvia. «Testimonio», *Aurora*, núms. 3–4 (julio–diciembre 1964): 241.

141 a veces andaba durante horas: ibid.

142 «¡La noche de Valparaíso!»: *CHV*, 463.

143 «Pienso también meterme»: Loyola, *El joven Neruda*, 141.

143 el 8 de octubre de 1926: *OC*, 5:797.

144 Laura: Te escribo para decirte: *OC*, 5:799.

145 Neruda estuvo visitando: *CHV*, 467.

145 un amigo, Manuel Bianchi: Schidlowsky, *Las furias y las penas* (2008), 1:120–121.

146 «Rangoon. Aquí está Rangoon»: *CHV*, 468.

Capítulo ocho: Lejanía:

147 «Débil del alba»: *Residencia en la tierra I* (1933). Escrito probablemente en 1926, sin duda justo antes o después de llegar a Extremo Oriente.

148 «Mientras comíamos y bebíamos»: Muñoz, *Memorias*, 146.

149 Neruda le dio una copia: Yates, Donald. «Neruda and Borges», *Simposio Pablo Neruda: Actas*, ed. Juan Loveluck e Issac Jack Lévy (Columbia: University of South Carolina, 1975), 240. Citado en Wilson, *Companion*

to Pablo Neruda, 109.

149 una lengua torpe: Chiappini, Julio O. Borges: *La persona, el personaje, sus personajes, sus detractores* (Rosario, Argentina: FAS, 2005), 241.

149 parecen espectros: Carta a Héctor Eandi, 24 de abril de 1929, *OC*, 5:942–943.

149 En una entrevista de 1975, Borges: Borges, Jorge L. *Jorge Luis Borges: Conversations*, ed. Richard Burgin (Jackson: University Press of Mississippi, 1998), 139.

150 «A usted le atribuyen»: Guibert, «Pablo Neruda», 67–68.

150 «Este era un barco alemán»: *CHV*, 468.

151 «Tengo un poco de miedo»: *OC*, 5:803.

151 «Cuando llegué a España»: Cardona Peña, «Pablo Neruda: Breve historia», 273.

152 Guillermo de Torre respondió: De Torre, Guillermo. «Carta abierta a Pablo Neruda», *Cuadernos americanos* 57, núm. 3 (mayo–junio 1951): 277–282.

152 «Esquema panorámico de la nueva poesía chilena»: De Torre, Guillermo. «Esquema panorámico de la nueva poesía Chilena», *Gaceta literaria* 15, núm. 1 (agosto de 1927): 3.

152 «doscientos metros»: *CHV*, 469–471.

152 profundamente impresionado: Camp, André y Ramón Luis Chao. «Neruda por Neruda», *Triunfo* (Madrid), 13 de noviembre de 1971.

152 Por esos días conocí: *CHV*, 470.

153 Estaba loco pero era amable: Entrada en el diario después de la muerte de Cóndon, 22 de octubre de 1934, en Morla Lynch, Carlos. *En España con Federico García Lorca: Páginas de un diario íntimo, 1929–1936* (Sevilla: Renacimiento, 2008), 430–442.

153 Después de dejar a Cóndon: *CHV*, 473.

154 «cargado como una cesta»: *CHV*, 473.

154 componiendo cartas de amor: *CHV*, 474.

155 explotadores imperialistas: Entrevista del autor con Aida Figueroa, 2003, entre otras fuentes.

155 «Aquí las mujeres son negras»: Carta fechada el 28 de octubre de 1927, *OC*, 5:804.

155 «mujer para mi amor, para mi lecho»: «Rangoon, 1927», *Memorial de Isla Negra*.

155 «En aquellos momentos, como ahora»: *Triunfo*, 13 de noviembre de 1973.

156 «las mujeres, material indispensable»: Carta fechada el 8 de diciembre, 1927, en Neruda, Pablo. *Epistolario viajero: 1927–1973*, ed. Abraham Quezada Vergara (Santiago: RIL Editores, 2004), 49.

156 «Este es un hermoso país»: Carta fechada el 12 de diciembre de 1927, Archivo del Escritor, Biblioteca Nacional de Chile. (Mi perspectiva al

respecto se completó más tarde gracias a las notas de Abraham Quezada Vergara en *Neruda, Epistolario Viajero*, 51.)

156 «Qué difícil es dejar Siam»: Escrito en febrero de 1928; apareció en *La Nación*, el 8 de abril de 1928. Disponible en *OC*, 4:349–352.

157 «La vida en Rangoon»: Carta fechada el 22 de febrero de 1928, *OC*, 5:806.

157 «A veces por largo tiempo»: *OC*, 5:937.

158 «Nuestra amistad con Pablo»: Olivares Briones, Edmundo. *Pablo Neruda: Los caminos de Oriente* (Santiago: LOM Ediciones, 2000), 152.

158 «o sufro, me angustio»: *OC*, 5:1026–1027.

159 «Me parece difícil»: Carta fechada el 22 de febrero de 1928, *OC*, 5:806.

160 «exprese grandes»: Carta fechada el 7 de diciembre de 1927, en Neruda, *Epistolario viajero*, 50.

160 había creado una nueva retórica: Schopf, Federico. «Recepción y contexto de la poesía de Pablo Neruda», *Del vanguardismo a la antipoesía: Ensayos sobre la poesía en Chile* (Santiago: LOM Ediciones, 2000), 88. Schopf no mencionó de manera específica que le colocaran rápidamente una etiqueta.

160 «Entre sombra y espacio»: «Arte poética», *Residencia en la tierra I*. Traducido por Stephen Kessler en Neruda, Pablo. *The Essential Neruda*, ed. Mark Eisner (San Francisco, CA: City Lights Books, 2004).

161 El escritor Jim Harrison: Harrison, Jim. Introducción a *Residencia en la tierra*, de Pablo Neruda (Nueva York: New Directions, 2004), xiv.

161 «Cada vez que siento»: Entrevista del autor con Ariel Dorfman, 2004.

161 En junio, envió: De nuevo, del trabajo pionero de investigación en los archivos de *Las furias y las penas* (2008), 1:140.

162 «Los Cónsules de mi categoría»: La carta se empezó el 5 de octubre de 1929, en *OC*, 5:945.

162 «me parece todavía demasiado provinciana»: La carta se empezó el 5 de octubre de 1929, y esta parte es de una sección que escribió el 24 de octubre. Siguió escribiendo la carta hasta noviembre antes de enviarla, y señaló de vez en cuando la fecha de las nuevas entradas. *OC*, 5:946–947.

162 Su amigo mutuo Alfredo Cóndon: Morla Lynch, *En España con Federico García Lorca*, 430.

162 «Carlos Morla, de sentirme solo»: Carta fechada el 8 de noviembre de 1930, fotocopia de la cual aparece en Macías, Sergio. *El Madrid de Pablo Neruda* (Madrid: Tabla Rasa, 2004), 24.

163 En su estudio «Chasing Your (Josie) Bliss»: Entrevista del autor con Roanne Kantor, 2015 y 2017, así como de su artículo «Chasing Your (Josie) Bliss: The Troubling Critical Afterlife of Pablo Neruda's Burmese Lover», *Transmodernity 3*, núm. 2 (primavera de 2014): 59–82. Disponible en https://escholarship.org/uc/item/5dv9d4jq.

164 «miraba con rencor el aire»: *CHV*, 491.

164 La «mujer oriental» prototípica: Said, Edward W. *Orientalism* (Nueva York: Pantheon Books, 1978), 180–190.

164 O, en palabras de Kantor: Publicado bajo su apellido de soltera como Sharp, Roanne Leah. «Neruda in Asia/Asia in Neruda: Enduring Traces of South Asia in the Journey Through *Residencia en la tierra*», master's thesis, University of Texas en Austin, 2011.

165 «La noche del soldado»: *Residencia en la tierra I.*

165 «El joven monarca»: *Residencia en la tierra I.*

166 «acabaría por matarme»: *CHV,* 491.

166 «dos meses de vida»: Carta a Héctor Eandi, 16 enero de 1929, *OC,* 5:939.

166 «Calcuta, 1928»: *OC,* 1:1182.

166 «electrizan la espalda»:Vargas Llosa, Mario. «Neruda cumple cien años», *El País* (Madrid), 27 de junio de 2004.

166 «Oh Maligna»: «Tango del viudo», *Residencia en la tierra I.*

167 «Como pensaba que no existía arroz»: *CHV,* 501.

168 Hay una necesidad natural: Explicado como parte de la entrevista del autor con Roanne Kantor, 2017.

CAPÍTULO NUEVE: OPIO Y MATRIMONIO:

169 «Colección nocturna»: Loyola lo fecha como el primer poema en *Residencia en la tierra* escrita fuera de Chile, comenzada en 1927, si no en 1928, y revisado en 1929 como parte de *Residencia en la tierra* (1925–1931), publicado por primera vez en 1933 (*El joven Neruda,* 163).

169 Alguien le tomó: Entre otros lugares, esta foto se puede ver en Olivares, Edmundo, ed. *Itinerario de una amistad: Pablo Neruda–Héctor Eandi: Epistolario 1927–1943* (Buenos Aires: Corregidor, 2008), 87.

169 «Le he hablado de Wellawatta»: Carta fechada el 24 de abril de 1929, *OC,* 5:942.

170 «entre los ingleses»: *CHV,* 493.

170 «Si Ud. mi querida mamá»: Carta fechada el 14 de marzo de 1929, *OC,* 5:811.

170 «Nunca leí»: «Sonata con recuerdos», *OC,* 5:162.

170 Los sacos de patatas contenían: *OC,* 5:162.

171 síntesis de las innovaciones modernistas europeas: «George Keyt», biografía del artista, en Christie's, http://artist.christies.com/George-Keyt-29852-bio.aspx.

171 escribió una crítica: *George Keyt, a Centennial Anthology* (Colombo: George Keyt Foundation, 2001), 4.

171 «el idealismo y el misticismo»: Bradshaw, David. «The Best of Companions: J. W. N. Sullivan, Aldous Huxley, and the New Physics», *Review of English Studies* 47, no. 186 (mayo de 1996): 188–206. Citado en

Sexton, James. «Aldous Huxley's Three Plays, 1931–1948», en *Aldous Huxley Between East and West*, ed. C. C. Barfoot (Amsterdam;Nueva York: Rodopi, 2001), 65.

171 «Una tía mía recuerda»: Ondaatje, Michael. *Running in the Family* (Nueva York: W. W. Norton, 1982), 79.

172 «Estoy solo»: Carta fechada el 24 de abril de 1929, *OC*, 5:942.

172 «sacando todo»: Entrevista del autor con Rosa León Muller, 2014.

173 «Me estoy cansando»: Carta fechada el 17 de diciembre de 1929, *OC*, 5:916–917.

173 «Pero en aquel tiempo»: Citado en Poirot, *Pablo Neruda*, 144.

174 «Madrigal escrito en invierno»: «Madrigal escrito en invierno», *Residencia en la tierra I*.

174 «dama sin corazón»: Del poema «Tiranía», *Residencia en la tierra I*.

174 «Amigas de varios colores»: *CHV*, 504.

174 «Se dirigió con paso solemne»: *CHV*, 505.

176 «elevar el exótico Otro»: Žižek, Slavoj. *Living in the End Times* (London-New York: Verso, 2011), 25.

176 «mágico archipiélago malayo»: Carta fechada el 1 de febrero de 1930, *OC*, 5:950.

177 «Fumé una pipa»: *CHV*, 492.

177 «inspiraran en éxtasis»: Abrams, M. H. *The Milk of Paradise: The Effect of Opium Visions on the Works of De Quincey, Crabbe, Francis Thompson, and Coleridge* (Cambridge, MA: Harvard University Press, 1934), 3.

178 hay una disyuntiva entre: Sharp (Kantor), «Neruda in Asia/Asia in Neruda».

178 «Debía conocer el opio»: *CHV*, 492–493.

178 «Pablo duerme, se tira»: El epílogo de Hinojosa está contenido y transcrito en Olivares, ed., *Itinerario de una amistad*, 45. La carta parece haberse escrito cuando cruzaron la bahía de Bengala desde Calcuta a Ceilán.

178 «Diurno de Singapore»: Publicado en *La Nación*, 5 de febrero de 1928. Disponible en *OC*, 4:341.

179 Al final, la única comunidad: Gran parte de esta explicación de la relación de Neruda con el opio fue documentada por el catedrático chileno Francisco Leal de la Universidad del Estado de Colorado, a través de la correspondencia y conversaciones durante la primavera y el verano de 2015, además de su trabajo «Pablo Neruda y el opio (del pueblo). Reflexiones en torno a la "metafísica cubierta de amapolas" de *Residencia en la tierra*» (manuscrito no publicado, 2013). Los debates con Roanne Kantor y su obra «Neruda in Asia/Asia in Neruda» ayudaron a documentar también este ámbito.

179 efecto que el opio: Leal, «Pablo Neruda y el opio».

179 «la acción del opio»: Hayter, Alethea. *Opium and the Romantic Imagination* (London: Faber and Faber, 1968), 334.

180 «Colección nocturna», *Residencia en la tierra I*:

180 Como señala Roanne Kantor: Sharp (Kantor), «Neruda in Asia/Asia in Neruda», 14–15.

180 «Comunicaciones desmentidas»: *Residencia en la tierra I*.

180 «Establecimientos nocturnos»: *Residencia en la tierra I*. Análisis del poema guiado por las apreciaciones de Leal, Francisco. «"Quise entonces fumar": El opio en César Vallejo y Pablo Neruda, rutas asiáticas de experimentación» (manuscrito inédito, 2013).

181 «El opio en el Este»: *Memorial de Isla Negra*.

182 «opio para los explotados»: La idea de Leal, «"Quise entonces fumar"», entre otras.

182 «nunca más»: *CHV*, 492.

183 ciudad antigua de Pagan: Teitelboim menciona que Neruda visitó Pagan estando en Burma, en *Neruda: La biografía*, 153.

183 «misteriosas ciudades cingalesas»: Neruda, Pablo. «Ceylon espeso», *La Nación*, 17 de noviembre de 1929. Disponible en *OC*, 4:354-356.

183 «extraño Buda hambriento: Carta fechada el 8 de septiembre de 1928, *OC*, 5:939.

183 mezcla de curiosidad y escepticismo: *Triunfo*, 13 de noviembre de 1971, 18.

183 a fines de 1929: *OC*, 1:1183.

184 «vitales, rápidas»: «Significa sombras», *Residencia en la tierra I*. Traducido por Stephen Kessler en Neruda, *The Essential Neruda*.

184 «Sin perderse»: Neruda, Pablo. «Orient and Orient», *La Nación*, 3 de agosto de 1930. Disponible en *OC*, 4:356–357.

185 El punto crucial del problema: Entrevista del autor con Roanne Kantor, 2015.

185 «Religión en el Este»: *Memorial de Isla Negra*.

186 «A veces soy feliz aquí»: De las entradas fechadas el 31 de octubre y el 21 de noviembre como parte de una carta empezada el 5 de octubre de 1929. Siguió escribiéndola hasta noviembre, antes de enviarla, y marcó ocasionalmente las nuevas entradas. *OC*, 5:947–949.

187 «buen sirviente Dom Brampy»: Carta a Héctor Eandi fechada el 23 de abril de 1930, *OC*, 5:956.

187 «mi boy cingalés»: *CHV*, 506.

187 «sumamente amigable»: Carta a Héctor Eandi fechada el 23 de abril de 1930, *OC*, 5:956.

188 lo adoraba de una manera: Como se vio en una carta a Neruda desde la Haya, el 18 de noviembre de 1938, APNF.

188 «pronto, mañana mismo»: Carta fechada el 5 de octubre de 1929, *OC*, 5:946.

188 Una semana más tarde escribió: *OC*, 5:817–818.

189 «Me he casado»: *OC*, 5:1028.

189 «sumamente juntos»: *OC*, 5:959–960.

189 «Algunos años después, mi biógrafa»: *CHV*, 515.

191 CAPÍTULO DIEZ: UN INTERLUDIO

191 «Maternidad»: *Residencia en la tierra II*. Escrito en 1934, aunque no se publicó hasta 1938, este poema es único, porque hubo una cantidad inusual de tiempo entre el año de su composición y la fecha de publicación del libro, y también por las muchas cosas que habían cambiado en su vida y en el mundo durante aquellos años.

192 «El fantasma del buque de carga»: *Residencia en la tierra I*. Existe una traducción al inglés realizada por Stephen Kessler, con el título «The Phantom of the Cargo Ship», en Neruda, *The Essential Neruda*.

192 Finalmente, el 18 de abril de 1932: Loyola, *El joven Neruda*, 254.

193 telegrama de Neruda a sus padres: Teitelboim, *Neruda: La biografía*, 67.

194 «Era un ser hostil»: Muñoz, *Memorias*, 182.

194 Neruda mantuvo la calma: ibid.

194 «Ya no era el muchacho sombrío»: ibid., 180.

194 «de aspecto melancólico»: Souvirón, José María. «Pablo Neruda», *ABC* (Madrid), 4 de diciembre de 1962. Citado en Schidlowsky, *Las furias y las penas* (2008), 1:205.

195 «Tú sabrás que estoy»: Carta fechada en mayo de 1932, *OC*, 5:924–925.

195 «Mis telegramas, mis cartas»: Carta fechada el 15 de mayo, 1932, *OC*, 5:925.

195 «Mi querida Albertina»: Carta fechada el 11 de julio de 1932, *OC*, 5:925.

195 A través de un compañero: Olivares Briones, *Pablo Neruda: Los caminos de Oriente*, 430–431.

196 «el documento de una juventud»: Neruda, Pablo. «Advertencia del autor», *El hondero entusiasta* (Santiago: Empresa Letras, 1933). Disponible en *OC*, 1:159.

196 «ayer mismo»: Carta fechada el 24 de abril de 1929, *OC*, 5:944.

197 «He estado escribiendo»: Entrada marcada el 24 de octubre, parte de una carta empezada el 5 de octubre de 1929, *OC*, 5:946–947.

197 «Desde su primera lectura»: Alberti, Rafael. La arboleda perdida (Madrid: Alianza, 1998), 324.

197 «poeta absolutamente extraordinario»: Carpentier, Alejo. «Presencia de Pablo Neruda», Pablo Neruda, ed. Emir Rodríguez Monegal y Enrico Mario Santí (Madrid: Taurus, 1980), 57.

198 cuya poesía lo sorprendió: Carpentier, «Presencia de Pablo Neruda», 58.

198 Alberti le envió un cable: Vásquez, Carmen. «Alejo Carpentier en París (1928–1939)», en *Escritores de América Latina en París: Sesión: «Vida y obra de escritores latinoamericanos en París»*, *Conferencia inaugural I*,

ed. Milagros Palma y Michèle Ramond (París: Indigo & Côté-femmes, 2006), 109.

199 Esperaba que el entusiasmo: De Costa, *Poetry of Pablo Neruda*, 8.

199 un corpus torrencial: Handal, Nathalie. «Paradise in Zurita: An Interview with Raúl Zurita», *Prairie Schooner*, s. f., http://prairieschooner.unl.edu/excerpt/paradise-zurita-interview-raul-zurita.

199 «Epitafio a Neruda»: De Rokha, Pablo. «Epitafío a Neruda», *La Opinión*, 22 de mayo de 1933. Artículo completo en Zerán, Faride. *La guerrilla literaria: Pablo de Rokha, Vicente Huidobro, Pablo Neruda* (Santiago: Ediciones Bat, 1992), 175–178.

199 «Juntos nosotros»: *Residencia en la tierra I.*

199 «monocorde, gemebundo»: Teitelboim, *Neruda: La biografía*, 168. Teitelboim se convertiría más tarde en un estrecho camarada de Neruda y escribió una biografía suya. Acababa de mudarse a Santiago antes de la lectura. Fue la primera vez que vio a Neruda en persona.

200 los lectores acogieron: Schopf, «Recepción y contexto», 84.

200 El argumento principal de Alone: Alone (Hernán Díaz Arrieta). *«Residencia en la tierra*, de Pablo Neruda», *La Nación*, 24 de noviembre de 1935.

200 «Buenos Aires, ¿no es»: Carta fechada el 24 de abril de 1929, *OC*, 5:942.

201 Comenzó un romance breve e intenso: Gligo, Agata. *María Luisa: Sobre la vida de María Luisa Bombal*, 2ª ed. (Santiago: Editorial Andrés Bello, 1985), 61–62.

201 «Pablo la adoró»: El amigo fue Porfirio Ramírez, quien estaba enamorado de Loreto (Gligo, *María Luisa*, 52).

202 «la única mujer con la cual»: Gligo, *María Luisa*, 54.

202 su inteligencia, su cultura: ibid., 53.

202 se había enamorado de ella: Vial, Sara. *Neruda vuelve a Valparaíso* (Valparaíso, Chile: Ediciones Universitarias de Valparaíso, 2004), 245; Teitelboim, *Neruda: La biografía*, 174.

202 tuvieron una aventura: Reyes, Bernardo. *Enigma de Malva Marina: La hija de Pablo Neruda* (Santiago: RIL Editores, 2007), 85–86.

202 «Usted se va a encargar»: Varas, José Miguel. «Margarita Aguirre», *Anaquel Austral*, 22 de enero de 2005, http://virginia-vidal.com/cgi-bin/revista/exec/view.cgi/1/17.

203 Sin embargo, cuando la conversación: Olivares Briones, Edmundo. *Pablo Neruda: Los caminos del mundo* (Santiago: LOM Ediciones, 2001), 21.

203 Se había lanzado recientemente en Buenos Aires: Edición pirata célebre e importante (de los editores Tor), reeditada en 1934, 1938 y 1940, que catapultó *Veinte poemas de amor* a la fama internacional, como observa Loyola en *OC*, 1:1147.

203 «Continuando la línea»: Olivares, ed., *Itinerario de una amistad* , 165.

205 durante su primer mes: Fechas de Loyola en *OC*, 1:1184.

205 La influencia del irlandés: Este y el siguiente párrafo, sacados de Wilson, *Companion to Pablo Neruda*, 145, y Loyola, Hernán. «Lorca y Neruda en Buenos Aires (1933–1934)», *A Contracorriente 8*, no. 3 (primavera del2011):122. Disponible en https://acontracorriente.chass.ncsu.edu/ index.php/acontracorriente/article/view/9/32.

205 «Walking Around»: *Residencia en la tierra II*. Existe una traducción al inglés realizada por Forrest Gander en Neruda, *The Essential Neruda*.

206 Escribió la mayor parte: Gligo, *María Luisa*, 69.

206 «abeja de fuego»: ibid., 75.

206 «Nos adorábamos»: Vial, *Neruda vuelve a Valparaíso*, 246.

206 «¿Qué haría ella [Maruca]»: Gligo, *María Luisa*, 69.

207 «la esposa javanesa»: De manera más precisa, María Flora comparó a Maruca con un gendarme. Yáñez, María Flora. *Historia de mi vida: Fragmentos* (Santiago: Nascimento, 1980), 210.

207 «belleza fatal»: Gonzalez, Ray. «Alfonsina Storni: Selected Poems», *The Bloomsbury Review*, núm. 8 (julio/agosto de 1988), 31.

207 María Flora escribió que: Yáñez, Historia de mi vida, 210.

208 Bombal sabía de ellos: Vial, *Neruda vuelve a Valparaíso*.

208 Una noche en el restaurante: De Miguel, María Esther. *Norah Lange: Una biografía* (Buenos Aires: Planeta, 1991), 158.

208 «tenía muchísima suerte»: Vial, *Neruda vuelve a Valparaíso*, 246.

208 Se convirtió en la comidilla: Gibson, Ian. *Federico García Lorca: A Life* (Nueva York: Pantheon Books, 1989), 365.

209 Neruda lo consideraba la persona: Teitelboim, *Neruda: La biografía*, 174.

209 «Para! Para!»: Stainton, Leslie. *Lorca: A Dream of Life* (Nueva York: Farrar, Straus & Giroux, 1999), 336.

209 «se renovaba cobrando nuevo fulgor»: *OC*, 4:390–391.

209 «poesía que salta»: Bly, Robert. *Leaping Poetry: An Idea with Poems and Translations* (Pittsburgh: University of Pittsburgh Press, 2008), 40–42.

209 «un niño abundante»: De un discurso pronunciado durante la dedicación de un nuevo monumento a Lorca en São Paulo, Brasil, 1968, «Un monumento a Federico», *OC*, 5:150–152.

209 En sus memorias, Neruda narra: *CHV*, 521.

210 «Tuve un accidente en una fiesta»: Gibson, *Federico García Lorca*, 370.

210 Neruda había comenzado a sospechar: Neruda, *Confieso que he vivido* (2017), 143.

210 «casi siempre poetisas en ciernes»: ibid., 143–144.

211 «Éramos felices y despreocupados»: Vial, *Neruda vuelve a Valparaíso*, 247.

211 Lorca lo reverenciaba: El trasfondo sobre Darío está en Gibson, *Federico García Lorca*, 370.

212 Continuaron alternándose: De Costa, *Poetry of Pablo Neruda*, 73.

212 «justa de poesía trascendente»: Harrison, introducción a Neruda, *Residencia en la tierra*, xi.

212 «¿Dónde está en Buenos Aires»: El texto completo del discurso se encuentra en *OC*, 4:369–371.

212 Bombal no podía evitar: Gligo, *María Luisa*, 75.

213 «María Luisa, no quiero»: Vial, *Neruda vuelve a Valparaíso*, 247.

CAPÍTULO ONCE: ESPAÑA EN EL CORAZÓN:

215 «España es para mí una gran herida»: Citado en Gálvez Barraza, Julio. *Neruda y España* (Santiago: RIL, 2003), 15.

215 «Yo no siento angustia»: Carta fechada el 17 de febrero de 1933, *OC*, 5:966–976.

216 «del sueño, de las hojas»: «Explico algunas cosas», *Tercera residencia*.

216 una alegre fotografía: Imagen en Aguirre, Margarita, ed. Pablo Neruda, *Héctor Eandi: Correspondencia durante* Residencia en la tierra (Buenos Aires: Editorial Sudamericana, 1980). Perspectiva en la línea de visión de Maruca en Olivares Briones, *Pablo Neruda: Los caminos de Oriente*, 89.

216 una carta de su antiguo compañero: El autor, Luis Enrique Délano, descubrió esta información del artículo de Lago «La dura muerte» en *El Siglo*, 14 de octubre de 1968. Citado en Plath, Oreste, ed. *Alberto Rojas Jiménez se paseaba por el alba* (Santiago: Dirección de Bibliotecas, Archivos y Museos, 1994), 246.

217 «un ángel lleno de vino»: Carta fechada el 19 de septiembre de 1934, APNF, y *OC*, 5:1030.

217 «No sabía rezar»: APNF, y *OC*, 5:1031.

217 «Es un himno fúnebre, solemne»: APNF, y *OC*, 5:1031

217 «Más allá de la sangre y de los huesos»: «Alberto Rojas Jiménez viene volando», *Residencia en la tierra II*.

218 «Cómo era España»: *Tercera residencia*.

219 comenzaron con catalanes: Herr, Richard. *An Historical Essay on Modern Spain* (Berkeley: University of California Press, 1974), 130.

219 ya existía una ira generalizada: ibid.

219 «estado de guerra»: Vincent, Mary. *Spain, 1833–2002: People and State* (Oxford: Oxford University Press, 2007), 99.

219 «se exhibía»: ibid., 103.

221 Lorca y otros poetas: Stainton, *Lorca*, 358.

221 «Pálido, una palidez cenicenta»:Morla Lynch, *En España con Federico García Lorca*, 392.

221 «una personalidad física verdaderamente extraordinaria»: *Triunfo*, 13 de noviembre de 1971.

221 leyó con fuerza: Stainton, *Lorca*, 119.

222 una «institución» en Madrid: De Salinas, Pedro. «Federico García Lorca» (manuscrito no publicado), en sus documentos de la Biblioteca Houghton, Universidad de Harvard. También citado en Stainton, *Lorca*, 375.

222 «De todos los seres vivos»: Buñuel, Luis. *My Last Sigh: The Autobiography of Luis Buñuel*, trad. ing. Abigail Israel (Nueva York: Knopf, 1984), 158.

222 «Cuando yo me muera»: Lorca, Federico García. «Memento», *Poema del cante jondo* (Madrid : Ediciones Ulises, 1931). La mayor parte del poema se escribió hacia 1921.

222 «Una brillante fraternidad de talentos»: Cardona Peña, *Pablo Neruda y otros ensayos*, 31; y Cardona Peña, «Pablo Neruda: Breve historia», 274.

222 «Usted es poeta»: Edwards, Jorge. *Adiós, poeta…* (Barcelona: Tusquets, 2000), 81.

223 «Están ustedes a punto de escuchar»: Lorca, Federico García. «Presentación de Pablo Neruda», Madrid, 6 de diciembre de 1934. Citado en Quezada, Jaime, ed. *Neruda–García Lorca* (Santiago: Fundación Pablo Neruda, 1998); y Neruda, Pablo. *Selección*, comp. Arturo Aldunate Phillips (Santiago: Nascimento, 1943), 305–306.

223 «un poeta chileno estupendo»: Tal como recuerda Vicente Aleixandre en su obra «Con Pablo Neruda», *Prosas recobradas*, ed. Alejandro Duque Amusco (Barcelona: Plaza & Janés, 1987), 24.

223 «puso su brazo alrededor»: Sáez, Fernando. *La Hormiga: Biografía de Delia del Carril, mujer de Pablo Neruda* (Santiago: Catalonia, 2004), 89.

224 Ocho días antes de cumplir: ibid., 25–26.

225 un compromiso político: ibid., 79.

225 «un amor erótico y trágico»: Como lo expresó Dalí en una carta del 30 de enero de 1986, en el periódico de Madrid *El País*. Citado en Dalí, Salvador, y Federico García Lorca. *Querido Salvador, Querido Lorquito: Epistolario 1925–1936*, ed. Víctor Fernández y Rafael Santos Torroella (Barcelona: Elba, 2013), 157.

225 «loca, cariñosa, buena»: Entrada de un diario fechado el 24 de marzo de 1936, en Morla Lynch, *En España con Federico García Lorca*, 519.

225 Neruda, a menudo con su boina: ibid.

226 anís Chinchón: Sáez, *La Hormiga*, 93.

226 «Irse a dormir temprano»: Hemingway, Ernest. *Death in the Afternoon* (Nueva York: Scribner's, 1960), 48.

226 Era un contraste fresco: Macías, *El Madrid de Pablo Neruda*, 55–61.

227 A Lorca le gustaba escribir: Gibson, Federico García Lorca, 396.

227 «Doradas, cenicientas»: *CHV*, 542.

227 alimentadas por los potentes ponches: Me siento agradecido a Leslie Stainton por el permiso para adoptar parte de sus expresiones en la documentada descripción de *Lorca*, 359.

227 «inauguración» de un monumento público: ibid.

227 cuya amistad se había intensificado: Gibson, *Federico García Lorca*, 403.

Capítulo doce: Nacimiento y destrucción:

229 «Oda con un lamento»: *Residencia en la tierra II*. Existe una traducción al inglés realizada por Forrest Gander en Neruda, *The Essential Neruda*.

229 «Mi hija, o lo que yo»: APNF, y *OC*, 5:1029–1031.

230 «Pablo, allá, se inclinaba»: Aleixandre, «Con Pablo Neruda», 27–28.

230 «Melancolía en las familias»: *Residencia en la tierra II*.

231 «Versos en el nacimiento de Malva Marina Neruda»: Lorca, Federico García. Poema sin fecha publicado en el diario madrileño *ABC*, del 12 de julio de 1984. Entre otras fuentes, citado en: Reyes, *Enigma de Malva Marina*, 111, recogido en Lorca, Federico García, *Poesía completa*, ed. Miguel García Posada (Nueva York: Vintage Español, 2012), 581–582.

232 «Adoro a Delia»: carta a Adelina, la hermana de Delia. Citado en Sáez, *La Hormiga*, 98.

232 Ese enero, Neruda le escribió: *OC*, 5:971–972.

233 Un día, en la Biblioteca Nacional: Teitelboim, Volodia. *Huidobro: La marcha infinita* (Santiago: Ediciones BAT, 1993), 184. Ver también Loyola, Hernán. «Volodia y Pablo: El comienzo de una larga amistad», *Nerudiana*, no. 5 (agosto de 2008): 4.

233 la gente atribuyó: De Costa, René. «Sobre Huidobro y Neruda», *Revista iberoamericana* 45, núms. 106–107 (1979): 379.

234 Ya era conocido por: ibid.

234 «Pablo Neruda: Poeta a la moda»: el artículo apareció en *La Opinión*, 11 de noviembre de 1932, disponible en el Archivo de Chile, http://www.archivochile.com/Ideas_Autores/rokhap/o/rokhaobra0014.pdf.

234 «Y para ser un plagiario»: De Rokha, Pablo. «Esquema del plagiario», *La Opinión*, 6 de diciembre de 1934. Disponible en Zerán, *La guerrilla literaria*, 179.

234 varios de los amigos de Neruda alegaron: Teitelboim, *Neruda: La biografía*, 205.

235 «Publicado este plagio»: Huidobro, Vicente. «Carta a Tomás Lago» y «El otro», *Vital* (enero de 1935): 3–4, disponible vía Biblioteca Nacional Chilena en http://www.memoriachilena.cl/archivos2/pdfs/MC0002197.pdf.

236 «Chile ha enviado a España»: Entre otras fuentes, citado en Quezada, ed., *Neruda–García Lorca*, 157.

236 «Los hombres son todos pequeños»: Morla Lynch, *En España con Federico García Lorca*, 519.

236 «Aquí estoy»: *OC*, 4:374.

237 «un gran poeta malo»: Juan Ramón Jiménez escribió originalmente esto

en un artículo titulado «A Great Bad Poet» en la revista parisina *Cuadernos*, mayo–junio de 1958. Entre otras fuentes, citado en Schidlowsky, *Las furias y las penas* (2008), 1:986.

237 Neruda y sus amigos: La llamada a Prank señalada en la entrevista del autor con Michael Predmore, 2001. El crítico español Ricardo Gullón, insinúa que pudo haber insultos; ver Peñuelas, Marcelino C. «Review: Conversaciones con Ramón I. Sender», *Hispanic Review 54*, núm. 3 (1971): 334–337.

238 «la representación de lo más alto»: *CHV*, 527.

238 estas revistas ayudaron: De la Nuez, Sebastián. «La poesía de la revista *Caballo Verde*, de Neruda», *Anales de literatura hispanoamericana* 7 (1978): 205–257, https://revistas.ucm.es/index.php/ALHI/issue/view /ALHI787811.

238 «Sobre una poesía sin pureza»: *OC*, 5:381.

239 «Estatuto del vino»: *Residencia en la tierra II*. De Costa destaca este ejemplo en *Poetry of Neruda*, 81.

240 Había comenzado a leer a Whitman: Neruda, Pablo. «WaltWhitman según torres rio seco», *Claridad*, 5 de mayo de 1923.

240 Lorca había empezado a idolatrar: Stainton, *Lorca*, 239.

240 un poema que dramatiza cómo: Hass, Robert. Introducción a Whitman, Walt. *Song of Myself, and Other Poems* (Berkeley, CA: Counterpoint, 2010), 5.

240 En *El canon occidental*: Bloom, Harold. *The Western Canon: The Books and School of the Ages* (Nueva York: Harcourt Brace, 1994), 478.

240 Neruda explicó en un Congreso Cultural Continental: Santiago, 26 de mayo de 1953, *OC*, 4:891.

240 «Yo pediría»: de Whitman, Walt. *Democratic Vistas*, disponible en *The Project Gutenberg EBook of Complete Prose Works by Walt Whitman*, https://www.gutenberg.org/files/8813/8813-h/8813-h.htm#link2H _4_0005.

241 «Es por acción»: «Comienzo por invocar a Walt Whitman», *Incitación al Nixonicidio y alabanza de la revolución chilena*.

241 «Puede asegurarse»: *Les Mois*, noviembre de 1935. Citado en Aldunate Phillips, Arturo. *El nuevo arte poético y Pablo Neruda* (Santiago: Nascimento, 1936), 28.

242 Ella escribió una entusiasta crítica: El artículo, titulado «Recado sobre Pablo Neruda», se cita en Schopf, *Neruda comentado*, 179–184.

242 magnífica y extraordinaria: Morla Lynch, *En España con Federico García Lorca*, 362.

242 «Aún no sé si»: Escrito antes y después del 2 de ocotubre de 1935, citado en Vargas Saavedra, Luis. «Hispanismo y antihispanismo en GabrielaMistral», *Mapocho* 22 (invierno de 1970): 5–7, disponible a través de

la Biblioteca Nacional Chilena en http://www.memoriachilena.cl/602
/w3-article-76656.html.

243 «de la amenaza del fascismo y la guerra»: Aaron, Daniel. *Writers on the Left: Episodes in American Literary Communism* (Nueva York: Columbia University Press, 1992), 305.

243 La variada audiencia: Lottman, Herbert R. *The Left Bank: Writers, Artists, and Politics from the Popular Front to the Cold War* (Chicago: University of Chicago Press, 1998), 83–99.

243 «en la identidad real, extratextual»: Loyola, *El joven Neruda*, 440–456.

244 Neruda se sintió abatido: ibid., 455–456.

244 «vive con él, su mujer»: Entrada de un diario fechada el 19 de junio de 1935, en Morla Lynch, *En España con Federico García Lorca*, 485.

244 Lorca entraba y salía: Entrada de un diario fechada el 3 de noviembre de 1931, ibid., 147.

244 Morla Lynch recordaba cómo: ibid.

244 Lorca, tan vital en este momento: Maurer, Christopher. «Poetry», en *A Companion to Federico García Lorca*, ed. Federico Bonaddio (Woodbridge, Suffolk, UK: Tamesis, 2007), 34.

244 Como explicó Lorca: Lorca, Federico García. *Poema del cante jondo.*

245 Decidieron darse un festín: Délano, Luis Enrique. *Sobre todo Madrid* (Santiago: Universitaria, 1970), 88.

245 pasaron la fiesta de Año Nuevo: Sáez, Fernando. *Todo debe ser demasiado: Biografía de Delia Del Carril: La Hormiga*. Santiago: Editorial Sudaméricana, 1997.

245 Con los cuellos de las chaquetas: Délano, *Sobre todo Madrid*, 88.

246 «hordas rojas del comunismo»: Bullón de Mendoza, Alfonso. *José Calvo Sotelo* (Barcelona: Ariel, 2004), 558–561.

246 «Bandera Roja»: Thomas, Hugh. *The Spanish Civil War* (London: Eyre & Spottiswoode, 1961), 92.

246 En marzo, miembros del grupo fascista: Stainton, *Lorca*, 427, incluido con permiso, y tomado prestado el término «ostentatiously» en el original inglés de este libro.

247 Lorca estaba petrificado: Gibson, *Federico García Lorca*, 442.

247 Delia insistió en que los fascistas: Sáez, *La Hormiga*, 107.

247 «¿Qué va a pasar?»: Stainton, *Lorca*, 437–438.

249 Cuando Langston Hughes llegó: Hughes, Langston, y Arnold Rampersad. *I Wonder as I Wander: An Autobiographical Journey*, 2ª ed. (Nueva York: Hill and Wang, 1995), 333.

250 los miembros de la alianza: Sáez, *La Hormiga*, 108.

250 «a veces, en las noches más frías»: Hughes y Rampersad, *I Wonder as I Wander*, 334.

251 El embajador de Estados Unidos: Jackson, Gabriel. *The Spanish Republic*

and the Civil War, 1931–1939 (Princeton, NJ: Princeton University Press, 1965), 256.

251 El Congreso de Estados Unidos: ibid.

251 La ley no prohibía que el petróleo: Anderson, James. *The Spanish Civil War: A History and Reference Guide* (Westport, CT: Greenwood Press, 2003), 93.

252 El cuñado de Lorca: Stainton, *Lorca*, 444–445.

252 Una noche soñó: ibid., 448.

253 un joven y devoto guardia católico: Testimonio del guarda José Jover Tripaldi, entre otras fuentes de Gibson, Ian. *El asesinato de García Lorca* (Barcelona: Plaza & Janés, 1997), 243.

253 «¡Pero no he hecho nada!»: Stainton, *Lorca*, 454.

253 Antes de que saliera el sol: ibid.

253 «Oda a Federico García Lorca»: *Residencia en la tierra II*.

254 «Aquel crimen»: *CHV*, 532.

254 «La noticia de su muerte»: Bizzarro, Salvatore. *Pablo Neruda: All Poets the Poet* (Metuchen, NJ: Scarecrow Press, 1979), 142.

254 «Ha hecho más daño con la pluma»: Stainton, *Lorca*, 452.

254 «En realidad, Federico»: Buñuel, *My Last Sigh*, 158.

254 Los gobiernos europeos estaban al tanto: Anderson, *Spanish Civil War*, 85.

255 El plan del ejército: López Fernández, Antonio. *Defensa de Madrid* (México: A. P. Marquez, 1945), 134–135. «Calle a calle y casa a casa» tomado de Jackson, *Spanish Republic and the Civil War*, 322.

255 «No han muerto!»: «Canto a las madres de los milicianos muertos», *Mono azul*, 24 de septiembre de 1936, posteriormente incluido en *España en el corazón* y *Tercera residencia*.

256 «el día que se fabricó el papel»: carta de Manuel Altolaguirre a José Antonio, noviembre de 1941, con motivo de la tercera impresión de *España en el corazón*. Disponible en Neruda, *Selección*, 321–322.

256 Esta imagen puede ser demasiado romántica: Moran, Dominic. *Pablo Neruda* (London: Reaktion Books, 2009), 85.

256 «versos sagrados para nosotros»: Alberti, Rafael. «Testimonios sobre Neruda», *Aurora*, núms. 3–4 (julio–diciembre de 1964).

258 nadie pidió tanta ayuda extranjera: Sanders, David. «Ernest Hemingway's Spanish Civil War Experience», *American Quarterly 12*, núm. 2 (verano de 1960): 133.

258 «Desde que los vi»: Hemingway, Ernest. «Hemingway Reports Spain», *New Republic*, 11 de enero de 1938. Consultado en http://www.newrepublic.com/article/95915/ Hemingway-reports-spain.

258 Los artículos de Hemingway: Sanders, «Ernest Hemingway's Spanish Civil War Experience», 139.

259 Después de la proyección: Tierney, Dominic. *FDR and the Spanish Civil*

War: Neutrality and Commitment in the Struggle That Divided America (Durham, NC: Duke University Press, 2007), 34–35.

259 Algunos han señalado que la novela: LaPrade, Douglas Edward. *Hemingway and Franco* (Valencia, Spain: Universitat de València, 2007), 181.

259 El bombardeo de Junkers: Jackson, *Spanish Republic and the Civil War*, 320.

260 El 17 de noviembre: Gibson, *Federico García Lorca*, 310–332.

260 «Ya no puedo escribir: Entrevista del autor con Ariel Dorfman, 2004.

CAPÍTULO TRECE: ESCOGÍ UN CAMINO:

263 «Reunión bajo las nuevas banderas»: *OC*, 1:1198. El poema se escribió en 1940, siete años antes de la publicación de *Tercera residencia*, lo que lo puso fuera del contexto en el que se escribió.

264 «Yo no quiero sino»: APNF, y *OC*, 5:976–977.

264 Neruda escribió al Ministerio: carta fechada el 23 de diciembre de 1936, APNF.

264 «Mi estimado amigo»: carta fechada el 31 de enero de 1937, APNF.

265 «encarnaba la energía deslumbrante»: Copia de la tapa interior para Gordon, Lois. *Nancy Cunard: Heiress, Muse, Political Idealist* (Nueva York: Columbia University Press, 2007).

266 «He querido traer»: Discurso titulado «Federico García Lorca», *OC*, 4:393.

267 «A mis amigos de América»: Neruda, Pablo. «To My American Friends», *Nuestra España* (París), 9 de marzo de 1937. Citado en Schidlowsky, *Las furias y las penas* (Berlin: Wissenschaftlicher Verlag, 2003), 1:280–281.

267 Al día siguiente: carta fechada el 10 de marzo de 1937, APNF.

267 «Aquí hay algo que puedo hacer»: Sharpe, Tony. *W. H. Auden in Context* (Cambridge, UK;Nueva York: Cambridge University Press, 2013), 4.

267 Al parecer, Neruda pudo: Reyes, *Enigma de Malva Marina*, 152. No existe documento alguno que pueda dar testimonio de si él llegó a visitarlos.

267 De todos modos, su postura: ibid.

268 difundir el terror: Preston, Paul. *The Destruction of Guernica* (London: HarperPress, 2012), posición Kindle 12.

268 pueblos en polvo y cenizas: ibid., posición Kindle 161. Según Preston, citando el diario del teniente coronel alemán Wolfram von Richthofen, los rebeldes y los líderes alemanes se vieron bastante frustrados por la lentitud del progreso en hablar de nuevo de reducir Bilbao a polvo y cenizas.

268 Los lunes eran días de mercado: Jackson, *Spanish Republic and the Civil War*, 380.

268 el lunes 26 de abril de 1937: Preston, *Destruction of Guernica*, posición Kindle 184–237.

269 El Sindicato de Trabajadores Intelectuales Chilenos: El nombre completo de la unión era Sindicato Profesional de Trabajadores Intelectuales de Chile.

269 El hecho de que Huidobro cofundara: De Costa, «Sobre Huidobro y Neruda», 381.

269 «olvidar cualquier motivo»: ibid., 381–382.

270 «apareció nuestro perro Flak»: Bizzarro, *Pablo Neruda*, 144.

270 «La guerra es tan caprichosa»: *CHV*, 542.

270 «Jamás fraternidad tan grande»: Aznar Soler, Manuel y Luis Mario Schneider. *II Congreso Internacional de Escritores para la Defensa de la Cultura: Valencia- Madrid-Barcelona-París, 1937*, vol. 3 (Valencia, España: Generalitat Valenciana, Conselleria de Cultura, Educació i Ciència, 1987), 262.

270 «Yo no soy comunista; soy antifascista»: carta fechada el 3 de agosto de 1937, APNF.

270 «Yo no soy comunista. Ni socialista»: Morales Alvarez, Raúl. «Habla Neruda: El arte de mañana será un quemante reportaje hecho a la actualidad», *Ercilla*, 12 de noviembre de 1937. Citado en Carson, Morris E. *Pablo Neruda: Regresó el caminante (Aspectos sobresalientes en la obra y la vida de Pablo Neruda)* (Madrid: Plaza Mayor, 1971), 87.

271 Maruca le escribió una carta: Reyes, *Enigma de Malva Marina*, 153.

271 «Esta es la Hormiga»: Sáez, La Hormiga, 123.

271 «Era una mujer culta, encantadora»: Muñoz, *Memorias*, 216.

271 se habría arriesgado a la expulsión: Correspondencia del autor con José Miguel Varas, 13 de marzo de 2006.

272 «Escritores de todos los países»: *Frente Popular* (Santiago), 9 de noviembre de 1937. Citado en Schidlowsky, *Las furias y las penas* (2008), 1:356.

272 «La casa abierta es»: Sáez, *La Hormiga*, 125.

273 la casa la compraron: Vidal, Virginia. *Hormiga pinta caballos: Delia del Carril y su mundo (1885–1989)* (Santiago: RIL Editores, 2006), 69.

273 Poco después de su regreso: Sáez, *La Hormiga*, 127.

273 «mi querida Hormiga de mi alma»: carta no fechada, APNF.

273 «¿Por qué andas tan torcido?»: Aguirre, Margarita. *Las vidas de Pablo Neruda* (Santiago: Zig-Zag, 1967), 44.

273 «Fuera de Chile los enemigos»: Neruda, Pablo. «Pablo Neruda el 1 de mayo del presente año en la casa del pueblo, de nuestra ciudad, dijo», *La voz radical* (Temuco), 2 de julio de 1938. Citado en Schidlowsky, *Las furias y las penas* (2008), 1:375.

274 «El padre»: *Memorial de Isla Negra*.

274 Marín notó que: Aguirre, *Las vidas de Pablo Neruda*, 43.

275 «la garganta anudada»: Neruda, Pablo. «Algo sobre mi poesía y mi vida», Aurora, núm. 1 (julio de 1954). Disponible en *OC*, 4:930–931.

275 Adoptó un tono nuevo y humilde: Moran, *Pablo Neruda*, 85, como destacar las funciones del panadero, del carpintero y del minero.

276 «La mamadre»: *Memorial de Isla Negra*.

277 El «tío» de Neruda, Orlando: carta fechada el 16 de noviembre de 1945; de la correspondencia del autor con Patricio Mason, 2017; y Mason, «History of the Mason Family in Chile».

277 Franco lanzó una batalla final: Jackson, *Spanish Republic and the Civil War*, 463.

278 «Hay 1600 intelectuales»: APNF.

278 Aguirre Cerda recibió a Neruda: *CHV*, 550.

278 el presidente Aguirre Cerda firmó: La orden está en el documento núm. 18, 1939, APNF.

279 «La más noble misión»: *CHV*, 550.

279 Delia ya había estado trabajando: Sáez, *La Hormiga*, 132.

279 «Un autógrafo de Pablo Neruda»: Neruda, Pablo. «Un autógrafo de Pablo Neruda», *Aurora de Chile*, 4 de julio de 1939.

279 Delia y Neruda llegaron a Francia: Sáez, *La Hormiga*, 131.

279 «Gobierno y situación política»: *CHV*, 550–551.

279 Cuando Aguirre Cerda dio: Schidlowsky, *Las furias y las penas* (2003), 1:372–379.

280 El Partido Comunista Francés: Entre otras fuentes, ibid., 1:374.

280 A principios de junio: Neruda, Pablo. «Se estarían haciendo gestiones para la traída a Chile de miles de refugiados españoles», *La Hora*, 8 de junio de 1939. Citado en Schidlowsky, *Las furias y las penas*, 1:428.

280 «Informaciones prensa dicen»: Ministerio de Relaciones Exteriores de Chile, Archivo General Histórico. Citado en Schidlowsky, *Las furias y las penas*, 1:375. Como otras comunicaciones diplomáticas, esto fue descubierto por el meticuloso erudito doctor David Schidlowsky en los archivos anteriormente clasificados del ministerio.

280 Pablo se enfureció: Bizzarro, *Pablo Neruda*, 144.

280 1.297 varones: «Clasificación de los españoles que trae a bordo el "Winnipeg"», *La Hora*, 18 de agosto de 1939. Citado en Schidlowsky, *Las furias y las penas* (2008), 1:438.

281 el «poeta principal» de Chile: «1,600 Refugee Spaniards Due in Chilean Haven This Month», *New York Tribune*, 6 de agosto de 1939.

281 «2078 refugiados españoles»: «2,078 Spanish Refugees on a 93-Passenger Ship», *New York Times*, 22 de agosto de 1939.

281 «Contrariamente a lo que pudo»: carta de 2 de octubre de 1939, APNF.

281 «Nos recibieron con señales»: «To Live Again», APNF. De Cunard, Nancy. «To Live Again», 26 de marzo de 1940.

281 «El cambio no podia ser más»: Sáez, *La Hormiga*, 133.

282 «prensa anuncia embarques»: Ministerio de Relaciones Exteriores de Chile, Archivo General Histórico. Citado en Schidlowsky, *Las furias y las penas* (2003), 1:389.

282 Desamparada, Maruca había puesto: Feinstein, Adam. *Pablo Neruda: A Passion for Life* (London: Bloomsbury, 2004), 165.

282 «Mi querido Chancho»:

CAPÍTULO CATORCE: AMÉRICA:

285 «Alturas de Macchu Picchu»: «Canto XI», *Canto General*.

285 «Hablamos solos, los americanos»: «Llena de Grandeza es la página más reciente de Neruda», *Qué hubo*, 2 de enero de 1940. Citado en Schidlowsky, *Las furias y las penas* (2003), 1: 392–393 y Olivares Briones, Edmundo. *Pablo Neruda: Los caminos de América* (Santiago: LOM Ediciones, 2004), 23.

286 «Pocas veces habíamos»: ibid.

287 «El lugar de Delia era»: Sáez, *La Hormiga*, 135.

287 El 19 de junio, Neruda recibió: APNF.

287 El 21 de agosto de 1940: Según la comunicación del Ministerio de Asuntos Exteriores con Neruda, documento núm. 176. Disponible en Schidlowsky, *Las furias y las penas* (2003), 1:408.

287 Su asesinato fue la culminación: Haynes, John E., y Harvey Klehr. *Venona: Decoding Soviet Espionage in America* (New Haven, CT;London: Yale University Press, 2000), 250.

287 En un artículo de 2004: Schwartz, Stephen. «Bad Poet, Bad Man: A Hundred Years of Pablo Neruda», *Weekly Standard*, 26 de Julio de 2004.

288 En un comentario de 2006: Kamm, Oliver. «Why Grass Deserves to Have His Writing Hurled Back in His Face», *London Times*, 19 de agosto de 2006.

288 Neruda afirmó que nunca vio: Entrevista en *Marcha* (Montevideo), 17 de septiembre de 1971. Disponible en *OC*, 5:1201.

288 En 1944, los servicios de inteligencia: Memo ref. núm. 3/NBF/T800, 7 de diciembre de 1956, Venona Project, NSA. Disponible en https://www.nsa.gov/news-features/declassified-documents/venona/dated/1944/assets/files/11may_neruda.pdf.

289 Su explicación a las autoridades: Haynes y Klehr, *Venona*, 277.

289 «Pablo Neruda, te escribe»: carta fechada el 25 de septiembre de 1940, APNF.

289 donde instalaron una pequeña: carta de Neruda al Ministro de Asuntos Exteriores Ernesto Barros Jarpa, 22 de abril de 1942, APNF. Citado en Neruda, *Epistolario viajero*, 175.

290 A veces se ponía un disfraz: Toledo, Víctor. *El águila en las venas: Neruda en México, México en Neruda*, 2ª ed. (Puebla, Mexico: BUAP-Dirección de Fomento Editorial, 2005), 74.

290 La fiesta más grande: Sáez, *La Hormiga*, 138.

290 «quedó grabado el acento»: Cantón, Wilberto. *Posiciones* (México: Imprenta Universitaria, 1950), 91.

290 «Entre Acapulco azul»: ibid., 96–97.

292 «El señor Reyes está desarrollando»: Citado por Neruda en su carta a Ernesto Barros Jarpa, 22 de abril de 1942, APNF, y en Neruda, *Epistolario viajero*, 175.

292 su «desacato»: *CHV*, 576.

292 Alrededor de abril: Del testimonio de Delia del Carril en Bizzarro, *Pablo Neruda*, 144.

293 «Quiero saber, mi querido Carlos»: APNF.

293 Los viajes también relajaron su relación: Sáez, *La Hormiga*, 138.

294 «La United Fruit Co.»: Puede encontrarse una traducción al inglés realizada por Jack Hirschman en Neruda, *The Essential Neruda*.

294 «llevan una sensación»: Hass, *Little Book on Form*, 331.

296 sabiendo lo desesperado: Schidlowsky, *Las furias y las penas* (2003), 1:436.

296 Los breves informes: «Chilean's "Viva Roosevelt" Stirs Nazi Riot in Mexico» (United Press), *New York Times*, 29 de diciembre de 1941; «Pro-Nazi Attack Case Probed in Mexico City» (AP), *Baltimore Sun*, 30 de diciembre de 1941.

296 Neruda recibió cientos: carta fechada el 31 de diciembre de 1941, APNF.

296 Esa noche cantaron: Schidlowsky, *Las furias y las penas* (2003), 1:452.

297 «No puedo resolver el problema»: Hooks, Margaret. *Tina Modotti: Photographer and Revolutionary* (Nueva York: Da Capo Press, 2000), 104. (Como le escribe en una carta a su socio Edward Weston: «No puedo, como en una ocasión me propusiste, resolver el problema de la vida perdiéndome en el problema del arte"».

297 «Tina Modotti ha muerto»: *Tercera residencia*.

297 «error imperdonable»: Contreras, Jaime Perales. «Clash of Literary Titans», *Americas*, julio–agosto 2008.

297 «Tú has sido cómplice»: Paz, Octavio. Epilogue to *Laurel: Antología de la poesía moderna en lenguaespañola*, comp. Emilio Prados, Xavier Villaurrutia, Juan Gil-Albert y Octavio Paz, 2ª ed. (México: Editorial Trillas, 1986), 489.

297 aún no era una figura literaria importante: Como señaló el poeta mexicano Homero Aridjis en una conversación con el autor, en 2017.

298 «A Miguel Hernández»: «A Miguel Hernández, asesinado en los presidios de España», *Canto general*.

298 da un toque a Bergamín: Señalado en Contreras, «Clash of Literary Titans».

298 «(Los autores de esta Antología incluyeron)»: Prados, Emilio, Xavier Villaurrutia, Juan Gil-Albert y Octavio Paz, comps. *Laurel: Antología de la poesía moderna en lengua española* (México: Editorial Seneca, 1941), 1134.

298 «Después hubo un cambio»: Este epílogo no se imprimió en la edición original de 1941. Paz, epílogo a *Laurel* (1986), 488.

298 más ebrio de lo habitual: Contreras, «Clash of Literary Titans».

298 En un momento determinado: Como le narraba el poeta mexicano Alí Chumacero a su colega poeta Homero Aridjis, quien volvió a contar la historia (hasta la reacción de Delia) al autor en la correspondencia mantenida en 2017.

299 Cuando se despidió: Contreras, «Clash of Literary Titans».

299 «No sé lo que tú»: Larrea, Juan. *Del surrealismo a Machu Picchu* (México: Joaquín Mortiz, 1967), 114.

300 «Canto a Stalingrado»: *Tercera residencia*.

300 «Nuevo canto de amor a Stalingrado»: *Tercera residencia*.

301 En su reseña: Bracker, Milton. Reseña de *Residencia en la tierra*, de Pablo Neruda, *New York Times*, 26 de enero de 1947.

301 «inteligentemente publicado en español e inglés»: ibid.

301 El anuncio del acto: *New York Times*, 12 de febrero de 1943.

302 «fraternidad internacional»: Zegri, Armando. «Pablo Neruda debuta en Nueva York», *La Hora*, 15 de marzo de 1943.

302 «convendrá enormemente a Chile»: «Ahora será posible establecer relaciones con la URSS, dice Neruda: Declaraciones a la prensa EE.UU.», *El Siglo*, 15 de febrero de 1943. Citado en Schidlowsky, *Las furias y las penas* (2008), 1:546.

302 «el más destacado poeta español»: «Tea Honors Two Writers from Chile», *Washington Post*, 4 de marzo de 1943.

303 «Señora Neruda avisa»: Schidlowsky, *Las furias y las penas* (2003), 1:578.

303 Dos meses después: ibid.

302 «poeta angélico de la rebelión»: Escrito en una fotografía que Lorca sacó de Sánchez Ventura, citado en «Rafael Sánchez Ventura», Fundación Ramón y Katia Acín, http://www.fundacionacin.org/index.php/ramon/detalle_personaje/29/. Sección del libro de Lorca *Poeta en Nueva York*, «Introducción a la muerte. Poemas de la soledad en Vermont», dedicada a Sánchez Ventura.

302 En 1940, envió: Fisher, Bill. «Pablo Neruda in the Heart of the Library of Congress», video, 52 minutos. Disponible en http://www.loc.gov/today/cyberlc/feature_wdesc.php?rec=7046.

303 «A pesar que agradezco»: carta fechada el 26 de mayo de 1943, APNF.

304 Sus abogados imprimieron un aviso: *Periódico oficial* (Cuernavaca, Morelos), 3 de mayo de 1942. Citado en Schidlowsky, *Las furias y las penas* (2008), 1:532.

304 en el encantador pueblo de Tetecala: Sáez, *La Hormiga*, 140.

304 Proclamó que había encontrado: Bizzarro, *Pablo Neruda*, 138.

305 «Como Cónsul General de Chile»: «Neruda dice que no acostumbra retractarse de sus actos», *Excelsior* (Ciudad de México), 22 de junio de 1943. Citado en Cantón, *Posiciones*, 101.

305 Desde las altas mesetas: Cierta terminología de Costa, *Poetry of Pablo Neruda*, 114.

305 Al comienzo del poema épico: ibid.

306 «América, no invoco tu nombre en vano»: *Canto general*.

306 «lo mejor de México»: Citado en Cantón, *Posiciones*, 103–104.

306 «El señor Pablo Neruda, cónsul»: Paz, Octavio. «Respuesta a un cónsul», *Letras de México*, 15 de agosto de 1943. Citado en Schidlowsky, *Las furias y las penas* (2003), 1:491.

306 El embajador Óscar Schnake: carta de Schnake al Ministerio de Asuntos Exteriores, 30 de agosto de 1943, APNF.

307 «Pablo Neruda es todo niño»: Disponible en Quirarte, Vicente. *Pablo Neruda en el corazón de México: En el centenario de su nacimiento* (Mexico, D.F.: Universidad Nacional Autónoma de México, 2006), 95.

307 «Eres tú, desde que llegaste»: Disponible en Quirarte, *Pablo Neruda en el corazón de México*, 102.

307 El 30 de agosto de 1943: Schidlowsky, *Las furias y las penas* (2003), 1:498.

307 despertar a los que dormían: Falcón, Jorge. «Imagen y espíritu de Pablo Neruda», *Hora del hombre* (Lima), octubre de 1943. Citado en Schidlowsky, *Las furias y las penas*, 1:510.

307 bautizar una escuela rural: Teitelboim, Volodia. «Himmo y regreso del poeta de América, Pablo Neruda», *El Siglo*, 28 de febrero de 1943. Citado en Aguirre, *Genio y figura de Pablo Neruda*, 177.

308 «Ha querido mezclar»: Rueda Martinez, Pedro. «Pablo Neruda, viajero de la poesía», *El Siglo*, 12 de septiembre de 1943. Citado en Schidlowsky, *Las furias y las penas* (2003), 1:505.

308 En los días siguientes: ibid., 508–509.

308 «Pensé que el ombligo»: *Triunfo*, 13 de noviembre de 1971.

308 «En mi país surgió el núcleo»: ibid.

309 «Pensé muchas cosas»: Neruda, Pablo. «Algo sobre mi poesía y mi vida», Universidad de Chile, 21 de enero de 1954 (el día después de pronunciar su discurso «Infancia y poesía», parte de su conferencia «Mi poesía»). Disponible en *Aurora*, núm. 1 (julio de 1954), y *OC*, 4:932.

309 Escribió el poema: ibid.

309 La división del poema en: De Costa, *Poetry of Pablo Neruda*, 115.

309 «es una serie de recuerdos autobiográficos»: Neruda, «Algo sobre mi poesía y mi vida».

309 Y del Poema XIII: Hernán Loyola señala el Poema XIII en su *Ser y morir*

en Pablo Neruda 1918–1945 (Santiago: Editora Santiago, 1967), 222.

310 «Me trajo el sentimiento de comunidad»: *Triunfo*, 13 de noviembre de 1971.

311 Neruda se esforzó en contar: Entrevista del autor con José Corriel, ingeniero de construcción del Metro de Santiago, 2003.

312 Él ve con los ojos de ellos: De Costa, *Poetry of Pablo Neruda*, 124.

312 «¿Cómo hacer la selección en este caso?»: Edwards, Magdalena. «A Conversation with Forrest Gander and Raúl Zurita About "Pinholes in the Night: Essential Poems from Latin America"», *Los Angeles Review of Books*, 2 de febrero de 2014, https://lareviewofbooks.org/interview /conversation-forrest-gander-raul-zurita-pinholes-night-essential -poems-latin-america.

313 «El problema del futuro»: Entrevista a Pablo Neruda por J. M. Cohen, Network Three, BBC Tercer programa, 10 de Julio de 1965.

CAPÍTULO QUINCE: SENADOR NERUDA:

315 «El traidor»: *Canto general*.

315 «Voy a Chile»: Falcón, «Imagen y espíritu de Pablo Neruda».

316 «Pablo ya estaba gordito»: Sáez, *La Hormiga*, 141–142.

317 «penetrar más allá»: Poirot, *Pablo Neruda*, 122.

317 «Nunca pensé en la Hormiga: Entrevista del autor con Inés Valenzuela, julio de 2003.

317 Una noche, Alberti vio a Neruda: Poirot, *Pablo Neruda*, 112.

319 permitió a los empresarios privados: Collier, Simon y William F. Sater. *A History of Chile, 1808–1994*, 2ª ed. (Cambridge, UK: Cambridge University Press, 2004), 143–44.

319 una ola de expansión económica: Loveman, Brian. *Chile: The Legacy of Hispanic Capitalism*, 3ª ed. (Nueva York: Oxford University Press, 2001), 150.

319 Muchos criticarían más tarde: Collier y Sater, *History of Chile*, 144.

321 La palabra pueblo: Reid, Alastair. Introducción a la edición en inglés de *Plenos poderes*, de Pablo Neruda (Nueva York: New Directions, 1995), vii.

322 «Entro en su casa»: Como cita Neruda en «Viaje al norte de Chile», *OC*, 4:560.

322 El 24 de febrero de 1945: «Antofagasta aclama a Neruda en gran acto de proclamación. Hablaron el Senador Lafertte y el Diputado César Godoy U», *El Siglo*, 26 de febrero de 1945.

322 «Saludo al Norte»: Nunca publicado en un libro, el poema se imprimió en *El Siglo*, 2 de febrero de 1945. Disponible en *OC*, 4:541.

322 el Partido Comunista tenía: «Gran triunfo obtuvieron las fuerzas

democráticas», *El Siglo*, 5 de marzo de 1945.

322 La capacidad del poema para servir: Correspondencia del autor con María Cristina Monsalve, doctoranda por la Universidad de Maryland, Departamento de Español y Portugués, 2017.

322 Para recaudar fondos, la campaña: Olivares Briones, *Pablo Neruda: Los caminos de América*, 386.

323 «Este triunfo sobre el prejuicio»: Aguirre, *Las vidas de Pablo Neruda*, 218.

323 «No todo, en la política»: Arráiz, Antonio. «Tres días con Pablo Neruda. cartas de un director viajero», *El Nacional* (Caracas), 8 de febrero de 1946. Citado en Schidlowsky, *Las furias y las penas* (2003), 1:577.

323 Descubrió que los aspectos: ibid.

324 «Dicho en Pacaembú (Brasil, 1945)»: *Canto general*.

325 «En medio de la Plaza»: «Los muertos de la plaza (28 de enero de 1946, Santiago de Chile)», *Canto general*.

325 Neruda recibió una vez más un cable: Cable núm. 130, «Cables cambiados con legación en Suiza», vol. 2348, 1945, Ministerio de Relaciones Exteriores de Chile, Archivo General Histórico. Citado en Schidlowsky, *Las furias y las penas* (2003), 1:562.

325 Neruda respondió a través del Ministerio: ibid., cable núm. 107.

325 Ese mismo día: ibid., cable núm. 170.

326 Su exagerada y ostentosa postura de izquierdas: Collier y Sater, *History of Chile*, 246.

326 «hasta en la sopa»: Teitelboim, *Neruda: La biografía*, 297.

326 «En el norte, el trabajador del cobre»: «El pueblo lo llama Gabriel», *OC*, 4:594.

328 «Tuve oportunidad de preocuparme»: *OC*, 4:653–654.

329 «Pensamos que de entrada»: Teitelboim, *Neruda: La biografía*, 302.

330 el 22 de agosto de 1947: Vergara, Angela. *Copper Workers, International Business, and Domestic Politics in Cold War Chile* (University Park: Pennsylvania State University Press, 2008), 71.

330 El 6 de octubre: Loveman, *Chile: The Legacy of Hispanic Capitalism*, 220.

331 «¿Están los mineros chilenos»: «Communism in Chile», *New York Times*, 11 de octubre de 1947.

332 «campo de concentración»: Neruda, Pablo. « carta íntima para millones de hombres», *El Nacional* (Caracas), 27 de noviembre de 1947. Disponible en *OC*, 4:697.

332 En el pleno del Senado del 21 de octubre: Aguirre Silva, Leonidas, ed. *Discursos parlamentarios de Pablo Neruda (1945–1948)* (Santiago: Editorial Antártica, 1997), 190.

332 «traidor, un ser despreciable»: Lago, *Ojos y oídos*, 88.

332 «deber ineludible»: *OC*, 4:681–700.

334 el desafuero del senador Neruda: Olivares Briones, *Pablo Neruda: Los*

caminos de América, 543.

334 El 30 de diciembre: Aguirre Silva, *Discursos parlamentarios*, 233–234.

334 El 5 de enero: «La corte acordó desafuero de Neruda», *La Hora*, 6 de enero de 1948.

334 Comenzó su histórico discurso: «Yo acuso», *OC*, 4:704–729.

335 Justo después del discurso: Lago, *Ojos y oídos*, 90.

336 «toda clase de facilidades»: Cable núm.2, vol. 2664, 20 de enero de 1948, Ministerio de Relaciones Exteriores de Chile, Archivo General Histórico. Citado en Schidlowsky, *Las furias y las penas* (2003), 1:644.

336 Neruda le pidió al embajador mexicano: Schidlowsky, *Las furias y las penas* (2003), 1:646.

336 «No me debe nada»: Aguirre, *Las vidas de Pablo Neruda*, 224.

337 El 30 de enero: «Simbólicamente quemaron a P. Neruda en la Plaza de Armas», *Última hora*, 31 de enero de 1948.

CAPÍTULO DIECISÉIS: LA HUIDA:

339 «El fugitivo: XII»: *Canto general*. Existe una traducción al inglés realizada por Jack Hirschman en Neruda, *The Essential Neruda*.

339 «Se busca a Neruda en todo el país»: Olivares Briones, *Pablo Neruda: Los caminos de América*, 608–609.

340 Durante la mayor parte de 1948: Varas, José Miguel. *Neruda clandestino* (Santiago: Alfaguara, 2003), 41.

340 Una de las casas donde la pareja se quedó: Entrevista del autor con Aida Figueroa, julio de 2003.

341 Fue en casa de Aida y Sergio: ibid., 2005.

341 A menudo, cuando estaba escribiendo: Varas, *Neruda clandestino*, 23.

341 Por las tardes, reunía: Entrevista del autor con Aida Figueroa, julio de 2003.

341 La vida en casa de Lola: Varas, *Neruda clandestino*, 49–50.

342 «Si me detienen, esos tipos»: ibid., 85.

342 como el jefe de investigaciones atestiguó: ibid., 55–56.

343 «Repite. Repite»: Lago, *Ojos y oídos*, 116.

343 a pesar de las protestas de Delia: ibid., 115.

344 «Hasta la tarde del lunes»: Varas, *Neruda clandestino*, 93.

345 A Delia le dijeron: Sáez, *La Hormiga*, 153.

345 la esposa del doctor Bulnes: Varas, *Neruda clandestino*, 125.

345 «Una vez, Pablo y yo»: Bizzarro, *Pablo Neruda*, 145.

345 Otros, sin embargo, han dicho: Sáez, *La Hormiga*, 153.

345 Algunos creían que era el propio Neruda: ibid., 153.

346 «Creo que desde este momento»: Muchos de los detalles del vuelo de Neruda a San Martín de los Andes están tomados de Varas, *Neruda*

clandestino, así como de la entrevista del autor con Varas en el 2003, y de la correspondencia posterior. El libro de Varas incluye relatos personales tanto de Jorge Bellet como de Víctor Bianchi (incluido un facsímil de su diario que presenta mapas hechos a mano). Información adicional del relato de Bellet en «Cruzando la cordillera con el poeta», *Araucaria de Chile*, núms. 47–48 (1990): 186–202 (consultado en memoriachilena.cl). Entre los relatos de Bianchi, Bellet, Neruda y otros, existen con frecuencia detalles contradictorios sobre la aventura. Como siempre, he hecho todo lo posible por discernir los más válidos e indicar cuándo podría existir duda.

347 Se detuvieron solo para repostar: Varas, *Neruda clandestino*, 145.

347 Tomaron un bote para cruzar: Lago, *Ojos y oídos*, 128.

347 «Alumbraban una fogata»: ibid., 127. También disponible en *OC*, 5:978–980.

347 Leoné Mosalvez tenía quince años: Testimonio contado a Manuel Basoalto en Varas, *Neruda clandestino*, 153.

348 «Tú eres un hombre al que siempre»: ibid., 159–160.

349 Neruda llevaba todas las páginas: Aguirre, *Genio y figura de Pablo Neruda*, 199.

349 Bianchi afirmó que también: ibid., 173.

349 volumen ilustrado sobre las aves de Chile: Pablo Neruda entrevistado por Sun Axelsson, SVT (TV sueca), París, diciembre de 1971.

349 «al lado de mis impenetrables compañeros»: «Pablo Neruda—Discurso de aceptación del Nobel: Hacia la ciudad espléndida», 13 de diciembre de 1971, NobelPrize.org, http://www.nobelprize.org/nobel_prizes /literature/laureates/1971/neruda-lecture-sp.html, y *OC* 5:335.

351 «La herida desató el sentimentalismo del poeta: Varas, *Neruda clandestino*, 191.

CAPÍTULO DIECISIETE: EL EXILIO Y MATILDE:

355 «Aquí termino (1949)»: *Canto general*.

355 Pablo Picasso le encontró: Schidlowsky, *Las furias y las penas* (2008), 2:780.

356 «unir a todas las fuerzas activas»: Congreso Mundial de la Paz. *World Peace Congress leaflet*, 1949, W. E. B. Du Bois Papers (MS 312), Special Collections and University Archives, University of Massachusetts Amherst Libraries. Disponible en http://credo.library.umass.edu /view/full/mums312-b126-i237.

356 Du Bois señaló la diversidad: Du Bois, W. E. B. «The World Peace Congress and Colored Peoples», 1949, W. E. B. Du Bois Papers (MS 312), Special Collections and University Archives, University of Massachusetts Amherst Libraries. Disponible en http://credo.library.umass.edu

/view/full/mums312-b159-i430.

357 se debía «a las dificultades: Sanhueza, Jorge. «Neruda 1949», *Anales de la Universidad de Chile*, núms. 157–160 (enero–diciembre de 1971): 198.

357 «Neruda era como la conciencia:Fast, Howard. «Neruda en el Congreso Mundial para La Paz», *Pro arte*, 9 de junio de 1949. Citado en Sanhueza, «Neruda 1949».

357 «Cien personas le hacían preguntas»: ibid.

357 «Paul Robeson, negro y comunista»: *Report on the Communist «Peace» Offensive: A Campaign to Disarm and Defeat the United States*, informe preparado por el Comité sobre Actividades Antiamericanas, Casa de Representantes de Estados Unidos, Washington, D.C., 1 de abril de 1951. Disponible en https://archive.org/details/reportoncommunis00unit.

359 «se están realizando esfuerzos»: Telegrama vía valija diplomática enviado por C. Burke Elbrick, consejero de la embajada de EE. UU. en Cuba, al secretario de Estado (Dean Acheson), 26 de agosto de 1949, desde Registro General de los Archivos Nacionales del Departamento de Estado 1945–1949, expediente 825.00B/8-2449, proporcionado al autor por la Textual Records Division of the National Archives [División de Registros Textuales de los Archivos Nacionales] de College Park, MD.

360 «Ninguna de aquellas páginas llevaba»: *OC*, 4:764.

360 «Si las hienas usaran la pluma»: *OC*, 4:765.

360 palabras que llevaron a los miembros: Crossley, Robert. *Olaf Stapledon: Speaking for the Future* (Syracuse, NY: Syracuse University Press, 1994), 359.

361 «obsesiones eróticas»: Citado por Roger Garaudy, como se ve en, entre otros, Caute, David. *The Dancer Defects: The Struggle for Cultural Supremacy During the Cold War* (Oxford, UK;Nueva York: Oxford University Press, 2003), 310.

361 «¿Es eso justo»: Caute, David. *The Fellow-Travellers: Intellectual Friends of Communism* (New Haven, CT: Yale University Press, 1988), 315.

361 Neruda parecía sincero: Sanhueza, «Neruda 1949», 204.

361 «En la agonía de la muerte»: *OC*, 4:765.

361 «Cuando Faedéiev expresaba en su discurso de Wroclaw»: *OC*, 4:765.

362 «Walt Whitman escribió una vez»: Neruda, "Que despierte el leñador".

363 Sin embargo, como dijo Jorge Sanhueza: Sanhueza, «Neruda 1949», 205.

363 Una década después: ibid., 206.

364 Según Volodia Teitelboim: Teitelboim, *Neruda: La biografía*, 297–298.

365 «Que despierte el leñador»: *Canto general*.

365 al final ampliaron el viaje: Neruda, Pablo. *Cartas de amor: cartas a Matilde Urrutia (1950–1973)*, ed. Darío Oses (Barcelona: Seix Barral, 2010).

365 Neruda se vio seducido por Matilde: Entrevista del autor con el escritor Francisco Velasco, 2008.

366 «Las mujeres andaban detrás de Pablo»: Sáez, *La Hormiga*, 145.

366 No era un gran seductor: Entrevista del autor con Inés Valenzuela, Julio de 2003.

366 Si Delia sospechaba: Sáez, *La Hormiga*, 156.

367 según se cuenta: Sanhueza, «Neruda 1949», 207.

367 los invitados recibieron: Olivares Briones, *Pablo Neruda: Los caminos de América*, 737–742.

367 «no se hace ilusiones sobre Neruda: Schidlowsky, *Las furias y las penas* (2008), 2:809–810.

367 «Estoy más agitado con este libro»: Olivares Briones, *Pablo Neruda: Los caminos de América*, 749–750.

367 «Pero como no puede aún bajar»: Reyes, *Neruda: Retrato de familia*, 152.

368 «En este momento está su cama»: Olivares Briones, *Pablo Neruda: Los caminos de América*, 747.

369 sirvió como monumento: Herrera, Hayden. *Frida: A Biography of Frida Kahlo* (1983;Nueva York: HarperCollins, 1984), 312.

369 devolver «al pueblo: Suckaer, Ingrid. «DiegoRivera: Biografía», Museo Anahuacalli, http://www.museoanahuacalli.org.mx/diegorivera/index .html.

369 Rivera influyó: Felstiner, *Translating Neruda*, 186. Felstiner también destaca con astucia la influencia de José Uriel García, el historiador que llevó a Neruda al Machu Picchu, e inspiró su interés en el pueblo indígena y su historia.

369 «Estaba tan absorbida»: Olivares Briones, *Pablo Neruda: Los caminos de América*, 751.

370 «Viví, todavía vivo»: Entrevista del autor con Ariel Dorfman, 2004.

370 José Corriel, ingeniero de la construcción: Entrevista del autor con José Corriel, 2003.

370 *Canto general*, un título: González Echevarría, Roberto. Introducción a la edición en inglés de *Canto general*, de Pablo Neruda (Berkeley: University of California Press, 1991), 6.

372 Este optimismo, sin embargo: Mascia, Mark J. «Pablo Neruda and the Construction of Past and Future Utopias in the *Canto general*», *Utopian Studies 12*, núm. 2 (2001): 65–81. Disponible en http://digitalcommons .sacredheart.edu/lang_fac/4.

373 «cubrían la ciudad»: *CHV*, 565.

373 Aquello inspiró directamente la visión: Entrevista del autor con John Felstiner, 2001, y Felstiner, *Translating Neruda*, 129.

375 Las ediciones de mayor calidad: Entrevista del autor con Inés Valenzuela, Julio de 2003. Inés ayudó en la distribución de la copia clandestina.

375 Es un llamado al espíritu: *Triunfo*, 13 de noviembre de 1973.

376 «Me cayó encima como una bomba»: Entrevista del autor con Jack

Hirschman, 2010.

377 Sin embargo, como dice en el poema: Cardona Peña, *Pablo Neruda y otros ensayos*, 36–37.

377 «dos inmensas fuentes de alegría»: ibid., 37.

377 Sin embargo, toda esta satisfacción: ibid., 38, y Salerno, «Alone y Neruda», 324.

378 Estaba impresionado por los poemas:Alone. «Neruda», *El Mercurio*, 7 de septiembre de 1947. Citado ibid., 324–327.

378 Neruda se sorprendió: Cardona Peña, *Pablo Neruda y otros ensayos*, 40–41.

379 los dos pasaron tiempo en Praga: Hernán Loyola enumera las paradas en *OC*, 1:1223–1224.

379 Con la ayuda de sus amigos: Detalles de cómo Neruda trabajó con los líderes de partidos, los amigos y los artistas, etc., en distintos países para programar los compromisos de conferencias y los premios, que le facilitarían el pasar tiempo con Matilde en *OC*, 1:1224.

CAPÍTULO DIECIOCHO: MATILDE Y STALIN:

381 «El monte y el río»: *Los versos del Capitán*.

381 «llegaran algún día inspectores: Varas, José Miguel. «Neruda en exilio», *Mapocho* 34 (1993): 93–94.

382 «Esta niña chilena que viene»: Varas, José Miguel. *Nerudarío* (Santiago: Planeta, 1999), 122.

382 Neruda y Delia habían alquilado: Varas, «Neruda en exilio», 94.

383 A esas alturas, todos los gobiernos: ibid.

383 un exgeneral republicano: Gattai, Zélia. *Senhora Dona do Baile* (Rio de Janeiro: Ed. Record, 1985), 112–114. Citado en Schidlowsky, *Las furias y las penas* (2008), 2:826–827.

384 «Nuestro ángel o demonio»: Neruda, *Cartas de amor: cartas a Matilde Urrutia*, 26.

384 «de generosidad y alegría juvenil»: Toledo, Manuel. «Aída Figueroa: Pablo fue un gran ejemplo», BBC Mundo, 10 de julio de 2004, http: //news.bbc.co.uk/hi/spanish/specials/2004/cien_anos_de_neruda /newsid_3868000/3868781.stm.

384 Y Matilde era tal como Neruda: ibid.

384 Matilde era sencilla: ibid.

385 Le envió a Matilde un telegrama: Urrutia,Matilde. *My Life with Pablo Neruda*, trad. ing. Alexandria Giardino (Stanford, CA: Stanford University Press, 2004), 44.

385 En el festival, Neruda se pronunció: Neruda, Pablo. «¡Hacia Berlín!» *Democracia*, 29 de agosto de 1951. Disponible en *OC*, 4:819.

385 «Yo estaba radiante: Urrutia, *My Life with Pablo Neruda*, 45–46.

385 Fue la primera de muchas mentiras: Entrevista del autor con Aida Figue-roa, julio de 2003.

385 «Tienes olor a ternura»: Urrutia, *My Life with Pablo Neruda*, 47.

386 «Siempre»: *Los versos del Capitán*.

387 «El alfarero»: Puede encontrarse una traducción al inglés realizada por el autor, Mark Eisner, en Neruda, *The Essential Neruda*.

387 Sin embargo, en el poema siguiente: Urrutia, *My Life with Pablo Neruda*, 56.

388 «En este momento, me parece»: ibid.

388 Yvette Joie: La amiga se menciona en Cirillo Sarri, Teresa. *Neruda a Capri: Sogno di un'isola* (Capri: Edizioni La Conchiglia, 2001), 97.

389 «Eres del pobre Sur»: Soneto XXIX, *Cien sonetos de amor*.

390 Había pensado en que ya no podía: Urrutia, *My Life with Pablo Neruda*, 89.

391 «Y yo, ahí, como un pollo»: ibid., 95–96.

391 La pareja pudo relajarse allí: ibid., 104.

391 La mujer a la que se dirige: Parte de esto es de Foster, David W., y Daniel Altamiranda, eds. *Twentieth-Century Spanish American Literature to 1960* (Nueva York: Garland, 1997), 246.

392 En el poema de Neruda «La carta en el camino»: Loyola señala la ubicación de su composición en *OC*, 1:1219.

392 «Y cuando venga la tristeza»: «La carta en el camino», *Los versos del Capi-tán*.

393 «Neruda Urrutia»: Urrutia, *My Life with Pablo Neruda*, 111.

394 cuando Neruda regresó: ibid., 104.

394 «En unos días más, cuando»: ibid., 107–108.

394 Matilde comenzó a encontrarse mal: ibid., 121.

394 «una sombra se extendió»: Urrutia,Matilde. *Mi vida junto a Pablo Neruda* (Barcelona: Seix Barral, 1986), 113.

395 Perdió a su hijo: Urrutia, *My Life with Pablo Neruda*, 128.

395 «Voy a dar a usted un hijo»: ibid., 129.

395 Intenta deslumbrar al lector: De Costa, *Poetry of Pablo Neruda*, 144.

395 se presenta como: Cáracamo-Huechante, Luis E. «Of Commitments and Compromises: Nerudas Relationship with Ocampo and the Journal *Sur* in the Cold-War Period», *Revista Hispánica Moderna 60*, núm. 1 (2007): 3, http://www.jstor.org/stable/40647351.

396 Neruda fue uno de los artistas comunistas: Dawes, Greg. *Verses Against the Darkness: Pablo Neruda's Poetry and Politics* (Lewisburg, PA: Bucknell University Press, 2006), 281.

396 Picasso se lo quitó: Varas, «Neruda en exilio», 97.

396 «De mejores lugares me han echado»: Rodríguez Monegal, Emir. Neruda: *El viajero inmóvil* (Barcelona: Editorial Laia, 1988), 122.

396 «El porvenir de la humanidad»: «Palabras a Chile (Mensaje de Pablo Neruda en viaje a su patria)», *Democracia*, 9 de agosto de 1952. Disponible en *OC*, 4:837–838.

397 «Yo saludo al noble pueblo»: Franulic, Lenka. «Neruda, regreso del exilio, 1952», *Ercilla*, 1952. Disponible en *Cuadernos* (Fundación Pablo Neruda), núm. 31 (1997): 5.

397 dos policías anotando: Franulic, «Neruda, regreso del exilio, 1952», 6.

397 «Daré mi apoyo»: ibid.

398 «El poeta no es una piedra perdida: «El canto y la acción del poeta deben contribuir a la madurez y al crecimiento de su pueblo», *El Siglo*, 21 de junio de 1954. Citado en Schidlowsky, *Las furias y las penas* (2003), 2:805.

398 «¡Neruda! ¡Neruda!»: Lago, *Ojos y oídos*, 162.

398 el equipo de Allende: Quezada Vergara, Abraham. *Pablo Neruda y Salvador Allende: Una amistad, una historia* (Santiago: RIL Editores, 2014), 64.

399 Por lo general, solía comenzar: Teitelboim, Volodia. *Voy a vivirme: Variaciones y complementos Nerudianos* (Santiago: Dolmen Ediciones, 1998), 16–17.

399 Siempre escribía con tinta verde: Entrevista del autor con Darío Oses, jefe de archivos y de biblioteca en la Fundación Pablo Neruda, abril de 2015.

399 «Desde que tuve un accidente»: Guibert, «Pablo Neruda», 59.

400 Como señaló Aida Figueroa: Entrevista del autor con Aida Figueroa, julio de 2003.

400 Inés Valenzuela comentó: Entrevista del autor con Inés Valenzuela, 2008.

400 «Y todo lo hacía mágico»: Entrevista del autor con Aida Figueroa, julio de 2003.

401 «Yo no soy superior»: «El hombre invisible», *Odas elementales*. Puede encontrarse una traducción al inglés realizada por Kessler en Neruda, *The Essential Neruda*.

401 «He dicho que mi primera poesía»: Franulic, «Neruda, regreso del exilio, 1952», 13.

402 A partir de ahora, su poesía: Los pensamientos en este párrafo están sacados de Dawes, *Verses Against the Darkness*, 100–102.

402 «Mi poesía me la da el pueblo»: Schidlowsky, *Las furias y las penas* (2008), 2:1016.

403 «Sobre la tierra»: De un discurso pronunciado en el Congreso Cultural Continental, Teatro Caupolicán, Santiago, 26 de mayo de 1953. Disponible en *OC*, 4:894.

403 su enfoque en las odas era experimental: Dawes también observa esto, y usa las palabras «espontaneidad» e «innovación» para describir su estilo (*Verses Against the Darkness*, 78).

404 Los poemas que escribió Neruda para el periódico: Entrevista del autor con Federico Schopf, 2003.

404 las meditadas asociaciones conceptuales: De Costa, *Poetry of Pablo Neruda*, 147.

404 Jaime Concha, profesor emérito: Concha, Jaime. *Neruda, desde 1952: «No entendí nunca la lucha sino para que ésta termine», Actas del Coloquio Internacional sobre Pablo Neruda (La obra posterior a Canto general)* (Poitiers, France: Publications du Centre de Recherche Latino-Américaines de l'Université de Poitiers, 1979), 61.

404 una matriz de relaciones sociales: Tal como lo describe Dawes, *Verses Against the Darkness*, 94.

405 Las odas están ordenadas alfabéticamente: Entrevista del autor con Federico Schopf, 2003.

406 «Afirman que esta claridad»: Alone. «Muerte y transfiguración de Pablo Neruda», *El Mercurio*, 30 de enero de 1955. Citado ende Costa, *Poetry of Pablo Neruda*, 147.

406 reconocer su virtud implícita: Hass, *Little Book on Form*, 225.

407 «Oda al vino»: *Odas elementales*. Existe una traducción al inglés realizada por el autor, Mark Eisner, en Neruda, *The Essential Neruda*.

409 «En su muerte»: *Las uvas y el viento*.

410 Pese a su estricta creencia: Gran parte de este material está sacado de la entrevista del autor con Ariel Dorfman, 2004.

410 De haber sido tal vez ciudadano: ibid.

411 «El hombre que huyó»: Milosz afirma que Neruda lo llamó «agente del imperialismo estadounidense» en su nota de autor a una traducción de «Tres cantos materiales» para el periódico de Varsovia *Zeszyty Literackie*, núm. 64 (otoño de 1998): 33–34.

411 «A todo el que estaba insatisfecho»: Faggen, Robert. «Czeslaw Milosz, the Art of Poetry No. 70», *Paris Review*, invierno de 1994.

411 «Cuando describe la miseria»: Milosz, Czeslaw. *The Captive Mind* (Nueva York: Knopf, 1953), 234.

412 «Pero, Czeslaw, ¡aquello era política!»: Relatado al autor por Robert Hass, colega de Milosz en la Universidad de California, Berkeley, y traductor de su poesía; más tarde confirmado en la correspondencia del autor con Renata Gorzynska, escritor y, en un momento dado, ayudante de Milosz, en el 2015.

412 «No sé cómo»: Teitelboim, *Neruda: La biografía*, 369.

412 Esta estaba enojada: Sáez, *La Hormiga*, 161.

412 «¿Qué he venido a hacer»: Urrutia, *My Life with Pablo Neruda*, 170–171.

413 «Pero esto es así»: ibid.

413 Matilde podía comprar el terreno: Correspondencia del autor con Alexandria Giardino, quien tradujo a Urrutia, *My Life with Pablo Neruda*, 2012.

413 «Me mimó en extremo»: Urrutia, *My Life with Pablo Neruda*, 174.

413 «Estoy muy conmovido»: «Premio a Neruda honra a Chile», *El Siglo*, 22 de diciembre de 1953. Citado en Schidlowsky, *Las furias y las penas* (2008), 2:894.

414 «Cuando vi a aquella mujer allí»: Lago, *Ojos y oídos*, 175.

414 se vio a Matilde: Sáez, *La Hormiga*, 162.

414 «Las muchachas revoloteaban en torno a las estrellas: Teitelboim, *Neruda: La biografía*, 368.

414 Neruda se aproximaba: Sáez, *La Hormiga*, 163.

414 «Venía vestida de blanco»: Lago, *Ojos y oídos*, 186.

415 «En un momento dado»: ibid., 195.

416 «Y la verdad de la cosa»: Entrevista del autor con Inés Valenzuela, julio de 2003.

416 Neruda le envió un telegrama: ibid.

416 «Desde 1952»: Bizzarro, *Pablo Neruda*, 146.

417 les pidió a ambos que fuesen los testigos: Sáez, *La Hormiga*, 168.

417 «Mira, esta es Matilde»: Entrevista del autor con Inés Valenzuela, Julio de 2003.

417 «Delia es la luz»: «Amores: Delia (I)», *Memorial de Isla Negra*.

Capítulo diecinueve: Plenos poderes:

419 «Plenos poderes»: *Plenos poderes*.

420 «A veces soy un poeta de naturaleza»: Entrevista del autor con Alastair Reid, 2004.

420 «un estante de libros destacados»: De la introducción de Alastair Reid a su libro y el de Mary Heebner, *A la orilla azul del silencio: Poemas del mar / On the Blue Shore of Silence: Poems of the Sea* (Nueva York: Rayo, 2003), xiii.

421 Solía decir que tenía: De Reid, Alastair. «Neruda and Borges», *New Yorker*, 24 de junio de 1996.

421 «Para mí, el mar es un elemento»: Entrevista de Pablo Neruda por Sun Axelsson, SVT (TV sueca), París, diciembre de 1971.

422 «El mar»: *Plenos poderes*. Puede encontrarse una traducción al inglés realizada por el autor, Mark Eisner, en Neruda, *The Essential Neruda*.

422 Cada casa era como un escenario privado: ibid.

423 «La casa crece y habla»: «A la Sebastiana», *Plenos poderes*.

423 Un mozo de mudanzas: Entre otras fuentes, citada en «La Sebastiana», Fundación Pablo Neruda, https://fundacionneruda.org/museos/Casa Museo-la-sebastiana/.

423 «implica a un mismo tiempo»: Gierow, Karl Ragnar. Discurso de la ceremonia de premios, 1971, NobelPrize.org, http://www.nobelprize.org/

nobel_prizes/literature/laureates/1971/press.html.

423 Influenciado por la antipoesía de su compatriota: De Costa, *Poetry of Pablo Neruda*, 180–181.

423 «A callarse»: *Estravagario*

424 Su traductor favorito: Reid, «Neruda and Borges». *Estravagario* y «Macchu Picchu» son sus libros favoritos, según la entrevista del autor con Francisco Velasco, 2008.

425 El día después de la concentración: *CHV*, 756–757.

426 «Neruda, sentado en una lujosa suite»: En Ferlinghetti, Lawrence. *Writing Acrossthe Landscape: Travel Journals 1960–2010*, ed. Giada Diano and Matthew Gleeson (New York: Liveright, 2015), 42.

427 «aún con las botas y la ropa de combate»: Entrevista del autor con Lawrence Ferlinghetti, 2010.

427 «¡No eran horas»: Edwards, *Adiós, poeta*, 146.

428 «Me estremezco al pensar que mis versos»: *CHV*, 758.

428 Neruda le dijo a una afligida Aida: Entrevista del autor con Aida Figueroa, 2003.

428 «En Latinoamérica hay hambre»: «Dijo Pablo Neruda en su conferencia de prensa: "Las revoluciones no son exportables; Chile eligió ya su ruta de liberación"», *El Siglo*, 12 de enero de 1961.

429 el propio Neruda no se tomaba en serio: Alastair Reid, quien transmitió la oportunidad de traducirlo al inglés, dio fe de esto en su conversación con el autor.

429 Soneto XVII: *Cien sonetos de amor*.

429 «durísimo silencio»: El nombre del poema es «Las piedras de Chile», igual que el título del libro.

430 «avance en dinero: carta fechada el 26 de junio de 1963, APNF.

430 «A quien no escucha»: «Deber del poeta», *Plenos poderes*.

431 «A mí me parece que China»: Discurso pronunciado en *El Siglo*, 30 de noviembre de 1963. Disponible en *OC*, 4:1165–1166.

432 «El Episodio»: «El miedo», *Memorial de Isla Negra*.

432 Alastair Reid escribió que la palabra española: Reid, Alastair. Nota del traductor en su traducción al inglés: Neruda, *Isla Negra*, xvii.

432 Aun así, Neruda parece basarse: McInnis, Judy B. «Pablo Neruda: Inventing "El mar de cada día"», presentación monográfica, Asociación de Estudios Latinoamericanos, Guadalajara, Mexico, 10 de abril de 1997. Disponible en http://lasa.international.pitt.edu/LASA97/mcinnis.pdf (p. 9).

433 «cuaderno en que se anota algo con un fin»: Por ejemplo, en http://www.rae.es.

433 Neruda utilizó una palabra orientada al futuro: McInnis, «Pablo Neruda: Inventing "El mar de cada día"», 10.

433 El gobierno húngaro les había pedido a ambos: *OC*, 5:1387.

434 «para fomentar la amistad»: «The PEN World», PEN America, https: //pen.org/the-pen-world/.

434 «las conversaciones privadas con Washington: APNF.

434 Décadas después, Miller le contó a un biógrafo: Feinstein, Pablo Neruda, 342–343.

435 «dañado la imagen de este país»: Cohn, Deborah. *The Latin American Literary Boom and U.S. Nationalism During the Cold War* (Nashville, TN: Vanderbilt University Press, 2012), 53–54.

435 «Es mi privilegio»: La grabación de aquella noche se encuentra en línea por cortesía de 92Y, «Pablo Neruda's First Reading in the U.S»., 92nd Street Y,Nueva York, 11 de junio de 1966, https://soundcloud.com/92y /pablo-neruda-1966.

435 «que hubiera estado asociado»: Correspondencia del autor con Charles Simic, 2007.

435 «profundamente conmovido»: Cohn, *Latin American Literary Boom*, 54.

436 El PEN Club había recibido dinero: Taubman, Howard. «Writers in Isolation: Latin Americans Face Communications Barrier—A Case in Point: Pablo Neruda», *New York Times*, 4 de Julio de 1966.

436 Celebraron un minicongreso: «Denunció Neruda en el congreso del "PEN" Club: "70 millones de analfabetos en América Latina"», *El Siglo*, 18 de junio de 1966.

436 «Me envió como mensajero»: Vial, *Neruda vuelve a Valparaíso*, 252.

436 parecía menospreciar: Teitelboim, *Neruda: La biografía*, 173.

436 «provocación comunista»: «Coming to Fruition After Forty Years», Web Stories, Inter-American Development Bank, 9 de junio de 2006, http: //www.iadb.org/en/news/webstories/2006-06-09/coming-to-fruition -after-forty-years,3117.html?actionuserstats=close&valcookie=&isajaxre- quest=.

437 «a quemarropa»: *CHV*, 761.

437 «alegre y muy agradable»: Entrevista del autor con Georgette Dorn, 30 de marzo de 2016.

437 «clamor espontáneo»: Alegría, Fernando. «Talking to Neruda», *Berkeley Barb*, julio de 1966.

438 «De vez en cuando llegan»: carta fechada el 20 de junio de 1966, APNF.

439 «Creemos deber nuestro»: Geyer, Georgie Anne. «Cuba Has a New Gripe», *Washington Post*, 14 de agosto de 1966.

439 «Queridos compañeros»: *OC*, 5:102–103.

CAPÍTULO VEINTE: TRIUNFO, DESTRUCCIÓN, MUERTE:

441 «Sí, camarada, es hora de jardín»: De *El mar y las campanas*, publicado

a título póstumo. Neruda no tituló la mayoría de los poemas del libro. En su ausencia,Matilde puso entre paréntesis el primer verso de cada poema para su referencia en el índice. Puede encontrarse una traducción al inglés realizada por Forrest Gander en Neruda, *The Essential Neruda*.

441 «Nos casamos a la chilena»: APNF.

441 En un hermoso día de primavera: Teitelboim, *Neruda: La biografía*, 425.

442 «El Océano Pacifico se salía del mapa: «El mar». *Una casa en la arena*.

442 El 14 de octubre de 1967: «Anti-U.S. Play by Neruda, Chilean Poet, Opens», *New York Times*, 16 de octubre de 1967.

443 «dos horas de drama»: ibid.

443 «Siento que debo corregir»: carta fechada el 2 de noviembre de 1967, APNF.

443 «porque el mismo frenético racismo»: Neruda, Pablo. «Un "bandido" chileno», (1966) *Para nacer he nacido* (Barcelona: Seix Barral, 1985), 102.

444 «He logrado hacer una traducción transparente»: APNF.

444 como señala el poeta: Entrevista del autor con Rodrigo Rojas, abril y junio de 2015.

445 «Por eso, perdón por la tristeza»: «El que cantó cantará», *Las manos del día*.

446 «Perdón si cuando quiero»: «XI», *Aún*.

447 «Se habló de libros y de autores»: Edwards, *Adiós, poeta*, 183.

447 «Soy amigo de Checoslovaquia»: «Invasão da Tchecoslováquia féz sofrer o poeta Neruda», *O Globo* (Rio de Janeiro), 11 de septiembre de 1968. Disponible en Schidlowsky, *Las furias y las penas* (2008), 2:1218.

448 «La hora de Praga me cayó»: «1968», *Fin de mundo*.

448 «Ignoraba lo que ignoramos»: «El culto (II)», *Fin de mundo*.

448 «Cuando nosotros hicimos ese viaje»: Entrevista del autor con Aida Figueroa, 2005.

449 «Muerte de un periodista»: *Fin de mundo*.

450 «Es que había una desconformidad»: Entrevista del autor con Sergio Insunza, julio de 2003.

451 Sus amigos vieron a Neruda rápidamente: Edwards, *Adiós, poeta*, 201.

451 «¡Neruda, Neruda, Barrancas te saluda!»: «"Neruda, Neruda, Barrancas te saluda", gritan las cuatro marchas», *El Siglo*, 10 de octubre de 1969.

453 «Nadie buscaba el igualitarismo absoluto»: Edwards, *Adiós, poeta*, 206.

453 Levine -en la primera: Conversación del autor con Suzanne Jill Levine, 2015.

454 «En realidad, no puedo considerar»: Stitt, Peter A. «Stephen Spender, the Art of Poetry No. 25», *Paris Review*, invierno–primavera de 1980.

454 «Oye, ¡pucha!»: Entrevista del autor con Francisco Velasco, 2008.

454 «si Allende gana las elecciones»: Como dijo Nixon en su cuarta entrevista con David Frost: «Un empresario italiano vino a visitarme al Despacho

Oval, y dijo: "Si Allende gana las elecciones en Chile, y además tenemos a Castro en Cuba, lo que habrá en realidad en Latinoamérica es un *sandwich* rojo y, al final, todo acabará siendo rojo". Y a eso es a lo que nos enfrentamos».

455 De hecho, en el periodo previo: U.S. Senate Select Committee to Study Governmental Operations with Respect to Intelligence Activities [Comité Selecto de Operaciones Gubernamentales de Estudio del Senado de los EE. UU. con Restpecto a las Actividades de Inteligencia] (Comité de la Iglesia), S. Rep. Núm. 94-755 (1976).

455 la administración del presidente Johnson: *Church Committee, Covert Action in Chile, 1963–1973*, 10. Disponible en los Archivos Nacionales de Estados Unidos, https://www.archives.gov/declassification/iscap/pdf/2010-009-doc17.pdf.

455 Aunque Chile se enfrentaba a pocas: Kornbluh, Peter. *The Pinochet File: A Declassified Dossier on Atrocity and Accountability* (Nueva York: The New Press, 2003), 5–6.

455 Parece, asimismo: Reid,Michael. *Forgotten Continent: The Battle for Latin America's Soul* (New Haven, CT: Yale University Press, 2007), 112.

454 «pérdidas económicas tangibles»: Kornbluh, *Pinochet File*, 6.

456 Tras la victoria de Allende: ibid., 1.

456 Helms le envió un cable a Kissinger: ibid., 17.

456 ITT poseía unos fondos: ibid., 18.

456 Los intereses estadounidenses: Loveman, *Chile*, 248.

456 Como afirma el informe del Comité de la Iglesia: Comité de Iglesia, *Covert Action in Chile*, 5.

456 La CIA hizo llegar armas: ibid.

456 El embajador estadounidense, Edward Korry: Kornbluh, *Pinochet File*, 8.

457 La vieja ortodoxia: La mayoría de los pensamientos en este párrafo proceden del debate del autor con Ariel Dorfman, 2004.

457 En una conversación telefónica: Kornbluh, *Pinochet File*, 99, así como entrevista y debate en *Democracy Now!*, Steenland, Kyle. «Two Years of "Popular Unity" in Chile: A Balance Sheet», *New Left Review*, núm. 78 (marzo–abril de 1973): 3–25. 10 de septiembre de 2013.

457 Después de la investidura de Allende:

458 la CIA gastó: Comité de la Iglesia, *Covert Action in Chile*, 2.

459 «tardaran lo máximo posible»: Kornbluh, *Pinochet File*, 7–18.

459 «No era nada optimista»: Edwards, *Adiós, poeta*, 210–211.

460 El escritor Jay Parini: Correspondencia del autor con Jay Parini, 3 de junio de 2016, y de «The Home of Pablo Neruda», *Commentary Series*, Vermont Public Radio, 13 de noviembre de 2007, http://vprarchive.vpr.net/commentary-series/the-home-of-pablo-neruda/.

460 «sentido llega primero»: De una grabación de la tarde.

461 «último amor senil»: Entrevista del autor con Aida Figueroa, julio de 2003.

461 Mientras estaba en Londres: Correspondencia del autor con Jay Parini, 3 de junio de 2016.

462 Un día, cuando Alicia: Entrevista del autor con Francisco Velasco, 2008.

462 «Te diré que tu amigo»: Teitelboim, *Neruda: La biografía*, 449. Cuando Matilde afirma que Neruda está «enfermo», lo más probable es que se esté refiriendo a su cáncer de próstata, que ya tenía antes de conocer a Alicia; no está diciendo que Alicia fuera quien le causara la «enfermedad de ahí abajo».

462 «Hay una porción de noche»: ibid., 453.

462 A pesar de su marcha a París: Edwards, *Adiós, poeta*, 296. Edwards no menciona a Alicia por su nombre, solo que Neruda se había enamorado de una «mujer considerablemente más joven» justo antes de que saliera para Francia.

CAPÍTULO VEINTIUNO: COMO DUERMEN LAS FLORES:

463 «Otoño»: *Jardín de invierno*. El otoño al que se refiere el título es el de abril-junio de 1973; las tensiones estallarían aquel mes de septiembre.

463 «Mi país está experimentando»: Entrevista a Neruda por Axelsson, SVT.

463 Tan pronto como llegaron a París: Velasco, Francisco. *Neruda: El gran amigo* (Santiago: Galinost-Andante, 1987), 121.

464 «Aquí todo sigue igual»: Teitelboim, *Neruda: La biografía*, 455–456.

465 «El poeta no es un «pequeño dios»: «Discurso Nobel», *OC* 5:340.

466 «silbaron, se rieron»: Raymont, Henry. «Neruda Opens Visit Here with a Plea for Chile's Revolution», *New York Times*, 11 de abril de 1972.

467 volver «a las preocupaciones de mi país»: *OC*, 5:357–362.

467 «ya había cenizas»: Alegría, Fernando. «Neruda: Reminiscences and Critical Reflections», trad. ing. Deborah S. Bundy, *Modern Poetry Studies 5*, núm. 1 (1974): 44.

467 «Nosotros enfermones»: Velasco, *Neruda: El gran amigo*, 122.

468 El poeta le regaló: Edwards, *Adiós, poeta*, 252.

468 «Noté que estaba muy mal»: Velasco, *Neruda: El gran amigo*, 123.

468 los camioneros culpaban: Sigmund, Paul E. *The Overthrow of Allende and the Politics of Chile, 1964–1976* (Pittsburgh: University of Pittsburgh Press, 1977), 184.

469 100.000 campesinos: ibid., 185.

469 una carta de agradecimiento al poeta: carta fechada el 16 de noviembre de 1972, APNF.

470 «manteniendo su perpetuo diálogo»: Citado en Poirot, *Pablo Neruda*, 124.

470 le llevara «Pindione»: Neruda, *Cartas de amor: cartas a Matilde Urrutia*, 238.

470 En ausencia de ella: Del testimonio en el 2012 de Alicia Urrutia al juez Mario Carroza después de haber sido invitada a responder a preguntas sobre la salud de Neruda durante la investigación de la muerte de este. Citado en Montes, Rocío. «El último amor de Neruda: La voz de Alicia», *Caras*, 29 de diciembre de 2014, http://www.caras.cl/libros/el-ultimo -amor-de-neruda-la-voz-de-alicia/.

471 Alicia estaba impresionada: ibid.

471 El doctor Velasco: Velasco, *Neruda: El gran amigo*, 124–125.

471 «La época de esos nombres clásicos»: carta fechada el 27 de febrero de 1973, APNF.

472 «Nunca he recibido»: carta fechada el 14 de marzo de 1973; copia proporcionada al autor por Turner.

472 «Desgraciadamente tengo que disentir»: carta fechada el 8 de agosto de 1973, APNF.

473 «Todo el movimiento cultural»: Jara, Joan. *Victor: An Unfinished Song* (Nueva York: Ticknor & Fields, 1984), 211–212.

474 El 31 de agosto de 1973: APNF y *OC*, 5:1020.

474 «Formulo los mejores votos»: carta fechada el 4 de septiembre de 1973, APNF.

475 Allende se disparó: Ha habido polémica respecto a las circunstancias de la muerte de Allende desde el primer momento. A pesar de algunos relatos circunstanciales, muchos insistieron en que él nunca se habría quitado la vida, que habría muerto peleando y que cayó por las balas disparadas en el asalto militar al edificio. Sin embargo, en 2011, el sistema de justicia chileno investigó la muerte de Allende, una de las más de setecientas investigaciones criminales sobre las muertes y las desapariciones que tuvieron lugar durante la dictadura. Un equipo de forenses internacionales dirigió una autopsia. Con la ayuda de los expertos en balística, la conclusion unánime fue que en efecto se había disparado él. Entre las diversas fuentes: López, Andrés y Javier Canales. «Informe del Servicio Médico Legal confirma la tesis del suicidio de ex presidente Allende», *La Tercera* (Santiago), 19 de julio de 2011, http://www.latercera.com/noticia /informe-del-servicio-medico-legal-confirma-la-tesis-del-suicidio -de-ex-presidente-allende/.

476 «tranquilo; de suaves maneras»: Kornbluh, *Pinochet File*, 155.

476 Sin embargo, hacia finales de octubre: ibid., 154.

476 parecía roto por dentro: Urrutia, *Mi vida junto a Pablo Neruda*, 7–9

477 «Busque, nomás, capitán»: Edwards, *Adiós, poeta*, 303–304.

477 Según recuerda Arévalo la visita: Entrevista del autor con Hugo Arévalo, julio de 2003.

478 Neruda en un estado demencial: El relato de Matilde procede de una entrevista que cio en Bizzarro, *Pablo Neruda*, 155–156.

478 Como Matilde escribió en sus memorias: Urrutia, *My Life with Pablo Neruda*, 15–16.
479 Homero Arce le pidió a Inés: Entrevista del autor con Inés Valenzuela, 2008.
479 «Sabíamos lo que podíamos hacer»: ibid.
479 «Teníamos todos un miedo»: Entrevista del autor con Roser Bru, 2003.

Epílogo:

481 «se fusionan en la esfera de la paradoja»: O'Daly, William. Introducción a la traducción inglesa del *Libro de las preguntas*, de Pablo Neruda (Port Townsend, WA: Copper Canyon Press, 2001), vii.
482 «Regresando»: *El mar y las campanas.*
482 «Jardín de invierno»: en *Jardín de invierno.*
484 «Cuando regresé a Chile»: Entrevista del autor con Ariel Dorfman, 2004.
485 Proclamó que la Iglesia Católica: Suro, Robert. «Pope, on Latin Trip, Attacks Pinochet Regime», *New York Times*, 1 de abril de 1987.
486 Se cuenta que el papa le aconsejó a Pinochet: O'Connor, Garry. *Universal Father: A Life of Pope John Paul II* (Nueva York: Bloomsbury, 2005).
486 Bajo su dictadura: Aquí se usa buena parte lo expresado por Peter Kornbluh en los informes de cifras procedentes de *The Report of the Chilean National Commission on Truth and Reconciliation* (*Pinochet File*, 154).
486 El aumento de su registro de votantes: National Democratic Institute for International Affairs, *Chile's Transition to Democracy: The 1988 Presidential Plebiscite*, Washington, D.C., 1988; y Kornbluh, *Pinochet File*.
486 «fue como si nos hubieran quitado»: Entrevista del autor con Rodrigo Rojas, 21 de noviembre de 2015.
487 La CIA, por ejemplo: Kornbluh, *Pinochet File*, 431–432.
488 «Compañeros, enterradme en Isla Negra»: «Disposiciones», *Canto general.*
488 «la victoria de la poesía»: *Boletín de la Fundación Pablo Neruda*, núm. 15 (verano de 1993): 23.
489 «Fue muy emotivo: Entrevista del autor con Francisco Velasco, 2008.
490 «Neruda estaba muy afiebrado»: Matilde no menciona nada de esto en sus memorias, solo que Neruda la había llamado a Isla Negra, porque por fin se había enterado de las realidades del golpe a través de sus amigos, y estaba en completo estado de agitación.
490 una inyección: Aquel día le aplicaron una inyección que, según el médico de Neruda, era Dipirona, y los exámenes forenses demostraron que Neruda tenía Dipirona en su organismo. Como explicó el periodista mexicano Mario Casasús —quien al principio fue uno de los principales proponentes de las alegaciones, pero que llegó a dudar de Araya—, en 1974 Ma-

tilde le dijo a un periódico que la inyección era de Dolopirona. Existen algunas diferencias entre la Dipirona y la Dolopirona, y si Neruda necesitaba Dolopirona y le pusieron Dipirona, aquello pudo causar una reacción alérgica, pero no lo habría matado. Asimismo, según Casasús, el medicamento que le dieron a Neruda fue algo que el hospital ya tenía a mano (correspondencia del autor con Casasús, 1 de febrero de 2017).

490 «la maldad ordenada por»: Nótese que Araya nunca presenció que se aplicara la inyección. A menos que se indique otra cosa, el testimonio de Araya procede de una entrevista de Francisco Marín, publicada en «Neruda fue asesinado», *Proceso* (México), 12 de mayo de 2011, http://www.proceso .com.mx/269909/269909-neruda-fue-asesinado.

490 no fue hasta el 2004: Confirmado en Witt, Emily. «The Body Politic: The Battle Over Pablo Neruda's Corpse», *Harper's*, enero de 2015.

491 el régimen no empezó: Taylor Branch y Eugene M. Propper escribieron sobre los ataques con sarín (Proyecto Andrea) que tuvieron lugar en 1976, en la obra de la que son coautores, *Labyrinth: The Sensational Story of International Intrigue in the Search for the Assassins of Orlando Letelier* (New York: Viking, 1982). Los documentos reales que lo respaldan se encuentran en Kornbluh, *Pinochet File*, 178–179, 201. Tenemos una perspectiva adicional gracias a la entrevista y correspondencia del autor con John Dinges, exeditor de las noticias del *Washington Post* y autor de *The Condor Years*, entre otros libros sobre Pinochet, en enero de 2017.

491 la prensa y otros siguieron: Wills, Santiago. «Pablo Neruda Podría Haber sido Asesinado por un agente doble de la CIA», ABC News, 6 de junio de 2013, http://abcnews.go.com/ABC_Univision/pablo-neruda-killed -cia-double-agent/story?id=19332813. A través de la investigación anterior sobre Townley por su papel en un asesinato en 1976 (ordenada por el régimen de Pinochet y llevada a cabo en Washington D. C.), John Dinges y sus colaboradores tienen pruebas documentales —como los pasaportes de Townley (y sus sellos) y algunas cartas personales que envió desde Miami en aquella época— y han demostrado que no podía haber estado en Santiago para el asesinato («US Experts: Documents Place Michael Townley in Florida During Chilean Poet Pablo Neruda Death», Associated Press, 3 de junio de 2013, y correspondencia del autor con Dinges, en enero de 2017). También se ha demostrado que, aunque Townley trabajó para la policía secreta de Chile, nunca trabajó para la CIA (Kornbluh, *Pinochet File*, 401, y entrevistas del autor con Dinges, 2016 y 2017).

491 «era digno de una novela policial»: Entre otros informes, González, Alejandro. «Caso Neruda: ¿Quién es el Doctor Price?» 24horas, 30 de mayo de 2013, http://www.24horas.cl/nacional/caso-neruda-quien-es-el -doctor-price--671677.

491 sus resultados indicaban la ausencia: Entre otras fuentes, los «Expertos

des cartan que Pablo Neruda haya sido envenenado», CNN Español, 8 de noviembre de 2013, http://cnnespanol.cnn.com/2013/11/08/expertos -des cartan-que-pablo-neruda-haya-sido-envenenado/.

491 «resulta claramente posible»: Escrito dirigido al juez Mario Carroza Espinosa de la Corte de Apelación de Santiago en nombre del Programa de Derechos Humanos del Ministerio del Interior, 25 de marzo de 2015. Disponible en https://ep00.epimg.net/descargables/2015/11/05/5d1ddae-7d84b280f588c8dfc710c87d1.pdf?rel=mas.

492 los médicos concluyeron que no hubo: Lopez, Erik. «No Foul Play in Death of Chilean Poet Neruda, Researchers Say», Reuters, 28 de mayo de 2015, http://www.reuters.com/article/us-chile-neruda-idUSKB-N0OD1QD20150528.

492 un último patógeno: Se están realizando pruebas para detectar el *Staphylococcus aureus* que se encontró en sus restos. Al no estar directamente asociado con el cáncer, se especuló que Neruda podría haber recibido una inyección letal con estafilococos fabricados en laboratorio. Incluso en los hospitales modernos se siguen produciendo muertes naturales por infecciones de estafilococos. Con solo una aguja que esté contaminada de estafilococos puede ser mortal si se inyecta a un paciente cuyo sistema inmunológico esté bajo a causa del cáncer, de la neumonía u otra enfermedad.

493 «ni excluir ni afirmar»: El doctor Aurelio Luna, especialista forense español de la Universidad de Murcia, como citan múltiples fuentes, incluida «Neruda no murió producto del cáncer de próstata, concluyeron los peritos», *Cooperativa.cl* (Santiago), 20 de octubre de 2017. http://www.cooperativa.cl/noticias/cultura/literatura/pablo-neruda/neruda -no-murio-producto-del-cancer-de-prostata-concluyeron-los-peritos /2017-10-20/170817.html.

493 «100 % de acuerdo»: ibid.

493 un estado en el que claramente: Correspondencia del autor con la miembro del equipo de investigadores Debi Poinar, investigadora asociada en el McMaster Ancient DNA Centre, 29 de octubre de 2017.

493 no creen que hubiera muerto a causa del *Staphylococcus*: Correspondencia y conversación del autor con Debi Poinar, 26-30 de octubre de 2017.

493 «una larga historia de uso»: Correspondencia del autor con Debi Poinar, 26 de octubre de 2017.

493 «nos permitirá determinar: Conversación del autor con Hendrik Poinar, investigador del McMaster Ancient DNA Centre's Principal (y esposo de Debi Poinar), 28 de octubre de 2017.

494 El papel de Neruda como poeta del pueblo: Conway, Diana. «Neruda, Skármeta, y *Ardiente paciencia*», *Confluencia* 7, núm. 2 (primavera de 1992): 141.

494 La política se trata aquí de un modo vago: Hodgson, Irene B. «The De
 -Chileanization of Neruda in *Il postino*», en *Pablo Neruda and the U.S.
 Culture Industry*, ed. Teresa Longo (Nueva York: Routledge, 2002), 104.
494 En el 2010, el famoso Plácido Domingo: Johnson, Reed. «L.A. Opera to
 Deliver "Il postino" Premiere on Thursday», *Los Angeles Times*, 19 de sep-
 tiembre de 2010, http://articles.latimes.com/2010/sep/19/entertainment
 /la-ca-daniel-catan-20100919.
496 «porque te tocan»: Entrevista del autor con Jorge Rodríguez, 2003.
498 «un componente de nuestra nacionalidad»: Lagos Escobar, Ricardo. Pró-
 logo a *Centenario de Neruda*. Disponible en el Archivo de Chile, http:
 //www.archivochile.com/Homenajes/neruda/sobre_neruda/homenajep-
 neruda0020.pdf.
498 «haya tocado tantos mundos»: Citado en «Celebran los 100 de Neruda»,
 La Opinión, 12 de julio de 2004.
498 «una señal en cierto sentido»: Entrevista del autor con Ariel Dorfman,
 2004.
499 «Porque me pareció que era»: Dorfman, Ariel. «Words That Pulse Among
 Madrid's Dead», *Los Angeles Times*, 21 de marzo de 2004.
499 «Al leer el artículo»: Seipp, Catherine. «Times Never Changes», *Na-
 tional Review*, 1 de abril de 2004, http://www.nationalreview.com
 /article/210108/times-never-changes.
501 «De algún modo magnético»: «El mar», *Memorial de Isla Negra*. Nótese
 que este es un poema diferente del citado previamente en «El mar» en
 página 422.
501 «Hay que buscar cosas oscuras»: «No me hagan caso», *Estravagario*.
502 «El perezoso»: *Estravagario*.

APÉNDICE II: SOBRE LA IMPORTANCIA DE LA POESÍA EN CHILE:

517 «Chile tiene una historia extraordinaria»: Guibert, «Pablo Neruda», 64–65.
518 El uso de la naturaleza como protagonista: Edwards, «A Conversation with
 Forrest Gander and Raúl Zurita».
519 «orígenes muy humildes»: Entrevista del autor con Rodrigo Rojas, 15 de
 junio de 2015.

ÍNDICE

A

Adiós, poeta (Edwards), 447
afroamericanos, 356–57, 443–44
Aguirre Cerda, Pedro, 272, 275,
 278–81, 287, 292
Aguirre, Margarita, 189, 336, 399,
 441
Aguirre, Sócrates, 202
Ai Qing, 431
Alberti, Rafael, 197, 198, 221, 224,
 225–226, 231, 232, 236, 245,
 251, 254, 256, 297–98, 317,
 373n, 488
 Guerra Civil Española y, 257, 259,
 266
Alegría, Fernando, 467
Aleixandre, Vicente, 230–231, 236
 Guerra Civil Española y, 251, 298
alemán, Alemania, 16, 17, 78, 150,
 177, 193, 319, 335, 363, 375,
 447, 473, 479, 487
 Guerra Civil Española y, 251, 254,
 258, 259, 260, 268,
 Segunda Guerra Mundial y, 282,
 296, 297, 301, 305, 355
Alessandri, Arturo, 66, 193, 264, 334,
 336, 454, 455, 477
Alessandri, Jorge, 454–55, 477
Alfonso XIII, rey de España, 219, 246

Alianza de Intelectuales Antifascistas
 para la Defensa de la Cultura,
 249
Allende, Isabel, 10–11, 500
Allende, Salvador, 8, 48, 281, 398,
 448, 450, 469
 campañas presidenciales de, 1–2,
 397–99, 450–51, 454–55, 459,
 595n
 golpe contra, 1, 10, 455–58, 474,
 480
 muerte de, 1, 476, 597n
 presidencia de, 10, 48, 354n,
Altolaguirre, Manuel, 238, 256, 298,
 302
Alviso, Amelia, 48, 56
Amado, Jorge, 324, 393, 414
América prehispánica (Rivera),
 373–375
amores de Neruda, Los (Cardone),
 163
Anahuacalli, 368, 369
Ancud, 130, 131, 132
Antofagasta, 318, 320, 322, 328, 364
Antúnez, Nemesio, 381
Aragon, Louis, 224, 243, 249, 265,
 356
Araucana, La (de Ercilla), 518
Araya, Manuel, 489, 490
Arce, Homero, 109, 173, 399, 430,
 479
Arenal, Angélica, 289, 292

Arévalo, Hugo, 477, 501
Argentina, 21, 149, 162, 158, 196,
 198–200, 202, 224, 248, 316,
 331, 340, 364, 366, 369, 437,
 474, 485
 vida de Neruda en, 200–5, 207
 y la huida de Neruda de Chile Chi-
 le, 337–8, 344, 346, 352–53,
Arrué, Laura, 107–9, 122, 131, 133n,
 136, 141, 147, 172–73, 444
Asturias, Miguel Ángel, 293, 352,
 433, 437n
Auden, W. H., 257, 267
Ávila Camacho, Manuel, 292
Aymara, música, 516
Azaña, Manuel, 246
Azócar, Adelina, 97
Azócar, Albertina, 95–109, 189
 apodos de Neruda para, 102, 104n
 cartas de Neruda a, 194–95
 matrimonio de Neruda y,
 relación de Neruda con, 95–107,
 113, 118–19, 121–23, 130–31,
 137, 140, 143, 147–48, 165,
 166, 172–74, 184, 194–95, 444
 Veinte poemas de amor y, 95, 101–4,
 106–7, 109, 118–19, 123
Azócar, Rubén, 128–30, 271, 372
 escondites de Neruda y, 342–43
 finanzas de Neruda y, 124, 130, 132
 relación de Neruda con, 95–97,
 106, 121–22, 124, 127–28,
 130, 132, 135
 tentativa y, 127–28
aztecas, 371

B

Barcelona, 219–20,
 Guerra Civil Española y, 248, 264,
 269, 277

 política española y, 247–48
 viajes de Neruda a, 217, 219, 221,
 451
Barraca, La, 244, 250
Barrios, Eduardo, 111, 123
Batavia, 187, 188, 189, 190, 203, 267
Baudelaire, Charles, 59, 76, 143, 177,
 178, 181, 382, 399, 421
Belaúnde Terry, Fernando, 438
Belén, 14, 20, 21, 22
Bellet, Jorge, 344, 345, 346, 348, 349,
 351, 352
Benda, Julien, 361
Bergamín, José, 232, 297, 298
Berlín, 379, 385, 396, 433
Bianchi, Manuel, 145, 349
Bianchi, Víctor, 349
Biblioteca del Congreso, 9, 302, 435,
 437
Birmania, 146, 170, 175, 183, 273
 mujeres de, 155–56, 163–65, 175
 viaje de Neruda a, 148, 150,
 155–56, 159–60, 163–66, 170,
 183, 175n, 273
Bliss, Josie, 192
 invención de Neruda de, 163–65,
 167
 relación de Neruda con, 163–68,
 174, 176
Bloom, Harold, 240
Blum, Léon, 251, 277
Bolivia, 66, 318, 319, 438, 485
Bombal, Loreto, 201, 202, 208
Bombal, María Luisa, 231
 en Buenos Aires, 201, 206–7, 211,
 213
 relación de Neruda con, 201–2,
 206–8, 211, 436
Borges, Jorge Luis, 149, 150, 151,
 204, 240, 467
Bowers, Claude, 251, 330
Brasil, 304, 324, 325, 373, 414, 447,
 485

Breton. André, 126
Bru, Roser, 479
Bucarest, 379, 385, 387, 389, 392
Budapest, 359, 433
budismo, 171, 183, 184, 185
Buenos Aires, 118, 149, 162, 216–17,
 227, 229n, 273, 363, 391, 393
 y huida de Neruda de Chile, 352–3
 vida de Neruda en, 200–12, 223,
 230, 272, 436
 vida social en, 202, 204–6, 207–9,
 212, 224
Bulnes, Lala, 345
Bulnes, Raúl, 344
Buñuel, Luis, 222, 225, 254, 373

C

Cabezón, Isaías, 217, 245
Calvo Sotelo, José, 246, 247, 248.
Candia Malverde, Trinidad, 193, 271,
 (madrastra), 19–25, 121, 164, 183,
 227
 economía de Neruda y, 92, 124
 matrimonios de Neruda y, 191, 269
 muerte de, 276–77
 poesía de Neruda y, 39–40, 276
 relación de Neruda con, 22, 27,
 39–40, 276
 vida como casada de, 22–23, 25, 34
 y la infancia y adolescencia de
 Neruda, 27, 35, 37, 39
Candia, Micaela, 15
canon occidental, El (Bloom), 240
«Canto a mí mismo» (Whitman),
 240–241
Capri, 391, 392, 394–95, 412
Caracas, 332, 404, 425
Cárdenas, Lázaro, 288, 304
Carpentier, Alejo, 197, 243–44, 265,
 439

cartero de Neruda, El (Skármeta),
 494
cartero de Pablo Neruda, El (Skár-
 meta), 498
Castillo, José, 247
Castro, Fidel, 8, 425–28, 438
 Allende y, 450, 454–58, 595n
 Revolución cubana y, 427, 429–30,
 460
Ceilán (Sri Lanka), 154, 162, 166,
 169–77, 183–188, 200, 205
Cerio, Edwin, 391, 394
Cernuda, Luis, 221, 236, 251, 298
Chascona, La, 4, 415, 417, 419, 478,
 479, 487, 492
Chatterton, Thomas, 75
Checoslovaquia, 331, 363, 372, 373,
 383, 385, 388, 447, 449
Chile
 agricultura en, 15, 17, 21, 346, 459
 censura en, 10, 332
 centenario de, 45, 47
 comercio de, 15, 21, 156, 190, 192,
 348, 458, 466
 Día de la Independencia en, 366
 economía de, 17, 45–46, 65–66,
 190, 192–93, 196, 198, 206,
 319–21, 327, 330, 395, 454–
 56, 458–60, 463, 466–70, 485
 elecciones en, 48, 65–66, 193,
 272, 275, 278, 318, 321–22,
 325–26, 328–29, 398–99,
 450–52, 454–56, 475, 485–87,
 489, 596n
 empleo en, 192–93, 319–20
 folclore de, 114, 156
 golpes en, 1–2, 9–10, 193, 456–59,
 475–78, 481, 489, 491–92,
 597n
 huelgas, manifestaciones y protes-
 tas en, 65
 huida de Neruda de, 8, 10, 336–37,
 344–53, 356–57, 377–78

importancia de la poesía en, 53, 92, 515–19

inmigración a, 17, 279

minería en, 15, 17, 44–45, 70–71, 192, 318–19, 321–22, 3225–26, 328–29, 330–33, 340, 466, 468

movimiento estudiantil en, 65–71, 77, 79, 86

movimiento obrero, 45, 65–67, 70–71, 79, 320–22, 324–33, 340, 344, 395–96, 429, 451, 454, 468

política en, 1–3, 10, 17–18, 43, 45–48, 65–67, 71, 109, 193, 196, 244, 260–61, 264, 272, 276, 279–81, 287, 292–93, 315, 318–23, 326–33, 335, 341, 357, 375, 378, 395–399, 438, 450–52, 454–59, 462–65, 468–70, 472–76, 479, 481–82, 484–89, 491, 498

religión en, 46, 78, 98n, 486

Chile, Universidad de, 81, 316, 343, 398

Instituto Pedagógico de la, 75, 95, 97, 107, 124, 156

movimiento estudiantil en la, 65–68, 70–71, 77, 79, 81–82, 96, 107, 130, 159

Neruda en, 5, 75–77, 95–96, 156

Chiloé, 130, 130–132, 131, 132, 133, 135, 137, 141

China, chinos, 157, 388, 392–394, 431, 449

crríticas de Neruda a, 431–432

viajes de Neruda a, 157, 358, 379, 398, 392–93, 432

CIA, 288n, 428, 454, 455–58, 487, 491n, 599n

City Lights Books, 6, 377n, 426, 507, 509–11, 512, 514

Claridad, 65, 67–71, 80–85, 89, 112, 144, 240

Neruda publicado por, 69–70, 80, 82–85, 92–93, 97–101, 103, 124, 129, 138, 155, 234, 334

Cofré, Charo, 477

Cohen, Leonard, 507

Coleridge, Samuel Taylor, 177, 179, 181

Colombo, 154, 169, 170, 173, 183, 187, 195, 196, 200

Comiendo en Hungría (Neruda y Asturias), 434, 437, 526

Comité de Actividades Antiamericanas de la Cámara de Representantes (HUAC), 356–58

Comité de la Iglesia, 456

comunistas, comunismo, 66, 86, 223, 243–44, 265, 295–97, 322–24, 343–45, 346, 361, 364, 375, 438–39, 450–54, 594n

anticomunismo y, 323, 328–33, 336–37, 375

Congreso Mundial y, 356–57

crisis de los refugiados españoles y, 279–80, 282

de champán, 7, 452

elecciones chilenas y, 451–52

huida de Neruda de Chile y, 349, 352–53

la Guerra Civil Española y, 248

movimiento obrero chileno y, 327, 329–31, 333

política chilena y, 3, 292–93, 322–23, 326–33, 395, 397–99, 450, 458–59, 462, 469

política de Allende y, 457–458

política de la segunda esposa de Neruda y, 225–26, 416

política de la tercera esposa de Neruda y, 383–85

política de Neruda y, 7, 149–50, 181–82, 215–16, 244, 271–72, 289, 297, 313, 327–29, 339, 341, 359, 367, 379–80, 396, 100, 406, 416, 422, 428, 431–

32, 434, 436, 439, 453–54,
464–65, 494, 497
política española y, 220–21, 246–48
política estadounidense y, 149–50,
181–82, 215–16, 244, 271–72,
289, 297, 313, 327–28, 339,
341, 359, 367, 79–80, 396, 400,
406, 416, 422, 428, 431–32,
434, 436, 439, 453–54,
464–65, 494, 497
purgas de, 383, 409
Segunda Guerra Mundial y,
299–300
Concepción, 89, 97, 101–2, 106, 109,
122–23, 130–31, 148, 194
Concha, Jaime, 404
Cóndon, Alfredo, 153, 162, 197
Coney Island de la mente, Un, 426,
430
Congreso Continental de la Paz, 359
Congreso de Estados Unidos, 251,
458
Congreso Internacional de Escritores
para la Defensa de la Cultura,
243, 249, 267, 269
Congreso Mundial de Partidarios de
la Paz, 355–358
Contreras Labarca, Carlos, 293, 345
Corriel, José, 370, 372
Cortázar, Julio, 117, 464, 467, 470
Cousiño, Matías, 44
Craib, Raymond, 86–87
Cruchaga Santa María, Ángel, 189,
195
Cruz, Quique, 500
*cuadernos de Malte Laurids Brigge,
Los*, 78
Cuba, 197, 219, 249, 373n, 398,
425–28, 436, 439, 449, 472,
594n
elecciones chilenas y, 454–55
revolución en, 8, 425, 427–29, 438,
440, 457–58

viaje de Neruda a Estados Unidos y
a, 438–439
viajes de Neruda a, 359, 426–28
Cunard, Nancy, 265–67, 281, 373

D

Dante, 64, 240, 370
Darío, Rubén, 153, 177, 211–12, 227
de Costa, René, 49, 115–16, 126
de Ercilla, Alonso, 53, 515, 517
de Falla, Manuel, 253
de Ibarbourou, Juana, 115
Délano, Luis Enrique, 200, 255, 341
del Carril Iraeta, Delia (La Hormiga,
segunda esposa), 4, 254, 296,
335, 375
apariencia física de, 226, 244, 271,
316, 340
cartas de Neruda a, 264, 348, 416
crisis de refugiados españoles y,
278–280
enfermedad de Neruda y, 365,
367–69
en Isla Negra, 286, 420
exilio de Neruda y, 355, 358, 379
finanzas de, 273, 316, 384
Guerra Civil Española y, 264, 266,
269–70
huida de Chile de, 336–337
matrimonio de Neruda con, 304,
346, 359, 366, 382–83
ocultación de, 340–43, 345, 400
política de, 223, 225–26, 273, 303,
365, 384–85, 400, 411, 416,
418
relación de Neruda con, 225–227,
228, 232–33, 244–45, 248,
264–65, 272–73, 278, 285–87,
293, 304, 343, 345–48, 363,
365–66, 381, 384–87, 390–92,

397, 399–400, 413, 415–17, 433, 461
residencias en Santiago de, 272–73, 35–17, 400
ruptura de Neruda con, 365, 416–18
viajes a Asia de, 358, 388
viajes europeos de, 225–27, 244–46, 248, 264, 279, 358–60, 379, 382–87, 390–91, 412, 414, 416, 418
viajes por América Central y del Sur de, 223, 273, 289–90, 293, 299, 304, 308–10, 316, 359, 365, 379, 391, 414, 418
y la huida de Neruda de Chile, 345–58
Departamento de Estado (EE.UU.), 251, 301, 333, 367, 434–35, 439, 454
de Quevedo, Francisco, 48, 79, 171
de Rokha, Pablo, 199, 200, 232–234, 236, 269, 437, 496
Residencia y, 199–200
supuesto plagio de Neruda y, 234–237
de Torre, Guillermo, 151–52, 166
días de Birmania, Los (Orwell), 164
Díaz Arrieta, Hernán "Alone", 85, 198, 200, 378, 405–6
El habitante y, 133–134
Veinte poemas de amor y, 113, 116
Díaz, Junot, 295
Díez Pastor, Fulgencio, 247–248
Domingo, Plácido, 494
Donoso, José, 316
Dorfman, Ariel, 161, 260, 370, 484, 498
Dos Passos, John, 251, 269
Dostoievski, Fedor, 59, 413
Du Bois, W. E. B., 356–357

E

Eandi, Héctor
correspondencia de Neruda con, 157, 162–63, 169–70, 172–73, 176, 178, 183, 186, 188–89, 196, 200, 202–3, 215, 232
relación de Neruda con, 162, 203–204
Eandi, Juanita, 202
Edwards, Jorge, 447, 452, 459, 462
Eliot, T. S., 78, 86, 170, 361, 362
Epitafio a Neruda (de Rokha), 199, 234
«España 1937» (Auden), 257, 267
españoles, España, v, 6, 8, 9, 49, 59, 64n, 68, 79, 80, 108, 117, 138, 143, 144, 149–52, 154, 159, 160, 162, 167, 194, 228, 234, 236–43, 289, 296, 299, 302–5, 313, 315, 319, 359, 363, 377, 420, 426, 433, 454, 471, 491, 496
Canto general y, 370–372
elecciones en, 220, 246–48
golpes en, 216n, 246–247
guerra de Marruecos y, 219, 249, 253
Laurel y, 297–98
lecturas poéticas de Neruda en, 461–462
Lorca y, 209–213, 216, 240, 245, 248–49
matrimonio de Neruda y, 188–189
poesía en, 48, 49n, 79
política en, 9, 216n, 219–21, 225–26, 239–41, 243, 245–50, 291
protestas y violencia en, 219–220, 246–49, 252
refugiados españoles y, 255, 277–282, 286, 316, 342, 410, 479

religión en, 217, 220–221, 253–54
Residencia y, 196–200, 242
salida de Neruda de, 215, 263, 266
vida de Neruda en, 150–52, 213,
 215–16, 218–19, 221–23, 236–
 240, 249, 255–57, 271–72,
 275–76, 286, 452
visita de Neruda a EE.UU. y,
 434–435
y la importancia de la poesía en
 Chile, 517–18
«Esquema panorámico de la nueva
 poesía chilena» (de Torre),
 152
Essential Neruda, The (Eisner), 6, 7,
 8, 499, 536,
Estados Unidos, 6, 7, 57, 58, 198,
 219, 279, 288n, 319, 356–62,
 373, 377n, 426, 428, 454n,
 466, 486
 centenario de Neruda y, 498–99
 Congreso Mundial y, 356–358
 elecciones chilenas y, 453–54
 golpe chileno y, 455–457
 Guerra Civil española y, 251, 259,
 267, 410
 legado de Neruda y, 495–496
 movimiento obrero chileno y, 327,
 330, 333
 política de Neruda y, 359, 367
 política en, 323, 330–331, 368, 377,
 435–439
 «Que despierte el leñador» y,
 375–377
 Segunda Guerra Mundial y,
 300–301
 viajes de Neruda a, 435–441, 443,
 466–467, 500
 y la caída de Pinochet, 485n, 487n
estalinismo, 289, 379, 385, 395, 410,
 411, 420, 423, 432, 448, 499

F

Fadeyev, Alexander, 360–362
Falcón, Lola, 341–342
fascistas, fascismo, 224, 242, 279,
 296, 410
 Guerra Civil Española y, 250,
 252–54, 257, 265–66, 268–70,
 278, 499
 política de Neruda y, 270–72, 286,
 297, 449, 473, 476
 política española y, 216n, 246–48,
 291
 y viajes de Neruda en América
 Central y del Sur, 295, 308
Fast, Howard, 356, 357
Federación de Estudiantes de la Uni-
 versidad de Chile (FECh), 65,
 66, 67, 68, 70, 71, 79, 81, 107,
 130, 158
Felstiner, John, 138, 531
Ferlinghetti, Lawrence, 6, 377n, 426,
 427, 430, 438, 500
Fernández Retamar, Roberto, 438,
 439, 472
Figueroa, Aida, 340, 341, 384, 400,
 428, 448, 461
Figueroa, Inés, 381–382
Flores, Juan, 348, 348–351
Flores, Juvenal, 9, 348–351
Francia, francés, 49n, 59–60, 64n,
 65, 96, 101, 116n, 124, 126n,
 128n, 173, 197–98, 221, 224,
 242–45, 250, 271, 281, 285,
 296, 307, 335, 353, 360–61,
 373, 375, 381–83, 396,
 410–11, 414, 426, 450, 466,
 471, 474
 Congreso Mundial y, 355–56
 educación de Neruda y, 75–77, 95
 exilio de Neruda y, 355, 405, 411
 Guerra Civil Española y, 251–52,

257–58, 267, 277, 279–80, 410
Neruda embajador en, 463–65, 469
poètes maudits y, 75, 78
refugiados españoles y, 277–279,
 282, 410
Franco, Francisco, 246–247, 363, 452
 Guerra Civil Española y, 216n,
 249–50, 251n, 253, 255, 260,
 264–65, 268, 277–7, 288, 298,
 410
 refugiados españoles y, 280, 286,
 410
Franulic, Lenka, 401–402
Frei, Eduardo, 455–56, 477, 490
Fréjaville, Eva, 243–244
Fundación Pablo Neruda, 6, 272, 487

G

Gander, Forrest, 312
Gandulfo, Juan, 66–67, 86
García Márquez, Gabriel, 451–52,
 464, 467–68, 487
Gide, André, 78
Gierow, Karl Ragnar, 423, 465
Ginebra, 379, 384, 388–89, 392, 394
Ginsberg, Allen, 5, 426, 438
Girondo, Oliverio, 204, 208, 224
Gómez, Laureano, 308
Gómez Rojas, José Domingo, 67–68,
 86
González Carbalho, José, 204, 207
González, Galo, 344
González Vera, José Santos, 71, 113,
 158, 531
González Videla, Gabriel, 326–36,
 346, 359,
 campaña presidencial de, 326,
 364–65
 críticas de Neruda a, 9
 relación de Neruda con, 326–30,
 332–34, 366–68, 371, 378,
 395, 404, 477

Granada, 68, 231, 247, 248, 252–53
Gran Bretaña, 75, 166, 187n, 243,
 277, 281, 314, 319, 333,
 359–61, 373, 433, 442
 Guerra Civil Española y, 252, 257,
 410
 opio en la literatura de, 177, 179,
 181
 viajes de Neruda por Asia, 155,
 170–71, 174, 175n
Grave, Jean, 71
Graves, Robert, 399
Guatemala, 293, 294, 295, 378
Guernica, masacre de, 268–269
Guerra Civil
 asesinato de Trotsky y, 248
Guerra Civil española, 8, 216, 219,
 231, 240, 242, 248–270,
 288–89, 358, 369, 393, 428n,
 437n, 473
 acuerdo internacional de no inter-
 vención, 251, 254, 277
 batalla final de, 277
 bombardeos en, 255, 259, 262,
 268–70
 damnificados, 253–254, 265–69,
 277, 293, 298
 escritos de Neruda sobre, 255–257,
 260–62, 267, 398, 313, 404
 Hemingway y, 249, 258–60,
 271
 inicio de, 242, 247, 249–50
Guevara, Che, 8, 427, 438
Guillén, Nicolás, 249, 257, 367, 373n,
 428n, 439
 Guerra Civil Española y, 250, 257

H

Hagenaar Vogelzang, Maria Antonia
 "Maruca" (primera esposa),
 433

apariencia física de, 188, 190, 207,
216, 414
embarazo de, 208, 216, 223, 226–27
en Buenos Aires, 202–6, 206, 213
finanzas de, 191, 282–83, 305, 325,
414
Guerra Civil Española y, 264–65,
268, 271
hija de, 229–32, 244, 247–48, 267,
271, 303
matrimonio de Neruda con, 188–
191, 193–94, 203–4, 207–9,
213, 224, 226, 228, 366
regreso a Chile de, 325, 336
viajes europeos de, 222, 224, 226–
28, 246, 268, 277, 282–83,
303–4
Harrison, Jim, 161, 212
Hass, Robert, 49, 294, 500
Hauser, Blanca, 364
Helms, Richard, 456
Hemingway, Ernest, 144, 170, 226,
249–50, 258–59, 269
Henestrosa, Andrés, 290
Heredia Spínola, Marqués de, 249
Hernández Martínez, Maximiliano,
295
Hernández, Miguel, 225, 298, 303
Guerra Civil Española y, 257, 266,
269
Hernández Martínez, Maximiliano,
295
Hinojosa, Álvaro, 178
postales cómicas y, 142
relación de Neruda con, 140–42,
148, 158–59, 166, 315
viajes por Asia de, 157–59, 166, 315
viajes europeos de, 150–55
Hinojosa, Señora, 140–141
Hinojosa, Silvia, 140
Hitler, Adolf, 193, 242, 248, 254, 274,
296, 299, 356, 481
Hojas de hierba (Whitman), 240, 370

Holanda, 198, 268, 282, 303, 304, 433
primera esposa de Neruda en, 267,
277, 282–83, 303–4
Homenaje a Pablo Neruda, 236
Hughes, Langston, 249, 257, 267,
269, 302
Huidobro, Vicente, 86n, 126, 128,
232–36, 251, 269, 496, 515
"humo de la pipa, El" (Darío), 177
Hungría, 372, 373, 383, 434–37, 447
Huxley, Aldous, 171, 243

I

Ibáñez, Carlos, 193, 277, 331n, 398
Iglesia Católica, católicos, 24, 65, 78,
98n, 303, 477, 485
España y, 217, 220–21, 253–54
incas, 35, 286, 308, 313, 371–73, 402
India, 155, 171n, 175n, 184n, 235
Índice de la nueva poesía americana
(Huidobro), 128n
Insunza, Sergio, 9, 11, 340–41, 400,
448–50
Isla Negra, 344, 464, 492, 500
enfermedad de Neruda y, 490, 598n
entierro de Neruda en, 488, 498
matrimonio de Neruda en, 441–43
vida de Neruda en, 4, 9, 170,
286–87, 309, 323, 391, 413,
415, 419–22, 430–31, 433,
442, 447, 461–62, 468–71,
473, 476–78, 484–85, 487,
490, 500, 501–2, 598
italianos, Italia, 57, 74, 242, 260, 301,
328–29, 372–73, 375, 519,
594n
Guerra Civil Española y, 251, 255,
258, 260, 265, 268
política en, 246n, 297
viajes de Neruda a, 379, 383,
390–94, 400, 433

J

Jara, Víctor, 473, 476, 480, 516
jardinero, El (Tagore), 233, 235, 237
Java, 186–90, 194, 197, 203, 207
Jiménez, Juan Ramón, 237, 241, 257, 297
 manifiesto de Neruda y, 238
Johnson, Lyndon, 434–35, 455, 466
Joyce, James, 78, 141, 205
Juan Pablo II, papa, 485

K

Kantor, Roanne, 163, 180
Keeley, Edmund, 6
Keyt, George, 171
Kissinger, Henry, 454n, 456, 476
Korry, Edward, 456, 459
Kostakowsky, Lya, 369

L

Lafertte Gaviño, Elías, 321–22, 325, 345
Lagerlöf, Selma, 78
Lago, Tomás, 217, 235, 272, 332, 343, 367, 372n, 498, 414–15
 relación de Neruda con, 77, 135, 417
Lange, Norah, 204, 208, 231
Larrea, Juan, 299
Latorre, Mariano, 113–14, 117
Laurel (Paz y Bergamín), 298–99, 303
Lautaro (líder mapuche), 516
Lawrence, D. H., 86n, 171
León Bettiens, Teresa, 54–56
 relación de Neruda con, 54–56, 58, 64n, 72, 95–96, 99–100, 104–5, 123, 148, 172, 442
 Veinte poemas de amor y, 95, 99, 104–5
Levine, Suzanne Jill, 452–53n
Lillo, Baldomero, 44
Lilpela, paso de, 348–350
London, Artur, 383
Londres, 74, 170, 267, 300, 333, 359
 viajes de Neruda a, 424n, 451, 460–61
Lorca, Federico García, 232, 236, 238, 290, 298, 302n, 316, 400, 444,
 conferencia de Neruda sobre, 264
 Darío homenajeado por, 211–12, 227–28
 grupo de teatro de, 245, 250n
 Guerra Civil Española y, 250–2, 265–67
 muerte de, 68, 210, 254–55, 261, 265–67
 política de, 245, 248
 relación de Neruda con, 208–211, 216, 221–222, 227, 233, 240, 244n, 248, 252, 254–55, 261–62, 264–65
 sexualidad de, 209–10, 225, 248, 253
 y la inauguración de monumentos públicos, 227–28
 y la violencia en España, 247–49, 252
Lorrain, Jean, 64
Losada, Gonzalo, 363, 393, 430, 444
Lota, 44, 47, 101, 331, 340
Loyola, Hernán, 55, 63n, 243

M

MacLeish, Archibald, 302, 435
Madrid, 89n, 162, 167, 216, 291, 444

Guerra Civil Española y, 249–50,
　　252, 255, 260–62, 264, 266,
　　268–69, 277–78, 498
política española y, 220, 247–49
viajes de Neruda a, 151–52,
　　221–28, 230–31, 242–46, 248,
　　252, 261–62, 265, 270
violencia en, 247–49, 252, 498
y la inaguración de monumentos
　　públicos, 227–228
«Mal poeta, pésima persona"
　　(Schwartz), 287
Manifiesto surrealista (Breton),
　　126–127
mapuche, 16–18, 29–30, 44, 53, 56,
　　58, 81, 292, 344, 347, 459,
　　516–17
　　discriminación contra el pueblo,
　　　18, 29, 43, 47
　　política chilena y pueblo, 458–459
Maquieira, Tulio, 222, 264, 267
Marruecos español, 219, 248, 252
Martino, César, 307
Martner, María, 422
marxistas, marxismo, 45, 320, 370,
　　457
　　política de Allende y, 1, 48, 454n,
　　　457
　　política de la segunda esposa de
　　　Neruda y, 224, 385
　　política de Neruda y, 175–76, 215,
　　　372
Mason, Charles Sumner, 15–20,
　　22–23, 28–29, 34–35, 43, 68
Mason, Orlando (tío), 19, 28, 56, 64,
　　277, 334n
　　relación de Neruda con, 43–46, 50
Mason, Telésfora, 19, 28, 68, 334n
mayas, 370–373
«Me alquilo para soñar» (García
　　Márquez), 452
Méjico, mejicanos, 89, 124, 130, 266,
　　314–16, 379, 382, 412–13,

421, 436, 442–43, 599n
Guerra Civil Española y, 250, 252
incidente con Prestes y, 305, 324
Neruda recibe oferta de asilo de,
　　336, 478, 489
publicación de Canto general y,
　　367–368, 373–374
tercera esposa de Neruda en, 364,
　　387–88
Trotsky en, 287–288, 369
vida de Neruda en, 282, 286–93,
　　296–300, 302, 304–9, 316,
　　357–67, 369, 373, 378, 390,
　　401, 438
mente cautiva, La (Milosz), 411–412
Michoacán, La, 316–18, 364,
　　397–400, 415–18, 433
Miller, Arthur, 434, 466
Miller, Henry, 356, 360
Milosz, Czeslaw, 411–12
Miranda, María Lucía, 497
Mistral, Gabriela, 58–60, 80, 89, 111,
　　242, 277, 328, 372n, 437n,
　　484, 496, 515
　　cartas privadas de, 242
　　relación de Neruda con, 59, 111
Modotti, Tina, 297, 303
Morales, Natalia (abuela), 14, 20
Morla Lynch, Carlos, 162, 197, 221,
　　225, 228, 236, 242, 244, 248,
　　264, 303, 325
Mosalvez, Leoné, 347
Moscú, 215, 245, 288n, 381, 412, 433,
　　447, 451, 467
　　viajes de Neruda a, 358, 379, 390,
　　　412, 433, 452, 467
Muñoz, Diego, 235, 372n, 374
　　relación de Neruda con, 82,
　　　90–92, 116, 148, 194, 225–26,
　　　271–72, 317, 417
　　vida amorosa de Neruda y, 107,
　　　194, 225–26, 416–17
Murga, Romeo, 77

Murieta, Joaquín, 442–443

N

Nascimento, Carlos George, 110, 111, 124, 126n, 133, 135, 198, 199, 363
 Veinte poemas de amor y, 110, 117, 123
Neftalí Basoalto Opazo, Rosa (madre), 20, 23, 25, 106, 163
Neruda, Pablo (Ricardo Eliecer Neftalí Reyes Basoalto):
 aislamiento y soledad de, 23, 41, 77, 99, 148–49, 159, 170, 172–73, 178, 186, 191–92, 228
 apariencia física de, 22, 24, 29, 32–33, 35–37, 46, 56, 58–59, 71, 73–74, 77, 80, 85, 91, 96, 107, 109, 111, 122–23, 135, 169, 187, 194, 221, 226, 271, 290, 296, 316, 322n, 335, 340, 344, 347–48, 353, 355, 385, 389, 397, 417, 441–42, 460, 467–68, 470–71, 476, 490, 501
 campaña al Senado de, 318, 321–22, 410
 campaña presidencial de, 450–451
 carrera como senador de, 9, 323, 325, 328, 330–36, 339, 346, 359, 364
 casas de, 4–6, 9–10, 27–29, 35–36, 142, 287, 315–18, 397, 399–401, 413–17, 419–21, 429–30, 442, 447, 453, 461–62, 464–65, 467–71, 473, 477–79, 484–85, 487–90, 492, 498, 501–2, 599n
 centenario de, 6, 8, 490, 496–502
 clandestinidad de, 8, 340–46, 348–49, 400
 colecciones de, 4–5, 28, 290, 299, 317, 364, 382, 398, 421, 427, 429–30, 472, 489
 como poeta del pueblo, 2, 7, 216, 275–76, 286, 432, 490, 494–95
 conciencia social de, 7, 32, 45–46, 89, 216, 245n
 conexión con la naturaleza de, 31–33, 55, 102, 348–49
 creatividad de, 29, 33, 43, 107, 124–25, 128, 132, 138, 160, 236, 276, 316, 404
 cumpleaños de, 50, 56, 62, 148, 150, 248, 398, 424n, 450, 462, 467, 481
 discursos y conferencias de, 53, 241, 259–60, 266, 270, 272, 285–86, 290–91, 302, 308–9, 316–17, 324, 328, 332–35, 350–51, 353, 357, 359–63, 383, 385, 391, 397–398, 426–27, 431–32, 451, 465–67, 495
 divorcios de, 304, 325, 365, 416–18
 documental sobre, 8–9, 500–2
 economía de, 74, 83, 85, 90, 92, 108, 119, 121–24, 128, 130–32, 135, 142–44, 148, 151, 154, 162, 190–91, 195–198, 202, 222, 244, 264, 268, 273, 283, 293, 296, 304, 316, 325, 336, 367, 372, 379–82, 414, 422, 429–30, 465
 educación de, 5, 34, 36–39, 43, 48, 51, 54, 58–60, 63–64, 68, 71, 74–77, 80, 82–83, 92, 95–96, 124, 126n, 131, 156, 169, 234, 417, 422
 enfermedades y dolencias de, 1, 37, 41, 131, 173, 296, 365–69, 378–79, 383, 390, 399–400, 412, 445–46, 450, 452, 462–72, 474, 476–78, 481–82, 489–91, 493n, 595n, 598n

entrevistas de, 58, 63, 150, 183, 306,
 314, 323, 359, 375n, 376, 397,
 399, 401–2, 420, 517
exhumación del cuerpo de, 489,
 491
exilio de, 9, 355–59, 363, 367–68,
 375, 378–79, 390–91, 394n,
 398, 407, 413, 496
fotografías de, 147, 169, 296, 340,
 359, 375, 425
funerales de, 1–3, 9–10, 479–80,
 484, 489, 493
huida de Chile de, 337–39, 344–53,
 356–57, 375, 377–79
infancia y adolescencia, 19, 21–22,
 24, 27–51, 53–64, 68–71,
 73–94, 100, 102, 106, 115, 122,
 131, 133, 233, 238, 240, 260,
 276, 313–14, 343, 345–48,
 364, 366, 374, 389, 399–403,
 417, 421, 427, 429, 437n, 449,
 472, 515–17
interesado en los pueblos nativos,
 29–30, 47, 369, 372
inyecciones de, 478, 490–92, 598n
lectura de, 39, 42, 48, 57, 59, 63, 76,
 79–81, 108, 110, 121, 126n,
 158, 170–71, 177, 184n, 188,
 189–90, 240, 426
lecturas poéticas de, 96, 107–8,
 199–200, 209, 221–23, 272,
 275, 290, 294, 297, 300, 305,
 317–18, 322, 324, 326, 343,
 348, 357, 359, 383, 414,
 424n–28n, 435–38, 451,
 453–54, 460–61, 469, 500
los obreros y, 31, 83–84, 275,
 313–14, 328, 330–33, 375,
 403, 411, 460, 495
máscaras de, 199–200, 227, 270
matrimonios de, 4, 188–95, 203–4,
 207–09, 213, 224, 226, 228,
 245, 268, 271, 282, 304, 336,
 345–46, 359, 365–66, 385–83,

 433, 441–42
melancolía de, 29, 35–39, 42, 61,
 75–76, 81, 83, 85, 96, 99,
 101, 116, 119, 121, 127, 137,
 140–42, 158, 161, 172, 178,
 183, 194, 204, 218, 366, 449
muerte de, 1–3, 9–10, 117, 207,
 234, 388, 416–17, 436,
 445, 477–81, 484, 487–93,
 598n–599n
nacimiento de, 8, 21–22, 45, 72,
 346
nombres de, vii, 63, 64n, 83, 337,
 344, 346, 348–49, 351–52
ofertas de asilo, 336, 338, 489–90
opinión de jóvenes chilenos sobre,
 497
opio usado por, 176–82, 185
órdenes de arresto de, 8, 337,
 339–43, 353, 366, 374, 383,
 395, 477
panamericanismo de, 286, 290,
 308–10
patrimonio de, 34, 80, 266, 371
pleitos de, 333–34, 336, 366, 414
política de, 1–3, 7–8, 10, 32, 45–47,
 68, 77–79, 83–84, 87–89, 92,
 97, 144, 149–50, 155, 169,
 175–76, 181–82, 185–86,
 215–16, 218, 225, 240,
 243–44, 249, 260–61, 265–67,
 271–72, 274–76, 278, 286,
 288–89, 293, 296–300, 302n,
 302–4, 306–9, 313–157, 318,
 323–28, 332, 339, 341, 357,
 359–60, 362–65, 367, 372–73,
 375n, 378–81, 383–85, 392,
 395–400, 404, 406, 409–12,
 416, 420, 422–25, 427–29,
 431–32, 434, 436, 439, 443,
 447–51, 453–54, 460, 464–67,
 469, 473, 476, 478, 481–82,
 484, 494, 497, 499, 501
popularidad y fama de, 1–3, 7–9,

11, 71, 82, 91, 95–96, 107–8,
112, 119, 122–23, 135, 137,
140, 149, 177, 194, 200, 202–3,
234, 242, 271, 275, 279, 281,
286, 294, 296, 301–2, 323,
358–59, 362–63, 366, 368,
378, 391, 395, 397–398,
414, 416, 420, 427, 431, 435,
438, 442, 444, 451, 453, 460,
466–67, 473, 479–80, 484–85,
489–90, 494–96, 498, 500
premios y honores, 5, 9, 53, 60, 64,
69, 81–82, 96, 107, 135, 152–
53, 211–12, 216, 221, 223,
236–37, 271, 288, 298–299,
307–08, 323, 350–51, 353,
368, 381–82, 395, 413–14,
423, 424n, 438, 445, 452–53,
464–66, 469, 471–72, 488,
495, 499
productividad de, 136, 159, 419,
442, 445
puestos diplomáticos de, 144–46,
148, 155, 162–63, 166, 168,
169–79, 183–91, 193, 195–198,
200–7, 211–13, 222–23, 243–
44, 256, 264, 267–268, 270,
273, 278–79, 282, 286–89,
292–93, 296, 302, 304–6, 316,
349, 369, 398, 400, 462–69
reentierro, 488–89, 498
regreso del exilio, 396–399, 401
religión y, 21, 98, 170, 183–85, 217
rutina de escritura de, 58, 342, 399,
445
sexualidad y carácter mujeriego de,
42, 97–99, 112, 118, 122, 131,
154–56, 165–66, 169, 174–76,
182–83, 185, 209, 210–11,
228, 244–45, 365–66, 461–62,
470–71, 501
sobre poesía y poetas, ix, 33, 38, 50,
53, 60, 63, 68, 83–86, 93–94,
97, 138, 196, 216, 226, 238–39,

262, 264–67, 275, 299, 306,
312–14, 360–61, 363, 385,
398–399, 401–3, 420, 423,
424n, 433, 440, 465, 495
sospechas de asesinato de, 489–93,
493n, 599n
vacaciones de, 54–58, 64n, 75,
93, 99, 121–22, 124, 130–31,
132n, 150, 386–87, 413, 415
viajes europeos de, 150–55, 197,
213, 215–19, 221–28, 230–31,
236–40, 242–46, 248–49, 252,
255–57, 261–66, 270–72,
275–76, 278–79, 286, 315,
355–60, 379–83, 385–96, 398,
402, 411–14, 420, 424n, 426,
433–34, 452, 454, 460–70
viajes por América Central y del
Sur de, 200–13, 216, 223,
231, 272, 282, 286–300, 302,
304–9, 315–16, 324, 352–53,
357–67, 369, 373, 368–79,
390, 396, 401, 414, 425–26,
436, 438, 447–48, 455–53,
453n–54n
viajes por Asia de, 145–46, 148,
150, 155–60, 162–68, 169–79,
181–96, 199–201, 203, 205,
261, 268, 273, 315, 358, 366,
379, 388, 392–93, 400–1, 432
vida amorosa de, 41–42, 48, 54–58,
72, 91, 95–107, 112–13, 118,
121–23, 128, 130–31, 132n,
136–37, 140, 147–48, 163–68,
172–74, 184–85, 188–96,
201–2, 208, 210, 218, 224–26,
228, 232, 244–45,
264–65, 272–73, 278, 363–66,
379–80, 382–97, 400, 412–20,
422–24, 429–30, 433, 444,
461–62, 470–71, 478, 496, 501
vida social de, 77–79, 90–91, 290,
293, 296–97, 317–18, 343,
400, 411, 417

visión utópica de, 371–73, 375, 462

Neruda, Pablo (Ricardo Eliecer Neftalí Reyes Basoalto) escritos de:
«1921», 83
«1968», 448
«A callarse», 423
«A la Sebastiana», 423
«Alberto Rojas Jiménez viene volando», 217
«El alfarero», 387
«Alturas de Macchu Picchu», 35, 285, 308–10, 312–17, 377–78, 395, 402, 424n, 431, 437, 460–61, 510–11
«América, no invoco tu nombre en vano», 306
«América, tus lámparas deben seguir ardiendo», 308
«A Miguel Hernández, asesinado en los presidios de España», 298
«A mis amigos de América», 267
«Amor América (1400)», 372
«Amores: Delia (I)», 418
Anillos, 135, 198
antes de la Guerra Civil española, 360, 363
«Aquí estoy», 236
«Aquí termino (1949)», 355, 377
«La arena traicionada», 374
Arte de pájaros, 442
Arte poética, 400
Aún, 446
«Un autógrafo de Pablo Neruda», 279
La barcarola, 445
«Barrio sin luz», 76–77, 89
«La canción de la fiesta», 82
«La canción desesperada», 54
Canción de gesta, 425
«Canto a Bolívar», 291, 305, 357
«Canto a las madres de los milicianos muertos», 256, 260
«Canto a Stalingrado», 300
Canto general, 204n, 240, 274, 275, 295, 298, 305, 308, 320, 325, 341, 343, 348–49, 365, 367, 368, 369, 370, 372–75, 377–78, 383, 395, 408, 414, 428, 488, 494, 512, 517n
Canto general de Chile, 274, 305, 308, 377
Cantos ceremoniales, 429
cartas, 72, 80, 94, 102–5, 117, 122, 131, 137, 143, 150, 152, 157, 162, 166, 169, 172–73, 178, 183, 195, 201, 216, 230, 232, 267, 269–71, 277–78, 282, 288, 292–93, 332, 335, 348, 367, 369, 384, 387, 392–93, 416, 430, 434, 438–40, 444, 469–72, 474
«La Casa», 32
Una casa en la arena, 442
«La chair est triste, hélas!», 64
Cien sonetos de amor, 429
«Colección nocturna», 169
Comiendo en Hungría, 434, 437
«Cómo era España», 218
«Comunicaciones desmentidas», 180
Crepusculario, 78, 85–92, 108–9, 113, 141, 198, 203, 367
«La crisis democrática de Chile es una advertencia dramática para nuestro continente», 332–333
crítica literaria, 83, 133, 234, 239
«Deber del poeta», 430
«Débil del alba», 147
«Descubridores de Chile», 274
«Desesperación», 41
«Despierte el leñador», 415
«Dicho en Pacaembú (Brasil, 1945)», 324

«Disposiciones», 488
«Diurno de Singapore», 178
«Dónde estará la Guillermina?», 33
Elegía, 467
«El empleado», 83
«El episodio», 432
en postales, 39
«En su muerte», 409
«En Vietnam», 446
«Enfermedad en mi hogar», 230
«Entusiasmo y perseverancia», 47
La espada encendida, 462
«Escritores de todos los países,
 uníos a los pueblos de todos
 los países», 272
España en el corazón, 256, 260, 272,
 275, 298, 302
«Establecimientos nocturnos», 180
«Estatuto del vino», 239
Estravagario, 423, 424, 483, 506
«Exégesis y soledad», 117
«Explico algunas cosas», 226–227,
 260–262, 498
«Una expresión dispersa», 125
«El fantasma del buque de carga»,
 192–194
«Farewell», 89–90, 107, 142–143
«El fugitivo: XII», 339
finales, 481–482
Fin de mundo, 448–449
formas, ritmos y técnicas, 424
«La frontera (1904)», 27
*Fulgor y Muerte de Joaquín Murie-
 ta*, 442–444, 451
«Las furias y las penas», 243
«Galope muerto», 138–139, 181
«La gente lo llama Gabriel», 326
El habitante y su esperanza,
 133–135, 198–199
«Hacia la ciudad espléndida», 53
«El hombre invisible», 402–405,
 431
«El hombre que huyó», 411

El hondero entusiasta, 93, 196,
 198–199
«Hospital», 100–101
imágenes y símbolos en, 4
«Informes de Oriente», 156, 160
«Ivresse», 64
«Jardín de invierno», 482–483
«El joven monarca», 165
«Juntos nosotros», 199
Libro de las preguntas, 481–482
«La lámpara en la tierra», 308
«El liceo», 62–63
«Luna», 72
«Madrigal escrito en invierno», 174
«Maestranzas de noche», 69–70,
 88, 192
«La mamadre», 276
Las manos del día, 445–446
«El mar», 501
«El mar», 422
El mar y las campanas, 482
«Maternidad», 191
«Melancolía en las familias», 230
Memorial de Isla Negra, 38, 156,
 181, 274, 430–433
memorias, 16, 19, 27, 30, 38, 54,
 73, 85, 93–94, 98, 154, 163,
 165––67, 168, 170–71, 174,
 176–78, 181–82, 189, 209,
 227, 232, 254, 271, 279, 292,
 373, 385–86, 390, 393, 414,
 425, 428, 447, 471
«Mi alma», 89
«Mis ojos», 51
«El monte y el río», 381
«Muerte de un periodista», 449
«Los muertos de la plaza (28 de
 enero 1946, Santiago de Chi-
 le)», 325
«Nacimiento», 13
«No me hagan caso», 501
«La noche del soldado», 165
«Nuevo canto de amor a

Stalingrado», 300, 318
«Oda a Federico García Lorca», 231–232, 253
«Oda a la cebolla», 406–407
«Oda a la silla», 405
«Oda al vino», 407, 407–409, 512–513
«Oda con un lamento», 229
«Oda con un Lamento», 230
Odas elementales, 403–409, 516
«Odio», 56
«El opio en el Este», 181
«Oriente y Oriente», 184
«Otoño», 463
«El padre», 274
«El pájaro yo: (Pablo Insulidae Nigra)», 442
«La palabra», 1
«Las palabras del ciego», 69
«La pensión de la calle Maruri», 75
Las piedras de Chile, 429
«Plenos poderes», 419–420
Plenos poderes, 424, 430
Poema I, 118
poemas completos, 505–513
Poema V, 95
Poema VI, 102, 107
Poema VII, 115, 309
Poema XIII, 309
Poema XV, 49, 96, 103, 104, 106, 137, 507
Poema XVI, 233, 235, 237
Poema XVII, 115
Poema XX, 104, 494, 508
«Poesía», 38
«El poeta que no es humilde, ni burgués», 60
«La pródiga», 387
«Que despierte el leñador», 365, 375–377, 381
«Recabarren (1921)», 320–321
«Regresando», 482
«Religión en el Este», 185

reseñas críticas, 71, 83, 117, 200, 234, 334, 405, 453
Residencia en la tierra, 129, 138, 141, 151–52, 158–62, 166, 171n, 173, 179, 180, 192, 196, 199, 203, 241, 299, 301, 313, 363, 370, 401, 430, 435, 510
«Reunión bajo las nuevas banderas», 263
«Saludo al Norte», 322
«Salutación a la reina», 54
«Sensación autobiográfica», 62
«Sexo», 98–99
«Siempre», 386
«Significa sombras», 184–185
Sin título (1973), 441
sobre postales, 143, 276
«Sobre una poesía sin pureza», 238–240
Soneto XVII, 429
Soneto XXIX, 389
supuesto plagio, 233
«Tango del viudo», 165–167, 192
«Tengo miedo», 88
tentativa del hombre infinito, 125–30, 132–33, 137–38, 147, 149, 152, 160, 198–99, 203, 260,
Tercera residencia, 256, 291n, 305
«La tiranía corta la cabeza que canta», 449
«Tina Modotti ha muerto», 297
«El traidor», 315
«El tren nocturno», 73
traducciones, 5–7, 30, 59–60, 79, 117, 205, 241, 2697, 362–63, 368, 375, 377n, 409, 411, 420, 424n, 426, 433n, 442–46, 481, 484, 495, 506–7, 509–10, 512, 514
«La United Fruit Co.», 294–295, 437
Las uvas y el viento, 395, 406

Veinte poemas de amor y una canción desesperada, 9, 42, 49, 54, 57, 78, 91, 95, 99, 101–4, 107, 109, 112–25, 129, 152, 161, 174, 198, 203, 234–35, 237, 309, 363, 382, 401, 430, 507, 509

Los versos del capitán, 379, 386, 388, 391, 393, 395

«La vida distante», 100

«Walking Around», 205–206, 496, 509

«Yo acuso», 335

Nixon, Richard, 8, 241, 454, 456, 457, 458, 466, 481

«Noche de las Américas», 301–302

Nueva York, 111, 240, 300, 341, 342, 362, 376, 412, 434, 435, 436, 437, 438, 466, 467, 471, 500

Nyon, 389, 392, 394

O

«Oda a Walt Whitman» (Lorca), 240

O'Neill, Eugene, 360–361

Opium and the Romantic Imagination (Hayter), 179

Ortega, Abraham, 280, 282

Ortega, Rudecindo, 19, 28, 68, 334

Orwell, George, 164, 257

O'Sullivan, John L.,, 442–443

Otero Silva, Miguel, 332, 367, 373, 404, 452

Oyarzún, Aliro, 93

Oyarzún, Orlando, 135–136

P

Parini, Jay, 460, 461

París, 6, 74, 125, 126, 142–43, 146, 173, 214n, 242–45, 250, 307, 379–85, 387, 398

Congreso Mundial en, 355–357

crisis de los refugiados españoles y, 278–280

Guerra Civil española y, 269

Montparnasse en, 152, 198

viajes de Neruda a, 150

vida de segunda esposa de Neruda en, 224

Parodi, María, 57, 444

Parra, Nicanor, 423, 496, 515

Partido Comunista de Chile y la huida de Neruda de Chile, 344

Partido Comunista de Chile, 8, 233, 340, 342, 359, 373n, 412, 428, 438, 490

anticomunismo y, 329, 332

campañas presidenciales de Allende y, 398–399

elecciones y, 328–29, 450–451

la política de Neruda y el, 216, 293, 324, 328, 396, 410–11, 431

política chilena y, 318, 320–22

Paz, Octavio, 249, 257, 269, 297–303, 306–7

PEN Club, 211, 434, 436, 439, 466–67

Perú, 15, 66, 78, 86n, 143, 153, 167, 177n, 287, 308, 319, 325, 364, 373, 436, 438, 472, 498

minería en, 318–319

viajes de Neruda a, 438, 452

Pey, Víctor, 342, 344, 346

Picasso, Pablo, 144, 224, 225, 257, 268, 355–57, 368, 373n, 381, 396

Pinholes in the Night (Zurita y Gander), 312

Pinochet, Augusto, 331

dictadura de, 1–2, 474, 476–78, 485–91, 599n

Pino Saavedra, Yolando, 156

Poetry of Pablo Neruda, The (La poesía de Pablo Neruda) (de Costa), 49, 115

Por quién doblan las campanas (Hemingway), 259–260

Prado, Manuel, 308–309

Prado, Pedro, 80, 91, 110

Praga, 355, 359, 379, 383, 387, 390, 392, 446, 447, 448, 449

Prats, Carlos, 469, 472, 473, 474

Prestes, Luís Carlos, 304–305, 324, 373

Primera Guerra Mundial, 65, 86, 192, 319

Puerto Saavedra, 54–58, 64n, 72, 99, 109, 133–34, 184, 421

Pushkin, Alexander, 358

R

Ramos, Antonia, 315–316

Rangoon (Rangún), 146–48, 155, 157–58, 162, 167–68, 170, 185

Recabarren, Luis Emilio, 45, 320–22, 359, 428, 469

Reid, Alastair, 8, 30, 321n, 420, 424n, 432, 433, 444, 460–61, 483, 498

Reyes Candia, Laura (hermanastra), 172, 193, 343, 372n
 enfermedad de Neruda y, 37, 367–368
 finanzas de Neruda y, 91, 143–144
 infancia y adolescencia de, 25
 muerte de su madrastra y, 276–277
 poemas de infancia de Neruda y, 61–62
 relación de Neruda con, 36
 viajes de Neruda por Asia y, 157, 159
 y la enfermedad y muerte de su padre, 273, 276–277

Reyes Candia, Rodolfo (hermanastro), 20, 277, 490

Reyes Hagenaar, Malva Marina Trinidad (hija), 229–233

desatención por parte de Neruda, 282–284
enfermedad de, 229, 232, 268, 414, 497
Guerra Civil española y, 263–264, 267, 271
muerte de, 303–304
nacimiento de, 276
política española y, 247–248
vida en Holanda, 267, 277, 282

Reyes Hermosilla, José Angel (abuelo), 14–15, 19

Reyes Morales, José del Carmen (padre), 14–15, 17–25, 84, 91, 121, 142–44, 183
 empleo ferroviario de, 29–32, 36, 48, 96, 347
 enfermedad y muerte de, 274–75, 276–77
 finanzas de, 36, 74, 83, 92
 hogares de, 28
 infancia y adolescencia, 13–15, 17–25
 relación con Mason, 15, 19, 22–23, 29
 relación de Neruda con, 21, 27, 29–31, 34, 39, 41, 60–62, 71, 93, 106, 110, 131, 144, 274, 277
 relación de Tolrá con, 15, 21–25, 130
 vida en Temuco de, 17–20, 22–25, 64
 vida matrimonial de, 20–23, 25
 y la educación de Neruda, 34, 74–75, 83, 92, 124, 131
 y la infancia y adolescencia de Neruda, 28–34
 y la poesía de Neruda, 39, 60–61, 63, 92, 110, 131, 274
 y los matrimonios de Neruda, 188–89, 193

Reyes, Rodolfo (sobrino), 490–491

Rilke, Rainer Maria, 78, 362
Rimbaud, Arthur, 59, 126n, 143, 171,
 382, 465
Rivera, Diego, 5, 116, 243, 291, 356
 Canto general y, 367–370, 373–375
Robeson, Paul, 167, 356–58, 381, 405
Rodríguez, Jorge, 496–497
Rodríguez, José, 348
Rodríguez Monegal, Emir, 398, 452
Rojas Jiménez, Alberto, 81, 217–218,
 218
Rojas, Rodrigo, 444, 486
Romeo y Julieta (Shakespeare),
 444–445
Roosevelt, Eleanor, 258
Roosevelt, Franklin D., 251, 258, 259,
 295–96, 302, 335
Rueda Martinez, Pedro, 308
Ruiz Alonso, Ramón, 253–254

S

Saavedra, Loreley, 497–498
Sabat Ercasty, Carlos, 80–81, 81–82,
 93–94, 109–110, 112–113,
 196–197
Sáez, Fernando, 272, 287, 533
Salinas, Pedro, 222, 257
Sánchez Errázuriz, Eulogio, 201–202
Sánchez Ventura, Rafael, 302
San Fernando, 108, 133, 136, 137
San Francisco, Calif., 140, 377, 495
 centenario de Neruda y, 500–502
 viajes de Neruda y, 437–438, 443
Sanfuentes, Juan Luis, 66, 321
San Gregorio, masacre de, 70
Sanhueza, Jorge, 363
Santiago, 1–4, 13, 31, 45, 50–51, 58,
 64–65, 85–87, 101, 108–10,
 115, 200–199, 200n, 205,
 215, 217, 228, 241, 241n, 267,
 277–73, 277, 286–87, 303,
 307, 319, 364, 370, 395, 431,

451, 462, 487–89, 497
 crisis de los refugiados españoles
 y, 279
 división de clases sociales en, 74, 87
 escondites de Neruda en, 341–342
 golpe chileno y, 476–477
 movimiento obrero en, 321, 330
 movimientos estudiantiles y, 65,
 67–69, 71, 82
 muerte de Neruda y, 1–3, 479,
 493n, 599n
 obra teatral de Neruda en, 442–444
 política en, 87, 261–62, 473
 vida de Neruda en, 72–79, 81,
 85–86, 89, 92–94, 96, 99–100,
 104, 108, 121–24, 130–32,
 135, 139–41, 143, 193–94,
 201–2, 204, 272–73, 315–18,
 397, 399–400, 413–14, 422,
 427, 478, 515
 y huida de Neruda de Chile, 336
Sartre, Jean–Paul, 360–362
Schnake, Óscar, 306
Schneider, René, 456–457
Schweitzer, Daniel, 67
Sebastiana, La, 4, 422, 430, 467, 471,
 489
Segunda Guerra Mundial, 281, 377
Señor Presidente, El (Asturias), 293
Serani, Alejandro, 64, 71
Shakespeare, William, 79, 177, 382,
 444
Shehab, Bahia, 495–496
Shelley, Percy Bysshe, 257
Sillen, Samuel, 362–363
Silva Castro, Raúl, 68–69, 129
Sinceridad (Venegas), 46
Singapur (Singapore), 155, 176, 178,
 179, 186–87
Siqueiros, David Alfaro, 116, 464
 Canto general y, 367, 369–370,
 373–374
 Guerra Civil española y, 265,

288–289, 369
relación de Neruda con, 288–289,
 292, 369, 373
Trotsky y, 288–289, 369
visado chileno de, 292–293, 296
Skármeta, Antonio, 494, 498
socialistas, socialismo, 1–2, 45,
 243, 251, 253, 296, 434, 447,
 453–54, 479
anarquismo y, 65–66, 71, 79
elecciones chilenas y, 451–452, 457
política de Allende y, 1, 48, 457–59
política de Neruda y, 1, 185–86,
 271, 360, 380, 395, 406, 412,
 449–50
política española y, 220–221,
 247–48
Somoza García, Anastasio, 295
Spender, Stephen, 437, 453
Stalingrado, 8, 312, 359
Stalin, Joseph, 296, 299, 361,
asesinato de Trotsky y, 287–89
 Guerra Civil española y, 358
 muerte de, 409–11, 449, 499
 política de Neruda y, 216, 383, 395,
 410–12, 432, 448–449
Storni, Alfonsina, 207
Sub-Terra (Lillo), 44–45

T

Tagore, Rabindranath, 78, 233–37,
 237n
Teitelboim, Volodia, 277, 364, 412,
 414, 436, 462, 464, 488, 498
política chilena y, 326, 329
supuesto plagio de Neruda y,
 233–235, 237n
Temuco, v, 15–20, 42–48, 53–56, 74,
 79, 90, 95, 97, 143–44, 148,
 193, 276–77
ferrocarril en, 16, 20, 29–31, 36

Mason y, 15–17, 19–21, 33–34
política en, 16, 260–61
vacaciones de Neruda y, 75, 93, 99,
 121–22, 124, 130–31
vida del padre de Neruda en,
 17–20, 22–25, 64
vida de Neruda en, 22, 25, 27–29,
 33–36, 42–44, 46–48, 51, 53,
 55–56, 58–59, 63–65, 68, 71,
 93, 110–11, 115, 273–74, 343,
 347, 371, 400, 421, 517
y la enfermedad y muerte del padre
 de Neruda, 273–274, 276
y la importancia de la poesía en
 Chile, 516–518
Tierra de España, 258
Tolrá, Aurelia, 15, 21, 23, 131
Tomic, Radomiro, 454–455
Tornú, Sara «La Rubia», 204, 217, 229
Torrealba, Ernesto, 59–60, 126n
Traductor a poeta (Reid), 483
Trotsky, León, 287–289, 298, 369,
 383
Truman, Harry, 335, 356, 385
Trump, Donald, 11, 495
Turner, John R. G., 471–472

U

Ubico, Jorge, 293–295
última niebla, La (Bombal), 206
Ulises (Joyce), 78, 205
Unión Soviética, 143, 246, 269, 32,
 318, 327, 331, 333, 358–61,
 363, 369, 373, 375, 381, 395,
 409–14, 434, 450, 455, 486
asesinato de Trotsky y, 288–290
Checoslovaquia invadida por,
 447–449
Congreso Mundial y, 356, 358
Guerra Civil española y, 251–53,
 255, 258, 260

política de Neruda y, 216, 288n, 406, 410–12, 448–49

Segunda Guerra Mundial y, 296, 302

viajes de Neruda a, 358–359, 413–14, 454, 467

Urrutia, Alicia (sobrina), 461–462, 470–471, 596

Urrutia Cerda, Matilde Rosario (tercera esposa), 382–97, 433–34, 438–39

abortos de, 378, 387–88, 392, 395, 413–14

apariencia física de, 4, 364–65, 415–16, 426–27, 441–42

cartas de Neruda a, 383–84, 392, 470

casas de, 4–5, 400, 413, 415, 461

embarazos de, 366, 390, 394–95, 413

enfermedad de Neruda y, 365, 464, 470–71, 477, 490, 596n, 597n

golpe chileno y, 476, 478

habilidades domésticas, 365, 384, 390, 394, 400

matrimonio de Neruda con, 433, 431–32

memorias de, 386–387

muerte de Neruda y, 478–479, 388, 391, 393, 395, 478

política de, 364–65, 384–85, 392, 454, 487

primer encuentro con Neruda, 364

relación de Neruda con, 365–366

urticaria de, 386–87

viaje cubano de, 426–27

viajes europeos de, 384–92, 394–96, 424n, 426, 433, 452, 454, 463–64, 467–68, 470

viajes por América Central y el Sur, 364, 379, 387–89, 390, 396–97, 425–26, 438, 452–53, 453n

V

Valdivia, 51, 344, 346–47, 352

Valenzuela, Inés, 225, 317, 400, 416–17, 479

Vallejo, César, 78, 86, 128, 143, 152–53, 177, 257, 265, 269, 405, 428

Valle, Juvencio, 37, 343, 372n

Valparaíso, 51, 142, 177n, 192, 271–72, 443, 464

crisis de los refugiados españoles y, 280–281

enfermedad de Neruda en, 470–471

escondite de Neruda en, 341, 343

huelgas y vioilencia, 321, 474

huelgas y violencia, 67, 321, 474

viajes de Neruda a, 4, 140–144, 422–423, 430, 471, 489

Vargas Llosa, Mario, 166, 436, 467, 498

Vargas Rosas, Luis, 278–279

Vaticano, Los sótanos del (Gide), 78

Velasco, Francisco, 422, 467–68, 471, 489

venas abiertas de América Latina, Las (Galeano), 10

Venegas, Alejandro, 46

Venezuela, 323, 367, 373n, 425–26, 453n,

Venturelli, José, 374

Verlaine, Paul, 59, 63, 64, 76, 113, 143

Verónica (empleada de la Fundacion Neruda), 6, 11

«Versos en el nacimiento de Malva Marina Neruda» (Lorca), 231

Vial, Sara, 422

Vietnam, guerra de Vietnam, 8, 150, 375n, 445–46, 466

Villalobos, Agustina, 108–109

W

Z

Washington D. C., 302, 436, 498,
 599n
Wendt, Lionel, 170–171, 186
Whitman, Walt, 5, 6, 8, 78, 149,
 240–41, 362, 370, 392, 399,
 404, 415, 421, 423, 435
Winter, Augusto, 57, 110

Zurita, Raúl, 312–13, 515, 518–19